不語禪

八大山人的
藝術和他的時代

姚亞平 —— 著

中華書局

不語禪

題姚亞平
先生新著
余嶔書
己亥中秋
月多朋秋期

目錄

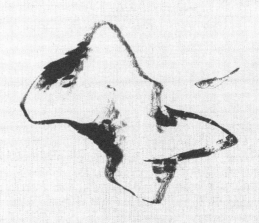

第五篇 | **八大山人的藝術風格** | 361

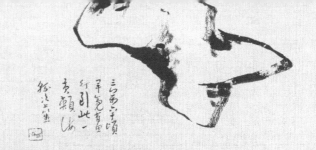

第六篇 ｜八大山人的書法藝術 ｜415

現在我們應當怎樣讀八大？

一　八大的研究不能「玄」

說起八大山人這個人，大家都知道幾點：

他的名氣了不得。清初畫壇上有四個很有名的和尚畫家：石濤（朱若極）、弘仁（江韜）、髡殘（劉介丘），還有一個，就是八大，史稱「四大畫僧」，八大為四僧之冠，是最厲害的一個。

他的身份了不得，身世奇特。他活了 80 歲，做了 19 年的王孫貴族，好吃好喝。但 1644 年甲申之變，改變了他的一切。國破家亡，從赫赫皇族淪為前朝遺民，5 年的逃亂亡命，30 多年的削髮為僧，55 歲還俗，自築陋室「寤歌草堂」於南昌城郊，一方面創造了光輝燦爛的藝術傑作，一方面孤寂貧寒地度過了晚年。

他的畫了不得，好看耐看。八大山人以水墨寫意畫著稱，尤擅長花鳥畫。其畫面構圖繢密、意境空闊；其筆墨清脫純淨、淋漓酣暢。他的花鳥畫，取物造型，形神兼備，超凡脫俗，渾然天成；他的山水畫，筆簡意賅，乾淨利落，寧靜純潔，奇情逸韻，氣象高標。他的書法淡墨禿筆，含蓄內斂。

八大山人的知名度很高，可清晰度不夠。到青雲譜八大山人紀念館參觀，多半是稀裏糊塗進去，一頭霧水出來。他的經歷撲朔迷離，他的作品奇特難懂。看他的畫，幽深宏遠；讀他的詩，幽澀古雅；看他的字，好看，有說不出來的意味和韻味，可就是不懂、難懂；他的名字、別號也是一大串：朱耷、个山、雪个、刃庵、傳綮、八大山人……令人費解，也稀奇古怪。

看有關八大的研究文章，也有這種感覺。人們講八大的身世、八大的經歷、八大的故事，講八大的畫、詩，講八大的題款，講八大的名與號等，都有一種雲遮霧罩、霧裏看花的感覺，這種感覺又為八大山人塑造出一種刻板印象：是一個白眼向天、單足獨立的「憤青」，是一個滿腔憤怒、反清復明的鬥士，是一個「身影模糊的狂僧」，甚至是一個雖有才有藝卻酗酒癲狂的酒徒。其實，八大的作品筆簡意密，構圖精審，態度嚴肅，意匠獨運，觀於象外，得之寰中，境界高遠，作者絕不是一個狂人瘋者，更不是一個爛醉如泥的高陽之徒。

　　這就引發了一個問題：在現今社會，我們應該如何研究八大？八大山人研究的目的是甚麼？我認為應以普通大眾的文化需求為主，圍繞他們的思考、疑問、關注點、要求點展開；要以大眾為中心，而不是以專家為中心（當然大眾與專家不是對立的），貼近生活、貼近實際、貼近群眾，讓大家更好地了解八大山人。不能把八大神祕化，八大的研究、欣賞不能鑽牛角尖。

　　現在研究八大山人的論著比較多，多半是專家關注的問題，過於冷僻，過於專業。比如：他結沒結過婚，何時何地還的俗、娶的妻，一生瘋過幾次？他晚年是否由佛入道？是否到過青雲譜？青雲譜裏的八大和牛石慧的墓是真的，還是假的？南昌北蘭寺在哪裏？他在城郊築的「寤歌」草堂在哪兒？他和石濤見沒見過面？介岡燈社在哪裏？在進賢縣？還是在南昌縣？

　　研究和弄清這些問題是了解八大、欣賞八大的一個基礎，是必要的，應該的。一般大眾、青年學生、老百姓關心八大山人，喜愛八大山人，是不是也認為研究和弄清這些問題是很重要的呢？現在的研究很深、很專，但要防止過於鑽牛角尖、過於鋪排演繹，更重要的還是要站在當代人的需求角度來介紹八大，讓當代人更清晰地了解八大。

　　八大山人的美術展覽也是這樣。美術館、博物館不僅是繪畫藝術的高雅殿堂，不僅是考據其身世人生的學術場所，更是人民群眾接受知識普及、文明傳播和陶冶情操的精神家園。八大山人美術館、紀念館的服務對象應該是普通大眾，應立足傳播文明，要讓讀者、遊客、學子了解八大是一個甚麼人。我們的專家往往不屑做這些，認為這個很淺，但我認為這反倒是比較難的。如果一個對八大山人知之甚少，甚至對美學都不太了解的人，當他翻開一本八大山人的作品集，或帶着孩子、或陪着朋友來到八大山人紀念館，怎麼讓他了解八大山人呢？如果他看了研究八大的論文專著，參觀了八大的紀念館，對八大山人的生平、魅力還是茫然無知，那我們的研究跟人民群眾的文化需求不是很隔膜嗎？

　　我們研究八大，是為了讓更多的人走近八大山人，了解八大山人，欣賞八大山人，能跟八大山人對話。所以，應該圍繞現代大眾的精神文化需求來確定八大山人研究的出發點和著重點。朱良志先生説，他是從弄懂開始研究八大山人的。現在我們也要從弄懂開始。大眾看八大的作品，會產生甚麼疑問，我們就研究這個疑問，解讀作品的意思，挖掘作品的意義與魅力。

二　八大的研究要從理解、分析、欣賞其作品開始

　　首先，八大山人研究的重點對象是八大的作品，而不是他的人生考據。人們是通過八大的繪畫、書法、詩歌、印章等作品來認識八大的，八大在歷史和現實中的影響也主要是通過其作品來實現的，所以，研究八大不能離開其作品，要加強對八大作品的解讀、分析、鑒賞和研究。

　　從作品入手，以作品為關鍵，這反映了一種規律。大學中文系本科教學也是先讀《詩經》《古文觀止》《唐詩三百首》等歷代文學作品選本，然後系統地學習文學史、文學理論。

　　現代人往往是通過八大的作品了解八大山人，前些年，八大山人的研究大部分也是以八大的作品為重點。江西美術出版社出版了《八大山人全集》，其他出版社也出版了很多八大作品專集。這是一個基礎性、前提性工作，現在仍然是一個關鍵性的重點工作。何況，當年八大只是一個隱姓埋名、蟄伏山林、東藏西躲的前朝遺民，他的行蹤言論事跡見諸史書的並不多，這就更要圍繞八大山人的作品着力研究，以作品帶動八大的身世研究，帶動八大的思想研究，帶動八大的藝術研究，帶動八大的風格研究。這些都不能脫離作品來進行，作品研究是基礎，是前提。

　　第二，八大作品的研究，現在應該多做一些注解、解釋、解析、解說、解讀、賞析和評析的工作。八大的作品，無論是繪畫、書法、篆刻、印章、還是題畫詩，無論陳展、選集、全集還是論集，都要注重對八大山人作品的講解，多出版一些諸如「八大山人繪畫與書法欣賞」之類的文章與書籍。雖然這種工作的學術意味似乎不濃，卻很值得做。因為八大的畫與詩有的晦澀難懂，妙處難與君說，而我們的工作就是要化不可言說為可以言說，這就是學術研究的責任，也是文明傳播的使命。

　　八大作品的展覽要滿足觀眾的精神文化需求，也需要導覽和講解，這樣才能讓觀眾充分領略八大作品的魅力、價值，獲得理性知識，同時獲得美的享受。講解員的導覽與解說是一項知識普及、文化詮釋工作，很有學術價值和現實意義。

作品的欣賞、解讀，要特別注意三個問題：一、作品字面上是甚麼意思，此畫、此詩、此書法、此印章是甚麼意思？二、在字面意思之外，八大所表達的是甚麼意思？三、此畫、此詩、此書法、此印章好在哪裏？

對八大作品欣賞時，要對八大作品的含義、特點以及成就進行普及性介紹、導讀與鑒賞，也要對八大的身世、性格、思想、價值追求進行介紹。

第三，八大作品的解析、解讀、賞析應該是串講的。中國人讀古詩古文，講究音韻訓詁，一字一句地壓過去串講。八大山人的研究，對八大的繪畫、書法、題畫詩也要做這種串講工作。前輩和時賢在注釋、解析和賞析方面也做了不少的工作，但比較分散，比較零碎，且多半是雜感，很多只是隻言片語，儘管很有思想性，很精到，但感受性的多、點評式的多，有感就發，無感跳過。《个山小像》上的題跋，就還沒有講完整、講清楚。現在要做的，應該有一個串講式地、逐字逐句地講過去。這應當是下一步工作的重點。

對作品的解讀、解釋、注解可以是輯錄式、集成式的。這幅作品、這首詩、這個詞，某某專家是怎麼研究的、某某有甚麼樣的觀點、其他人有甚麼樣的看法，要把各家的講解聯繫起來看，能形成共識的，就提出共識；不能形成共識的，就可以存疑；能取捨的就取捨，不能取捨的就並存。這樣，對八大作品輯錄式、集成式的解讀、解析，就相當於開了一個八大作品的研討會。

第四，八大的作品研究可以分門別類地展開，比如分為繪畫、詩（特別是題畫詩）、書法、款識這四個類別，可以出一些這樣的書，如「八大山人書畫賞析（書系）」：《八大山人繪畫賞析》《八大山人花鳥畫賞析》《八大山人山水畫賞析》，甚至是《八大山人畫意解讀》《八大山人題畫詩集注》《八大山人題畫詩白話翻譯》。現在江西美術出版社已做了一個很好的基礎工作，把八大山人畫的款識、書法作品中的每一個字作了釋文，但還不夠，還要做賞析，或首先精選出若干經典作品進行賞析講解。

八大山人作品的解讀、解釋、傳播的研究可以有多種形式，如展覽、賞析類和注釋類出版物、紀錄片、故事片、音樂、舞蹈等。

第五，八大作品的解釋、解讀、解析、賞析，應該是簡單的、明白的、通俗的、優美的，而不應該是深奧的、晦澀的、玄妙的；不但要把「妙處難與君說」變得可以言說，還要說得優美，講得明白。這樣，一個遊客、一個觀

眾，即使對繪畫和書法一竅不通，看完之後，也會對八大了解個大概，即使沒有弄懂，也會喜歡上八大。考據式的研究是需要的，沒有考據就做不實；但美術館面對遊客，要少用考據式，多用講解式、導讀式、導覽式。出版物可以用考據式，但也可以更多地採用其他手段，而不是要做一篇考據式的論文。

八大山人很難懂，這是一個現狀，卻是我們文化工作者、出版工作者、教學工作者、展覽工作者面臨的一個任務，要給大眾一個完整的、明白的、清晰的八大山人形象。如果我們的研究，不但不能使八大的形象更加清晰，反而搞得雲遮霧罩，那就違背了學術研究的初衷。「道不遠人」，藝術之道，要能為群眾所掌握、所喜愛、所接受。我們應該把「謎一樣的八大」說清楚、說明白、說透徹，而不能把八大山人神祕化，不能簡單地說八大「身影模糊」，似乎八大只是白眼向天，瘋瘋癲癲，思想捉摸不定。八大山人的真實性、感人之處不是這樣的。

第六，八大山人作品研究的重點在於它的當代價值。八大不僅是一個遙遠的故事，不僅是一個古代的書畫作品、題畫詩作品，而且是中國文化的一個「活」的組成部分。八大的意義、價值具有當代性、當下性。

八大作品的當代意義和當下價值在於它的藝術性，也在於它的思想性。八大山人與石濤在出身與經歷上有很多相似處，但八大作品展示了更多更深的文化的力量、人生的態度、內心的自信、禪宗的思想、生命的尊嚴，更具震撼力，也是各位專家學者研究成果中最吸引人的地方。八大山人的藝術價值中最重要的、最具有震撼力的，就是它思想性、藝術性和觀賞性三者的統一。

八大山人的作品主要表現了以下思想：

一、表現了生活環境的嚴酷、險惡。一般人畫石頭，佈局都在黃金分割線上，而八大往往是咣當一下，一塊巨石，當中劈來，就在畫面中間，而且石頭的形狀是上大下小，搖搖欲墜。這石頭本來就不穩定，他往往又在石頭旁邊畫一個小生命：一朵小花、一棵小草、一隻小雞或一隻小鳥。一個是無生命的，一個是有生命的，它傳遞的是一種嚴酷險惡的生存狀態。

二、更重要的是他還傳遞出一種積極的健康的生活的態度、生命的意義。在八大山人看來，明朝滅亡了，在那個「留髮不留頭、留頭不留髮」的

年代，自己是前朝皇族，被追殺，逃無可逃、遁無所遁，為了活命，只好剃個光頭當和尚。八大山人不是為宗教信仰，而是因為生存狀態而出家的。八大的生存環境先是險，後是難。八大的一生，大起大落，命運坎坷。出家 30多年，癲瘋兩次，從王孫到瘋子，從養尊處優到生計困頓，飽受驚恐驚嚇，深感世態炎涼，長時間過着屈辱的生活，生活極其窘迫，常常是難以為繼。他的生存環境確實是困境、絕境。他在給友人的信中感慨地說：「凡夫只知死之易，而未知生之難也。」[1] 生，竟然比死還艱難，這話說得何其沉重！面對這極其艱難的「生」，一個人應如何自處、如何行事呢？

在這種狀況下，他也很憤怒、也很「憤青」、也很冷漠，但隨着人生過程的展開，他愈來愈坦然、淡然，更多的是淡定，他的思考愈來愈深。這樣一個人，卻要着意於人類的生存意義，用中國的詩、書、畫來表達生命的尊嚴、生命的價值、生命的活潑、生命的偉大。這種思想性是極其重要的。

八大山人的學術研究、作品分析要把八大山人放到他所處的那個特定的歷史時代、文化背景和他的人生遭遇中去，努力揭示這種思想性。

總而言之，八大山人的研究應該抓住作品這個關鍵，從作品入手，多做點介紹作品、講解作品、注釋作品、解釋作品、賞析作品的工作。八大山人是偉大的，離我們又是很近的，要讓人們覺得八大山人是親切的，不是令人費解的。只有這樣，我們的論文專著、美術陳展、影視作品才能挖掘與傳遞八大作品的積極意義，才能把這種優秀的中國傳統文化作為中國精神的一個健康基因加以傳播和弘揚。

這是我們的任務。

1 見八大山人：《致方士琯手札冊》十三開之十三，載王朝聞主編：《八大山人全集》第 4 冊，江西美術出版社 2000 年版，第 761 頁。

三　八大山人的研究方法

　　八大和八大作品的研究，不能從概念出發，不能想當然，不能簡單化。我們要反對那種假想式的、推理式的、鋪排式的、演繹式的研究：因為他是前朝皇族，他當然就會反清；既然是反清，當然就要復明；既然要復明，就會有行動，於是，就說八大在何時何地進行了反清復明活動，組織了義軍。或者就斷定八大的性格、言論和行動就是暴躁剛烈的、劍拔弩張的、怒髮衝冠的。這種鋪排就不夠嚴謹，也引發更多的眾說紛紜，莫衷一是。這對八大的研究本身、對江西文化的研究、對中國美術史的研究，沒有多大的積極意義。

　　毫無疑問，八大具有明顯甚至強烈的遺民意識和傾向，這在八大的畫、詩、印中都多有表現，但八大的這種遺民意識和傾向並不是隨時隨地都表現為八大的反清行動。我們不能把八大的作品都塗上濃厚的反清復明的色彩，認為他的每筆每畫都表現對清人的怒火，他畫中所有動物的古怪眼神，都是一種對新朝的憎恨。如果這樣，那就太簡單化、機械化了。

　　我們要把八大和八大的作品置於明末清初的整個社會文化背景之中，用全面的觀點、聯繫的觀點、多視角地進行研究。要注重影響八大思想和作品的各大因素：

　　一是 1644 年的甲申之變。清兵入關，血洗揚州、嘉定三屠、攻佔南昌，明清之際的天崩地塌，確實給八大造成極大的心理震蕩，引起撕心裂肺的巨大傷痛，但是，隨後幾年南明王朝的無力抵抗和內部的鈎心鬥角，更讓八大哀其不幸、怒其不爭，心灰意冷。所以，從國破家亡中既要看到八大的遺民情緒、王孫情懷，也要看到八大的那種無邊的失望和徹底的絕望。

　　二是他本人在這易代之際的人生遭遇。他從王室成員、王孫貴族淪落為蟄伏山林的亡命者，逃亡，出家，逃僧，癲瘋，流落街頭，孤獨，與中國其他藝術大家相比，八大的個人身世確實是大起大落，歷盡坎坷。

　　三是在這易代之際的整個社會、特別是士人階層的言行風尚對他的影響。當時，有抗清復明的，有戰死或被俘被殺的，有自盡自殺的，但也有逃

避躲開的，普遍的是去做和尚、做道士，做隱士、做「山人」，誓不仕清，這種不合作的態度對八大的影響是巨大的。

四是他的家世和身世。八大出身於皇族王室，但朱權的遭遇和朱宸濠的反叛，對他這個家族的影響很大。

五是江西文化對八大的影響。自 1403 年寧王朱權改封南昌到 1626 年八大山人出生，八大山人的家族在南昌生活已經 220 多年了，然後八大的 80 年一直生活在江西，八大山人可謂是純粹的江西人、南昌人。

從八大自己的詩和題跋等來分析，他十分熟悉江西的文化名人包括來過江西的文化名人，如：陶淵明、王羲之、黃庭堅、蘇東坡、王安石、陸九淵⋯⋯

八大去過兩次臨川，那裏不但是以益王為代表的抗擊清兵南下的主要戰場，也是江西的一個文化重鎮。因此，八大在那裏不但感受了當年的抗清烽火，甚至還和方以智等人有過交往，除此之外，八大實地考察過王羲之、王安石、湯顯祖、陸九淵等人在這裏的文化活動和思想。

1679 年（康熙十八年），八大有詠《陸象山祠》詩一首，八大認為陸九淵儼然是一位先驅者，在「南宋諸儒」中「負大名」（南宋諸儒負大名），程朱理學的精髓必定「有後生」相傳（鹿洞傳經有後生），字裏行間充滿了八大的敬仰之情。在《洗墨池》中，他讚美了王羲之「江左才名江右聞，烏衣子弟美將軍」；在《玉茗堂》中，他稱道湯顯祖「湯家若士真稱傲，南國斯文爾正狂」；在《王荊公故宅後即故宅為祠》中，他憑弔王安石，「野老耕耘話相公」。

考察八大所讚美的江西名人，大多是具有濃郁的江西文化特點的人：文章、氣節、倔強、梗直、心高、氣傲等。

八大山人還有一幅書法作品《行書王文成公語軸》[1]，是抄錄王陽明的語錄：

文成公與人書：「後生美質，須令晦養深厚，天道不翕，聰不能發散。花之千葉者無實，為其英華太露耳。余嘗與門人言：人家釀得好酒，須以泥封口，莫令絲毫泄漏，藏之數年，則其味轉佳，才泄漏便不中用，亦此意也。」

1　見《八大山人全集》第 3 冊，江西美術出版社 2000 年版，第 626 頁。

這樣來看，儘管王陽明是朱宸濠叛亂的平定者，但八大對他似乎並無惡感。往深裏說，王陽明的心學和江西文化、江西的禪學似乎還有着某種相通和溝通，而八大對王陽明的心學也應該並不陌生。

就是在書畫藝術上，八大受江西文化的影響很深。江西產生了野逸花鳥畫之父徐熙，江南山水畫派的開創者董源，山水大家巨然。初唐，滕王李元嬰開創了滕派蝶畫，他的蛺蝶圖至今還在滕王閣上下翻飛。八大山人還與江西畫派的創始人羅牧共同組織過「東湖書畫會」。

八大的研究與分析還要揭示八大山人、八大作品與江西文化的關係，比如與江西詩派、江西畫派，特別是與江西禪宗、江西心學的關係。有些先生對此進行了解釋，但還可以深入挖掘。只有考慮到各種因素，我們才能深入理解八大作品的深邃與魅力，才能把握八大思想的複雜與多樣。

第一篇

說說八大這個人

一　南昌青雲譜這個地方有氣場有磁場

　　記得許多年前，余秋雨先生寫過一篇文章，開頭就說：「恕我直言，在我到過的省會中，南昌算是不太好玩的一個，幸好它的郊外還有個青雲譜。」這話說得南昌人老大的委屈和不樂意。其實，南昌未必不好玩，而青雲譜確實值得一去。

　　青雲譜的由來，有些年頭啦，歷史久遠，歷經西漢、東晉、唐、宋、元、明、清數朝。相傳 2500 年前，周靈王太子晉（字子喬）在此「煉丹成仙」。但這只是一種傳說，真正有記載的是西漢末年，南昌縣尉梅福棄官在此隱釣，後人建「梅仙祠」紀念他。東晉許遜南昌治水，後世認為他在南昌開闢道場，始創道教「淨明派」。這座建築群原為「太極觀」。831 年（唐太和五年），刺史周遜易名為「太乙觀」。1055 年（宋至和二年），又敕賜名為天寧觀。1661 年（清順治十八年）更名為「青雲圃」，「青雲」兩字是根據道家「呂純陽駕青雲來降」的說法，1815 年（清嘉慶二十年），易「圃」為「譜」，以示「青雲」傳譜，有牒可據，從此改稱「青雲譜」。（圖 1）

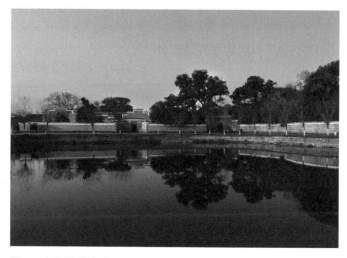

圖 1　青雲譜道院（現為八大山人紀念館）

　　青雲譜原來是一座道院，歷史悠久，但幾經興廢，解放初已是庭院荒蕪，殘破不堪。後經人民政府多次撥款修葺，這裏煥然一新。1957 年定為江西省文物保護單位。1959 年 10 月，青雲譜這座建築群闢為八大山人紀念館，是國內第一座古代畫家紀念館。2006 年定為國保單位。

　　現在，這座建築群裏已經完全沒有道士道長等出家人了，也沒有了宗教功能，全改為「八大山人紀念館」了，這裏陳列着八大山人的生平事跡、書畫作品，經常開展紀念、研究、學習八大山人的活動。為甚麼八大山人紀念館設在這個道院裏？有人說，當年八大山人在這裏住過。這很難確證。有人更說：當年八大山人在這裏出家當過道士，甚至有人說，八大山人在這裏組織過反清復明的鬥爭。這更是不着邊際的臆說。

　　青雲譜道院坐落於江西南昌梅湖之濱，梅湖之上有一座定山橋，長 16 米，寬 3.1 米，三拱兩墩，花崗岩砌築而成，古樸、簡約、大方。橋面左右各有 11 根護欄柱，柱頭刻兩道旋紋做裝飾，10 塊護欄板鑲嵌其中，護欄板下另有同等數量的橋面護石，部分護石鑿有排水孔，以便橋面積水由孔內流入湖中，橋面兩端的護欄柱有雲形石鼓撐護，橋面鋪設花崗岩條石。定山橋興建於 1686 年（清康熙二十五年），是青雲譜道觀的重要附屬建築，原系南昌城南官馬大道的重要組成部分，現為南昌市文物保護單位。

　　過了定山橋，來到青雲譜道院的前面，沿着梅湖的岸線，有一排長長的圍牆，一色的南昌風格的清水磚牆。南牆有兩個門，靠東側的是新大門，上面門額上「八大山人紀念館」，是郭沫若先生的題詞。（圖 2）

　　靠西側的是老大門。大門的石額刻有「青雲譜」三個大字。（圖 3）

　　二門的前額刻着「淨明真境」，所謂「淨明」，指的就是中國道教中尊奉許遜的南昌西山「忠孝淨明派」。道教在江西源遠流長，根基很深。中國道教有四大天師，除了全真派的丘處機在北方之外，其他三位天師全在江西。他們分別是：鷹潭龍虎山張天師的天師道、樟樹皂山葛玄的靈寶道、南昌西山許遜的淨明道。而「淨明真境」則標明青雲譜這座道觀是屬南昌西山的淨明道。據當地老人回憶，青雲譜道場規模不大，廟產很多，所收糧食多供給西山萬壽宮、鐵柱萬壽宮等大道場，萬壽宮所得香油則撥給青雲譜，互通有無。這也反映出這座道院的宗派關係。（圖 4）

　　「眾妙之門」這四個字出自老子的《道德經》：「玄之又玄，眾妙之門。」

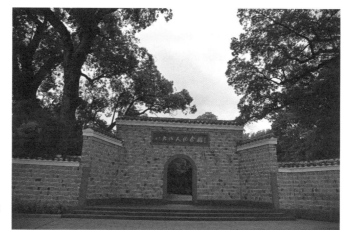

圖 2　「八大山人紀念館」，郭沫若題

圖 3　青雲譜道院的老大門

圖 4　青雲譜道院的二門

其原義是幽昧深遠，不可測知。後來泛指事理奧妙難懂。我想，「眾妙之門」這個門額既是標明這裏是道教的境地，也恰好暗示了八大山人藝術作品就像一座藝術寶庫，深不可測，妙不可言。

青雲譜道院是一組古建築群，主體建築包括關帝殿、呂祖殿、許祖殿，均採用四柱八界樑及五柱九界樑的建築形式，總體佈局採取南北中軸線封閉式、天井院落遞進式。其特點有三：江西道家規範，南昌民居特色，明清制式特點。

邁進二門，只見關帝殿、呂祖殿、許祖殿三殿自南而北，在一條中軸線上逐次遞進，各殿之間形成前後三個院落，曲廊相通，銜接左右「三官殿」「斗姥閣」「圓嶠」，還有兩廊內室「黍居」「鶴巢」簇擁。屋宇佈局是典型的南昌風格，古樸幽雅。房前屋後，天井內院，古樹參天，清幽靜逸。

關帝殿供奉的是關羽，就是三國演義中的那位關羽。他的名頭可大呢，劉備的兄弟，桃園三結義中排在第二，三國時期的著名武將，列「五虎上將」之首。他在中國歷史上的名聲更大，在儒、釋、道中都有極高地位。關羽的名號太多啦，「關公」「關老爺」「關帝」。為甚麼在道院裏要敬奉關公呢？關羽在道教中亦稱「關聖帝君」，簡稱「關帝」，本為道教的護法四帥之一，如今道教主要將他作為財神來供奉。理由有三：一是關公生前善於理財，長於會計。二是關公忠義俱全，而商人談生意做買賣，最重義氣和信用。三是關公勇武過人，如有神助，屢獲大勝。南昌是中國道教和江右商幫的重鎮，青雲譜的第一主殿稱「關帝殿」就不足為奇了。不過，現在關帝殿裏沒關公了，已經改成八大山人紀念館了。

關帝殿的門額懸掛着當代中國著名畫家劉海粟先生 1988 年題寫的「八大山人紀念館」。

關帝殿的門聯是八大的草書聯「開徑望三益，卓犖觀群書」。此聯是八大山人集前人詩句而成。上聯出自《歸園田居》，是晉宋詩人陶淵明的組詩《歸園田居》之六：「素心正如此，開徑望三益。」意思是「我的心願就是這樣（不求聞達），只望結交志趣相投的朋友」。「三益」：謂直、諒、多聞。此即指志趣相投的友人。語本《論語・季氏》。或指梅、竹、石。宋・羅大經《鶴林玉露》卷五：「東坡贊文與可梅竹石云：『梅寒而秀，竹瘦而壽，石醜而文，是為三益之友。』」下聯出自西晉詩人左思的《詠史・其一》：「弱

冠弄柔翰，卓犖觀群書。」意思是
說，我 20 歲時就善於寫作，博覽
群書，才學出眾了。

　　站在門外望室內，關帝殿的
大廳裏懸掛着那幅著名的八大山人
《个山小像》。幽深而聖潔，八大
山人的藝術就是一座中國文化的殿
堂。（圖 5）

　　穿過關帝殿，來到二進天井
庭院，庭院裏栽着兩棵粗壯的羅漢
松。據說有 500 多年的樹齡了。
（圖 6）

　　透過壓着冰雪的茂密的羅漢松
的枝葉，看第二棟建築——呂祖殿
（圖 7），也就是供奉呂洞賓的，又
是一位道教人物。呂洞賓道號純陽
子，道教全真派的祖師爺，他與鐵
拐李、漢鍾離、藍采和、張果老、
何仙姑、韓湘子、曹國舅同為道教
八仙，中國成語「八仙過海，各顯
神通」，講的就是他們的故事。

　　呂祖殿門廊的門額是八大的草
書「時惕乾稱」[1]。

　　呂祖殿的門聯是八大山人的草
書聯：「采藥逢三島，尋真遇九仙。」
看這幅作品，除了那種超凡脫俗、
仙風道骨的氣息之外，單看八大的書法，行筆圓轉流暢，結體頗為奇特。

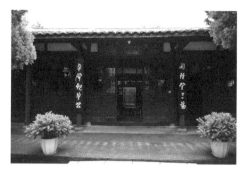

圖 5　關帝殿

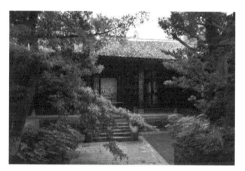

圖 6　第二進天井庭院

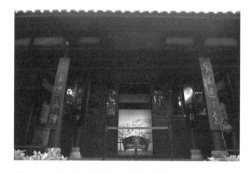

圖 7　呂祖殿（攝影：曹建南）

1　此匾額的鑒賞見第六篇第二十二節《八大山人 68 歲時的草書〈時惕乾稱〉》。

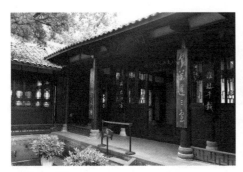
圖 8　呂祖殿的門聯 （攝影：曹建南）

圖 9　第三進庭院 （攝影：曹建南）

　　呂祖殿的門額是范曾先生題寫的「八大山人紀念館」和他寫的門聯：「誰接千載？我瞻四方。」（圖 8）

　　穿過呂祖殿，就來到呂祖殿和許祖殿圍成的第三進，這一進的庭院比第二進大了許多。呂祖殿的後面，有兩棵茁壯的桂花樹。據說西邊那棵桂花本是唐代的，公元 831 年（唐太和五年），刺史周遜把這裏改名為「太乙觀」，並有「用飛劍插地，植桂樹規定舊基」。所謂「植桂樹」，就是種下了這棵桂樹。從唐至今，那就是 1100 多年啦。這 1000 多年的老樹，見證了多少人世滄桑，時代風雲呀。（圖 9）

　　1961 年 9 月 18 日，周恩來總理剛在廬山開完中央工作會議就在中共江西省委第一書記楊尚奎的陪同下來這裏視察，還在這棵唐桂旁邊與當時的道長韓守松聊過天。那張照片就掛在牆壁上。

　　記得 20 世紀 80 年代，每到中秋節前後，我們全家騎着自行車，帶着食品，來此郊遊，賞桂看畫。後來，又因為工作或陪同客人，多次來此。我想，青雲譜八大山人紀念館這座園林，是要來的，而且要常來，無論是在南昌工作，來南昌旅遊，還是在南昌讀書，更不要說在南昌居住的，都要來，要伴着朋友來，要陪着家人來，要帶着兒孫來，要領着學生來，看看那南昌風格的經典園林，聞聞那滿院子的桂花芬芳，感受那濃濃的藝術氣息，定會心曠神怡。

　　桂花樹下，有一塊石頭，上面刻着「五桂合株」四個字，青雲譜這座庭院有這麼多桂花，都有一個特點，它們不像其他桂花樹那樣，一根主杆長到一人多高才開枝散葉，而都是一出地面就分枝開叉。這棵唐桂也是如此，所

以叫五桂合株，可惜，1962 年南昌漲大水，這棵唐桂淹死了。現在這棵是人們補栽的。

那副門聯是書畫鑒定大家謝稚柳先生 1986 年為紀念八大山人誕辰 360 周年而題寫的「中仁下筆追窗影，陶八餐霞割玉刀」。「中仁」和「陶八」指的都是八大山人，整副對聯說的是八大山人的藝術功力和魅力。

青雲譜主體建築的第三主殿是許祖殿。許祖殿的「許祖」指許遜，江西南昌人。東漢末年的治水英雄，在南昌城抗洪治水，立下大功，得到南昌人、江西人的尊崇。後來他死在南昌郊外的西山，民間認定他是羽化升天。據說，許遜升天的時候，不是黑燈瞎火、一個人悄悄地升天的，而是動靜很大，興師動眾，率領全家 42 口及雞狗家禽在西山「拔宅升天」。「一人得道，雞犬升天」的成語就出自於此。甚麼意思呢？就是全家 42 口，全變神仙了，連雞呀狗呀也全都升天啦，不僅如此，還「拔宅升天」，這就讓人想不通了，都成神仙啦，幹嘛還那麼小氣呢？連一幢破房子都要帶走，結果還掉下一些磚呀瓦的，有一片屋角砸在地上，現在南昌城裏還有個地方叫「瓦子角」。正是因為許遜這個人既是治水英雄，又升天做了神仙，還澤及全家都做了神仙，這在那個年代，是一個多麼令人嚮往而激動的事。

其實，這是當時南昌人的人生追求和民間信仰的一種投射。

後來，道教尊奉許遜為「祖師」「天師」（是中國道教四大天師之一），認為他創建了道教裏的忠孝淨明派，南昌西山萬壽宮和鐵柱萬壽宮都是祭祀他，一是家廟，一是公祠。儘管現在青雲譜是八大山人紀念館，但這裏的確曾經是一座道觀，屬道教裏的「淨明派」。二門上方的門額寫着「淨明真境」就是這個意思。所以，現在這裏雖然沒有了道士、道長，但從青雲譜的關帝殿、呂祖殿、許祖殿這三殿的佈局，從門額楹聯的內容來看，道教氛圍還真是濃郁深厚。

再看這許祖殿，其門廊的門額是胡獻雅先生題寫的「高山仰止」（圖 10）。胡獻雅（1902—1996），江西南昌人，著名書畫

圖 10　許祖殿　（攝影：曹建南）

家，精通國畫，又善詩詞，亦工書法，陶瓷彩繪蜚聲海外，畫風筆簡意深，雄健拙樸，被人們譽為當代的八大山人。

門廊上的對聯是石凌鶴先生 1986 年題寫的：

生不拜君，雲譜逃禪寄情於書也畫也。
窮而尚道，黍離玩世遣興則哭之笑之。

石凌鶴（1906—1995），江西樂平人，著名劇作家。學生時代即投身新文化運動和革命活動，1927 年加入中國共產黨。1930 年參加中國左翼戲劇家聯盟。新中國成立後曾任江西省第一任文化局長、省文聯主席，中國戲劇家協會上海分會主席。

石先生的這副對聯中，「生不拜君」指的是牛石慧。相傳牛石慧是八大山人的宗室兄弟，也是一位畫家，風格和八大相近，甚至更為粗獷豪放，筆墨簡省，意趣橫生。他們兄弟倆都是朱家王朝的後代，於是，他倆就把一個「朱」字拆開，變成了「牛」和「八」兩個字，然後分別用這兩字作為自己署名的開頭，一個人用「八」字，叫「八大山人」；一個人用「牛」字，叫牛石慧，可謂用心良苦。朱道朗的書畫署名為牛石慧，把這三個字草書連寫起來，很像「生不拜君」四字，表示了對清王朝誓不屈服的意思。就像「八大山人」這四個字連寫起來，很像「哭之笑之」四字。這也就是石凌鶴老廳長的對聯裏「生不拜君」「哭之笑之」的來歷。「雲譜逃禪寄情於書也畫也」「黍離玩世遣興則哭之笑之」說盡了像八大山人和牛石慧這樣的朱家後代、明朝遺民的人生坎坷、人生態度與政治立場。現在在這座庭園裏有牛石慧的衣冠冢，八大山人紀念館也陳列了牛石慧的作品。

許祖殿大門的對聯是王方宇先生 1988 年題寫的「誦南華秋水，追北海高風」。南華，指莊子，據傳莊子曾隱居南華山，故唐玄宗天寶初，詔封莊周為南華真人，稱其著書《莊子》為《南華真經》。《秋水》乃《莊子》中的名篇，此篇最得莊子汪洋恣肆而行雲流水之妙。歷史上有名聯：「東魯春風吾與點，南華秋水我知魚」。「北海高風」，「北海」，指李邕，唐代書法家。李邕少年即成名，後召為左拾遺，曾任戶部員外郎、括州刺史、北海太守等職，人稱「李北海」。李邕能詩善文，尤長碑頌。工書法，尤擅長行書，傳

世作品有《端州石室記》《麓山寺碑》《東林寺碑》《法華寺碑》《雲麾將軍李思訓碑》《雲麾將軍李秀碑》等。據説，他一生共為人寫了 800 篇文書碑頌，潤筆費達數萬之多。他卻好尚義氣，愛惜英才，常拯救孤苦，周濟他人。八大山人精通老莊，也熟悉李邕，曾經臨過李邕的書法。此聯是稱頌八大山人對老莊思想和李邕書法的精通，及其人格的高潔。

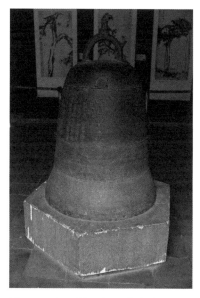

圖 11　青雲譜關帝殿洪鐘（現放置於許祖殿）

　　王方宇（1913—1997），1936 年畢業於北京輔仁大學教育系。1946 年美國哥倫比亞大學碩士畢業。1955 年至 1974 年，在耶魯大學、美國西東大學任教。1975 年榮休。20 世紀 50 年代，王方宇從張大千手中得到一批八大山人的作品，從此他積數十年之力，成為海內外研究八大山人的權威及最重要收藏家之一。

　　走進許祖殿，當中擺着一口鐵鐘，以前是放在關帝殿的，叫作「青雲譜關帝殿洪鐘」。（圖 11）

　　此鐘高 128 厘米，底座直徑 95 厘米，下半部分有三層圖案：上層為劍、葫蘆、扇子、板……也就是道家八仙使用的八種兵器，中國文化裏常用八種兵器來指代漢鍾離、呂洞賓、鐵拐李、曹國舅、何仙姑、韓湘子、張果老、藍采和這八位仙人，即所謂「暗八仙」。中層為八卦圖，底層為浪花圖飾。

　　鐘的上半部分是銘文：銘文共計豎 20 行，129 字（圖 12）：

神恩普濟青雲譜關帝殿洪鐘係萬曆三十二年袁州府分宜縣招賢鄉登龍里興教院僧圓坎等募化眾姓圓成供於座前因質薄破損住持道人歐陽漢文復募南邑二社三面信生朱瑛朱瑋捐資重鑄聖德綿長計重六百餘斤祈保合家安泰爰紀錄以垂地後嘉慶十六年肆月下浣吉旦重鑄省城甘恆興爐造眾姓咸昌君黎共仰。

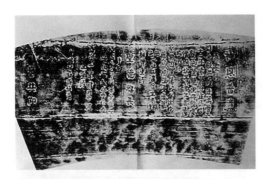

圖 12　洪鐘上的銘文

圖 13　山房涉事　（攝影：曹建南）

據此鐘的銘文，此鐘重 600 餘斤，1604 年（明萬曆三十二年）造，200 多年後，1811 年（清嘉慶十六年）重鑄。不過，我倒是覺得這口鐘還是應該放歸它原來的位置——關帝殿。

看完青雲譜中軸線上的三個主殿，我們來到東偏殿，這裏也闢為八大山人紀念館的展室，其門額掛着八大山人書寫的「山房涉事」（圖 13）。

八大山人晚年常常在他的畫上鈐上「涉事」的字樣，意思是說我的畫不過是隨意之為、率性之作，並不是刻意追求、爭強鬥狠，這表達了八大山人的人生態度和價值追求，也是南昌洪州禪「平常心即道」的思想。八大以「涉事」表明其「守道」而不懸空，以道涉畫，以事證道，又不執於事，不空於道，道器不二，知行合一。八大的作品對莊子思想和陽明心學有着深層的貫通。

對聯也是八大山人書寫的：「蕉蔭有茗浮新夢，心靜何人讀異書」，對聯下聯第一字，也有人認為是「山」，八大山人紀念館的萬先生認為應該是「心」字。我認同「心」的解釋。

八大山人紀念館老館的最東邊是「斗姥閣」，據説「斗姥」是道教信奉的一尊大仙，稱為斗姥元君，又稱斗姆，即北斗眾星之母（圖 14）。斗姆閣的門楣上方有一石頭門額「無上玄門」，「玄門」，就是「道教」的另一種稱呼，「無上玄門」跟前面二門背面的「眾妙之門」形成對照。

斗姥閣的外牆上沒有對聯，倒是屋裏的柱子上掛着一副杭州唐雲先生題寫的對聯：「儒墨兼宗道，雲泉結舊廬」。此聯是唐代詩人、大曆十才子之一

耿湋《題清源寺（即王維故宅）》中的起首兩句。八大山人曾兩次書寫過耿湋的這首詩，一為草書大立軸，一為行楷小冊頁，均為八大書法的精品佳作。

　　在這個園林的一角，有一片古老樟樹和青綠修竹簇擁起來的林子，靜靜地坐落着一座「八大山人之墓」（圖 15），這是一座衣冠冢，也有人說是一座紀念冢，裏面甚麼也沒有。據說，八大山人是葬在南昌西山，我曾經到西山去尋覓過，卻始終沒有看到他的墳頭。

　　相比之下，牛石慧的衣冠冢就小多了。（圖 16）

　　青雲譜是一座具有南昌特色的江南園林。庭院內外，房屋前後，密密地布滿了香樟樹、羅漢松、苦櫧樹、桂花樹等幾百年的參天古木，其中有古香樟六株，樹齡 380 年至 500 年；有古苦櫧兩株，樹齡 500 年；有古羅漢松一株，樹齡 500 年。這些古樹綠葉蒼幹，繁蔭廣被，覆護着青磚灰瓦白牆紅柱的殿宇，格外清靜。

　　幽靜的園林裏，明朝的萬曆古井就在那裏靜靜地躺着。（圖 17）

圖 14　斗姥閣

圖 15　八大山人衣冠冢

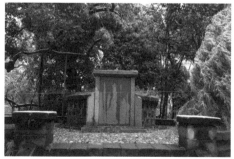

圖 16　牛石慧衣冠冢

圖 17　明萬曆古井 （攝影：曹建南）

密葉篩過的陽光灑在小徑上，明暗閃爍，曲曲幽幽，野趣橫生。一灣荷池倒映着幾籠修竹，魚兒嬉戲，花影搖曳。園外清溪蜿蜒，微波蕩漾，溪畔農田阡陌縱橫，農舍炊煙縷縷，環境優雅。

青雲譜的院牆內側嵌有八大山人書畫碑廊，移步換景的回廊與巧奪天工的石刻工藝，不同於達官顯貴的私家園林，青雲譜古色古香，人文氣息濃郁。建築與園林的情趣蒼莽野逸，述說着千百年來的歲月滄桑和文化底蘊，具有很高的文史價值。

徜徉在青雲譜這座風景美麗、底蘊深厚的江南園林，感慨萬千。

南昌，這座國家級歷史文化名城，建城 2000 多年，歷史悠久，物華天寶，人傑地靈，創造了多少燦爛輝煌的文化。就說南唐時期，南昌是當時的「藝術之都」，有一大批國家級機構，廬山書院是當時的最高國家學術機構，翰林圖畫院是皇家畫院，集中了一批頂尖畫家，董源、巨然、貫休、徐熙、徐崇勛、徐崇嗣、徐崇矩、蔡潤、李頗、艾宣等，群星璀璨，南昌的藝術達到了更加繁榮的高度，南昌的文脈植下了更加紮實的深度。到清初，八大山人更是和羅牧等人組織「東湖書畫會」，開創江西畫派，又把中國書畫藝術推向一個新的高度，後世江西的黃秋園、陶博吾等藝術家無不傳承了這種文化基因。

青雲譜這個地方，是南昌的文化高地，八大山人是中國繪畫史的一座高峰。八大山人給南昌帶來了無上的榮耀與驕傲，給中國留下了豐厚的藝術和思想寶藏。而南昌也給八大山人以特別的尊敬與呵護。原來八大山人紀念館老館佔地 15 畝，建築面積 3000 平方米。2010 年，又建成新館、學術中心並對外開放，這樣，八大山人紀念館佔地達 40 畝，建築面積約 1.2 萬平方米。多年來，八大山人紀念館和江西文化界、出版界舉辦了多次八大山人學

圖18　八大山人紀念館新館
（攝影：曹建南）

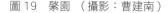

圖19　綮園　（攝影：曹建南）

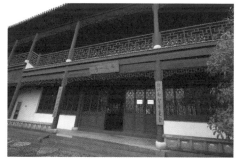

圖20　在芙山房　（攝影：曹建南）

術研討活動和紀念活動，八大山人的作品、思想，得到了前所未有的傳播，
中華優秀傳統文化，在南昌得到空前的重視和傳承。（圖18）

　　八大山人紀念館的新館已經建成。它與老館渾然一體，相映成趣。新館
的前面立着一塊冰川石，上面鎸刻着八大山人的自題：「渾無斧鑿痕」。

　　現在，八大山人的影響愈來愈大，人們除建了新館，還開設了學術討論
室和報告廳（圖19）。取名叫「綮園」，綮，筋骨結節處，比喻事物的關鍵。
八大山人為自己取過「傳綮」「綮雪衲」的法名。早年有作品《傳綮寫生冊》。
大門的門聯是八大山人的草書「小山靜遠棲雲室，野水潛通浴鶴池」。進了
大門，主樓掛着八大山人題寫的「在芙山房」，其對聯是「飯蔬對客有豪氣，
燒葉讀書無苦聲」（圖20）。八大山人晚年時，把自己的住處命名為「在芙
山房」，也常把「在芙」「在芙山房」作為自己的名號鈐在自己的書畫作品上。

　　側殿的門聯是「一榻少塵事，半牀餘古書」。

　　總而言之，南昌青雲譜——八大山人紀念館，是一個有氣場、有磁場的地方。青雲譜這組建築群和這座園林，是江西道教淨明宗的重要道場；是南昌市區僅存的明清古建築群；是極具南昌地方特色的民居建築和經典園林；更因為八大山人而成為南昌的一個文化高地和精神家園。

　　這裏有道家的氣場，更有八大山人的氣場，這裏洋溢着八大的才氣、精神和性格，這裏有一個鮮活的靈魂漂蕩，這裏有一個偉大的價值閃亮。這裏有八大山人的磁場，更有中國文化的磁場，人們來到這裏，徜徉在江南的園林之中，佇立於八大的作品之前，看着那天井小院的古樹，品味那八大作品的意蘊，會與中國的千年文脈接通，會與中國的文化交流，就會被八大山人吸引，就會受到中國藝術的震撼，就會得到中國精神、中國價值的鼓舞。

　　在這座風景秀麗、意蘊深厚的園林中，靜靜地立着一座八大山人的銅像（圖 21），這是 1986 年為紀念他誕辰 360 周年而立，由著名雕塑家唐大禧先生創作。唐先生的作品中總能表達自己對人、對世界的想法。唐先生一直堅持一種創作理念，這就是「藝術須要讓老百姓看懂才有價值」。

　　我無數次站在這座雕像前，凝望着八大山人。八大山人身體單薄，衣着簡單，可世道的艱難和生活的清苦並沒有影響他的精神世界和價值追求。八大山人目光堅定，面目清秀，有幾分倔強，還有一絲微笑。他的時代是那麼動蕩起伏，他的人生是那麼坎坷沉浮，他的磨難是那麼深重不堪，可他的心地是那麼高尚，他的內心是那麼強大，他的追求是那麼執着，他的成就是那麼高聳入雲。

　　現在，兩棵古樟守護在他的身邊，與他朝夕相伴。而他一直深情地滋潤着他的家園，一直默默地守望着他的南昌。在當今中國，中國優秀傳統文化又展現出迷人的姿容。新時代的陽光灑落在他的肩上，整個八大，整座園林，一時都亮了。

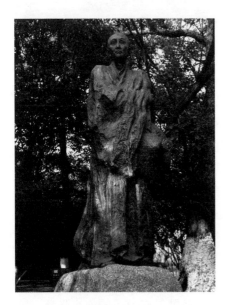

圖 21　八大山人銅像　作者：唐大禧
（攝影：毛翼）

二 八大 80 歲的人生過了哪幾道坎：
從《个山小像》說起

八大山人，是中國書畫史上的一座高峰，是江西文化史上的一位巨人。知名度極高，美譽度極響，他的作品，無論是繪畫、書法、還是篆刻，識別度很高，人們一眼就能看出這是八大的作品。

可是，八大山人這個人卻清晰度不夠，人們只知道他是南昌人，是明朝朱家的皇親貴族，當過和尚，是個畫家，但是，他一身都是謎，許多基本信息都不清楚。比如，他是哪年生？哪年死的？一生的行蹤怎樣？他的人生軌跡和人生經歷如何？去過哪些地方？交過哪些朋友？經過哪些事情？卻一無所知。

這也難怪，在那個明清交替之際，他是前朝的遺民，是被追殺的對象，八大只得逃出南昌，躲進深山，最後乾脆逃禪，從塵世消遁，當了

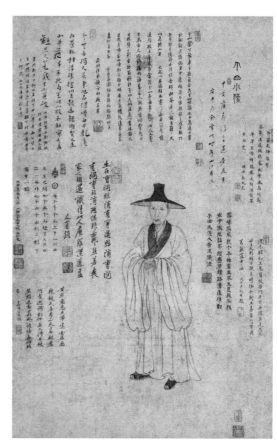

圖 1 《个山小像》 紙本墨筆 縱 79 厘米，橫 60.5 厘米 江西南昌八大山人紀念館藏 《八大山人全集》第 1 冊第 5 頁

和尚。這樣，他不著書，不立說，不見人，不會友，不交際，不交談，不見

於史冊，不顯於人前，就是在介岡燈社與耕香院幾座小寺廟裏走動。八大山人的這種行為方式是那個時代的隱士遺民的普遍行為。比如說江西的易堂九子就是如此。易堂九子之首魏禧自 1664 年清兵入關以後近 20 年就待在寧都的翠微峰上，避世不出。到 1662 年了，覺得要出遊看看了，他經贛州，登廬山，下揚州，「一路避開城市不入，專揀名寺投宿」[1]。八大山人更是前朝皇族，又身入沙門，更要出家避世，躲開人們的注意，所以，八大的身份、身世、人生歷程、思路歷程，都十分模糊，甚至留下「身影模糊的狂僧」的印象，總之，八大的一生都是問號，一身都是謎團。

直到 1954 年前後，在江西奉新縣的奉先寺發現了一幅《个山小像》，引起人們的極大重視，也開始了人們認識八大山人的一個新的階段。

這幅《个山小像》（圖 1）紙本墨筆，尺寸很大，篇幅不小，縱 79 厘米，橫 60.5 厘米，這在那個年代就是一幅很大的作品了。此畫現藏江西南昌八大山人紀念館。[2]

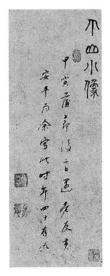

這是現存唯一的八大生前真實畫像，是研究八大生平重要的文獻。這幅《个山小像》的發現，把八大山人的研究大大推進了一步。

首先，這幅《个山小像》透露出八大山人的生平和身世等許多信息。

八大山人自己在這幅畫上題了幾個字（圖 2）：

> 个山小像。甲寅蒲節後二日，遇老友黃安平，為余寫
> 此。時年四十有九。

人們對八大的這一段話會提出兩個時間問題：「蒲節」是甚麼節？「甲寅」是哪一年？「蒲節」，就是端午節，因我國風俗端午節在門上掛菖蒲葉而得名。八大一生只碰上

圖 2　《个山小像》自題

1　　丘國坤：《易堂九子》，江西教育出版社，第 146 頁。
2　　本書圖片下注明的《八大山人全集》全都是「江西美術出版社 2000 年版」，為節省篇幅，一律不寫這些字樣。特注。

一個甲寅干支，所以，這句話的「甲寅」，就是指 1674 年（康熙十三年）。「个山」，是八大山人為自己取的名。八大山人這段話直譯過來就是：

> 這幅畫是我的肖像，我叫它為《个山小像》。那是在 1674 年端午節的後兩天，碰到我的老朋友黃安平，他為我而畫，這年我 49 歲。

既然八大在 1674 年是 49 歲，那往前推算 49 年，八大就是生於 1626 年（明天啟六年），卒於 1705（清康熙四十四年），所以，八大山人活了 80 歲。

八大山人對這幅像相當滿意，十分重視。從 1675 年至 1678 年的 3 年時間裏，這幅《个山小像》上留下了自己和友人題寫的文字，計有 9 則：

1. 八大自己命名並用篆書書寫的「个山小像」四個字。
2. 自題記一則，就是上面提及的「甲寅蒲節後二日，遇老友黃安平，為余寫此。時年四十有九」。
3. 自題詩四首。
4. 饒宇樸、彭文亮、蔡受題的像贊和題跋共三則。

這樣，八大借友人之口，或自說自話，明確地表明了自己的明宗室身份，比較詳細地敘述了自己一生的人生遭遇、進入佛門的原因、經歷，特別是 1644 年以後的心路歷程。這幅《个山小像》就成為我們現在認識和研究八大山人的珍貴材料。八大一生 80 年，跌宕起伏，艱難痛苦，卻高壽多產。我們憑藉《个山小像》和其他材料，可以把八大的 80 年，分為五個階段：

第一個階段：1 歲—19 歲，即 1626 年—1644 年。皇親貴族 19 年。

饒宇樸在這幅《个山小像》的題跋（圖 3）中講：

> 个山綮公……少為進士業，試輒冠其儕偶，里中耆碩，莫不噪然稱之。

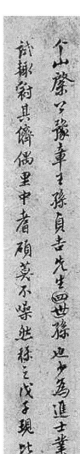

圖 3 《个山小像》
饒宇樸題跋（局部）

甚麼意思呢？就是説：八大山人天資聰慧，又從小受到
良好的儒學教育。少年時曾參加過鄉試，錄為生員（秀才）。
當時德高望重的長者，莫不交口稱讚。饒宇樸的這個評價得
到其他許多人的佐證。如陳鼎《八大山人傳》：「八大山人，
明寧藩宗室……八歲即能詩。善書法，工篆刻，尤精繪事。」
龍科寶《八大山人畫記》：「山人書法尤精，少時能懸腕作米
家小楷。」

圖 4 「燈社」
印 1659 年前
後《傳綮寫生
冊》

**第二階段：20 歲─23 歲，即 1645 年─1648 年。南昌西
山守墳避難 3 年。**

1644 年，清兵入關、李自成攻佔北京，明朝第 17 個皇帝崇禎上吊
自盡。

1645 年（順治二年），八大 20 歲，南昌陷落，1645 至 1649 年（從清
順治二年夏天至順治六年春天），南昌一直處在兵火浩劫之中，宜春王朱議
衍被梟首正法，貴溪王朱常彪被抓砍了頭。寧王府 90 餘口人被殺，明王室
不斷被追殺。王室成員紛紛改名易姓，匿跡銷聲，東奔西走，各逃生命 [1]，八
大也逃離南昌城。

這時，八大的父親朱謀去世，估計葬於寧王宗室祖墳所在的南昌西山。
他既為父親守墳，也為避難保命，躲進南昌西部的深山老林。估計在這段三
年的守墳時間和在下一段出家介岡燈社期間，八大還多次到過奉新。邵長蘅
就説他「弱冠遭變，棄家，遁奉新山中」[2]。八大自己也有詩説：「歸隱奉新山，
一切塵世冥。」當時，清兵南下與南明抗清，在南昌及附近攻防幾度易手，
形勢反覆變化。所以，這一時期八大主要是三件事：守墳、避難，同時也在
觀察時局。

**第三階段：23 歲─55 歲，即 1648 年─1680 年。介岡燈社 18 年，奉
新耕香院 11 年，臨川 3 年。**

饒宇樸在《个山小像》的跋中説八大「戊子現比丘身」。「戊子」，指的

1　《朱氏八支宗譜序》。
2　[清] 邵長蘅：《八大山人傳》。

圖 5 介岡燈社 （攝影：曹建南）

圖 6 介岡燈社旁的饒家村
（攝影：曹建南）

是 1648 年，這一年八大 23 歲。此前，八大經歷了「甲申，國亡，父隨卒」[1] 的慘痛遭遇。現在，剛剛守孝期滿，又趕上清軍第二次攻進南昌城，並屠城。自己再次經歷「妻、子俱死」的巨變。

八大山人看到南明抗清形勢日益惡化，復明無望，萬念俱灰，萬般無奈，於是，「剃髮為僧」，估計隱身於介岡燈社。（圖 4）

介岡燈社在哪兒呢？現歸南昌縣黃馬鄉，也就是現在很著名的鳳凰溝景區旁邊，當時屬撫州（臨川）的進賢縣（今屬南昌市）。

現在，只有那殘牆斷壁在青山翠竹中默默地訴說着那過去的悠悠歲月，記載着這個地方還出過一代宗師。（圖 5、圖 6）

介岡燈社的不遠處，有一個饒家村。村子不大，安靜。

有些老房子，從建築構件來看，這個村子還是有些歷史的。

這個饒家村就是饒宇樸的家鄉。饒宇樸和八大山人都是一個師父的同門兄弟，兩人的情趣情誼、政治立場又都相

圖 7 《个山小像》饒宇樸題跋（局部）

1　陳鼎：《八大山人傳》。

同，所以，八大山人會請饒宇樸在自己特別重視的《个山小像》上題跋了。

饒宇樸在《个山小像》的跋中接着說八大（圖 7）：

> 癸巳，遂得正法於吾師耕庵老人。

「癸巳」，指的是 1653 年（順治十年），八大 28 歲。也就是八大山人剃度後的第 5 年，在進賢介岡燈社正式拜耕庵為師。耕庵（1606—1672），法名弘敏，字穎學，江西新昌（今江西宜豐）人。1626 年（明天啟六年）在定慧寺（在今奉新縣頭陀山）出家，後在博山能仁寺（在今上饒廣豐縣）拜雪關道閣（1585—1637）為師，這個時候在進賢住持介岡燈社，是曹洞宗第 37 代宗師，明末清初曹洞宗的一位高僧。[1]

1656 年（清順治十三年）夏，耕庵（弘敏穎學）離開進賢介岡燈社，前往奉新創建「耕香院」。

根據《奉新縣志》（康熙壬寅 1662 年版）載：耕香院，在新興鄉（今會埠鎮張坊村蘆田）。1656 年，耕庵敏學禪師卜基始創。枕山面水，幽砌崇麗。同治十一年的《奉新縣志》又在末尾加上一句「有八大山人匾二」。「院」就是規模較小的「寺」。耕香院，又名耕香庵，後名耕香寺。2013 年，奉新縣文物部門對耕香庵和八大山人進行了專項調查，均從實地發現鑄有「耕香庵」

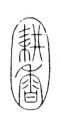

和「耕香寺」兩種名稱的石碑或寺磚，「耕香院」之名則見於各種文獻記載。這些實物和文獻證明：「耕香院」「耕香庵」「耕香寺」這些不同的名稱，反映耕香院的發展變遷情況。

在耕庵前往奉新創建耕香院期間，介岡燈社就由八大山人代為住持。

過了一年多，1658 年，奉新頭陀山定慧寺的住持沖公禪師圓寂，耕庵（弘敏穎學）是在定慧寺出家的，於是他要去接替。這樣一來，耕庵在奉新要住持耕香院和定慧寺兩座寺院，就不能兼顧遠在另一個縣的介岡燈社了，更重要的是，八大「紹師

圖 8 「耕香」1671 年《个山傳綮題畫詩軸》

1　參見陳世旭：《孤獨的絕唱──八大山人傳》，作家出版社 2014 年版，第 64 頁。

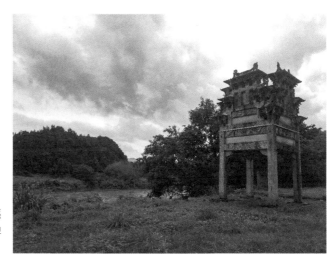

圖 9　江西奉新會埠（老縣城）潦河岸邊的濟美四方牌坊

法，尤為禪林拔萃之器」[1]，於是，1659 年（順治十六年），八大在 34 歲的時候，正式接替耕庵，主持介岡燈社，「豎拂稱宗師」，聚徒講經了。

　　7 年後，也就是在 1666 年（康熙五年），八大離開他生活了 18 年的進賢介岡燈社，也來到奉新耕香院（圖 8）。這一年，八大 41 歲。從 1666 年算起，到 1677 年去臨川，八大在奉新耕香院待了 11 年。

　　八大山人和他師父待的耕香院在今奉新縣會埠鎮。

　　會埠鎮是奉新縣歷史上最發達的地方。會埠，顧名思義，「會眾水而成埠」，九連山的萬絹溪流，匯成潦河，水、船、貨、人匯集於此而成埠，會埠也由此得名，然後，潦河又一直向東流向靖安、安義、南昌、然後與修水、贛江匯合，向北注入鄱陽湖。

　　潦河河道在這一段水深、寬闊、平坦，便於通航，沿岸碼頭眾多，當年耕香院的旁邊就有一個很重要的碼頭，現在碼頭結構形制還在。

　　在江西省奉新縣會埠鎮招邊村潦河的北岸，有一座四柱四面的石牌坊。（圖 9）這座牌坊建於 1600 年（明萬曆二十八年），由明江西巡撫陸萬垓為表彰奉新華林胡氏後裔胡士琇及其祖先胡仲堯、胡仲容兄弟賑饑、辦書院、修橋功德而修建的，耗官銀 30 萬兩。坊主在《明史》中有記載。

1　《進賢縣志‧弘敏小傳》（康熙年間版）。

　　這是江西唯一的一座四方牌坊。牌坊四面均題有「濟美」兩個斗大的字，出自《左傳·文公十八年》:「世濟其美，不隕其名。」「世濟其美」指後代繼承前代的美德。故稱之為濟美石坊。

　　四面形制的石坊全國極少，江西僅此一座。安徽省較有名的有兩座，一是徽州豐口「台憲」坊，建於嘉靖年間（1522—1566）。另一座是歙縣許國石坊，建於萬曆十二年（1584）。均略早於濟美石坊。它們雖在形制、規模和精美程度上遠不及濟美石坊，卻是全國重點文物保護單位。奉新濟美四方石坊 1987 年就列為江西省文物保護單位。它應該成為國保單位。

　　濟美石坊東、南、西、北向形制劃一，文字相同，每面枋間嵌有縧環板 3 塊，由下向上，第一層題「從侍郎布政使司理問所理問胡士琇」，第二層題「濟美」兩個大字，第三層鐫刻「聖旨」二字。均為楷書，雙鈎石刻。

　　牌坊高 12.2 米，寬 4.28 米（柱外包尺寸），平面為正方形，四面四柱，由四根長方形的花崗石柱構成 4 門，每門寬 4.2 米，高 4.2 米，各構件均以榫卯連接，每面由一個門樓式牌坊榫式聯結組合而成，牌坊四角作挑檐狀，斗拱及檐樓均為青石，斗拱共 3 層，檐樓 20 個。整座牌樓上下內外刻滿圖案，千姿百態，形象生動，有「龍鳳呈祥」「二龍戲珠」「壽子富貴」「福喜平安」等圖案，以及人物、花卉、禽獸和幾何形穿花圖案，蓮花瓣狀圖案等。這是一座雕刻精美、紋樣圖案豐富、建造年代及建坊緣由清晰、結構穩定、比例均衡的四面石坊，是明代石雕建築中的瑰寶。

　　牌坊上石刻人物造型別致，栩栩如生，雖歷經 400 多年的風雨，但流暢的線條，蒼勁的筆力，依然清晰可辨。坊內四方各層青石板上均有題記，刻有 1000 多字的建坊始末，記錄了華林胡氏捐廩賑饑民、架橋修路、創辦華林書院、創建孔廟等濟美事實。牌坊上還記載着華林胡氏四段千古流傳的佳話。尤其是南面第二層橫樑上，「舉朱幡、迎快馬、路旁書童仰頭望」，六匹快馬千里送喜報的石刻，講述的是，985 年（宋雍熙二年），奉新華林書院有三位學子，同年並登進士第，朝廷派人送喜報到華林的動人情景。宋太宗還寫詩讚曰:「黃河曾見幾番清，罕見人間有此榮。千里朱幡迎五馬，一門黃榜佔三名……最喜狀元並榜眼，探花皆是弟和兄。」

　　本來華林胡家位於奉新與高安交界的華林山，為何表彰胡氏的牌坊要立在潦河邊的會埠呢？就是因為會埠位於潦河邊，古時這裏是水陸交通要道，

奉新的老縣城也在會埠，華林胡氏在此設館迎接名公巨卿、遊學之士。

會埠鎮曾經是歷史上的海昏縣、建昌縣（今宜豐縣）、新吳縣（今奉新縣）的縣治所在地。這個地方在春秋戰國時期屬艾。艾包括今江西的奉新縣與修水縣、銅鼓縣、靖安縣、安義縣，秦時稱艾邑。

公元前 154 年（漢景帝三年），把艾一分為二，分為艾和海昏，艾包括今修水縣和銅鼓縣，海昏包括今奉新縣、永修縣、安義縣、靖安縣、武寧縣。海昏縣城一開始設在今奉新，後來移至今永修縣內吳城蘆潭一帶。

185 年（漢靈帝中平二年），又分出海昏、建昌兩地，設置新吳縣，縣治設在今奉新縣會埠鎮的故縣，屬豫章。三國時期，奉新縣屬吳國之地。625 年（唐武德八年），新吳撤銷，並入建昌（今宜豐縣），原新吳的縣城廢棄。683 年（唐永淳二年），恢復新吳縣。但老縣城已經放棄了 57 年，不宜再作縣治，於是，706 年（唐神龍二年），新吳的縣治就落在現在的奉新縣城。原來的縣治就叫「故縣」，一直叫到今天，現在是會埠鎮轄下的一個村莊。

《个山小像》跋有「此贊……容安老人復書於新吳之獅山」。其中的「新吳」，就是今奉新縣城所在地。饒宗頤先生曾撰文《青雲譜〈个山小像〉之「新吳」與饒宇樸題語》，就八大這句話中的「新吳」做過考證，引《元和志》云：「新吳縣，後漢靈帝中平中分海昏縣置。隋開皇九年省入建昌。武德五年又置。舊隸楚，今新屬吳，故曰新吳。」所謂今新屬吳之「今」，非謂唐時，當指三國之吳。就是說奉新這個地方地處楚與吳之間，行政歸屬時有變化，原來屬楚，後歸入吳，故名新吳。

所以，自古以來，這條河流就是大山深處走向省會、走向鄱陽湖、走向外地的主要通道，又是人們逃往深山、躲避戰亂的首選途徑。在南潦河一帶，有馬祖道一歸葬的靖安寶峰寺，有百丈立清規的奉新百丈寺，還有良价創曹洞宗的宜豐洞山普利寺，這些都是當年名動全國、至今中國佛教也繞不過的大寺祖庭。

「自古名山藏古寺」，正是因為奉新耕香院位於會埠，一是深山老林，二是水道便利，方便往來於南昌，三是這裏佛教氛圍濃厚，自唐朝以來就有洪州禪、曹洞宗、臨濟宗等佛教多個流派在這裏創立流傳、發揚光大，所以，搞清楚這些，我們就不難理解八大山人為何會來到這裏，也就不難理解八大

山人的禪學思想是從哪裏汲取了養分。

這一時期發生的比較重要的事件有：

1670 年，胡亦堂任新昌（今宜豐縣）的知縣，其女婿裘璉這一年的冬天來新昌。新昌和奉新相鄰，如果從南昌到新昌，必定要路過奉新。1671 年夏，八大與裘璉相識並交往。1672 年，八大離開奉新，去新昌拜訪裘璉，一直住到 1673 年秋天。在新昌，八大結識了胡亦堂。

當八大在新昌（今宜豐）期間，穎學弘敏，即八大的師父耕庵老人在耕香院去世，時年 66 歲。

1674 年，八大 49 歲時，黃安平為他畫《个山小像》，這以後到 1677 年的 3 年間，八大以及饒宇樸、彭文亮、蔡受等在《个山小像》上陸續題跋。

1677 年（康熙十六年）二月，胡亦堂由新昌調往臨川（今撫州）任知縣。這一年的秋天，八大攜帶《个山小像》離開奉新，來到他當年出家的進賢介岡燈社，請他的同門師兄弟饒宇樸題跋。

這個時候，臨川縣令胡亦堂邀請八大山人前往臨川，去參與撰寫臨川的地方志。這裏有一背景。早在 1672 年（清康熙十一年），清廷首次頒發全國範圍的修志通令，還規定了各省通志的內容和通志的款式。此時的修志之舉非同尋常，其最大的任務和難題是，經歷明末清初的大變局之後，如何記載和評價前朝的歷史，如何撰寫前朝官宦的傳記，如何記錄這些年來的戰亂，特別是該不該和能不能為本土的抗清活動立傳，這對參與其事的文化精英來說，不是一件容易處理的事。1678 年（康熙十七年），清廷又下詔開博學鴻詞科和修纂《明史》。

在這種情況下，八大應邀來到臨川。從 1677 年的年末離開進賢前往臨川，到 1680 年離開臨川走回南昌，八大在臨川待了 3 個年頭。

這是八大山人第二次到臨川，上一次是在 15 年前的 1662 年（康熙元年），那是八大住持介岡燈社的第三年。那次八大山人與許多官員、名人詠詩酬唱，胡亦堂 1680 年主編的《臨川縣志》，就收入了八大當年寫的 10 首詩。[1]

1680 年這一年，八大在臨川發病癲狂，哭笑無常。最後，撕裂身上的僧

1　　見陳世旭：《孤獨的絕唱——八大山人傳》，作家出版社 2014 年版，第 97 頁。

衣，一把火燒了，然後步行回到南昌。

　　從 23 歲到 55 歲，八大一共經歷了長達 32 年的僧侶生活。就他的藝術創作來講，在佛門的這段時光，八大今天所見的作品不多。在介岡燈社期間，八大主要創作了《傳綮寫生冊》十五開（1659 年，34 歲），現藏於台北故宮博物院，這是八大最早的存世作品，多畫花卉奇石等，注意寫實，沒有明顯的追求怪誕的傾向。再就是 48 歲創作的《花鳥冊》，記天干，不記地支。52 歲創作的《梅花圖冊》。

　　從 1666—1677 年這 11 年間，八大（41 歲—52 歲）在奉新耕香院，主要作品有《墨花圖卷》（1666 年）、《梅花圖冊》（1677 年）。書法作品有《个山傳綮題畫詩軸》（1671 年）。

　　第四階段：56 歲—58 歲，即 1681 年—1683 年。

　　1681 年，56 歲，登南昌繩金塔，作《繩金塔遠眺圖》，署名「驢」。這是目前所見八大最早的有明確紀年的「驢」款山水畫。從此，八大棄用「傳綮」，使用「驢」號。

　　1682 年，57 歲，作《古梅圖軸》（現藏於故宮博物院），這幅作品和《繩金塔遠眺圖》一樣，都是表現對故國的思念。另有《花鳥冊》（1683 年）（日本金岡酉三藏）、書法作品《甕頌》（1682 年）、《行書詩冊》（1682 年），表現出從行草到狂草、狂放不羈的情緒。

　　這段時期是八大山人離開禪林的還俗期，思想極度苦悶。人近花甲，焚裂袈裟，脫佛還俗，回到故鄉家園，可是，「人民城郭非從前」，自己也「獨自徜徉市肆間，常戴布帽，曳長領袍，履穿踵決，拂袖翩躚行。市中兒隨觀嘩笑，人莫識也」[1]，他就這樣「混跡塵埃中」，境況十分悲慘。

　　第五階段：59 歲—80 歲，即 1684—1705 年。

　　1684 年，八大 59 歲，作《行楷黃庭內景經冊》十二開，始見「八大山人」四字署款。從此，他自築陋室「寤歌草堂」，以詩、書、畫為事，不用「雪个」「驢」等名號，而正式使用「八大山人」的名號，成了一個「不名不氏，惟曰八大」的畫家，　直到 1705 年 80 歲去世。

　　這個時期是八大繪畫發展的成熟期、高產期，《雜畫冊》（1685 年）、草

1　［清］邵長蘅：《八大山人傳》。

書《盧鴻詩冊》（1686 年）、《為鏡秋詩書冊》（1688 年）、《花卉卷》（1688
年）、《行草西園雅集卷》（1688 年）、《竹荷魚詩畫冊》（1689 年）、《瓜月
圖軸》（1689 年）、《魚鴨圖卷》（1689 年）、《孔雀竹石圖軸》（1690 年）、《墨
梅圖軸》（1690 年）、《快雪時晴圖軸》（1690 年）、《雜畫冊》（1691 年）、《蓮
房小鳥圖軸》（1692 年）、《安晚冊》（1692 年）、《雙雀圖軸》（1694 年）、
《瓶菊圖軸》（1694 年）、《荷鴨圖軸》（1696 年）、《山水圖冊》十三開（1697
年）、《河上花圖卷》（1697 年）、《渴筆山水冊》（1699 年）、《楊柳浴禽圖軸》
（1703 年）……這一段時期，八大的作品像井噴一樣，高產多產，且風格多
樣，既有前一段的怪誕面目、怪誕晦澀的作品，又有後一段的寧靜平和的作
品，質量水平更是達到令人觀止的高峰。

　　八大山人 80 年的生涯，近 20 年在明，60 餘年在清。他曾是大明的王
孫，20 歲之前生活在南昌，考過大明的秀才，經歷了明清易代的天崩地坼，
在生死關口，從皇家宗室淪為朝廷命犯，為逃命保命竄伏深山老林之中達 3
年之久，最後逃禪削髮為僧。15 年多在介岡燈社，11 年在奉新耕香院，做
了 30 餘年和尚，在禪林寺廟裏靜寂修習。55 歲回到南昌，進入藝術創作的
井噴巔峰期，最後死在南昌。

　　八大的這種人生經歷，不可謂不奇特跌宕。單憑這份簡略的履歷也不難
看出，這都對八大的思想和創作帶來了決定性的影響。

三　說說八大山人的幾位老祖宗

　　八大山人是明王朝的宗室，他的家世對他的人生遭遇、思想立場以至於創作特點都有直接而深刻的影響。

一｜八大山人的九世祖：朱權

　　明代的開國皇帝是朱元璋（圖1）。八大山人的九世祖朱權是朱元璋的兒子，排行第十七。

　　當年，朱元璋稱帝後不久，就採取了兩項措施來維護和加強中央皇權。

　　第一項措施：明洪武十三年，朱元璋廢除丞相，撤銷中書省，在省一級不設統掌全省軍政民財大權的長官，而是在民政設布政使，軍事設都指揮使，監察設提刑按察使，布、都、按三者分司設立，互不統轄，各自向朝廷負責。地方分權，朝廷集權，朝中諸司分權，皇帝高度集權。[1]

　　第二項措施：把他的 26 個兒子分封到各地，按照明代的封藩制，皇子封為親王，歲祿萬石，王府置官屬，辦理各種事務。這種制度是歷史的一種倒退。

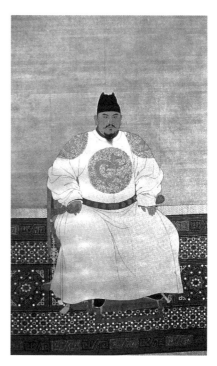

圖1　明太祖朱元璋像

1　參見許懷林：《江西史稿》，江西高校出版社 1993 年版，第 463 頁。

我國自公元前 221 年後，就廢除封建制，實行郡縣制。可 1500 多年後，朱元璋又來了一個封藩制，也就是封建制的變種。雖然他規定「分封而不賜土，列爵而不臨民，食祿而不治事」[1]，但這些藩王地位尊貴，特權眾多，冠冕服飾，車旗邸第，僅次於皇帝。在親王面前，「公侯大臣伏而拜謁，無敢鈞禮」。藩王在封地，沒有治民之責，卻有統兵之權。各王府都配有護衛 3000-19000 人。當地駐軍調動，還須有親王令旨。藩王實際是皇帝監控地方軍政的代表人物，而每一個王國則成了一個軍事中心。久而久之，藩王勢力日益膨脹。

當時的諸多藩王中，以燕王朱棣和寧王朱權勢力最強。「太子諸子，燕王善戰，寧獻王善謀」[2]。朱棣是朱元璋的第 4 個兒子，分封在北平（也就是今北京這個地方）。朱權是朱元璋的第 17 個兒子，是朱耷（八大山人）的九世祖。1391 年（洪武二十四年），朱權 13 歲就被封為寧王，兩年後到北方邊境的軍事重鎮大寧就藩，大寧就是今天內蒙古的寧城，地處長城喜峰口外，是明朝的邊關重鎮。那時候，朱權「帶甲八萬，革車六千，所屬朵顏三衛騎兵皆驍勇善戰」，統帥鐵騎邊關軍，是一位野戰軍司令，又佔據明朝的邊關重鎮，位高權重，威風八面，是明朝非常有實力的邊塞王。

1398 年，朱元璋死。因太子朱標早死，皇太孫朱允炆繼了位，即建文帝。建文帝一上台，就對他的一大堆皇叔們採取一系列措施削藩，削了周王、代王、湘王，同時又在北平周圍與城內部署，還以加強邊防為名，把燕王朱棣的護衛隊調到塞外去戍守，準備削除燕王。本來，朱允炆作為朱元璋的孫子繼位，作為朱元璋兒子的朱棣就不服氣，現在，削藩嚴重威脅藩王利益，還要削到自己頭上，於是，1399 年（建文元年），坐鎮北平的燕王朱棣起兵反抗，隨後揮師南下，和侄子爭奪皇位，史稱「靖難之役」。

本來，你們一個在南京，一個在北平，我朱權在大寧，你們倆爭，本不關朱權甚麼事。但是，朱權握有重兵，建文帝和燕王朱棣雙方都提防朱權，又都爭取朱權。所以，朱權躺着也中槍。

這一邊，建文帝朱允炆害怕朱權投向朱棣，就召朱權至京師南京來，朱

1 《明史》卷一百二十《諸王傳贊》。
2 《明通鑒》。

權抗命不至，對南京朝廷持觀望態度，於是，被詔削了三護衛。

　　那一邊，燕王朱棣也想得到朱權騎兵的助戰，許諾「事成，當中分天下」。

　　這一年，朱棣暗中派人交結朱權下屬的朵顏三衛首領及大寧駐軍，還率兵來到大寧，說是要兄弟聊聊。朱權那時腦子可能是灌了水，竟准許他進城見面。見面還不算，好吃好喝之後，還情深意長、畫蛇添足地送他出城。結果，就在出城的時候，朱棣出伏兵挾持朱權及其一家，帶回北平，同時收納大寧諸軍及三衛騎兵為己所用，實力大增。

　　朱棣搶到皇位登基，成為永樂皇帝後，履行和朱權平分天下的諾言是不可能的事啦。還因為朱權勢力最大、對自己威脅也最大，就在 1403 年（永樂元年）把寧王朱權改封至南昌，其後代子孫世襲寧王封號。

　　朱權改封南昌後，政治上受到壓抑，行動上受到監視。人在時運不濟的時候，喝涼水也塞牙。不久，朱權又莫名其妙地被「人告權巫蠱誹謗事」，於是朱棣派人祕密調查，結果查無實據（「密探無驗」），總算沒有受處分。此事雖然作罷，朱權喘過一口氣，心裏卻遭受巨創，深感恐懼，頓時心灰意冷，從此遠離政治，閉門韜晦，鑽研戲曲音韻，鼓琴著書，藉以自娛，結果在道教、音樂、戲曲理論、劇作等方面很有研究，甚至還寫了一部《茶譜》，對中國茶文化頗有貢獻。他製作一把中和琴，是歷史記載的曠世寶琴，為明代四王琴之首。

　　後來，第一代寧王朱權死在南昌，葬在西山。朱權墓位於新建區石埠鄉黃源村西緱嶺，是江西省已發現的最大的明代墓葬，被稱為「江南地下宮殿」（圖 2）。該墓全用青磚砌成，全長 31.7 米，最寬處 21.45 米，高 4.5 米。開棺時朱權屍體腐而未潰，墓中出土白瓷蓋罐、木牌匾、銅質暖鍋、錫製鎏金明器等隨葬器物。墓前原有牌坊及南極長生宮等建築，還存華表兩座。

圖 2　南昌西山明代寧王朱權墓，省級文物保護單位

　　朱權之後，寧王家族的墓葬大多分布在南昌西山一帶。陸續被發掘清理的有寧獻王朱權墓、寧靖王朱奠培吳妃墓、寧康王朱覲鈞及其元妃徐氏和次妃馮氏墓、朱權孫樂安王朱奠壘夫婦合葬墓、朱權玄孫朱宸涪夫婦合葬墓等。

二 │ 那個造反的寧王朱宸濠也是八大的祖宗

　　寧王朱權生了 5 個兒子，都在江西繁衍。嫡長子繼承寧王位，其餘庶子都分別封為郡王，即臨川王、宜春王、新昌王、信豐王。第二代寧王的庶子 4 個，分別封為瑞昌王、樂安王、石城王、弋陽王。第三代寧王的庶子有 2 個，封鍾陵王、上高王。第四代寧王就是朱宸濠。儘管第一代寧王朱權及後來兩代寧王都規規矩矩，緘口不語、不問政事。但他後代偏偏又發生了朱宸濠的反叛。這些對八大山人絕對是有影響的。

　　朱宸濠，是朱元璋的五世孫，寧康王朱覲鈞庶子。一開始封為上高王。因寧康王沒有嫡子，於 1497 年（弘治十年）襲封寧王。

　　寧王府在章江門內、子固路北面，就在今江西省京劇團一帶。是朱權被改封到南昌後將原先布政司衙門改建而成，清代被改建為藩司衙門，民國以後及解放初期被作為南昌市政府駐地，現已不存。現在南昌城內，與寧王有關的建築只存南湖水觀音亭公園中的杏花樓（圖 3）。這是南昌市區目前唯一的一幢明代古建築，省級文物保護單位。這一白牆黛瓦的民居建築，佔地

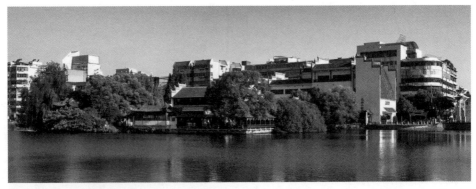

圖 3　南昌老城南湖邊上的水觀音亭公園裏的「杏花樓」，據說是目前南昌城裏唯一一棟超過 500 年的老房子，明正德年間曾為寧王朱宸濠之妻婁妃的住處。

3000 平方米，主樓為磚木結構，人字頂，以風火牆相隔的兩層樓房，主樓上掛着「杏花樓」牌匾，一樓立着 10 餘根朱紅色的杉木古柱。花樑朱柱，挑檐翹角，鏤窗花牆，南昌風格。明朝正德年間，寧王朱宸濠在此為其愛妃婁氏修建了梳妝樓。婁妃為上饒人，王陽明老師婁諒之女，博學多藝，善詩文，工書法，是明朝有名的女詩人。現在，杏花樓前面還立有兩塊高大的石碑，分別寫有「屏」「翰」兩個大字。字體雋永，筆力遒勁。據說是婁妃用頭髮為筆書寫而成。這兩塊石碑原來立在寧王府，後移置於此。現在是當年寧王府僅存的文化遺存啦。

　　1519 年（明正德十四年）六月十四日，朱宸濠發動叛亂，43 天後，被王陽明打敗，與諸子、兄弟一起被俘，然後被明武宗先放再抓，最後廢為庶人，在通州伏誅，挫骨揚灰。寧王的封號也從此廢除。

　　朱宸濠的叛亂及其被平定，是明代中期統治階級內部最大的一次權力大角逐，給江西社會帶來了極大的混亂，對寧王這一支、包括八大山人也產生了重要影響。

三｜朱明王朝對八大山人的深刻影響

　　八大山人是朱元璋、朱權、朱宸濠的子孫後代，這一點對他的人生遭遇、思想情感、政治立場以至於書畫創作都產生了深刻的影響。

　　1. 深刻地影響了八大山人及其家庭在明王朝的政治地位

　　八大山人在朱明王朝生活了 20 來年，按理說，他是統治階級的一員，而且是皇親貴族、王室成員，政治地位是高的，政治特權是多的，想必是耀武揚威、橫行鄉里的，但有明一代，朝廷和宗室成員的關係歷來相當緊張。明成祖既然能以「親藩」起兵篡位稱帝，他自然着意提防其餘的親藩兄弟們也學他的樣。他登基後便着手減削「親藩」們的衛隊。同時，對宗室們實行十分苛嚴的政治限制。規定藩王之間不准私自交往，不得隨意走動，哪怕出城祭掃祖宗墳墓，也得經過批准。宗室子弟不得參加科考，以防他們踏上仕途，另謀出路。所以，就其實際地位而言，明朝的宗室成員都是些政治上的閹人，是一批空有「尊榮」特權而領取微薄俸祿的終生被軟禁者。

　　特別是八大乃寧王的後代。第一代寧王朱權，也就是八大的九世祖，當年可是有可能跟朱棣「中分天下」的人呀，他們家族的一舉一動當然是在朝廷的嚴密監視和特別防範之下。更有甚者，第四代寧王朱宸濠，也就是八大的五世祖，竟然發動反叛，問鼎中原，武裝奪取最高權力。儘管朱宸濠伏誅了，寧王的封號被廢除了，但如此大逆不道，它對寧王整個家族的影響也是可想而知，整個家族就好比被打成「反革命集團」，成為朱明王朝中的異己分子，格外不受待見，永遠不得翻身。家族中只有弋陽、建安、樂安三郡王獲免，復封如故，綿延至明末。八大山人就是弋陽王這一支。所以，儘管八大一家還保留着爵位，八大山人本人還襲封了輔國中尉，但是，他在仕途上早已毫無機會啦。八大山人在 17 歲時，決心放棄爵位，以民籍的身份、以「朱耷」的名號（具體詳述見另篇），參加科舉考試，以便和社會上的一般人士那樣博取功名。從他的這一舉動，我們便可看出，八大山人為了爭取自身的發展，已經把寧王後代的這份「爵祿恩澤」視作雞肋不如，棄之也不可惜了。

　　2. 深刻地影響了八大山人及其家庭在明王朝的經濟狀況

　　即使在朱明王朝，八大一家不但在政治上受到格外的限制和特別的提防，在經濟上也江河日下，愈來愈窘迫。

　　明朝封在江西境內的藩王，除了南昌府的寧王之外，還有兩個王：一個是饒州府（治今鄱陽縣）的淮王朱瞻墺，仁宗朱高熾的第七子，開始封在韶州，1436 年（正統元年）改封饒州（今鄱陽）。王位下傳九代，到萬曆末年止，他們的庶子為郡王者共 16 人，封地在今江西境內的有鄱陽、永豐（今廣豐）、清江（今樟樹）、南康、德興、高安、上饒、吉安、廣信 9 支，其餘 7 支散處浙江、福建、湖南。另一個是建昌府（治今南城縣）的益王朱祐檳，憲宗朱見深的第四子。1495 年（弘治八年）到封地建昌（今南城），八傳至朱慈炱，是為末代益王。明亡後，益王府崩潰，朱慈炱逃往福建，轉入廣東，死於廣州，後歸葬南城。[1]

　　寧王、益王和淮王這三大王府在江西宗支蔓延，人多口眾，他們享有的封建特權和惡劣行徑，給江西地方造成了沉重的負擔，單就這三大王府每年

1　　參見許懷林：《江西史稿》，江西高校出版社 1993 年版，第 471、475 頁。

所需祿米，就很難供應。

按照朱元璋的分封設計，「列爵而不臨民」的宗室全靠朝廷俸祿養活，但朝廷的俸祿只是一個基數，王室成員卻在呈幾何數量增長，而祿米卻沒有同步增加，再加上朝政腐敗，國庫空虛，王孫們的俸祿也時有時無，這樣，到了嘉靖年間，宗室的俸祿竟連半數也領不着了，宗室們的生活一代更比一代窘迫，而且毫無別的指望。

作為寧王後代的八大山人，雖然享受着王室成員的種種特權，但相比統治集團中其他達官貴人，其家境並不算富足優裕。八大山人的祖父便曾寫下「薄祿藜羹堪養老」這種牢騷兼自嘲的詩句，八大的父親只能「孜孜曉夜揮灑不倦」地為人作畫，得些饋贈以補貼家用，儼然一副破落貴族的生活狀態了。

這一狀況也促使八大山人自小時起，就不能做公子哥兒、紈綺子弟，成天遊手好閒，鬥雞遛狗了，而是要像南昌城一般的寒門子弟一樣，刻苦學習。他日後成為世界頂級畫家，也多虧了這段經歷和磨煉呀。

3. 深刻地影響了八大山人在清王朝的政治態度、民族立場、思想感情和文化情結

儘管八大山人及一家在朱明王朝屬統治階級中不受待見、要區別對待、嚴加防範的異己分子，但在大清王朝、特別是在清朝初期卻不加區別地屬前朝王室、南明的中堅力量，要重點追捕、追殺，即使到後來，也屬前朝遺民，不是自己人。

作為八大山人來講，他是朱明王朝的皇親貴族，對明朝有着血統的聯繫、家族的基因、階級利益的一致和思想觀念上的忠誠，但又是明朝統治集團要防範和排斥的，在經濟上也不富足，不能坐享其成，所以，在人生的前20年，他和他的家人對大明朝廷已經沒多大聯繫了。

在明清交替之際，八大山人對明王朝的覆滅，當然情感上割捨不斷，思想上忘懷不了，利益上拋棄不了，但大明王朝很難算是他「失去了的天堂」，他不大可能拿起武器奔赴戰場，也不可能慷慨赴難，雖然他對各地的抗清鬥爭默默祈禱，但他對各地的失利、特別是南明各小王朝的內訌與無能，感到無邊的失望和無奈。

在他人生的大部分歲月，特別是在他晚年和藝術生涯裏，他始終保持着平常南昌人、普通文化人的心態，當然也是前朝遺民的心態、漢族子民的身

圖 4 「西江弋陽王孫」
印 1677 年前後《个山小
像》

份、文化傳承者的情懷，還同時保有皇族王孫的自得與自傲。你看他在《个山小像》鈐下的那枚印章（圖 4）——「西江弋陽王孫」。

「我是朱家王朝的孫子」，這是八大山人的驕傲。他一直在心底裏保持身份認同，並在 49 歲那一年大聲呼喊出來：我不是甚麼和尚，我不是甚麼道士，我不是甚麼儒生，我不是甚麼一般的人，我是「西江弋陽王孫」！

總之，八大是偉大的，也是難得的。八大山人的家世、家族、身份、身世，構成了他的複雜無比的人生背景，成就了他跌宕起伏的人生道路，豐富了他深邃寬闊的心路歷程，因此，要理解八大山人的家國情懷、要欣賞八大山人的藝術魅力、要對話八大山人的思想追求，就要從朱元璋、朱權、朱宸濠談起，就要看看八大山人的家世與家族。

四　　八大山人的真名是叫「朱耷」嗎？

一│八大不可能叫「朱耷」

　　八大山人的名字叫甚麼？叫「朱耷」。這個記載最早見於清康熙五十九年（1702）刊的《西江志》：「八大山人名耷。」另見康熙年間新建縣曹茂先著《繹堂雜識》：「耷為僧，名雪个」。後來，清人張庚《國朝畫徵錄》載：「八大山人……姓朱氏名耷，字雪个。」（圖1）

圖1　「雪个」印 1666—1678《墨花圖卷》

　　為甚麼叫「朱耷」？「朱耷」是甚麼意思？「耷」，上面一個「大」，下面一個「耳」，就是「大耳朵」之義，據說，八大生下來時雙耳較大，所以他父親就給他取了個名，叫「朱耷子」。

　　但是，「耷」這個名字，怎麼看，怎麼想，都不像皇親貴族家的孩子名，倒很像民間百姓的小孩取名。民間小孩往往以身體某部位的特徵取名，特別是取綽號，如「王大眼睛」「李光頭」「劉小腳」「錢大疤子」等，「朱耷子」，就相當於叫「朱大耳朵」，況且，「耷」的耳朵不但大，還下垂，即「耷拉着的大耳朵」，這個「朱耷子」的小名，還真有點南昌氣息。南昌話裏往往有「＊＊子」的說法，比如「結巴之人」叫「結巴子」，「癩」叫「癩子」，「眼瞎之人」叫「瞎子」，「耳聾之人」叫「聾子」，這種叫法在南昌話裏有幾個特點：一、一般是名詞，指稱人，所以用來做人名；二、多指不好的身體特徵，比如：「身材矮小之人」叫「矮子」，但身材高大為俊美之人，就沒有「高子」一說，同樣，眼神好、眼睛漂亮、耳朵好之類的人，都沒有相應的叫法；三、除了臨時把人叫成「瞎子」「拐子」是罵人、貶損人的話之外，用「＊＊子」來做人名，則沒有多大的罵人法，反而有賤名好養活的意願，就像「劣根」「尿根」之類的名字。但不管怎麼說，八大山人叫「朱耷子」，很有些南昌城裏的市井味道，王者皇族之氣則不見啦。

　　陳椿年先生寫過一篇文章《另眼再看八大山人》，從中國人、特別是中

國貴族皇室的取名制度上，認定八大不可能叫「耷」。他認為朱耷和八大山人的「大明宗室」身份相矛盾。八大山人作為朱元璋第十七子寧獻王朱權的後裔，他的原名，也就是「譜名」，絕不可能是「耷」。

　　因為皇族有着嚴格的譜系序名制度，朱元璋的後裔，其名字由兩部分構成：一、按中國傳統，名字要有一個字輩。比如，朱元璋給燕王朱棣（即明成祖）這一支頒賜的譜系字輩是「高瞻祁見祐，厚載翊常由，慈和怡伯仲，簡靖迪先猷」。二、從朱元璋的兒子輩起，名字中字輩以外的那個字，必須依次選用「木、火、土、金、水」為偏旁的字，五行相生，周而復始地輪換使用。比如，崇禎皇帝作為朱棣的第九世孫，他的字輩是「由」，所以名字中必須有一個「由」字，而名字中的另一個字的偏旁則必須按照「木火水金土」的序列輪回，輪着崇禎帝這一輩是「木」，所以他的名字叫「由檢」，而他的堂兄弘光皇帝則名叫「由崧」，他的另一個更加疏遠的堂弟永曆皇帝名叫「由榔」。總之，所有屬他這一輩的兄弟、堂兄弟的名字都必須由兩部分組成：一是輩分名「由」字，二是帶有「木」字旁的字。

　　各藩受封，也均由王子各擬世系二十個字以定行派。江西的朱權這一支的譜系字輩 20 個字為：「磐奠觀宸拱，多謀統議中，總添支庶闊，作哲向親衷。」八大山人是朱多炡的孫子，朱謀䱓（從土）的兒子，故以統字排行，也就是説，輪到八大山人這一輩，是「統」字輩，所以，他的名字中必有一個「統」。那名字中另一個字是甚麼呢？按上述江西寧王宗室排行 20 個字首，每代排行第二字取五行偏旁造名。八大山人的祖父叫朱多炡，火字旁，八大的父親叫朱謀䱓，「土」字旁。按「木、火、土、金、水」五行相行這樣排下來，八大這個「統」字輩的名字中就必須是一個帶有「金」字旁的字。據《江西朱氏八支宗譜》記載八大的名字是：「統䤫（音『勸』），號彭祖，又號八大山人，封輔國中尉……」因此，八大山人的正式名字絕不可能是單名「耷」字，他和他的父輩祖輩們誰都不可能違反太祖皇帝欽定的宗室命名制度。

二 ｜ 八大山人是皇族王孫

　　在這幅《个山小像》上，有彭文亮的題跋（圖 2）：

个翁大師像贊：
瀑泉流遠故侯家，九葉風高耐歲華。
草聖詩禪隨散逸，何須戴笠老煙霞。
湖西彭文亮

圖2 《个山小像》彭文亮
題跋

「瀑泉」係指八大山人的祖父朱多炡（字貞吉，號瀑泉），「故侯」當為寧王朱權，「九葉」係指從朱權到八大繁衍至第九代。

這就說明了八大山人是朱權的後代。

八大山人在《个山小像》上還特意蓋上一方「西江弋陽王孫」的朱印。

「西江」即指江西，「弋陽」指寧王下的弋陽郡王這一支。

中國人是很重視印章的，不管是公章，還是私印，都是極其重要的信物。可以想像，八大山人隱名埋名，躲開人世，竄伏山林，潛藏佛門，人不人、僧不僧地這麼多年，現在，他終於亮出自己的身份、名號、家世，大膽地向世人喊出「我是皇族王孫！」家族的榮耀、自己的尊嚴，身份顯貴，當然也有這些年的屈辱、苦難、壓抑、苦悶等等，全在「西江弋陽王孫」這幾個字、這一方印上啦！

那麼，八大山人作為「王孫」，他究竟是朱權之孫弋陽郡王的第幾世孫呢？

據《盱眙朱氏八支宗譜》記載，朱權在江西藩衍子孫，前屬八府，後成八支。八支為：臨川、宜春、瑞昌、樂安、石城、建安、鍾陵、弋陽，均封為王。八大山人屬弋陽王支。弋陽王府設在南昌。據汪世清、李旦、周士心和蔡星儀等先生考證研究，八大屬統字輩，譜系如下：

朱權是明太祖朱元璋第十六子，封為寧王，諡「獻」，為第一世。

朱權的兒子磐烒追封為寧王，諡「惠」，為第二世。

磐烒的兒子奠檻始封為弋陽王，諡「榮莊」，為第三世。

奠檻的兒子觀�records襲封為弋陽王，諡「僖順」，為第四世。

觀�的兒子宸誠封為鎮國將軍，為第五世。

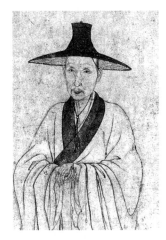

圖 3　八大山人像（局部）《个山小像》

宸誠的兒子拱檜封為輔國將軍，為第六世。

拱檜的兒子多烆封為奉國將軍，為第七世。

多烆的兒子謀鸛封為鎮國中尉，為第八世。

謀鸛的兒子統鍨，也就是八大山人，封為輔國中尉，為第九世。

從上述八大的世系譜名便可知曉，從朱權到八大山人為九世，朱權的孫子奠檻始封為弋陽王，八大山人就是奠檻的七世孫，朱權的九世孫。《个山小像》上彭文亮的題贊詩說「九葉風高耐歲華」，其「九葉」，就是從朱權開始算的，朱耷（八大山人）乃是朱權的第九世王孫（圖 3）。

弄清八大山人的譜系和輩分後，我們再通讀這首題贊詩，可以加深對八大的理解。「瀑泉流遠故侯家」，瀑泉先生（八大山人的祖父）這個老王侯之家源遠流長，「九葉風高耐歲華」，從朱權到朱耷，這一王族都是歷經歲月，尊貴高尚。「草聖詩禪隨散逸」，朱耷先生書法詩文禪學都達到相當的造詣，「何須戴笠老煙霞」，現在應該亮明王孫的身份，何必像這幅《个山小像》畫的那樣，還戴個頭笠，像一位老煙霞之翁呢？

為甚麼朱耷（八大山人）被封為輔國中尉呢？按《續文獻通考》所載，明太祖朱元璋定下禮儀，（列爵）封王子十人為王，凡親王嫡長子為王，世子次長子及庶子年十歲封郡王，郡王子授鎮國將軍，孫授輔國將軍，曾孫授奉國將軍，元孫授鎮國中尉，五世孫授輔國中尉，六世孫授奉國中尉。

朱耷（八大山人），也就是統，係觀鏐的五世孫，而觀鏐襲封了弋陽王，所以，按世襲爵位排列，八大山人封為輔國中尉。

八大生於宗室之家，家學淵源。八大的祖父為朱多烆，是一位詩人兼畫家，山水畫風宗米芾，頗有名氣。父親是朱謀鸛，「亦工書畫，名噪江右，然喑啞不能言」。[1] 叔父朱謀埋也是一位畫家，著有《畫史會要》。

1　[清] 陳鼎：《八大山人傳》。

三｜八大山人為甚麼還是叫了「朱耷」？

那麼，「朱耷」這個名字從何而來呢？

葉青先生和蕭鴻鳴先生說：「朱耷」不過是八大山人應考秀才時，為了不讓考官們知道他的「天潢貴胄」身份，而按照當時的辦法，由學官即老師為他們更名，即「庠名」。

皇族子孫不得應試做官，這原是「家天下」觀念的極端延伸。天下都屬一人一家了，百官只不過是為皇家奔走服役的奴才，怎能讓龍子龍孫們混跡於奴才群中呢？而且，在實際政治的層面上，皇族子弟做了官也容易滋生政治野心和分裂勢力，不利於「萬世一系」的統治。所以明朝的《國典》曾明確規定：「公姓不得赴制藝。」

可是，皇室宗親本已接受分封，為甚麼八大卻走上一條科舉考試的仕進之路呢？因為大明王朝歷經 200 年，到了萬曆年間，全部宗室成員已繁衍達到 15.7 萬人，其中襲爵奉國中尉以上的成員已近 9000 人，形成了一個龐大的寄生階層，鬧得許多省份的全部田賦收入都供應不上本地爵爺們的俸祿，國庫便愈來愈窮，給爵爺們的俸祿只得再三再四地打折扣發放，陷入了朝廷和宗室雙方都不滿又都無法解脫的「公私兩困」的窘境。

於是，稍稍放寬政策，允許奉國中尉以下的宗室子弟參加考試，以求自立，但必須廢棄爵位，「四業奉尉以下，得辭爵制科以平民身份赴考」，[1] 還只能「以賜名入試」，就是參加考試時，不准使用原名即「譜名」。所以這「賜名」又稱「庠名」，是為了應付考試而臨時使用的名字。考試以後，不論是否考上，當事人都可以不再使用這個「庠名」。

可以想像，八大山人作為皇室王孫，要參加科考，按規定不能用「譜名」，那用甚麼名呢？這時，他臨時用一下小時候父親叫他的小名「朱耷子」，是完全可能的。只不過「朱耷子」太不正式了，於是，去「子」，就叫成「朱耷」了。

八大約於公元 1635 年至 1639 年期間，襲封宗室「中尉」爵位。八大有「中尉」封爵的文獻記載見於《盱眙朱氏八支宗譜》：「八大山人，封輔國

1　見〔明〕魏廣國《藩獻記》序。

中尉。」八大於 1642 年棄爵，以民籍身份獲得科考資格，於 1643 年八大山人在 18 歲那年考上了秀才，獲「諸生」銜。按照明代科舉制度規定，在取得「諸生」（即秀才）銜之後，八大山人可以參加鄉試了，而他所歷明代科舉六次，即：1627 年（丁卯）、1630 年（庚午）、1633 年（癸酉）、1636 年（丙子）、1639 年（己卯）、1642 年（壬午），下一次大比之年，按規定當在 1645 年（乙酉），但是，1644 年明朝滅亡了。八大山人還沒來得及參加平生面臨的第一次考試，他功名之路的夢想就連同大明江山一起碾碎在清兵的鐵蹄之下。[1]

八大沒有參加那次不可能舉行的朝廷大比之考了，「朱耷」這個名字也的確是臨時一用，在八大的作品中似乎從來沒有看到「朱耷」的簽名。但儘管如此，他當年那個「庠名」依然登錄在冊，所以《江西通志》説他名叫「朱耷」，這樣，一個臨時使用過的名字——朱耷——就掩蓋了八大山人的原名。

1　參見蕭鴻鳴：《八大山人生平及作品系年》。

五 崇禎十七年（1644）的三月十九： 易代之際的天崩地坼

一

鑒賞八大山人的作品，從藝術審美來看，賞心悅目，可從弄懂看透來講，常感覺晦澀隱祕，似讀天書。一是畫、詩、款識本身就是多義含混的特點，二是八大的身份和處境也不能講得明白，三是八大面對異族強權，心卻不服不甘，要故意表達一些反感反意，所以特意弄得非常隱晦。

圖 1 「十有三月」1705 年

比如，在八大山人作品的畫面上，經常會看到這個著名的畫押（圖 1）。花押，是中國繪畫作品上將文字書法做變異化和藝術化處理，以達到表達某種特殊意思和特定效果。但八大山人的這個花押也太難理解了。它的意思，一般有兩種解釋：

1. 這個花押的第一個解釋是表達了一個日子：「三月十九。」

這個花押表達「三月十九」的意思，是表示明朝最後一個皇帝崇禎朱由檢 1644 年三月十九在北京紫禁城後的景山上吊自盡。[1]

最早做這樣結論的是清代收藏家顧文彬，他在《過雲樓書畫記》評八大山人《安晚冊》時說：「山人此冊……署款有類鐘鼎，如，有類章草者，如，諦視之，一是『三月十九日』，乃思陵殉國諱日，一是『个相如吃』四字」。[2]自顧文彬之後，此論成為共識。

1 「1644」年，是公元，「三月十九」是農曆。全書與此同：年份用公元，以阿拉伯數字表示，如 1648、1705 等，皇帝年號表示的年份用中文加括號放在後面，以示參照，如「1644 年（崇禎十七年）」；月、日用指農曆，以中文「初一、初二……初十」和「十一、二十……」等表示。
2 轉引自何平華：《八大畫風與楚騷精神》，江西美術出版社 2004 年版，第 118 頁。

圖2「三」　圖3「月」

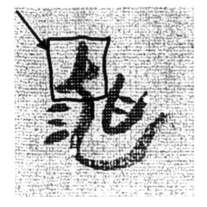

圖4「十」

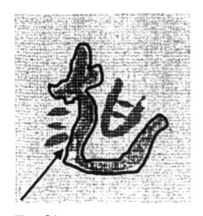

圖5「九」

那麼，這個花押如何是「三月十九」這幾個字的變形呢？未見有人解讀，本人不揣淺薄，這裏試解析一下：

「三月十九」的「三」字比較清晰（圖2）。

「三月十九」的「月」字也比較清晰，只不過是花押中下面的這個圖形倒過來（圖3）。

「三月十九」的「十」字，就是花押中間圖形的頂頭（圖4）。

「三月十九」的「九」字就變形較大啦，就是這個花押去掉左邊的「三」，再去掉右邊的「月」，剩下的就是「九」字（圖5）。

2. 這個花押的第二種解釋是表達一個年份：「十有三月。」

江西美術出版社2000年出版的《八大山人全集》就採用了這種說法。那甚麼叫「十有三月」呢？就是一年有十三個月。那麼，哪一年會有十三個月呢？1644年，那一年是閏年，有一個閏六月，所以，1644年這一年有十三個月。八大山人就是用這個「十有三月」的花押來指稱1644年，因為1644年是崇禎皇帝自盡、明朝滅亡的年份。但用一個「崇禎十七年」的花押來紀念這一年，一來字數多，不可能做成一個花押，二來說得太明白，會招來殺身之禍。於是，八大就用了「十有三月」這樣一個曲折隱晦的說法了。

那麼，這個花押如何是「十月有三」這幾個字的變形呢？這裏再試解析一下：

「十」字就是中間那一圖形的頂頭（圖4）。

「有」字的變形比較嚴重，比較難看明白，見圖5，這個圖形的左邊是「有」字上半部的一橫一撇，右邊是「有」字下半部的「月」字。

「十有三月」的「三」和「月」兩字，就和第一種解釋「三月十九」中的「三」和「月」一樣了。

注意：這個花押也許可以解讀為「十又三月」「十月又三」，那意思也是一樣的，都是指稱「十三個月」。

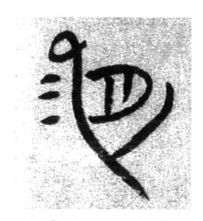

圖 6　「十有三月」《山水圖冊》1697 年　何耀光藏

這樣看來，不論這個花押是兩種解釋的哪一種，抑或兼有兩種解釋，它指稱的就是 1644 年這個八大山人永遠不能忘記的日子。（圖 6）

二

明崇禎十七年（1644）也好，三月十九日也罷，對八大山人及眾多明朝遺民來說都是刻骨銘心不能忘記的。

明崇禎十七年，明軍長期與清軍和農民起義軍兩線戰鬥，屢戰屢敗，已完全喪失戰鬥力。三月十七日，李自成農民起義軍圍攻京城。十八日晚，朱由檢登上煤山（也稱萬壽山，今北京景山），遠望着城外的連天烽火，只是哀聲長嘆，徘徊無語。李自成軍攻入北京城。太監張殷勸皇帝投降，被一劍刺死。朱由檢遣散兒子，賜死或殺死皇后、嬪妃及女兒。十九日凌晨，李自成起義軍殺進紫禁城。朱由檢突圍不成，只好重返皇宮，城外已經是火光映天。天色將明，朱由檢在前殿鳴鐘召集百官，竟無一人前來。最後，朱由檢來到紫禁城後面的景山，找了一棵歪脖子樹自縊身亡。死時左腳光着，右腳穿着一隻紅鞋。時年 33 歲。身邊僅有一名太監陪着。

崇禎死後，眾多明朝大臣及家人、太監宮女、紳士生員等，或飲藥、或

投水、或自焚、或自縊，自盡者千百人。隨後，清軍入城，明朝滅亡。這一年八大 19 歲。

在這以後漫長的歲月中，無論是三月十九日的崇禎之死，還是崇禎十七年的明朝滅亡，八大山人一生都不能忘記這一年，這一月，這一日。

首先，它標誌着一個朝代的終結，而八大是這個朝代的宗室成員，是統治階級的一員。現在，從統治者變為被統治者、被追殺者，無疑，八大是念念不忘的。

其次，它標誌滿族入主中原，從民族關係和矛盾來看，作為漢族的一員、特別是漢族的士人，八大是念念不忘的。

但更為主要的還有：在這個明清易代的天崩地坼之際，崇禎皇帝死了，而八大山人沒死。從封建倫理關係和思想道德要求來看，這一點對八大的心理衝擊是極其嚴重的。八大是念念不忘的。

三

政權的丟失，朝代的更迭，這在任何朝代都是十分嚴重的事，更何況，皇帝自殺，這無論在哪個層面來說都是十分嚴重的事。

應該講，崇禎皇帝生於衰世，無力回天，自己德能不及，生性多疑，雖然勤於政事，生活節儉，卻終歸大勢已去，沒能也不可能挽回明朝覆滅的命運。不過，這位末代皇帝，得到認可的是：他，寧死不降，這給他的臣民極大的震撼與警示。

中國歷史上，在易代之際以死表明心跡的人，有沒有？有。但大多是臣子，比如屈原、文天祥，而皇帝被俘被殺的，有，甚至投降稱臣的，也有，但自盡自殺的，少。這樣一來，崇禎的死就更讓人驚心。

在中國文化裏，在易代之際的嚴重關頭，「死」成為臣民盡忠盡孝、持操守節的唯一標準，而「不死」則自然是失操失節，為士大夫所不恥。明末清初著名學者屈大均，陳邦彥的學生，曾參與陳邦彥等人發動的抗清鬥爭，在陳等人遇害後，還冒着風險收斂他們的遺骸。其後，削髮為僧，並將居所命名為「死庵」，以示誓死不臣服清廷之意。他曾說：「君父之仇一日不報，即

一日不可以生；一日之生，即一日之死也。」

　　以「不死」為可恥，雖生猶死在那些苟活的明遺民心中結下的是沉重的血痂，較之殉節的人，這些被稱為遺民的人則更顯出悲劇的意味。這種悲劇感對於一個普通的士大夫而言尚且如此，而於一個具有王室血統的八大山人來說，則更多了一層深邃而遼闊的內涵。[1]

　　在 1644 年（崇禎十七年）的「甲申之變」，死與不死，對八大山人來講也是一次艱難的選擇。八大沒有像其他士人那樣以殉死來盡忠盡孝，但是，不死之後的 60 多年生活，對八大來講，更是一種痛苦的磨難。八大說：「凡夫只知死之易，而未知生之難也。」這話說得是含血帶淚，十分沉痛。這與屈大均「一日之生，即一日之死也」，是一個意思。

　　八大山人的生之難，不在於他的功名之路被阻斷，也不在於他遁入空門幾十年，也不在於他在返回後的幾十年的生活困頓，而在於 60 多年的歲月裏，八大不斷咀嚼的孤絕悲鬱，一直鬱結在胸的深重無邊的孤獨體驗。這種「生之難」不是苟活難，而是如何在亂世逆境中保持生命本真不滅的難。八大山人在污泥濁水之中依然持守着守道者才能具備的「澡雪精神」，凸顯了明清之際士人的生命取向、精神取向和價值取向的主動性，讓生命之花得以在尊嚴中綻放，這樣的八大真的是出淤泥而不染的「荷園主人」和「灌園長老」！[2]

　　所以，八大山人在他的詩、畫、書、印中，一直以或隱或顯的方式表達出來對大明的眷戀，對 1644 年那一年的紀念，對「三月十九日」這一日的紀念。

　　八大訴說的這種悲情也一直為人們所注意，得到學界的強調。李苦禪說：「甲申之變給八大山人帶來了個人的國破家亡之痛。他的藝術向內探索的結果，使他悲情淒涼的心靈像一面寒光逼人的鏡子，在極凝練的形象、極菁萃的筆墨之中，得到深刻的體現。」

　　潘天壽曾賦詩：「不堪聽唱念家山，盡在瘋狂哭笑間。一鳥一花山一角，破袈裟濕暮雲煙。」潘天壽云「氣可撼天地，人誰識哭歌。離離禾黍感，墨

1　　何平華：《八大畫風與楚騷精神》，江西美術出版社 2004 年版，第 23 頁。
2　　張真：《懷想八大系列之一：八大山人，守道以約》。

圖 7 「十有三月」《安晚冊》
1694 年　日本泉屋博古館
藏

沈亂滂沱」。**1**

　　李苦禪、潘天壽兩位大師都強調了八大作品背後深廣的社會歷史背景以及所寄寓的「黍離」之悲。

　　是啊，明朝的滅亡、皇帝的自殺，這是八大山人畢生的痛。所以，八大山人在他的作品中，經常用左邊這樣的花押記錄下那個刻骨銘心的日子（圖 7）。

　　所以，要解讀、欣賞八大山人的作品，就要了解八大山人這個人，而要了解八大山人，就要了解八大山人的時代。而要了解八大山人的時代，那首先就要從崇禎十七年（1644 年）三月十九談起。

　　那麼，下面幾篇，就讓我們看看八大山人和他的時代。

1　潘天壽：《讀八大石濤二上人畫展後》。

六　南昌城陷落前的抗清鬥爭

1644 年，崇禎皇帝朱由檢在景山上吊自盡，清廷入主北京，標誌着明朝滅亡。但是，中國地方很大，北方皇朝交替了，南方仍然是明朝的天下，抗清的烽火此伏彼起，抗清的力量仍在東躥西跳。李自成敗撤到陝西、湖北一帶，張獻忠盤踞在四川，明王朝的後裔更是建立起各種各樣的小朝廷，困獸猶鬥。於是，中國歷史出現了 20 年的南明史。

要講八大山人與他的時代，這一段南明史十分關鍵。1644 年崇禎自盡。1648 年南昌第二次被清軍攻陷、屠城，江西戰場的抗清徹底失敗。八大終於絕望，正式剃度出家。時年 23 歲。

1662 年（康熙元年），南明最後一個皇帝永曆在昆明被殺。1664 年（康熙三年）清廷以 20 萬大軍進攻夔東十三家（史稱夔東會戰或重慶之役），徹底打敗反清復明的軍事勢力。南明史基本完結。時年八大 39 歲，此時已是心如冰窖。

1674 年（康熙十三年），清廷頒發《修志通令》，顯示在高壓打壓的同時，開始招攬和安撫知識分子。時年八大 49 歲，黃安平為他畫《个山小像》，八大正式亮出「西江弋陽王孫」的名號。

這個急劇動蕩的時代，不但決定性地影響了八大山人當時的思緒情緒和人生抉擇，而且極其深刻地影響了他畢生的創作。所以，解讀、欣賞八大作品，要對這一歷史有個了解。

1644 年 5 月，明福王朱由崧在南京稱帝，年號「弘光」，這是南明第一個政權。但一成立就敗象凸顯。

當時的形勢是，清廷為了儘快統一全國，於 1644 年（順治元年）十月，就任命努爾哈赤第 15 子豫親王多鐸為定國大將軍，首先自山東南下，發起征討在南京的弘光政權。

這一邊，南明兵部尚書史可法為防止清軍南犯，在江北設立四鎮：總兵劉澤清轄淮（淮安府），海（海州，今連雲港），駐淮北，防禦山東東部方向；總兵高傑轄徐（州）、泗（指山東南陽至徐州一段，泗水故道沿岸），駐

泗州，防禦徐州、開封方向；以總兵劉良佐轄鳳（陽）、壽（今壽縣），駐臨淮（今臨淮關），防禦陳（今河南淮陰）、杞（今河南杞縣）方向；以靖南侯黃得功轄滁（州）、和（州，今和縣），駐廬州（今合肥），防禦光（今河南潢州）、固（今河南固始）方向；還封左良玉為寧南侯守武昌，防守長江中游。另以福建總鎮鄭芝龍部將鄭鴻逵率水軍守鎮江，總兵吳志葵駐吳淞口，守長江口。史可法則坐揚州，節制四鎮。

可是，昏瞶的弘光帝和操持朝廷一切行政的馬士英、阮大鋮不是思考如何抗清，收復失地，而是你爭我奪，腐敗嚴重，內訌不斷。

一是誤判形勢。弘光一直以為清軍不會南下，即使南下也有史可法大軍可以屏蔽，更有大江之險足為天塹。阮大鋮號稱「知兵」，盛倡「強弱何常永守」之說，並舉「赤壁三萬，淝水八千，唯有一將何須多之」為例，以為清朝已得黃河以北之地，可算是對他們圍剿闖賊李自成之酬勞，清朝應知足而止，不至於再犯江南。

二是弘光帝還幻想與清廷結盟通好，於 1644 年九月派左懋第、陳洪范、馬紹愉等帶白銀 10 萬兩、黃金 1 千兩、緞絹 1 萬匹到北京與清廷議和，提出 4 個條件；一、割山海關以外之地於清朝；二、每年給清廷白銀 10 萬兩；三、請清廷退回盛京（今瀋陽）；四、清廷的國號則聽其自己之意見。多爾袞說：我們誓滅闖賊，是為崇禎帝報仇。你們南明未發一兵一卒，朱由崧是僭立。結果，陳洪范暗地降清，被派回南明為清廷滅南明鋪路。

三是竟然深慮史可法防清的軍事部署會有開罪清朝之處，不許史可法北伐抗清。

當時在南京弘光政權中，最有實力的是坐鎮武昌的左良玉，有正規軍 5 萬，號稱 80 萬。可這樣一支賴為依柱的主力部隊，竟然屢屢被克扣軍需。1645 年（清順治二年、明弘光元年），南明發生內訌和內戰。正月中旬，高傑在睢州（河南睢縣）被已與清軍有祕約的南明睢州總兵許定國誘殺。四月，駐防武昌的南明寧南侯左良玉，以「清君側」為名，起兵從武昌出發沿長江東下，直趨南京，要清除把持朝政、排斥異己，結幫營私，又貪贓枉法、賣官鬻爵、魚肉百姓、中飽私囊的馬士英、阮大鋮。誰知時運不濟，突得暴病，死在進軍南京的途中。他的兒子左夢庚率軍繼續東進，直逼南京。馬士英一聽，急調「靖南侯黃得功駐師於荻港，以扼左軍，又以兵部侍郎朱大典

為尚書，與阮大鋮巡防江上」。劉澤清、劉良佐入衛南京。這樣，史可法部署的四鎮江北防線已不復存在了。

後來，黃得功受命抵禦，擊敗左夢庚。左夢庚降清。

清軍南下時遭遇到了頑強的抵抗。1645（順治二年）4月18日，多鐸的清軍兵臨揚州城下。史可法嚴拒多鐸的勸降，帶領軍民苦戰。但其部下總兵李棲鳳、監軍副使高岐鳳於22日率部降清，揚州防守大弱。4月23日，清軍將泗州的大炮運到揚州，轟擊城垣。4月25日，揚州城陷落，守兵堅持巷戰，全部壯烈犧牲，史可法自殺未遂，被清軍抓獲，不屈而死。揚州百姓憤而殺死清軍千餘人，清軍屠城十日，殺死百姓80餘萬人，史稱「揚州十日」。

緊接着，江陰抵抗清兵，嘉定遭清兵三次屠城，史稱「嘉定三屠」。

五月初二，多鐸率清軍從揚州出發，抵達瓜洲，「謀渡江」。他「令軍中每人具案（長桌子）二張，火十把」，又令「眾兵掠民間台几及掃帚，將尋繫台几足上」。初八，夜大霧，清軍以備好的几案掃帚「沃油燃火」，「放入江中，順流而下，火光徹天」，以其為疑兵之計。南明軍隊錯以為是清軍，以炮轟擊之。几案遂一一沉沒江中，於是向弘光帝報喜。這時，清軍主力已經抵達鎮江，從七里港渡江，翌日清晨盡抵南岸。

弘光帝與群臣飲宴至夜半，驚聞南京門戶鎮江、揚州已陷清軍之手，南京已是「燕巢危幕，朝不保夕」，滿朝上下大驚失色，城內外也秩序大亂。弘光帝二話不說，於「五月初十二鼓，出通濟門。宮眷不能皆從，多道失者」，「宮眷驚墜馬，率掠去。金帛曳地，至不行。屧躒諸臣竟脫走」。弘光帝「僧帽青衣」，倉皇馳馬奔太平（今當塗）。馬士英雖然內結勛臣朱國弼、劉孔昭、趙之龍，外聯劉澤清、劉良佐等諸鎮，用阮大鋮為輔佐，但這個時候，他想找他們中的任何一人商議，都不可能了，於是，只好召守陵黔兵190人自衛，挾帝母妃渡江由蕪湖逃往廣德縣，知縣趙景和閉門不納，馬士英攻城，破而殺之。

弘光皇帝知總兵、靖南侯黃得功屯兵蕪湖，乃冒充郵傳騎兵於五月十二潛入其營。黃得功見弘光皇帝來到，大驚，悲泣地對他說：「陛下死守京城，臣等猶可盡力，奈何聽奸人之言，倉促至此，進退將何所據。此陛下自誤，非臣下負陛下也。無已，願效死。」弘光皇帝淚流滿面，說：「除你之外，我

無可依仗。」黃得功遂將弘光皇帝及其愛妃藏於蕪湖水師副總兵翁之琪船中。此時，馬士英、阮大鋮先後逃往杭州。

是年五月十五，多鐸率清軍開進南京，弘光朝廷文臣武將數百人、兵馬 20 余萬俱投降。清軍入城時，正大雨淋漓，南明文武官員跪道旁，「無一人敢稍後者」。這一邊，弘光皇帝等自五月十二藏在黃得功舟中後，黃得功決意還救京城。五月十三，黃德功令軍隊提前早餐，餐後率部向南京方向急馳，過太平（當塗），聞清朝軍當日已得南京。黃得功不得已退還蕪湖。

此時，南明廣昌伯劉良佐已降清軍。多鐸令劉良佐為前驅，撲向蕪湖，擒拿弘光皇帝。

五月十四，南明督臣朱大典、總兵方國安、都督杜弘域議定為弘光皇帝護駕，由黃得功率部 20 萬斷清軍後援。護駕軍隊到蕪湖時，黃得功正在蕪湖識舟亭侍弘光帝飲宴。突然聽到清軍逼近蕪湖，杜弘域急護弘光皇帝進蕪湖城。

黃得功奮起迎戰清軍，他戴盔甲穿葛箭衣，單騎過蕪湖北門。城上人告訴他：前二里許就有滿兵，黃得功躍馬揮鞭，「前擊滿兵，無不披靡，盡擲所戴胡笠於地，纓縷紛然，遭擊死者數十百人」。格鬥中，黃得功一臂受傷，不能動。已投降清軍的左良玉之子左夢庚，令其軍中「極勇悍」者朱某單騎鬥黃得功，黃得功立即單騎出陣，「發矢射中朱臂，朱被重鎧，雖中未深創，遂前與得功鬥，兩人相持各牽其臂。得功乘間，掣一握箭築朱面，朱遂掣刀刺得功腋。得功傷，捨朱馳還，朱追之，得功兵矢石並發，朱乃退。」

此後，黃得功「獨一臂運鞭」，又率部追清軍過赭山，降將劉良佐從赭山上大呼「黃大哥，當順時屈節，圖富貴」，且以禿頂示得功。黃得功說「吾起行伍，為公侯，明朝於我不薄，反面事仇，爾能之，吾不能」，遂率部斬良佐兵過半。這時，劉良佐部將張天祿暗地以箭射得功，中喉，黃得功拔矢，血如注。得功憤，遂自刎而死。其部下總兵翁之琪等亦投江死。

清中軍田雄見黃得功已死，遂入舟中活捉了弘光皇帝。五月二十五，自蕪湖押解到南京。

弘光皇帝「以無幔小轎入城，首蒙帕，衣藍布衣，油扇遮面，百姓夾路唾罵，投瓦礫」。這個南明第一個小朝廷前後只維持一年時間就宣告夭折了。

在南京，弘光皇帝見到多鐸叩頭，多鐸請他在靈璧侯府吃了一餐飯，席

間問弘光説：「汝先帝自有子，擅自稱尊，逃難遠來，輾轉磨滅之何為？」

　弘光皇帝朱由崧不回答。

　多鐸又説：「我兵尚在揚州，汝何便走？自主之邪？抑人教邪？」

　朱由崧汗浹背，俯首無言。終席，拘於江寧縣。

　當年九月，朱由崧被押解至北京，第二年被殺於宣武門外之柴市。

　弘光政權覆滅後，1645 年閏六月，朱元璋的九世孫唐王朱聿鍵在福州稱帝，年號「隆武」，朱元璋的十世孫魯王朱以海又在浙江紹興建立了「監國」政權。一個是九世孫，一個是十世孫，也就是説叔侄兩人互相掐了起來。正當唐王和魯王二藩爭立之時，分封於廣西桂林的靖王朱亨嘉（石濤的父親）也不甘寂寞，於八月初三在桂林自稱「監國」，但不久就被唐王的部將殺死。

　面對這種形勢，生活在南昌城裏的年輕的八大山人，會是甚麼心境呢？

七　南明抗清的江西戰場與南昌城的兩度陷落

南京弘光政權覆滅後，南明又分別在浙江（魯王）、福建（福王）、廣西（監國）出現了一些小朝廷，江西處於不斷南下的清軍和南方各南明政權之間，戰略位置十分重要。

南京陷落後，就在南明各藩王爭立不斷之際，原左良玉軍後營總兵金聲桓投降了清廷。清朝廷大喜，實授金聲桓提督江西全省軍務總兵，原李自成部降將王體忠任副總兵，金、王合營屯兵九江。從此以後，清軍攻佔江西各州縣，主要由金聲桓、王體忠這兩個人來進行。

金聲桓這個人反覆無常，兇殘無比，還懂得攻心為上。人說兵馬未動，糧草先行。他卻是武的未動，先恐嚇一番。

他向江西各州縣發出一紙招降通令，威脅說如不投降就要屠城。明弘光朝的江西巡撫曠昭一聽，面如土色，降吧，不行，戰吧，不能。於是乎，丟下南昌全城百姓，一走了之，其他官員也是一哄而散，鄉紳富家和平民百姓只能是倉皇逃走。八大山人也是這個時候逃到南昌西邊的西山。易堂九子之一彭士望當時在南昌，他在詩中寫道「王孫各竄伏，困苦無完裳。誰為杜子陵，見汝哀仿徨」。

1645 年六月十九日，由於南昌城的明朝官員棄城逃離，金聲桓率清軍兵不血刃地進入南昌。此時，南昌已是一座空城。

南昌陷落後，金聲桓全力清剿，「恣殺明人士」，特別是明朝宗室。而從南昌逃出的省府官員，和江西各地朱姓藩王一起在各地抵抗清軍。

江西境內的抗清戰鬥主要是在兩個方向：一是撫州建昌的益王抗清。明朝在江西有三大藩王，南昌有寧王，饒州（今鄱陽）有淮王，建昌有益王。南昌的寧王在朱宸濠反叛後被剝奪寧王封號，從此不再有寧王。淮王本來勢力就不強，只有益王的抵抗最強，閏六月，明江西布政史夏萬亨、明副使分巡建昌府王養正、明建昌知府王域等一批明朝官員，退至建昌（今江西撫州南城）堅守。七月，被王體忠攻破，皆被俘殺死。益王東逃福建，八月，益王家族中的永寧王舉兵收復建昌、撫州，但不久，又被王體忠擊敗，永寧王被俘。

撫州戰事正在進行之際，贛江中上游的抗清活動也在進行。這是江西抗清戰鬥的第二個戰場。1645年九月，福州唐王政權的吏部右侍郎楊廷麟（江西臨江人）抓住清兵攻擊撫州之時，乘虛出擊，收復了吉安、臨江。

楊廷麟，江西清江人，崇禎四年的進士，字伯祥，號兼山，為甚麼叫「兼山」呢？因為楊廷麟崇拜江西的兩個具有民族氣節的人：一個是文天祥，號文山；一個是謝枋得，號疊山。楊廷麟為效法這二人，就號「兼山」。李自成攻進北京，楊廷麟聞之慟哭，募兵勤王。後得知福王在南京被擁立乃止。現在，福州的唐王政權一聽楊廷麟收復了吉安、臨江，喜出望外，立即授楊廷麟兵部尚書兼東閣大學士。任命繼任江西巡撫的萬元吉（南昌人）為南贛總督，駐守吉安，也藉以加強對贛州的防守，確保從福建到江西和湖南的戰線暢通。江西境內形成曠日持久的拉鋸戰。

1646年（順治三年）三月，楊廷麟前往福建汀州迎接唐王來贛州，將吉安到贛州一線的軍務全交萬元吉統管。不久，清兵反攻，吉安失守。四月，萬元吉退守贛州，清軍乘勝追擊。四月十四日，清軍將領高進庫率十三營由萬安造口出發直抵贛州城下，把這座城市合圍了起來。至此，除贛州之外，江西全在清軍控制下。

這一下，可不得了，因為贛州這個城市處於南方幾省的中心，位置關鍵。江西界於浙閩、兩廣和兩湖之間，戰略位置十分重要。唐王一直看重江西戰場，希望由此與兩湖地區的南明軍隊連成一片，繼而在鄱陽湖與贛江流域戰勝清軍，繼而揮師北上。特別是贛州，東達福建，西通湖南，南接廣東，是數省之間抵擋清軍的戰略要塞，無論得失，都會對整個戰局影響極大。前後苦戰五個多月，已經疲憊不堪。

唐王一向注重江西戰場，一看贛州被圍了，就慌忙從四面八方調來軍隊來救援贛州。這樣，贛州附近，抗清武裝眾多，但兵多將眾，指揮不力，均被清軍打敗或阻隔。

明兵部尚書兼東閣大學士楊廷麟偕同贛州巡撫萬元吉據城堅守。從四月至十月，這半年，贛州外圍戰不斷失利。五月，楊廷麟部將張安在城東梅林鎮與清兵激戰失敗。八月，清兵經常夜截焚舟，楊廷麟水戰失利。

福州的唐王以王叔的身份對浙江的魯王下詔，魯王極為不滿，反過來傳檄聲討唐王，結果兩敗俱傷。清兵進攻浙江時，魯王求救於唐王，唐王按兵

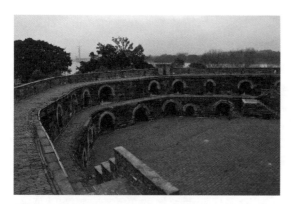

圖 1　贛州的磚城牆是宋代孔守瀚建的，炮台是清代加固或加修的。

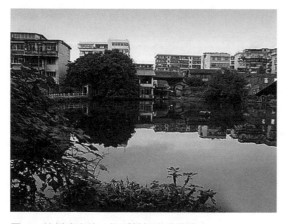

圖 2　贛州清水塘。楊廷麟投水殉難處。

不動，魯王最後兵敗流亡海上，九月底，浙東魯王監國的軍事防線被突破，清軍翻越閩北浦城縣境內的仙霞嶺進入福建。福建也因浙江陷落而失去北部屏障，唐王只得率眾逃往江西，他從閩中的延平縣起身，經順昌轉至閩西的汀州，準備由此進入贛州境內，卻被清軍的前鋒部隊俘獲，幾天後被殺。消息傳到贛州，人心震動。（圖 1）

此時的贛州，城中只剩下部卒 4000 餘人、城外水師 2000 餘人。到十月，已經苦戰死半年多，人困馬乏。清兵加緊攻打贛州城。十月初三深夜，清兵乘守城士兵疲憊鬆懈，雨夜攻城，登城拆垛，天明城破，十余萬清兵蜂擁而入，城陣和巷戰死者如麻，清兵開始屠城。府督萬元吉投貢江而死（兒子想投降，把兒子都斬了），年僅 34 歲。楊廷麟來到城西的清水塘，清水塘「積尸平池」，被尸體填滿了，楊廷麟整好衣冠與佩刀，扒開層層疊疊的尸體，把自己沉了進去，殉節而死。（圖 2）

據說，楊廷麟死後仍握拳張髯，凜然不可犯。清將賈熊嘆道：「忠臣也！」以四扇門為棺，葬楊廷麟於贛州章水之旁。以後，清水塘和楊廷麟墓就成了贛州重要紀念地。楊廷麟原來葬在西門外的河邊。清代著名學者、散文家、易堂九子的首領魏禧還專門來贛州憑弔楊廷麟，寫下《拜楊文正公墓》：「荒冢斜陽亂草青，布衣此日拜門生。長年魄戀忠誠府，亙古神依箕尾星。兩岸

蓼花紅有淚，一江秋水淡無聲。孤魂最是難聽處，盍旦枝頭徹夜鳴。」清・陳雲章《清水塘吊楊忠節》：「蕭蕭清水塘邊過，彷彿悲風動素旗。」

1670 年（康熙九年）改葬楊梅渡，雍正、乾隆、嘉慶、道光年間均予修葺。楊梅渡旁的楊廷麟墓松柏葱郁，綠草如茵，當地人都稱為「楊公地」。1844 年（道光二十四年）重修時，墓地面積 1033 平方米，石刻「明故武英殿大學士楊文正公廷麟之墓」，周圍繚以石垣，墓前側方豎立一對華表，上刻「千秋俎豆留章貢，一代忠誠炳日星」。巨大的墓碑刻有楊廷麟的生平，墓門橫額中央刻着「正氣」兩個大字，據說是 1942 年第五次維修時由蔣經國題寫。可惜，楊廷麟墓今已不存。

贛州保衛戰從 1646 年四月十四至十月初四，長達半年之久，是江西境內南明軍民抵抗清軍時間最長、犧牲最大、最為壯烈的一次戰役。

贛州是明王朝最後被攻破的一座重鎮，唐王被俘殺和贛州失守後，南明小王朝武裝抗清的中心轉入廣西，但已經沒有甚麼中心城市作為依託，基本上沒有甚麼重大戰鬥了。

桂王之長子、永明王朱由榔於 1646 年（順治三年）十二月十四在廣西梧州登基，改元「永曆」，成為南明第三個具有「正統」權威的小王朝。而與此同時，唐王的弟弟朱聿鐭又在廣州稱帝，年號改「隆武」為「紹武」。他殺了桂王的使者再發兵肇慶，並在三口山大勝桂王。可曇花一現，消長如風。1647 年（順治四年）一月下旬，清軍騎兵突襲廣州城，紹武政權僅僅存在 40 天就覆滅了。

隨後，李自成的殘部主動聯明抗清，支持廣西的桂王政權。而清軍很快佔領了廣東和廣西的大部地區。永曆帝轉移到湖南西南地區的武岡縣。

這個時候，鎮守江西的金聲桓對清廷日益不滿。他自認為降清後在江西攻城略地，沒費清廷的軍械糧草，就收取十三府七十二州縣的數千里土地。如此卓著戰功，自清朝入關以來，哪個功勞有高過自己的呀。為清朝廷立下這樣的汗馬功勞，肯定會得到清廷的厚封重賞，不說封公封王，封個侯是沒有問題的。誰知清廷對金、王始終存有戒心，一直視為異己。這樣，收取江西的奏疏批覆下來，金聲桓只得了一個提督軍務的副總兵之職，王得仁綽號王雜毛，原為李自成部王體忠的旗牌官，出身低微，封贈更不如金聲桓，只撈到一個把總的頭銜。二人怏怏不樂，對清朝的怨恨之情漸濃。不僅如此，

清廷新任江西巡撫章於天、巡按董學成還脅迫金聲桓交出攻陷江西各地時所勒索的錢財。同時，南明的大臣又對其規勸感化。這樣，一邊是壓，一邊是拉，金聲桓、王得仁對清廷越發不滿，心生反意。

1648 年（順治五年）正月二十七，金聲桓與部將王得仁在南昌起兵，擒殺了巡按董學成、布政使遲變龍、湖東道成大業，宣布歸明反清，隨後又在瑞州（今江西高安）俘虜了江西巡撫章於天。史稱「戊子之變」。

據說，由於起事倉促，還鬧出笑話。因為當時一時找不到明的冠帶，他們只好跑到戲班子裏找來戲服代替。南昌城的老百姓扶老攜幼湧上街頭觀看，只見他們的帽翅前後都光溜溜的沒有一絲鬢髮，忍不住掩口而笑。

你看，在這江山易代之際，金聲桓這樣的人叛過去，變過來，「城頭變幻大王旗」，遭殃的是百姓，他自己也沒啥好下場。

江西本來就還有不少南明的殘餘勢力，現在金聲桓舉起了反清大旗，他又請出姜曰廣（新建人，明大臣，南京福王政權的禮部尚書兼東閣大學士，此時遭陷在家）以為號召，一時間，江西全省大部分府縣聞風而動。

恰這此時，即 1648 年農曆四月，清兩廣提督李成棟在廣州反清復明。這是金聲桓、王得仁在江西反清後的又一件震動全國的大事。一時清廷大局震動，南明則亢奮不已，「儼然有中興光復之機」。

然後，金聲桓向北攻下九江，控制九江東西的長江航道。這時，長江中下游地區的反清力量紛紛響應。

清軍面臨南下以來最危險的局面，立即從四面趕來圍攻江西。

這時，金聲桓腦子進水，犯下嚴重的戰略失誤。本來，如果他抓住有利時機，在長江一線扎下腳跟，要麼溯江而上，和湖南湖北的抗清力量何騰蛟互相配合，控制長江上游，就可收復失地。要麼順江而下，更可進逼南京。可是，金聲桓不但沒這樣做，反而把王得仁從九江前線調回，往南去攻打贛州。於三月上旬率主力 20 萬水陸並進，三月十九抵達贛州城下。這時的贛州自從前年 1646 年十月被清軍奪取，已有 1 年半啦，哪裏攻得下。金聲桓只得把贛州城圍了起來，圍攻三月，久攻不下。

此時，清軍自安慶發兵，渡江進佔九江，從東而來，攻陷廣信（今江西上饒市）、饒州（今江西鄱陽縣），並圍攻南昌。五月十九，金聲桓、王得仁從贛州退回南昌。清軍隨即尾追上來，從南面進逼南昌。最後，清兵從西邊

過來。躲在南昌城郊西山的八大山人，聽到到處都是鐵騎的馬蹄聲，滿山都是清兵。徐世溥在《江變紀略》寫道：「五月初七辛未，七百騎至石頭口⋯⋯明日，西岸哭聲震野，鐵騎滿西山矣。」此時躲避在西山洪崖的八大山人，看到這種情景，心中的那種驚悚、那種震撼是可想而知的。

七月初十，清軍從四面圍住了南昌城。明將金聲桓、王得仁無法衝破包圍，只有死守。清軍圍攻南昌。金聲桓為了守城，放火燒毀民房 1000 余家，滕王閣亦付之一炬。南昌城中糧少，袁州、吉安守將派舟送糧亦為清軍截獲。儘管廣東李成棟部在五月初一起兵反清，永曆朝廷派其自南雄赴援，在十月間攻打贛州，當然同樣打不下。可李成棟失利後隨即就退回廣州，而沒有引兵順贛江直下南昌解金、王之圍。從 1648 年五月以來，也就是八個月後，南昌「城中糧盡，殺人而食」。

1649 年（順治六年）正月十八，清軍用紅衣大炮轟開南昌城城牆，城破。清兵湧入城內。金聲桓殺妻子，焚房舍，身中二箭，投帥府荷花池死。王得仁左突右衝地殺到德勝門，殺敵數百，最後受傷被俘後被殺於德勝門外。大學士姜日廣投水自盡。清兵對四處奔逃的百姓和投降的官兵格殺勿論，在南昌開始殘酷的屠城。史稱「戊子之難」（圖 3）。江西新建人徐世溥（1608—1657）曾寫《江變紀略》，記錄了當時的血腥與殘暴。

1649 年（順治六年）正月，李成棟又翻過大庾嶺，攻打贛州，不克，並在三月初一在信豐出逃墜馬淹死。何騰蛟也在湘潭被俘遭殺害。這一年之後，江西境內大規模的戰事基本平息。

而明永曆皇帝朱由榔自 1646 年在廣西梧州登基以來，就沒有過上一天舒坦的日子，東轉西移。1650 年（順治七年）十一

圖 3　清人筆下的南昌東湖。這一片湖水見證了當年的屠城。（此畫藏於南昌八大山人紀念館）

月，永曆小朝廷的駐扎地桂林被清軍攻克，永曆皇帝逃到雲南。1659 年，朱由榔又帶領 2000 人從銅壁關逃入緬甸並在皇都阿瓦城外落腳，成了流亡朝廷。驍勇善戰的清軍兵馬為了爭奪流亡皇帝，幾次殺到緬甸首都阿瓦城，如出入無人之境。這時，緬甸的新國王莽白剛剛在廷臣的幫助下，殺了自己的哥哥、前任國王莽達喇。永曆帝客居籬下，卻仍端着宗主國的架子，譴責「其事不正」。這個永曆帝在那裏客居了兩年，態度輕蔑，不僅認為緬甸朝廷接納流亡皇帝是應該的，而且還對緬甸國王未對漢人皇帝盡藩國之禮頗有微詞。緬甸國王莽白大為惱火。明朝末世為躲避清軍的流亡漢民大批湧入緬甸北部的高山莽林，他們當中的一些流亡官兵，憑藉更先進的武器和作戰技能，把緬北土著逐步趕入深山，建立起漢人的小領地，這當中包括今日漢人人口 95%、人人說漢話的緬甸果敢特區。在這種情況下，緬甸國王為防生亂，以「吃咒水盟誓」之名誘殺了陪伴永曆皇帝的將領和要員。

兩年來，留在中國抵抗清軍的將領鞏昌王白文選、廣昌侯高文貴、懷仁侯吳子聖數次前來「接駕」，要接他回國主持復明事業。可這位南明末代天子永曆皇帝朱由榔，早已心灰意冷，只希望在此國了此殘生，所以，這位皇帝只給了他的臣子一紙詔書，要他們離開。

這時，借清朝「皇帝特諭」威脅緬甸的大將洪承疇雖已退職，「留匪一人（朱由榔），累及合屬疆土」的威脅卻由明朝叛將吳三桂付諸實施。十二月初一，吳三桂大軍越過脆弱不堪的緬北邊境逼向阿瓦城，緬甸國王大驚，為求避免本國捲入明清之戰，保境安民，就把朱由榔父子送出。

1662 年（康熙元年）四月二十五，永曆皇帝父子被吳三桂將員用弓弦勒死於昆明箆子坡（民間稱逼死坡）。南明最後一個政權也覆滅了。

今天，在昆明市翠湖賓館後、婦幼保健院旁的稀疏花樹裏，蔡鍔於 1911 年立的「永曆皇帝殉國處」石碑（圖 4），早已被大多數人遺忘。

圖 4　昆明市「永曆皇帝殉國處」石碑

八　　八大為甚麼等了那麼多年才剃度和拜師？

1644 年，清廷就下了剃髮令。

而八大是在 1648 年 23 歲剃度，1653 年 28 歲拜耕庵老人為師。為何八大在甲申之變的數年之後才正式剃度和拜師呢？

他在觀望，他在等待。

可他在觀望甚麼、等待甚麼呢？

他在觀望局勢的變化，他在等待希望的出現。

從 1644 年甲申之變「天崩地解」、1645 年南昌陷落的災難臨頭，直到 1648 年（順治五年）剃度為僧，八大一直在東躲西藏，逃命避禍。這是血雨腥風的三年，也是八大山人審時度勢、抉擇人生的三年。在這長達三年的時間裏，他始終隱匿不出，旁觀這滔滔亂世。這樣的姿態說明了他在「怎麼辦」這一問題面前反反覆覆地猶豫和仿徨。他的抉擇是：

1. 他對清朝的血腥政策痛恨徹骨。1645 年（順治二年）清廷就下令禁止「故明宗室」出仕和應考，已考取舉、貢、生員者一律「永行停止」。這是斷了他的功名之路。1646 年（順治三年）更下令：「凡故明宗室……若窮迫降順，或叛而復歸，及被執獻者，無少長盡誅之！」這更是斷了他的生存之路。不管是降是逃，不管是老是少，只要你是「故明宗室」，抓一個殺一個，格殺勿論！

2. 觀望。八大山人既是世代食祿的「故明宗室」，又是有功名在身的大明秀才，如今國破君亡，面對不給他留半條生路的殘暴的「韃虜」，於情於理他都應該奮起抗清，或者殺身成仁、盡忠報國。而且，打從 1645 年清兵入贛，江西各地的「故明宗室」和官紳士民不斷奮起抗清。這些事件都發生在江西一省之內，發生在八大山人周圍。這些「故明宗室」按照「玉牒譜系」，也都是他的叔伯兄弟或子侄輩。如果他有志「重安宗廟社稷」，不論去參加哪一支隊伍，條件都是現成的，用不着削髮、披袈裟。但他甚麼也沒有做，只是逃避、觀望。

3. 指望到氣憤、氣餒。這一段改朝換代、國破家亡的慘烈過程，給八

大造成極大的心理震蕩，引起巨大傷痛。各地的反抗，各小王朝的建立都使八大燃起復明的希望。可是，在產生希望的同時，南明各個小王朝面對強敵的反抗無力無效，一味競相稱帝，同室操戈，鈎心鬥角，互不支援，相互傾軋，自相殘殺。看到、聽到此情此景，八大山人哀其不爭，感到氣憤、氣餒，直至心灰意冷。

八大山人後來有一首題為《飛鳥圖》的詩，學者認為是八大對南明小朝廷同室操戈的隱喻，對王孫末日的無限哀鳴，詩曰：

> 翩翩一雙鳥，折留采薪木。
> 銜木向南飛，辛勤構巢窩。
> 豈知巢未暖，兩鳥競相啄。
> 巢覆卵亦傾，悲鳴向誰屋？

兩隻鳥翩翩飛翔，銜着採折下來的薪木，飛向南方，辛辛苦苦地構築巢穴。誰知鳥巢還沒有建好，兩隻鳥竟然相互啄打起來，致使「巢覆卵亦傾」。這不正是隱喻了南明小朝廷的情況嗎？在清兵大舉南下的生死關頭，南明各小朝廷內部明爭暗鬥，相互傾軋，各小朝廷之間也是同室操戈、自相殘殺，自己走上迅速覆滅的絕路。鳥巢傾覆了，豈有完卵？難道這個簡單的道理還不懂得嗎？「悲鳴向誰屋」，八大絕望地發出了末日王孫的無限哀鳴。

4. 失望、絕望。明清之際的天崩地塌，改朝換代的撕心裂肺，外族統治的血腥殘酷，使八大山人痛苦不堪。腐朽的明朝大勢已去，八大在失去家國之後，一度心存僥幸，觀望期待，然而隨着南昌城的第二次陷落，清軍更大規模的殘酷鎮壓，復明的星火愈來愈少，八大從希望到失望，最後徹底絕望，只好無奈遁入空門。正像邵長蘅在《八大山人傳》中說：「恐山人見復明無望，故飯佛法。」

1648 年，23 歲的八大山人默坐在佛堂裏，接受剃度，當那些「受之父母」的頭髮在磐鉢木魚與佛號聲中紛紛剃落的那一刻，大明王朝、家國命運、世俗幸福和人間苦難等等，也都同時離他而去了。

九　　　　八大山人的翻白眼與清初知識分子的不合作

　　我們看八大山人創作的藝術形象，山呀，水呀，特別是花呀，鳥呀，魚呀，貓呀，異常鮮活，視覺衝擊力、藝術感染力和思想震撼力都很強，但總感覺裏面有一種情緒，瞪着一雙眼，板着一張臉，聳着一個背，窩着一肚火，憋着一股氣。

　　八大山人的這種價值取向、思想表現與情緒發泄不是個人的，而是和當時的清代遺民知識分子的情緒相互契合、同頻共振的，是一種時代情緒的藝術表達。

　　因此，要了解八大山人，要讀懂八大山人的畫與詩，不但要了解當時的政治格局，軍事形勢，還要了解當時的思想領域和文壇藝苑，要了解當時清朝廷的知識分子政策，要了解明末遺民知識分子的不合作態度，這是對八大山人思想和書畫創作產生了深刻和深遠影響的一個因素。

　　清廷取得全國政權之後，就實施「留頭不留髮」的屠殺政策，後來又大肆製造文字獄，用高壓的文化政策在思想文化領域加強專制統治。試舉流傳較廣的幾個例子。

　　禮部侍郎查嗣庭任江西主考，出題「維民所止」，被告發「維止」二字是「雍正」二字削掉上半部分，影射雍正「砍頭」。雍正皇帝大怒，將查嗣庭入獄。結果，查連驚帶嚇死於獄中，本來已經夠慘夠冤了，可還不夠，其屍被戮，其親屬或處斬、或凌遲、或流放。

　　1730 年（雍正八年），翰林院庶吉士徐駿在奏章裏，把「陛下」的「陛」字錯寫成「狴」字，雍正皇帝馬上把徐駿革職，接着又查抄徐家，在徐駿的詩集裏找出了「清風不識字，何必亂翻書」「明月有情還顧我，清風無意不留人」等詩句，雍正認為其存心誹謗，依大不敬律斬立決。

　　翰林學士胡中藻有句詩曰「一把心腸論濁清」，乾隆皇帝看到後大發雷霆：「加『濁』字於國號『清』字之上，是何肺腑？」胡中藻因此被殺，並罪及師友。

　　徐述夔，原名賡雅，江蘇揚州府東台縣拼茶鎮（今屬如東縣）人，先世

世代居官。1738 年（乾隆三年），徐述夔與江南長洲沈德潛等共鄉試，皆中舉人，交往過密，友誼甚為深厚。這一年鄉試的科制藝題是《行之以忠》，他文中有：「禮者，君所自盡者也」。禮部磨勘，文有違礙，認為「君所自盡」為大不敬，處以罰停會試。滿懷希望科舉以進身的徐述夔遭此厄運，回到故里以詩酒遣愁，其鬱憤之情露於筆端。晚年取得一個揀選知縣的身份，乾隆二十八年病故。其子懷祖係監生，為追念先人業跡，刊刻其《一柱樓詩集》等著作。乾隆四十二年七月徐懷祖病故。

他生前蓋了一幢房屋，命名為「一柱樓」，還掛了一幅《紫牡丹圖》，並在畫上題詩曰：「奪朱非正色，異種也稱王。」後來，徐家和蔡家發生糾紛，這部《一柱樓詩集》被查抄出來，一查，裏面還寫有「明朝期振翮，一舉去清都」二句，被乾隆皇帝定為「大逆」，理由是借朝夕之「朝」讀作朝代之「朝」，「要興明朝而去我本朝」。結果，把已死的徐述夔及其子徐懷祖開棺戮尸，其孫子和為詩集校對的人全被處死，江蘇藩司等一批官員被革職。又查出沈德潛曾經替徐述夔作傳，稱讚其品行文章，並且「奪朱非正色」兩句正是沈詩《詠黑牡丹》中的句子，於是，已經死掉的沈德潛也跟着倒了大霉。

這，引起了士人知識分子的極大反抗。

先看看明末清初的三位大思想家吧。

王夫之（1619—1692）（圖 1），湖南衡陽人，中國樸素唯物主義思想集大成者，清代學者劉獻廷評價：「王夫之學無所不窺，於《六經》皆有說明。洞庭之南，天地元氣，聖賢學脈，僅此一線。」

但就是這樣一個頂級文人，王夫之的政治立場和行為操守卻異常鮮明和剛絕。明朝滅亡後，在家鄉衡山起兵抗清，失敗。投奔南明永曆政權，繼續抗清，又敗。於是隱居石船山。他誓不剃髮，還在隱居室內掛一副對聯「六經責我開生面，七尺從天乞活埋」，既表現了學問上開拓創新的旨趣，更表現了政治上決不仕清的氣節。他出門時，無論天晴下雨，都穿着一雙木拖鞋，打着一把油紙傘，他把這叫作「不踩清朝地，不頂清朝天」。晚年，王夫之窮困潦倒，年老多病，清廷官員攜帶禮品登門拜訪，

圖1　王夫之

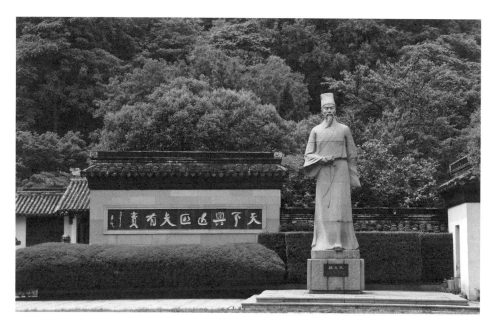

圖2　顧炎武紀念館

他拒不接見，並寫一聯「清風有意難留我，明月無心自照人」。

　　顧炎武（1616—1682），江蘇崑山人。著名思想家、經學家、史地學家、音韻學家，也是一位十分了得的大學問家。（圖2）顧炎武提倡經世致用，反對空談，宣告了晚明空疏學風的終結，他注重廣求證據、樸實歸納的考據方法，創闢路徑的探索精神，成為開啟一代學術先路的傑出大師。他是清朝「開國儒師」「清學開山始祖」。雖然他不以政治才幹聞名於世，可他有政治抱負，更有政治素養和對時事的深刻洞見，他的器識遠不是一般文人秀才可以比擬的。他講求經要務、民生利病的治學之道，他遍遊各地，結交豪傑義士，實地觀察山川形勢，了解民生疾苦，他的《日知錄》以「明道」「救世」為宗旨，絕不是書生們的空泛之論。他提出「天下興亡，匹夫有責」的口號，影響深遠，成為激勵中華民族奮進的精神力量。

　　毛澤東對顧炎武十分推崇。1913年在湖南師範讀書時，就把顧炎武的政治抱負和講求實學的言行抄錄下來，奉為立身行事的準則。到晚年，毛澤東還把顧炎武標舉為中國歷史上少數幾個「可師」的「文而兼武」的人。

　　就是這個顧炎武，明亡之後，積極參加抗清活動，失敗後，潛心學術，

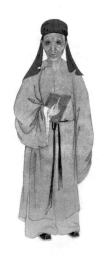

圖 3　黃宗羲

累拒仕清。他本名「絳」，字「忠清」。明朝滅亡了，進入清朝了，他怎麼能又是降（與「絳」同音）呀，又是忠清的，得改名。改甚麼呢？文天祥有個學生叫王炎午，於是他就改名「炎武」。明亡後，顧炎武每年端午節都要在門前高高懸掛一棵大頭菜，包上蒜青，還用白布寫上「避青」二字。1680 年，他夫人逝世，他賦詩祭拜，說「地下相逢告父老，遺民猶有一人存」。這一年他 68 歲，兩年後，去世。

黃宗羲（1610—1695）（圖 3），浙江餘姚人。明末清初經學家、史學家、思想家、地理學家、天文曆算學家、教育家。學問淵博，思想深邃，著作宏富，與顧炎武、王夫之並稱「明末清初三大思想家」，與弟黃宗炎、黃宗會號稱「浙東三黃」，與顧炎武、方以智、王夫之、朱舜水並稱為「明末清初五大家」，亦有「中國思想啟蒙之父」之譽。

黃宗羲參加過福王政權的抗清，失敗後發憤寫了一部《明夷待訪錄》，表達他的政治理想。「明夷」是《易經》中的一個卦名，「明」是太陽（離），亦為「大明」，「夷」是損傷之意。意思是「明入地中」，象徵太陽落山時的黃昏，是光明消失、黑暗來臨的情景，意光明受到傷害，暗含作者對當時黑暗社會的憤懣和指責，暗含作者的亡國之痛，也是對太陽再度升起照臨天下的期盼，用「明夷」暗示明朝雖亡，其政尚在，其史長存，其興可待。「待訪」是等待賢者來采訪采納，讓此書成為後人之師的意思。

梁啟超曾論述黃宗羲、顧炎武、王夫之等人的學術，說：「他們認為明朝之亡是學者的大恥辱大罪責，於是拋棄明心見性的空談，專講經世致用的實務。他們不是為做學問而做學問，是為政治而做學問……他們裏頭，因政治活動而死去的人很多，剩下生存的也斷斷不肯和滿洲的合作。」誠如梁啟超所說，鮮明的政治性和時代性成為王夫之、黃宗羲、顧炎武這些清初啟蒙思想家的共同特點。[1]

除了這三位思想家，清朝初年的藝術家們也普遍具有和表達了不合作的

1　何平華：《八大畫風與楚騷精神》，江西美術出版社 2004 年版，第 42 頁。

拒清態度，試舉幾例。

　　文學界的戲劇家孔尚任借南明福王時的名妓李香君見國破家亡，以面血濺扇，被楊龍友把血點畫成桃花的故事，寫成《桃花扇》劇本，唱出明朝遺民悠悠不盡的亡國之痛和國破山河碎的悲惋之情。

　　清初的許多畫家也用書畫的形式來反抗黑暗的現實，擅畫政治歷史題材人物畫的畫家陳洪綬（1598—1652），浙江諸暨人。明亡後，削髮為僧，改號悔遲，名悔僧，以表達對國家沒盡到責任的悔恨自責心情。自云：「豈能為僧，借僧活命而已」「酣生五十年，今日始見哭」。入清後，他佯狂縱酒，拒不入仕，還繪《歸去來圖卷》，規勸入仕清廷的老友周亮工，應守節不移。

　　項聖謨（1597—1658），浙江嘉興人。畫山水為主，喜歡畫老樹和高大喬木，松樹畫得特別好，號稱「項松」。明亡以後，項聖謨在畫上題寫朝代的紀年，僅用干支，並鈐蓋「江南在野臣」「在宋南渡以來遼西郡人」等印，以彰志節。1644 年，他一聽到崇禎自盡的消息，就創作了一幅《朱色自畫像》，畫自己背靠一株大樹抱膝而坐。肖像部分全用墨筆白描鈎出，不用色彩，而大樹及遠處的山巒，則全用朱色。他借「朱」色表示自己永遠是明王朝的人。落款還特別寫上自己是「江南在野臣」。1646 年，項聖謨畫了一套《寫生冊》，其中第五幅畫着一株古松，蟠曲虬結，飽經風霜雨雪之後掙扎着生長起來，頑強傲岸，畫上題道：「幼蒔有盆松，古怪之極，余喜而圖之，翻盆易地，志不移也。」以古松自喻，歲寒不雕、堅貞不二。《大樹風號圖》（圖 4）中的大樹，樹幹挺直粗壯，像是一位老人，飽經滄桑，屢遭摧折，卻誓不屈服。《且聽寒響圖》畫了兩棵老樹，其一挺直，其一偃側，互相呼應，它們面對嚴寒，雖然枝葉雕零，卻精神飽

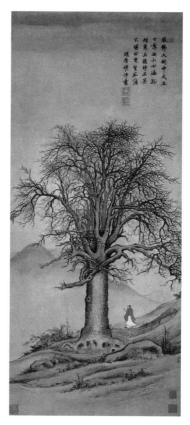

圖 4　清 項聖謨《大樹風號圖》

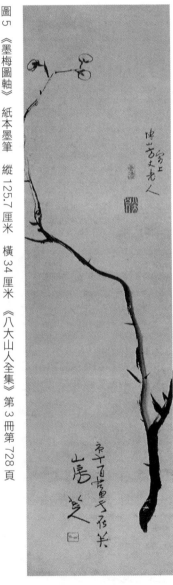

圖 5 《墨梅圖軸》 紙本墨筆 縱 125.7 厘米 橫 34 厘米 《八大山人全集》第 3 冊第 728 頁

滿，剛強傲岸。再看八大的《古梅圖》和僅用干支的做法，我們就有所理解了。（本書第二篇第 1 節有詳細分析，可參看。）

書畫家惲南田，16 歲就在福建參加抗清鬥爭，他的家庭成員，多是抗清義士，兩個兄長都死於抗清。他本人也積極抗清，失敗後，一生不應科舉，不做官，採取與清朝絕不合作的立場，他的所有作品、書信，從不署清朝的年號，而是用天干地支。他就以這種消極、沉默的反抗抒發自己的情感。他說：「群求必同，同群必相叫，相叫必於荒天枯木，此畫中所謂意」。[1]

書畫家傅山（1607—1684），山西人。家學淵源，經史子集、書畫醫學、音韻訓詁、文字金石，無不貫通，是梁啟超稱為「清初六大師」之一。明亡後，傅山痛不欲生，寫道：「三十八歲盡可死，棲棲不死復何言。」他從事反清活動，失敗後入獄，被營救出獄後，出家為道，著朱衣，居土穴，以「朱衣道人」自居。1684 年他死的時候，還遺命以朱衣黃冠殮葬，表明自己永遠是朱明王朝的臣民。康熙登基後，為籠絡人心，採取安撫政策，招徠博學鴻儒進京，傅山名列其中，可他堅決不從。清政府只好把他捆在牀上抬進京城。到了京郊，他又拒不入城。刑部尚書只得奏報康熙皇帝，說他有病不能前往。康熙遂降詔許其免試，並特賜中書舍

1　參見王璜生、胡光華：《中國畫藝術專史・山水卷》，江西美術出版社 2008 年版，第 465 頁。

人以示恩寵，同意他回山西。按大清禮制，傅山必須入朝謝恩，他依然稱病不肯，被人抬着強行入朝，看到宮城午門，想起這裏曾是明朝的宮廷，不禁淚濕沾衣，撲倒在地，刑部尚書趁機説：「這就算謝恩了。」[1]值得注意的是，據《八大山人年表》，八大山人和傅山是有過交往的。1690 年十月，65 歲的八大山人就為傅山畫過一幅《墨梅圖軸》（圖 5）。八大山人在此畫上落款：「寄上傅山方丈老人。庚十一月畫於在芙山房。八大山人。」

總之，八大山人並沒有在抗清戰爭中提刀上陣，血灑疆場，也沒有在清朝政權下組織過反清復明的地下活動，但他的藝術形象鮮明地表達了他的政治立場、思想傾向和價值堅守。只有把明末清初思想文化領域的思潮和八大山人的作品聯繫起來看，才能更好地把握八大山人是如何通過藝術來表達一種時代情緒，從而反映了他的時代，唱響了生命的讚歌。

1　百折：《教你欣賞書法》，中國文聯出版社 2004 年版，第 88 頁。

十　　八大山人與易堂九子的遺民文化

八大山人當時的人生抉擇和此後的思想傾向，除了受到當時甲申之變、清兵南下與南明抵抗，以及清初全國知識分子的不合作態度的影響，還明顯受到當時江西的政治文化生態圈的影響。考察八大一生所交、所見、所聞的人際交往圈，除禪門人物和少數幾位清儒、官員之外，他始終處在一個由遺民文化組成的典型時代氛圍中，特別是「易堂九子」這樣的明清之交、鼎革之際的代表性人物對他有特殊的影響。

一

「易堂九子」是指明末清初江西九個遺民知識分子組成的文化群體。現代學者余英時談到易堂九子時曾說：「九子於清初圖謀恢復最為積極，畢生奔走四方，聯結豪傑，為晚明遺民放一異彩」。

這九子包括江西寧都三兄弟：魏禧、其兄魏際瑞、弟魏禮（圖 1）。這三

圖 1　寧都水口塔和寧古寺附近的當年魏禧三兄弟讀書之地 （圖片來自網絡）

兄弟主要以魏禧（1624—1680）為代表。他與汪琬、侯方域並稱清初散文三大家，平生心懷高遠志向，「任天下於一身，託一身於天下」。

明朝滅亡，魏禧向北痛哭，與其父變賣家產參加和組織反清鬥爭。失敗後，隱居翠微峰授徒造士，是易堂九子的領袖。在山居近 20 年中，魏禧每天都穿着明朝的服裝，拒絕蓄辮。後來他又出遊江浙一帶，結交反清復明之士，先後拜訪結交徐枋、汪渢、李元植、顧祖禹、方以智等明遺民，寫下《大鐵椎傳》，塑造了一位招之即來、呼之即去的大俠客形象，寄託了期望有這樣一位奇人以反抗清朝暴政的理想。其文多頌揚民族氣節人事，民族意識濃烈，文風凌厲雄健。

彭士望（1610—1683），南昌人。其父親彭晰是個諸生，是南昌有名望的士紳，經常往來於江淮吳越，與東林黨人常有交往。彭士望少小自負，早年積極參與抗清活動，做過史可法的幕僚，又到過贛州幫助楊廷麟抗清。1645 年清兵進入南昌城時，邀林時益一同攜家眷赴寧都依附魏禧，講學易堂。他性格豪爽，生平愛好交友，廣交天下有氣節名望之士，有「小孟嘗」之稱。自己處於危難之中，還收養楊廷麟的遺孤。魏禧稱頌他「遇事感慨激昂，凌轢古今，呼搶天地而不能自忍」。

曾燦（1622—1688），又名傳燦，字青藜，江西寧都人。家族中舉人、貢士比比皆是，朝中為官者也不乏其人。其父就是進士，曾任兵部給事中。其兄曾畹是舉人。曾燦少負詩名，為人厚樸誠摯，性格慷慨，能以死任大事。楊廷麟力保贛州時，曾燦隨父曾應遴率兵數萬人，赤日步行 200 里，火速趕往贛州救援，數日抵達贛州。與清兵戰，失敗後回寧都。守節不屈，削髮為僧，自號止山和尚，遠遊閩、浙、兩廣。1661 年（順治十八年）歸寧都，在翠微水莊築「六松草堂」，從士夫

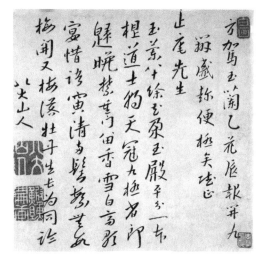

圖 2　《雜畫冊》之二《對題》 故宮博物院藏《八大山人全集》第 1 冊第 77 頁

談儒理。晚年出遊燕山，卒於北京。1685 年，八大 60 歲時，為止庵作《玉蘭頁》並題詩一首曰：「方駕玉蘭乙花，辰報開九辨（瓣），趁便極矣，賦正止庵先生。」這個「止庵」就是易堂九子中的曾燦。有《止庵集》。

此頁中的其他文字為：「玉蘭八十餘花朵，玉殿平分一本根。道士朝天冠九極，省郎歸晚禁重門。留香雪白高歌宴，惜語寅清兩鬢繁。無數梅開又梅落，牡丹生長為同論。八大山人。」（圖 2）

丘維屏（1614─1679），其祖父丘一鵬是明萬曆丙子科江西鄉試第 15 名，官至湖廣按察司僉事。丘維屏是魏際瑞、魏禧和魏禮的姐夫，好讀書，其村前村後多古松，他常在樹下讀書著說，人稱「松下先生」。丘維屏道德高尚，嚴肅不輕率。平日沉靜寡言，與人對坐，可以終日不發一言，但一談學問之事，或遇人請教，則剖析如流，日以繼夜，滔滔不絕。碰到爭辯事理，則聲高氣湧，面紅耳赤。他古文造詣深，尤精易經（「邃於《易》者」）、律曆及西洋算術，而且都無師承。方以智來訪，兩人交談後，方以智對人說：「此神人也。」

林時益（1617─1678），原籍南昌，原姓朱，名議霶，字作霖。明亡後才改姓林。明宗室益王後裔，父親朱統鎜是崇禎丁丑的進士，做過江夏的知縣。朱統鎜死後，林時益繼襲為奉國中尉，人稱朱中尉，和八大山人一樣都是明朝宗室。明亡後，隱姓埋名，易姓為林，攜家眷同彭士望隱居翠微峰，與魏禧等人相講習。1668 年（康熙七年）降詔：凡明宗室竄伏山林的，可還田廬，復姓氏。但林時益不願歸。林時益工書法，喜為詩，好禪，善種茶，香味可與陽羨茶相比，世稱「林芥」，銷路很廣。江西畫派的羅牧曾跟隨林時益學製茶。我尋找當年易堂九子行蹤時，曾到過當年林時益種茶的那片茶山。現在，林時益的墳塋還在那片山中的一個向陽坡上。

彭任（1624─1708），文學家，隱居之室曰「一草亭」，人稱草亭先生。21 歲補諸生，但認為讀科舉八股之文沒有益處，於是棄諸生，不事舉業，提倡濟世實用之學，曾寫《論朱陸異同》一文，說：「學者之病，不在辨之不晰，而在行之不篤。」他人隱居在翠微峰，卻心繫國事，說：「世事紛未已，豈宜老丘壑？」1653 年（順治十年），白鹿洞書院缺主講，江西巡撫擬聘彭任擔任此職，他以病堅辭。他品德高尚，常容人所不能容，忍人所不能忍，不揭人之短，德量寬宏，律己極嚴。

李騰蛟（1609—1668），
是易堂九子中最長者。明諸生，
明亡，棄諸生服，隱居翠微峰授
徒。（圖3）

李騰蛟出生在距縣城50多公
里的東龍村。東龍村是「第二批中
國傳統村落」，始建於967年（北
宋乾德五年），地處一個海拔500

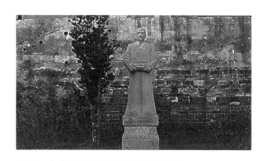

圖3　李騰蛟像（作者攝于寧都）

至900米、面積2.5平方公里的山間盆地裏，盆地阡陌縱橫，清溪環流，古
木參天，綠樹成蔭，現居住400多戶人家。祠堂民宅、小巷幽徑，錯落有
致。村中建築依易經卦象而出，充滿玄機。當年的李氏家族在村西邊的「百
間大屋」。

李騰蛟的父親精通《易》，家中擺滿了與「易」有關的書籍和器物。李
騰蛟也好論《易》，詩作慷慨激昂，多發興亡之恨、流離之感。他30年沒有
穿過應時的服裝，並要求弟子都要穿上蓑衣（用草做成的衣服），戴籜冠（用
笋殼做的帽子），以作揖謙讓進入其室。

二

在江西寧都縣城的西邊，有金精山十二峰，即蓮花、合掌、仙桃、凌
霄、黃竹、披髮、望仙、三巇、伏虎、瑞玉、石鼓、翠微峰。這十二峰峰峰
奇特，相互溝通，延綿數十裏，古刹廟
宇，星羅棋布，其中金精洞，更是道家
第35福地。

金精山十二峰，典型的丹霞地貌，
國家級森林公園。這十二峰中，翠微峰
當推其首。

說起寧都的翠微峰（圖4），許多
人都會想起電影《翠崗紅旗》，它說的

圖4　江西寧都翠微峰

就是解放軍在這裏剿匪的事。但現在，很少人知道易堂九子在這裏的事跡了。

登上翠微峰，不知咋的，我總想起我去過以色列的馬薩達（現在是世界遺產）。其東側懸崖高 450 米，西側懸崖高 100 米，山頂也是比較平整，南北長 600 米，東西寬 300 米。公元 70 年，猶太人在這裏死守，抵抗來犯的羅馬軍隊。被稱為永不陷落的馬薩達。

翠微峰也是一樣，乍一看，不太起眼，海拔不過 427 米，絕對高度崖壁高處達 160 多米，低處近 110 米，遠遠看過去，不過像一個大盆景而已，到近處一看，大吃一驚，極為嚇人。山峰如巨柱擎天，拔地而起，懸崖絕壁，自山根至山頂，如刀斧劈成。

翠微峰的南端，有一裂坼，從山腳一直到達絕頂，就像刀斧劈開一般。登上翠微峰的唯一之路，就從這石壁縫隙之中鑿蹬而上，僅容一人攀爬。（圖 5）經過裂坼上蹬數十級，經過「甕口」，這個甕口真的只有一個甕口大小，登山者必須從口中爬出去，「入門上石級，傴僂如登塔」，側着身，彎着腰，駝着背，行走十餘步，再向上攀爬幾米後，有寬約一米的石孔，設暗橋，這就是「鳥穀」，又稱「大棚上」。十分險要。魏禧《翠微峰記》說：「就使於甕口砌其闌，三尺童子折荊而守之，雖萬夫誰敢進者。」

出孔後，石徑更窄而險，身子需要貼在石壁上才能移動，到達「羅漢突肚」。何謂「羅漢突肚」？即崖壁如鍋底挺突，不是 90 度，而是 110 度，下臨萬丈深淵，稍有不慎，一腳踩空，就萬劫不復。這是最為險峻之處。人們必須先仰胸仰腰、後俯腰勾背地向上爬。至此，「徐行去影動，低語谷聲答；仰視絕壁間，勢恐千仞壓」，頓時有一種腳踩萬丈深淵，頭頂白雲藍天，耳邊山風呼號的感覺。（圖 6）

最後，登上山頂，南高北低，迤邐崢嶸，林木鬱深。

1646 年（清順治三年），也就是 1644 年明亡後三年，易堂九子拖家帶口，200~300 人，隱居在這座高 100 米、面積不到 2 萬平方米的翠微峰山頂上，前後生活達 60 年。（圖 7）

他們視明亡於清為「國仇家難」，抱「懷明抗清」之志，誓不與清廷合作，走砥礪氣節、切磋學問、授徒造士的消極抵抗道路，在這裏築廬設館，授徒造士，研討「易學」，留下傳世之作 300 餘種上千卷。（圖 8）

為甚麼叫「易堂」之名呢？一是魏禧等九子集資買山在此建房 72 間，

相聚講學論《易》；二是「易」字上為「日」，下為古文篆寫的「月」，即「明」，寓意為思念明朝之意。趙園先生認為，在遺民經學中，以《禮》學和《易》學尤為「顯學」，這既是對宋明理學和心學的反動，更植根於歷史情境。她說：「暴虐政治中的無常之感、喪亂中的生死體驗，以及遺民式的恢復期待，都足以令士人關切於所謂『天人理亂陰陽消息之際』，由《易》卜國運、世運及個人命運。至於遺民的讀《易》，因讀在明亡之後，尤有沉痛意味。」

易堂九子為甚麼會上翠微峰呢？據說，上山前，易堂九子卜了一卦，卜得甚麼卦呢？「乾離」卦，「乾」，三橫；「離」，上下兩根長橫，中間兩短橫，乾在上，離在下，即三長橫在上，兩長橫兩短橫在下，寫成（圖9）之左：

「乾離」卦叫「同人卦」，是《易經》中的第十三卦。此卦說：「同人於野，亨。」意思是與他人在野外會同，順利。易堂九子中大都是易

圖5　上翠微峰的路十分險峻

圖6　翠微峰的山勢十分險要，路途極其艱難

圖7　當年易堂九子在山壁上鑿出的導水槽還清晰可見

圖8　當年易堂九子在翠微峰上鑿挖的蓄水池

圖 9　「☰☲艸堂」
（乾離草堂）

經專家，大家一看此卦說：得，上山。

那一年，我上翠微峰，正累得氣喘吁吁、狼狽不堪之際，驀然發現山崖邊上的石牆上，在嵌砌着的好多塊磚上，燒製兩行文字，見圖 9 之右。

當年，易堂九子把他們卜的那一卦「同人卦」燒成磚，砌入翠微峰上的石牆上。現在磚上「乾離草堂」的字樣清晰可見。

仔細辨認，一行字是「赤石此君堂魏牆磚」。甚麼意思呢？「此君」指竹子，取自「君子寧可三月無肉，不可一日無此君」，這是易堂九子宣示自己的節義。為何強調「赤石」呢？一來翠微峰丹霞地貌，山色如赭，也叫赤面寨。二來「赤」，即「紅」「明」的意思，即寓意明朝之義。

另一行字就是上面講的表達易經第十三卦意思的「乾離草堂」那四個字。

「海枯石爛不變心」，你看，易堂九子還用這種方式來表達自己的信念和操守。

就這樣，易堂九子上了翠微峰，安營紮寨 60 年，那年寧都屠城，也安然無事，躲過一劫，更重要的是這次上山，聳立起寧都文化、江西文化的一座高峰。

三

八大山人與易堂九子是否有過直接的交往，現在不得而知。儘管現在寧都人講八大山人曾經來過翠微峰，但一直沒有證據。不過，八大山人與易堂

九子相關的人倒是交往不少，且關係挺好。

梁份，魏禧、彭士望的學生，江西南豐人，為人「樸摯強毅，嘗隻身走數萬里、欲繼兩先生（指彭士望、魏禧）志，而其文則一法魏先生」，著《懷葛堂文集》八卷。梁份一生遍遊四海，結交反清志士，據說曾參與「三藩之變」。1704 年（康熙四十三年），梁份曾給 79 歲高齡的八大山人寫信，記載了他在 1703 年（康熙四十二年）和安徽歙縣潭渡人黃宗夏徒步前往謁明十三陵，並實地測量，繪出十三陵圖的情形，還表示付梓以廣其傳的想法。梁份這封信從一個側面反映出八大至老不忘故國的情懷。[1]

方士琯（1650—1710），宇西城，號鹿村（鹿村），安徽歙縣人。既是收藏家，又是書畫商。據《八大山人年表》載，他約於 1681 年（康熙二十年）始與八大來往，直至 1705 年（康熙四十四年）八大卒，相交長達 20 多年，是八大一生中最重要的朋友。現存的 30 封八大致方士琯的信中，內容涉及八大生活的方方面面，反映了八大最後的困頓生活和去世前幾個月的病重情形。他兩人的感情非同一般。據汪世清先生考：「他年逾二十即寓居南昌，因得與魏禧兄弟及羅牧、熊頤等相交。家有水明樓，讀書其中，儼然有山林氣韻。刻意為詩，頗得魏禧的稱許。」

熊頤，字養吉，又字養及，江西撫州東鄉縣人，魏禧的學生。1680 年（康熙十九年），熊頤為了給魏禧治病來到南昌，與方士琯結識，並客居方家「水明樓」。方士琯就把熊頤介紹給八大。熊頤有《和八大山人畫菊頌》五律一首，序曰：「重陽後五日過訪，不識隱廬，悵然而返。次日，八大山人持墨菊及新詩至，西城張之素壁。余把玩旬日，漫和原韻，以識懷思。」

羅牧（1622—1705），清初著名的山水畫家、江西畫派的開山人，字飯牛，號雲庵，也是江西寧都人。據黃篤的《羅牧年譜》載，他曾於 1645 年（清順治二年）24 歲時從易堂九子之一林時益學製茶藝。約 1653 年（順治十年）移家南昌。康熙九年，與魏禧同遊吳越。羅牧曾被「揚州八怪」譽為「一代畫宗」「江西畫派英才」，與八大山人、和尚淡雪、江西巡撫宋犖都有交往。八大與羅牧應相知甚早，但目前的文獻記載二人有明確的交往時間卻是始於 1689 年（康熙二十八年），該年八大山人致方士琯的手札中談及「飯

1　何平華：《八大畫風與楚騷精神》，江西美術出版社 2004 年版，第 44 頁。

牛老人」即羅牧，羅牧此時也有《贈八大山人》詩。羅牧、八大常在南昌東湖詩畫雅集，組織「東湖書畫會」，這就是繪畫史上「江西畫派」的雛形。

　　不難想像，這些與易堂九子相關的人員，在與八大交往的過程中，肯定會談論起易堂九子的言論與行動，這一切、特別是不合作的態度對八大的影響是深遠的。另外，需要特別提及的是八大與方以智的直接交往。

　　清同治《金溪縣志》卷三十一《寓賢》有兩條轉抄道光縣志的記載：

　　其一：明方以智，字密之，江南桐城人。……別號藥地愚者。嘗流寓金溪今二十八都。碧溪裏浮圖有密之書「砥中閣」三大字，「藥地愚者智書」六小字，筆意絕類歐陽率更。(按：「歐陽率更」即歐陽詢。因歐陽詢官至太子率更令，故後人尊稱為「歐陽率更」。)

　　其二：明八大山人不知何許人也，或曰益藩宗室。八歲能詩，工書畫，善詼諧。甲申間忽喑啞不能言。性嗜酒。人愛其筆墨，多黑河招之。未醉時求其片紙字不可得也。曾與方密之往來於丁坊肖復遠家。今其子孫藏山人書畫甚夥。

　　今天在江西撫州金溪縣城陸九淵紀念館（仰山書院）的牆上，原嵌有一塊石匾，灰紅石質，長 175 厘米，寬 63 厘米，厚度不均，在 8~10 厘米之間。上寫「砥中閣」三個大字，字大 60 厘米 ×37 厘米。筆畫勁健直率，結體平實舒張，嚴謹不失豪宕，雋秀更顯古拙，有唐代書法家歐陽詢的風格。「閣」字後面一道平整的鏟槽，可見左側落款「藥地愚者智書」6 個字是被鏟平了。(圖 10)

　　方以智（1611—1671），字密之、別號藥地、愚者。其父為明代湖廣

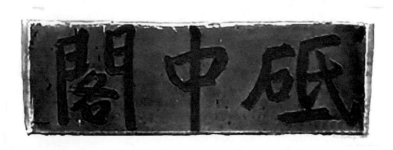

圖 10　方以智題寫的「砥中閣」

巡撫。晚明四大公子之一，是崇禎十三年進士，官至檢討。李自成攻進北京後被俘，嚴刑拷打，不屈。後投南明小王朝，被排擠，流離江南，或賣藥市中，或削髮為僧。因為當年贛州、吉安、撫州等就處在南明各小王朝之間，是抗清鬥爭的主戰場和根據地，所以，方以智長年在這一帶活動，與易堂九子等人有交往，也曾訪問過寧都，說出「易堂真氣，天下罕二」的名言。

金溪就在寧都附近，加上方以智與金溪縣周亮工同科，所以，他來金溪也很正常。據《金溪縣志》記載，當年八大山人來過金溪，和方以智有過交往。現在據寧都人講，八大還專門去寧都拜訪過魏禧，但史料不全，難以證實。不過，八大在金溪和方以智是見過面、有過來往的。文中「二十八都」在今金溪蘆河彭家渡一帶，「丁坊肖復遠家」，今直接叫肖家，也是蘆河南岸的一個小村莊。蘆河發源於江西資溪，碧清的河水流經此地，在石門鄉的鳴山口注入撫河。很可能，八大就是坐船從撫州經蘆河過來的。

明清易代之際，易堂九子，不願降清，又無力進行武力反抗，也沒有其他辦法進行復明活動，只能是採取「辭」世隱居的方式表達與清廷不合作態度，而且非常徹底。一是辭財，易堂九子毀家散財；二是辭官。當官本是中國文人的夢想，學而優則仕嘛，但易堂九子捨棄了。三是辭功名，都不參加科舉。

江西文化很重要的一點就是隱士文化，從漢代的徐稚徐孺子，到東晉的陶潛陶淵明，再到清初的易堂九子，這種隱於野、隱於市的不合作的文化對八大山人的影響應該講是深入到骨子裏頭了。八大山人不自稱、也不願被人稱為「和尚」「老衲」「師父」這樣的佛門稱呼，倒是經常自稱或被人稱為「山人」「灌園長老」「荷園主人」這種山野味很濃的稱呼，他作品中的各種藝術形象也多半表達了不合作、不搭理、不靠近的神態和思想。

十一　做了 32 年的和尚，這段經歷八大山人自己怎麼看？

要讀懂、理解八大山人的作品，就要了解八大這個人，而要了解八大，除了要了解明末清初的政治格局、軍事鬥爭、文壇思潮，還要了解八大的家世、身世，包括他逃命逃禪的這段不堪回首的人生經歷。

1645 年，清兵進佔南昌，八大 20 歲，逃出南昌。1648 年，清兵二度攻佔並血洗南昌，八大 23 歲，正式剃髮為僧。1678 年，八大 53 歲，清康熙開博學鴻詞科，優撫故國之遺賢。1680 年，八大 55 歲，兩度發病癲狂，撕裂其僧衣並焚之，走回南昌，還俗於世。

也就是説，八大山人活了 80 歲，做了 30 多年的和尚，而且拜名師，「得正法」「豎拂稱宗師」，還做成了高僧大和尚。對如此成就，八大山人是不是很得意、很自豪呢？不是。那麼，對這段經歷，八大山人自己怎麼想，怎麼看呢？

1678 年（康熙十七年）中秋節前後，八大山人 49 歲，他即將離開耕香院去臨川（今撫州），面對已經有了自己和別人題跋的《个山小像》，想這想那，情緒波動，心潮起伏，於是，提筆前前後後，寫下了四首似詩似偈的詩。這四首自題詩，就是八大山人的內心獨白，是八大山人的人生總結，也是八大山人的未來宣言。

所以，這四首自題詩雖然難懂，但值得花時間讀懂弄明白。

一　讓我們先看看八大在中秋節那天的自題詩（圖 1）：

沒毛驢，初生兔。勞破面門，手足無措。
莫是悲他世上人，到頭不識來時路。
今朝且喜當行，穿過葛藤露布。咄！

　　這首自題詩一些詞語很難懂，我們來逐一解釋。「沒毛驢」：禪師話頭。意指這人像剛出生的沒毛驢犢子，甚麼也不懂，後引申為罵人的話，如世俗罵和尚為「禿驢」或「驢」。描述自己在剛走向社會時，猶若「沒毛驢」和「初生兔」。

　　「劙破面門」，劙面，就是以刀劃面。古代匈奴、回鶻等族遇大憂大喪，則劃面以表示悲戚。亦用以表示誠心和決心。手足無措：靈隱了演禪師語：「面門劙破，天地懸殊」。[1] 指 1644 年的甲申之變，指自己惶惶如喪家之犬，只能「劙破面門」，逃入佛門避難。

　　「莫是」：莫不是。

　　「葛藤」，指禪理的糾葛，或比喻解不開的煩惱。《虛堂和尚語錄》卷十：「說盡葛藤，終是注解不出。」露布，原指公告、命令、檄文之類，禪家用以指宗派門戶間的各說各法。另一說即路布，是行腳僧的裹腳布，又臭又長，糾纏不休。這句是說擺脫了糾纏，解除了煩惱。

　　這首詩若詩若偈，敘事又感懷。從 1644 年（19 歲）甲申之變、1648 年（23 歲）南昌城二度被攻陷、遭血洗，到 1674 年（49 歲）黃安平為其畫像為止，清朝在全國的統治已是 30 多年。而八大山人從 1648 年 23 歲到 49 歲這 20 多年裏，一直在寺廟裏生活。回顧這段經歷，八大山人說道：「我這個禿毛驢、臭和尚呀，剛出道的時候，就碰上了甲申之變，天崩地裂。高貴的皇室在巨大的戰亂和災禍面前，手足無措。我只能不顧臉面躲進佛門避難，當上了和尚，到現在已經不認識來時路，忘記了自己的出身了（現在，我要問問我是誰了，我要恢復我的身份了，所以，我要在此畫上鈐上『西江弋陽王孫』印）。很高興今天要離開這寺院了，擺脫糾纏，解除煩惱了。」事實上，過了幾年，到 55

圖 1 《个山小像軸》中秋自題詩之一

1　　見《五燈會元》。

歲，八大也確實不做和尚而還俗了。「今朝且喜當行」，可見他對擺脫內心糾葛，應邀去臨川做客的喜悅之情，以及擺脫外界和內心糾纏不清的「葛藤露布」般矛盾的決心（也是他要告別佛門的前奏），那最後「咄」的一聲相當傳神，成了他當時心情的點睛之筆。

這裏比較費解的是八大山人為甚麼自比「初生兔」。有學者認為這取義於《詩·兔爰》。有一定道理。

《詩·兔爰》的全文如下：

> 有兔爰爰，雉離於羅。我生之初，尚無為。我生之後，逢此百罹。尚寐無吪！
>
> 有兔爰爰，雉離於罦。我生之初，尚無造；我生之後，逢此百憂。尚寐無覺！
>
> 有兔爰爰，雉離於罿。我生之初，尚無庸；我生之後，逢此百凶。尚寐無聰！

《詩·兔爰》是一首傷時感事的詩，抒發的是黍離之悲，《毛詩序》說其主題是君子「不樂其生」。八大山人的自題詩就是傷時感事而不樂其生，他說：「凡夫只知死之易，而未知生之難也。」他幾十年的逃命與逃禪，真是不樂其生！

《詩·兔爰》共三章，中間四句都以「我生之初」與「我生之後」做對比：在過去，沒有徭役（「無為」），沒有勞役（「無造」），沒有兵役（「無庸」），我可以自由自在地生活；而現在，遇到各種災凶（「百罹」「百憂」「百凶」）。各章的最後一句，詩人都發出沉重的哀嘆：生活在這樣的年代，不如長睡，把嘴閉起來（無吪），把眼合起來（無覺），把耳塞起來（無聰），憤慨之情溢於言表。清代方玉潤說：「『無吪』『無覺』『無聰』者，亦不過不欲言、不欲見、不欲聞已耳」，[1] 全詩風格悲涼，「詞意凄愴，聲情激越」（方玉潤）。

後來，人們常用「生之初」來述時代變遷、黍離之悲。如東漢蔡文姬《胡笳十八拍》說：「我生之初尚無為，我生之後漢祚衰。天不仁兮降亂離，地不

1　《詩經原始》。

仁兮使我逢此時。」

再如，林語堂先生就寫過《人生不過如此》，全書共分為六章，全以古詩句命名，其中第一章就叫「我生之初尚無為」，說「從外表來看，我的生命是平平無奇，極為尋常，而極無興趣的。我是個男兒──這倒是應要的事──那是在 1895 年。」1895 年有甚麼重要事件讓「他是男兒」呢？中日甲午戰爭。林語堂說的也是歷史事件帶來的個人變化。

在這裏，八大山人自比「初生兔」正有此義。

二 ｜中秋之後二日，八大山人又題寫了第二首詩（圖 2）：

　　黃檗慈悲且帶嗔，雲居惡辣翻成喜。
　　李公天上石麒麟，何曾邀得到你？
　　若不得個破笠頭遮卻叢林，一時嗔喜何能已。

「黃檗」，指江西宜豐縣境內的黃檗山，又名鷲峰山。唐代高僧希運在此建鷲峰寺，並改山名黃檗。其弟子義玄創臨濟宗。所以，黃檗是禪宗臨濟派的祖庭山。禪門以慈悲為懷，黃檗禪師卻用棒打人，促人悟禪理，故云「帶嗔」，臨濟宗常以「喝」（叱喝）的方法示人禪機。二者合起來稱「當頭棒喝」。

「雲居」，指江西永修縣境內的雲居山。山上有真如寺，始建於 806—820 年（唐憲宗元和年間）。883 年（唐僖宗中和三年），道膺（835—902）來此任住持，此寺聞

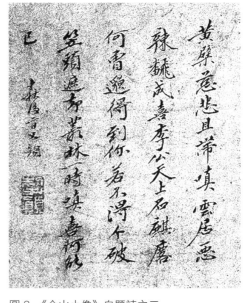

圖 2 《个山小像》自題詩之二

名天下。道膺是曹洞宗創始人良价的弟子。曹洞宗由良价（807—869）和本寂（840—901）分別在江西洞山和曹山創立。曹山這一法系在四傳之後就斷絕了，而洞山法系的道膺一脈在雲居山真如禪寺得以綿延流傳。從這個意義上說，真如禪寺是中國禪宗曹洞宗的發祥地和傳承地。

禪宗教人轉迷成悟，離苦得樂，雖有棒喝之「惡辣」，但終成正覺，翻為喜悅。「喜」作有成就解。

「李公」，指李公麟（1049—1106），字伯時，祖籍安徽桐城。桐城郊外有一龍眠山，李公麟曾長居於山下，故自號龍眠居士、龍眠山人。曾在江西當過官。《揮塵錄》和《安徽通志》就說：「李公麟在元祐年間中進士，授南康長垣尉和泗洲錄事參軍之職。」李公麟是北宋大畫家，其白描繪畫被後人稱為「天下絕藝矣」。《宣和畫譜》第七卷說他：「（李公麟）尤工人物，能分別狀貌。」蘇東坡稱「其神與萬物交，智與百工通」。清初大家孫承澤評價李公麟：「自龍眠而後未有其匹，恐前世顧（愷之）、陸（探微）諸人亦所未及也。」而鄧椿在他的《畫繼》裏說：「吳道玄畫今古一人而已，以予觀之，伯時既出，道玄（吳道子）詎容獨步。」線描是中國繪畫中最有特色的技法之一，而純用線條和濃淡墨色描繪實物的白描畫法，是線描技法發展得最高、最純的階段。

「天上石麒麟」，原指徐陵（507—583），南朝文學家，與庾信齊名，並稱徐庾。[1] 徐陵自幼聰悟，8 歲能寫詩文，13 歲便通曉《莊子》《老子》。當他幾歲時，隨家人去見高僧釋寶誌，釋寶誌摸着他的頭說：「這是天上的石麒麟啊！」後泛指傑出的人才。

八大山人在這裏是用此典指北宋雲居山真如寺住持禪師佛印了元。佛印禪師（1032—1098），宋代高僧，法名了元，饒州浮梁（今屬江西景德鎮市）人。自幼學習儒家經典，三歲能誦《論語》，五歲能誦詩 3000 首，長而精通五經，人稱神童。先後在寶積寺（在今江西省萍鄉市境內），廬山雲門寺、圓通寺，江州（今江西九江市）承天寺、斗方寺（在湖北省浠水縣境內），江西廬山開先寺、歸宗寺，丹陽（今江蘇鎮江）金山寺、焦山寺，江西大仰山等知名古剎，40 餘年，德化廣被，為人稱頌。曾四度住南康雲居山（今江

1　典出《南史·徐陵傳》。

西永修縣內）。

　　在雲居山時，李公麟（伯時）為佛印禪師寫照，佛印說「必為我作笑狀」，並自為讚曰：「李公天上石麒麟，傳得雲居道者真。不為拈花明大事，等閒開口笑何人。」

　　佛印的意思是說：李公麟這位像徐陵一樣的傑出人才（天上石麒麟），為我這個雲居山的傳道者畫一幅像作傳。我的笑容是像拈花一笑明了佛理，並不是去開口笑話別人呀。

　　八大山人的這首詩說的就是《禪林僧寶傳》記載的佛印與李公麟的這段典故。

　　「邈」：原指邈遠。此是南昌方言「瞄」字的假借字，意為「我哪裏比得上你呢？」「何曾邈得到你」的意思是，「前輩大師們呀，我哪裏比得上你們呢！」

　　他接着說「若不是破笠頭，遮卻叢林，一時嗔喜，何能已」：我只不過是搞個偽裝，藏身於在佛門叢林裏混，要不然人生起伏、悲喜災難還真會沒完沒了（一時嗔喜，何能已）。

　　「叢林」：專指稱僧眾聚居修行和住處。八大山人先削髮為僧，後又蓄髮，引起人們說是說非，或「嗔」或「喜」。畫像上用個斗笠把頭髮遮卻，人們就不好多議論了。

　　八大山人的這首詩，實際上是借黃檗臨濟宗、雲居曹洞宗的一些人和事，說了一段自己的心曲。禪宗中，無論是臨濟宗，還是曹洞宗，一會兒是當頭棒喝的「惡辣」，毫無來頭的「嗔罵」，一會兒是離苦得樂的慈悲，轉迷成悟的歡喜，在畫壇，李伯時為雲居山的佛印了元畫像，畫了一個笑的模樣，也只是為了拈花一笑這種傳教的「大事」。這幅《个山小像》上的自己，頭戴一個破斗笠，在佛門禪林中隱跡這麼多年，雖然道法高超，畫藝精湛，但這一切哪裏是「嗔」呀、「喜」呀，說得清楚的呀。

三 ｜ 自題詩之三（圖 3）：

雪峰從來疑个布衲。當生不生，是殺不殺。

至今道絕韶陽，何異石頭路滑。

這梢郎子，汝未遇人時，沒偏。

「雪峰」：雪峰義存禪師，是石頭希遷禪師的四傳弟子，而希遷又是六祖慧能的再傳弟子。

「從來」：可以理解為從雪峰以來，也可以解釋為有所以來，即指法印（禪師傳授佛理佛法如印之印泥，不會走樣）上承下傳，淵源有自。

「疑」：佛祖弘揚法理，不以說教來灌輸現成的結論，而是設難起疑，讓對方產生疑問，從而調動其反覆思索的主動積極性，沿着師長的譬喻去索解求悟，疑得愈深，則悟得愈透。明德寶禪師說：「古人大疑大悟，小疑小悟，不疑不悟。」《笑岩集》卷三《示眾》。

个：指八大自己，八大有「个衲」「雪个」等號。

「布衲」：僧人的服裝，用布片邊綴成衣，又稱百衲衣。常代指僧人。這句連上句，意思是前輩禪師傳法，代代承繼，都是注意啟發僧徒生疑，有疑則有思有悟。

「韶陽」：指韶州雲門寺的文偃禪師。「道絕韶陽」：指靈樹如敏禪師向文偃禪師傳授的禪法沒有得到很好的承傳，甚至有斷線的危險，這裏借此比喻自己既無所成就，又前路渺茫。

「石頭路滑」：指石頭希遷禪師的問話（啟發性提問）使答者難以捉摸。《五燈會元》載鄧隱峰求教於希遷，希遷兩次問話，鄧都回答不上來，馬祖道一便對鄧說「向汝道石頭路滑」。

圖 3　《个山小像》自題詩之三

　　這首自題詩最末一句「這梢郎子，汝未遇人時」中的「梢郎子」，典出《五燈會元》卷十三《報慈藏嶼禪師》。僧問：「心眼相見時如何？」師云：「向汝道甚麼？」問：「如何是實見處？」師云：「絲毫不隔。」……問：「情生智隔，想變體殊。只如情未生時如何？」師曰：「隔。」曰：「情未生時，隔個甚麼？」師曰：「這個梢郎子未遇人在。」據雷漢卿《禪籍方俗詞研究》：「梢郎子」指船戶。就是說與報慈嶼禪師對話者的身份是一個船戶。

　　這裏八大有可能是借用他師父耕庵（穎學弘敏）的一段經歷說事。據樊明芳《八大山人在奉新的活動軌跡考述》，釋超永《五燈全書》「隨錄」有一段記載：

> 洪都奉新頭陀穎學弘敏禪師，宜豐陳氏子。生不茹葷，閱《楞嚴經》，遂有出塵矢志。尋頭陀宗妙微剃染，參博山。入侍寮，看船子沒子蹤跡處話有省。

　　甚麼意思呢？這是說當年八大山人的師父耕庵（穎學弘敏）是怎樣出家開悟的。洪都奉新頭陀山的穎學弘敏禪師，是宜豐陳姓人家的兒子。他從小就不吃葷。因為讀了《楞嚴經》，就有了出家的志向。後來，奉新縣頭陀山的宗妙禪師為他剃度。隨後，他去了廣豐縣博山能仁寺參拜雪關智誾，成為其入室弟子。有一天，看到「船沒子蹤跡處」的說法，他恍然大悟，於是和禪因緣際會。

　　這個時候，八大正在奉新耕香院，他對師父出家、拜師、開悟、得道的經歷不可能不熟悉，八大說「這梢郎子，汝未遇人時」，也許和其師父當年聽到「船沒子蹤跡處」一樣，都是禪宗裏幫助人們開悟習禪的一個話頭。

　　「傷」：惡劣，不謹慎，沒出息。「沒傷」，警誡語氣，不要惡劣，不要不謹慎。

　　這首詩比較難懂，八大山人是借雲門文偃、丹霞天然、也許還有穎學弘敏三位禪師的經歷故事來說自己的人生經歷和困惑。

　　禪宗六祖慧能，其子弟主要有青原行思和南嶽懷讓兩家，青原之下形成溈仰、臨濟兩宗。這裏提到的石頭希遷、馬祖道一、靈樹如敏都是臨濟宗；南嶽之下形成曹洞、雲門、法眼三宗，這裏提到的雪峰就是曹洞宗。那麼，

文偃一開始是拜在雪峰門下的，一年後，文偃遊歷乾峰、曹山、疏山、歸宗等地，參拜的也大多是洞山一派的高僧大德。雪峰義存圓寂後，文偃參學於靈樹如敏禪師，前後長達 8 年之久。靈樹如敏是百丈懷海門下長慶大安的弟子，屬洪州禪，這跟他原來師從的雪峰禪師就是兩個宗派了。

公元 918 年，靈樹如敏圓寂後，南漢王劉巖因為靈樹如敏曾在嶺南行化 40 餘年，就邀請文偃到韶陽去弘法。按理說，文偃是靈樹如敏的繼承人，他應當弘揚靈樹如敏所屬的洪州禪、臨濟宗，但是，文偃開堂說法，弘揚的卻是雪峰禪法，雪峰可是屬南嶽一系的曹洞宗呀。文偃執掌靈樹的第二年（919），便在韶州（今廣東韶關）「為軍民開堂」；923 年，文偃率領徒眾開發雲門山，「創構梵宮，數載而畢」，這是南宗禪有史以來最具規模、最為豪華的寺院建築，一時，「天下學侶望風而至」，名聲大噪，文偃在韶陽一帶傳教，前後達 30 多年，他光大了雪峰禪法，創立了雲門宗。949 年，文偃跌坐西逝。儘管文偃成就巨大，八大山人仍然說「道在韶陽斷絕了」（「至今道絕韶陽」），恐怕就因為文偃本來是青原門下的弟子，卻在靈樹圓寂之後改換門庭、去弘傳南嶽石頭希遷門下的雪峰禪法。

至於「石頭路滑」，講的是希遷禪師的典故。據說，希遷（700—790），約在 742 年，43 歲時，前往南嶽衡山，看到一塊巨石，平坦如台，就在這塊巨石上結庵而居，人稱「石頭和尚」「石頭希遷」。當時希遷和馬祖道一並稱為「二大士」，相比之下，馬祖道一以具體事理論禪，大機大用；而希遷的禪法則如環無端、圓轉無礙，思辨縝密，哲學思索的意味很濃，馬祖道一對他有「石頭路滑」的評價，一語道出它的特徵。

丹霞天然（739—824），唐代禪僧。法號天然，因曾駐錫南陽（河南省）丹霞山，故稱丹霞天然。《五燈會元》卷五記載了丹霞天然在馬祖道一、石頭希遷兩位大師之間跑來跑去來回拜師的經歷：

丹霞天然本來是一個儒生，有一次他去長安參加科舉，碰到一個僧人。此僧問：

「你去哪裏？」

天然答：「選官去。」參加朝廷考試，正是為了進入官場，故有此答。

此僧說：「選官哪裏比得上選佛？」

天然一聽，怦然心動，問：「選佛？那應當前往何處？」

　　此僧笑云：「江西的馬祖道一，是選佛之場。」

　　天然當即就放棄了科考，趕往江西南昌。天然見到馬祖後，想要拜師剃度。馬祖說：「這裏不是你待的地方，南嶽石頭希遷大師才是你的老師呀。」

　　天然又趕到湖南南嶽，石頭希遷為其剃度，剛想說法，天然掩耳而遁，又回江西投奔馬祖，馬祖看到他，問：

　　「你從哪裏來？」

　　「從石頭希遷那裏來。」

　　「石頭希遷的那種禪風，你後悔了嗎（石頭路滑，還跌倒汝麼）？」

　　「如果後悔，我就不會回到您這裏啦（若跌倒即不來也）。」

　　像丹霞天然這樣，原是儒生，後轉入佛門，首參馬祖，後禮石頭，再謁馬祖，不斷變來變去，這和前面講的文偃禪師在雪峰義存和靈樹如敏之間選來倒去，是一樣的呀。

　　理清了上面這段關係，那八大山人這首題畫詩的大意是：

　　雪峰禪師一開始就懷疑這個文偃禪師，這個文偃果然是該繼承的不繼承，不該繼承的又繼承了。到如今，靈樹如敏的禪法（「道」）就斷絕在韶陽啦，這和丹霞天然有甚麼不同呀（何異石頭路滑）！？你這個還在隱瞞宗室王孫身份的人，在沒有遇到可靠的人之前，不能不謹慎呀！

　　雖然，從文面上看，他是講禪宗史的事來講自己：進入佛門習禪以來，自己又是曹洞宗，又是臨濟洞，兼修並習，甚麼都學，甚麼都不像，這真是和當年雲門文偃、丹霞天然兩位前輩禪師一樣，「至今道絕韶陽，何異石頭路滑」呀。八大寫這首詩的時候，正是他將要去臨川，也是他即將還俗的前夕，八大說文偃禪師沒有很好地傳承靈樹如敏的洪州禪法的時候，也就可能在表達自己不能繼承佛門事業的想法和糾結了。

　　但是，從深裏看，八大山人寫這首詩，也是意在借他人酒杯，澆自己塊壘。八大山人看着《个山小像》，回想自己的人生經歷，十分痛苦。幾十年來，自己當死未死，（陳世旭先生說「當生不生，是殺不殺」是指「戊子之難」讓「當生」的妻、子沒能活下來，而自己這個被追殺的大明王孫卻成了幸存者。可以參看。）是殺不殺，活不像活，活不如死。可見，八大山人的內心是何其沉痛與悲苦。

四｜自題詩之四（圖 4）：

生在曹洞臨濟有，穿過臨濟曹洞有。

洞曹、臨濟兩俱非，贏贏然若喪家之狗。

還識得此人麼？羅漢道：底？

　　曹洞宗發源於江西宜豐洞山普利寺的良价和江西宜黃曹山寺的本寂。臨濟宗發源於江西宜豐黃檗山，後轉入河北正定臨濟寺，由義玄創立。明清之際，南方禪宗的各大宗派中，只有曹洞與臨濟兩支宗派最盛。曹洞機關不露，臨濟則棒喝分明，[1] 曹洞家風細密，機鋒妙語，臨濟動輒棒喝，迅猛俊烈。

　　八大山人師從曹洞宗的傳人耕庵老人，長期在奉新縣的耕香院，此地離宜豐縣的洞山（曹洞宗的發源地）、黃檗山（臨濟宗的發源地）都相距甚近，因此八大山人熟悉兩宗，並兼習兩宗，這才有這首題畫詩的「生在曹洞」，又「穿過臨濟」，是兩宗兼有，了無掛礙。可矛盾的是，現在落得一個「曹洞、臨濟兩俱非」的境地，既不拘泥，也不相像這兩大宗門的哪一宗啦。

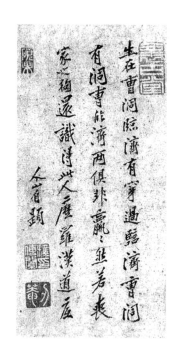

圖 4　《个山小像》自題詩之四

　　這一年，八大自 23 歲剃度為僧以來，已近 30 年了。八大題詩回顧自己人生，情緒激昂，憤懣滿懷。自己身為王室後裔，在國破家亡之際，惶惶然做了和尚，經歷了曲曲折折的歲月，在風險難測的世路上苟全了性命。他沒有慶幸之感，更沒有歡樂之喜，而是充滿迷惘、仿徨。他像總結思想一樣，痛苦不堪地反思、自責、追問，他全面懷疑自己的生存價值。

　　八大山人棲身佛門，並不是出於信奉佛祖，而是逃無所逃，躲無所躲，雖然身在「曹洞」，

1　[宋] 呂瀟：《如淨禪師語錄序》。

又參破「臨濟」，但無論是曹洞宗，還是臨濟宗，佛教禪宗的這兩個流派都不是他的靈魂安頓之所，都不是他的精神追求之地。面對自己的肖像畫，反思這 30 年來的心路歷程，他得出的結論竟是「曹洞臨濟兩俱非」。這句話透露出無限的辛酸，他覺得自己變成不倫不類、不僧不道，從內心到實際，他的人生都是「纍纍然若喪家之狗」，仿徨無依，自己也不清楚現在成了個甚麼樣的人了。於是他不禁茫然自問：「你還識得這個畫中人是誰嗎？」……

　　答案就在中秋節那天的自題詩中，八大似乎已經從「葛藤露布」般的矛盾複雜的內心中理出了頭緒，「今朝且喜當行，穿過葛藤露布」，還是趕快脫去這一切桎梏，他要走出佛門，重返世俗，過自在的生活，走自己的本色之路。

　　後來，八大 53 歲這一年，康熙十七年，清政權在「平定三藩」的內戰中已是勝利在望。朝廷及時調整政策，下詔開博學鴻詞科和修纂《明史》，清廷的各級地方政權也都開始薦舉「賢才」，修纂地方志，禮遇遺民中的知名之士，以籠絡漢族的人心。這時，臨川縣令胡亦堂也着手編修《臨川縣志》。臨川曾是明代的封藩之地，寧獻王這一支中就有「臨川郡王」這一房。胡亦堂來臨川之前是江西新昌（今江西宜豐縣）知縣，當時八大正在相鄰的奉新縣耕香院，兩人曾相識來往。胡亦堂來臨川後便邀請寧王的後裔八大山人，來臨川顧問編修方志，是一件既合時宜也有助於抬高自己「官聲」的事。於是，約在這一年冬或第二年初，八大最終離開了耕香院，到臨川去做胡亦堂的座上賓。

　　對於這個時候的八大來講，30 多年的內心矛盾和思想衝突，從未間歇，現在要去臨川了，更是愈演愈烈。當年，明亡之前，八大棄爵應試，追求經世致用，可 1644 年，國破家亡，一切希望化為劫灰。數年逃命深山，結果斬斷塵緣，遁入空門，追求「我與松濤俱一處」的清靜無為境界，現在，覺悟「曹洞臨濟兩俱非」，否定修禪，悔恨「欲展家風事事無」，自比貫休、齊己，想轉向書畫藝術中去尋找精神解脫，所以，「今朝且喜當行」，下決心出山，還俗、入世，這是他一次又一次從失望和絕望中再生出希望的精神突圍，也是他一次又一次企圖以改變人生軌跡來重建心靈家園的靈魂掙扎。儒家綱常、禪宗教義、遺民社會的禁忌，都被他突破。此時此刻，他既沒有精神家園，又沒有思想樊籬。

　　當然，這個時候的八大，還不是一個自在之人。他在以後的時光裏，還將在臨川遇到糾結、煩惱，更會發生哭笑無常的瘋癲，最後在 1680 年 55 歲的時候，焚裂袈裟，徹底擺脫僧人身份，回到故鄉南昌。

　　只有到那個時候，八大才完全贏得精神自由，內心再無桎梏的狀態，才會進入書畫創作的成熟期和全盛期。在他流傳至今的作品中，十之八九都出自他「忽發顛狂」回到南昌以後。這一時期不僅作品的數量空前，題材和風格也繁複，既有孤傲冷峻之筆，也有清秀婉約之章：有的粗豪怒放，有的恣肆汪洋，有的疏淡空闊，有的淳厚古樸……同時，作為一種自我標識，他的書畫題款也大起變化。從前他在削髮為僧時期的作品，題款都用法名「傳綮」或僧號「雪个」，回到南昌後，一概廢棄不用。開頭幾年他雜用「个山」「驢」「驢書」「驢屋」等作題款，從中可以隱約感覺到他自比為驢的那份自嘲自譴而又倔強無悔的心情。但到他 59 歲以後，作品款識就主要用「八大山人」了。八大者，八方四隅，皆我為大，這是一種頂天立地的感覺。這時，他終於找到了可以安頓靈魂的家園，中國乃至世界，也由此得到了一位書畫奇才。

　　總之，江西從唐以來就是中國佛學特別是禪學的重鎮與高地，八大山人 3 年在深山的逃命生涯，32 年在僧界的逃禪經歷和他對禪學思想的深切領悟與把握，都對他的世界觀、人生觀、價值觀帶來了深刻的影響，這一切都直接影響了他的繪畫、書法、篆刻、詩文創作，八大的作品因此而有了濃濃的禪味。中國傳統文化的思想精華和八大獨特的人生經歷在當時的時代變遷的大背景中終於有了寶貴的藝術結晶，成就了中國藝術史上的一座高峰。

十二　八大山人做了那麼久的和尚，為甚麼要還俗？

《个山小像》描繪了八大山人 49 歲時的肖像，上面還留有九段重要的題跋，有饒宇樸、彭文亮和蔡受三人的題跋，八大山人自己寫的 4 首題詩和 1 段題跋，還有八大鈐下了一方「西江弋陽王孫」印章。所以，它非常珍貴，不但在繪畫、書法、詩文上具有很高的藝術水平，且有珍貴的史料價值。

繪畫直觀，畫像逼真，可以看出八大山人的神情面貌、精神世界，而畫像上的題跋、詩文更為透徹，更為有力地說明了八大山人的身份和身世。

但是，由於八大山人的身份與當時的形勢，《个山小像》所表現的意象和表達的意思都晦澀難懂，《个山小像》上饒宇樸的跋就是如此。它又是讀懂和鑒賞這幅《个山小像》的一個重點和難點。

所以，下面重點解讀饒宇樸的這段題跋，以揭露其中的重要信息：八大山人做和尚做了那麼久，而且做得那麼好，是禪林公認的高僧大和尚，可為甚麼現在他要思凡還俗呢？

一　當年八大山人的出家逃禪是迫不得已

就在黃安平為八大山人畫這幅《个山小像》的三年後，1677 年（清康熙十六年），52 歲的八大攜帶着《个山小像》從奉新的耕香院，專程來到介岡（當年屬進賢縣，今屬南昌縣），請佛門師兄饒宇樸作跋。

饒宇樸在題寫的跋中，追述了八大山人棄家為僧的經過。

八大山人 20 歲逃離南昌，1648 年（順治五年），八大 23 歲剃度出家（「戊子現比丘身」）。八大在剃度後的最初十年潛心學禪，在佛門中的地位迅速上升。1653 年（順治十年），八大 28 歲，在江西進賢介岡燈社，拜當時很有些名氣的禪師弘敏（字穎學，別號耕庵老人）為師（「癸巳遂得正法於吾師耕庵老人」）。

這一年，八大山人的師父弘敏為進賢縣的八景題詩，要他奉陪唱和。這

種師唱徒和的方式，往往是師父測試徒弟的品性、才情和禪學根基的常用辦法。在留存下來的那一次唱和詩中，有一首是詠「吼煙石」。這塊怪石的模樣現在已不得而知，但看那名字就容易使人產生「七竅生煙」和聲若洪鐘等聯想。師父弘敏的詩是：

> 夢回孤枕鷓鴣殘，春雨蕭蕭古木寒。
> 往事不須重按劍，乾坤請向樹頭看。

詩中儘管有「不須」「樹頭看」等詞語，可終歸還是有夢回往事、重按刀劍和眺看乾坤的豪氣，可謂壯志未酬，遺民氣息十足。而八大的和詩卻是另一番意韻：

> 茫茫聲息足煙林，猶似聞經意未眠。
> 我與松濤俱一處，不知身在白湖邊。

看到滿林煙霧，聽到茫茫聲息，竟然像是在聽禪師說法講經，然後就心凝神聚，與萬化冥和，「萬籟此俱寂，唯聞鐘磬音」。可謂是物我兩忘，了無人間煙火氣，真是六根清淨了。

也許因為這樣的唱和，師父對徒弟的才情、悟性和禪學修養等都相當滿意吧，所以 6 年之後，也是剃度後的第 11 年，八大山人 34 歲的時候，便接替師父在介岡燈社「豎拂稱宗師，從學者常百餘人」，成為禪宗曹洞宗的第 38 代傳人。八大雖然沒有像禪宗高僧那樣留下講經說法的語錄文獻，但康熙二十八年他為明代畫家丁雲鵬的《十六應真像》冊頁而作的 16 幅對題，儘管八大此時已由僧入俗，但完全用一個曹洞高僧的口氣闡釋自己對佛門的認識和感受，語氣充滿機

圖 1 《傳綮寫生冊》之十五《無題》《八大山人全集》第 1 冊第 17 頁

鋒。（圖 1）八大山人是皈依佛門並有着 30 多年禪門生涯的釋門高僧，其出入經卷，精研佛理，熟諳教義，這是黃庭堅、董其昌、石濤等所不能望其項背的。

八大剃度出家的這段經歷，除饒宇樸在《个山小像》上的這段記載外，其他人也有敍述。邵長蘅説：「八大山人者，故前明宗室……弱冠遭變棄家，遁奉新山中，剃髮為僧，不數年，豎拂稱宗師。」陳鼎説：「八大山人，明寧藩宗室，號人屋……甲申國亡，父隨卒……如是十餘年，遂棄家為僧，自號曰雪个。」龍科寶説：「山人初為高僧，嘗持《八大人圓覺經》，遂自號曰八大。」

慧能創立南宗禪之後，分為菏澤、青原、南嶽三系，菏澤不傳。青原、南嶽又演化為臨濟、潙仰、曹洞、雲門、法眼五宗，即禪家「五燈」。到明代只剩下臨濟和曹洞二宗，而江西作為禪宗聖地，這二宗更是活躍。

據王方宇先生考證，八大釋名傳綮，號刃庵，是曹洞宗第 38 世。他的師祖是博山元來（即無異元來）為曹洞宗第 35 世。這一系燈傳是：博山元來（35 世）——雪關智閒（36 世）——穎學弘敏（37 世）——刃庵傳綮（即八大山人，38 世）。

所以，這裏饒宇樸是説八大一下子在禪林中聲名鵲起，引起轟動，都説博山後繼有人啦（「諸方藉藉，又以為博山有後矣」）。「博山」就是指博山元來。

儘管八大山人出家時間早，時間長，佛學造詣深，佛門地位高，可他不以僧人禪師自居。欣賞八大的作品，常常可以看到或感受到，八大經常或隱或顯地表達他的出家，不是宗教信仰，不是自覺自願，而是為了保命的被迫、無奈，是一種「逃命」「逃禪」。

這樣的作品，有本人在《不語禪——八大山人作品鑒賞》一書中分析的《月自》，還有《傳綮寫生冊》之 15《無題》，全頁無畫，僅有一首詩（圖 1）：

二五銀箏興不窮，芙蓉江上醉秋風。

於今邈抹渾無似，落草盤桓西社東。

「三五」：三五相乘為十五，指農曆十五的夜晚。「銀箏」，十五的月光照

在古箏上，故稱銀箏。「興」，興致。「不窮」，不盡。

「芙蓉」，指荷花。醉：沉迷，留戀。「於今」：現在。邈抹：描抹的假借。此明指自己隨意塗抹的寫意畫，暗指打扮逃避，有喬裝打扮之意。渾無似：全然不像。此句明說繪畫與實景不像，也說現在的我完全不像原來的我。

「落草」：原指被迫逃往山林者。此指自己遁入佛門、隱於山林寺廟之舉。此「落草」的運用，反映詩人遁入佛門的無奈和被迫，有貶損的意思。盤桓：逗留不進的狀態。此指詩人不願進，不肯進（寺廟）的心理變化和活動。「西社東」：指自己隱居參禪的進賢介岡燈社。

全詩的意思是：十五的夜晚，孤獨一人在月下彈箏。月色如水，古箏泛着銀光，晚風習習，吹拂着江邊的荷花，人們不禁陶醉在《秋風辭》的意境中，感嘆風光無限，歲月流逝，人生易老。最後兩句，八大山人想起自己幾十年的坎坷人生，明確將自己寄身禪林的行動說成是「落草」，表明了自己是迫不得已，百般無奈，左右「盤桓」，磨磨蹭蹭，完全是不情願的，隱身介岡燈社只是一種暫時的逃亡舉動，到如今自己甚麼都不是啦，真是往事不堪回首，一回首已是百年身。

二 ｜《个山小像》時的形勢已有變化，可以還俗了

八大山人從 23 歲（1648）剃度，28 歲（1653）拜耕庵老人為師，49 歲（1674）好友為他畫《个山小像》，從 49 至 52 歲（1677）這 3 年間，八大自己以及饒宇樸、彭文亮、蔡受等人在《个山小像》上寫下題跋。

1672 年（清康熙十一年），清廷首次頒發全國範圍的修志通令，還規定了各省通志的內容和通志的款式。此時的修志之舉非同尋常，有其自己任務和難題：經歷明末清初的大變局之後，如何記載和評價前朝的歷史，如何撰寫前朝官宦的傳記，如何記錄這些年來戰亂特別是該不該和能不能為本上的抗清活動立傳，這不是一件容易處理的事。但它更是反映了清廷政策的某種變化：清廷用武力平定全國之後，也要籠絡全國文化精英，從文化思想上加強統治。這樣一來，像八大山人這樣的前朝王室成員，也就有了可能鬆一口氣，重新在社會上拋頭露面了。

於是，八大山人心頭上那個始終不滅的念頭更是蠢蠢欲動了，他現在就是等待一個時機和理由了。

1677 年（康熙十六年）二月，胡亦堂由新昌（今江西宜豐縣）調往臨川（今江西撫州）任知縣。邀請他前往臨川去參與撰寫《臨川志》。於是，這年秋天，八大攜帶《个山小像》離開奉新，來到他當年出家的進賢介岡燈社，請他的同門師兄弟饒宇樸題跋。1677 年年末，他離開進賢前往臨川，在臨川待了兩年，1680 年離開臨川走回南昌，還俗。

那麼，饒宇樸是怎麼寫八大山人這一段的經歷的呢？他寫道（圖 2）：

> 間以其緒餘，為書□畫若詩，奇情逸韻，拔立塵表。予嘗謂个山子每事取法古人，而事事不為古人所縛，海內諸鑒家亦既異喙同聲矣。丁巳秋，攜小影重訪菊莊，語予曰：「兄此後直以貫休、齊己目我矣！」

圖 2 《个山小像》饒宇樸題跋（局部）

把饒宇樸這段記述翻譯成白話文，就是：八大山人（个山傳綮）在為僧習禪的空閒之餘，書法，繪畫，作詩，（都取得驚人的成就），奇情逸韻，拔立塵表，不同凡響。我曾經說過：八大山人（个山）事事都向古人學習，效法古人，卻又不為古人所束縛。海內的各位鑒賞家都異口同聲地同意我的觀點。1677 年秋，个山攜帶這幅《个山小像》再一次來到菊莊，對我說道：「請師兄你從今往後就把我當貫休、齊己看待吧！」

應該說，饒宇樸這段題跋中最後記載八大山人的這句話，讓人琢磨不已。貫休和齊己是兩個甚麼人呢？為甚麼八大山人要人們把他當作這兩個人看待呢？這是甚麼意思呢？

貫休（832—912），活了 81 歲。是唐、五代時的畫僧。7 歲出家，苦節

峻行。能詩，詩寫得好，有一句「一瓶一鉢垂垂老，萬水千山得得來」，所以人稱「得得和尚」。工書，善畫羅漢，神姿怪絕，世稱妙品。《益州名畫錄》（卷下）稱：「善草書圖畫，時人比諸懷素。」[1] 元劉有定《衍極注》也說貫休「工草隸，南士比之懷素」。貫休有草書《千文帖》傳世。詩集曰《西嶽集》，亦行於世。因為他俗姓姜，「好事者（也就是他的粉絲）號曰姜體」，因為他的草書寫得太好、太有名了，原先他在荊州，成中令向他請教筆法，他卻說：「此事須登壇而授，詎可草草言之？」你看，人家一領導，這樣禮賢下士，屈尊向他請教怎樣寫字。他倒好，給鼻子上臉地說，這件事不能草率地說一句就成了，而要像古代設壇拜大將軍那樣行拜師禮，真是牛氣沖天。搞得這位官員大怒，把他流放到黔中。[2]

齊己（863—937），俗姓胡，湖南人，是唐五代時的詩僧。早年在各地雲遊，後來回到南嶽掩關潛修。齊己的長相奇陋無比（「氣貌劣陋」），卻擅長書法，寫得一筆好字，「筆跡灑落，得行字法」。[3] 詩寫得更好，「頗好吟詠，亦留心書翰，傳布四方，人以其詩並傳」，一向被推崇為唐代詩僧之首。他頸脖子上有個瘤子，人們都說這是「詩囊」（「頸有瘤贅，時號詩囊」）。

齊己有一次帶着自己寫的詩去見宜春的鄭谷，其中有一首《早梅》曰：「前村深雪裏，昨夜數枝開。」鄭谷評點說：「『數枝』非早也，未若『一枝』佳。」意思是說：「數枝開」，那還不是早梅，不如改為「一枝開」，那才是「早梅」。齊己一聽，投拜在地說：「您真是我的一字師啊。」於是，齊己就經常與鄭谷「詩相酬唱」。從此，「一字師」成為一個典故，齊己與鄭谷也成為一段佳話。[4] 更值得注意的是，齊己不但善書法作詩，又有雅人趣事，更是性格高傲，性情孤潔，「秉節高亮」。921 年（龍德元年），高季昌新據荊州，到南嶽來把齊己禮迎到荊州，命住龍興寺，立為僧正，優禮有加。可這位老兄擁破衲，纏枲麻，蕭然自安，「懶謁王侯」，「未曾將一字，容易謁諸侯」。自稱衡嶽沙門，未曾有阿諛奉承、歌功頌德之詞。識者謂其心隱也。

1　[宋] 黃休復：《益州名畫錄》。
2　[宋] 釋贊寧：《續僧傳》卷三十本。
3　《宣和書譜》卷十一。
4　[宋] 釋贊寧：《續僧傳》卷三十本。

　　這「心隱」兩字倒是個新鮮詞。俗話說，小隱隱於野，大隱隱於市。但又不管怎麼隱，都是不與官府有往來，不食世俗煙火食。可齊己倒好，吃人家的飯，卻不買人家的賬。這種人生態度和行為方式似乎給八大山人很大的示範。

　　貫休和齊己這兩個人的確是僧人，但看他倆的行蹤，似乎是以遊方行腳為名，到處以詩會友，相互酬唱，是專門寫詩作畫的專職文藝工作者。八大山人很嚮往這種只是「心隱」的方式，所以，他就對饒宇樸說：「兄今後直以貫休、齊己目我矣。」八大山人的意思是說，如果說他以前是以修禪的「餘緒」從事書畫創作的話，那麼，今後他將像貫休、齊己那樣，寄情致力於詩畫並力求揚名於世。這分明是在補充和修正饒的說法，是他思凡還俗的公開宣告，表明他準備離開佛門，做一個專門寫詩畫畫的人。

三　｜八大山人的思凡還俗是一種心無掛礙流通圓融

　　饒宇樸這個題跋中最難懂的是最後那句話（圖 3）：

咦！栽田博飯，火種刀耕，有先德頭邊事，
在甕裏何曾失卻？予且喜圓悟老漢腳跟點地矣。

　　對饒宇樸的這句話，各家有許多解釋，或不加解釋。饒宗頤先生在《青雲譜〈个山小像〉之「新吳」與饒宇樸題語》中，說「這段寥寥數句，卻用了許多禪宗的典故術語，需要加以說明」。這裏將其中的禪宗典故術語，解讀一二。

　　「栽田博飯」，就是「種田博飯」。當年，八大山人的師父耕庵老人在奉新縣創建的耕香院繼承和傳承的是奉新百丈寺懷海禪師倡導的「不作不食」的農禪制度，在耕香院建成之時，黎元寬為此作《鼎建蘆田耕香庵碑記》，其中寫道：「至若不作不食，種田博飯，粳米維馨，是有事業。」八大山人在耕香院生活了 11 年，對此熟悉不過了。

　　「火種刀耕」指的是當時一種焚燒山上草木以做肥料的耕作方式。當時，

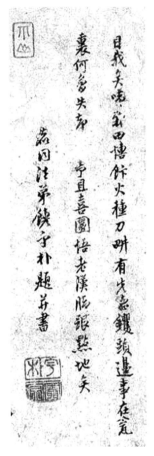

圖 3 《个山小像》饒宇樸
題跋（局部）

南嶽衡山有一位叫玄泰的禪師，是貫休、齊己的朋友，曾經因為山民斬伐燒畬，乃作《畬山謠》：「畬山兒！畬山兒！無所知。年年斫斷青山嵋。……」

「钁頭」，即鋤頭。「先德钁頭邊事」很容易讓人想起八大山人這時已經待了很長時間的奉新耕香院旁邊的百丈寺的懷海禪師，他提倡「農家禪」，提倡「一日不作，一日不食」，這除了解決和尚僧院的飯菜來源，還是習禪修行的一種途徑。因為在江西禪看來，砍柴擔水，鋤地作田都是佛。「栽田博飯，火種刀耕，钁頭邊事」這些日常農活，都是先德流傳下來的傳統和精髓，在叢林、在寺院（在甕裏）何曾丟失呢。所以，我還是很高興你像圓悟老漢那樣，不執着繪畫寫詩這些形式上的東西，注重當下就行了。

「圓悟老漢」，指圓悟克勤（1063—1135），宋代臨濟宗的高僧，一生七次住持名剎。據說，他說法精彩，充滿詩畫意境，而又禪趣盎然，是詩中的詩、禪中的禪。一開始，圓悟克勤來到禪宗黃檗一派的真覺惟勝禪師參學。有一天真覺禪師手臂出血，告訴圓悟克勤：「這是曹溪的一滴也。」「曹溪」指的是中國禪宗六祖、南禪開創人慧能。這位真覺禪師還真是牛得很呀，他流了一點血，竟然無限拔高地說：「看！這就是慧能大師流傳至今的一點骨血呀」。（他的這個話，使人想起王陽明的那句名言：我的良知一説，乃是從百死千難中得來，實為千古聖賢代代相傳的一點真骨血呀。）圓悟克勤一聽，驚詫不已，過了許久才回過神來，弱弱地説了一句：「啊呀，佛理精髓竟然是像這樣的呀？」（「道固如是乎」）

後來，圓悟克勤來到五祖山在法演門下習禪。有個提刑官是位居士，來拜見法演。問：

「甚麼是佛法心要？」

法演禪師反問道：「你讀過香艷體的詩吧？唐人有兩句香艷詩：「頻呼小玉原無事，只要檀郎認得聲。」這詩出自唐人筆記《霍小玉傳》。一個小姐想通知情郎（檀郎），沒有機會，故意在房裏頭叫丫頭的名字，實際上是叫給心上人聽的，表示我在這裏。

那位提刑官一聽法演和尚講到此詩，就說：「哦，我明白了。」

等這位提刑官走後，圓悟克勤問師父：「這位提刑這樣真的是悟了嗎？」

法演禪師說：「沒有。他只不過認得聲而已。」也就是說他只明白了字面意義，並沒有聽明白話後面的意思。其實，禪宗的一個基本思想就是不能拘泥於形式。

後來，圓悟克勤寫了一首香艷體的詩，呈給五祖法演。

金鴨香銷錦繡幃，笙歌叢裏醉扶歸。
少年一段風流事，只許佳人獨自知。

意思是說：在繡着金鴨的錦幃中，經過一番纏綿繾綣，在充滿醉意的笙歌弦樂聲中相扶歸去。這一段少年風流事，旁人是無法了解的，只有佳人（佛）和檀郎（眾生）才深知其中的奧妙。

看起來，和尚寫得艷詩，這還得了。但這其實是一個話頭，是一個悟道偈子。圓悟克勤用男女私情比喻「佛祖大事」。看了圓悟克勤的這首「艷詩」，法演高興地說：「成佛作祖是一件大事，不是小根器所能談的。你今天如此，我替你高興。」從此他逢人便說：「我那個小侍者已經參得禪了。」這件是禪宗史上一段著名的公案。

「腳跟點地」，也出自圓悟克勤的另一段公案。有一天晚上，五祖法演帶着他的三位高徒，即克勤、慧勤、清遠在山亭上說話。到了該回去的時候，燈籠裏的油燒完了。五祖法演在黑暗中說：「你們三個人各自就此情景下一轉語吧。」他是要看看這三人悟道的境界如何。

慧勤說：「現在好比五彩鳳凰，在青天上翱翔。」意謂身處黑暗中也要看見光明。可見這種境界非同凡響。

清遠說：「這個時候就好像一條鐵石般的巨蟒，橫在古道之上。」意謂暗中有物，我已察覺。其眼力手法不俗。

　　而圓悟克勤只說了一句:「注意腳下(腳跟點地)。」他不像前面兩位學兄酸溜溜的、文縐縐的又是比喻,又是描繪,而是來了一句大白話,注意腳下,不要摔跤。順應自然,做好當下應該做的事,這就是洪州禪的精髓:餓了就吃,睏了就睡。簡單明了,卻有寸鐵刺人的力量。

　　五祖法演感慨地說:「能夠發揚光大禪宗法門的人,只有克勤了。」

　　「注意腳下」,這話聽起來多麼平淡無奇。但注意當下,做一些種田、鋤地、砍柴、擔水的日常事、農家活,正是這些再普通不過的平常事,有禪的精神。至於八大山人說的要像貫休、齊己那樣繪畫寫詩,在我饒宇樸看來,那就像圓悟老漢寫香艷詩一樣,只不過「頻呼小玉原無事」。

　　現在我們對饒宇樸這段滿是禪門典故的跋語有個大致的理解了:

　　我聽後大吃一驚,「咦!」從種田、博飯這些事中習禪悟道的事,在叢林裏甚麼時候都不會丟失。不僅如此,(像圓悟禪師寫艷詩、「呼小玉」一樣,繪畫寫詩,也可以是你習禪悟道的途徑,)所以我很高興,就像圓悟禪師說要腳跟點地,紮紮實實有定力一樣,你八大山人(个山傳綮)應該注重當下,該幹嘛幹嘛吧。

　　最後,饒宇樸還簽上自己的名「麀同法弟饒宇樸題並書」。

　　八大山人本無意做佛,他與慧能不同,慧能是在賣柴的時候聽到一句「應無所住而生其心」後,就自願出家。而八大山人則是在國破家亡之後被迫遁入空門。從1644年到1648年,他觀望了幾年,沒有剃度。從1645年多爾袞下「剃髮令」後,逃禪遂成為明末亂世的獨特現象。八大山人也就不僧不俗,非俗非聖,成為佛門中的遺民。「个也逃禪者,名高藝更尊。風流原國士,漂泊昔王孫。邀笛春帆遠,耕雲野袖存。何時修白社,高詠共芳樽。」這是裘璉贈給八大山人的詩。[1] 作為明朝王室之後,剃度出家當然是迫不得已、權宜之計。但是,八大山人的內心極其悲憤、糾結、壓抑,他在「死難」與「明哲保身」之間抉擇的時候,他選了後者。八大山人說凡人「只知死之易,而焉知生之難」,這是何等悲愴!同時,對於要像聖人一樣「世無道,

1　　[清] 裘璉:《橫山初集》之《贈別雪公上人》,康熙二十三年刊本。

抱道而藏」的八大來說，又是何等弘毅！

　　八大山人在去臨川的前夜，即將返回世俗社會，他在精神上已超越了儒家教義的約束，衝破遺民禁忌的束縛，開始擺脫佛門清規的羈絆了。這位曾經的天潢貴冑、後來的歧路王孫，將重新「入世」，他的生活將漸趨平淡，他的藝術風格將轉向深涵蘊藉，他將在書畫的揮灑中達到心境的圓融，成為「自在之人」。

　　中國的繪畫史就要聳立起一座高峰了。

十三　不當和尚了，那麼，「我是誰？」── 從《个山小像》看八大山人的身份意識

這幅《个山小像》為紙本墨筆，縱 97 厘米，橫 60.5 厘米，這在清初那個年代，尺寸篇幅算是相當大了。這幅肖像畫，確實是一幅藝術精品，它把八大山人的外在形象和精神世界呈現在我們面前。

除了八大山人的神情之外，特別引人注目、特別令人費解、也特別意味深長的就是他的衣着和冠戴。（圖 1）我們一一説來。

圖 1　八大山人像《个山小像》（局部）

一｜冠戴

畫像中的八大山人，頭頂凉笠。

這頂凉笠挺有意思。這幅《个山小像》就是八大山人的身份照。就好比我們去照相，何況是一個身份照，總會整理自己的衣着帽子。同樣，八大請黃安平為他畫像存照，對自己的整束、特別是「衣」「冠」十分在意。可以想像，當時，八大山人「戴凉笠」「着寬袍」，好好地把自己精心捯飭、打扮了一番。為甚麼要「戴凉笠」「着寬袍」呢？因為八大山人和饒宇樸們都十分在意地將「頭髮」「衣冠」當作一種具有特別意味的符號來訴説、加以強調。

但這幅畫像上的凉笠，不是官帽頂戴，不能説明畫中人的官位品階，也不是華麗珍品，不能説明畫中人的富貴身份，那麼，八大山人幹嘛要在他的

身份照中戴着這麼一頂既不顯富也不顯貴的凉笠呢？有人説：這是一種「林下散人文士的風度」，是一種灑脱飄逸。其實，這頂凉笠不是顯示甚麼身份，也不是表現甚麼風度，而是要遮蓋甚麼。遮蓋甚麼呢？

如果我們問一聲：這頂凉笠之下，八大山人的頭頂是有頭髮呢？還是沒有頭髮呢？

回答當然是：沒頭髮。因為他是和尚。既然他是和尚，那為甚麼他畫了一張戴帽子的像呢？因為他要把他的和尚身份隱藏遮蓋起來。那為甚麼八大山人不想強調他的和尚身份呢？因為出家逃禪是他的一段痛苦經歷，何況現在他正在考慮還俗，不想做和尚了。

當然，畫這幅肖像畫的時候，八大山人 49 歲，還只是想還俗的階段，至於如何還俗，甚麼時候還俗，八大山人還經過了幾年的思想鬥爭和盤算，思想和心理糾結了很長時間。直到 56 歲在南昌還俗。所以，清代的龍科寶在《八大山人》中説「（八大）山人初為高僧……既而蓄辮髮……」清代的陳鼎在《八大山人傳》中説八大「遂慨然蓄髮謀妻子……」的蓄髮一事，那是在還俗後的事情了。

二｜衣着

説了八大山人的冠戴，再看他的服裝。畫像中的八大山人，身穿寬袍，腳蹬芒鞋，身穿一襲長袍，如同灌滿蕭索的秋風，空空蕩蕩，可那流暢的線條展現了八大的精氣神的飄逸飛揚。

這是甚麼裝束呢？有人認為《个山小像》上的八大是「身着僧服」。錯了，儘管此時的八大山人是和尚，但這不是袈裟僧服。那麼，是道士的衣着裝束嗎？也不是。王方宇先生説：「畫上的人物相貌清癯，微鬚，着寬袍，戴斗笠……不做和尚、道士裝束，有林下散人文士風度。」王先生的「不做和尚、道士裝束」的觀點是正確的。

八大山人的這種裝束是漢族的裝束，明朝的服飾。我們知道，漢人的服裝漢服以交領、右衽、無扣等為主要特色，滿裝的主要特點是立領、對襟、盤扣等。仔細看《个山小像》上八大的服裝，正是漢人服裝的特點，且是明

朝的服裝。何平華也說八大的這種穿着是明代的而不是清代的服飾。明代服飾以寬博為特點，《研堂見聞雜錄》中說：「士在明朝，多方中大袖，雍容儒雅。至本朝定鼎，亂離之後，士多戴平頭小帽，以自晦匿。」

總之，畫像中八大山人的服裝是漢族的，而不是滿人的；是明朝的，而不是清朝的。這樣一來，八大山人冠戴衣着就有特別的意味了。

先說王方宇先生為甚麼要特別點明八大山人「戴斗笠」「着寬袍」呢？為甚麼要強調八大「不做和尚、道士裝束」呢？這裏強調的是八大的一種身份。

漢族自古以來就非常重視衣冠服飾。《孝經》有言：「身體髮膚，受之父母，不敢毀傷，孝之始也。」漢人成年之後就不可剃髮，男女都把頭髮綰成髮髻盤在頭頂。而滿族是要剃髮（也稱剃髮或「髡髮」）的，髮型也與漢人迥異，把前顱頭髮剃光，將後腦的頭髮編成一條長辮盤於頭頂或垂下。

清軍於 1644 年入關時曾頒發「剃髮令」。後來又多次頒布剃髮令。如 1645 年六月十五多爾袞再次頒發「剃頭令」，規定「全國官民，京城內外限十日，直隸及各省地方以布文到日亦限十日，全部剃髮」。1645 年，清軍接連攻下南京、蘇州、杭州後，認為大局已定，又重申剃髮令，八月，剃髮令到達江西。

在發布剃髮令的同時，還頒布了「易服令」，改漢人服裝為滿族服裝。1645 年七月初九，大清頒布「易服令」，規定「官民既已剃髮，衣冠皆宜遵本朝之制」。

這兩項政策是為了削弱漢族的民族意識，鞏固清朝的統治，結果引起各族人民，尤其漢人的強烈反對與抵抗，觸發了江陰、嘉定、蘇州等地的抗清鬥爭。而清廷則進行嚴厲處罰和血腥鎮壓。清初的民族矛盾十分激烈，這邊是實行「留頭不留髮，留髮不留頭」，[1] 那邊是「頭可斷，髮決不可剃」，各地反剃髮的鬥爭，成為當時抗清鬥爭的重要組成部分。

在中原漢族的平民百姓看來，剃不剃髮、改不改服是一個與氣節操守相關涉的重大事件，明清易代之際的士人看法更具文化意味。黃宗羲說：「自髡髮令下，士之不忍受辱者，之死而不悔。乃有謝絕世事，託跡深山窮谷者，又有活埋土室，不使聞於比屋者。然往往為人告變，終不得免。」

1　　[清] 韓菼：《江陰城守記》（上）。

江西寧都的易堂九子在衣冠髮飾上也表現出強烈的文化意味。直到 1662 年（康熙元年），離 1644 年已經近 20 年了，魏禧每天都穿着明朝的服裝，拒絕蓄辮。

平民百姓、知識分子都是如此，那麼，對明朝的皇族宗室而言更是一件不可接受的事。據史書記載，崇禎的自盡是十分悲慘的。據載，崇禎自盡前，在衣冠服飾上做了一番文章。他脫掉冠帽，打開髮髻，披髮遮面，用一根絲帛上吊自殺，上吊之前特意在衣襟上寫下遺詔：

「朕自登基十七年，雖涼德藐躬，上干天咎，然皆諸臣誤朕，致逆賊直逼京師。朕死，無面目見祖宗於地下，自去冠冕，以髮覆面。任賊分裂，勿傷百姓一人。」

除了把丟掉政權的責任推給部下，說「皆諸臣誤朕」之外，還說了自己沒有臉面去見列祖列宗，所以「自去冠冕，以髮覆面」。

為甚麼沒有臉面見祖宗的時候，就要去冠脫帽、披髮遮面呢？可見衣冠在中國文化中是何等的重要。中國人要經常「以銅為鏡，以正衣冠」，平日裏要「衣冠楚楚」。而趙園先生認為「當明亡之際，率先以衣冠為表達並以此啟發臣民的，毋寧說正是崇禎」。

這幅《个山小像》是八大山人的「身份照」，強調的是八大的皇室身份。八大為僧的時間，是從 1648 至 1680 年前後，一共做了 30 多年的和尚。就是在黃安平為他畫像的這一年，他仍然是一名和尚。儘管八大確實是高僧，是曹洞宗的第 38 代傳人。但在這裏，八大似乎在大聲呼喊：我不是和尚僧侶，我是王孫貴族。這種強調首先體現在八大山人的衣着穿戴上。

八大山人，是明太祖朱元璋第十七子寧王朱權的後裔，是弋陽王的七世孫。生於皇族宗室之家，出身高貴，從小過着王孫貴族的生活。就這麼一個顯赫的身份，就這麼一個榮耀的出身，就這麼一個優越的生活，就這麼被那個 1644 年給中斷了。不但中斷，在清初，包括八大山人在內的前明宗室人員還不斷被追殺。在這種情況下，八大山人陷入一個巨大的兩難絕境：不剃度，就殺頭，可見剃髮改服的政策對平民百姓、士人集團、特別是皇族人員的生存影響和人生選擇是何其深刻和重大。

於是剃髮出家，就成了當時一種普遍選擇。表面上，我剃髮是要當和尚，頭髮是剃了，可以保全性命，留下腦袋了，但是這種剃髮，不是向清朝

廷低頭，不是背叛自己的祖宗。所以，趙園先生説：「逃禪特盛於明清之際，與清初的剃髮令自有直接關係。雖同一『剃』，此剃不同於彼剃：非但含義不同，且樣式也有不同。」

　　此時的禪門，不僅保護了八大山人的性命，也為他提供了心靈的棲息所，使他得以在大亂中更深切地審視生命的價值及意義，而人只有在生命最脆弱時才有機會彰顯出最強音，如孔子被圍陳蔡、王陽明貶居龍場。八大山人的一生不斷面臨從王孫到和尚、又從沙門到平民的巨大轉變，面臨着「生、死」與「凡、聖」的巨大考驗。[1]

三｜神情

圖 2　《个山小像》饒宇樸題跋（局部）

　　審視這幅《个山小像》，有人評價「（八大）山人形容憔悴，如瘦馬臨風，然眼無驚恐顫栗之色，神有閒靜從容之風」，甚是精到準確。「瘦馬臨風」「形容憔悴」，是説八大山人歷經坎坷，而他為甚麼能夠「眼無驚恐顫栗之色，神有閒靜從容之風」呢？因為八大山人對今後要幹甚麼想清楚了，要做一名像貫休、齊己那樣的畫家詩人，對「我是誰」這樣的問題更是弄明白了，他挺起腰杆、明白無誤地向世人亮出了自己的真正的身份！

　　首先，八大山人自己在《个山小像》上鈐下一方印章：「西江弋陽王孫」，特別引人注目。這是現存八大直接展示自己王室宗親的有力證據。

　　另外，在《个山小像》中，表達八大山人身份的文字、印章還有很多。饒宇樸在題跋中講（圖 2）：

　　　个山綮公，豫章王孫。貞吉先生四世（「四世」二字被圈去）孫也。

1　張真：《八大的心境源流，被迫入佛的掙扎與徹悟》。

　　這句話翻譯成現代白話文就是：「个山綮公（八大山人）」，是住在南昌（豫章）的王孫，是「貞吉先生」孫子。

　　「貞吉先生」，就是朱多炡（1541—1589），朱多炡字貞吉，號瀑泉，即《个山小像》上所題「瀑泉流遠故侯家」的「瀑泉」。他「雅擅詩翰，遍交省內賢豪」。[1] 朱多炡的第三個兒子朱謀鸛是八大山人的父親，也是一位出色的畫家，精於繪事，擅長山水、兼工花鳥，可惜暗啞不能説話。1645 年南昌城破那一年去世。八大山人葬父親於南昌西山的寧藩宗室祖墳地，並蜷縮於此，為父親守孝並避難三年。這就是説八大山人是皇族王孫，出身高貴，他是明太祖朱元璋的兒子寧王朱權的後裔。

　　在寧王朱權的後裔中，八大山人屬弋陽王一支。第一代弋陽王是第二代寧王的「庶五子」，八大山人是弋陽王的第七代孫，是寧王的九世孫，所以，這才有了《个山小像》上彭文亮的跋中「九葉風高耐歲華」的「九葉」一説，才有了《个山小像》的「西江弋陽王孫」印的「王孫」所指。

　　現在，我們再來看看《个山小像》，這時的八大山人，49 歲，經歷了1644 年的甲申之變，經歷了 3 年的深山逃命，經歷了幾十年的禪林生活，非常瘦小，面容清癯，滿額的皺紋容納了多少苦難辛酸，瘦小的肩膀扛起了多少人生打擊，淡定從容的眼神閱盡人世滄桑和世間無常，但是，禪宗思想、人生思考都十分深入，對以前的世事變遷看多了，對今後的人生道路想清了，對宇宙世道悟透了。

　　畫像中八大山人的冠戴、衣着、神情，都準確傳神地表現了八大山人飽經風霜、倍受磨難後的精氣神，幾十年來，八大一直隱姓埋名，逃命逃禪。現在，他公開亮出、特別強調自己的身份，這一舉動，更反映出他將在自己的人生道路上又一次做出重大選擇。八大的思想深處的這種皇室貴胄的觀念對他的創作是有深刻影響的。

1　[明] 朱謀垔：《畫史會要》。

十四　「八大山人」是八個山人呢？還是「八大山」裏的人？還是有「八大覺悟」的人？還是……

朱耷（1626 — 1705），明末清初人，原名朱統鐣。一生用過的字、號、別號很多，多達 55 個。如：「傳綮」「刃庵」「雪个」「个山」「个山驢」「人屋」「驢屋」，以「八大山人」最為有名。

圖 1 「八大山人」印

一

「八大山人」這個名號的使用，是很晚的事啦。據《八大山人年表》，「八大山人」白文方形印，最早見於 1684 年（康熙二十三年）正月所作《个山雜畫冊》。（圖 1）這一年八大 59 歲。

1685 年（康熙二十四年），八大 60 歲，為魯老社兄書《行書林兆叔詩扇頁》，首次使用「八大山人」朱文無框屐形印。（圖 2）

圖 2 「八大山人」印

「八大山人」的印章還有許多，如 1686—1689 年《花卉冊》中的「八大山人」印章（圖 3）。

1689—1705 年《瓜月圖軸》（美國哈佛大學福格美術館藏）中的「八大山人」（圖 4）。

圖 3 「八大山人」印

現藏於上海博物館的創作於 1694—1696 年的《山水花鳥冊》中的「八大山人」（圖 5）。

「八大山人」這個名號和印章的使用時間最長，一直使用到 1705 年八大山人 80 歲去世。

圖 4 「八大山人」印

圖 5 「八大山人」印

二│

「八大山人」是甚麼意思呢？歷來眾說紛紜：

1. 有些人認為八大山人就是八個「山人」。這顯然是錯的。

2. 八大山人是指有「八大覺悟（智慧）」的山人。有人認為這與一部叫《八大人覺經》的書有關。「嘗持八大人覺經，故名」「山人初為高僧，嘗持《八大人圓覺經》，遂自號曰八大」[1] 張庚《國朝畫徵錄》：「……或曰：『山人固高僧，嘗持《八大山人覺經》，因以為號。』余為見山人書畫，款題『八大』二字必連綴其畫，『山人』二字亦然，類哭之笑之，字意蓋有在八大山人題《八大人覺經》跋也。」

圖 6　《八大人覺經》八大山人題

八大山人題《八大人覺經》（圖 6）是在 1692 年，時年 67 歲。

> 經者，徑也。何處現此《八大人覺經》？山人陶八遇之已。
> 壬申五月之二十七日。八大山人題。

譯成白話就是：「經，就是路徑（也就是這部《八大人覺經》），我在陶冶的過程中遇到了它。1692 年農曆五月二十七日。八大山人題。」

有先生認為《八大人覺經》講到了八大覺悟：「世間無常，多欲為苦，心無厭足，懈怠墜落，愚癡生死，貧苦多怨，五欲過患，生死熾然。」八大山人從此經得到撫慰開導，因而以「八大」自號。陳世旭先生認為「這樣的解釋更合乎他的思想歷程」。[2]

3. 八大山人是「八大」的山人。「八大者，四方四隅，皆我為大，而無大於我也」，清人陳鼎在《八大山人傳》中認為這是朱耷對自己的一種號稱。

1　　[清] 龍科寶：《八大山人畫記》。
2　　陳世旭：《孤獨的絕唱——八大山人傳》，作家出版社 2014 年版，第 168 頁。

圖 7 「止八大山人」印

陳鼎的這種説法似乎也符合佛家的口氣。據説釋迦牟尼出世時，一手指天，一手指地，説：「天上天下，唯我獨尊。」這個字號是八大山人用佛教思想表達自己在放下一切之後頂天立地的感覺。

4. 但是，也有人不同意這種觀點，説這只是陳鼎的意思，而不是八大本人的意思。朱良志先生認為「八大山人」的意思是「八大山」裏的「人」。佛教理想世界的最高處是須彌山，須彌山周圍有八座大山。因此，八座大山是圍繞着須彌山——也就是圍繞着佛的最高世界的，而八大山人通過這個名號要表達的意思是：我即使離開了佛門，但心仍然在佛國中，對佛的信心永遠沒有改變。

朱先生的觀點很有道理。1682 年，八大山人 57 時，在「甕頌」裏就用過一方「止八大山」的印章（圖 7），清晰地表明「八大山」就是一個詞。

5.「八大山人」就是「朱耷」的簡寫，也是「失去權勢地位的皇室王孫」。這種説法是從拆字上來解釋「八大山人」的意思。趙力華先生認為：如果將「朱耷」二字拆開，「朱」字用其尾，一撇一捺，就是「八」；「耷」字用其頭，就是「大」，這樣，「八大」兩字是「朱尾耷頭」，也就是「朱耷」的簡寫。這個拆字還可從另一面講，「朱」字去掉「牛」，「耷」字去掉「耳」，「朱耷」兩個字便剩下「八大」，這樣看，就有深意了。「八大」者，就是失去「牛耳」（統治權）的人。[1] 這種拆字分析法，新穎獨特，對人們琢磨「八大山人」的曲折隱晦含義有一定的幫助。

另有一説：八大還有一個弟弟叫朱道郎，也是一位畫家，風格和八大相近，甚至更為粗獷豪放。他的書畫署名為牛石慧，把這三個字草書連寫起來，很像「生不拜君」四字，表示了對清朝王朝誓不屈服的意思。他們兩兄弟都是朱家王朝的後代，於是，他倆就署名的開頭，把一個「朱」字拆開，變成「牛」和「八」兩個字，然後分別用這兩字作為自己署名的開頭，一個人用「牛」字，叫牛石慧；一個人用「八」字，叫「八大山人」，可謂用心良苦。

總而言之，八大山人，當然不是八個「山人」，但是，不管是「八大」的山人（四方八隅都數我大的人）、八種覺悟（智慧）的人、「八大山」裏的

1　轉引自程維、褚競：《文化青雲譜》，江西人民出版社 2010 年版，第 99 頁。

人、失去牛耳的人……這個名號都反映了朱耷這個人 59 歲以後（他 56 歲走回南昌還俗）對自己人生、思想、價值的認識和表達。

三|

　　「八大山人」這四個字是甚麼意思還沒有弄清楚，「八大山人」這四個字的寫法又同樣引起了人們的猜測。

　　朱耷在書和畫的署款時常把「八大山人」四字連綴起來，寫得像「哭之」「笑之」的樣子。1684 年（康熙二十三年）七月初一，作《行楷黃庭內景經冊》12 開，第一次出現「八大山人」的四字署款（圖 8）。時年八大山人 59 歲。

圖 8 「八大山人」《行楷黃庭內景經冊》1684

　　為甚麼要寫成這個樣子？這可能代表了「八大山人」這四個字的意思。大多數人認為，「哭之笑之」，是表達了八大「又哭又笑」「時哭時笑」的人生狀態，有的人認為是寄託了他「哭也不是，笑也不是」「哭笑不得」「啼笑皆非」的痛苦和複雜心情。有的人認為「哭之笑之」是表達了八大對他所處時代的評價：「不敢哭，笑不出。」總之是表達了他厭惡明王朝的腐敗與黑暗，又不甘臣服於清政權的痛苦與悲憤。

　　孔六慶先生認為：「八大山人」這個名號在寫法上寫成類「哭之笑之」，應該是深明禪宗「適來哭，如今笑」公案，表明了他經歷痛失家國之後的一種禪宗態度。[1] 這種分析頗有道理。這段江西禪宗史上著名的公案是：

　　當年，百丈懷海陪着馬祖道一散步。天上飛過一群野鴨子，發出一陣一陣的「嘎嘎」叫聲。

　　「那是甚麼東西？」馬祖問。這不是明知故問嗎，還是老師呢。

　　懷海抬頭望瞭望，說：「是野鴨子。」當然沒錯。

　　馬祖再問：「現在野鴨子到哪兒去了？」

1　　孔六慶：《中國畫藝術專史・花鳥卷》，江西美術出版社 2008 年版，第 416 頁。

懷海答：「飛走了。」

馬祖轉身揪住懷海的鼻子，懷海痛得大叫，馬祖說：「還說不說飛走了？」

懷海「於言下大悟」。為甚麼大悟呢？懷海答「野鴨子」，這當然沒錯；後來答「飛走了」，這也沒脫離事實。但是，馬祖的心並不在當下，而是跟着鴨子飛走了。所以，馬祖捏他的鼻子，讓他感覺到當下的痛，借此機緣點醒他：當下此刻已經沒有野鴨子這個東西，心中應該不留痕跡，還答甚麼「飛走了」。而鼻子此時此刻被捏痛，才是真實的「現在」「當下」「目前」。「現在」最真實，「當下」最重要，「目前」最親切。禪宗主張把心落實於「當下」「現在」這一點上。所以，馬祖問「野鴨子」云云，可視為喻指「佛性」；懷海回答「飛走了」，是受外境的「蠱惑」，自然犯了大錯。

但是，懷海畢竟是大師級的人物。他在負痛之下，忽然開悟。回去後卻號咷大哭，眾人不解，問他為甚麼哭。懷海叫他們去問馬祖。馬祖反回來叫他們問懷海。眾人回來說「師父叫我們來問你」，懷海乃哈哈大笑。眾人大惑不解：「適來哭，如今為甚麼笑？」

這則「適來哭、如今笑」的公案，說的是禪宗關注當下的思想，而懷海「時哭、時笑」或「又哭、又笑」是對開悟得道的一種表達，是一種想哭即哭、想笑即笑、自得其樂的性情表現。因此，在類「哭之笑之」的意念中書寫「八大山人」名號，深有禪意禪趣。

56 歲時，朱耷經歷了時而整天大哭不止、時而大笑不已的癲瘋，然後，他裂僧服，出佛門，從撫州走回故土南昌。但經過戰火屠城的南昌，已經是「舊時城郭人民非」，而他自己經過 30 多年的出家，現在「混跡塵封埃中」賣畫為生，「不名不氏，惟曰八大」，所以，「八大山人」這個名號，反映了他對自己的人生道路有了一個重新的把握，從此他逐漸收斂起與世格格不入的行為，他的繪畫與書法也進入一個更加成熟的新階段。

在自稱「八大山人」之後，八大山人還把自己居住的草屋命名為「寤歌草堂」（圖 9）。

「寤歌」典出《詩·衛風·考槃》，描寫一位隱者自得其樂的情景，他在山坳澗水結廬獨居，獨自一人睡，獨自

圖 9　「寤歌草堂」《山水冊》1702 年

一人醒，獨自一個人敲着瓦盆當樂器，一個人說着話，唱着歌，歌中唱道：

「考槃在澗，考槃在阿，考槃在陸，碩人之薖。獨寐寤歌，永矢弗過。」

詩中的「考」：敲。「槃」：瓦盤。「阿」：曲隅，指山坳。「薖」：空曠。「過」：失也，失亦忘也。「寤」，就是醒的意思，《說文》：「覺而有言曰寤。」「寤歌」就是「醒後唱歌」的意思。寤：又通「悟」，覺悟，認識到。《詩‧邶風‧柏舟》：「靜言思之，寤擗有摽」（靜下心來想一想，撫心拍胸猛然醒悟）。《史記‧李斯列傳》：「而心尚未寤也。」所以，八大說的「寤歌」含有覺悟後的歌唱之義，而「寤歌草堂」，雖然是一處陋室，八大在這所草堂中度過孤寂、貧困的晚年，但是，他的心在歡歌，而且是寤歌，是覺醒、覺悟之後的歡歌。

八大山人早年自稱為「灌園長老」，59歲開始自號「八大山人」，他居「寤歌草堂」「在芙山房」，嚮往「何園」，這些名號反映的都是同樣一種心態心境，自在、自如、自得，他「七十四五，登山如飛」[1]「行年八十，守道以約」，[2] 他的生命由巧返拙，歸真返璞，漸臻純熟，進入到最為恣肆而又從心所欲而不逾矩的自如狀態。

因此，「八大山人」有佛教禪宗的意韻，自足自尊，有人生歷經浩劫後的洞達自信，而且，這四個字連綴寫成「哭之笑之」的模樣，是「哭之笑之」兩由之，是一種平和達觀的看透。弘一法師去世前寫下四個字「悲欣交集」，異曲同工，都是一種大徹大悟。

1　　石濤語。
2　　《寤歌草堂自題八十畫像》。

十五　　八大山人還有個響亮的名號叫「个山」

一｜「个山」是八大山人的一個響亮名號

圖1 「个山傳綮」

　　除了「八大山人」之外，「个山」恐怕是八大用得最多、影響最大的一個名號了。1671 年，八大山人 46 歲，為孟伯書《个山傳綮題畫詩軸》，始見署「个山」款。（圖1）

　　八大山人 49 歲時，把他的畫像命名為《个山小像》。

　　八大山人涉及「个」的印款也很多，至少有四種不同形狀的「个山」朱文印。現存最早的「个山」印見於 1677 至 1678 年，《梅花圖冊》，故宮博物院藏（圖2）。

　　其他還出現在 1677（丁巳）—1678（戊午）年《梅花圖冊》中「个山」，現藏於故宮博物院（圖3）。

　　還有出現在 1678 前後《个山小像》上的「个山」，現藏於南昌八大山人紀念館（圖4）。

　　《个山小像》上還有一枚「个山」的印章（圖5）。

　　另外，在 1683—1684 年的《雜畫冊》（［日］金岡酉三藏）上還有一枚「个山」（圖6）。

　　八大山人不但自己刻了許多「个山」的印章，他還把黃安平為他畫的畫像命名為《个山小像》。其他人也常常以「个山」「个」「个翁」來稱呼他。

圖2 「个山」印　　圖3 「个山」印　　圖4 「个山」印　　圖5 「个山」印　　圖6 「个山」印

二｜「个山」是甚麼意思呢

八大山人為甚麼要把自己叫作「个山」呢？

《說文》:「个，竹枚也，從竹固聲」，它是數量詞。而「个」，是竹的象形字，它是「竹」的本字。《釋名》云:「竹曰个」，「个」就是「竹」，後借為表示數量的詞。

八大山人的朋友臨川縣令胡亦堂《予家在滕閣，个山除夕詩中句也，為拈韻如教》詩云:「汝是山中个，回思洞裏幽。」他說八大是「山中个」，意即「山中的竹子」。八大有弟子名萬个，也取竹竿萬个之意。

圖7　《个山小像》蔡受題跋

在《个山小像》上，除了饒宇樸的題跋外，還有蔡受和彭文亮兩人的題跋、劉慟城的贊詩。

蔡受（約1670年前後在世）。江西寧都人。詩文具別調，圖篆字畫無師授，筆墨所至，神通其妙。蔡受十分尊敬八大山人，稱他為「个師」，並為這幅《个山小像》恭恭敬敬地題了這個「跋」:（圖7）

無
⊙
咦，个有个，而立于一二三四五之間也；

个無个，而超于五四三二一之外也。

个山，个山，形上形下，圍中一點。

減餘居士蔡受以供，个師已而為世人說法如是。

蔡受的題跋就從「个山」說起，他認為八大把自己稱為「个山」，是把「个」放到宇宙中來審視，用「个山」二字為世人說法。怎麼說法？說了甚麼法呢？

首先。蔡受說:⊙，這個「圍中一點」，就是「个山」，是「个山」這兩

個字的合形圖，「个山」二字不是無謂的文字組合，在篆文中「个山」正好寫成「圓中一點」。而「圓」本字指天體宇宙，《説文》：「圓，天體也」。所以，⊙這個圖的圓圈即代表宇宙，宇宙中含有一個小點，這個小點又是整個宇宙的縮影。圓，是圓道的。莊子説：天道如輪，永無止期。王羲之《蘭亭詩》有句「大道如輪無停期」也是此義。[1] 也有人認為，⊙這個「圓中一點」就是「日」這個字，「日」便是明，就是大明朝，把這個「日」的象形寫法——「圓裏一點」攔腰一斬，上半部就出來「个」，下半部就出來「山」，所以，「个山」一名，隱喻了一個破碎的日，一個破碎的朱家大明朝。「个」除了是半明半日，還是半個「朱」字——「朱」無頭，便是「个」。

那宇宙之道是甚麼呢？《老子》云：「有無相生。」所以，蔡受從「有」「無」來説「个」。「个」既是「有」，又是「無」。所謂「个有个，而立於一二三四五之間也」，蔡受的題跋是由金、木、水、土、火的五行圖，「一二三四五」也是指五行。此句説的是「有」。説它有，置於五行之間，從「有」的角度看，人就是一「个」，一「个」有限的生命實在，「立於」一二三四五之間，立於茫茫的世界之間。説它無，超出五行之外。所謂「個無個，而超於五四三二一之外也」，從「無」的角度看，人的心靈可以超越這有限實在，而同於無限的世界。即由萬物的「有」歸於「無」，由「五」歸於「一」。由雜多歸於無的世界，所謂「超於五四三二一之外」。

蔡受的題跋接着説：「个山，个山，形上形下，圓中一點。」《周易·繫辭上》云：「形而上者謂之道，形而下者謂之器。」「个山」就是形而上者，又不離形而下者。在蔡受看來，「道」與「器」、「有」和「無」、「形上」和「形下」之間，展現生命存在的意義。「个山」即是指存在天地萬物之中、又超越天地萬物的宇宙本體之道。這裏的「圓中一點」來自禪宗，圓是無，點是有。圓，即圓相，此指虛無空闊的世界。「圓中一點」，茫茫世界中的一點，一點是有形的，是形下；圓中是無形的，是形上。有形但為無形造，有形的世界是道的體現。

在這幅《个山小像》上，八大山人還書寫了劉慟城為他作的一首贊詩：

1　　李德仁：《个山索隱——再論八大山人藝術哲學兼談八大名號由來》，八大山人紀念館主辦《八大研究·壬辰春捲》。

（圖8）

个，个。無多，獨大。

美事拋，名理唾。

白刃顏庵，紅塵粉銼。

清勝輞川王，韻過鑒湖賀。

人在北斗藏身，手挽南箕作簸。

冬離寒矣夏離炎，大莫載兮小莫破。

此贊係高安劉慟城貽余者，容安老人
復書於新吳之獅山，屈指丁甲八年
耳。兩公皆已去世，獨餘涼笠老僧逍
遙林下，臨流寫照，為之慨然。个山
之庵傳綮又識。

圖8 《个山小像》八大山人書劉慟
城詩

劉慟城，原名劉九嶷，字岳生，江西
高安人，明崇禎時期的舉人。明亡後，誓不與新朝同列，於順治元年易名為
「慟城」，並建有「潔庵」，以顯其志。八大特地在《个山小像》上交代了劉
慟城寫這首贊詩的來龍去脈。他說：這是高安劉慟城寫了贈送給我的，容安
老人又書寫於新吳之獅山（今江西奉新），屈指算來，已有八年啦。現在兩
位先生都已去世，獨獨剩下我這個涼笠老翁在禪寺佛院的逍遙林下，臨流寫
照，真是讓人感慨不已呀。

劉慟城寫的這首贊詩，為甚麼讓八大山人這麼感動呢？劉慟城的贊詩一
開頭對「个」的解釋就很合个山的意，他說「个，个。無多，獨大。」天地
之間像這樣的人不多，唯此唯大，就此一個。拋掉美事，唾棄名利，寺院的
生活割斷了生活的色彩，歲月的白刃割斷紅塵的粉黛。个山這個人，他具有
超群絕倫的才華，他比學禪的王維更加清遠，比宗道的賀知章更加韻致。

詩中的「輞川王」指唐代詩人王維。「鑒湖賀」指賀知章，浙江紹興人，
唐代詩人。天寶初年，告老還鄉時，唐玄宗把他家鄉的鑒湖賞賜給他，人稱
賀鑒湖。賀知章性格放曠，擅長談說，晚年更加縱誕，自號「四明狂客」，
狂放、真摯中帶着幾許童心。他那首著名的《回鄉偶書》中，有「兒童相見

不相識，笑問客從何處來」之句，就反映了賀知章的童心童趣。賀知章好喝
酒，杜甫的《飲中八仙歌》中第一個上場的就是賀知章：「知章騎馬似乘船，
眼花落井水底眠。」他曾用金龜、也就是權力印信做抵押來換酒，與李白對
飲。他去世後，李白不勝感傷地回憶道：「太子賓客賀公於長安紫極宮一見
余，呼余為『謫仙人』，因解金龜換酒為樂。悵然有懷，而作是詩。」

> 四明有狂客，風流賀季真。
> 長安一相見，呼我謫仙人。
> 昔好杯中物，今為松下塵。
> 金龜換酒處，卻憶淚沾巾。

但是，劉慟城在贊詩裏說：比起王維、賀知章這兩位高人，个山綮公更
清遠、更韻致。《詩·小雅·大東》：「維南有箕，不可以簸揚；維北有斗，不
可以挹酒漿。」《說文》：簸，揚米去糠也。但他可以在北斗裏藏身，能用南
箕簸米糠。他冬天不怕冷，夏天不怕熱。《中庸》：「君子之道，費而隱。……
故君子語大，天下莫能載焉；語小，天下莫能破焉。」就是說：君子之道
廣大而又精微。君子說到「大」，就大得連整個天下都承載不下；君子說到
「小」，就小得連一點兒也分割不開。个山綮公就是這樣，他大，大到天下沒
有容載得他的；他小，小到天下沒有再比他小的。

《个山小像》上劉慟城的那首贊詩本是寫於 1667 年，八大時年 42 歲。
只是八大山人 49 歲時又把它書寫在這幅《个山小像》上，可見八大對這首贊
詩的滿意程度。八大交往的人大都是像劉慟城這樣「誓不與新朝同列」的遺
民文人。了解這一點，有助於把握八大的思想與八大的作品。

三 | 「个山」還派生出許多相關名號

八大山人除了用「个山」之外，還用了「个字」「个山人」「个」等款識，
如 1659 年前後，出現在《傳綮寫生冊》中的「个字」（圖 9），並有「个相
如吃」朱印和花押。（圖 10）

圖 9 「个字」印 　　圖 10 「个相如　　圖 11 「雪衲」印　　圖 12 「雪个」印
　　　　　　　　　　　吃」印

從「个山」衍生開去，八大又自號「雪个」。目前見到他最早的作品《傳綮寫生冊》十五開（1659 年）上就有「雪衲」印。（圖 11）

還有出現在《墨花圖卷》（1666 年—1678 年）的「雪个」一印，在中後期的作品中，「雪」字就十分罕見了。（圖 12）

關於「雪个」之號，諸傳記也有記載。邵長蘅《八大山人傳》云：「八大山人……初為僧，號雪个。」陳鼎《八大山人傳》說：「八大山人……自號為雪个。」

八大「雪个」之號與曹洞法系有關。八大的師父弘敏是雪關智誾的法嗣。雪關曾參博山元來，博山元來以其不悟而禁關雪關智誾六載。有一天，雪關智誾忽然來了靈感，作了一首《雪關歌》。請人呈送給博山元來，博山元來看後，擊節稱善，令開關。說偈贈之曰：「始行大事六年雪，頓人圓明一片冰。今日幸親無縫塔，掣開關鎖萬千層。」雪關智誾的這首《雪關歌》在禪門頗負盛名。「雪个」的含義與《雪關歌》之意有相合之處。八大以「雪个」為號，也有「雪關門下一隻竹」的意思。

「雪个」之號中透露出的一即一切的思想，在八大思想中根深蒂固。八大有《題荷花》詩道：「竹外茆齋橡下亭，半池蓮葉半池菱。匡牀曲几坐終日，萬疊青山一老僧。」他是一位老僧，卻是萬疊青山中的一老僧，茫茫天地中的一老僧。他在匡牀曲几中終日閒坐，心靈匯入暝色的無限世界中。

雪，是無限的天地；个，是一「竹」的一半，一個微小的存在，一粒如塵埃的生命。「雪竹」，是孤單之竹、雪中孤竹，是皚皚雪中獨一個，是白色天地一點綠，是茫茫世界中的一個點，脫俗出塵，冰清玉潔。有遺世獨立的孤獨，也有一塵不染的自得。

明張岱與友人去西湖湖心亭看雪。雪連下三日，世界一白。張岱在湖心亭中，只見「天與雲、與山、與水，上下一白，湖上影子，唯長堤一痕，湖

心亭一點，與余舟一芥、舟中人兩三粒而已」。[1]

八大的「雪个」正是如此：亭中的我，只是一點、一塵、一竹，渺小到令人難以發現，但這一點融入皚皚白雪、茫茫天地、莽莽宇宙中，便成為世界中的一個我。

因此，八大的「雪个」之號，有暗喻自己一生一塵不染之意，更包含着八大對生命的思考：一、相對於無限的宇宙而言，人是個微小的存在；二、當「小」融於「大」的世界中，便可提升性靈；三、「个」雖小，卻是天地中的一個「个」，是一個充滿圓足的生命。一花一世界，一草一天國，此即八大反覆強調的一即一切、一切即一。

侯鳳翔、劉智勇先生在《遊走的靈魂》中分析説：23歲時，國破家亡的朱耷遁入佛門，剃度出家，目的在於「欲覓一個自在場頭，全身放下」，過一種「門外不必來車馬」的出世生活。他努力參禪，用功領會佛理，嘗試着進入佛家的寧靜清遠。與此同時，他用「雪个」署名。雪个，冰天雪地的一枝竹，荒寒孤寂、挺拔峭立。同時，他還自號「雪衲」，雪者，素白；衲者，僧衣，一身縞素，為誰歌哭！一面是超塵出世的青燈古佛、暮鼓晨鐘，一面是奔湧不息、抑鬱積聚的煉獄之火。這天上人間兩極之間的衝突遊走讓他幾次陷入迷狂之中。「初則伏地嗚咽，已而仰天大笑」，[2] 非壓抑悲苦到極致不能有此狂恣之聲容。由此可見，出家對他來説是「欲潔不曾潔，雲空並未空」，是一種心有不甘、情有不願的無奈之舉。

總之，「个山」（包括「个」「个字」「雪个」「个山人」「个相如吃」），這些名號反映了八大山人在坎坷人生中追求生命本真的心路歷程，他早期要在無法左右的歷史變局中尋找一個自在的場頭，中後期，他終於找到了自己生命的歸宿——繪畫。他用繪畫酣暢淋漓地揮灑着他的生命之絢爛，他的生命在縱情歡歌。

八大山人的這些名號反映了他對自己的人生、命運、價值的看法，他在宇宙、天地、歷史中，認識到自己的人生、生命既大又小（「大莫載兮小莫破」）：大，大到天下沒有容載得他的；小，小到天下沒有再比他小的，不能

1 《湖心亭看雪》。
2 [清] 陳鼎：《八大山人傳》。

再細分破開。

　　八大山人在詩中寫道：「小臣善謔宗何處，莊子圖南近在茲。」他信奉莊子的自然之道，不求諸外而返求於心，他那生命的旺盛活潑與心境的抱樸守約達到了內外合一，建構起人生與藝術之至境。

十六 八大山人的其他名號、款識、花押、印章

八大山人作品，有一個重要的組成部分和鮮明特點，就是他的名號、款識、花押、印章。單就印章來說，到 1986 年，研究者已收集到八大山人用過的印章 89 枚。而且，八大在一生中使用不同的字號、款識、花押、印章，這些名號、款識、花押和印章的使用和流變，反映了八大人生經歷和思想歷程，辨識和研究這款識、花押、印章，有助於理清八大的人生軌跡，把握八大的思想脈絡。

一｜八大在佛門禪林時期用過的名號、款識、花押、印章

在佛門禪林的這一時期，八大使用的名號、題款、花押、印章及其首次使用的年份如下：

1659 年，34 歲：傳綮、綮、刃庵、淨土人、燈社、雪衲、个字、鈍漢、枯佛巢。

1666 年，41 歲：法堀、耕香（圖 1）、雪个、土木形骸、自云自娛、蕭疏淡遠、一笑而已。

1671 年，46 歲：个山、黑枳（圖 2）。

1677 年，52 歲：懷古堂、鹿同、西江弋陽王孫、燈社綮衲（圖 3）、掣顛。

1678 年，53 歲：佛弟子、芸窗（圖 4）。

可以看出，八大在佛門時期的名號，主要有：

1. 他出家時得到的法名和字。「傳綮」「刃庵」（圖 5）是八大 1653 年 28 歲在介岡燈社正式拜耕庵為師時的法名和號。「傳綮」。「傳綮」，「傳」是輩分，也是傳承；「綮」者，語出《莊子‧養生主》：「技經肯綮之未嘗⋯⋯恢恢乎其於遊刃必有餘地矣」，指骨髓縫隙中的精妙，佛門借指大義妙門傳。所以，「傳綮」者，傳播、傳承佛法之精髓也；「庵」，指禪門叢林，具體講就

圖 1 「耕香」
印 1666 年《墨
花圖卷》

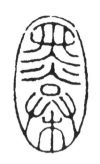

圖 2 「黑枳」
印 1671 年
《花卉圖卷》

圖 3 「燈社繁
衲」印 1678 年
前後《个山小像》

圖 4 「芸窗」印
1678 年前後《芙
蓉湖石圖扉頁》

圖 5 「刃庵」印
1671 年《个山
傳繁題畫詩軸》

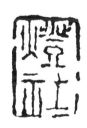

圖 6 「燈社」印
1659 年前後《傳
繁寫生冊》

是他出家的介岡燈社;「刃」者,忍也。八大遁入空門,乃一時之忍也。「刃
庵」,清晰地表現了他心中的矛盾和掙扎。

2. 他出家所在的寺名,如「燈社」(圖 6)「耕香」。比如 1666 年的《墨
花圖卷》,圖卷右上蓋有「耕香」印章,就反映了是八大在奉新耕香寺而作。

3. 反映他的出家人身份。如「淨土人」「佛弟子」(圖 7)。

4. 反映他的家族出身。如「西江弋陽王孫」(圖 8)。

5. 反映他的人生態度、志向和當時心境的,如「个山」「雪个」「雪衲」「自
云自樂」「一笑而已」(圖 9),就是「土木形骸」「枯佛巢」「掣顛」等名號,
也明顯透露出八大的微妙心情。

圖7 「佛弟子」印
1678 年前後《芙蓉湖
石圖扉頁》　　圖8 「西江弋陽王孫」
印 1677 年前後《个
山小像》　　圖9 「一笑而
已」印 1666 年
前後《花卉圖卷》　　圖10 「掣顛」印

　　再如 1667 年的《梅花圖冊》第九開不但題詩「泉壑窅無人，水碓舂空
山。米熟碓不知，溪流日潺潺」，反映江西奉新山區的優美景色和出家人的
寧靜生活，而且，八大第一次使用了「掣顛」的印章（圖 10）：詩描寫的是
那麼寧靜，八大山人出家當了和尚，而且造詣很深，是個大和尚，本該心靜
如水，可他偏偏在這幅清麗的畫之上、寧靜的詩之下蓋上一枚「掣顛」的印
章，他要「掣」甚麼「顛」？「掣」誰的「顛」呢？從此可以看出：八大山人
的心情實在是不平靜。

二 ｜ 八大山人還俗後用過的名號、款識、花押、印章

　　56─58 歲，八大山人使用的名號、題款、花押、印章及其首次使用的年
份如下：
　　1681 年，56 歲：驢、技止此耳、口如扁擔（圖 11）、一字年、此堂、
裰堂。
　　1682 年，57 歲：驢屋驢、夫婿殊驢、止八大山（圖 12）、六六洞天、
字曰年、何負。
　　1683 年，58 歲：驢屋人屋、人屋、畫甕、二九一十八生、夫閑（圖 13）。

圖 11 「口如扁擔」印
1688—1689 年
《繩金塔遠眺圖軸》

圖 12 「止八大山」印
1682 年
《瓷頌拓本》

圖 13 「夫閑」印
1683—1691 年
《个山雜畫冊》

圖 14 「浪得名耳」印
1684—1705 年
《个山雜畫冊》

圖 15 「黃竹園」印
1694—1700 年
《瓶菊圖軸》

圖 16 「何園」印
1689—1705 年
《歲寒三友圖軸》

　　59—80 歲的這一時期，八大使用的名號、題款、花押、印章及其首次使用的年份如下：

　　1684 年，59 歲：八大山人、个山人、畫翁、鱔篇軒、浪得名耳、八還、白畫、可得神仙、學學半。

　　1684—1705 年，「浪得名耳」（圖 14）。

　　1686 年，61 歲：不買山、壬癸、黃竹園（圖 15）。

　　1689 年，64 歲：畫渚、八大山人（有框屐形印）、个相如吃、山、何園（圖 16）。

　　1690 年，65 歲：涉事（圖 17）。

　　1692 年，67 歲：在芙（圖 18）。

圖 17 「涉事」印
1690—1693 年
《快雪時晴圖軸》

圖 18 「在芙」印
1693—1702 年
《書畫冊》

圖 19 「蒻艾」印
1693—1699 年
《書畫冊》

圖 20 「拾得」印
1702—1705 年
《書畫冊》

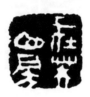

圖 21 「在芙山房」印
1694—1696 年
《山水花鳥冊》

圖 22 「遙屬」印
1694—1705 年
《書畫冊》

圖 23 「驢」印
1699 年
《蘭亭詩畫冊》

圖 24 「真賞」印
1700—1705 年
《臨古詩帖冊》

圖 25 「八大山人」印
1865—1705 年
《小魚扉頁》

1693 年，68 歲：（圖 19）荔艾、蕌苴、晉字堂。

1694 年，69 歲：拾得（圖 20）、在芙山房（圖 21）、忝區茲。

1696 年，71 歲：遙屬（圖 22）。

1699 年，74 歲：驢（圖 23）。

1700 年，75 歲：真賞（圖 24）。

1702 年，77 歲：何園。

1705 年，80 歲：手屈一指、八大山人（屐形印）（圖 25）。

三 ｜ 驢

陳鼎《八大山人傳》記載八大山人：

既而自摩其頂曰：「吾為僧矣，何不以驢名？」
遂更號曰「个山驢」。

八大他自己摸着頭頂說：既然我已經出家做了
和尚，為甚麼不用「驢」命名呢？（以前，八大一直
自號「个山」）於是，改號叫「个山驢」。

圖 26 「驢」印
1681 年
《花卉草蟲冊》

八大不但自稱為「驢」，還用印章的藝術形式反
覆表現（圖 26）：

目前所見八大最早有明確紀年的「驢」款的山
水作品，是作於 1681 年的《繩金塔遠眺圖》（又名《仿倪瓚山水軸》）。時
年八大 56 歲。

（圖 27）就是《繩金塔遠眺圖》上的自題詩。全詩是：

梅雨打繩金，梅子落珠林。

珠林受辛酸，繩金歇征鞍。

萋萋望耘籽，誰家瓜田裏？

大禪一粒粟，可吸四瀆水。

圖 27　八大山人《繩金塔遠眺圖》自題詩

請注意詩末落款和印章都是一個「驢」字，如《古梅圖軸》上的「驢」（圖28），在 1684 年創作的《个山雜畫冊》中的「驢」刻成（圖29）的樣子。

與「驢」有關的名號，八大還自稱過「驢書」（圖30）。

八大山人還有「驢屋」「驢屋書」「个山驢」的印章。在 1683—1705 年間的《菊竹圖軸》（現藏於故宮博物院）上有一枚「驢屋人屋」白文方印。（圖31）在這枚印章上，八大山人把「人」放大，像一個鐵帳罩在屋頂上，造成的縱向線條與右側的橫向線條形成對比，右部又多圓形轉角，整個印面不板不滯，流暢自然。「驢」印中的一方，彷彿兩隻上下翻飛的鳥，古樸有致，趣味亦極強。

「驢」，這是一個與禪、與道、與儒都大有關聯的詞。在中國文化裏，有許多含義和聯想。

首先，「驢」會和出家人和尚的光頭有關；

其次，「驢」，會讓人想到「黔驢技窮」這個詞。的確，八大山人自己也真的刻有一枚「技止此耳」的印章，明確地告訴大家，我當年遁入空門確實是走投無路、沒有辦法；就是現在，我的「技」也就到此罷了（「技止此耳」）。

再其次，「驢」這個詞，一般都用於貶義，甚至用於罵人，但八大自稱為「驢」，還明確地用，放肆地用、連續地用，甚至還出現了一系列的印款和題名：「驢年」「驢書」「驢漢」「驢屋」「驢屋驢人」……

八大山人的「驢」印從 56 歲一直用到約 59 歲。59 歲後，不再用「驢」號。此後直到去世的 20 多年，情緒逐漸淡然，筆墨漸趨平和，寄託日益悠遠。

八大山人為甚麼要自名為「驢」？眾說不一，多以為憤怒不滿，無奈和哀痛，對於失國喪家的八大來說，這些情感不能說沒有，不僅此時有，一生

圖 28 「驢」印
1682—1683 年
《古梅圖軸》

圖 29 「驢」印
1684 年
《个山雜畫冊》

圖 30 「驢書」印
1682 年
《瓮頌拓本》

圖 31 「驢屋人屋」印
1683-1705 年
《菊竹圖軸》

都不曾真正忘懷，但如果止於此而已，那八大就只是眾多遺民王孫中的普通的一個，哪裏還會橫空出現一個八大山人呢！？看起來，八大是自己罵自己，自己作踐自己，其實，這種自嘲、自謔恰恰是自信的表現。

張真先生在《八大的心境源流，被迫入佛的掙扎與徹悟》中認為：驢在中國文化中有着特殊的隱義，它是老子之後的高人逸士首選的坐騎，自老子騎牛之後，道家高士多駕驢，鮮有騎馬者，馬有速度，有爭分奪秒的意味，顯得也莊重；驢談不上速度，也懶散，更有不衫不履的野逸味道，馬和驢儼然暗示着爭與不爭，朝與野，有為與無為的不同生命態度。

另外，驢作為家畜，有兩個代稱：1. 順毛驢，2. 強驢。何故又強又順？強，體現為驢的獨立驢格，它不似其他畜牲如狗、馬、貓等很通人性，驢幾乎不通人性，無論主人對它多好，好草好料，想讓它幹活都不能逆它的脾

氣，強迫它幾乎是無效的，越打越不幹，故得諢名「強驢」。可以說，驢在這個人主宰的世界中，雖寄人籬下，卻能終不失驢之本真。正是驢的這點真骨血，讓道家高人欣然而喜，故曹丕、王粲、蘇軾之流喜學驢叫；張果、陳摶之輩喜駕驢入山。他們不僅能讓驢聽使喚，索性倒騎，以此炫耀他們馭道駕物的高明功夫。

　　八大山人在驢期所彰顯的情感，正有這樣的精神取向。雖處清人之朝，亦終不為其奴化，雖不反清，亦不參與復明，他一生只想做一個守真人，一個守望着自己精神家園、自己價值觀念、自己文化夢想的人。

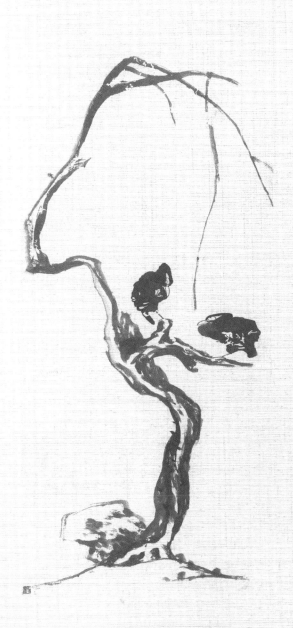

一　八大山人《古梅圖軸》鑒賞

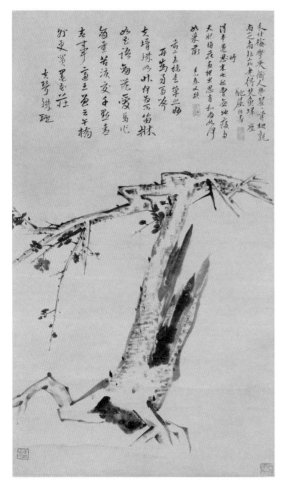

圖 1 《古梅圖軸》 紙本墨筆 縱 96 厘米 橫 55.5 厘米 《八大山人全集》第 1 冊第 47 頁

《古梅圖軸》（圖 1）作於 1682 年（康熙二十一年），八大山人 57 歲。

這株老梅，橫空而出，苗壯挺拔。其根，遒勁碩大，大部已經裸露於乾裂的土地之外；其幹，大半已被雷電燒焦，半身殘破，且已空心，傷痕累累，軀幹卻不屈不撓，傲然挺立，直指霄空，鋒芒畢露。主幹的一側還橫生出一股新枝，屈曲伸展，生機勃發。梅樹的頂部，屈蟠而禿，橫枝下垂，竟綻開出幾朵稀星梅花，如淚痕點點。八大的這幅《古梅圖軸》，用筆勁健，線條方挺犀利，表現出一種歷經風霜、劫後餘生、欲摧又迴、不可折屈的倔強意氣。[1]

在這幅《古梅圖軸》上，八大山人分別用楷、行、草三種字體書寫了三則題識。

1　鍾銀蘭：《論畫僧八大山人》，中國古代名家作品叢書《八大山人》，人民美術出版社 2003 年版。

　　八大山人的詩、書、畫常常抒發故國淪亡的悲痛。他有一首《題畫》詩道：

　　郭家皴法雲頭小，董老麻皮樹上多。
　　想見時人解圖畫，一峰還寫宋山河。

　　八大山人鮮明地說出：如果有人想知道我作畫的本意，就要去了解黃公望畫「宋山河」的亡國之痛。黃公望（1269—1354），著名山水畫家，與倪瓚、吳鎮、王蒙合稱「元四家」，其代表作《富春山居圖》。他生在宋朝，元朝統治後，就改名「一峰」，畫山水寄寓故國之思。八大山人在這裏用「宋山河」指明代江山，是說朝代已變，但山河未改。他是在畫中寄寓故國之思。
　　八大山人還有一首詩寫道：

　　墨點無多淚點多，山河仍是舊山河。
　　橫流亂石丫杈樹，留待文林細揣摩。

　　也是一首寄託故國之思的詩，「橫流亂石」也是「舊山河」，這正是明代山河。
　　八大山人這幅《古梅圖軸》的三首自題詩非常難懂，但它是理解欣賞此畫的關鍵，也是窺見八大山人思想情緒、故國立場的一個窗口。下面試一一分析。
　　題識詩之一（圖2）：

　　分付梅花吳道人，幽幽翟翟莫相親。
　　南山之南北山北，老得焚魚掃（虜）塵。

　　「吳道人」，即吳鎮（1280—1354），是前面提到的「元四家」中的一人。吳鎮愛梅，也善畫梅，《滄螺集》卷三曰：「﹃（吳鎮）為人抗簡孤潔，高自標表，號梅花道人。」他在住宅四周遍植梅樹，取齋名「梅花庵」。這個梅花庵

圖2 《古梅圖軸》題詩之一

就在浙江嘉興魏塘鎮，是明萬曆間所建。華亭陳繼儒作《修梅花庵記》，董其昌書有「梅花庵」匾額。現在的梅花庵裏還存有吳鎮墓。元代在中國歷史上是第一個少數民族入主中原並統治全國的朝代，許多文人都採取了不與統治者合作的態度。吳鎮終生不仕，從不與權勢者往來。八大對其十分仰慕。

「幽幽翟翟」句，是化用《詩·小雅·斯干》「秩秩斯干，幽幽南山」句意。「秩秩」，水清而流動的樣子，「干」，澗水。「幽幽」，深遠貌。全句是說「澗水清清，蜿蜒流淌，南山深遠，青翠幽深」。《斯干》全篇表達一種舊物重現、物是人非的感慨。

「南山之南北山北」，語出《後漢書·逸民》「若欲吏之，真將在北山之北，南山之南矣」，相隔甚遠，南轅北轍。

八大山人這首題識詩末句「老得焚魚掃□塵」中的倒數第二字，現在看不清，空缺了。是甚麼字呢？頗費思量。有三種推測。一般認為，「焚魚」，出自《書·泰誓》，說的是周武王伐紂，渡河，有白魚躍入舟中，武王燒魚祭天。八大山人以周武王焚魚告天伐紂為喻，意在掃盡虜臣，反清復明。所以，句中缺的「虜」，全句成「老得焚魚掃虜塵」。這是第一種意見。胡迎建先生認為「胡」乃平聲，必作「胡塵」，全句成「老得焚魚掃胡塵」。這是第二種意見。而有先生認為：「焚魚」指「焚卻金魚袋」，表示歸隱之意。金魚袋為唐代官員品級標識，焚而去之，亦示絕意仕途。從通篇三首皆為隱士故事來看，此處似為歸隱不仕之意，否則以刀兵之兆入詩頗凶險，此處亦無伏殺機之必要。如作「歸隱」解，這個空白處可能是「案」，全句成「老得焚魚掃案塵」，詩境遂趨恬淡沖和。

題識詩之二（圖3）：

得本還時末也非，曾無地瘦與天肥。
梅花畫裏思思肖，和尚如何如采薇。

圖3 《古梅圖軸》題識詩之二

「本」，樹的根，代指土地（按蕭鴻鳴先生解

釋）。「末」，樹梢，「還」，回還。第一句是指回到故鄉時，自己的面貌變化了。「曾無」，「竟無」的意思。「地」「天」，與上句「本」「末」相應。地瘦了，天（枝葉）就不可能「肥」。「肥」由「瘦」拈連而來。「采薇」講的伯夷、叔齊兩人的故事。伯夷、叔齊是商末屬國孤竹國國君的兩個兒子。周武王討伐商紂王時，伯夷、叔齊二人不滿武王身為藩屬卻討伐君主，自己世世代代為商臣，就叩馬極力諫阻，武王不聽。不久武王滅商。伯夷、叔齊他們二人恥食周粟，采薇而食，餓死於首陽山。中國傳統文化把他們作為抱節守志的典範。

這四句詩直譯過來就是：回到被異族奪去的土地，生活面貌都面目全非。我畫梅花時想起了鄭思肖這個人，（我不禁自問），和尚呀和尚，你如何不像伯夷叔齊兩位君子一樣，不食周粟，只在首陽山采薇而食，終至餓死呢？

「思肖」，指鄭思肖（1241—1318），宋元之際的詩人、畫家，連江（今屬福建）人，曾以太學上捨生應博學鴻詞試。南宋滅亡後，鄭思肖學習伯夷、叔齊，不食周粟，自稱「孤臣」，不臣服蒙元的統治，並改名思肖，表示思念趙宋，因「肖」是「趙」這個字的構成部分，趙是宋朝的國姓，所以「思肖」者，思趙也，因「趙（趙）」已「走」，只剩下「肖」了。鄭思肖字憶翁，別號所南，「憶翁」也好，「所南」也罷，都含有懷念趙宋、不忘故國的意思。當年，鄭思肖無論是坐，還是臥，都要向南背北，以表示不忘宋室，故字「所南」。鄭思肖還把自己的居室題額為「本穴世家」，將「本」下的「十」字移入「穴」字中間，便成了「大宋世家」，以表示對宋的忠誠。鄭思肖原來和著名書畫家趙孟頫是好朋友。趙孟頫是宋朝宗室。後來，趙孟頫投降元朝並任官，鄭思肖立即與他絕交。鄭思肖擅長畫蘭花，宋亡之後，他畫的蘭花都是花疏葉簡，且不畫根，不畫土。有人問他為何。他含淚回答「土為番人奪，忍着耶？」意寓宋朝的土地已淪喪於異族，無從扎根。

所以，八大山人寫下「思思肖」，既有懷念鄭思肖的意思，更是對明朝的思念。

而且，這幅《古梅圖軸》上的題詩只寫了天干「壬」，不寫地支的字。這是八大山人最早的一幅只寫天干，不寫地支的作品。以後，八大山人的畫不署清朝的年號，他沒有記順治幾年、康熙幾年，因為他不承認清朝，但明

圖 4 《古梅圖軸》題識詩之三

朝又沒有了，也不能寫，所以，就光寫天干。[1]

　　八大山人畫古梅，露根無土，他畫松樹、蘭花，也常常沒有土，這與鄭思肖畫蘭花不畫土的含意相同，正像他在這首題畫詩裏所說：想到宋朝亡國遺民鄭所南（思肖）畫蘭花無根無土，自己畫大樹也露根離土，暗示土地為番人所奪。「采薇」是用伯夷、叔齊不食周粟在首陽山采薇餓死的故事，既思念故國、又自嘆「和尚」不如。

　　題識詩之三（圖 4）：

前二未稱走筆之妙，再為《易馬吟》：
夫婿殊如昨，何為不笛牀？
如花語劍器，愛馬作商量。
苦淚交千點，青春事適王。
曾去午橋外，更買墨花莊。
夫婿殊驢

　　詩中「走筆」，指運筆疾書。「前二未稱走筆之妙」，指前面兩首詩，沒有說明白寫得這樣快的妙處。

　　「夫婿殊」，漢樂府《陌上桑》中羅敷誇讚自己的丈夫：「座中數千人，皆言夫婿殊。」「夫婿」：妻對夫的稱呼。「殊」，卓特。

　　「笛牀」：坐胡牀吹笛。典出《世說新語·任誕》：「王子猷出都，尚在渚下。舊聞桓子野善吹笛，而不相識。遇桓於岸上過，王在船中，客有識之者，云是桓子野，王便令人與相聞，云：『聞君善吹笛，試為我一奏。』桓時已貴顯，素聞王名，即刻下車，踞胡牀（一種可坐可躺的折疊椅）為作三調。

1　任道斌：《美術的故事》，廣西師範大學出版社 2009 年版。

弄畢，便上車去。客主不交一言。」其意在說兩人的知音與和諧。

　　詩中第五、六兩句是講以婢伎換馬。「如花」：美女。古人稱美女為「解語花」，即會說話的花朵。「劍器」：古舞曲名。唐杜甫有《觀公孫大娘弟子舞劍器行》，中呂宮曲、黃鐘宮曲均有「劍器」舞名。「商量」：指交換時的討價還價。

　　「事適王」：以青春之年齡，去適應、順應更好的富貴王孫。這句是以青春做代價去贏得歡心。

　　「午橋」：午橋莊，花木萬株，莊內建有綠野堂，唐朝裴度的別墅，故址在今河南洛陽城南。當時裴度官居宰相，晚年因宦官專權，辭官退居洛陽。與白居易、劉禹錫等文人名士在此作詩酒之會，窮晝夜之歡，不問人間事。

　　「墨花莊」：趙孟堅的別墅墨花村舍。趙孟堅（1199—1276），宋末元初畫家，擅畫墨梅、蘭、竹，故稱其居所為墨花村舍。宋亡後，趙孟堅誓不仕元，隱居廣陳。從弟趙孟頫仕元，自湖州來訪，閉門不見。後來相見了，當面把趙孟頫罵了一通。趙孟頫走後，趙孟堅又叫人把趙孟頫坐過的坐具洗乾淨。

　　一般人認為這是諷刺仕清的「貳臣」；痛罵那些用聲伎女婢去換馬，以人格去換取爵祿，不顧亡國之慟，甘願「賣春」求榮；不羨慕高官厚祿和豪華別墅，寧可身居「墨花莊」陋室並引以為榮。

　　有的說前兩首詩稱讚了保持節操的愛國者鄭思肖，表現了反清情緒，這首詩則是指斥那些以氣節換爵祿的降清貳臣。

　　「易馬」，以婢妾換馬。《異聞集》記：「酒徒鮑生多蓄聲伎，外弟韋生，好乘駿馬，各求所好。一日相遇，兩易所好，乃以女婢善四弦者換紫叱撥（駿馬的名字）。」八大山人痛斥見利忘義、以名節易爵的無恥貳臣，喻之為聲伎女婢，清朝名位則比作驥匹牲畜。八大山人將這首詩題在《古梅圖》上，以此對照不畏霜雪、節操清高的寒梅，更顯得八大山人「苦淚交千點」。

　　「夫婿殊驪」，則是運用古詩「羅敷誇夫」的典故，喻自己不同流俗，不忘故國，像羅敷之夫一樣與眾不同。

　　但蕭鴻鳴先生在《自古詩章別有情——八大山人詩偈選注》中認為：這三首詩都被歷來的學者們誤解了。他認為這三首詩是寫八大自己請人做媒、議論娶妻。

　　八大山人的一生是悲愴、卑微的。他的這種卑微，不是平頭百姓的生來苦命而掙扎無望，也不是山賊暴民的反抗無果，他是王子龍孫、皇親國戚，生於王侯之家，長於貴族之門，這種從貴族到遺民的寵愛榮辱的起伏，從皇室到逃犯的大起大落的變化，讓人特別糾結失落。

　　而這種變化、這種起落還不只是個人命運的轉折，而是一個歷史的變局。個人的命運、家族的命運一旦與國家的命運、與朝代的命運聯繫在一起，這種變化與起落就有了深度，就有了內涵。

　　事情還不僅如此，如果只是家事國事的聯繫，那也就罷了。八大山人對這種歷史的變局，不僅是一種對故國的追憶，「白髮宮女在，閒坐說玄宗」，不只是反清復明的情緒表達。他是寧王的後代，而寧王朱宸濠的反叛是一個大事件，他實際上是明朝叛徒的後代，已不見容於舊世界，在舊世界中已經沒有立足之地，沒有發展之望。

　　八大山人還俗後回到南昌，眼前的一切都已面目全非。他對明朝已無留戀，對清朝更無好感。他在舊世界中沒有發展之望，在新朝代中也無立足之地。這既是八大的人生困頓，也是他的思想糾結。但在歷經風霜、劫後餘生之後，他的那股子倔強氣、意志力和精氣神，還是那樣欲摧又回，勃勃欲發，不可折屈。

　　這，就是他在《古梅圖軸》這幅名作中所表現出來的。

二　《鵪鶉散頁》的敵意：八大山人花鳥畫的取材

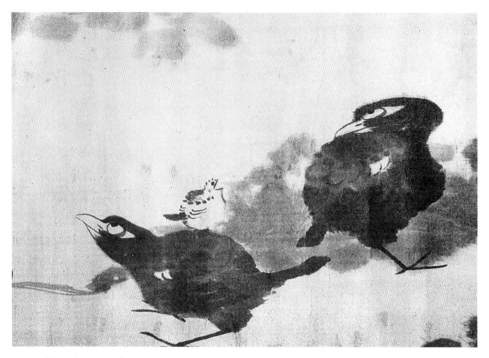

圖 1 《蓮塘戲禽圖卷》局部　絹本墨筆　縱 27.4 厘米　橫 197.6 厘米　《八大山人全集》第 4 冊第 732 頁

八大山人的繪畫中，有一種重要題材，那就是魚、鳥、鴨等。

八大山人畫的魚、鳥、鴨，形象倔強冷艷，神情奇特怪異，眼部描寫誇張，眼珠向上，白眼看人。（圖 1）他畫的鴛鴦，冷若冰霜。他畫的魚、鳥、鴨、貓等，都很倔強，昂着頭，眼睛更是誇張奇特，略呈方形，眼珠了又大又黑，往往頂在眼眶的近上角，顯出白眼看天下的神情。（圖 2）

八大山人在畫魚、畫鴉、畫鳥的時候，表現了一種甚麼情緒呢？不共戴天的仇恨？奮起反抗的呼喊？苦大仇深的怒火？都不是，而是一種鬱結，一種憤懣。

圖 2　《雙鳥圖冊》之一《鳥》　紙本墨筆　縱 26 厘米　橫 25.5 厘米　《八大山人全集》第 4 冊第 737 頁

圖 3　《雙鳥圖冊》之二《鳥》　紙本墨筆　縱 26 厘米　橫 25.5 厘米　《八大山人全集》第 4 冊第 737 頁

圖 4　《書面冊》之四《魚》　縱 16 厘米　橫 14 厘米　《八大山人全集》第 3 冊第 657 頁

八大山人是寫意大師，他借花木魚鳥，或比喻自己，或象徵人生。他表達了諷刺意味，是情感的反悔，他寫出了悲憤之「意」，是生命的掙扎。他眼中的花，是「濺淚」之花，他筆下的鳥，多為「孤獨的鳥」：要麼是「枯柳孤鳥」，要麼是「枯木悲鳴」，要麼是「竹石孤鳥」。

這些「孤獨的鳥」，眼睛多為半開閉，顯出「白眼向人」的冷漠神色。（圖 3）

他畫的魚，也多半是一條活不新鮮、死不甘心、硬挺着身子的魚，冷漠倔強，造型奇特，眼部誇張，瞪着大眼，眼珠向上，張着大嘴，嘴巴上努，嘴下方連褶的皺紋，都在強調白眼向天，漠然人間。（圖 4）

他畫的鴨，頭部方折，一抹平眼，似乎睡不醒，扁嘴裏面小心翼翼地還添加了細細的排牙。（圖 5）

八大山人的這張《鶴鶉散頁》中的鳥，就是如此，縮頸，拱背，鼓腹，肚子很大，一肚子的氣，白眼向人，斜睨着世界，流露出畫家的倔強性格，

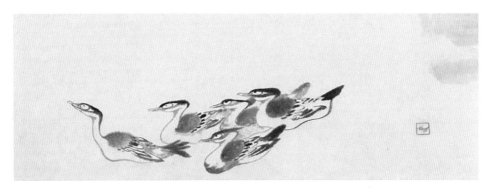

圖 5.《魚鴨圖卷》局部　紙本墨筆　縱 23.2 厘米　橫 569.5 厘米　《八大山人全集》第 1 冊第 198 頁

凝結着畫家心靈深處的悲憤、悲凉。(圖 6)

　　畫為心聲，八大山人的作品明顯帶有與世抗爭的不滿情緒，他自謂「憤慨悲歌，憂憤於世」「寄情於筆墨」「無聊哭笑漫流傳」，並表現為種種傲岸不馴、極度誇張的形象。李澤厚先生説：「那睜着大眼睛的翠鳥、孔雀，那活躍奇特的芭蕉、怪石、蘆雁、汀鳧，那突破常格的書法趣味，儘管以狂放怪誕的外在形象吸引着人們，儘管表垷了一種強烈的內在激情和激動，但是也仍然掩蓋不住其中所深藏着的孤獨、寂寞、傷感和悲哀。」

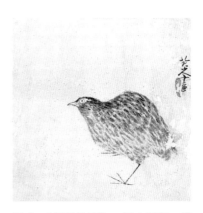

圖 6　《鵪鶉散頁》　紙本墨筆　縱 23.2 厘米　橫 569.5 厘米　故宮博物院藏　《八大山人全集》第 1 冊第 198 頁

　　八大山人的繪畫題材涉及甚廣，最擅長的有水墨花卉和魚禽獸鳥等，他的花鳥畫能集中有力地表達出內心深重的痛苦，成為當時苦悶的象徵，在不同時代的人們之間打動心靈，喚起共鳴。

三　　八大山人這隻不合作的鳥

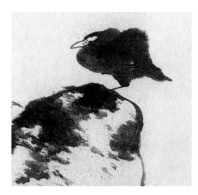

圖 1 《雜畫卷》局部

這隻鳥是八大山人《雜畫卷》的局部（圖 1）。《雜畫卷》的全貌以及這隻鳥在全圖中的位置，請見（圖 2）：

《雜畫卷》作於 1693 年（康熙三十二年癸酉），八大山人 68 歲。是他晚年成熟期的精品。想想看，這幅畫長達近 5 米，真是一幅長卷。那麼，八大山人在這麼長的一幅長卷上畫了些甚麼呢？

這幅長卷的卷首，鈐有「蔿艾」一印。（圖 4）

再看這幅長卷的末尾，八大山人有落款（圖 3）：

「昭陽大梁之重九日畫八大山人」。

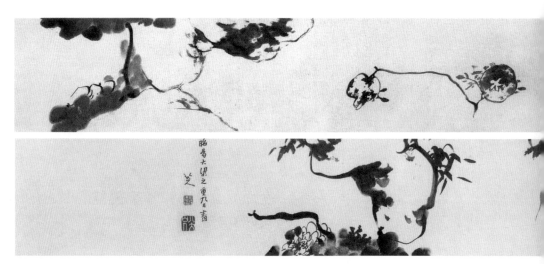

圖 2 《雜畫卷》 紙本墨筆　縱 26 厘米　橫 471 厘米 《八大山人全集》第 2 冊第 290 頁

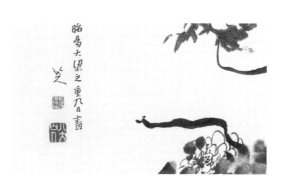

圖 4 「蒍艾」印

圖 5 「可得神
仙」印

圖 6 「八大山
人」印

圖 3 《雜畫卷》末尾

「昭陽大梁之重九日畫」是甚麼意思呢？「昭陽」為十干中「癸」的別稱，《爾雅・釋天》：「（太歲）在癸曰昭陽。」《淮南子・天文訓》：「亥在癸曰昭陽。」「大梁」為十二星次之一，與十二辰相配為「酉」，是為癸酉年。「重九日」就是農曆九月初九，因含兩個九，俗稱重陽。因此，這個落款是説此畫畫於 1693 年（癸酉）九月初九，但八大山人絕不會用清皇帝的年號（康熙三十二年），也不願用天干地支，就用了這種表示時間的方法。

這幅長卷的末尾還鈐有「可得神仙」（圖 5）、「八大山

圖 7　《雜畫卷》裏的兩隻鳥

人」（圖 6）二印。

　　八大的藝術總是帶有強烈的感情色彩和複雜的精神內涵，這幅作品十分傳神而含蓄地表現了八大山人孤獨幽憤的心境：一隻孤鳥孤零零地站在一塊大石頭上，就像在鬧彆扭，在和整個世界不合作，過不去。

　　這隻鳥的形象很怪，扭着一個不屈的頭，縮着一個倔強的頸，弓着一個緊綳的背，鬱結着一口永遠也喘不了的深長之氣；動態也怪，緊藏着一條收縮之腿，另一細細的足負荷着全部沉重的身軀，像緊壓的彈簧；神情也怪，半顆眼珠幾乎擠近腦門，大片眼白，眼前的世界一片漠然。它翻着白眼，像是告訴人説：我雖然有翅不能飛，有嘴不能鳴，怨氣塞滿腔，梗着脖子不投降。

　　這隻鳥的筆墨非常美，凡嘴、眼、足勾勒極盡凝重、緊勁筆致，頭、胸、翅羽水墨處盡氤氳靈變韻致；墨色淡處如冰，濃處如煙，濃淡交融裏逼出的眼白，渾如夜空烏雲間的漏月。

　　這隻鳥在構圖上，與此意境相應，鳥禽被安排在一塊沒有花草的傲然頑石上，獨與「空」來往。[1] 但是，縱觀全幅作品，可看出另外一番意思。這幅

1　參見孔六慶：《中國畫藝術專史・花鳥卷》，江西美術出版社 2008 年版，第 418 頁。

《雜畫卷》上一共有三隻鳥，別看卷中的這隻孤鳥，氣鼓鼓、憋憋屈屈的，可這幅長卷一開卷，就是兩隻溫馨、親密的小鳥：

八大山人的畫有一個特點，如果畫的是一隻鳥，那麼，這隻鳥的眼神、體態、站姿，都是怒目金剛式的，或憤世嫉俗式的，表現的是對環境的不滿、不屑，可一旦是兩隻鳥，那這兩隻鳥之間多半是溫情脈脈，相見語依依，它們在嚴酷的環境下展現的是抱團取暖，相濡以沫。(圖 7)

但是，不管是這一隻孤獨憤懣的鳥，還是那兩隻相語依依的鳥，八大山人對這個環境都是不搭理、不合作的，是格格不入的。面對清王朝野蠻的軍事行動、血腥的殘暴殺戮、嚴酷的政治迫害、高壓的文化政策，八大山人手無殺雞之力，更無武力抗清之行，是弱小無力、微不足道的，但他為自己構築起了一個價值世界和精神家園，他的內心是強大的，他的操守是堅定的，他的價值追求是向上向善的。在明清交替的這個歷史轉折當口，八大山人在不能改變歷史、左右世界的時候，堅守了自己的人格、操守和價值，這既是中國文人的文化傳統，也是八大山人受人尊重的精神所在。

總之，八大山人的這隻鳥，表現了人與環境的關係，表現了人在特定環境下的姿態、情緒和立場，更表現出中國文人的文化傳統、價值理念和內在精神。

| 四 | 八大山人為甚麼把一枝荷花畫成了戰斧？ |

圖 1 《雜畫冊》之一《荷花》 紙本墨筆
縱 33.4 厘米 橫 26.5 厘米 北京榮寶齋舊藏
《八大山人全集》第 4 冊第 740 頁

八大山人的這幅《荷花》是他的《雜畫冊》中的第一幅。（圖 1）

荷花，又稱蓮花，水芙蓉、芙蕖。欲開還未開的荷花也叫菡萏，八大山人的這幅畫裏畫的就是菡萏，而且，整幅畫就只有一枝細細的菡萏。

說到荷花，在佛教是聖潔的代表，在儒家是君子的象徵，在文人那裏，是清新的雅致。「小荷才露尖尖角，早有蜻蜓立上頭」[1]「庭前落盡梧桐，水邊開徹芙蓉」[2]「一朵芙蕖，開過尚盈盈」[3]「風蒲獵獵小池塘，過雨荷花滿院香」[4]「月明船笛參差起，風定池蓮自在香」，[5] 都是一些小景清新小場面，都是一種輕鬆愉悅好心情。即使是大場面，也是花團錦簇，情趣盎然，「接天蓮葉無窮碧，映日荷花別樣紅」[6]「有三秋桂子，十里荷花」。[7]

1　[宋] 楊萬里《小池》。
2　[元] 朱庭玉《天淨沙·秋》。
3　[宋] 蘇軾《江神子·江景》。
4　[宋] 李重元《憶王孫·夏詞》。
5　[宋] 秦觀《納涼》。
6　[宋] 楊萬里《曉出淨慈寺送林子方》。
7　[宋] 柳永《望海潮·東南形勝》。

可是，八大山人的這枝欲開未開的荷花不再是那種才露尖尖角的小荷，沒有了那種清新可愛的柔弱柔美，倒像一柄斧頭，而且是一把戰斧，傲然挺立，直指天空，頂破畫面。它表達的是一種力量，傳遞的是一種不屈。

圖 2 「八大山人」印　　圖 3 「八大山人」印

八大山人的這幅《荷花》上有「八大山人」的題款（圖 2）：

還鈐有一枚「八大山人」的朱文有框屜形印（圖 3）：

「八大山人」這個名號的使用，最早見於 1684 年（康熙二十三年）正月所作的《个山雜畫冊》，時年八大 59 歲。而朱文有框屜形印是在 1685 年以後（康熙二十四年），八大 60 歲時為魯老社兄書《行書林兆叔詩扇頁》上第一次使用。所以，這幅《荷花》是八大山人晚年成熟期的作品。

這個時候，八大山人經歷了甲申之變、清兵兩次攻佔南昌的歷史巨變，經歷了逃亡、逃命、逃禪的不堪人生，竄伏深山，隱跡叢林，做了 30 多年的和尚，現在終於還俗，回到故園南昌，但他的心終歸不能平靜，他的倔、他的傲、他的強、他的那股子勁還在。

看着這幅畫，我總在琢磨，這個八大山人，要表現不屈不撓、剛強威猛的精神，幹嘛不畫個高大挺拔的物象，比如高山上的一棵松樹呀，比如秋風掃落葉時傲立枝頭的菊花呀，比如冰天雪地裏梅花怒放的梅樹呀，這樣的物象多麼「高、大、上」呀，威風八面，可八大山人卻找來了荷花，還是未開的荷花、一枝葉子尚未舒展開來的荷花——菡萏。但就是這枝小小的欲開未開的荷葉，有姿態，有氣場，有霸氣，洋溢着威猛的戰鬥精神，充沛着昂揚的人生自信。

也許，這既是八大山人的技藝高超，也是他的良苦用心。

你看，那水墨面畫上的池塘，晨靄濛濛，環境似乎平靜安寧，可在這枝荷花看來，似乎殺氣彌漫，危機四伏。

你看，這枝菡萏的荷梗粉嫩，一掐就斷，可它苗壯有力，曲折而上。

你看，這片荷葉蜷曲成條，欲開未開，稚嫩嬌脆，可這片嫩葉的下方，

頓折有力，有棱有角，荷梗的上方，也是「小荷才露尖尖角」，可她的尖尖角上，沒有小小輕盈的蜻蜓，而是尖得有力，鋒芒畢露，直指長空。

環境是巨大的，菡萏是脆弱的，荷花是弱小的，可精神卻是強大的，因為她的內心是自足圓滿的，小小的蜷曲的荷葉裏面有生命，有希望，有未來，因此就有了力量。

看到這幅畫，不知怎的，總讓人想起魯迅先生的散文《秋夜》，先生説：在他家的後園裏，「可以看見牆外有兩株樹，一株是棗樹，還有一株也是棗樹」，「這上面的天空，奇怪而高，我生平沒有見過這樣的奇怪而高的天空」。但這兩棵棗樹，「有幾枝還低亞着，護定他從打棗的杆梢所得的皮傷，而最直最長的幾枝，卻已默默地鐵似地直刺着奇怪而高的天空！」年輕的時候，讀魯迅先生的這篇《秋夜》，雖然從先生的文字裏也感覺到了社會環境的壓抑、怪異，雖然也由衷讚嘆那棗樹鮮明的戰鬥姿態與不屈精神，可當時畢竟還是沒讀懂，心想：先生幹嘛不直接説「我家後的牆外有兩株棗樹」？那樣用詞不是更簡潔更精練嗎。現在看來，魯迅先生的這種描寫，更是鮮明、細緻地凸現了那棗樹雖然弱小孤獨、卻不畏怪異強大的環境的戰鬥精神。

如果仿照一下，八大山人的這幅《荷花》是不是可以這樣解讀：在那平靜而詭異的荷塘上，有一枝荷花，只有一枝荷花，她那蜷曲未開的荷葉像一把戰斧，「默默地鐵似地直刺着奇怪而高的天空」。

八大山人的這幅《荷花》就是表現了這樣一種精神意蘊：這枝稚嫩弱小的荷花，渾身上下，元氣十足，自信滿滿，洋溢着向上不屈的戰鬥精神，在菡萏與環境的搭配中，清新的畫面透出了一種傲氣、一種倔強、一種精氣神！

五　　八大山人的傷感與無奈——《繩金塔遠眺圖軸》
　　　賞析

　　1681 年的五月，正是南方的梅雨季節，這是八大山人精神失常後逐漸清醒的時候。去年（1680），他在亮出了自己的王室身份之後，裂其僧衣，脫離佛門，走回南昌，返回俗世，要在這塊故土生活下去。這一年八大 56 歲，已過知天命之年，對世事人生有了全新的淡定的認知。此時，八大登上了繩金塔。

　　繩金塔在南昌城南的進賢門外，始建於唐天祐年間（904—907）。相傳，有個名叫唯一的和尚在這裏挖到一個鐵盒子，鐵盒子面有四匹金繩、三把古劍，還有一個金瓶，裏面有數百粒舍利子。於是，就在這裏建塔，名叫「繩金塔」，與滕王閣遙遙相望。塔下本來還建有塔院一座，名「塔下寺」，又叫「繩金塔寺」，現已不存。

　　南昌是八大山人的家鄉故土，他出生於1626 年，生於斯，長於茲，在南昌生活了 20年。直到 1645 年（甲申之變的第二年）金聲桓作為清兵進入南昌城，八大出逃，先是逃命躲進西山守墓，然後逃禪隱入叢林佛門。在外逃亡 35年後，八大終於回到故鄉。事實上，從 1680 年到 1705 年去世，八大山人還將在這座城市生活25 年。

　　八大山人熟悉這裏的一草一木，熱愛這裏的山山水水，思念這裏的一切。可是，南昌經過

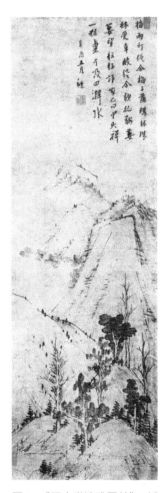

圖 1　《繩金塔遠眺圖軸》　紙本墨筆　　縱 83.8 厘米　　橫27.5 厘米　　高邕舊藏《八大山人全集》第 3 冊第 678 頁

1645 年、特別是第二次清兵攻入南昌的屠城，幾十年過去了，江山易主，面目全非。今天，八大山人登塔遠眺，滿眼「殘山剩水」，景色蕭條荒涼，「城郭人民非從前」。面對眼前的這一切，他怎麼能不思緒萬千、感慨萬千？人世滄桑，如白駒過隙，他觸景傷懷，就畫了這幅《繩金塔遠眺圖軸》。（圖 1）

　　近景是高低起伏、延綿開去的山丘石崗，山丘上稀疏地立起些許樹木，有的幹直枝枯，沒有絲毫的生氣，有的枝葉繁密，卻被淚點似的墨筆表現得雜亂無章。中景則是一條山溝，山坡上樹木寥寥。遠景被梅雨時節的水汽籠罩在朦朧之中，異常荒涼。真有點魯迅筆下的農村：景象天氣陰晦，冷風嗚嗚地響，「蒼黃的天底下，遠近橫着幾個蕭索的荒村，沒有一點活氣」。

　　畫面的右上方題詩（圖 2）：

梅雨打繩金，梅子落珠林。
珠林受辛酸，繩金歇征鞍。
萋萋望耘籽，誰家瓜田裏？
大禪一粒粟，可吸四瀣水。

圖 2　《繩金塔遠眺圖軸》題詩

　　第一句中的「繩金」即繩金塔，此處暗喻南昌城或大明王朝。「珠林」：指珠林庵，在南昌進賢門外。舊為觀音閣。此處詩人將珠林暗喻佛門。第三句中的「萋萋」：草盛貌。「耘籽」：即雲子。原為道家之神仙服食之物，後世多用於指飯食。第四句中「一粒粟」：比喻很微小的事物卻包含整個的世界、完整的生命或很高的能量。「一粒粟」臨濟宗門下黃龍派的語言，黃龍超慧祖師與純陽子對話，「一粒粟中藏世界，半升鐺內煮山川」。「四瀣」：即四面之水。宋代李昉《太平御覽》卷五百二十七《禮儀部六》引《周禮・春官上・典瑞》：「四瀣禋邸，已祀天，祇上帝。」「可吸四瀣水」是馬祖

道一洪州禪「一口吸盡西江水」的化用。

蕭鴻鳴先生在《自古詩章別有情──八大山人詩偈選注》說：八大山人癲狂還俗後第二年，經歷 33 年的青燈黃卷的僧人生活，重遊南昌繩金塔、珠林庵時，觸景生情，內心的感受是辛酸苦澀：一場梅雨，將熟透了的黃梅打落在珠林（佛門叢林）。而珠林承受了、接受了辛酸的黃梅。這裏要指出的是，「珠林受辛酸」的意思不是「黃梅落在珠林後受盡了辛酸」，八大是滿含辛酸進入佛門，而不是進入佛門之後才受盡辛酸。當黃梅（八大）落入珠林（佛門叢林）的時候，「繩金」也「歇征鞍」了。這場梅雨（南下的清軍）打繩金（明朝江山）的結果，不但把八大（梅子）打入了佛門叢林（珠林），更讓繩金（明朝江山）的征鞍（政權）覆滅（歇）了。

詩的第五、六句是寫詩人遊覽繩金塔後聯想到自己在佛門的感受。望着萋萋的耘籽，自己在佛門叢林幾十年的修行，靠的不知道是誰的施捨（誰家瓜田裏）；同時感嘆自己這幾十年修行的結果到底會落在哪家的瓜田裏，感嘆自己人生今後的道路將會是一個甚麼樣的走向。

最後，八大在「大禪一粒粟，可吸四瀣水」兩句中化用禪家的典故和禪門的名言，表達了自己對生命尊嚴的自得和對未來生活的自信。自己雖然卑微如草芥，渺小像米粟，卻自足圓滿，生機勃發，滲透於四面八方，兼收萬法並蓄一身，八大山人的人生經歷、佛禪學養和價值理念，使得他在內凝沉靜之中具有渾厚博大的張力，滋潤蘊藉裏而不失沉雄。

八大山人畫山水，有兩種內涵：

一種是殘山剩水，眼前的山水是被清兵踐踏的破碎山河，在山水裏面寄託了對故國山水的懷念。八大山人自己有一首題畫詩說得很清楚：

墨點無多淚點多，山河仍是舊山河。
橫流亂石丫杈樹，留得文林細揣摩。

這眼前的一切都是「舊山河」，這正是明代山河，都是故國故土的山河，畫家在畫那些「橫流亂石」「丫杈枯樹」的時候，哪裏是墨汁點點啊，分明是八大的辛酸痛楚的淚點呀。這種故國之思、故土之情，是看畫讀詩時要揣摩弄懂的。

　　八大山人去世後，清代畫家鄭板橋在《八大山人石濤詩畫合卷》的題詩中借用他的句意説：

國破家亡鬢總皤，一囊詩畫作頭陀。
橫塗豎抹千千幅，墨點無多淚點多。

　　當代畫家李苦禪在《讀八大山人書畫隨記》中也説，八大山人的畫「所以感人，就是由於他的筆墨真正能形其哀樂，非為畫而作」。

　　幾百年後的今天，人們從八大山人的繪畫中依然能體味到他國破家亡的內心痛苦和對清朝統治者那種令人悚然的冷漠神情。

　　八大山人山水畫的另一種內涵是疏曠寧靜。八大總是把山水畫得很乾淨，很寧靜，很簡潔，很空靈，沒有一點世俗的煙火氣。在中國傳統文化裏，山水是君子的歸隱之處，是韜養寧靜淡泊心性之地，是高尚道德的體現，所以，中國山水畫，不僅客觀地描繪山川的形貌，還往往表現了隱士的理想。中國山水畫中的山水，不僅可觀（紙上要有畫面），而且可行（畫上有路），可遊（畫中要有人），可居（畫中要有房）。中國的山水畫，一定會有人，還會有亭子（人的休息之地），有房子（人的居住之地），畫的人，不管他是打魚的、砍柴的，還是觀景的、讀書的，那都是高尚的隱士。[1] 八大山人在他的山水畫裏，也一直在畫他自己的心境：在這個劇烈變動的時代中，在這個動蕩不安的社會裏，我是安靜寧靜、內心強大、自得圓滿的。

　　這幅《繩金塔遠眺圖》開篇鈐有白文長方形的「襍堂」起首印。（圖 3）

　　在畫面的底部鈐有白文長方形的「口如扁擔」印。（圖 4）是説上下嘴唇緊閉成一條線，像一根扁擔。這是不敢説？還是不想説？這種「口如扁擔」的印，既表達了八大山人的處境，也表達了他的立場與態度。

　　這幅《繩金塔遠眺圖》創作於 1681 年，題畫詩的末尾寫明了「辛酉五月」，這是現在能見到八大山人最早的題有年份的山水畫。

　　最後，八大山人落款「驢」（圖 5），並鈐朱文方形印「驢」（圖 6）。

　　這是八大山人最早簽署「驢」字款的作品。八大把自己叫成「驢」，是

1　楊琪：《你能讀懂的中國美術史》，中華書局 2011 年版，第 265 頁。

圖 3 「楔堂」印　　圖 4 「口如扁　　圖 5 「驢」印　　圖 6 「驢」印
　　　　　　　　擔」印

甚麼意思呢？是説自己像驢一樣皮實，幾十年的磨難，竟然沒死，還活得好好的呢？還是説自己是驢子脾氣性子倔呢？還是説自己是驢子骨頭，推着不走反着來呢？還是説自己笨，不知道見風轉舵呢？也許各種意思都有，但都有表達自己立場氣節的意思。

　　從此以後，直到去世，八大山人的山水畫，源源不斷，且越老越精，風格獨特，無論茂盛凌人，抑或娟秀婉約，大都用濕筆寫成，給人以葱蘢蓊鬱之感。如 1694 年有兩部冊頁：《安晚冊》（日本住友寬一藏）和《山水花鳥冊》（上海博物館藏）。1696 年有為寶崖所作的《書法山水冊》（王方宇藏）。還有可能是作於 1697 年、黃硯旅傾囊中金請程京萼替他求的山水畫十幅、書法一幅。

　　當然，八大山水畫的風格也是多樣的。如 1699 年的畫作很多，其中最重要的有《蘭亭詩畫冊》和《山水冊》（紐約大都會博物館藏），顯示了八大山人晚期山水的另一種格調。最明顯的是，那種葱蘢蓊鬱的濕筆不見了，變成了乾筆、枯墨、荒寒的殘山剩水。

六　八大山人那股子鬱結不化的氣──《眠鴨圖軸》鑒賞

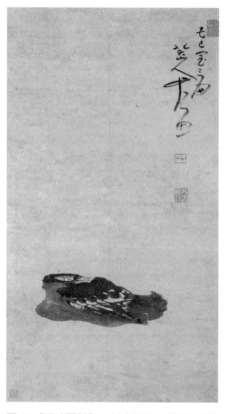

圖 1　《眠鴨圖軸》　紙本墨筆　縱 91.4 厘米　橫 50 厘米　廣東省博物館藏　《八大山人全集》第 1 冊第 197 頁

八大山人的這幅畫（圖 1），筆墨洗練，只有眠鴨一隻，四周空無一物，畫面大片空白，使人聯想到無際水面，平添空曠孤寂的情調。

八大山人的這幅畫，佈局講究。僅在畫幅右上方署「己巳閏三月，八大山人畫」，鈐有白文方形的「口如扁擔」印（圖 2）。

為甚麼「口如扁擔」呢？既是清廷高壓的文化政策造成的環境，也是八大山人的態度：不敢說，也不願說、不想說、懶得說。

此畫還鈐有兩枚「八大山人」印：一枚是朱文有框屧形「八大山人」印，一枚是白文無框方形的「八大山人」印。

通觀全幅畫面，書、畫、印均安排得精準精妙，佈局精當，恰到好處，不可作絲毫移動或增損。

八大山人的這幅畫，筆墨傳神，寥寥數筆就十分逼真地畫出了眠鴨絨絨細羽蓬鬆的質感與立體感，特別是這隻眠鴨閉目回脖，縮成一團，狀如浮出水面的礁石，沉穩而內斂，威武而淡定，神完氣足，一副與世無涉、孤傲自守卻凜然不可侵犯的神態。（圖 3）

朱良志先生的《八大山人研究》從另一個角度解讀了
這幅畫：鴨子的身體緊緊貼在一起，如同一塊礁石。石頭
與鴨子互為變幻：或是石頭為鴨子所變，或是鴨子為石頭
所變；或是鴨子將要變成石頭，或是石頭將要變成鴨子；
或者既不是石頭，又不是鴨子。總之，一切恍惚，沒有
一個定在，此之謂幻相。

圖2 「口如扁擔」印

　　朱先生的解釋有深度。佛教經典《金剛經》有「不取
於相，如如不動」，因為外在的相只是一種幻相，人們不要迷惑於這種幻相，
也不要執着於這種幻相，後來，禪宗六祖慧能解釋禪定的意思是：「外不着相
叫作禪，內不動心叫作定。」面對天崩地坼的明清易代變化，面對大起大跌
的人生波折，八大山人的這隻眠鴨就是表現一種外不着相、內不動心的禪定。

　　在我看來，八大山人這幅畫的更精彩之處，還在於表現了八大山人的性
格與情緒。這幅畫作於 1689 年（康熙二十八年己巳），八大 64 歲，已值晚
年，反清復明無望，憤怒之火沒有啦，憤世不平之氣也不多啦，心態日趨平
和、無奈，與世無爭，與世無涉，哀莫大於心死，但八大山人又做不到心靜
如水，心如枯井，身上的那股勁還在，胸中的那股氣還在，心情雖是鬱結、
鬱悶，心氣卻是高傲、孤傲，精神更是向善、向上，雖然對這世界、對環境
擺出了一副與我無關的神情，可強大的內心和昂揚的精神卻不可抑制地顯現

圖3 《眠鴨圖軸》局部

出來，完全沒有垂頭喪氣的頹廢消沉，「眠鴨」的外不着相的神態神情正是表現了這種內不動心的心情心態，顯得特別沉穩內斂，元氣充沛，張力飽滿。

　　八大山人的這種情緒和性格，八大山人的這種姿態與狀態，前人已有論述。清代的邵長蘅《八大山人傳》說：「（八大）山人胸次汩渟鬱結，別有不能自解之故，如巨石窒泉，如濕絮之遏火，無可如何，乃忽狂忽喑，隱約玩世。」在我看來，其中「巨石窒泉」「濕絮遏火」，這八個字說得十分傳神。八大山人一生的坎坷，家國之變，那撕心裂肺的痛，那無法排解的悶，在心中長期汩渟、鬱結，就像一股泉水被大石塊堵住一般，不能暢快地噴發，就像一團烈火被濕棉被蓋住一樣，不能盡情地燃燒，可以想像，這種汩汩湧動的泉水帶來的憋屈是多麼強烈，這種悶着燃燒的濕火帶來的鬱悶是多麼難受。

　　八大山人《眠鴨圖軸》的這股鬱結不化的氣，反映的不只是八大山人的個人性格與一時情緒，這種性格和情緒是那個時代的性格，是那個社會的情緒。明清易代之際的士人，特別地倔強，特別地堅守。這種性格和情緒也是一種地域的性格和情緒的結果。看江西人的文化性格，陶淵明、王安石、湯顯祖、文天祥、李紱、鄒元標都是憋足了一口氣，較死了一股勁，認準了一個理，這種堅守，這種執着，這種「傲烈」（南昌話），是一種文化性格，是一種文人氣節，還是一種民族精神。

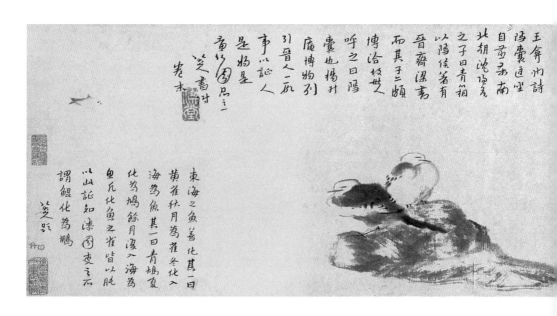

七　　八大山人清澈平和的畫面傳遞了怎樣的人生態度？　——《魚鳥圖卷》鑒賞

　　八大山人畫過很多魚鳥圖。他在 68 歲時，也就是 1693 年（康熙三十二年癸酉）畫了一幅《魚鳥圖卷》（圖 1）。這幅《魚鳥圖卷》現藏於上海博物館。這是八大山人晚年成熟期的作品，是一幅巨作，是一幅精品。

這幅《魚鳥圖卷》的特點有三：

　　一、是一幅鴻篇巨作。首先，此圖卷很長，達到 105.8 厘米，尺寸很大。其次，整幅畫了三組意象：一堆怪石、兩隻睡鳥、兩條飛魚，不同於八大山人許多作品中只畫一隻小雞、一條小魚、一根小草、一朵小花。再其次，還有三段題跋，書法精妙，內容豐富，用典繁多，思想深邃，且字數竟

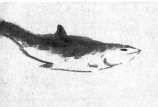

圖 1 《魚鳥圖卷》　紙本墨筆　縱 25.2 厘米　橫 105.8 厘米　上海博物館藏　《八大山人全集》第 2 冊第 268、269 頁

圖 2　《魚鳥圖卷》局部

圖 3　《魚鳥圖卷》局部

圖 4　《魚鳥圖卷》局部

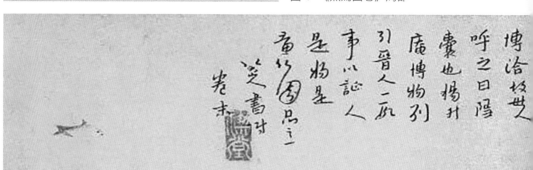

達三百來字。最後，八大山人還鈐有 4 枚印章（畫面上還有一些後人蓋的鑒賞印）。

二、構圖簡單，畫法卻是八大山人獨特的風格，一上來，在圖卷的最顯眼處，凸起一堆怪石，黑黝黝的，光禿禿的，上面蹲着兩隻鳥，一白一黑，身子貼近，面向相反，線條柔和，細節清晰，毛茸茸的，安詳恬靜。（圖 2）

在鳥的右上方，有一條魚，這條魚怎麼那麼大，而且畫在畫面的頂上方，似乎不在水裏游，而是在天上飛，很怪。（圖 3）

仔細看全畫，在畫的尾部還畫着一小魚，很不起眼，稍不注意，很容易錯過。（圖 4）

這兩條魚，一大一小，一白一黑，朝一個方向（圖 5）。

我們再來看這兩隻鳥，就可以看出，這是我們非常熟悉的八大山人「鳥」的形態：縮着頸，躬着背，瞇閉着眼，似乎睡着了，它們的神態是安詳的，任憑風兒在身上吹來吹去，任憑魚兒在眼前游來飛去，完全是一副世界的紛紛擾擾、災難醜陋，都與我無關的架勢。雖然沒有那種憤懣、鬱悶、怒氣，卻依然是倔強。

三、這是一幅典型的八大式的荒誕之作。給人的感覺是好看，又好怪。每一組意象單獨來看很怪。品讀此畫，你會感覺到石之怪峭，鳥之蕭閒，魚之奇特，似乎有一種特別的意味、禪味。「中間的那條大魚凌空而飛，而那兩隻鳥卻幽幽地棲息在枯石上。世界是如此『善化』，運動是如此被改寫，

圖 5 《魚鳥圖卷》題跋之二前後的兩條魚

圖 6　《魚鳥圖卷》題跋一

節奏是如此被破壞，一切習以為常的存在方式都被這樣虛化」。[1]

再來品讀這三組意象的搭配，看鳥、石、魚的相互關係，品味這三組意象與三段題跋、十枚印章的搭配關係，也讓人感覺畫面豐富，韻味無窮，同時，也有混搭的意味。

但是，看完畫的全部內容，人們還是會鬧不明白：這畫是甚麼意思呀？幸好，八大山人在畫上書寫了三段題跋，字寫得極好，是書法精品，內容寫得更好，為我們理解這幅作品提供了線索。班宗華先生認為要理解這幅《魚鳥圖卷》，主要根據就在於畫中的三段題跋，而第三段題跋可說是理解飛魚意象的最重要關鍵。

下面，我們逐一解讀這三段題跋。

題跋一（圖 6）：

王二畫石，必手捫（「捫」，用手輕壓摸索）之，蹋而以完其致；大戴（指戴嵩，唐代畫家）畫牛，必角如尾，局（腰背彎曲，曲屈身子）而以成其鬥。予與閔子，鬥劣於人者也。一日出所畫，以示慢亭熊子，熊子道：「慢亭之山（指武夷山），畫若無逾天，尤接笋，笋者接笋，天若上之，必三重階一鐵絚（鐵索），鐵絚處俯瞰萬丈，人且劣也；必頻登而後可以無懼，是鬥勝也。」文字亦以無懼為勝，矧（況且、何況義）畫

1　朱良志：《八大山人研究》，安徽教育出版社 2008 年版，第 13 頁。

事！故予畫亦曰「涉事」。癸酉春題閔六老畫後。

八大山人題跋一的末尾鈐有「可得神仙」的白文方形
印（圖7）：

圖7「可得神仙」

要想明白這段題跋的意思，就先要知道其中「幔亭」
是甚麼意思。「幔亭」是武夷山的代指，實指武夷山的一座
山峰。幔亭峰橫欹在大王峰的北側，兩座山峰蒼松環簇，
山麓相連，峰巒並峙，丹崖峻拔，幔亭峰的峰頂地勢平坦，有一片巨石，遠
遠望去，猶如香鼎，但這座山峰的名字卻不叫香鼎峰，而叫宴仙壇或幔亭。
至今在幔亭峰東面的崖壁上還刻有「幔亭」二字，為明吳思學所書，字大
四方丈，數裏之外清晰可見。為甚麼叫「幔亭」呢？據宋祝穆《武夷山記》
載：武夷君和皇太姥、魏王子騫等13位仙人，在幔亭峰的峰頂化彩霞張幔為
亭，結彩屋數百間，大宴鄉親2000多人。這座山峰就因此而名「幔亭」。

這段傳說，增添了武夷山的許多魅力。你看，請客居然是張幔招宴、
彩屋百間，那是多麼絢麗祥瑞的畫面；請客居然請2000人，仙凡同樂，那
是何等歡樂喜慶的盛況；請客居然請到那麼高的山峰頂上，那是多麼奇異浪
漫的妙想。但是，聽了這段傳說，看到幔亭的山勢，人們在羨慕之餘，不禁
會有許多遐想、許多疑問：幔亭招宴，可山峰那麼高，山勢那麼陡，鄉人怎
麼上去的呢？傳說武夷君和神仙剪來彩虹化作橋，這2000多鄉親踩着這座
虹橋，魚貫而上，登上峰頂。宴會結束後，鄉親回家後，神仙撤掉彩虹橋，
從此就再沒有人登上幔亭峰啦。現在，武夷山的山崖上還留有朱熹當年的石
刻：「一曲溪邊上釣船，幔亭風景蘸晴川。虹橋一斷無消息，萬壑千岩鎖翠
煙。」

八大山人在這裏點出幔亭，其用意不在於述說這個幔亭招宴的故事是多
麼迷離、多麼夢幻，而在於說幔亭峰、大王峰等高山的險峻、難攀。

我們來看八大山人這段題跋是如何用畫石、畫牛和登山三件事來表達他
要表達的意思的。

八大山人在《題跋一》中說：王二畫石和戴嵩畫牛都是用心用力。王二畫
石，一定要用手摸一摸，用腳踢一踢，這樣來完整地把握石頭的全部。戴嵩是
唐代的著名畫家，善畫牛。他畫的牛和韓幹的馬齊名，人稱「韓馬戴牛」。他

圖 8　《鬥牛圖頁》　絹本墨筆　縱 44 厘米　橫 40.8 厘米
台北故宮博物院藏

的《鬥牛圖》被視為絕世佳作。（圖 8）

　　這幅《鬥牛圖》畫了兩牛相鬥，一隻牛正在低頭用牛角猛抵另一隻牛。戴嵩傳神生動地繪出兩隻鬥牛的肌肉張力，逃者喘息逃避的憨態、擊者蠻不可擋的氣勢，牛之野性和凶頑，盡顯筆端。《唐朝名畫錄》說他畫牛能「窮其野性筋骨之妙」。

　　八大山人在《題跋一》中說：戴嵩畫的牛，角力，尾曲，對峙攻防，互相抵鬥。戴嵩畫牛，也是在鬥牛呀。而我和閔先生一樣，表現「鬥」的這一點上，不如他們（劣於人者也）。

　　接着，八大山人說：有一天，閔六老畫了一幅畫，畫的就是幔亭峰，給武夷山的熊先生看，熊先生說：幔亭峰，高出天外，無法登攀，只有接笋峰才能攀登。接笋峰是武夷山的另一座山峰，很難登攀，山峰陡峭如削，登山的石階從石壁上鑿出，一個台階只容一人行走，人們攀着邊上的鐵欄杆，像大雁一樣，一個接一個地跟着走，戰戰兢兢，生怕一腳踏空，掉下萬丈深淵。當年（明萬曆八年），就是那個題刻「幔亭」二字的吳思學登上接笋峰，在接笋峰上遙看幔亭峰，寫下一首《登接笋峰》：「危峰遙望倚雲霄，卻笑仙人不可招。一夜天風三萬里，玉城送我任逍遙。」作者遙望危峭的接笋峰斜倚在九霄雲外，正為仙人招他卻不能上去而感到可笑，颳來夜行三萬里的天風，把他送到天外仙城任意逍遙翱翔，表達了作者登上接笋峰的快感。現在這首詩還刻在隱屏峰雞胸岩上。

八大山人說：幔亭峰是登不上去的，即使要攀登像接筍峰這樣的高山，也必須經常訓練，「架上三重台階，扶着一道鐵索，一定要爬到絕頂之處，扶着鐵欄杆，伸出頭去，向下看那萬丈深淵，人會腿腳發軟，覺得自己不行（人且劣也），但只有這樣經常攀登，這樣練膽，然後才會消除恐懼，這就是鬥勝呀」。

一般人寫詩作文也像爬山一樣，更何況繪畫，都是以膽大無懼為勝出，但是，八大山人對這種刻意追求、爭強鬥狠、志在必勝的心態與做法是不以為然的。在他看來，真正的「勝」是不「鬥」的，爭強是不必要的，「爭」與「鬥」也不一定能「勝」。「鐵絚處俯瞰萬丈」，那是常人練膽，「必頻登而後可以無懼」，那是鬥勝的一般技巧，並不是真正的無懼，真正的無懼不是技術上勤學苦練、熟能生巧，而是心性修習，是氣定神閒。

八大山人不無自得地說他是那種不善於鬥的人（「予與閔，鬥劣於人者也」），翁同龢的五世孫翁萬戈先生藏有八大山人《臨古帖冊》十四開，其中第四開為臨懷素書，其云：「風來疏竹，風過而竹不留聲；雁度寒潭，雁去而潭不留影，故君子事來而心始見，事去而心隨去。」八大山人書錄這段話，頗能反映他的思想。自然、平常、淡定、隨意、畫畫，就像吃趙州禪師的那杯茶，一切平常而已。

八大山人在《題跋一》的結尾說道：他畫畫，只是隨意之為、率性之作，八大山人把作畫叫作「涉事」（故予畫亦曰涉事），只是「涉足」了一件事，隨意做了這件事而已，而不是用心用力，爭強好鬥。「涉事」，就是「平常心即道」，就是唐代趙州禪師「吃茶去」的精神，八大的畫就像日常生活中的茶，蕩漾着清澈與平和，以平常心來畫畫，卻有直指人心的穿透力量。

值得注意的是，八大山人在這幅作品中有一枚起首印，即「涉事」的白文長方形印。（圖9）

八大山人的不少魚鳥圖題跋中都有「涉事」字樣，這也是揭示八大山人的魚鳥意象的重點。「涉事」多見於八大山人的後期作品，而且，將繪畫稱「涉事」，這在中國繪畫史上僅見於八大。

那麼，甚麼是「涉事」呢？「涉事」是甚麼意思呢？

《莊子・田子方》講了一個故事：列禦寇為伯昏無人表演

圖9「涉事」印

射箭，把弓拉得滿滿的，放一杯水在左肘上，發射出去，箭射出後又將一支箭扣在弦上，剛剛射出又一支寄在弦上，連續不停。整個過程，他就像一個木偶一般紋絲不動。伯昏無人說：「這是有心於射的射法，不是無心之射的射法。這樣吧，我和你一同登上高山，在那懸崖邊上，對着百仞深淵，你能射嗎？」說罷，伯昏無人就登上高山，腳踏險石，背對着百丈深淵向後退卻，直到腳下有三分之二懸空在石外，在那裏揖請列禦寇也來到相同的位置來表演射箭。列禦寇驚懼得伏在地上，冷汗流到腳跟。伯昏無人說：「作為至人，上可探測青天，下可潛察黃泉，縱放自如於四面八方，而神情沒有變化。現在你有驚恐目眩之意，你在精神上已經疲困了！」

　　張真先生在《涉事與天心》中認為：列子與伯昏無人競射，列子就是以技爭勝，心有所執的人，他是靠練膽取得鬥勝技巧，故「於中也殆」，內心不寧而無主，必然會膽寒伏地，汗流至踵不敢直立側目；伯昏無人則是生死兩忘、心無掛礙，揮斥八極，神色不變。「夫不爭，天下莫可與之爭。」

　　八大山人從道上着眼，認為文字、繪畫諸事莫不載道，莫不通道。所謂「涉事」，即是以道涉畫事，含有以事證道，不執於事，不空於道。八大山人以「涉事」表明其「守道」而不懸空。道器不二，知行合一。八大山人有着對莊子和陽明心學的深層貫通。心學反對知識型空談道，道不離物，一定要在事上體道，即講「道問學」，又重「尊德性」，重視日常事務，又不粘滯在事物上，提得起放得下才是真功夫。莊子說：「無所逃於天地之間」，不可能在天地萬物之外另外尋出一個「道」來。莊子講了許多「涉事」進道的故事，如：

　　大馬之捶鈎者，年八十矣，而不失豪芒。大馬曰：「子巧與？有道與？」曰：「臣有守也。臣之年二十而好捶鈎，於物無視也，非鈎不察也。是用之者，假不用也，以長得其用而況乎無不用者乎？物孰不資焉？」（《莊子·知北遊》）

　　一個捶製馬鈎的老工匠，能做到於物無視，非鈎不察，因其心定。心定正是守道的功夫。他並不是向外貪求技術或貪求錢財，唯向內定心守一，才有此等高明，這便是「涉事」。八大在此幅畫中把「涉事」之由與「鯤鵬善化」並題，正是他本人「涉事」「善化」的呈現和自許。「逍遙者，無為也」，無為並不是消極的怠工，更不是無所事事的無聊。人不可以不做事，不可以逃

圖 10 《魚鳥圖卷》題跋之二

避落入空疏之中，重要的是以一顆甚麼樣的心去涉事。道家講隱，並不是避開矛盾不做事，也不是躲進深山不見人。「古之所謂隱士者，非伏其身而弗見也，非閉其言而不出也，非藏其知而不發也，時命大謬也。當時命而大行乎天下，則反一無跡；不當時命而大窮乎天下，則深根寧極而待。」

題跋二（圖 10）：

> 王弇州（指王世貞，明代文學家、史學家，「後七子」領袖之一）詩：「隱囊庭坐自煎茶」。南北朝沈隱侯之子曰「青箱」（「青箱」，能以史學傳家的人家。這裏指沈約的兒子），以隱侯著有晉、齊、梁書，而其子亦頗博洽，故世人呼之曰隱囊也。楊升庵（指楊慎，號升庵。文學家，明代三大才子之首）《博物列》引晉人一段事，以證人是物是。黃竹園品意八大山人書附卷末。

題跋中的「沈隱侯」，是指沈約（441—513），出身於門閥士族，有所謂「江東之豪，莫強周、沈」之說，家族社會地位顯赫。祖父沈林子，宋征虜將軍。父親沈璞，宋淮南太守。沈約自己在南朝的劉宋、蕭齊和蕭梁三朝都曾任高官，齊梁禪代之際，他幫助梁武帝蕭衍謀劃並奪取南齊，建立梁朝，曾為武帝連夜草就即位詔書。蕭衍認為成就自己帝業的，是沈約和范雲兩個人。蕭衍封他建昌侯，官至尚書左僕射，後遷尚書令，領太子少傅。沈約幫助梁武帝成就了帝業，但在晚年與梁武帝產生了嫌隙，結果憂懼而死，時年 73 歲。他死後，有司請諡沈約為「文」，梁武帝說：「懷情不盡曰隱。」（沈約的才情，還沒全部表達出來，應該用「隱」字）故改諡號為「隱」。所

以後人又稱沈約為「沈隱侯」。沈約是南朝著名的史學家、文學家，一生寫了很多書，有《晉書》110 卷，《宋書》100 卷，《齊紀》20 卷，《高祖紀》14 卷，《宋文章志》30 卷，都是十分重要的史學著作。還有《邇言》10 卷，《諡例》10 卷，文集 100 卷，並撰《四聲譜》。作品除《宋書》外，多已亡佚。明人由張溥在《漢魏六朝百三名家集》中輯有《沈隱侯集》。

　　八大山人在這段題跋中，首先引用了王世貞的「隱囊庭坐自煎茶」這句詩，表達一種閒適、無心。不過，「隱囊」，是指坐几上的一種質地細軟的靠背墊子，平時看似不重要，需要時卻很給力。八大山人在這裏是用「隱囊」指沈約。沈約所著宏富，不傳他人而獨傳其子，故稱家學為「青箱之學」。沈約的兒子好談論，人們知道他憑藉的是沈約留下的那箱祕笈，它成了沈約兒子賴以支撐和依靠的「隱囊」。只有真正學透、悟透，才能成為「腹笥」，而非體外之物，物我無涉。另外，一般都是說「物是人非」，而八大山人在這裏講「人是物是」，因為查不到楊慎在《博物列》引了晉人的哪一段，難以理解八大的意思。

　　這段題跋的末尾鈐有一枚白文長方形的「褉堂」印（圖 11）：

題跋三（圖 12）：

東海之魚善化，其一曰黃雀，秋月為雀，冬化入海為魚；其一曰青鳩，夏化為鳩，餘月復入海為魚。凡化魚之雀皆以肕，以此證知漆園吏（指莊子）之所謂鯤化為鵬。八大山人題。

圖 11 「褉堂」印

圖 12 《魚鳥圖卷》題跋之三

在這段題跋中，八大山人明確講他畫魚鳥，是證知莊子的「鯤化為鵬」，是畫了一個「魚鳥互轉」的故事。那麼，這是一段甚麼故事呢？

《莊子‧逍遙遊》：「北冥有魚，其名為鯤，鯤之大，不知其幾千里也。化而為鳥，其名為鵬，鵬之背，不知其幾千里也。怒而飛，其翼若垂天之雲。是鳥也，海運則將徙於南冥。南冥者，天池也。」

朱良志先生指出，根據《莊子》的這個故事，我們可以明白八大山人的這幅畫就是暗寫莊子的善化哲學，世界的一切都是「善化」的，鳥和魚是互相轉化的，此時為鳥，彼時為魚，世界在變化，時間在流動，在世界和時間的變化與流動中，一切都在變，一切存在都是不確定的。畫的是鳥，卻又是魚，畫的是魚，卻又是鳥，故不知何者為鳥、何者為魚。魚和鳥的存在都是不確定的，都處於變化的過程中。此所謂「善化」。

班宗華先生說：「八大山人經歷多次命運的大轉折，故而 1693 年回顧自己的人生遭遇時，覺得比起化魚之雀來，實在有過之而無不及。」

在第三段題跋末尾，鈐有一枚「八大山人」的朱文無框展形印。

｜結語：

八大山人的《魚鳥圖卷》，真是一篇規模宏大、畫風奇特、意境深邃的精品巨作。

一、畫面中的魚鳥形態安詳可愛，表情清澈平和，那兩隻鳥，似乎背靠着背，誰也不搭理誰，可它們互相依賴，互相信賴。再看那兩條魚、那兩隻鳥，似乎分布在畫面各處，各自悠悠然自由自在地忙着自己的事，自得自信地活着自己的命，可心靈是互連的，情感是互通的，相互間構成了一個統一的整體的世界。雖然鳥兒、魚兒都是弱小的生命，可它們自足圓滿，互相溫情依賴，這也就是八大山人的人際世界吧。

二、這幅畫作建構了一個奇怪奇特的生存環境。其水面是那樣的幽深遠闊，石兀然而立，鳥瞑然而臥，魚睜着奇異的眼睛，鳥兒本該飛翔於天，卻蹲伏於下，魚兒本該游弋於水，卻出現在上。這一切是那麼令人奇怪。那些鳥兒、魚兒、石頭形象生動，吸睛傳神，可它們為甚麼組合搭配在一起，

讓人費解。那些題跋文字、署名印章雖然書法藝術、篆刻藝術都精美絕倫，可它們的內容卻深奧難懂，與魚兒鳥兒有甚麼關聯，更是讓人摸不着頭腦。而且，在這個藝術世界裏，鯤鵬善化、魚鳥互變，一切都在變，一切都不確定。這也許就是八大山人所處的世界與時代的折射反映。

三、在這奇怪奇特的環境中，八大山人卻通過魚鳥形象、題跋文字、書法印章、畫面畫風，表達了積極自信的人生態度。八大山人通過安詳溫情的魚鳥神態、清澈平和的悠閒畫風，表達了不用心用力，不爭強鬥勝，不執着於事，不懸空於道的「涉事」態度，這種涉事，不是逃避，不是消沉，而是率性而為，自然平常，淡定、圓融、自信。

四、還表達了一種深邃的宇宙感。在世界的這個角落裏，風也不動，水也不流，雲也不飄，鳥也不飛，魚也不游，一切都如同死一般寂靜，八大山人創造了一個靜默幽深的世界。八大山人的靜，不是陶淵明那種遠離外在喧囂的氣氛寧靜，不是禪宗逃避人世煩惱的清靜，八大山人還在人世中，還在當下，關注人事，可他有一種無可奈何的寂寞和孤獨，於是他創造了一個「萬物自生聽，太空恆寂寥」的宇宙空間，這是八大山人不語禪的又一表現。

江西寧都的易堂九子領袖、清代著名散文家魏禧説：「山靜而草木生，人靜而思慮出」。[1] 其實八大山人正是這樣一個靜而深的人。八大山人作為明朝宗室，身處明清移祚之際，經歷國破家亡之痛，被迫長期出家為僧，跌宕坎坷的艱難人生，不能忘懷，悲慟躁動的情感情緒，無法平靜。但是，八大山人的反抗不是大叫大鬧，不是呼天搶地。他表現了敵意，更表現了冷漠。八大山人畫面上的物象和意象，無論是寄託亡國之痛，或是抒寫身世之感，抑或表現不屈服命運的倔強，無論是那些「白眼看他世上人」的魚鳥，還是那「哭之笑之」、哭笑不得的「八大山人」簽名，顯現的是一種令人悚然的寂靜，傳遞了一種讓人喘不過氣來的孤傲，彌漫着一種抹不開、去不掉的冷峻。

1　[宋] 魏禧：《許士重詩序》。

八　八大山人的《孤鳥》與八大山人的孤憤

　　這幅《孤鳥》是八大山人《書畫合裝冊》十六開中的第八開，作於 1699
年，八大山人 74 歲。這是他晚年成熟期的一幅精品。（圖 1）

　　可以從四個方面欣賞、品讀這幅傑作。

　　首先，從構圖上看這隻孤鳥的姿態。整個畫面，只有一隻孤鳥。它一
腳懸空，一腳立地，鳥的身子是那麼大，那麼重，而支撐它的那隻腳是那麼
小，那麼細，整個畫面上大下小、上重下輕，似乎不穩，可這隻細細的小

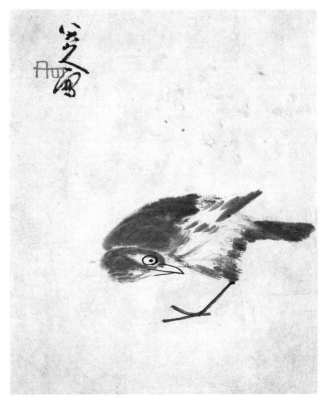

圖 1 《書畫合裝冊》之八《孤鳥》　紙本墨筆　縱 25 厘米
橫 20 厘米　上海博物館藏　《八大山人全集》第 3 冊第 509 頁

圖 2　《書畫合裝冊》之八《孤鳥》局部

腳，卻像鐵絲、像鋼筋、像石柱，孔武有力，扎入大地，牢牢地舉起一座山，撐起一片天，讓整個身子撼不動，摧不垮，紋絲不動。

這隻鳥的平衡把握處理，令人叫絕。鳥是靜止不動的，卻處於攻擊狀態，動感十足，顯現出強烈的動勢力量。前傾的身體猛然回身，就像在向前攻擊的時候發現後面有敵情，猛然回首一樣，整個身子幾乎顛而倒之，卻將倒而未倒，翅膀堅韌地舉起，尾巴用力地伸直，全身的羽毛幾乎立起，這樣，翅膀沖上了天，鐵腳踏入了地，畫面張力巨大，平衡穩固，又動感十足。這種顛危而不倒、壓抑中見寧定的姿態給人們以強烈的感覺。

第二，從細節上看這隻鳥的形態。鳥的各個部位都形象、逼真和傳神。首先是它的眼睛，這和八大山人筆下那種常見的閉眼憋氣的鳥大不相同。眼眶瞪圓，目眥盡裂，眼珠圓睜，像暴烈出來一般，那眼神如刀，那眼光似劍，金剛怒目地瞪着這個世界，真讓人有些心驚膽寒。(圖 2)

再看這隻孤鳥長長的嘴巴，像畫眼睛一樣，八大山人重筆勾勒，把這鳥嘴畫得像匕首、像刺刀，有力度、有勁道。

看這鳥的脖子，粗壯倔強，和那結實的鳥頭，長長的鳥嘴，滾圓的眼眶，憤怒的眼神，咄咄逼人的進攻態勢。虛實對比，動靜相生，黑白交替，濃筆枯墨的運用，凸現內在的勁道。

第三，從韻味上看這隻鳥的神態。這隻孤鳥，不但畫得像，更畫出了神韻，畫出了靈氣，畫出了力量。看着八大山人的這幅畫，不知怎的，就會想起陶淵明的詩，陶淵明在《讀山海經》中説刑天雖然被天帝砍斷了頭，卻仍然揮舞盾牌，戰鬥不止，「刑天舞干戚，猛志固常在」，這是多麼剛毅頑強，不屈不撓。在《詠荊軻》中説荊軻刺秦王，雖然失敗了，卻「雄髮指危冠，猛氣動長纓」，勃勃雄姿，頭髮直豎，指向高高的帽子，雄猛意氣，衝動了

繫着帽子的絲繩。語言雖然誇張，卻是淋漓酣暢、真實自然地表現了荊軻勇於犧牲、不畏強暴的形象。八大和陶潛都是江西人，都有着同樣的文化性格，也有着各自的時代情緒。

我想，八大山人肯定讀過陶淵明的作品，並欽佩陶淵明的氣質與精神。看這隻孤鳥，它沒有刀，沒有劍，可翅膀就是它的刀，尾巴就是它的劍，它刀劍在手，刀光劍影，它不是一隻鳥，它是一名戰士，已經進入戰鬥狀態，渾身是膽，意氣風發。八大山人的這幅《孤鳥》雖然不是詩，而是畫；不是寫人物，而是畫孤鳥，但同樣抒發了一種孤憤的情緒，表現了一種不服的態度，顯示了一種抗爭的力量。

圖 3 《書畫合裝冊》之八《孤鳥》的印章落款

第四，從書法篆刻上看八大山人的印章落款。在這幅《孤鳥》的左上方，八大山人鈐有一枚「八大山人」的朱文無框屐形印，並落款「八大山人寫」。（圖3）這幅書法很有水平，一是有寓意，「八大山人」寫成「哭之笑之」，表達了他對那個時代的態度，或在那個時代的情狀。二是運筆流暢，遒勁有力，就那枯筆的運用，就會讓人反覆觀摩，讚嘆不已。三是有特點、有個性，識別度高，一看就是朱耷的字，符號性強，作為作者的落款簽名真是再恰當不過了。

九　　八大山人那隻憋屈窩火的《鳥》

　　八大山人的《書畫冊》之二十是《鳥》，作於 1694 年（康熙三十三年甲戌），這一年，八大山人 69 歲，這是他晚年成熟時期的代表作品和精品。

　　畫面的左上方有「八大山人寫」的款，款的下方鈐有一枚「八大山人」的朱文無框屐形印。

　　怎樣鑒賞品讀這幅畫呢？

　　整個畫面只是在中下方，孤零零地畫了一隻鳥。鳥的環境乾淨空曠，鳥的形象簡潔洗練。

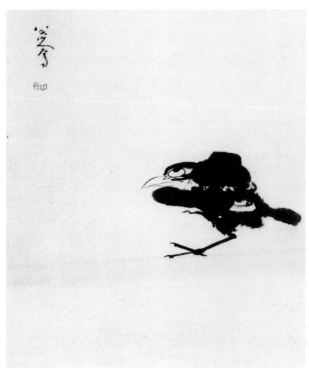

《書畫冊》之二十《鳥》　紙本墨筆　縱 26.5 厘米　橫 23 厘米　杭州西汽印社藏　《八大山人全集》第 2 冊第 365 頁

　　這是一隻典型的八大山人的鳥：單腳獨立，縮頸駝背，白眼看人。一看就是八大風格。

　　這樣一隻鳥，如果在現實中，那一定是奇醜無比，可這是一隻八大山人筆下的鳥，是一個極具美學價值和思想內涵的美學形象。造型誇張，表情奇特，鮮明生動。

　　你瞧它那個「鳥」樣：一隻腳立地，一隻腳懸空，頸脖子縮得深深的，脊背弓得高高的，收起肚子，鼓着胸脯，就像誰借了他的米

還了他糠一樣。

特別是那隻鳥的眼睛：一圈一點，眼珠頂着眼眶，白多黑少，一副白眼向人的神情，一副憤世嫉俗的德性，受了欺負，卻不屈服；既受了氣，又不服氣，遺世獨立，卓爾不群。這是一隻桀驁不馴的鳥，倔強、乖戾，它的整個身體處在一種極為不穩的狀態，但它在動盪中守着平衡，穩穩地立足於地上，卻又飄然獨立於世界之外。曾經滄海難為水，辛酸閱盡我怕誰？風來了，它不在乎，雨來了，它不在乎。電閃雷鳴它不怕，天地鬼神它不屑，一切都不放在它的眼裏。

人們在欣賞這幅畫時會問，人們看到這隻鳥時會想：它是誰？它怎麼了？它受了甚麼罪？它吃過甚麼苦？它有甚麼椎心泣血的冤屈不能伸張？它有着甚麼樣的憋屈窩火的憤懣不能傾訴？

八大山人，這個出身明朝宗室的末路王孫，19歲就遭受國破家亡，皇帝老子死了，親生老爹亡了，破了城，沒了家，為了苟且於世，他不得不裝聾扮啞，剃度落髮，逃命逃禪，做了幾十年的和尚，抑鬱癲狂，滿腔憂傷悲憤在胸中，不能發泄；內心的大悲大憤只能注於筆端，傾瀉於紙上。它表達的是對命運世道的抗爭，它抒發的是對自身價值的堅守，它展現的是八大山人心中那股永遠磨滅不了的氣。這股氣不是英雄之氣，不是豪傑之氣，也不是窩囊之氣，而是一種有價值有追求有堅守的文人之氣。同時，我們對八大山人的藝術表現力也由衷欽佩，他的筆觸竟然通過一隻鳥的形象把人的時代情緒和文化性格表現得如此淋漓盡致。

這隻憋屈窩火的《鳥》，筆法雄健潑辣，筆勢樸茂雄偉，畫風沉靜簡樸。這種奇特新穎的藝術表現，暢快敞亮地抒發了八大山人的憤世嫉俗之情，這種雄健簡樸的筆墨藝術，淋漓酣暢地反映出八大山人的孤憤心境和堅毅個性。

十	八大山人還有一隻懶得理你的《鳥》

八大山人喜歡畫鳥，擅長畫鳥，是著名的花鳥大師，他一生畫了許許多多的鳥，1699 年（康熙三十八年己卯），八山大人 74 歲的時候，就畫了一隻十分怪異、又十分傳神的鳥（圖 1）。

整個畫面就是畫了一隻鳥。

這隻鳥單腳獨立挺着胸，梗着脖子昂着頭，樣子很醜卻挺有派，關鍵是這隻鳥竟然掉頭撅嘴，背對着你。我們看不到它的眼神，看不到它的表情，只看到一個後腦勺，只看到一個黑駝背，但我們清晰地感覺到了它對這個世界失望極了，厭惡透了，它有一種幻滅感，更像是有一種高傲感、一種輕蔑感。記得魯迅先生說過，最高的輕蔑是無言，而且連眼珠子也不轉過去。我看，八大山人就是這種派頭與姿態，你看他的這隻鳥，它在說：你這種人，哼，我都懶得理你。

不過，無論它怎麼表現得若無其事，置身事外，超然世外，一副事不關己、高高掛起、我跟你們不是一夥的架勢，但人們從它的背影還是可以看出它是窩了一肚子火，憋了一肚子氣，這火欲發不得發，這氣欲出不得出，就像一塊大石頭將泉水窒息，泉水在那裏咕隆咕隆地冒，可石頭壓着它；又像

圖 1 《花鳥冊》之九《鳥》　十二開　紙本墨筆　縱 30.7 厘米，橫 27.5 厘米　《八大山人全集》第 4 冊第 818 頁

一牀濕棉絮包着一團火，吱吱地燃燒的那團火只能在棉絮裏翻滾。這隻鳥的悲愴神態還是很像八大山人的呀。

1690 年（清康熙二十九年庚午）的一個夜晚，八大山人和一個叫邵長蘅的人在南昌北蘭寺會面，剪燭夜談，整整聊了一個通宵。

邵長蘅（1637—1704），一名衡，字子湘，自號青門山人。江蘇武進人。工詩，尤致力於古文辭，常常借寫景、弔古來寄託懷念明室的情緒。宋犖從 1688 年（康熙二十七年）到 1692 年（康熙三十一年）任江西巡撫，邵長蘅曾在其門下做過幕僚。那一年，八大已是 65 歲，人到老年，回憶更多。他可能對邵長蘅談了他這 65 年的滄桑歲月、內心創傷，談了他的抑鬱情懷、黍離之悲、身世之感，南昌又是他的故鄉，城內的弋陽郡王府曾是他的舊居，如今「城郭人民非從前」，這裏的一草一木，都是不堪回首之物，這裏的街巷建築，都是觸目傷心之地，回首前塵，難免銅駝石馬之悲，感嘆人生，難消歲月蹉跎之恨。

就在這幅畫的右下手，有「八大山人寫」的落款：還鈐有一枚「何園」的朱文方形印（注：畫面左下角的那七枚印章都是鑒藏印）。

何謂「何園」？似乎有「何處是家園」的意思，好像又有「荷園」的意象，「何者，荷也」，荷花之園、荷葉之園，那是一個多麼清新高潔的園地呀，但無論是哪種意思，「何園」，都表現了八大山人對故土、對故國、對家園的眷念和呼喚。

那天夜晚的徹夜長談，是一場驚心動魄的談話，給邵長蘅留下了極其深刻的印象。那次夜晤後，邵長蘅寫下《八大山人傳》，收入《青門旅稿》。這是研究八大山人的重要文獻。

邵長蘅回憶道：

> 予與山人宿寺中，夜漏下，雨勢益怒，簷溜潺潺，疾風撼窗扉，四面竹樹怒號，如空山虎豹聲，淒絕幾不成寐。假令山人遇方鳳、謝翱、吳思齊輩，又當相扶攜慟哭至失聲，愧予非其人也。

邵長蘅文中所稱方鳳、謝翱、吳思齊都是宋朝的遺民。文天祥死後，三人同登嚴陵西台哭祭文天祥。謝翱寫下有名的《西台慟哭記》，是哀悼故國

和亡友的泣血吞聲之作。謝翱死後,方鳳、吳思齊用其所著文稿以殉。

　　那天夜晚,漆黑一團,天上下着大雨,雨柱從屋檐傾下,屋外刮着狂風,把個窗戶吹得劈裏啪啦亂響,周圍的竹林樹林像滿山的虎豹高叫亂吼,一陣一陣的,淒厲慘絕,讓人瘆得慌。八大山人和邵長蘅兩人就這樣坐在那座破廟裏,一粒燭光,風燭殘影,兩人聽着風聲雨聲,對着燭光,講着前朝當下的傷心事,怎能不讓人傷心透頂,慟哭失聲。

　　邵長蘅說:

> 山人胸次汩渟鬱結,別有不能自解之故,如巨石窒泉,如濕絮之過火,無可如何,乃忽狂忽喑,隱約玩世,而或者目之曰狂士,曰高人,淺之乎知山人也。哀哉!

　　邵長蘅反對把八大山人說成「狂士」,或說成「高人」,認為這是不理解八大山人的精神世界的膚淺皮相之論。聯想到時下不少研究簡單地給八大山人貼的種種標籤:反清復明的鬥士,白眼向天的怪人,火氣沖天的牛人,性格怪異的狂僧,我們禁不住也要像邵長蘅那樣感嘆道:「淺之乎知山人也。哀哉!」

　　邵長蘅敏銳地感覺到了八大山人「胸次汩渟鬱結,別有不能自解之故」,並只用「濕絮遏火」「巨石窒泉」八個字就準確傳神地把八大山人內心世界的那種痛苦感、幻滅感表現了出來,而這種痛苦感、幻滅感是當時許多文人、遺民共同的時代情緒。不過,人們特別讚嘆的是:八大山人表現得不是消極、浮沉、遁世和逃避,而是一種向上和積極。

　　你細看這隻鳥,一個「懶得理你」的轉身,明明是背朝着你,竟然是一個正面的亮相:不同流合污,不俯首稱臣,不低眉折腰,不輕言放棄。這種人格上的尊嚴、精神上的高傲、價值上的堅守是八大山人的個性脾氣的特點,也是我們中華民族的文化性格之所在。

十一　枯枝盡頭一隻小小的鳥 ──試析八大山人的人生觀

圖 1　《孤鳥圖軸》　紙本墨筆　縱 102 厘米　橫 38 厘米　雲南省博物館 藏《八大山人全集》第 2 冊第 251 頁

這幅《孤鳥畫軸》（圖 1）的左上角，有「壬申之十二月既望涉事八大山人」的落款。（圖 2）

「既望」就是農曆十六，也就是說，這幅畫創作於 1692 年的農曆十二月十六，是八大山人晚年的作品。「涉事」是八大山人 1690 年以後常用的一個題款或印章。並鈐有「八大山人」朱文有框屐形印一枚，還鈐有「八大山人」白文方形印一枚，右下角有一枚鑒藏印。

這幅立軸，佈局很險。從畫面的左側長長地斜出一根枯枝，枯枝略虬曲，在枯枝的最盡頭，立着一隻小小的小鳥，除此之外，別無他物，簡易至極。

這隻立於枯枝最盡頭的孤獨小鳥，只有一隻細細的小爪，整個構圖上「孤而危」：孤枝、孤鳥、獨目、獨腳……這是一個多麼孤寂冷清的世界，了無聲響，空空如也，這是一種多麼孤獨無依的境況，色正空茫，幽絕冷逸。在用筆上，吳昌碩極讚其老辣沉雄，墨中無滯，筆下無礙。

這幅畫耐人咀嚼之處是：樹枝雖枯，卻生長有度，內的勁道十足而富有彈性；形勢雖危，小鳥卻淡定自若，閒情逸致而

圖2　《孤鳥圖軸》的落款與印章

不失寧定的氣息。雖然是一隻細細的小爪，卻立得很穩；那一雙似展還收的翼，駕馭與平衡的能力極強，像在表演，似在遊戲，尤其是小鳥的那隻眼睛，玲瓏沉着，並沒有恐懼，相反，充滿了輕鬆、安寧。

這幅孤鳥圖，畫面簡單，畫的是一隻小鳥的形態，關注的卻是人的一種命運，表現了人的一種獨立精神，傳遞着八大山人關於孤獨的人生觀。

人生像甚麼呢？一直是人們思考的問題，漢末魏晉的詩歌表達裏，常常有：忽如薤上露，忽如水上萍，忽如轉飄蓬，忽如駒過隙，人生忽如寄等句子，這都是人生觀的一種表達。

飛鳥是古今中外都常見的詩歌意象。作為人生和時光的一個詩意表達，飛鳥一直引發不同時代和地域的人們共鳴共感。有人認為，把人生比作飛鳥，開始於曹丕（187—226），曹丕是曹操次子，魏文帝，文學家。而曹丕寫過一首《大牆上蒿行》，把人生比作大牆上的蒿草，説「陽春無不長成，草木群類，隨大風起，零落若何翩翩，中心獨立一何熒」。陽春季節，萬物生長，無不長成，多麼美好。可一陣大風，一個美好的季節就零落了。只剩下大牆之上的蒿草，熒熒孑立，「中心獨立一何熒」，曹丕筆鋒一轉，引入一個飛鳥的意象來感嘆人生：「生居天壤間，忽如飛鳥棲枯枝」，人生活在天地之間，就像飛鳥棲息在枯敗的樹枝之上，形勢危急，難以掛鈎。

自曹丕之後，人生如飛鳥漸漸成了中國文化的一個美學意象和哲學表達，比如，後來西晉的張協有「人生瀛海內，忽如鳥過目」，唐代的杜甫有「餘生如過鳥」，宋代的蘇東坡有「百年同過鳥」、黃庭堅有「百年青天過鳥翼」等等。

八大山人的這幅《孤鳥圖軸》正是繼承了中國文化的這種傳統，很有曹丕詩的意境，「忽如飛鳥棲枯枝」，它是一隻「飛鳥」，卻「棲」在枯枝之上，一

「飛」，一「棲」，這種對比讓人不安而悲哀。「人生居天壤間，忽如飛鳥棲枯枝」，八大山人這幅《孤鳥圖軸》，或許畫的就是這樣的意境。怎麼「忽如飛鳥棲枯枝」呢？你看，八大山人的這隻飛鳥雖然孤立於枯枝之上，卻似乎隨時都會倏地從枯枝上飛起。從無限的時空來說，人就是一隻孤獨的鳥兒，一隻短暫棲息、瞬間消逝的鳥兒，人的生命過程乃是孤獨者的居所。（圖3）

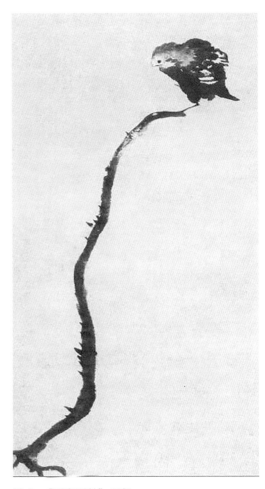

圖3　《孤鳥圖軸》局部

八大山人的畫，從多個方面展現了他對人孤獨命運的思考。尤其可貴的是，孤鳥棲枯枝，有一種孤獨無援、不安無定的悲哀底色，可他的人生態度卻有積極的、淡定的、自信的亮點。這隻孤鳥，雖然孤立無依，但他似乎並不在於要尋個依靠。有所依恃，莊子反對，禪宗反對，他八大山人也是反對的，八大山人是帶着一種特別淡定的心情來表現「孤危」的，真可以說是吟味孤危。

八大山人表現孤獨時傳遞的人生觀，值得關注。朱良志先生說：八大山人藝術的孤獨感，不在可憐，而在吟味。八大作品中十分強烈的孤危的意識、孤獨的精神、孤往的情懷，更表達了八大山人對人的生命價值的思考。八大的這種孤獨感，獨步古今，是震撼人心的。看八大的作品，我們是在閱讀一顆大孤獨、大悲寂的靈魂，如同站在深秋或初冬的寒風裏，枯葉從身邊掃過，我們會打個寒噤。朱良志先生認為：八大藝術在幽冷寂靜中有一種強

烈的孤獨感，這是八大最感人的地方。

唐代有一位高僧叫惟儼禪師（737—834），別號藥山，是禪宗南宗青原係僧人，曹洞宗始祖之一，是聯繫馬祖道一禪系和石頭希遷禪系的重要人物，在中國禪宗史上有着舉足輕重的地位。唐朝思想家、文學家李翱曾寫詩讚他「有時獨上孤峰頂，月下披雲嘯一聲」。八大山人是曹洞宗、臨濟宗的傳人，他的人生和藝術都是站到孤峰頂上，嘯月吟風，他的人生和藝術跟別人都不一樣，出人意料。八大山人通過繪畫語言表達人生的智慧、體驗和思考，達到令人震驚的程度。他的作品，直指生命，直指人心，觸及了那些很少人能夠觸到的東西。

第一，在八大看來，生命就是一趟獨立的旅行，無所依靠是人的本來命運。

第二，八大藝術的孤獨，體現出強烈的自尊思想，八大的繪畫中張揚出的，是一種生命尊嚴，是凜然不可犯的氣度。任何一個生命，哪怕是一朵小花、一尾小魚、一隻小鳥、一介草民，都是自足的、圓滿的，都有自己的世界，都有存在的權利，都有生命的尊嚴。

第三，八大的孤獨還具有強烈的生命張力，孤獨是一種創造形式，孤獨的過程是一種生命的展現過程，任由自己的精神氣質展露，讓自己的生命光芒悅目。

第四，八大的孤獨藝術是在體味人生，是在孤獨中體味生命的快樂。八大的繪畫藝術證明，生命不是可憐兮兮的，而是一個快樂的過程，哪怕是在十分惡劣的情況下，也應該是淡如微風、平如秋水。

第五，八大的孤獨藝術，表現了生命的理想。一般的孤獨感常伴着無望，甚至絕望，八大山人的孤獨卻充滿了希望，充滿了自信，充滿了淡定。他在尋找「一個自在的場頭」，他在期望生命的「何園」。

十二　八大山人那隻優雅、淡定的荷花小鳥

　　八大山人在 69 歲的時候，也就是 1694 年（康熙三十三年），畫了一幅《荷花小鳥》，紙本墨筆或設色，現藏於日本泉屋博古館。（圖 1）

　　如何欣賞這幅《荷花小鳥》呢？

　　一是空間分隔性。一眼看去，三根荷花柄莖，曲曲折折，蜿蜒酣暢，把空間分隔得異常乾淨，把空間的遠近關係交代得清清楚楚，透過荷葉、荷

圖 1 《安晚冊》之十《荷花小鳥》　二十二開　紙本墨筆　縱 31.8 厘米
橫 27.9 厘米　日本泉屋博古館藏　《八大山人全集》第 2 冊第 327 頁

枝，我們看到了近處的小鳥與荷花，也看到了那無限廣闊的平靜水面。

二是畫面的線條感。八大歷來把荷柄畫得長長，但這裏長長的荷柄，並不是高高地舉起大大的荷葉，而是長長地伸了出去，在荷柄的盡頭吊起幾片大大的荷葉（雖然這幾片荷葉有點像他另一幅畫裏的墨菊，用筆略顯繁複，不及那張倒垂的荷葉的筆勢簡練和痛快），那幾條荷柄，修長流暢，卻不輕浮纖細。這些荷柄的線條既是對荷花柄莖的描繪，但同時也可以從書法來欣賞：中鋒圓潤，行筆流暢，顯得穩重又活潑，很有內在的力度。這種力度不是劍拔弩張，飛揚跋扈，不是外露緊張，霸氣迫人，而是勁道力道，柔中見剛。

三是畫面的平衡感。左下方的幾點墨的運用，把那幾朵荷花下垂的感覺點染得韻致悠悠，十分到位，左邊荷葉的下垂感和右邊荷梗的修長感相互呼應，既使畫面左右平衡，又凸現了修長的荷花柄莖的韌勁。

四是畫面的空間感。畫面著墨甚少，空間感極其空闊，傳遞出了一種意境的廣闊性。它那虛擬地而不是直接地、具體地描繪出來的廣闊空間，拓展了觀畫者的無限想像空間。

五是畫面傳遞的那種寧靜。最引人注意的那隻佇立在荷花殘枝上的小鳥，腿腳很細，嘴巴很長，一足兀立，長嘴低垂，一眼似閉還睜，很悠閒，很恬淡。不畫鳥覓食，不畫鳥警覺，卻畫獨鳥的優雅自在。這是一個被世界遺忘的角落，墨荷隱約，風平浪靜，沒有聲響，沒有干擾，寂寞無邊，也可能潛伏着敵意，這是一個被社會遺忘的棄兒，可這小鳥不覓食，不張望，想着自己的事，幹着自己的活，淡定自若，恬然自在。（圖2）

圖2　《荷花小鳥》的小鳥

八大山人畫動物畫植物，常常在一幅偌大的畫面中只是畫一個意象：孤木孤鳥，孤柳

孤鳥，孤魚孤鴨，孤鳥盤空，孤峰突起，孤月獨懸。八大又往往把這個孤獨的意象，置於一個空闊無邊的環境之中，無山無水，無草無花，無人無房。

圖 3　「个相如吃」和「在芺」印

這樣，八大通過孤獨的意象和空闊的環境的對比，表達他的人生處境和內心世界，這當然與他的人生經歷有關。八大山人多年逃居深山，幾十年出家，兩次瘋癲，一生連說話都不很順暢，常常有失語的時候，很多時候他是不能說話的，就是病好的時候，與別人談話往往要借助於手勢和筆。「不良於言」是他的家族毛病，他的父親、叔父都有語言障礙。

在這幅《荷花小鳥》的左上方，有「个相如吃」的花押，還鈐有一枚「在芺」的白文長方形印：（圖 3）

甚麼叫「个相如吃」？八大患有喑啞，說起話來結結巴巴。漢代名士司馬相如也患有口吃，卻寫得一手好文章。（《史記·司馬相如列傳》：「相如口吃而善著書。」）八大很崇拜他，便起了這個雅號，表明他和司馬相如一樣不善言談，卻胸藏萬卷詩書，高標自舉。

甚麼叫「在芺」？「芺」者，荷花也。八大山人還有「在芺山房」的印章，「在芺」也好，「在芺山房」也罷，都是表明八大山人嚮往的那個像荷花一樣的「清靜的世界」「自在的場頭」。

八大山人因為語言表達不暢，數年對人不作一語，加上他天性孤寂，所以，他一生都處於孤獨之中，孤獨是八大的基本人生境況，但他強烈地渴望與人心靈的契會。雖然他「个相如吃」，人生孤苦，可他心思「在芺」。沉默的人生，沉默的體驗，他沉浸在自己的天地裏，在靜默中體味宇宙，體味着人生，思考着人的命運。

八大山人的人生態度

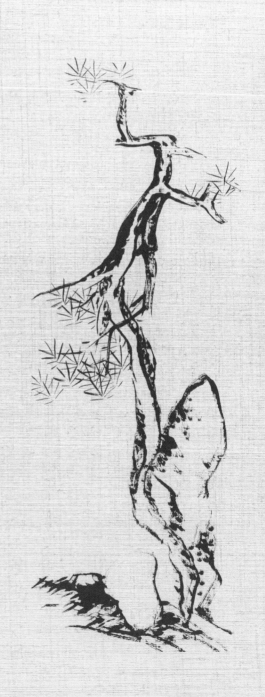

一 　八大山人嚮往的是一個甚麼樣的世界？

　　前面第二篇的各節對八大山人作品的分析，讓我們看到：八大山人對他所處的那個社會和時代是不適應、不滿意、不合作也是極無奈的，他在作品中流露和表現出來的情緒與性格，反映了明清交替之際的時代情緒和文化性格。那麼，八大山人嚮往一個甚麼樣的世界呢？這在他的人生態度中可以看出來。這第三篇就來看看八大山人是怎樣通過他的繪畫作品來展現他嚮往的世界。

圖 1 　《荷花屏》四條　絹本設色　縱 364.4 厘米　橫 70.3 厘米
中國美術館藏　《八大山人全集》第 2 冊第 266 頁

圖 2　張大千《荷花圖》

　　八大山人特別喜歡畫荷花，他一生畫了大量的荷花，畫得特別好，特別美，特別感動人。清代的龍科寶在《八大山人畫記》中評價說：八大山人的作品中，「最佳者為松、蓮、石三種，蓮尤勝，勝不在花而在葉，葉葉生動，有特出側見如擎蓋者，有委折如蕉者，有含風一葉而正見側出各半者，有反正各全露者，在其用筆深淺皆活處辨之，又有崖畔秀削若天成者。」

　　比如這幅現藏於中國美術館的八大山人《荷花四條屏》（圖 1），此畫是一幅宏篇巨作，高達整整 3.65 米。3.65 米呀，相當於兩個 1.8 米的大高個人一樣高，這哪裏是蓮花呀，簡直是荷葉樹，是荷葉林，是一片「蓮」與「荷」的世界。

　　欣賞此畫，真像龍科寶所說，八大山人雖然擅長於畫松樹、石頭，但畫得最好的還是蓮花。八大山人的蓮花畫得好，並不是好在荷花，而是好在荷葉。雖然此畫的中心也畫了一朵荷花，十分亮眼，但尤其讓人驚嘆的是那滿畫面的荷葉，荷葉田田，遮天蓋地。仔細欣賞此畫的各種荷葉，真是「葉葉生動」，片片傳神，右下方側出的荷葉就像擎蓋一般，上方的荷葉曲折垂下，就像巨大的芭蕉葉一樣，而荷葉有的是正面、有的是反面，卻無不生意氤氳，處處妙筆天成。

　　看着八大山人的這些荷葉，如巨傘、如華蓋、如蕉葉、如樹蔭，我們不禁想起張大千先生的荷花。張大千也是畫荷花的高手。1949 年 2 月，何香凝先生專門登門拜訪張大千先生，張大千先生應何香凝先生之請，為毛主席畫了一張《荷花圖》（圖 2）。

　　張大千先生在畫上落有題款：「潤之先生法家雅正。己丑二月大千張爰」。[1]

　　張大千先生畫了兩片卓然飄逸的巨型荷葉，彷彿在傲然地隨風舒展，荷

1　此事與此畫均引自文歡：《行走的畫帝——張大千漂泊的後半生》，花山文藝出版社 2006年版，第 21 頁。

葉中間還有一朵潔白的荷花正燦
然開放。比較一下八大山人的這
幅荷花圖，就可發現，兩位大師
之間似乎有某種相通之處，都是
荷葉巨大如擎蓋，只不過，八大
山人蘊含凝聚，風格內斂一些，
而張大千先生盡情揮灑，用墨更
加淋漓酣暢。張大千先生認為：
「中國畫重在筆墨，而畫荷是用筆
用墨的基本功。」

　　不過，比較張大千先生的荷
花，品讀龍科寶評析的妙處，八
大山人的荷葉還有一點是張大千

圖 3 　《荷花屏》（局部）《八大山人全集》第 2 冊 266 頁

先生所不及、也是龍科寶未說透的，那就是八大山人的荷莖也畫得特別好。
（圖 3）范曾先生的評價尤為精到：八大山人畫荷花梗，其境界剛柔並濟，充
溢飽滿水分，又搖曳多姿。**1**

　　你看，這《荷花屏》中那荷莖的「筆」的勾勒遊走，那荷葉的「墨」的
潑灑渲染，形成有意有趣有味的對比。那滿畫面的細細的荷莖，竟然是一個
個有根有靈魂的活潑生動的精靈：把這些荷梗荷莖單獨拿出一根來看，不管
哪一根，它都是自下而上，悠悠然，曲曲然，節節升高，氣韻沛然。把這些
荷梗荷莖放在一起來看，這些荷梗荷莖相互穿插，東遊西走，隨意枝蔓，自
由活潑，整個畫面的物象似乎有些凌亂隨意，雖然有些躁動不安，卻把畫面
分隔成無數個藝術空間，讓人們感受到意境一是空靈，二是風韻，三是清新。

　　首先，八大的荷花圖有一種清新活潑感。《華嚴經》上說：「無上清涼。」
李叔同（弘一）皈依佛門後在 30 年代就寫過一幅「無上清涼」的作品。（圖 4）

　　弘一的這幅作品上有「大方廣佛華嚴經句，江州匡山寺沙門偏照」的款
識，還有「佛（肖形）、弘一」的印鑒。他的這四個字，筆墨含蓄穩重，心
無掛礙，「樸拙圓滿，渾若天成」。

1　　轉引自程維，褚競：《文化青雲譜》，江西人民出版社 2010 年版，第 102 頁。

圖4　弘一法師《無上清凉》

八大山人的《荷花屏》畫就是一個無上清凉世界。這是他嚮往的世界，在寧靜空靈之處，升騰起生命的氣韻，有一種無處不在的活潑。

其次，八大的荷花圖有一種禪意。丁家桐在《八大山人畫傳》構擬了八大在耕香書院裏的一段對話：

老和尚問：「何處來？」

朱耷答：「苦海來。」

「哪裏去？」

「去清淨地。」

老和尚微微睜開眼，看了看年輕人：「清淨地也是極苦地。」

朱耷沉吟半晌：「心地光明，無苦無甜，苦也是甜。」

八大的荷花圖正是表現了這種光明靈動、無苦無甜、苦也是甜的人生思考和美學意境。

最後，八大的荷花圖中噴發出一種強烈的生命意識與思考、人的尊嚴，有一種生命的意象和生活的理想。朱良志先生認為：八大山人的畫就像《金剛經》一樣，蕩盡人間的煙塵，刊落世界的浮華，直接切入到人生命的真實世界。朱良志先生説他在研究八大山人的時候，有一個抹不去的影像，那就是一個生活在污泥中的人做着清潔的夢。這話概括得十分準確、十分傳神。

八大山人的一生，經歷了長期的追捕、追殺、躲藏、逃禪，走過了無數溝溝坎坎，看夠了人世間的冷漠隔膜，但一直在呼喚着心靈間的溫情關愛，嚮往純潔清淨的世界。到了晚年，八大山人還把自己的住所取名為「在芙山房」「何園」。「芙」者，「芙蓉」「荷花」也。「何」者，「荷」也。「何園」就是「荷園」。八大山人就是想「在芙蓉國」，「在荷花園」，成為一位「荷園主人」。當然，「何」者，也有「何處」的意思。八大山人用「何園」發出了他嚮往的那個無上清凉世界究竟在何處的呼喊，表達了他對荷花那種清靜世界的嚮往。

八大山人一生都在尋找「荷園」這樣一個搖曳多姿的「自在的場頭」，這樣一個氣韻生動的「清凉的世界」。他要裝點出滿滿一個世界的荷花清香。

那是他的曠世夢幻。

二　清風徐來陣陣香
——如何鑒賞八大山人的《墨荷圖軸》

　　這幅《墨荷圖軸》（圖1），現藏於南昌八大山人紀念館。朋友們到南昌，一定要去此館看看這件精品。

　　中國人都喜歡畫荷花。中國畫家也都喜愛畫荷花。

　　荷花是中國人最重要的一個題材，在儒家中荷花是君子的象徵，在佛學中荷花是清潔的象徵。

　　畫荷花在中國文人中很常見，八大山人一生更是畫了大量的荷花，但他和一般人畫畫蓮葉、畫荷花不一樣。比如這一幅《墨荷圖軸》。

　　首先，是觀賞荷花的視角不一樣。一般人畫蓮葉、畫荷花，多半是從上看下，俯視鳥瞰，比如莫奈的睡蓮；或者是由近而遠，放眼望去，「接天蓮葉無窮碧，映日荷花別樣紅」。往往是先畫荷葉，尚葉上停一隻小蜻蜓，「小荷才露尖尖角，早有蜻蜓立上頭」……俯視也好，平視也罷，眼睛裏或畫面上只見荷葉與荷花，但與中國畫從上往下看的傳統不同，八大山人是從下向上看

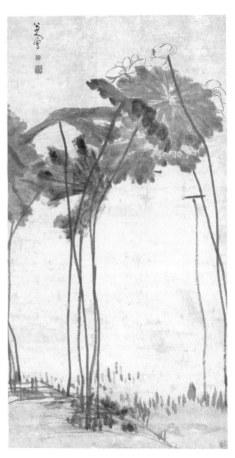

圖1　《墨荷圖軸》　紙本墨筆　縱178厘米　橫92厘米　南昌八大山人紀念館藏《八大山人全集》第3冊第542頁

荷花，透過水體、仰起頭來看荷花。這一獨特的視角，就出現了許多沒有的

東西。人要看到荷梗，那隻有透過水才能看到，這樣，畫家沒有畫水，眼前卻是滿湖清水，畫面似乎是從水底拍攝一般，有一種空靈感，妙趣橫生。所以，這幅畫要抬高來看，我們可以靜靜地觀察到這個荷葉的秆子是在靜靜地動，是藝術的、生命的律動，撐起了自己的一方天，心靜如水，一湖清水般明澈。

第二，是畫面的佈局有所不同，這幅《墨荷圖軸》是中國畫傳統的「門」字結構，兩邊的荷梗從左右徐徐上升，像是撐起兩根門柱，而上面寬寬大大的荷葉像是搭起一個門框，透過這個荷葉之門，八大山人為我們透視出一個深遠和幽靜的藝術空間。

另外，畫面的佈局上，上面荷花的荷葉很大，下面荷花的秆子很細，這樣一來，荷葉大而面寬，荷梗小而細長，佈局上大下小，就形成不穩的構圖。但就是這種不穩，造成了荷葉的搖曳擺動，這樣，八大山人沒畫風，風也難畫，卻讓人感覺到了有風，清風傳送荷香，荷香沁入人心，這就是藝術的魅力。所以才會有人說，你把八大山人的荷花圖往家裏廳堂一掛，就感覺到猶如清風徐來，送來陣陣香氣。[1] 後人評八大山人擅長畫「松、蓮、石」，而畫蓮畫荷最佳，他畫的荷、蓮，長長的荷柄頂着一片片巨大的荷葉，迎風搖曳。

第三，是「筆」和「墨」的使用和走向很有特點。八大山人的荷葉，「墨」用得很好，「筆」用得很妙，荷葉有了生意的氤氳，荷秆有了生命的律動。張大千先生的荷花圖有這麼大的荷葉，卻沒有這樣長的秆子。而八大的荷花圖，卻以荷莖見長。荷葉與荷秆的搭配，形成上大下小的結構和生命氣息的律動。清代龍科寶認為八大松樹、石頭與荷花都畫得特別好，荷花更是八大山人的強項。而八大的荷之所以畫得好，不在花，而在葉。的確，八大畫中，荷花不常見，荷葉常見，葉葉生動，但我以為，八大的荷畫得多且好，好不在花，而在葉，更在荷莖、在荷梗、在荷柄。你看八大的荷梗，細細的、修長的，拔地伸起，蜿蜒而上，細而修長的荷梗高高地擎頂起大大的荷葉，那種蜿蜒向上的動態感，那種曲折不定的節奏感，使人似乎聽了某種音樂，使人感受到「向上、向善」的鼓舞。

1　[清] 陳鼎《八大山人傳》：「張堂中，如清風徐來，香氣常滿室。」

　　八大山人這幅荷花圖純以水墨畫成，在其立意、構圖、風格上突破前人畫法，通過墨色乾濕濃淡的變化，用抑揚頓挫的筆觸表現圓潤修長的荷莖，大面積荷葉，輕柔婉轉的荷花，產生了極強的視覺效果。中國畫講究筆，也講究墨，這種筆墨的搭配讓人感覺特別好。

　　第四，要特別強調的是，八大的荷花不但是視角的變換，更是表現出一種生存狀態，表現出一種生活的態度、生命的價值、人生的思考。荷花在中國文化中有着重要和特殊的意義，在中國文人那裏是一種特殊的象徵符號。周敦頤《愛蓮說》說「蓮之出淤泥而不染」。「不染」，這正是中國文化、中國文人的一個基本理想和道德追求。中國人畫荷花是要表達出淤泥而不染，把重點放在不染上，突出君子之風，所以，俯視看荷、放眼望荷，都是田田的荷葉、艷艷的荷花，甚至那碧綠的荷葉上還有晶瑩透亮的水珠，非常乾淨、非常清淨，這正好象徵人格、道德、精神、思想等的「一塵不染」。這種道德觀念也反映一種自我身份的體認。中國文人有一種文化高貴、精神優越、道德高尚的清高感，自己是荷花，環境是污泥，荷花是高尚的，污泥是卑下的，荷花是看不起污泥的，荷花和污泥是互相排斥的。

　　但是，八大山人的荷花似有不同，他不只是畫葉，還畫梗，更把荷梗下的泥土都畫得清清楚楚。他的注意點似乎不是放在「不染」上，而是強調「出淤泥」，他強調的是「淤泥」環境，強調的是從「淤泥」中「出來」，這表現了他的人生處境，更表達了他在惡劣環境中的人生理想，強調不能脫離現實來談道德理想。因此，八大的畫荷花，不僅是一種技法的轉換，更是一種人生態度的表達。

　　荷花是不染的，但它是出於淤泥，甚至是污泥。「妙悟的奇跡不再出現於山間的冥想或靜室坐禪，而是存在於塵囂世俗的生活之中」。八大的生存環境確實是一片「污泥」，是苦境，是困境，甚至是絕境。但是，他在一片污泥濁水中，詠嘆人世的花香清風；他在這個污濁的世界中卻努力做到「不染」。正像朱良志先生概括的那樣：一個卑微的生命一生都在做一個清潔的夢。這種生活態度是非常了不起的。這是中華傳統文化的精華。中華民族本來就是個苦難的民族，但處於苦境、難境、甚至絕境，也能淡定面對，越挫越奮，向上向善。

　　唐德剛說：為甚麼胡適先生後來寫不出好詩來呢？就是因為他 20 多歲就

贏得暴名，從此沒有受過多少人世間的磨難。所以，一個生活富足、地位優越，一個養尊處優、一帆風順的人，提出的道德觀念是完整的、純粹的，卻是脆弱的，一碰到生活的現實就會粉碎了，真正完善的道德思想是經過磨難的、歷練的，就像八大受盡了人世磨難，他的道德觀念才是結實的。「出淤泥而不染」，要「不染」，首先就要立足淤泥、立足現實，從小事做起、從自己做起、從當下做起。

八大山人《墨荷圖軸》中表達出來的這種人生觀，是哪裏來的呢？這思想來自他的社會經歷，來自他的人生感悟，也來自江西的禪宗思想，具有江西的文化傳統。佛教東傳中國以後，慧遠大師在廬山東林寺創建淨土宗，淨土宗認為在現實之外、在來世之中有一片淨土，有一個極樂世界，那裏有佛。那現實中的人們如何到達那塊淨土呢？人們口念佛號，心嚮往之，就能到達彼岸。即使早期的禪宗一祖達摩，也是面壁九年。他認為通過自己的打坐、自己的修行，就可以脫離人間的苦難、脫離人間的齷齪、脫離人間的險惡，就能到達自己想要去的淨土。《西遊記》也是講要到西天取經，要去西天拜佛。這都是基於一個推論：當下是齷齪的，現實是骯髒的，理想在遠方，真經在西天。

但到了禪宗六祖慧能以後，特別是到了唐代江西禪宗之時，講究佛不在西天，而在當下，就在自身。拜佛不必去西天，求佛不如求己，修佛就是修心，修心就是修佛，佛不外在，我心我佛，即心即佛，你本人就是佛。

有人會說，當下世界有那麼多的不平，現實環境有那麼多的齷齪，哪裏會有佛，哪裏會有禪呢？而禪宗強調：當下很重要，現實很重要。宜豐洞山的曹洞宗就認為修行修心就在當下的日常生活之中，砍柴擔水就是修佛，孝敬公婆也是向善，善待家人也是佛，樂於助人也是修行成佛，這就把修佛成佛的門檻大大地降低了，也把拜佛與中國文人的修心、中國百姓的修行等日常行為結合起來了。

江西禪宗的基本思想就是這樣認為，心靈的清淨、思想的崇高和現實的平常、環境的惡劣是統一的。本來，一切煩惱都是佛的恩惠，一切煩惱都是如來的種子，這是大乘佛學中的精髓。佛講：我生於人間，長於人間，在人間得佛。佛就在煩惱當中，清潔的蓮花就長在污泥濁水中。這樣，面對苦難的世界，江西人、中國人從禪宗獲得了另一種積極的人生態度：不是逃避，

而是接受。這個思想在東傳中國尤其在唐代以後，和中國儒家思想、老莊哲學結合，就成為一個非常主流的思想。荷花出在污泥裏，鮮花插在牛糞上，理想就在現實中。江西禪宗、中國文化的這種現實性、人間性，是我們中華文明中精髓的東西。

圖 2 《墨荷圖軸》的落款「八大山人寫」

回過頭來看，八大山人的畫與詩中體現出來的思想觀念、生活態度與洪州禪、與江西禪宗乃至與江西的心學是有很大關係的。八大山人一生都處於險惡的困境、絕境，可他心境平和，信念執着，一生都在追求「自在的場頭」「清凉的世界」。他的《荷花圖》就表達了他的這種世界觀，八大山人表達的不是一種宗教信仰，而是一種人生信仰，是一種生活信念，是用禪宗的觀念來看待這個世界，來度過人生的困境。所以，這幅畫的思想性、藝術性和觀賞性結合得非常好，因為它傳遞了一種生存的境界、生活的困境和生命的態度。

圖 3 《墨荷圖軸》上的兩枚印章

這幅《墨荷圖軸》有「八大山人寫」的落款（圖 2），鈐有一枚「可得神仙」的白文方形印和一枚「八大山人」的白文方形印（圖 3）。人們不大容易注意得到的，畫面的右下角還鈐有一枚「何園」的朱文方形印（圖 4）。

不難看出，八大山人感覺到在他的「何園」裏是「可得神仙」的。八大山人的畫作很多都是用「何園」落款。「荷」通「何」，「荷園」，即「何園」，實際上他要追蹤

圖 4 《墨荷圖軸》右下角的「何園」印

一個問題，何處是家園？不是那清淨的河塘，不是那深幽的遠山，不是那安靜的住所，這都不是他所追求的地方。他不是說，這個世界的一切就都與我無關了。隱居，出家，出世，不是。他要去那個清淨的地方，他對何園的追蹤在今天都十分有價值。中國哲學和文化不一定是隱居山林。中國哲學不是停留在眼不見心不煩的地步，中國哲學的核心是立定於人間。離開人間來談其他東西，一切都是沒有意義的。從這一點講，八大山人要比陶淵明強。

在世俗世界中間尋求「道」，獲取超越，這是文人和隱士的一個很大差

異，伯夷、叔齊是中國最早的隱士，司馬遷《史記》列傳第一篇就是寫他倆
的。周武王滅了商，作為商朝的臣子，伯夷、叔齊認為周武王是以下犯上，
是以暴易暴，就拒絕成為周的臣民，躲進深山，不食周粟，最後餓死在首陽
山上。從此以後，每當政治動盪社會黑暗的時候，就有一批人要效仿伯夷、
叔齊，潛入山林，與世隔絕，以表明他們的反抗，因而將道與世俗社會對立
起來，以脫離世俗社會作為維護道的純潔性的前提，這也成了歷代隱士最顯
著的特徵。莊子則不然，儘管他「終生不仕」，但他不脫離世俗世界，就在
紅塵中間建道場，求理想，獲取對人生的超越。《莊子・知北遊》講了一個
「每況愈下」的故事。

東郭子問莊子：「道，在甚麼地方呢？」在東郭子的觀念中，道是超越世
俗之上的一個非常崇高、神聖的東西，高不可攀，但它究竟在哪裏呢？所以
才有此一問。

莊子說：「無所不在。」

「你能不能說得明白一些，究竟在甚麼地方呢？」東郭子窮追猛問，顯得
不依不饒。

莊子說：「在螻蟻裏。」

東郭子認為這麼崇高的道，怎麼會在這麼低下的動物身上呢？於是說：
「怎麼這麼卑下呢？」（「何其下耶」）

莊子又說：「在稊稗。」稊稗是比穀子還低一等的產量很低的作物。

東郭子更不理解了，說：「你怎麼越說越低下呢？」

莊子又說：「在瓦甓。」最後乾脆說「在屎溺」，即在排泄物裏。

真是越說越不像話啦，但莊子並不是抬槓或胡扯，他表達的正是他的哲
學思想。莊子解釋道：世間的萬事萬物，都存在着道。所以，對道的追求，
不必像隱士那樣逃到深山老林去證明你的高潔。在日常生活中，你就可以
得道。

三　八大山人的優雅搖曳、幽遠靈動的詩意空間——《荷花雙鳧圖軸》鑒賞

這幅《荷花雙鳧圖軸》（圖1），紙本墨筆，橫95.1厘米，縱184.3厘米，也就是説，此畫比一個大高個的人還要高。

畫上有「八大山人寫」款（圖2），並鈐有「在芙山房」的白文方形印一枚、「八大山人」的白文方形印一枚和「遙屬」的朱文長方形印一枚。

另有吳昌碩的題跋（圖3）：

禽言嘲哳石相膡，功德水現荷夫渠。隱者漚鷺沉者魚，誰其畫此雪个驢。驢為僧之名，僧乃朱家幻。蓮葉遲佛跌，鳥鳴避弓彈。畫禪寄意頭一髟，説法剩爾明王孫。花縱不果前有因，前有因，今嘆籲。狼跳虎負羆生，夢長蝴蝶來蘧蘧。丙寅春吳昌碩題，年八十有三（鈐）老缶。

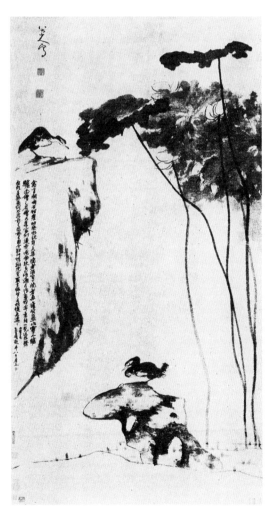

圖1 《荷花雙鳧圖軸》 紙本墨筆 縱184.3厘米 橫95.1厘米 （美國）王方宇舊藏 《八大山人全集》第4冊第790頁

圖2 「八大山人寫」

吳昌碩是藝術大師，對八大山人的人生與書畫有着獨特而深刻的體悟。他的題跋對我們理解與鑒賞八大山人的畫有着很大的幫助。

此畫之上還有一枚鑒藏印：「大風堂珍藏印南北東西只有相隨無別離球圖寶骨肉情 笙波 石鐘居士（餘略）」。

如何鑒賞這幅畫呢？

首先，這幅《荷花雙鳧圖》構圖十分講究。右邊是五枝長長的荷梗撐起大片大片的荷葉，左邊是高高的陡峭崖壁，這荷葉和崖壁從兩邊構成一個門框結構，整個構圖相當冷靜和平穩。

第二，此畫給人的空間感特別強、特別好，耐人尋味、回味。右邊的荷花和左邊崖壁之間拓展出一個深遠開闊的空間，有限的畫面空間，顯示出了一個幽深而寬廣、清爽而開放的意義空間。它的魅力既在畫中，也在畫外，整個畫面空靈而不悶塞，疏宕而不空泛，意境廣闊而優美。

第三，荷花畫得特別優美。荷花在儒學中是君子高尚品格的符號，在佛教中是西方極樂世界的象徵。八大山人有一種荷花情結，他愛荷、夢荷、吟荷，一生畫了很多荷花，荷花是他最得意的題材，是他藝術生命的重要組成部分。此畫中的荷柄細長，亭亭玉立，搖曳而上，顧盼生姿，姿態優雅。荷葉大而濃密，濃淡有次，頗有風韻，讓人感到惠風和暢。

第四，高高的山崖上和幽幽的深潭裏，畫着兩隻水鳥，形態洗練，神態生動。一隻低着頭，似乎熱切地在訴說着甚麼，在呼喚着甚麼，而另一隻閉着眼、縮着頭，似乎甚麼都不關心，似乎又在仔細傾聽（圖4），這兩隻水鳥一高一低，一動一靜，一熱一冷，似乎不相協調，可兩者之

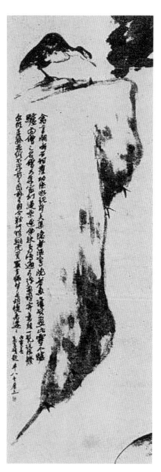

圖3 《荷花雙鳧圖軸》局部1

間又似乎映帶呼應，和諧統
一，心靈相通。

　　第五，此畫各種元素
的搭配巧妙、變化無窮。一
是墨與水。八大山人的畫，
非常強調水和墨之間溶化的
表現。[1] 此畫正是如此，在水
的作用下，墨分五色，在宣
紙上顯現出濃淡變化。二是
筆與墨。此畫荷秆的枯筆運
用，與荷葉的墨的渲染，形
成強烈的對比效果。三是崖
壁的陡峭厚重和荷花的優雅
靈動，也形成鮮明的對比和
統一的搭配。

圖 4　《荷花雙鳧圖軸》局部 2

　　第六，此畫的誇張與寫實統一於一個美學空間。你看，那荷花，竟然那
麼高，高過了山崖，頂到了天，那荷葉，竟然那麼大，那麼密，像大樹，像
密林，這是荷葉嗎？是，而且是那麼真，那麼美，它既是誇張，又是寫實，
既凸顯了山崖與潭水的幽深，又表現了畫家所嚮往的那個美好世界。

1　　任道斌：《美術的故事》，廣西師範大學出版社 2009 年版，第 157 頁。

四　　八大山人的巨幅長卷 ——《河上花圖卷》

　　八大山人在 1697 年、也就是 72 歲的時候，畫了這幅《河上花圖卷》。

　　這是一幅歷史罕見的巨幅長卷，紙本墨筆，高近半米，長竟然達到近 13 米。13 米！這在 300 年前的那個年代，是一幅怎樣的宏篇巨作。

　　這幅超長的《河上花圖卷》繪寫了滿滿的一塘荷花，卻是八大人生長河的寫照。因為這 13 米的畫卷太長，很難展現全貌，我們把畫卷分成四個部分來分析：

圖 1-3 《河上花圖卷》繪畫部分　縱 47 厘米　橫 1292.5 厘米　天津博物館藏
《八大山人全集》第 2 冊第 440、441 頁

第一部分（圖 1）：

　　畫卷的第一部分，突出描繪盛夏荷塘的一隅，刻畫頗具層次感和韻律感。荷葉用潑墨法，筆墨飽滿。滿塘的荷花，或映日盛開，或含苞待放，各有風姿，在微風的吹拂下相映成趣。荷花從河上躍起，競相開放，枝挺葉茂，生氣蓬勃，生機盎然，隱喻初涉人世時的遠大志向。

　　隨後，畫面遇上了陡峭的山坡，一派生機勃勃的荷花仍顯旺盛，盛景卻逐漸消減衰敗，荷花開始低垂，枝葉開始折腰，荷花只能從夾縫中生長，卻已彎枝低腰，暗示着人生的挫折和困難，青年時的他還沒有施展自己的抱負，便遭遇到了國破家亡的重大挫折。

第二部分（圖 2）：

　　這一部分的畫卷後半段的形象以石塊為主，枯敗蕭條的景象映入眼簾，崎嶇的河牀、枯木、亂石，荷花已呈殘敗之狀，猶如殘喘的人生。

第三部分（圖 3）：

　　卷末的景致更是凄涼，成片荒蕪的土坡，已不見一枝荷葉，僅有星星點點的蘭草竹葉雜生，如人生暮年的荒涼之景，寓意自己的一生將在蕭索中終結。

　　《河上花圖卷》將山水畫與花卉畫相結合，構圖方式富有創造性。在山石和流泉之間，生長着形態不同的荷花。荷花千姿百態，十分傳神。荷梗直、彎、斜、臥，迎風搖曳；荷葉伸、卷、濃、淡，荷葉密布，欹正俯仰，相映成趣；荷花開、合、露、藏，有的映日盛開，有的含苞待放，藏的、露的，各極其致，變化多端（圖 4）。

　　南朝民歌《西洲曲》：「采蓮南塘秋，蓮花過人頭。低頭弄蓮子，蓮子青如水。置蓮懷袖中，蓮心徹底紅。」那些畫荷的小品，共性是虛中有實，體現了《老子》二章所説「有無相生」的思想，那些以濃淡對比、筆墨靈活的水墨所畫成的荷花、荷葉，或剛剛出水的一枝待放的芽葉，不只流露出欣欣向榮的生機，而且以生動的空間形式暗示着不可能摹仿的時間過程。

　　這幅作品，線條縱橫盤錯，墨氣如傾如潑，元氣淋漓，茂密飽滿，圓轉蒼勁的荷莖，大筆重捺的荷葉，輕柔婉轉的荷花，把各種書法筆意之美都綜合在一個畫面之上，花葉用潑墨法禿筆橫掃，灑脱豪爽，酣暢淋漓地展現出濃、淡、焦、潤等多種墨色，富有層次感，充分體現了中國畫墨分五色的特點，傳達出一種不可遏止的激昂之情。花瓣用細筆勾勒，一圈而就，氣足神完，與看似隨意揮灑的墨葉相映成趣，充分展示了八大山人用墨濃淡相宜、剛柔並濟的純熟筆鋒。

　　這幅畫的石頭也畫得好，水中的怪石嶙峋（圖 5），山坡上的石頭坎坷不平（圖 6），而山峰的石頭綿延起伏，遒勁圓渾，元氣十足（圖 7）。

圖 4　《河上花圖卷》局部 1

圖 5　《河上花圖卷》局部 2

圖 6　《河上花圖卷》局部 3

圖 7　《河上花圖卷》局部 4

圖 8　《河上花圖卷》書法部分

　　這些石頭與野草、枯樹、水面一起，構成了荷花的生存環境，組成一個豐富多彩、韻律動人的生命世界，也體現了八大山人晚年在繪畫藝術上達到的化境。

第四部分：

　　書法部分（圖 8）。八大山人在這幅《河上花圖卷》卷尾，自題《河上花歌》37 行 200 余字，文才卓絕，書法頗具風範，與這個巨幅長卷相映生輝。

　　這篇題詩是一篇書法精品，個性強烈，用筆圓渾，變形大膽，字體大小錯落，前後顧盼有情，左右避讓得體，長短穿插到位，字與字、行與行之間的空白分布疏密適宜，字體部首的繁簡和筆畫的粗細搭配，皆能相互呼應，具有一種音樂感的獨特節奏。

　　這篇題詩是八大山人少見的長篇題詩，問題在於難懂。清代的邵長蘅曾說：「（八大）山人題畫及題跋皆古雅，間雜以幽澀語，不盡可解。」八大山人詩大多曲折隱晦，十分難懂。《河上花歌》這首詩，是作者設想與李太白的對話，説明自己畫荷花的動機，對荷花的看法。所以，讀懂此詩，是我們理解、鑒賞其創作效果圖和思想的關鍵。

　　為了分析清楚和詳細鑒賞，我們把這篇題詩文字按內容分成四段，其文字和書法一一列出：

圖 9　《河上花圖卷》局部 5

圖 10　《河上花圖卷》局部 6

第 1 段（圖 9）：

河上花，一千葉，六郎買醉無休歌。萬轉千迴丁六娘，直到牽牛望河
北。欲雨巫山翠蓋斜，片雲卷去昆明黑。饋而明珠擎不得，塗上心頭共
團墨。

　　這第一部分是寫畫中荷花的千姿百態。詩中「六郎」指的是唐朝武則天
的寵臣張昌忠，因張昌忠形優貌美，故有「蓮花似六郎」之說，此處以六郎
買醉之態來形容荷花之美。「丁六娘」是隋朝的名妓，善作樂府詩。「萬轉千
迴」六娘」，形容荷花體態婀娜。「牽牛望河北」指的是牽牛郎盼望織女仙。
「欲雨巫山」典出楚國宋玉《高唐賦》，描繪楚王與巫山神女會合的故事，用
來暗喻男女私情。「明珠」為「珍珠」，此處指雨水。這一部分以六郎、丁六
娘、牽牛與織女等，狀寫荷花之美，以荷花比喻人世愛情。同時還寫了作畫
的情景，「欲雨」是用水墨，「翠蓋斜」是畫上的荷葉；「片雲卷去」是運筆，
「昆明黑」是寫畫上河面多黑色；「明珠擎不得」是寫葉上水珠景象，「塗上心
頭共團黑」是寫塗墨畫荷之情趣。

第 2 段（圖 10）：

蕙岩先生憐余老大無一遇，萬一由拳拳太白。太白對予言：博望侯，天
般大。葉如梭，在天外。六娘劍術行方邁。團樂八月，吳兼會，河上仙
人正圖畫。撐腸拄腹六十尺，炎凉盡作高冠戴。

八大山人熱愛唐詩，特別心儀李白。全詩的第二部分想像李白對作者就
荷花及畫荷發表高論。詩中「由拳」，指的是古縣名，即今浙江嘉興。第二
個「拳」字作動詞解，是「握住，拖住」之意。「博望侯」原指張騫，漢武帝
封他為「博望侯」，此處即指西域，具體指天竺，轉義指佛坐之蓮花，其大
如天，其葉如梭，超出天外，成長時好似丁六娘舞劍剛邁步。

這幾句意思是提起荷花首先應該想到佛坐的青蓮，遠在天外。接下來
說，嘉興一帶，正值八月，滿河荷花，仙人正在河上作畫，把荷花畫得高高
地撐起，好像人戴高冠，而歷經炎凉之變。

真正用意在於：兩種荷花，兩種遭遇；一在遠處，隨佛超凡，永不雕零；
一在眼前，榮枯變異，卻可入畫。八大山人很自然地將第一部分寫荷花之美
過渡到作者筆下的荷花，由筆下的荷花聯想到自己苦難的遭際，自己設問如
何面對「老大無一遇」的境況，由此引來李白的寄語：要麼端坐蓮台融入佛
相，要麼寄情書畫歷盡炎凉。

第 3 段（圖 11）：

「余曰匡廬，山密林邇，東晉黃冠亦朋比，算來一百八顆念頭穿。大金
剛，小瓊玖，爭似圖畫中。實相無相，一顆蓮花子。吁嗟世界蓮花裏。
還丹未？樂歌行，泉飛疊疊花循循。東西南北怪底同，朝還並蒂難重陳，至今想見芝山人。

圖 11 《河上花圖卷》局部 7

全詩第三部分寫

八大山人在想像中回答李白，談到自
己對荷花的看法，並歌唱因荷花而引
起的出世之念。大意是在匡廬地區，
山林密茂，不及吳會寬廣，但荷花如
東晉黃冠，亦可交接。「黃冠」通指
「道士」，此處借指花瓣落，呈黃蕊結
子，猶如一百零八顆佛珠。「念頭穿」
指佛珠，亦稱「念珠」，大的如金剛

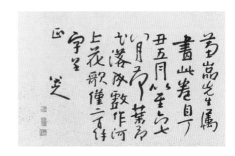

圖12　《河上花圖卷》局部8

石，小的如瓊玖玉，但怎麼比得上圖畫中的蓮籽呢？它是以「實相」表示出
「無相」的禪理。「實相」指的是萬事萬物的現象，「無相」指的是萬事萬物
的本質，接着八大感慨世界上蓮籽，是否都煉成了丹呢？「還丹」即道家煉丹
之術。最後八大表明自己的態度，無論是從藝還是禮佛，無論是從道還是從
俗，都是「實相」與「無相」的結合，他希望超越一切，不執着一隅，就像
李白一樣，詩畫傳後世。在詩中將李白想像為自己靈魂的另一半，足見他對
李白的崇尚之情。[1]

第4段（圖12）：

> 蕙岩先生囑畫此卷，自丁丑五月以至六、七、八月，荷葉、荷花落成，
> 戲作河上花歌，僅二百餘字呈正。八大山人。

題詩的結尾，說明畫畫作詩的動機及緣由。蕙岩是八大山人的畫學弟
子，八大山人應其邀請而創作了這幅作品。

此卷整體氣勢磅礴，筆勢跌宕起伏，構圖疏密相間，用墨蒼中見潤，與
自賦《河上花歌》的詩作及其書法，構成了詩、書、畫相互輝映的藝術整體，
藝術與人生完美結合，是八大山人一生中最長最好的作品之一。

引首有徐世昌行書題「寒煙淡墨如見其人」，卷尾有清代永瑆、許乃普，
近代徐世昌等多人跋文，曾經原天津鹽業銀行經理陳亦侯收藏。

1　黃立群、龍路、龍屹：《從〈河上花歌〉探析八大山人的詩情酒趣》，江西省社科人文課
　　題「八大山人詩文研究課題組」論文。

五　八大山人的生命氣象與繪畫意象

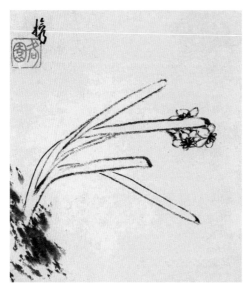

圖 1　《安晚冊》之十七《水仙》　二十二開　紙本墨筆　縱 31.8 厘米　橫 27.9 厘米　日本泉屋博古館藏《八大山人全集》第 2 冊第 334 頁

毫無疑問，八大山人是著名畫僧，清初四大畫僧之首，八大山人 20 多歲出家，50 多歲還俗，具有 30 多年的「僧齡」，是高僧大德老和尚，是學養深厚大禪師，他的畫，禪思悠悠，禪義深深，禪味濃濃，可是，他的畫依然不是禪畫。

1694 年，八大山人 69 歲，他畫了《安晚冊》，共二十二開，其中第十七開就是左邊這幅《水仙》（圖 1）。

像禪畫一樣，八大山人的這幅《水仙》，也重意境、求本真、脫世俗、性灑脫，有一種博大的悲憫情懷，但是，禪畫畫景畫物、畫花鳥，不動心，不動氣，如如不動，沒情緒，沒煩惱，重在表現智慧，重在將這種智慧表現為筆墨書畫中的禪意禪趣禪思。八大山人的字和畫，也超凡脫俗，物我兩忘。八大山人出身皇親國戚，卻沒有富貴氣；他賣畫謀生，卻沒有市井氣。他的字與畫，簡潔淡雅，清新飄逸，從容不迫，不裝腔作勢。這幅《水仙》在色彩上，重水墨棄艷麗，在線條上灑脫不羈，既質樸，又脫俗。左上角題款「拾得」，並鈐有朱文方形的「何園」印章。

這個題款和印章就反映了八大的這個心態與情思。

可是，八大山人的筆墨書畫，並不是心如枯井，死水一潭。八大山人的字也好，畫也好，有情緒，有煩惱，有人間煙火，有人文情懷，八大山人眼裏的萬事萬物，都有人性的光輝；八大山人筆下的花鳥魚草，都有情感的宣泄，八大山人畫出來的一草一木、一花一鳥、一石一水，都有着人生的痛

感，有生命的傲氣，也有對人世間苦難的憐憫。

毫無疑問，八大山人的畫是文人畫，不求工整與形似，也是隨興所至，多取材於山水花鳥，也以筆情墨趣抒發心中之逸氣，凸顯神韻和意境，講究詩情、文心和畫意，畫中有書卷氣，畫外有文人味，陳衡恪認為文人畫要具備的人品、學問、才情、思想四要素，八大山人都具備。

這幅《野凫圖軸》（圖 2）作於 1691 年，八大山人時年 66 歲。

幽深冷寂，是八大山人的明顯特點。中國許多文人，比如倪瓚、董其昌的畫也有冷寂曠遠、荒寒空寂、蕭散超逸的格調，但那更多是一種富人、官人、貴人、閒人的「把玩」心態，中國歷史上的許多文人畫，都是在很優雅、很優越、很富足、很悠閒地表達自己的感覺、感受和感情，他們畫人畫景和畫物，也強調傳神，但主要是很傳神地描繪那些異己的人物或景象，都與他們自身的生命激情不見得有密切的血緣關聯，藝術家本人的人生感悟、心路歷程與文人畫的情感格調並不是那麼息息相關、血脈相融。

八大山人一生坎坷，他的幽冷與董其昌、倪雲林等的優渥、優雅完全不同。八大的幽冷繼承和發揚了中國畫的傳統，也受到禪宗和道家思想的影響，更有他自身的人生體驗和心靈感受。他的山水、花鳥畫雖然是曲折地，卻更有震撼力、更有藝術性地展示畫家的內心世界。八大山人以自己的人生遭際感受而蒼凉入畫，他的一枝一葉，都是自己生命的骨血，他的鳥啼澗鳴，都是自己內心的無聲歌哭；他的奇石怪禽，都是自己性格的傲岸寫真；他的繪畫形象都是自己心態的真實寫照。

在八大山人那裏，千百年來的中國畫又有了一種生命意識、生命尊嚴、生命自信的深刻覺醒。

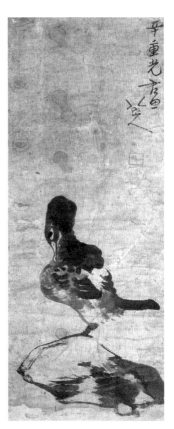

圖 2 《野凫圖軸》紙本墨色 縱 68 厘米　橫 27.3 厘米　武漢市文物商店藏　《八大山人全集》第 1 冊第 217 頁

六　　　　《荷花翠鳥圖軸》的平和與清新

　　這幅《荷花翠鳥圖軸》的底部，不是那漂在水面的田田浮萍，也不是尖
角才露的清新小荷，而是一片厚厚的、大大的荷葉，濃墨重筆、鋪天蓋水，
從這一片荷葉中，可以想像出那滿園、滿塘、滿世界的無邊無盡的荷葉，從
這一片荷葉中，可以想像出那蟲鳴蛙叫的盛夏。

　　然後，從這一片密密厚厚的荷葉中，或直或斜地穿插出幾根長長的蘆葦
稈。厚重寬大的底部荷葉，靠這幾根細細的蘆葦荷梗，托起的竟是一片朗朗

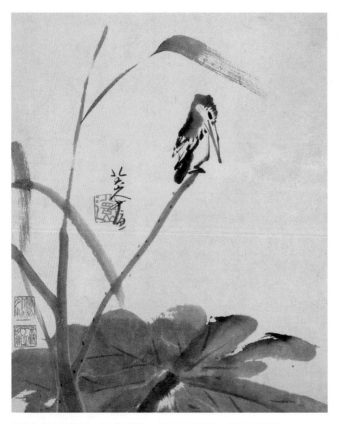

《荷花翠鳥圖軸》　紙本墨筆　縱 32.5 厘米　橫 26 厘米
中國美術學院藏　《八大山人全集》第 1 冊第 190 頁

天空，這種塊與線的組合，濃墨與濕筆的變化，荷葉與葦秆的搭配，竟然構建出一個寧靜而空闊的水面空間，營造出一個寂靜而清新的生存環境。八大山人的表現力真讓人驚嘆和讚嘆。

尤為亮眼的是，那根蘆葦斜斜地、悠悠地一路上來，伸到畫面中間，竟然頂出一隻可愛的翠鳥。雖然，在這個空闊無邊、寂靜無聲的世界裏，這樣一隻小鳥就這麼孤零零地立在細細的蘆葦秆頂端，但它也不管這空闊的世界是不是有好的景致，它也不看這寧靜的水面是不是有潛在的危機，它低着頭，閉着眼，伸着長長的嘴巴，怡然自得，旁若無人，好像在養神，似乎在冥想。

這幅作品的題款和印章也很有講究，它不蓋在右上角，也不鈐在左下部，你看，在畫面正中間，在幾根線條分割的空間裏，有一題款「八大山人畫」，還鈐有一枚「八還」的朱文長方形印。

這幅《荷花翠鳥圖軸》有甚麼特點呢？

首先是物象不多，但組合與構圖精妙絕倫，配物繪景出神入化，用極少的筆墨表現出極生動的事物與極複雜的意象。他把倪雲林的簡約疏宕、王蒙的清明華滋推向了一個更加純正、更加酣暢的高度。

其次是手筆宏大，意境空闊。雖然攝取的是一個小角度，繪畫的是一個小場景，一隻小翠鳥，一種細微的神態，卻給人一種大場面，大情懷，大視野，用筆用墨，放任恣縱，渾樸酣暢又明朗秀健。畫外有畫，畫外有情，讓人從小小的畫面聯想到無限的空間。

三是整個畫面有一種節奏和韻味。細微細節的刻畫上，欲揚先抑，含而不露。意境的構思上，能大開大合，縱橫捭闔，於豪放中有溫雅，於單純中有含蓄，張弛起伏，妙趣天成。你看，這隻小鳥孤零零地立於高高的危蘆之上，處於空空的世界之中，卻那麼悠閒、自在、自如，特別有趣的是，八大山人還似乎不經意地從她的身後升起一根長長的葦秆，又枯筆拖掃，在她的頭上撐起一片寬寬的葉子，就像是為她舉起一面旗幟，又像是為她撐起一個華蓋，這是禮讚，這是頌歌。

四是筆墨清新，灑脫自如。八大山人的畫作中，看不到那種咬牙切齒、青筋畢露、精心營造、刻意為之的痕跡，蒼勁圓秀，清逸橫生，情感自然流露，天機自然呈現。

七　八大山人在險惡環境下的從容與平和

圖 1.《秋花危石圖軸》　紙本墨筆　縱
112 厘米　橫 56.5 厘米　泰州市博物館藏
《八大山人全集》第 3 冊第 500 頁

這幅《秋花危石圖軸》（圖 1）現藏於江蘇泰州市博物館。畫面的右上方有「己卯夏日寫」的題署（圖 2），說明這是作於 1699 年（康熙三十八年），這一年八大山人 74 歲。

這幅作品的鑒賞可從以下幾方面入手：

1. 這幅作品物象簡潔，構圖凝練。都是一些司空見慣的尋常物，且數量少，只有一塊巨石、一片芭蕉、一朵小花而已。

2. 物象造型誇張，畫面佈局險惡。一塊碩大無比的石頭，劈面而來，突兀聳立，佔據畫面的中央，巨石上大下小，搖搖欲墜，沒倒將倒，巨石的中間細小、竟然還有一處彎折，欲斷未斷，給人造成一種強烈的岌岌可危之感。

危石之下、石縫之中，生長着一朵小花，這塊石頭一旦倒下，必然砸到這朵小花，事實上這小花已經受到形勢的逼迫，低着頭，彎着腰，構圖十分險峻。

3. 對比強烈、反差巨大。一是正欹對比。你看那塊巨石，就像一個人頭，巨大的頭顱是低垂的，細小的脖子是彎折的，可它「脖子」以下的卻是正直的。整個基礎是穩重的。二是大小對比。巨石之大、小花之小，簡直不

成比例。三是虛實
對比。巨石之大，
其邊緣的勾勒卻虛
實相間，小花、小
葉雖小，卻勾勒得
清晰，巨石面積、
比例很大，在技法
上卻大片留白，並
用乾筆皴擦，而那
片小花、芭蕉卻用

圖 2　《秋花危石圖軸》　圖 3　《秋花危石圖軸》局部
的題署與印章

濕筆渲染。端詳這片芭蕉，你會發現它在墨色、構圖上、物象上都起到了很
好的平衡作用，試想，如果沒有這片芭蕉，那整個畫面就不穩重、不勻稱了。

　　4. 更為重要的是，八大山人以這種巨石、小花的誇張造型和大小對比的
強烈反差，表現出一種積極向上的意象：面對壓力而淡定自若，身居險境而
生命歡暢。（圖 3）

　　在這幅圖軸中，佔據畫面最大篇幅、最中心位置的是那塊巨石，可奇怪
的是，人們的視線卻被八大山人引向了那朵小花。正是這朵小花，為整個畫
面注入了精神，帶來了面貌。那塊巨石表現了一種「黑雲壓城城欲摧」「山雨
欲來風滿樓」的嚴酷環境和險峻形勢，人們感受到了巨大的沉重感、壓迫感
和危機感，但是，在巨石的重壓之下，這朵小花卻淡然開放，那片小葉卻盡
情舒展，沒有絲毫的膽怯，沒有任何的驚慌，心平氣和，氣定神閒。這種泰
山壓頂的物象中淡定自如自在的意象是八大山人最喜歡畫的。整個畫面墨色
流動，筆速十分流暢：畫巨石，下筆很重，有氣勢，繪小花，手疾婉轉，很
歡暢，表現出小花和巨石竟然是融洽和諧。

　　你看，這幅畫軸的右上角除了有「八大山人」的落款、「八大山人」（白
文方形）的印章之外，還鈐有一枚「可得神仙」的印章。

　　畫面的右下角是一枚「夢翁」的鑒藏印，八大山人自己還在畫面的左下
角鈐有一枚朱文長方形「遙屬」。

　　身處重壓的巨石之下，面對嚴峻的形勢，八大山人怎麼就「可得神仙」？
又「遙屬」甚麼？不禁讓我們有了某種了然於目、會然於心的雋永悠長的感
悟和理解。在中國畫裏，畫、詩、印是相互發明，一同構成一個藝術世界

的，八大山人的題款、印章是他的繪畫藝術中不可或缺的組成部分。

八大山人的繪畫有個明顯之點，他畫的都是一些再平常不過的平常事物，八大山人的藝術有個厲害之處，他能在任何一種平常物之上表現出不平常的精神，在一個耐人尋味的美學意境中展現出一個積極的高昂的精神世界。在這幅圖軸中，這朵小花是一個渺小的、脆弱的小生命，卻不可辱沒、不可凌駕、不可輕視，它自身就是一個內心強大、氣勢充沛的世界。

八大山人畫的是一種人生，折射出一個明清交替的時代；八大山人畫的是一種骨氣，表現了一個苦難人群的精神氣質；八大山人畫的是一種在風雨中挺立的精神，傳遞的是一種力量，它能幫助人們在逆境中站穩腳跟、在苦難中挺直脊樑。

朱良志先生認為，人的脆弱的生命和短暫的時間，就注定生命本身伴着一種困境，更不要說人生過程中會遇到的種種窘迫的處境。哲學、詩、宗教、藝術所關注的核心都是人生困境的問題，所表達的主要內容就是人生困境的解脫，是安頓心靈的。

八大山人有很多作品畫環境險惡，他都是在表現世道是如此艱難，生命是如此脆弱，人生是一趟充滿坎坷的旅行。在這趟旅行中，人如何尋找生命的價值，如何找到安頓自己的生命港灣。八大山人把人生的感嘆、思考與看法，通過他的畫面藝術地表達了出來。

八大山人不是哲學家，不是思想家，更不是人生導師，但是，他的作品確實包含着對生存狀態的深刻表述，對人生價值的深邃思考。八大山人用畫給人的重大啟發，就是怎樣面對人生的困境，怎樣從這困境中超越。

八大山人是一位皇室貴族、一位前朝遺民、一位沒落王孫，他的筆觸一直在故園中徘徊，他的作品一直有故國的哀惋，但八大山人並不是整天嚷着要恢復朱明王朝，更不是要恢復他個人的鐘鳴鼎食的錦繡生活，八大山人藝術的真正意義遠遠超過了一個節士遺民的範圍，八大山人把他的遺民情緒化為現實的觀照，把他的故國情思裹進了人生命運的叩問，把他的人生苦難轉化成了精神的追求，這樣，他筆下的故土山水、花鳥石草等藝術形象和價值判斷，才成為我們現代人的精神故土。

於是，八大山人的畫，就有了內心堅定、價值堅守的精神光輝，八大山人，也就成了我們永遠的心靈知己。

八　　　八大山人的人生困境和患難情誼

　　此圖軸（圖 1）的左上方有「辛未之十二月既望涉事」（圖 2），説明此畫創作於 1691 年農曆十二月十六日，八大山人時年 66 歲。

　　首先，此畫的景象驚心動魄。畫面正中，危立一塊中間碩大、兩頭尖尖的巨大危石、怪石，岌岌可危，隨時可能傾倒。

圖 2 　《湖石雙鳥圖軸》的題署與印章

圖 1 　《湖石雙鳥圖軸》 紙本墨筆　縱 136 厘米　橫 48.7 厘米　上海博物館藏《八大山人全集》第 1 冊第 214 頁

圖3　《湖石雙鳥圖軸》山頂上的鳥　　　　圖4　《湖石雙鳥圖軸》山腳下的鳥

　　危石之巔，俯首拱背、單足獨立地站着一隻小鳥；同時，在這搖搖欲墜的危石之下、凹深之處，竟然還有一隻小鳥，專心致志，低頭覓食，一旦石傾，兩鳥必然同時殞命。

　　第二，更重要的是這兩隻小鳥的神情形態。雖然為巨石阻隔，兩鳥互不相見，卻相互響應，心心相通。山石上的那小鳥張嘴鳴叫（圖3），不是為自己的性命危險而叫喊，而是為另一隻身處險境的小鳥而呼叫，像是在報警，要它的同伴迅即離開；而山腳根下的那隻小鳥或是沒聽見，或是心情悠閒，淡定自若（圖4）。

　　傳遞的精神力量讓人感動：一危石，兩小鳥，踏石的小鳥聲嘶力竭，鳴叫不已，覓食的小鳥氣定神閒，泰山壓頂的險惡境地與弱小生命的淡定從容，形成強烈的對照，給人造成強烈的視覺衝擊。大廈將傾的危急形勢和兩隻小鳥患難與共、溫暖的情誼，讓人產生劇烈的心理震撼。

　　第三，畫面造型極其簡練概括，以最少的筆墨展現了宏大的自然世界。寥寥數筆，就把兩隻小鳥描繪得形神兼備，惟妙惟肖；同樣勾勒數筆，就把山石的大、醜、怪、險表現得動人心魄。

　　鍾銀蘭先生分析八大山人晚年的畫作，如《鳥石圖》《貓石圖》《魚石圖》《荷石圖》《松石圖》，大都是在畫幅中間畫上一塊上大下小的巨石，並以一筆轉折的線條，畫出了石頭的塊面，這一條「氣勢如龍」的線，不僅表現了對象的形狀、質感、空間感、立體感，更強烈地表現了作者的性格。在石紋的處理上，一變傳統的「線皴」和早期灰面和暗面的造型，而使用「點皴」，通過一簇簇濃淡變化不一的橫點皴，更覺生氣盎然。

　　第四，此圖在筆墨上相當成熟：整幅圖
畫計白當黑，元氣充沛，筆力樸茂沉雄，線條
遒勁靈動，變化精微。單國強先生說八大這幅
畫的山石作中鋒用筆，圓勁含蓄，沉穩簡古，
融入了書法的筆法，乾、濕與濃、淡，變化掌
握，極富韻味。

　　此圖軸除了在題款中寫有「涉事」外，還
鈐有白文長方形印「涉事」一枚（圖5），圖軸
的上方還鈐有一枚朱文長方形的起首印「在芙」
（圖6）。

　　畫了這麼一幅驚心動魄的景象，八大山人
卻說是「在芙」，卻說是「涉事」，「哦——」，
於是，我們對八大山人的人生態度似乎有了一
層默默的讚嘆，對八大山人的創作藝術有了會
心的一笑。

圖5「涉事」印

圖6「在芙」印

九　　八大山人筆下的人世悲涼與人情溫暖

八大山人的這幅《柯石雙禽圖軸》（圖 1），現藏於山東煙台市博物館。作品創作年代不詳，但有人分析：畫面上「八大山人」的畫押（圖 2）——「八」字筆畫硬折，雖無年款，但可以斷定是八大山人 69 歲之前的作品。

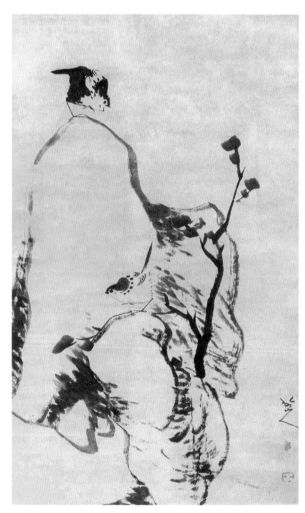

此圖用墨筆淡淡地勾畫出一塊石峰，危聳孑立，一旁伸出一枝用濃墨濕筆畫就的疏枝，枝頭上還綻放出幾朵花兒，兀自開放。

巨石山峰的形狀十分奇特，尖頭尖腳，立足不穩，怪形嶙峋。整個畫面構圖險怪，表現的環境荒寂、境界空靈，似乎傳遞出作者的某種寓意和心境。

光不溜秋的山頂處、犄角旮旯的山腰中，一上一下，站着兩隻鳥，鼓腹縮頸，單腿獨立，似有寓意。

中國人畫鳥，往往表

圖 1 《柯石雙禽圖軸》　紙本墨筆　縱 107 厘米
橫 64 厘米　煙台市博物館藏
《八大山人全集》第 2 冊第 253 頁

現鳥的警覺和環境潛伏的危機。據說，孔子看見有人用網捉鳥，捉到的都是小鳥。就問：「你怎麼捕到的都是黃口小雀。這是為甚麼呢？」捕鳥人說：「大鳥警覺，所以很難捕到；小鳥貪吃，所以容易捕到。」孔子回過頭對弟子們說：「警覺性高的（大鳥）就能遠離禍害，喜歡貪食的（小鳥）就容易忘記禍患。跟從不同的人就會有不同的禍與福。跟從甚麼樣的人，君子的選擇要謹慎呀」。[1] 就是借鳥來說危機與警覺一事。

圖 2 「八大山人」

　　再看畫中的這兩隻小鳥（圖 3），一高一低，一白一黑，山頂上的那隻步鳥，神情緊張，嗷嗷叫喚，急切呼喚，像是在報警；而山腰下的那隻小鳥，卻置若罔聞，悠閒淡定。八大山人表現的有沒有《孔子家語》說的那層意思，那就看讀者見仁見智了。

　　不過，八大山人繪畫的意象，倒是有一種現象值得一說，如果他畫的是一個動物，不管是鳥，是魚，是貓，是鵪鶉，只要是一隻，那就是怒目金剛，橫眉冷對，單腳獨立，聳肩拱背，特別是都有一雙「八大眼」：白眼多，黑眼少，黑眼頂在上眼眶上。但是，同樣是這種動物，不管是鳥，是魚，是貓，是鵪鶉，只要是畫了兩隻或以上，哪怕仍然是單腳獨立，環境仍然是嚴峻苦逼，可它們之間卻是心有靈犀，情有交流。

　　比如，《安晚冊》之二十一《鵪鶉》（圖 4）。

　　再如《雜畫卷》局部（圖 5），嘰嘰喳喳，卿卿我我，甚是親密。

　　哪怕是不同種類的鳥——憨態可掬，情趣

圖 3 《柯石雙禽圖軸》中山頂、山腰的兩隻鳥

1　　參見《孔子家語·六本篇》。

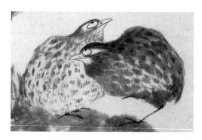

圖 4 《安晚冊》之二十一《鵪鶉》局部 《八大山人全集》第 2 冊第 338 頁

圖 5 《雜畫卷》局部 《八大山人全集》第 2 冊第 290 頁

圖 6 《蓮房翠羽圖軸》局部 《八大山人全集》第 4 冊第 763 頁

圖 7 《雙禽》局部 《八大山人全集》第 4 冊第 815 頁

橫生（圖 6）。

有的是一高一低，如《雙禽》局部（圖 7）。

即使兩隻鳥都在枯樹之上，且一隻睜眼一隻閉眼，而兩者之間也是心意相通，默契無間（圖 8）。

有的是一隻在山崖之巔，一隻在枯樹之幹，一高一低，一正一反，相隔甚遠，卻默契無間（圖 9）。

即使這兩隻小動物，背靠背，也似乎是心連心，比如《安晚冊》之十八《雙禽》（圖 10），這是在樹上的，也有在水面怪石之上的（圖 11）。

所以，我們不能用簡單的、機械的、一維的眼光來打量八大山人。八大山人憤世嫉俗，孤獨孤憤，卻不是甚麼都看不慣、滿腹戾氣怨氣怒氣的人。八大山人也有「軟」的一面，他有人情的回憶，有人生的追求，有心靈的呼喚。

八大山人用他那高超而精彩的藝術，表現了他豐富而多樣的世界認知與人生態度。他用怪石、用懸崖、用枯枝、用敗柳、用殘山、用剩水，表現了形勢是那樣的危急、嚴峻，他表現了人世是那樣的無奈，生命是那樣的無助，他也用金剛怒目、白眼向人的神態表現了性格的倔強和意志的剛強，他還表現了小動物之間患難與共的真情、相濡以沫的友誼。這不但表

圖 8　《柳禽圖軸》局部　《八大山人全集》
第 3 冊第 556 頁

現了自己內心的平和、寧靜和淡定，
更是讚嘆了弱小的人們在苦難中的那
種生存方式和珍貴感情。這些都是人
生的歌詠、生命的禮讚。

　　八大山人的繪畫是洞徹生命的哲
學，是表現生命的藝術。

圖 9　《疏柳八哥圖軸》局部《八大山
人全集》第 3 冊第 546 頁

圖 10　《安晚冊》之十八《雙禽》局
部《八大山人全集》第 2 冊第 335 頁

圖 11　《魚鳥圖卷》局部《八大山人
全集》第 2 冊第 268 頁

十　　八大山人：我本何人，家在何處？

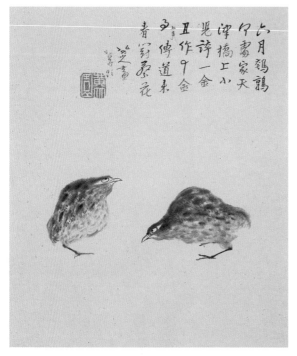

圖1　《山水花鳥冊》之四《鵪鶉》　紙本墨筆　縱37.8厘米　橫31.5厘米　上海博物館藏《八大山人全集》第2冊第313頁

八大山人在1694年、也就是他69歲的時候，創作了《山水花鳥冊》，八開，其中第四開就是這幅《鵪鶉》（圖1）。

怎樣欣賞這幅畫呢？

首先，那兩隻鵪鶉實在說不上是甚麼好看的鳥，縮頭聳背，鼓腹瞪眼，單腳獨立，但鵪鶉的體態有趣，神態生動，墨色濃淡濕枯的運用，把羽毛的層次變化和質感細膩度，特別是這兩隻鵪鶉的相互關係表現得活靈活現，十分融洽。這是八大山人的一個特點，他單畫一隻鳥時，那鳥往往是橫眼冷對，白眼向人，單腳獨立，憤世嫉俗。他畫兩隻鳥時，比如這幅畫，眼還是那樣的「八大眼」，腳還是那樣的單只腳，但鳥的眼神卻緩和了許多，神態也從睨視世界、與環境不合作不兩立，變為兩隻鳥互相親密、抱團取暖，大有世界自有真情在的意味。你看，這兩隻鵪鶉一低一昂，似乎一隻在訴說，一隻在深思，交談甚歡，煞是有趣。

第二，從題畫詩來品畫意。雖然這兩隻鵪鶉畫得惟妙惟肖，逼真動人。但是，八大山人畫這兩隻鳥要表達甚麼意思呢？它們在談些甚麼呢？耐人尋味，卻令人費解。還好，在畫面的右上方，八大山人題詩道：（圖2）

六月鵪鶉何處家，天津橋上小兒誇。
一金且作十金事，傳道來春鬥蔡花。
八大山人畫並題

　　八大山人在多幅畫中題寫過這首詩。為甚麼呢？這是他的一個心結、一個主題。

　　「六月鵪鶉何處家」，哦，這兩隻鵪鶉是在感嘆時世變遷，何處是家：離家出走，時隔多年，家國不在，人何以堪？

　　天津橋，在古洛陽市，舊時宮廷前面的一座初建於隋的橋梁。王琦《李白集注》引《元和郡縣志》云：「天津橋在河南縣北四里，隋煬帝大業元年初造此橋，以駕洛水，用大船維舟，皆以鐵鎖鈎連之，南北夾路對起四樓。其樓為日月表勝之象。然洛水溢，浮橋輒壞，唐貞觀十四年，更令石公累方石為腳。爾雅曰：鬥牛之間為天漢之津，故取名焉。」天津橋就如同人們說的烏衣巷一樣，記載的是繁華舊夢，包含的是悲歡離合，意味着繁華和衰落的更替。

　　八大山人詠嘆道，當年的繁華之世，有多少富家少年，在這裏競奢鬥艷，揮金如土，「一金且作十金事」。還以為是享不盡的繁華事，做不完的桃花夢，還在「傳道來春鬥蔡花」，「蔡花」，同「菜花」。「鬥菜花」，是古代的一種遊戲，可哪裏有「來春」呀。當年繁華美景，如今安在哉！天津橋無影無蹤，只留下一灣清水默默流，當年的燕子再也尋找不到王謝堂前樑了，只得飛入尋常百姓家。這兩隻鵪鶉也是一樣，它們就像那「白頭宮女在，閒坐說玄宗」，這世事變化的滄桑感、盛衰起伏的沉痛感，在八大山人的筆下，竟然化成了這兩隻鳥禽「嘰嘰咕咕」地一低一昂。

　　朱良志先生分析道，這幅《鵪鶉》的

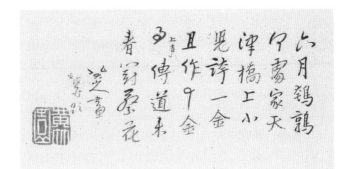

圖 2　《山水花鳥冊》之四《鵪鶉》的題詩

圖 3　《山水花鳥冊》之四《鶺鴒》的署印

主題是無家之人尋覓家園，但家園是不是就是那個故國呢？歸去、歸去，難道就是要歸往天津橋的奢華和夢幻之中？作品中天津小兒的浮華與兩隻鶺鴒的恬然形成強烈的對比。天津小兒「一金且作十金事」，那只是一晌貪歡！而鶺鴒這對被放大的小小鳥，卻沒有痛苦，只有默然。

八大山人的意向是十分明顯的。他將繁華和失落放到浩淼的宇宙、歷史的長河之中，重新審視它的價值。生命的意義不在那曾經有過的繁華，也不在找回那曾經擁有過的一切。

在茫茫無際的宇宙中，在逝者如斯的人生長河裏，往事像花絮，隨風而飄蕩，生命如小舟，隨波而逐流，而八大山人對「何處家」的發問，對「天津橋」的感慨，對「黃竹園」的尋找，卻有着別樣的意義和深刻的思考。

八大山人曾經是曹洞宗的第 38 代傳人，而曹洞宗的第 35 代傳人，也就是八大師祖的師父博山元來說過：「在天津橋上，看弄猢猻」。[1] 八大山人就像他的這位禪門四世祖說的一樣：他這個被世界拋棄的人，在破敗、逝去的天津橋上，冷眼打量着世界的鬧劇，低頭思考着人生的意義。

第三，欣賞八大山人的書法、落款和印章。八大山人在畫上題「八大山人畫並題」，還鈐有「黃竹園」的白文方形印一枚（圖 3）。

最後，欣賞八大繪畫的佈局藝術。八大山人是一個善於處理空間布白的高手，特別是處理那些物象極少的畫面。作畫描繪對象與塑造對象時用筆很少，但佈局講究，此幅畫面上兩隻鶺鴒、詩和印章的擺布得當，特別講究這鳥、詩、印在空間中擺放的位置，其位置左右高低，方向橫斜平直，把整塊空間分割得極富變化，充分利用空白，「計白當黑」，題跋、署款、印章在佈局中的均衡、對稱、疏密、虛實，無一不讓人感覺彌滿、對稱、平衡、濃淡、虛實、疏密、聚散，陰陽相濟，嚴謹有法。

1　《無異元來廣錄》卷四。

十一 這兩隻小山雀，代表了八大的心 ——《雙雀圖軸》賞析

這幅《雙雀圖軸》（圖1）現藏於浙江省博物館，作於1694年（康熙三十三年），八大山人時年69歲。

這是八大山人晚年高峰期的一幅傑作。有六大特點：

1. 落筆大膽，構圖奇險。偌大的畫面，他只在畫面的下方三分之一處畫一對小小的小鳥雀。除此之外，了無襯景，一片清空。畫面中心的寥寥墨跡與畫面周邊的大片留白，形成虛與實的鮮明對比，營造出曠遠意境，給人以無限的想像空間。這兩隻小鳥雀，站在同一塊地面上，卻不在畫面的同一條直線上，而是一高一低。而你細細欣賞這兩隻小鳥雀的一高一低，就曾體會出它們之間的距離和它們所處的場地，這種地面的真實感、天空的空闊感，以及意境的曠遠度，竟然就是通過兩隻小小的鳥雀表現出來的。（圖2）

2. 筆墨簡潔至極，出神入

圖1 《雙雀圖軸》 紙本墨筆　縱75.3厘米　橫37.8厘米　浙江省博物館藏
《八大山人全集》第2冊第340頁

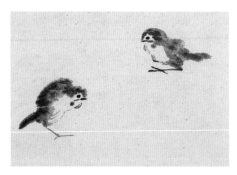

圖 2　《雙雀圖軸》的雙雀

圖 3　《雙雀圖軸》的題詩

化。信手幾筆就擦染出小雀萌萌的體態、茸茸的質感，嘰嘰的叫聲、濃墨點寫眼、嘴、腳，雀爪的那一小筆，鳥嘴的那一小畫，鳥眼的那一小點，都是惜墨如金，以一當十，筆簡而形賅，筆盡而意周。

3. 形象洗練誇張，逼真生動。一雙小雀相向對立，喁喁私語，溫馨可愛：這隻鳥雀弓背梗頸，側目而視，顯出警覺狀；那隻鳥雀嘰嘰喳喳，急切訴説。雙雀之嬌小，神情之生動，呼應之親密，八大山人之造型如此生動，傳神如此到位，讓人驚嘆。

4. 題畫詩的精彩點題。這幅圖軸用兩隻小鳥雀畫出形象，用一首題畫詩點出主題。八大山人的這幅畫究竟表達了甚麼意思呢？請看畫面左上方的題詩（圖 3）：

西洲春薄醉，南內花已晚。
傍著獨琴聲，誰為輓歌版？
橫施爾亦便，炎涼何可無！
開館天台山，山鳥為門徒。
甲戌之夏日畫並題，个相如吃

「西洲」是甚麼意思呢？南朝樂府民歌中有首最長的抒情詩就叫《西洲曲》，寫的是一位姑娘對情郎的漫長相思。朱自清先生在他的名篇《荷塘月色》中，曾記起了《西洲曲》裏

的詩句：「采蓮南塘秋，蓮花過人頭；低頭弄蓮子，蓮子清如水。」這首《西洲曲》就是以「西洲」開頭：「憶梅下西洲，折梅寄相思」，又以「西洲」結尾：「南風知我意，吹夢到西洲。」從此，「西洲」代表着人們所思念的地方。但是，八大山人在這幅畫和這首詩中表達的思念並不是男女之間的情思，而是另一種思念之情。

　　「南內」是甚麼意思呢？唐代長安有三大皇宮，人稱「三內」。唐初李淵李世民父子住在太極宮，稱為「西內」。唐高宗與武則天將政治中心移到大明宮，稱為「東內」。公元 714 年，唐玄宗李隆基登基後把他當太子時住的「興慶宮」擴建，成為他聽政辦公的場所和他與楊貴妃的住所，位於大明宮之南，故稱為「南內」。遺址在陝西西安，當年佔地 2016 畝，比北京故宮還大一倍。唐·白居易《長恨歌》：「西宮南內多秋草，落葉滿階紅不掃。」清·洪昇《長生殿·雨夢》：「朕自幸蜀還京，退居南內，每日只是思想妃子。」唐·元稹：「白頭宮女在，閒坐説玄宗。」後來，人們提起唐玄宗的「南內」，都往往是表達一種寂寞之人對往昔繁華的回憶、對昔盛今衰的感慨、對歷史滄桑巨變的思考。所以，八大山人把「西洲」和「南內」這兩個意象詞一用，人們就明白了，他的這首詩和這幅畫都是訴説對故地的一種懷念，對前朝的一種回憶，對世事滄桑的一種感嘆。

　　八大山人的這首詩就是説：暮春時節，西洲泛起醉人的薄霧，舊時皇宮的花兒已經飄零。誰來為這獨自的彈琴聲，打打節拍呢？（「歌版」，即「歌板」，即歌唱時用以打拍子的樂器。）隨緣的施捨，你也隨宜所變，怎麼會沒有世態炎涼呢。就是在天台這座聖山建廟開館，也還是這麼冷清，寺廟的門徒就只是畫面中這兩隻孤寂的小山雀。

　　我們再來觀賞這幅畫，在那空闊無邊的天空下，在那空無人跡的場地中，那兩隻小小的小鳥雀，嘰嘰喳喳地説，你來找往地叫，無論是回憶之中的「西洲」地，還是舊時皇宮的「南內花」，無論是無人伴奏的「獨琴聲」，還是「山鳥」為徒的「天台山」，表達的都是一種寂寞無邊的回憶，訴説的都是一種世事滄桑的感傷。

　　5. 書法精妙絕倫。這首題畫詩的行草，以篆入草，恣意率真、圓潤樸拙，富有張力，達到了爐火純青的境界，是一幅書法精品。八大山人的書法造詣很高，少年時便能懸腕作米家小楷，一生臨摹歷代名跡不輟，楷、行、

隸、篆、草，無不擅長。行書宗董其昌，楷書兼學歐陽詢、顏真卿、黃庭
堅，後又醉心於《淳化祕閣法帖》，研習王羲之、王獻之、鍾繇、張旭、索
靖等，深得諸家神韻卓然有成。清‧張庚《國朝畫徵錄》評價道：「八大山人
有仙才，隱於書畫，書法有晉唐風格。」八大晚年多用禿筆，弱化提按，鋒
藏不露，線條圓轉，獨創「八大體」，格調樸茂渾厚、蒼勁高古。

　　6. 畫、書、印的互為印證、搭配成趣。此幅《雙雀圖軸》，一半是畫，
一半是書，書與畫達到了完美統一。

　　我們先看書法在這幅畫上的空間位置。八大山人對這個畫面是如何處理
的呢？此畫縱 75.3 厘米，橫 37.8 厘米，那兩隻小鳥雀只在畫面的 1/3 線以
下，而這首題畫詩卻佔了畫面上面的一半，再一看，這首詩不是把上半部全
部佔滿，只寫在畫面上半部的左邊，畫面的右半邊留出大片的白，這樣，題
畫詩本身在畫面結構上也顯得情致搖曳。更重要的，它與那兩隻小鳥雀形成
呼應，凸顯了小鳥雀的遼闊空間。如果八大山人的這首題畫詩把畫面的上半
部從左到右全部寫滿，那就沒了天空的高遠，也沒了鳥雀環境的空闊，也沒
了這幅作品的主題了。從書法與繪畫的結構搭配上，也可看出八大山人的匠
心獨運。

　　再看那 4 枚印章。

　　題畫詩的右邊有一枚「蔦艾」的朱文長方形的起首印（圖 4），題畫詩的

圖 5 「黃竹園」印

圖 6 「八大山人」印

圖 4 「蔦艾」印

圖 7 「天心鷗茲」印

圖 8 「三月十九日」印

圖 9 「个相如吃」印

結尾還鈐有一枚白文方形印「黃竹園」（圖 5），還有一枚「八大山人」的白文方形印（圖 6）。注意，在畫面的右下角，還鈐有一枚白文長方形的「天心鷗茲」印（圖 7），何謂「天心鷗茲」？就是「去機心」。

最後看花押。在題畫詩和起首印的前面，就是那個著名的「三月十九」的龜形花押（圖 8）。

我們在前面第一篇第 5 節《崇禎十七年（1644）的三月十九日：易代之際的天崩地坼》詳細解讀了這個花押的意思，可以參看。1644 年 3 月 19 日，正是崇禎皇帝自縊於北京景山的日子，也就是明朝滅亡的時間。八大山人把這個特意記錄着這個特定時刻的花押鈐在這幅畫的起首印之前，當然是在傳遞某種特別的意味。

然後，八大山人在題畫結尾處又畫了一個花押「个相如吃」（圖 9）。在這個花押「个相如吃」中，「個」是「雪个」，即指八大山人自己，「相如」是司馬相如，「吃」是「口吃」，意思是「雪个與司馬相如一樣，都有口吃的毛病」，也就是不能說話的意思。八大山人除了癲狂的疾病外，還有口吃的毛病。但他對自己這一毛病不但不遮掩，反而直說明說，大寫特寫，可能是表達了反對語言、反對言說的禪宗觀點，更可能是有意以口吃喑啞、沉默不語來表達對清朝的不合作的態度。

你看，在這一幅畫上，八大山人蓋了 4 個印章，畫了 2 個花押，再有 1 首題畫詩，這些和那 2 只小鳥雀一起，營造了一個完美的藝術空間，蘊藉了一個豐富的情思，構成了一篇驚人的曠世傑作。

八大山人以兩隻小鳥雀的形影孤零寄寓着自己的落寞自憐，但雙雀溫情私語，又似乎傳達了他的某種嚮往。那畫面的清爽乾淨體現了八大心境的明淨無礙，而環境的空闊遼遠又反映了八大的孤獨孤寂。八大山人也真有意思，既用那個花押以表達心中念念不忘的 1644 年，又自嘲而認真地大叫「為艾」「个相如吃」「八大山人」，還嚮往「黃竹園」，最後，又來了一個「忝鷗茲」：我八大山人就是凡人一個，已去心機，自在自如了。

通過這兩隻小鳥雀，我們領略到了八大山人的藝術美，認識了八大山人那孤寂的心。

十二　《巨石微花圖》的心靈對話

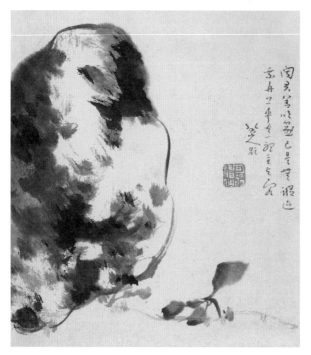

圖 1　《安晚冊》之十四《巨石微花圖》　二十二開　紙本墨筆　縱 31.8 厘米　橫 27.9 厘米　日本泉屋博古館藏《八大山人全集》第 2 冊第 331 頁

對八大山人，人們似乎有一種刻板印象：八大山人是孤獨孤寂的，對現實、對社會、對他人總是憋氣窩火、白眼向人，是充滿敵意的。

其實，八大山人雖然是前朝遺民，對清朝不合作、沒好感，但他關心時事。他是憤世嫉俗，卻參與社會，熱愛南昌，是入世的。八大山人當過多年和尚，出家逃禪，一輩子孤獨孤寂，但他能用達觀的超脫的態度看待孤獨孤寂，並渴望人間真情，渴望人際交往，渴望心靈溝通。

1694 年，八大山人 69 歲，他創作了一部《安晚冊》，共 22 開，其中之十四，就是這幅《巨石微花圖》（圖 1）。

《安晚冊》是八大山人晚年的傑作，幾乎每一開都是精彩絕倫。

這幅畫的左側是一塊巨大無比的石頭，右側在石頭下畫一朵小花。一大一小，形成鮮明對比。這樣的佈局，很不成比例，這樣的環境，十分險惡。

但八大山人是怎樣處理的呢？

他一是用枯筆乾墨輕輕地勾勒巨石的邊界，二是許多地方乾脆不去描繪

巨石的輪廓，三是用留白、皴擦等方法來描
繪巨石的表面，這種對巨石的邊界、質感的
淡化處理，就使得這塊奇大無比的巨石的威
力降低了，石頭並無壓迫之勢，顯得圓潤。
仔細看這塊巨石，竟然還有表情，有鼻子有
眼，體型巨大卻面目慈祥，正在深情地向下
看着那朵小花。

圖 2　《巨石微花圖》局部

　　這朵小花，看上去，像是在舞蹈，舞
姿是那麼優雅，那麼舒曼，像是在微笑，笑
容是那麼動人，那麼燦爛。她是一朵生命之
花，她並不因為上面有個奇大無比的石頭而
害怕，小花雖前傾，卻不是低頭哈腰，沒有
絲毫的委瑣（圖 2）。

　　一塊大石頭，一枚小花朵，相互呼應，
像是兩個朋友在促膝談心。那麼，這一大一
小，塊頭、分量、地位、權勢……都不一樣
的雙方，在談些甚麼呢？

　　旁邊的題畫詩（圖 3）：

圖 3　《巨石微花圖》題詩及署印

> 聞君善吹笛，已是無蹤跡。
> 乘舟上車去，一聽主與客。

　　這是用了《世說新語》中桓伊和王子猷
的典故。

　　桓伊是東晉赫赫有名的「王、謝、庚、桓」四大家族桓氏一族的成員，
字叔夏、子野。383 年，前秦苻堅率百萬軍隊大舉南下，桓伊與謝玄、謝石
帶領八萬府兵在淝水一帶迎敵，一戰而勝保住了江南半壁河山，奠定了南北
朝分江而治的局面。桓伊因在淝水大戰中的戰功進號右軍將軍，爵位由子爵
升為侯爵，被封為永修縣侯（永修在今江西）。384 年，桓伊任都督江州、
荊州十郡、豫州四郡軍事、江州（今九江）刺史，將軍職號不變，持符節。

江州的州治就在豫章（今南昌）。桓伊做了十年的江州刺史，深愛豫章，後死在任上。死後並未歸葬於故土安徽潍溪，而是葬在江西南昌城南門外，[1] 就在青雲譜的梅湖之畔。

桓伊不僅文韜武略，音樂素養也極深厚。《晉書》上說他「善音樂，盡一時之妙，為江左第一」。成語「一往情深」就出自桓伊愛音樂的故事。桓伊每當聽到優美的歌聲，就會情不自禁地擊節讚嘆。當時的宰相謝安見桓伊對音樂如此癡心，便說：「桓子野對音樂真是一往有深情呀！」桓伊最擅長吹笛，有「笛聖」之稱，據說他使用的竹笛，就是東漢著名作家兼音樂家蔡邕親手製作的「柯亭笛」。唐代詩人杜牧說：「月明更想桓伊在，一笛聞吹出塞愁」。[2] 可見桓伊笛子的吹奏水平高超。

桓伊善笛，還解決了東晉的孝武帝和宰相謝安的抵牾。本來，謝安指揮兒子謝玄，在淝水一戰擊敗強敵苻堅，穩定了東晉的形勢，武帝甚為倚重。後來因小人離間，君臣誤會，國家岌岌可危。大將桓伊用一曲箏笛合奏，化解了君臣的心結。《晉書・桓伊傳》載：奴既吹笛，桓伊撫箏而歌《怨詩》曰：「為君既不易，為臣良獨難。忠信事不顯，乃有見疑患。周旦佐文武，《金縢》功不刊。推心輔王政，二叔反流言。」桓伊的歌聲慷慨激越、悲壯蒼凉，直唱得謝安「泣下沾衿」，武帝「甚有愧色」。

王羲之的第三個兒子王徽之（子猷）是一位名士、書法家，他有六個兄弟一個妹妹，屬山東琅邪王氏家族，東晉政治是門閥政治，豪門大族輪流把持朝政，皇帝反倒成了傀儡。所謂「王與馬，共天下」，[3] 以王導、王敦為首的王氏家族能和司馬氏皇族分庭抗禮，共同掌管天下。

但是，人世滄桑，今不如昔。在「上品無寒門，下品無士族」[4] 的東晉，王導又有赫赫功績，王子猷出身東晉第一豪門，是丞相王導的姪孫輩，是王羲之的兒子，王羲之也曾分別擔任過右將軍和江州刺史這兩個職務，是桓伊的前任，所以，王子猷儘管沒有多大的本事，除了字寫得可以，這時的地位、官位都遠在桓伊之下，但他性格不羈，具有率性而為的魏晉風度，於

1　《大明一統志》。
2　［唐］杜牧：《潤州二首》。
3　《晉書・王敦傳》。
4　《晉書・劉毅傳》。

是，就有了下面這場他和桓伊的交往佳話。

　　有一天，王子猷進京，泊舟於清溪之側，正好碰上桓伊從岸上經過。二人不期而遇，雖素不相識。但子猷並不在乎這一點，讓家人去請桓伊為他吹笛，大咧咧地說道：「聞君善吹笛，試為我一奏。」王子猷不顧禮儀、不擇場合，的確有點冒昧。但桓伊毫不介意，二話沒說，走下車來，坐在胡牀前，為他演奏了三支曲子（「為作三調」）。王子猷也不下船，在水中靜靜地傾聽欣賞。桓伊演奏完畢後，一一收拾物品，起身，致意，然後，上車啟程而去。兩人自始至終沒說一句話，卻心有靈犀。

　　那麼，八大山人用這幅畫要傳遞甚麼意思呢？八大山人在當時是卑微得不能再卑微的人，既無職業，也無戶籍，居無定所，隨便甚麼人都可以欺負他。他沒有地位、身份，卻有生命的尊嚴。是一個小小的生命，但生活得非常從容，不卑微、不猥瑣。

　　桓伊吹笛所在地就在現在南京蕭家渡渡口，也被後人稱為「邀笛步」，成為建康的一處名勝。後來，宋人程大昌在《演繁露》中記有「桓伊下馬踞胡牀取笛三弄」之事，人們由此引申理解為桓伊演奏、創作了《三弄》笛曲。明代朱權，也就是八大山人的祖上，他受貶改封到南昌之後，不問政治，轉信道教，並鑽研藝術，寫了一部古琴曲集──《神奇祕譜》，其中輯有《梅花三弄》琴曲。曲前小序云：「桓伊出笛作《梅花三弄》之調，後人以琴為三弄焉。」也就是說，朱權認為著名樂曲《梅花三弄》是根據桓伊的笛譜改編的。後來，明清金陵十裏秦淮河上，《梅花三弄》是歌舫之上最流行的笛曲之一，幾乎成了以秦淮八艷為代表的演奏者的必修科目。1972 年作曲家王建中將古曲《梅花三弄》改編為鋼琴曲，其表現主題為毛澤東的詞《卜算子·詠梅》，即「俏也不爭春，只把春來報。待到山花爛漫時，她在叢中笑」。

　　八大山人非常傾心於這樣意會心傳、渺無蹤跡的心靈對話。這裏沒有權勢，沒有利欲，甚至沒有言語，人世間的一切分別和差別都統統遁去，只留下兩顆靈魂在那兒細細絮語。八大陶醉於這穿透兩顆心靈的音樂，這份感動使得八大這幅作品中，僵硬的石頭為之柔化，那朵石頭邊的微花，也對着石頭輕輕地舞動，低聲吟哦。八大要畫的意思是：人心靈的深層理解，穿透了這世界堅硬的冰層。

　　朱良志先生說：八大山人有一種給人痛快淋漓的感覺。它就像明燈一樣，

圖 4　「八大山人題」

圖 5　「可得神仙」印

可以指導你的行為方式，待人接物。世界上充滿了蠅營狗苟，充滿了污穢，人在虛與委蛇中，喪失了真性。世界像一個冰層一樣，人與人之間缺乏真正的溝通，八大山人為你指出這一點，並嘗試為你搭起一道溝通的橋樑。世界充滿了冷漠，八大的畫，卻穿透了這冷漠，給你溫情，讓你去諦聽他畫中微妙的聲音，原來這裏有這樣溫情和悠長的靈魂絮語。八大的孤獨表現在他對人際溫情的嚮往與表達。

八大山人在這幅作品的末尾，簽了那大家非常熟悉的落款 ——「八大山人題」（圖 4）：

還鈐上一枚朱文方形印 ——「可得神仙」（圖 5）：

如果說桓伊的笛聲撫平了人心的高低和人情的疏離，那麼，八大山人的藝術也一樣穿越了時間的距離，穿透了世界的隔膜，直入人的心靈。

十三　家國不在情還在：八大山人的那份無奈與灑脱——《雙鵲大石圖軸》鑒賞

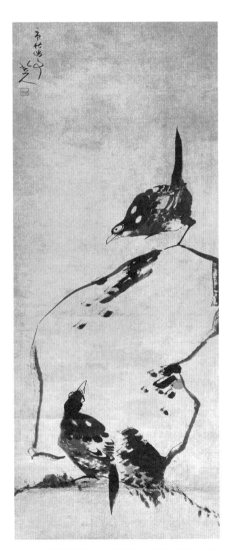

圖 1　《雙鵲大石圖軸》　紙本墨筆　縱 120 厘米　橫 49 厘米　南昌八大山人紀念館藏《八大山人全集》第 1 冊第 207 頁

　　八大山人的這幅《雙鵲大石圖軸》（圖 1）當中，一塊碩大無比的怪石，一上一下地立着兩隻喜鵲，細細看來，它們你一言我一語地談論得很熱烈，很親切。

　　八大山人在組配物象時似乎有一個規律性的特點：如果畫面上只有一隻鳥，那麼這隻鳥多半不待見，或金剛怒目，或白眼相向，或愛理不睬，給你一個高傲的輕蔑的沉默。但是，如果有兩個小動物，比如兩隻小鳥、兩隻小雞，或一隻小鳥和一尾小魚……就會親切可愛，溫情脈脈，且不説兩隻小動物竊竊私語，即使是一個熱情急切，另一個愛理不理，兩不默契，也同樣是生活氣息濃厚，情意綿長。

　　可做一比較，我們先拿此畫巨石上面的那隻鳥（圖 2）和《个山雜畫冊》之三《八哥》（圖 3）比較一下，再拿此畫巨石下面的那隻鳥（圖 4）和《花鳥冊》之四《八哥》（圖 5）中的那隻鳥比較一下。

　　可以看出：八大山人如果畫出兩隻鳥，他就往往要表現這兩隻鳥兒的患難

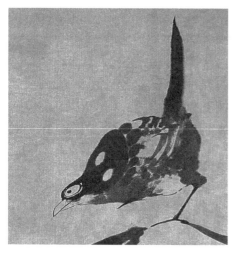

圖 2　《雙鵲大石圖軸》局部 1

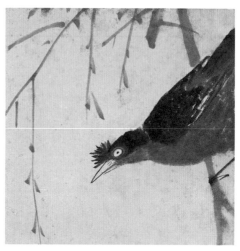

圖 3　《个山雜畫集》之三《八哥》局部，《八大山人全集》第 1 冊第 62 頁

圖 4　《雙鵲大石圖軸》局部 2

圖 5　《花鳥冊》之四《八哥》局部，《八大山人全集》第 3 冊第 706 頁

與共、相濡以沫的親密關係。

　　那為甚麼這兩隻喜鵲不在自己的鳥巢裏待着，跑到這塊光不溜秋、慘模怪樣的石頭上談些甚麼，還談得這麼熱烈呢？

　　因為它們鳥巢被別人佔了，可能八大山人要表達的就是鵲巢鳩佔的意

思。《詩・召南・鵲巢》云「維鵲有巢，維鳩居之」，本來是比喻女子出嫁，住在夫家。後來，「鵲巢鳩居」這個成語，就比喻土地、房屋、妻室被別人強佔了。據說喜鵲擅長築巢，而鳩生性既拙又懶，不會築巢，就會強佔鵲做好的現成鳥巢。傳云：「尸鳩不自為巢，居鵲之成巢。」八大山人作此畫以諷刺清朝政權強佔了別人的土地，致使自己家國盡失。同時，八大山人要着意表現的是：儘管這雙鵲沒有了棲息之地，生存都成了問題，只能集棲於磐石之上，卻仍然精神不減，情誼不滅，這不是尸鳩可以佔據和動搖得了的。

　　你看，作者在畫面的左上角還瀟瀟灑灑地題了「庚秋涉事」，還題寫了「八大山人」的款。最後，悠悠然地鈐上了一枚「八大山人」的朱文有框屐形印。

　　這幅《雙鵲大石圖軸》作於 1690 年（清康熙二十九年），八大山人時年 65 歲。這時的八大山人呀，歷經坎坷，飽經滄桑，除了一輩子的苦難，一肚子的苦水之外，還多少有了一些淡定、灑脫。

十四　　八大山人怎麼把樹畫成了人？

圖1 《快雪時晴圖軸》　紙本墨筆　縱215.2 厘米　橫 77.9 厘米　劉靖基藏《八大山人全集》第 1 冊第 208 頁

1690 年（康熙二十九年庚午），八大山人在 65 歲時創作了一幅《快雪時晴圖軸》（圖 1）。

畫面上畫了一堆怪模怪樣的石頭，怪石之中，畫了一棵同樣不甚美觀卻十分遒勁的松樹。

一是環境。此畫似乎沒有直接描繪環境，但正像單國強先生所說，枯筆乾皴的畫法使物象顯得乾枯蕭索，而那堆石頭雖然怪，卻是千年頑石，那棵松樹雖然醜，瘦小得像一根藤，卻老幹虬枝，勁道十足，視覺上雖然給人以反常之感，卻真切地傳遞出一種天老地荒、蕭索冷漠。

二是松石。這堆石頭是上大下小、奇形怪狀，而松樹是上粗下細、屈曲盤旋，對松樹來講，土壤貧瘠，根基不牢；對怪石來講，立足不穩，搖搖欲墜，岌岌可危。但是松樹和怪石相互支撐，相互依傍，而且石頭的配置、松樹的開枝也講究了一種平衡，這樣，不僅畫面的構圖給人以穩定感，松和石的意象也給人一種千年不倒松、萬年不爛石的意境，有一種向下扎根、向上伸展的精神力量。

三、情緒。此畫畫的是天寒地凍、天老地荒中的孤松危石，給人傳遞的卻是一種堅定愉快的心情。這松樹的形象，很像

人的姿態，不僅僅是堅定堅強，還
很快活。正像王朝聞先生所說，這
幅《快雪時晴圖軸》正是用簡練的筆
墨來描畫松樹的特殊姿態，使人聯想
到人的舞蹈姿態。[1] 確實如此，八大山
人筆下的孤松正像一個生命的舞者，
她立定在那裏，迎風起舞，她的身肢
前後舒展，曼妙無比，她的手臂上下
飛揚，婀娜多姿，那松樹的松針松葉
就像舞者的手指在人們的眼前金光閃
閃，變幻莫測。

圖 2　《快雪時晴圖軸》的題識

　　為甚麼八大山人把樹畫得像個
人呢？而且，這個「人」是那樣的外有蒼老感，內有精氣神，從上到下很快
活呢？

　　八大山人在畫面的右上方寫下一段題識（圖 2）：

> 此《快雪時晴圖》也。古人一刻千金，求之莫得，余乃浮白呵凍，一昔
> 成之。庚午十二月廿日八大山人記

　　「浮白」：漢劉向《說苑·善說》：「魏文侯與大夫飲酒，使公乘不仁觸政
曰：「飲不為酶者以大白。」原意是罰一滿杯酒，後來也指滿飲一杯或暢飲。
　　「呵凍」，以口氣嘘手取暖。
　　八大山人說：這是《快雪時晴圖》呀。古人說一刻千金，浪費不得。我
是一面大口大口地喝着酒，一面呵着口氣取暖，突擊了整整一個晚上才把它
畫完。
　　從八大山人「浮白呵凍，一昔成之」，我們可以看出八大山人那種飲酒、
呵手、揮毫、作畫的興奮、得意和滿意的樣子。
　　但是，我們要問：這個興奮、得意和滿意，和快雪時晴有甚麼關係呀？

1　　轉引自周時奮：《八大山人畫傳》，山東畫報出版社 2003 年版。

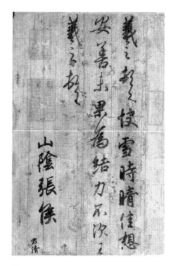

圖3　王羲之《快雪時晴貼》

整個畫面沒有一片雪花呀。

《快雪時晴帖》是晉朝書法家王羲之的書法作品，以行書寫成，是一封書札，其內容是王羲之寫他在大雪初晴時的愉快心情及對親朋的問候。其中或行或楷，富有獨特的節奏韻律，其筆法圓勁古雅，起筆與收筆、鈎挑波撇都不露鋒芒，結體勻整安穩，字裏行間表現出氣定神閒，不疾不徐的悠閒情致。（圖3）

王羲之《快雪時晴帖》，紙本墨筆，縱23厘米，橫14.8厘米，全文共4行，28字，被譽為「二十八驪珠」。

到了清代，乾隆皇帝認為王羲之的《快雪時晴帖》、王獻之的《中秋帖》和王珣的《伯遠帖》是稀世珍寶，就把王羲之和他的兩個子侄的這三幅字帖珍藏着在北京紫禁城的養心殿的西暖閣，並把存放這三幅字帖的地方取名為「三希堂」，還親筆題寫了一個「三希堂」的匾額高掛在門楣上。

其實，很早以前，元代的黃公望畫過《快雪時晴圖》（圖4）。

黃公望畫水墨雪景山水，層岩疊嶺，奇峰寒林，白雪皚皚，寒氣襲人。山下房舍數間，山間升起一輪紅日。天空用淡墨渲染，以烘託雪的潔白，山石用乾筆皴擦，枯樹用濃墨意筆寫之。《快雪時晴圖》畫面除一輪寒冬紅日外，該畫全以墨色畫成，描繪雪霽後的山中之景。通幅用筆柔潤如羽，令人稱奇的是黃公望竟能運用這種極其柔潤的線條建構如此宏大的山石結構，並

圖4　黃公望《快雪時晴圖》　紙本設色　縱29.7厘米　橫280厘米　故宮博物院藏

且使之穩固清晰。筆法蒼勁雄奇，線條簡練嫻熟。其中黃公望跋曰：「文梅公大書右軍帖字，余以遺景行，當與真跡並行也。黃公望敬題。」

此時，我們能理解和回答了：八大山人畫的雖然只是一棵松樹和一堆怪石，根本不見雪，如何叫快雪時晴呢？因為，王羲之的這封信札的內容說的是他在大雪初晴時的愉快心情，其書法也表現了這種心情，而黃公望的畫也是描繪了大雪初晴後的壯觀景色以及自己的愉快心情，故而「快雪時晴」，在中國文化裏已經成為一種固定表達：嚴寒環境中精神卻依然高昂、心情卻依然愉快。八大山人畫的雖然是松樹，卻也是快雪時晴時的愉快得意、神采飛揚的心情。

我們可以聯想開去，這不是一棵樹的枝葉形態，而是一個人的精神狀態，氣候天寒地凍，冷氣肅殺，八大山人卻坦然自若，精神煥發，心靈之花依然綻放，生命之舞楚楚動人。有部電影說中國歷史上，一個部族面對國外強敵入侵，雖然做好了充分準備，但明日的戰鬥很可能是寡不敵眾。頭天晚上，部族首領的兒

圖 5　《松樹圖軸》　紙本墨筆　縱 179.6 厘米　橫 77 厘米　劉靖基藏　《八大山人全集》第 1 冊第 209 頁

子問：「父親，明日的戰鬥，我們打不贏的話，怎麼辦？」父親沉吟了一會兒，堅定地說道：「兒子，讓我們唱歌吧。」

八大山人畫這棵松樹，反映的是在嚴酷的環境下，人應該保持的精神狀態。人，可以失敗，但永不消沉。可以跌入底層，精神卻不能沉淪。

說到這裏，還可看八大山人另一幅作品《松樹圖軸》（圖 5），同樣畫的是一棵松樹，八大山人同樣把它畫得像一個人，不但畫出人的形態，更畫出了人的狀態、人的神態，我們看到了一個生命的舞者在迎風起舞，衣袂飛揚，一個不屈的靈魂在盡情歡呼，縱聲歌唱。

圖 6 「八大山人」印　　　圖 7 「八大山人」印　　　圖 8 「涉事」印

　　《快雪時晴圖軸》和《松樹圖軸》在畫面的右上方都鈐有「八大山人」的朱文有框屜形印（圖 6）和「八大山人」的白文方形印（圖 7）各一枚，而且，在畫面的下方也都鈐有一枚白文長方形印——「涉事」（圖 8）。

　　特別值得一說的是，「涉事」是八大的一個十分重要的概念，分析見本書第四篇第 19 節《看看八大山人的兩隻鳥是如何去機心、存天心？》。正是在這幅《快雪時晴圖軸》上，八大山人第一次鈐上這枚「涉事」，此印一直使用到 1694 年，69 歲。

十五　八大山人難道會跳舞？

如何欣賞這幅畫呢？

第一，看此畫的物象。畫面上有兩株松樹，松頂屈蟠而禿，松針稀落，枝幹扭曲，翻垂如拗鐵之勢，蒼老、瘦削，卻見拙美。功力深厚，運筆老到。

其次，此畫的構圖奇特，極盡誇張之能事。畫面遠處有淡淡的山巒，近處有大塊的岩石，還有兩棵松樹，在遠處的山巒和近處的岩石松樹之間，有着大片的空白虛靈。仔細欣賞此畫，會感覺到八大山人營造藝術空間和美學意境的能力是如此高超：這幅畫不到一尺見方，展現出來的空間卻是千山萬水，如此廣闊，呈現出的意境卻是具有太極般的宇宙感、空靈感，這為此畫的「主角」——那兩棵松樹的舞蹈提供了廣闊的表現舞台、宏大的交響音樂。

第三，此畫的「墨」用得特別好。對遠處山巒的點染、特別是松針淡墨點寫的畫法為其獨創。八大山人畫畫主要以墨為主，一生幾乎沒有用顏色來作畫。在這幅畫中，黑白的處理十分精妙，白中有黑，黑中有白，墨的「黑」、與紙的「白」，形成了美妙的組合、構成了強烈的對比，相互對立，又相互呼應，有對比，又有層次，所謂「計白當黑」，黑與白的相生相剋、交錯變幻，使作品具有了美學的張力和生命的

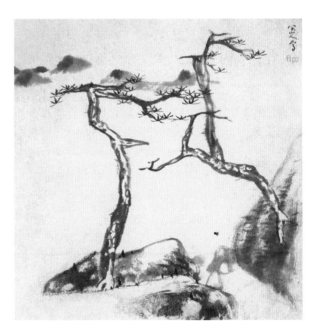

圖 1　《山水花果冊》之一《雙松》　十開　紙本墨筆　縱 25.5 厘米　橫 24.8 厘米　南京博物院藏《八大山人全集》第 2 冊第 394 頁

圖 2　「八大山人寫」

圖 3　「八大山人」

節奏，更加單純，更加純粹，更加樸素。八大山人對黑白的運用真是達到了出神入化的夢幻境界。

最後，畫面傳神動人。這幅畫不著一字，不題一詩，只畫了兩棵不語松，卻傳達出無盡的情思。松樹，本無知無覺，而這兩棵松樹，卻神態靈動，有情有義，溫馨、感人。在這雲海空闊、蒼茫無邊的山水之間，在這篤定堅強、天老地荒的崖石之上，這兩棵松樹就像一對歷經磨難、劫後重逢的親人，隔水相望，雖然可望而不可即，卻凌空翩翩起舞，楚楚動人。其中一棵還前傾着身子，似欲伸出手去牽對方的手，道是無情卻有情，風骨神韻空靈盡現。天地山水之中，群山白雲之間，沒有一個觀眾，甚至沒有一棵其他的樹，這對松樹雖然孤獨，卻不消沉，天地山水就是他們的知音，他們自己就是他們的觀眾，他們依然如故，自在起舞，凌空飛揚。

這幅《雙松》，不正是在畫八大山人他自己嗎？八大山人不正是在歷史的山水之間、在精神的舞台之上，和他的心靈一起跳起了那生命的舞蹈嗎！？

最後，八大山人在這幅《雙松》（圖 1）的畫面左上角，落款「八大山人寫」（圖 2），還鈐有一枚朱文無框的屐形印——「八大山人」（圖 3）。

十六　　說說八大山人這隻雞

這幅《雞雛》（圖1），創作於1694年，八大山人時年69歲。

欣賞這幅畫，可從五個方面入手：

這幅作品首先是佈局大膽。偌大的畫面，只畫了一隻小雞雛。但說來也怪，整幅作品絲毫沒有空疏空蕩的感覺，倒覺得畫面飽滿、張力十足，元氣充沛。八大山人的這隻雞，雖然個頭微小，其貌不揚，卻像英雄人物登台、出場，雖不氣宇軒昂，卻氣定神閒，鎮定自若，壓得住陣腳，鎮得住場。

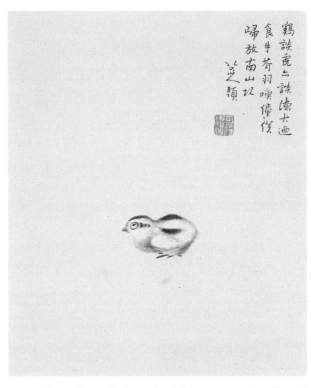

圖1　《山水花鳥冊》之一《雞雛》　八開　紙本墨筆　縱37.8厘米　橫31.5厘米　上海博物館藏　《八大山人全集》第2冊第310頁

其次是佈局巧妙。八大把小雞置於畫面的中線偏下，以小雞的這一位置為中心，畫面被分割成四塊空間。每塊空間的大小都不一樣，平衡而有變化。由於小雞頭部朝左，題詩就題在右上方的第二大塊的空間中，空蕩的背景頓時活躍起來，起到突破平衡和豐富內容的作用。

第三是雞雛的刻畫，細節細緻入微，神情生動傳神。在八大山人的筆下，這隻小雞雛茸茸可愛，八大山人擅長人寫意，在這裏卻用細筆勾畫，淡墨皴染，十分精準地表現了它那毛茸茸的極富質感的羽毛，這在八大山人作

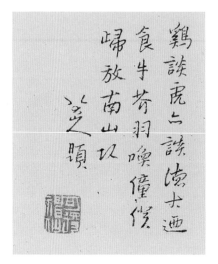

圖 2 《山水花鳥冊》之一《雞雛》的題識

品中是極少見的。[1]

欣賞到此，人們並不滿足，這隻雞雖然畫得像，形態逼真，神態可愛，可畫這麼一隻雞雛，是甚麼意思呀？

中國人畫動物，一般畫高大威武的，如猛虎下山，雄鷹展翅，蛟龍出海，戰馬奔騰，而八大山人畫的都是一些小東西：小魚、小鳥、小貓，這不，八大山人在這幅畫裏只是畫了一隻小雞雛。

當然，中國的畫和詩裏也有以雞為對象的，但多表現雞的漂亮威武的那一面，如李賀詩「雄雞一聲天下白」，如徐寅詩「峨冠裝瑞玉，利爪削黃金」，再如徐悲鴻的《風雨雞鳴》。

可八大山人的這隻雞，實在是說不上漂亮，更談不上威武。那八大山人為甚麼要畫一個這麼微小的生命，而且又表現它那不太威武的一面呢？我們來看看八大山人的題詩吧。

第四，要讀懂八大的題畫詩。在畫面的右上方，八大山人有題識（圖 2）：

雞談虎亦談，德大乃食牛。

芥羽喚童僕，歸放南山頭。

八大山人題

八大山人是前朝明宗室的遺民，政治形勢和本人身份都不允許他直表心意，他那 30 多年的佛學禪宗經歷，也讓他有了不假言語、以心傳心的習慣與本領，這樣一來，八大山人的繪畫、題詩、款印都像謎一般、霧一樣，又讓人丈二金剛摸不着頭腦，讓你不明其意所指，不知機鋒所在。八大山人的這首詩，就是如此。

1 朱良志：《八大山人研究》，安徽教育出版社 2008 年第 1 版，第 135 頁。

這四句題識第一句「雞談」，是劉義慶《幽明錄》講的一個晉人的故事：晉兗州刺史宋處宗，不善言談，買了一隻長鳴雞，非常喜愛，一天到晚關在籠子裏，掛在窗前，那隻雞竟然會說人話，與宋處宗談論，極有言智，終日不輟，宋處宗的言語技巧也因此大有長進。在這裏，「雞談」的雞是一隻在籠中供養的雞，「談雞、雞談」等是指「玄談、清談」。唐駱賓王《對策文》其三就有：「泛蘭英於戶牖，接座雞談；下木葉於中池，廚烹野雁。」

「虎亦談」是甚麼意思呢？據說北宋大儒程頤講過一個故事：「老虎能傷人，這是小孩都知道的事情。但人們在一起聊天時談到虎，卻沒有誰害怕，而有位農夫被老虎咬傷過，只要聽到有人說到老虎，就會嚇得大驚失色（『談虎色變』的成語就這麼來的）。為甚麼呢？就是這位農夫真正體驗過被老虎傷害的危險呀。」

「雞談虎亦談」，是指關在籠子裏的雞或談論在人們嘴上的虎。

第二句「德大乃食牛」是一隻威武兇猛的鬥雞。語本《莊子·達生》呆若木雞的故事：

紀渻子為王養了一隻鬥雞。過了十天，王問：

「雞養好了吧？」

答：「沒有，那隻雞正虛浮驕傲自恃意氣呢（『虛驕而恃氣』）。」

又過了十天，王又問。

答：「還沒有。那隻雞一聽到聲音就叫，一見到影子就跳，心還是為外物所牽制（『猶應向景』）。」

又過了十天，王問。

答：「還沒有。那隻雞還是目光敏捷，意氣強盛（『疾視而盛氣』）。」

又過了十天，王問。

答：「養好了。雞雖有鳴者，已無變矣，那隻雞看上去就像一隻木雞一樣，其德全矣，所有的優秀品質都具備了。別的雞都不敢應戰，都嚇跑了。」

這隻「全德」之雞，有吃牛之力，其他雞都不敢與它鬥。

第三四句「芥羽喚童僕，歸放南山頭」：古人鬥雞，為使雞增強戰鬥力，將芥子搗碎放到雄雞的尾巴上，後世就以「芥羽」來指「鬥雞」。漢應瑒《鬥雞》：「芥羽張金距，連戰何繽紛。」唐杜淹《詠寒食鬥雞應秦王教》：「花冠初照日，芥羽正生風。」

圖 3 「可得神仙」

八大山人既不願做受人供養的「對談」之雞，整天關在籠子裏，更不願意做一隻戰無不勝、「呆若木雞」的鬥雞，那樣會失去了靈動；他要做一隻「歸放南山頭」的雞，一隻雌柔的雞，一隻超越了爭鬥、不為人玩弄、恢復了自己獨立自由狀態的雞。正像這隻小雞雛，雌柔而得神仙之境。所以，八大山人在畫上悠悠然地寫下「八大山人題」，又鈐下一枚「可得神仙」白文方形印（圖 3）。

甚麼是八大山人的神仙境界？看看這隻「歸放南山頭」，想去歸隱，走向自由的小雞吧。

第五，把畫與詩搭配起來欣賞。顯然，這幅《雞雛》不是簡單的花鳥畫，八大山人是通過一隻小雞，折射出一種人生態度，訴說了一種精神追求。朱良志先生對此畫有着深刻的解讀，他說：八大喜歡畫雞，他的雞不同凡響。真可謂：欲得鶴飛凌宇意，卻從雞鶩群中談。八大山人給人以生命的啟發，這是蘇格拉底所沒有的。比如說人的尊嚴問題，是蘇格拉底關心的重要問題。他說人生命的根本意義，就在於人的尊嚴。但關於人的尊嚴，八大那裏得到更深刻、更具體的詮釋。北島說：「在沒有英雄的時代裏，我只想做一個人。」

從這隻雞的神態聯繫到人的尊嚴，這一點是深刻的。八大山人的這隻雞雛，為甚麼想「歸放南山頭」，要走向歸隱，走向自由，因為它既不想做受人供養的「談雞」，也不想做供人玩弄的「鬥雞」，它有着自己的尊嚴。有了這個視角，再來欣賞八大山人的這隻雞（圖 4）：

圖 4 《山水花鳥冊》之一《雞雛》局部

毛色未乾，腿不直立，身姿前傾，神情膽怯，好像剛從蛋殼裏出來，面對陌生的世界，就像還沒有學會走路的小孩，正邁着蹣跚的小步，探頭探腦，小心翼翼地試探着向前走，它的目光充滿着狐疑、恐懼和迷茫：這個世界有沒有危險？有沒有老鷹？有沒有黃鼠狼？有沒有陷阱？它一點兒也不知道，但，

就是這個小生命，眼睛炯炯放亮（八大用了誇張的手法畫雞雛的眼睛，特別在圓圓的眼睛旁邊，加了三道放射性弧線），它看看天地，看看你我，走出一步，再走出一步，慢慢而堅定地走向這個它根本不熟悉的世界。這是一種生存狀態，生命弱小但如此堅定的態度體現出生命的尊嚴。

八大山人給人們的生命啟示還在於：生命的尊嚴，不在於自身體格是強是弱，力量是大是小，而在於是否有強大的內心，是否有自己的思想。大大的世界，就這麼一隻小小的雞雛，一巴掌便可拍死。環境的巨大與生命的弱小，對比強烈，但是，八大山人的這隻雞雛，卻給人以無窮的力量。為甚麼？俗話說：好死不如歹活，可八大山人講生比死難（「凡夫只知死之易，而未知生之難也」），死，可以一死了之，一了百了，而生，則要有尊嚴地活，則異常艱難。尊嚴來自哪裏？內心要強大，頭腦有思想。這隻雞雛之所以有尊嚴，是因為它有「歸放南山頭」的想法和思想。

法國哲學家、思想家布萊士‧帕斯卡（Blaise Pascal，1623—1662）認為人的價值就在於人會思想。他說：「思想形成了人的偉大。人只是一支蘆葦，是宇宙間最脆弱的東西。但人是一支會思想的蘆葦」，雖然這根蘆葦很脆弱，「一口氣、一滴水就足以致他死命，然而，縱然如此，人仍然要比致他於死命的東西高貴得多。……人的全部尊嚴就在思想。」人因為思想而具有了靈魂，有了定力。殷海光對陳鼓應說：「在時代的大震蕩下，一幅晚秋的景象，涼風一吹颭，滿樹的落葉紛紛飄下，枝頭只剩三兩片傲霜葉，在冷風中顫栗。有風範、有骨骼的知識分子太少了！」[1]

在明清交替之際，時代面臨巨大轉折，社會出現激烈動蕩，個人的力量是那樣地弱小與無助，但是，這幅《雞雛》圖，卻給我們展示了生命的尊嚴、思想的力量。

1 摘自余世存主編：《常言道——近代以來最重要的話語錄》。

十七　看完了八大山人畫鳥、畫雞，再看他怎麼畫魚

　　在中國文化裏，魚，是一種普遍和重要的現象，無論是遠古魚紋彩陶、神話傳說，還是詩經故事、民風民俗，到處都是浸潤着民族旨趣與民族精神的魚文化。因為魚多籽，繁殖能力強，具有人丁興旺、福澤綿延的含義，「魚」又和「餘」諧音，是年年有餘、生活幸福的象徵，但在文人士大夫那裏，魚卻是自由自在、自得其樂的物化，所以，中國繪畫常常畫魚：民間畫多用「魚」來表達吉祥的祝願，文人畫多用「魚」來表現自由的含義。正是這種意願不同，畫法也不一樣。民間畫多把魚和蓮畫在一起，表達了「連生貴子」「連年有餘」的主題，漢樂府民歌《江南》也有「蓮葉何田田，魚戲蓮葉間」之句。但文人畫的畫法則不一樣。

　　比如，北宋劉寀的長卷《落花游魚圖》，就是把魚和落花畫在一起，落花本是殘春之物，寄託人們的感傷之情，可水中游魚卻穿波戲水，自由歡快。這種人之悲而魚之樂的對比，讓人體會到《莊子·秋水篇》裏莊子和惠施在濠梁觀魚的意蘊。莊子説：這些魚在水裏自由自在地游來游去，這是魚的快樂呀。惠施説：你不是魚，你怎麼知道魚快樂呢？（「子非魚，安知魚之

圖 1　《魚樂圖卷》紙本墨筆　縱 29.2 厘米　橫 157.5 厘米　美國克利夫蘭博物館藏　《八大山人全集》第 4 冊第 734-735 頁

樂？」）莊子説：你不是我，你怎麼知道我不知道魚的快樂呢？(「子非我，安知我之不知魚之樂？」)

清朝惲壽平（南田）（1633—1690）又是另一種畫魚的方法。惲壽平，明末清初的著名書畫家，獨創沒骨花卉畫，是常州畫派的開山祖師。惲壽平一生坎坷，飽經困苦。清兵入關南下時，年僅 12 歲的惲壽平隨父遠走浙、閩、粵，歷盡艱險。1648 年（順治五年），6 萬清軍強攻建寧，16 歲的惲壽平參加建寧的抗清戰鬥。城陷後，與兄被虜至清兵營。出獄後，堅守氣節，不應科舉不做官，不向權貴低頭，不與清朝合作，進行了各種消極的、沉默的、堅決的反抗。他的所有作品，從不署清朝的年號，而是用天干地支。再如他畫魚，就借鑒宋人劉寀的方法，將落花和游魚聯繫起來，創作出《落花游魚圖》。杜甫的詩句「感時花濺淚，恨別鳥驚心」，有兩種解釋：一是移情於物，花鳥本為娛人之物，可因感時恨別，人見了花鳥卻反而落淚驚心；一是將物擬人，有感於國家的分裂、國事的艱難，長安的花鳥都為之落淚驚心。但不管哪種解釋，杜甫的詩裏，花鳥與人心都是相通的。可惲壽平的畫裏，魚兒是那麼鮮麗、自由、快活，而人失故土，內心是那麼悲苦與憤懣，真是明亡清興，人不知魚之樂，魚不知人之悲。

八大山人是花鳥畫大師，經常畫魚呀，鳥呀，鴨呀，貓呀。他畫魚的方法，又與劉寀、惲壽平不一樣。那麼，八大山人是怎麼畫魚的呢？雖然他也常畫花、畫荷、畫蓮，但八大山人不太把魚和蓮呀、花呀畫在一起，他畫

圖 2　《魚樂圖卷》局部 1

圖 3　《魚樂圖卷》題
識詩 1

魚，就是兩種畫法：

第一種方法就是把魚和石畫在一起，比如，《魚樂圖卷》這幅長卷（圖
1），估計創作於 1692 年。八大山人的這幅長卷一開始，在右上角，就是一
枚白文長方形的「在芙」起首印：

一看到這個「在芙」，我們就可以理解八大山人的心境了。然後，全幅
作品分為三段，每段有一幅景，各配有一首詩：

最右邊的是第一段，為高崖（圖 2），有題識詩（圖 3）：

去天才尺五，只見白雲行。云何畫黃花？雲中是金城。

八大山人此處用了白雲思親的典故：唐代宰相狄仁傑出外巡視。路過太
行山，登上山頂，極目遠眺，南方的天空中孤零零地飄着一片白雲，狄仁傑
觸景生情，睹物思親，對身邊人說：「那片白雲下面就是我父母居住的地方
啊。」他呆呆地站在那裏，望着那緩緩飄動的白雲，心中滿是對父母之邦的
思念。從此，望雲思親，就成為二十四孝之一。八大山人此處畫了一座高聳
入雲的懸崖高山，看着高山，看着白雲，就想去遠處的「金城」故國，那大
明王朝雖是金城湯池，卻已是明日「黃花」，黯然逝去。應該講，八大山人
的這種望白雲而思親，想念故國的情緒是濃厚而沉重的。這為下面的篇章做
了鋪墊。

中段為第二段，畫了一塊石頭兩隻魚（圖4），有題識詩（圖5）：

雙井舊中河，明月時延佇。黃家雙鯉魚，為龍在何處（上聲）？

詩中之「明」實指「明朝」，「黃家」，指皇家。「雙鯉」和「雙鯉魚」，指代書信，寓意「相思」。中國古代，紙張出現以前，書信多寫在白色絲絹上，然後把書信夾在一底一蓋的兩片魚形竹木簡中，以免傳遞過程中損毀。雙鯉典故最早出自漢樂府詩《飲馬長城窟行》：「客從遠方來，遺我雙鯉魚，呼兒烹鯉魚，中有尺素書。」

再看這一段的畫面，當中一塊巨大的怪石，石頭永在，游魚悠悠，讓人聯想起時間的久遠。可無論多麼天老地荒，人對家園雙井的期盼，對故國山河的思念，卻一直「延佇」久立在明月之中。

最左邊是第三段，畫中有山崖大壑，怪石林立，懸崖丘壑之間，游魚歷歷，悠悠而游。（圖6）

有題識詩（圖7）：

三萬六千頃，畢竟有魚行。到此一黃煩，海綿冷上笙。

「黃煩」，指的是黃煩魚，元代張翥有《浮山道中》詩：「一溪春水浮黃煩，

圖4　《魚樂圖卷》局部2

圖5　《魚樂圖卷》題識詩2

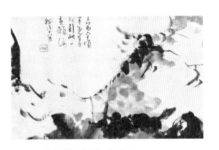

圖6　《魚樂圖卷》局部3

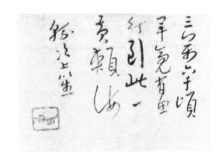

圖7　《魚樂圖卷》題識詩3

滿樹暄風叫畫眉。」黃頰魚，又叫「鱤魚」，頰部呈淡黃色，眼睛略突出，體細長，稍側扁，腹部圓，無腹棱。體長約 80 厘米，最大者可達 2 米，重可達 67 公斤，是生猛的肉食魚，養魚塘裏有幾條鱤魚，整個魚塘其他魚類基本就絕跡，《本草綱目》中說它「啖魚最毒，池中有此，不能畜魚。」「笙」這種樂器常用作其他管樂器如笛子、嗩吶的伴奏。《詩・小雅・鼓鐘》:「鼓瑟鼓琴，笙磬同音。」笙磬兩器同時演奏，相互補充，相得益彰。後「笙磬同音」比喻人事協調，關係和睦。

如果說，這幅《魚樂圖卷》的前兩段是意境淒美，思緒綿長，那麼，這一段則是情緒高昂，霸氣沖天。你看，八大山人寫道：三萬六千頃的水面，畢竟還是有魚在這裏游弋、游行的嘛。雖然沒有伴，就它孤零零的一條魚（就像沒有其他樂器相伴的笙一樣），但「到此一黃頰」，這條魚還是來到這裏，暢游、駕馭這三萬六千頃的水面了。

圖 8　《游魚圖軸》紙本墨筆　縱 96 厘米　橫 46 厘米　南京博物院藏　《八大山人全集》第 1 冊第 215 頁

八大山人畫魚的第二種方法，就是甚麼背景也不畫，整個畫面就畫一條魚。比如下面這幅《游魚圖軸》（圖 8）。

八大山人的這幅《游魚圖軸》，現藏於南京博物館，作於「辛重光之十二月既望」，「辛重光」是星歲紀年，指康熙三十年辛未，即 1691 年農曆十二月十六。八大山人時年 67 歲。

這幅《游魚圖軸》，可從幾個方面欣賞：

一，在高近 1 米、寬近半米的一幅偌大的畫面上，就只畫了那麼一條魚。這種魚叫黃頰魚，在鄱陽湖經常可見。八大構圖簡練，畫鳥也好，畫魚也罷，很多東西不畫背景，簡得不能再簡，這樣一來，畫面上所體現的物象突出，視覺感也輕快

大方。

二，雖然名叫《游魚圖軸》，可八大山人的魚似乎是一條硬直且翻白眼的「死魚」，是一種極靜的狀態，畫面感覺冷死、細膩、傳神，「到爾一黃煩，海綿冷上笙」，使得這條主體魚極其突出，更顯得孤傲自信，卓爾不群。

三，沒有任何背景，而沒有背景也是背景，八大山人用大面積的空白來表現背景，表現空闊無邊的水面，形成了水天不分的構圖，表現了空間的無限。這種背景處理不在於背景本身，而在於畫的意境。八大山人以極其洗練的物象，來表現極其豐富的內涵，這是其他人難以做到的。

八大山人的作品有一個特徵：小動物、大場景。他經常畫一些小動物、小生命：如小雞、小雀、小魚等，這些小動物、小生命體態渺小，無燦爛之羽毛，無水木之可依，可是，八大山人卻偏偏要把這些小動物、小生命置身於大背景、大場面之中，從而表現出這個小動物的體態和姿態，從而展現這個小生命的自信和尊嚴。

四、欣賞其印章與落款。畫面的正上方有一枚有框長方形的「在芙」起首印，題識詩的結尾有「八大山人」的落款，然後，鈐有框朱文長方形和白文方形的「八大山人」印各一枚。

五、畫面的左上角有題識詩：

三萬六千頃，畢竟有魚行。到爾一黃煩，海綿冷上笙。

這幅《游魚圖》的題識詩和前一幅《魚樂圖卷》第三段的題識詩，書法形態一致，內容也只有一字之差（變「此」字為「爾」字）。

八大山人的這首詩，在多幅畫作中題寫，可見它反映了八大山人的思想。想想看，浩渺鄱陽湖，三萬六千頃，「海綿冷上笙」，沒有其他伴侶，只有一種笙，幾多清冷，幾多荒寒，時光是這樣久遠，世界是這樣冷僻，宇宙是這樣空闊，就那一條小小的魚自由自在地游着，這是何等的氣定神閒。八大山人就敢這樣做，獨遊鄱陽湖，「獨坐大雄峰」，那種自尊，那種自信，那種大氣，給人極深的印象。

八大山人的這條魚是孤獨的，可它又是自在而從容的，又是堅定而自信的。宋代蘇軾的《赤壁賦》寫道：「白露橫江，水光接天。縱一葦之所如，凌

萬頃之茫然」，通過水之遼闊和船之微小、環境之大與生命之小的對比，抒發了遺世獨立的情緒和曠達瀟灑的心態。相比之下，八大山人更有一種生命的力量、生活的態度。

八大山人的很多作品，非常精細地闡發人內在的滿滿的自信，他反覆傳遞一種信念：生命是自足圓滿的，人是自信自尊的。所以，畫幅右上鈐「在芙」白文長方起首印。

八大山人對生命的自足圓滿、自信自尊的闡釋，是有禪宗因素的。八大山人是南昌人，禪宗八祖馬祖道一在南昌主持開元寺（今佑民寺）十幾年，他說「汝自家寶藏一切具足，使用自在，不假外求。」馬祖道一表達了禪宗的一個基本思想：我心我佛，即心即佛，自足圓滿。自己財寶隨身受用，可謂自在。八大山人長期居住的耕香院，就在奉新縣，這裏也有百丈懷海的百丈寺，強調「獨坐大雄峰」「心月孤圓」，讓人在內心深處發現自我的價值，讓人告別隨波逐流的庸俗，告別人云亦云的附屬。八大強調：

哪怕是一個卑微的人，也有生命存在的理由。

人的自尊，是人對自我的信心，人必須有對自我生命的信念。有一次，八大的師父弘敏大師問道：

「身入禪道與心入禪道，有甚麼區別呢？」

「我愈來愈感覺到，佛義博大，而我自己就像一顆極其微小的芥菜子。」

「你應當知道，芥子也能容下須彌。佛說，一葉一世界，一花一菩提。何謂佛性，佛性即我性，覺悟了的我心，就是佛陀的須彌。」

這種「我心即佛」的自信心，也塑造了一個具有獨立人格和獨立藝術品格的藝術大家。

八大山人是孤單、孤獨的，可他的內心卻是強大的。這裏他要表達的，主要不是反清復明的萬丈怒火，更不是自我沉淪的衰退意志，而是一種積極的自信的人生態度。

300 年前八大山人的畫與我們現實感受聯繫得很緊，能給我們人生觀、價值觀上的許多啟迪。

第四篇

八大山人的禪思禪味

一　八大山人那隻坐禪入定的鴨

圖 1　《荷鴨圖軸》紙本墨筆　縱 142.8 厘米
橫 66 厘米　上海博物館藏　《八大山人全集》
第 2 冊第 428 頁

這幅《荷鴨圖軸》（圖 1）創作於 1696 年，八大山人時年 71 歲。畫面一開始就有「柔兆」兩字（圖 2）。

「柔兆」，這是太歲紀年法。中國古代有「帝王（年號）紀年法」「干支紀年法」和「太歲紀年法」等方法。這幅《荷鴨圖軸》的創作年份是公元 1696 年，如果用帝王年號紀年法，就是「康熙三十五年」；如果用「干支紀年法」，就是「丙子」年；如果用「太歲紀年法」，就是「柔兆玄枵」年，而對應天干「丙」的就是「柔兆」，對應地支「子」就是「玄枵」。而八大山人學惲壽平（南田）畫畫，從不署清朝的年號，而是用干支紀年法。甚至八大山人認為明朝滅亡了，家園的土地沒有了，所以，他用干支紀年法時，只寫天干，不寫地支，比如那著名的《古梅圖軸》（參見第二篇第一節）。

你看：在將近高達 1.5 米的畫面上，左右兩邊是兩道山崖，特別是右邊這堵高高的懸崖重重地

伸進畫面，高高的石崖、細細的荷梗、濃濃的荷葉，繪就了一個高而深、幽而靜的幽谷深潭。

圖2　「柔兆」

在荷鴨的身後，有三根細而長的荷梗，幽幽地撐起大片大片的荷葉，寬大而厚重，生意濃濃，有的是荷花盛開，有的是含苞待放，有的荷葉濃密，乾脆衝出了畫面，消失在人們的視野之外。

在高高的深潭深處的正下方，在密密森林似的荷葉之下邊，有一塊上大下小搖搖欲墜的危石，危石之上，靜靜地端坐着一隻老鴨，這隻老鴨安詳冷靜，眼睛似閉未閉，神情似醒非醒，像是在冷冷地悠閒地觀看着人世間的世俗生活，又像是在老僧坐禪，入定冥想，只管想着自己的心事，絲毫不為周圍的一切所動。（圖3）

八大山人做了32年的和尚，毫無疑問，深受禪的影響。在八大山人的筆下，水墨皆禪，萬物有悟。吳昌碩曾評價八大山人的作品是「禪之上乘」，「畫中有詩，詩中有禪，如此雄奇，世所罕見」。像這幅《荷鴨圖軸》不但鴨的形象和姿態像老僧在坐禪修心，畫的意境富於禪思禪趣，就是其印章也表達了八大山人的禪學思想與觀念。畫面的開頭有「八大山人」落款和白文方形印。

除此之外，畫面的開頭還鈐有「可得神仙」的白文方形印一枚。

畫面的左下角鈐有「遙屬」的朱文長方形印一枚。「屬」通「矚」，「遙屬」就是「遙矚」。八大山人打坐在這密密的荷葉之下、深山之中，優哉游哉，一幅神仙的模樣和派頭，一幅神仙的感覺和心情，他不但神態悠閒，感覺良好，他還遙想、遙望。八大山人在遙想、遙望甚麼呢？遙想着他心目中的「自在的場頭」，遙望着他理想中「清淨的荷園」。

（圖）

八大山人的畫，溫潤虛和，空

靈寧靜，有着深刻的禪學思想和濃厚的禪趣。明末李日華《紫桃軒雜綴》論畫說：「古人繪事，如佛說法……不必求奇，不必循格，要有胸中實有吐出便是矣。」八大山人畫的都是平常之物，不求奇，不尋怪，可構思奇特，技法多變，不循格，不守成，但無論是尋常之物也好，奇思妙想也罷，都是吐出胸中實有，都是八大山人的人格修養、價值觀念、澄明心境的自然流露，所以，語言凝練而口吻平和，筆墨清潤而氣質虛和。

就像這幅作品的這隻鴨，眼珠子黑點如豆，眼眶成方成圓，頂着眼眶的上沿畫眼珠，翻出大大的眼白，一副白眼向人、白眼瞪人的表情。這種畫法，常見於八大山人的各種動物，如鴨呀、魚呀、鳥呀、貓呀等，成為八大山人的特有的和專屬的表情包：眼睛是半睜半閉，狀態是半醒半睡，情緒是不慍不火、似怒非怒，這種神似形非的形象與造型，所表達的表情不僅是憤恨，不只是強壓怒火，更是超越了人間的愛恨情仇，超越了外界的種種牽扯，是一種內在的平靜淡定，甚至是一種入定。

在八大山人看來，這大千世界中的一切不過是和我們身心相遇的對象，都是我們修煉身心的道場。中國哲學和藝術追求的、強調的正是人的生命尊嚴，是內心的平和安寧，是用這樣的心情和心境去和世界對話。

八大山人以禪入畫的創作手法深受董其昌的「南北宗」畫論的影響。董其昌在《容台別集·畫旨》中說：「禪家有南北宗，唐時始分。畫之南北二宗，亦唐時分也。」

八大山人在《題石濤疏竹幽蘭圖》說「禪與畫皆分南北」，又在《題畫奉答樵谷太守之附正》說：「禪分南北宗，畫者東西影。說禪我弗解，學畫那得省。至哉石尊者，筆力一以騁。」八大山人認為：說禪嘛，我不太懂，但學畫嘛，那不覺悟不行。禪分南北宗，有漸修和頓悟的分別。畫也分南派北派。南宗禪崇尚自然適意的生活方式，追求自由自在的內心感受，講究淡泊空靈的心境情緒。南宗禪的核心是講究頓悟，南宗禪對文人畫的影響極大。八大山人是禪林高僧，又是書畫大家。「畫者東西影」，八大山人的畫，不求逼真，而在神似，水墨寫意，簡潔旨深，有靜穆之趣，有疏曠之韻，具有畫禪合一的顯著特徵。有記載，八大山人曾經為石濤畫過一張《大滌草堂圖》，並在其上題詩曰「至哉石尊者，筆力一以騁」，這句話既是對石濤藝術的稱讚，也是對自己畫論的表達。

八大山人說自己不懂禪，這是謙虛之辭，他是說不願與人談禪。八大山人不但不願與人談禪，甚至不願意與人交談，他也確實不善於與人交談。

八大山人有個老鄉也是老友叫吳之直，他經常觀摩八大山人作畫，認為八大山人的筆墨之妙，實得力於參禪靜悟。1702 年（康熙四十一年），也就是八大山人 77 歲的時候，吳之直為八大山人的《題花卉魚蟲果品冊》題跋，對八大山人的畫論思想有一個總結，說：

> 嚴滄浪論詩，以禪悟為宗，詩與畫同一家法，跡象未忘，終歸下乘。余鄉人八大山人作畫，頗得斯旨。余與山人交二十年，見其畫甚夥。山人畫凡數變，獨用墨之妙則始終一致，落筆灑然，魚鳥空明，脫去水墨之積習。往山人嘗以他故泛濫為浮屠，逃梁山中，已而出山數年，對人不作一語，意其得於靜悟者深歟！東坡云：「作詩必此詩，定知非詩人。」山人作畫，以畫家法繩之，失山人矣……

吳之直的意思是：八大山人因為某種原因逃往山中出家為僧，雖然現已還俗，可數年對人不說一句話。也正因為如此，八大山人心靜覺悟至深！也正是這個原因，八大山人的畫風不管怎麼變化，獨獨用墨之妙始終一致，這就是落筆灑然，魚鳥空明，水墨之積習全然脫去。蘇軾說過：就詩本身來論詩，那一定不是這個詩人啦。同樣，就畫家之法來套八大山人的畫，那就不能理解八大山人啦。

近代潘天壽是一位非常有名的藝術大師，他在《聽天閣畫談隨筆》中說：「石溪（清初四畫僧之一，法名髡殘）開金陵，八大開江西，石濤開揚州，其功力全從蒲團中來。」

大師就是大師，一句「功力全從蒲團中來」，就把八大山人的畫與禪的關係，說了個通透。

二　八大山人活在哪裏，嚮往何處？

圖 1　《荷花水鳥圖》紙本墨筆　縱 127.2 厘米　橫 46.7 厘米　故宮博物院藏

上一篇《八大山人那隻坐禪入定的鴨》分析了八大山人筆下的鴨就像老僧坐禪，入定修心。那麼，這一篇就看看八大山人是在哪裏坐禪？在何處修心？

我們試分析鑒賞八大山人的兩幅作品《荷花水鳥圖》和《蓮房翠鳥圖軸》，看看八大山人是如何表現他的生活環境、他的理想世界以及他如何對待和處理理想與現實之間的矛盾。也就是說，看看八大山人活在哪裏？嚮往何處？在甚麼地方修煉？

這幅《荷花水鳥圖》（圖 1）畫面上，一塊孤石倒立，幾棵疏荷斜掛，一隻孤獨的小鳥，縮着脖子聳起背，長長的嘴巴細細的腿，孤零零地立於怪石之上，荷花之下。（圖 2）

它站立的那塊石頭，怪模怪樣，上大下小，根基極不穩固，隨時都會坍塌；水底滿是污泥爛草，在污泥爛草裏，不但立着怪石，還長出了高高的荷花。那又黑又大的荷葉從斜上角垂下，濃重的墨色使得荷花有了沉重感，那長長的荷莖也像是一把錘子的長柄，正擺動着重錘，徑直砸向那隻孤獨的水鳥，幾乎就重重地壓到那小鳥的背上，大有黑雲壓城城欲摧、山雨欲來風滿樓的架勢。

八大山人的筆下，這種藝術形象比比皆是。他畫的鳥雀，很少振翅飛翔，多半「白眼向人」，他畫的花朵，不是春色嬌艷，而是「濺淚」墨花，他畫的山水，也是「殘山剩水」、苦山瘦水。八大山人的生活現實就是如此，形勢是如此壓迫，環境是如此悲涼，生活是如此艱難。他是在借花、木、

魚、鳥的形與神，來表現自己艱難的人生處境，抒
發自己的不平之氣。

　　八大山人一生坎坷，受盡苦難，可他始終嚮往
美好的理想世界。在這幅《荷花水鳥圖》中，他營造
出一個清新、純淨、空透、靈動的荷塘世界和美學
空間。

圖2　《荷花水鳥圖》局部1

　　那隻小鳥身後的荷花，漂亮極了。畫面右上方
的一簇簇荷葉攜帶着荷花闖進畫面，開得那樣肆無
忌憚，熱鬧燦爛，就像節日的禮花瞬間燃放，把水
鳥的天空一下子點亮，就連那水鳥頭頂上那幾片濃
墨點染的荷葉，在這禮花的渲染下，也顯得像是為
水鳥撐起了一把巨大的華蓋陽傘。那細長的荷莖，
帶着八大山人對理想世界的嚮往，悠然曲折，卻堅
定不回地向着天空不斷攀升，升到高高的盡頭，那
荷莖頂端竟然高高地升出一朵絢麗的荷花，那是八
大山人理想世界的燦爛綻放。

圖3　《荷花水鳥圖》局部2

　　八大山人生活的現實是那麼不堪、理想的世
界卻是那麼美好，這樣巨大的反差、這麼尖銳的矛
盾，八大山人是怎麼面對和處理的呢？

　　你看這隻孤獨的水鳥，伸着長長的嘴，聳着彎
彎的背，縮頭縮尾，形象雖不高大偉岸，神態卻泰
然自若，滿不在乎，孤鳥一隻，單足立地，立在那
塊高高的危石之上，悠閒而自得，冷靜又安詳，冷冷地觀看着世間的景象，
像老禪入定，絲毫不為周圍的一切所動。

　　看着八大山人這幅畫，不禁想起藝術家岳雲鵬的台詞：

　　「我不但賺得少，吃得也不好。」——那怎麼辦？

　　「可是我很高興。」——為甚麼呢？

　　「因為我沒辦法。」

　　這個三段式的表達不但幽默風趣，也確實道出了人們的某種困窘的生活
境況和曠達的生活態度。八大山人的畫也有用這種達觀的思維和抖包袱的節

圖 4 《蓮房翠鳥圖軸》
紙本墨筆　縱 162 厘
米　橫 41.6 厘米　《八
大山人全集》第 4 冊第
763 頁

奏來表現人生境況與人生態度之間邏輯關係的效果。

　　八大山人面對着一種不堪的環境與嚴峻的現實，可癡心不改，情懷不丟，價值不變，「一個卑微的人一生都做着一個清潔的夢」。

　　八大山人，一個前朝遺民、沒落王孫，手無縛雞之力，心無搏殺之念。他改變不了現實，那就改變對現實的態度吧。於是，這隻水鳥縮頭聳背閉上了眼，單足獨立入了定。這，有幾分對現實的不滿與反抗，有幾分對夢想的堅定與執着，也有幾分對出路和辦法的感嘆與無奈。

　　八大山人表現這種人生境況和人生態度的藝術手法和禪思禪趣，常見於他的許多作品。我們可以再拿他的《蓮房翠鳥圖軸》（圖 4）做個說明。

　　你看他對現實環境的表現，也是那一塊怪石倒立，上大下小，險峻心懸，也是污泥滿地，環境不堪。他對理想世界的追求，還是那樣水面清靜，空氣清新，荷葉滿天，荷花綻放，香氣沁人。他對人生態度的表現，也仍然是單足獨立於世，眼睛微閉對人，獨自沉溺於自己的世界，只不過這是兩隻翠鳥，一個嘰嘰喳喳，一個閉嘴不語，可心靈相通，情感交融。（圖 5）

　　這幅《蓮房翠鳥圖軸》和前幅《荷花水鳥圖》一樣，整個畫面，構圖空靈流動，簡約含蓄，虛疏淡泊，冷逸逼人，傳達出一股荒凉、寂寞而又傷感的意境，表現出八大山人的淒凉身世、傲孤個性和冷落情懷。

　　八大山人的人生追求和藝術表現最為動人心弦的地方就在於：他對自己的價值信念一直不放棄，對美好嚮往的表達一直在進行。正是有這種價值與信念，哪怕當了 32 年的和尚，他也「欲潔不曾潔，雲空並未空」。正是有這種價值與信念，哪怕他被追捕，受磨難，比死還難的難，他也熬了過來，活了下來，堅守不變。

　　八大用他的畫、詩、印章和款識來不斷地表達他嚮往的那個「清凉的世界」，不斷地尋覓他傾心的那個「自在的場頭」。他把他居住的地方叫作「在

芙山房」「寱歌草堂」，他把他追求的世界叫作「灌園」「芙園」「何園」，他把他自己叫作「荷園主人」「灌園長老」。

圖5　《蓮房翠鳥圖軸》局部

八大山人的繪畫能力與藝術水準是超眾和驚人的。中國畫的大寫意畫法，要求深厚的筆墨功力。八大山人的繪畫風格，繼承了明代徐渭奔放、豪邁的大寫意技法並有所發展，八大山人以「淚」研墨寫丹青，筆勢險峻、跌宕，墨色淋漓、酣暢，[1]在立意、造象、造型、佈局、筆墨以至詩書畫印一體上都達到了水墨大寫意花鳥畫的空前水平。

不過，八大山人的人生追求和藝術表現最為深刻和最給人啟迪的地方卻在於：他認為這些「灌園」「芙園」「何園」等「清涼的世界」和「自在的場頭」，不在別處，就在此地，就在當下。他認為現實生活的環境就是他追求理想世界的地方，就是他修煉的場頭。這種人生態度和南方禪、洪州禪是相通的。八大山人是地道的南昌人，十分熟悉洪洲禪的精髓。洪州禪講究即心即佛，我心我佛，平常心是道。主張觸境皆如，立處是真，修煉的道場就在當下，拜佛不用去西天。這些禪學思想的積極意義在於，它把逃離現實轉為立足當下，把拜外在的佛，轉變為修自己的心。這使得八大山人對現實的苦難就有了特別的堅韌，對內心的信念有了特別的堅守。

回到本篇開頭的提問：八大山人活在哪裏？嚮往何處？

答曰：他活在苦難的現實，嚮往清涼的世界。

那麼，面對不堪現實與價值理念間的矛盾，八大山人如何處理？他如何在苦難中磨煉，在現實中眺望呢？

答曰：他憋着一窩火，但守着一股氣，做着一個夢，他不離開南昌，不離開當下，就像那不染的荷花始終不離污泥。

於是，這隻水鳥，單腳獨立，梗起了脖子，縮頭鼓腹，閉上了眼。

1　彭亞：《以淚研墨寫丹青——八大山人〈荷花水鳥圖〉賞析》。

三　八大山人的水仙：佛手拈花禪意生

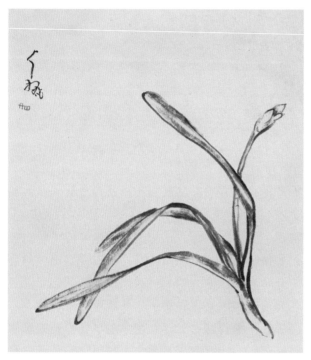

圖 1　《安晚冊》之十九《水仙》　二十二開　紙本墨筆　縱 31.8 厘米　橫 27.9 厘米　日本泉屋博古館藏　《八大山人全集》第 2 冊第 336 頁

這幅《水仙》（圖 1）創作於 1694 年，八大山人時年 69 歲。

看到這幅水仙，人們的第一感覺就是很像一隻佛手，曼妙優雅，禪意盎然。

朱良志先生在《八大山人研究》中盛讚八大山人的水仙極有特色，無論在造型、風味是還筆墨的處理上，與中國繪畫史上的同類作品都有不同。

首先是造型優雅。中國繪畫史上的水仙圖，多畫水仙一叢，如仇英的水仙圖，而八大山人的水仙僅取一枝。

這幅《水仙》，單莖由下而上，橫空而來，姿態優柔婉轉，分而為數片花葉，花葉呈盤旋之態，或短或長，曼妙展開，輕輕地托起一朵水仙花，水仙或含蕊待放，或奇花初發，優雅婉轉，儀態萬方地伸展出她的身姿。葉和花，像在微風中輕輕地舞動，左顧右盼，參差呼應。水仙的葉片微微地張開，成了手形，從葉片中伸出的花朵，如從指間舉出，而開放的花朵，迎風微笑，燦爛而艷灼，如同向人示意。

其次是用墨精妙。八大山人畫水仙，不單為水仙繪影繪形，更是寫出水

仙的神韻。像這棵水仙，以濕墨勾出葉片的輪廓，再以乾墨輕擦，以顯現出
陰陽向背的態勢。

　　八大山人的筆墨運用真是出神入化，乾墨不枯，厚度顯現，腴潤而不焦
躁；濕筆不滑，筆跡清晰，沉着而不渙漫。

　　人們不禁詫異，這又不是油畫，八大山人僅憑一支毛筆和一籠煙墨，怎
麼就能把水仙葉子的不同受光面的感覺和印象畫了出來，怎麼就把水仙葉子
的厚度與骨力也畫了出來，讓人高呼過癮，驚嘆不已。

　　最後是神韻雋永。八大山人的水仙，清麗出塵，綽約簡逸，雖然沒有卓
爾不群的體態，卻有親切和平的姿容，花葉摩挲間，如有笑意；參差錯落中，
好像是仙人指路。石濤極為推崇八大和八大的藝術，曾為八大山人的《水仙
圖》題過一首詩：

　　　金枝玉葉老遺民，筆墨精研迥出塵。
　　　興到寫花如戲影，眼空兜率是前身。

　　八大山人的水仙畫極富禪意禪味。畫得很好，不是好在畫得像水仙，而
是在畫得像人的手，一朵花在兩個手指中間溢出來。

　　八大山人在畫面的左上方畫一個「个相如吃」的畫押。（圖 2）

　　人們看着這枝水仙，就很容易想起禪宗那則「拈花一笑」的著名故事。
一天，釋迦牟尼在靈山法會上，向眾弟子說法布道。有人獻給釋迦牟尼一
束花。佛祖拈起這束花，久久不說話，只是向大家示
意。眾人大惑不解，只有他的大弟子迦葉微微一笑。
這個佛祖拈花、迦葉微笑的故事，在禪門《人天眼目》
《無門關》《五燈會元》《廣燈錄》等均有記載，內容大
體相同。朱良志先生認為，雖然這則故事可能是禪門
捏造的，但它表達了禪宗最重要的思想：不立文字，
教外別傳，見性成佛，直指人心。

　　據說，「拈花一笑」裏的那枝「花」，是一枝金色
波羅花，而八大山人卻別出心裁、出人意料地換上一
枝水仙來述說這個故事，同樣讓人開悟、讓人着迷。

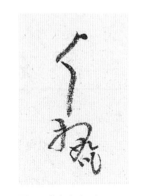

圖 2 「个相如吃」

八大山人的水仙是不言的，不語的，花卻自然呈現，自會解說，以心傳心，直指人心。

八大山人的《水仙》是要讓人從那種習慣的、知識的、理性的藩籬中解脫出來，讓人通過心去領會這個世界，讓事物本來的光明重現，照亮我們的心靈。

八大山人畫的每一朵小花都是一個圓滿的世界，畫的每一條小魚都在真心對話。八大山人的筆下，花在活潑潑地自然呈現，鳥在靜默默地呆呆冥想，觀畫的人敞開心靈來直面這個世界、領悟這個世界。

這就是八大藝術，這就是中國藝術。中國藝術、中國繪畫蘊含的生命感悟太豐富了。八大繪畫的這種藝術觀念正有禪宗的基本理念，正是他 30 多年的禪門心得所在。

四　八大山人的不語禪：「个相如吃」與「口如扁擔」

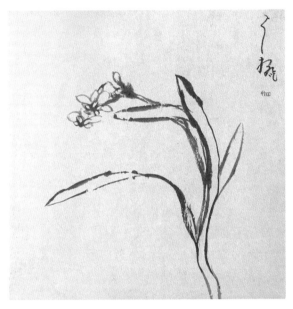

圖 1　《雜畫冊》之一《水仙》　十二開　紙本墨筆　縱 32.8 厘米　橫 31.5 厘米　蘇州靈岩山寺藏　《八大山人全集》第 2 冊第 380 頁

八大山人畫了許多《水仙》，每一幅都給人印象深刻。這幅《水仙》（圖 1），創作於 1695 年，八大山人時年 70 歲。

這枝水仙形象簡練，筆墨不多，可出神入化，變化無常，或畫出了陽面感覺，或畫出了陰面感覺，或畫出了轉折透視關係，或畫出了前後空間關係，中鋒能隨時轉換成側鋒，細線能隨時轉換成粗線，粗線能隨時轉換成細線。特別是那些枯筆線條，往往適當地表現了形態的側面，或表現了空間的後面而顯得貼切。[1]

禪宗認為，每個人都有佛性，人人心中有盞燈。可這盞燈經常會被陰霾所遮蔽，這種陰霾往往就是語言、邏輯、知識、理性。就表達情義、交流情感來講，語言、邏輯、知識、理性等不是工具，而是障礙。因此，禪師們的表達方法和交流手段往往就是不說、不語，或者棒喝，或者用一些動作，或說一些無厘頭的話語，讓人莫名其妙、丈二金剛摸不着頭腦。禪宗的這種

1　參見孔六慶：《中國畫藝術專史‧花鳥卷》，江西美術出版社 2008 年版。

做法是意在中斷人們習以為常的邏輯習慣，讓人們從被遮蔽的障礙中解放出來，獲得一種頓悟。

那麼，不說話，不言語，不講經，不立文字，又怎麼表達自己的思想、觀點、意思呢？你不說佛，怎麼讓人信佛呢？禪宗認為：可以讓無情之物說法，這叫無情說法。那甚麼是「無情說法」呢？

在佛學看來，大地山河，森羅萬象，分為「有情世界」和「無情世界」。「有情世界」指有感情、有知識的人；「無情世界」指除人之外的一切對象，如沒有情識活動的草木山水、土石瓦礫等，也包括飛禽走獸。

晉宋年間，有位高僧叫道生（355—434），以慧解著稱。15 歲登講座，20 歲受僧侶的最高戒律「具足戒」。397 年，20 歲的道生來到廬山拜見慧遠，講授佛法，成為江南的佛學大師。404 年，道生前往長安，問學於鳩摩羅什。當時，《大般涅槃經》（亦稱《大本涅槃經》《大涅槃經》《涅槃經》），剛剛傳入中國，還只是部分譯出，僅有東晉法顯與佛陀跋陀羅翻譯了 6 卷《大般泥洹經》，只相當於後來曇無讖譯本的前 10 卷。法顯和佛陀跋陀羅的翻譯本說：除一闡提（斷絕善根的人）外皆有佛性。道生剖析佛經教理，認為：既然一切眾生悉有佛性，一闡提既是有情，自然也可成佛。於是，得出「一闡提人皆得成佛」「人人皆可成佛」的理論推斷。此說一出，群情大嘩，「舊學僧黨」激烈反對，視之為邪說。道生被逐出僧團。428 年（南宋元嘉五年），道生流浪到蘇州虎丘，仍堅持己見。傳說他聚石為徒，講授《涅槃經》，說到一闡提有佛性，群石皆為點頭。[1]這就是「生公說法，頑石點頭」的傳說。後來，北涼的曇無讖翻譯出全部的《涅槃經》，傳至建康。經中提到「一闡提人有佛性」，可以成佛。大眾這才信服道生說的卓越見識。此後，道生又回到廬山講《涅槃經》，弘揚佛性學說。434 年，在廬山法壇上端坐而逝。

到了唐代，天台宗和華嚴宗發生了一場無情世界是否有佛性的爭論。華嚴宗的澄觀（737—838）認為無情世界沒佛性，而天台宗的湛然（711—782）認為世界萬物，物物皆有佛性，有情世界、無情世界都有佛性，瓦石草木等無情之物也有佛性。在中國佛教史上，湛然第一次清晰地系統地闡發了「無情有性說」，這種「無情有性」觀點最有影響。潘桂明、吳忠偉的《中

1　見《佛祖統紀》卷二十六、三十六。

國天台宗通史》對此高度評價:「『無情有性説』的確立,把道生『一闡提人皆得成佛』的思想又向前推進了一步。它使中國佛學與印度佛學的距離再次拉大,表現出鮮明的民族特色和時代特色。」

後來,禪宗再進了一步,認為無情之物不但有佛性,還能説法。這個「無情説法」的命題是南陽慧忠提出來、並為禪門接受。

南陽慧忠(675—775)是禪宗六祖慧能的五大弟子之一,受到唐玄宗、唐肅宗和唐代宗三朝禮遇。他説:《華嚴經》就有佛充滿於萬事萬物的論述,佛學一直講「青青翠竹,盡是真如;鬱鬱黃花,無非般若」,既然無情有性,那翠竹屬萬事萬物,怎能不體現佛法呢?

當時有僧人問南陽慧忠:

「甚麼是古佛心?」

慧忠説:「就是牆壁瓦礫。」

僧人問:「牆壁瓦礫?那不都是一些無情之物嗎?」

慧忠説:「是啊!」

僧人問:「這些無情之物也會説法嗎?」

慧忠説:「當然會説,而且熱烈地説,經常説啊,説得很精彩,還不帶休息的。」(「熾然説,恆説,常説,無有間歇」。)

慧忠「無情説法」的思想體現了禪宗的基本精神:不立文字,教外別傳,以心傳心,直指人心。佛的精神傳遍天下,不是靠人有意來訴説,而是靠物自然呈現。所以,人要閉上嘮嘮叨叨的嘴,去掉囉囉嗦嗦的話,讓事物自然地呈現,讓世界自在地述説,讓世界本來的意義從知識的迷瘴中顯露出來,呈現出來。

八大山人是曹洞宗的第38代傳人,而曹洞宗的開山祖洞山良价繼承了湛然的「無情有性」説和慧忠的「無情説法」觀,並將其發展為曹洞宗的一個代表性觀點。

當年,洞山良价到湖南潙山拜靈祐為師,一見面,就以南陽慧忠的「無情説法」觀發問「當年南陽慧忠有『無情説法』的觀點,我一直沒有掌握其奧妙。請您講一講。」

潙山靈祐沒有直接回答(因為無情説法嘛),而是和洞山良价一起溫習南陽慧忠的上述觀點,又把手中的拂塵豎了起來,問道:「現在你懂了嗎?」

（這是以無情之物來說法呀。）

　　洞山良价一頭霧水，說：「不懂，請和尚明說了吧。」

　　溈山靈祐就是不肯明說（不靠語言、不立文字），卻為洞山推薦了雲巖曇晟（781—841）。於是，洞山良价來到江西的修水，找到雲巖曇晟，問道：

　　「既然無情之物能說法，那麼，甚麼人聽得見呢？」

　　雲巖曇晟說：「無情之物聽得見。」

　　洞山良价問：「和尚您聽得見嗎？」

　　雲巖曇晟說：「我要是聽得見，你就聽不到我說法了。」

　　洞山良价仍然是一頭霧水，大惑不解地問道：「為甚麼我聽不見呢？」

　　這時，雲巖曇晟也像溈山一樣，又把手中的拂塵豎了起來，問道：「現在，你聽得見嗎？」

　　洞山良价說：「聽不見。」

　　雲巖曇晟說：「我是有情識的人，連我說法你都聽不見，何況是無情說法呢？」

　　洞山良价問：「無情說法，出自甚麼經典呢？」

　　雲巖曇晟說：「《阿彌陀經》上不是說了嗎？水呀、鳥呀、樹林呀，都在念佛念法念僧呀。」

　　洞山良价一聽，大徹大悟，當即寫下一偈記載這件事：

　　也大奇，也大奇，無情說法不思議。
　　若將耳聽終難會，眼處聞時方可知。

　　意思是：神奇、神奇，太神奇了，無情說法真是不可思議啊。如果用嘴巴說，用耳朵聽，終歸難以會意，只有用事物說、用眼睛聽時才搞明白一點點。所以，要閉上嘴巴，關起耳朵，不立文字，不靠語言，關起見聞覺知的通道，用眼睛去「聽」，讓心去感受，任由世界皎皎地呈現、自然地呈現、自在地呈現。這樣，才能知道、通禪、開悟。

　　八大山人生活在江西，習禪於佛門，特別熟悉江西禪宗的上述事跡、公案和思想。南陽慧忠在清末的江西仍然很有影響。八大山人的師父穎學弘敏上堂說法時就說起過南陽慧忠的事。八大山人長期待在奉新的耕香院，奉新

的鄰縣就有宜豐縣，宜豐境內有禪宗曹洞宗的祖庭山洞山，還有禪宗臨濟宗的祖庭山黃檗山。黃檗山的希運也是這個思想。

《宛陵錄》記載了希運的一番話，說得很通徹：「心外無法，滿目青山。虛空世界皎皎地，無絲髮許與汝作見解。所以一切聲色，是佛之惠。法不孤起，仗境而生。為物之故，有其多智。終日說，何曾說？終日聞，何曾聞？所以釋迦四十九年說，未曾說著一字。」這段記載有四個要點：

一、佛不說。佛說法，49 年卻沒有說一個字。這並不是說他的嘴沒有張開過，而是說他沒有以知識去說，沒有落入概念的窠臼。

二、世界自在說。滿目青山，皎皎自在，它們終日在說，又何曾說過一個字？它們成天在聽，又何曾聽了一件事？山即是山、水即是水地說，是無概念、無分別地說，即「無絲髮許與汝作見解」。

三、以世界為說，則是這段話的落腳點。就是佛不說，「法不孤起，仗境而生」。佛以世界為說，天下萬物，自在興觀，滿目青山，都是佛在說。「一切聲色，是佛之惠」，是佛賜給天下的恩惠。

四、世界皎皎地說。山河大地、水鳥樹林，自在活潑，不受妄念支配，只是自由自在地呈現。

了解、掌握上述禪宗思想、特別是「無情有性」「無情說法」的思想，對理解八大山人的思想、行為，欣賞八大作品的思想、含義、特色，大有幫助。八大山人深受這種無情說法的影響，畫作中就有了這種風格和意味，也有了這種讓人頓悟的力量和魅力。

八大山人一生很少畫人，不靠有情世界來說話表意，畫的都是花木鳥魚、石松荷草，還都是一些小動物或小植物。八大山人畫中的花鳥草木，並不是外在於我的自然，不是一個物理存在的自然界，而是一個自在自足的生命世界，和觀眾、讀者心心相印、默默相通。八大山人通過這些沒有人的「情識」的無情世界來說「法」，讓頑石說，讓小鳥說，讓游魚說，讓荷花說，只以事物本來的面貌說，以世界的本相「皎皎」地說，不加遮蔽地說。說出這世界本來的「法」則，說出這世界的「真」相，說出人們心中的「自性」。

禪宗認為，佛法不是說出來的，不是靠文字語言就可以傳遞的，而通過天地萬物來顯示它的本性的，「見佛成性」的「見」，對「佛」來講，不是「看見」的「見」，而是「呈現」的「現」「顯現」的「現」，自然界一切的存在

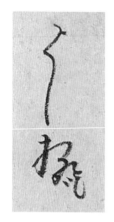

圖 2 「个相如吃」

圖 3 「个相如吃」印

圖 4 「口如扁擔」印

都是佛法的具體呈現、顯現。就「人」來講，也不在於聽了甚麼話，看了甚麼字，而在直接與萬事萬物接觸，「見佛成性」，「目擊道存」。

八大山人的藝術理念裏浸潤着這種禪宗的觀念，世界之美是無言的，也是人的語言和知識不能言說、不能表達、不能解釋的。所以，自在世界只能自然地呈現，要擺脫人的言語。這樣一個藝術世界是妙契無言、空靈閃動的。朱良志先生有《八大山人「無情說法」觀研究》一文，可以參看。

八大山人的這種藝術理念是一種有意的強調。八大山人的這幅《水仙》和前篇的《水仙》一樣，也有一個「个相如吃」的畫押。（圖 2）

那麼，「个相如吃」是甚麼意思呢？陳世旭先生在《孤獨的絕唱——八大山人傳》中解釋說：「個」是指「个山」，也就是八大山人，「相如」是指司馬相如，「个相如吃」，就是「個」與「相如」一樣，都是口吃。八大山人有癲狂的疾病，還有口吃的毛病。不少人都認為這是八大山人家族的遺傳。陳鼎的《八大山人傳》說其父親「工書畫，名噪江右，然暗啞不能言」。但少年時期的八大山人說起話來很幽默，喜好高談闊論，滔滔不絕，常常語驚四座（「善詼諧，喜議論，娓娓不倦，常傾倒四座」）。他真正口吃暗啞是在 1644 年那場巨變之後，他和他父親一樣（「人屋承父志」），也變得暗啞了。以眼睛來說話，同意則點頭，不同意就搖頭（「合則頷之，否則搖頭」），用手勢和客人寒暄（「對賓客寒暄以手」），聽人們談古說今，聽到會心處，則會啞然失笑。這有可能是嚴重的驚嚇激發了潛在的病理原因而導致暗啞，但也不排除八大是在有意為之，至少是趁勢為之，以口吃暗啞、沉默不語來表達對清朝的不合作的拒絕態度。

正是這樣，八大對自己的口吃不但不遮掩，反而直說明說，大寫特寫。他不但常用「个相如吃」的花押和印章（圖 3），從 1681 至 1684 年、也就

是從 56 歲到 59 歲期間，他還常用一枚「口如扁擔」的印章。（圖 4）

「口如扁擔」的意思，就是嘴巴緊閉得像一根扁擔一樣。這種閉嘴不言的神態，讓我們想起反對語言、反對言說的禪宗。八大山人 53 歲時，受臨川縣令胡亦堂之邀到臨川官舍做客一年多。胡亦堂曾經說八大山人是「浮沉世事滄桑裏，盡在枯僧不語禪」。「不語禪」，不但是說八大山人「个相如吃」「口如扁擔」，不善說，不會說，也不想說，說得極少，還反映了八大山人深得禪的精髓和理趣。

從禪門走出來的八大山人，其畫其字，不假借於知識，不依靠語言，說得極少，甚至不說。

他，閉上了解說的口，卻開啟了另一扇生命之門。

五　八大山人的《芋》與《魚》：一即一切無分別

圖 1　《花果冊》之二《芋頭》　六開　紙本設色　縱 19.8 厘米　橫 18.1 厘米　上海博物館藏　《八大山人全集》第 2 冊第 451 頁

禪林生活是八大山人重要的人生階段，禪宗觀念是八大山人主要的思想特色，禪意、禪味、禪思、禪趣也是八大山人作品（包括畫、字、詩、印）突出的藝術魅力，所以，禪，是分析、理解、把握八大山人的藝術作品的一個切入口。

我們試從鑒賞八大山人的兩幅作品來分析一下。

這幅《芋頭》創作於 1697 年（康熙三十六年），八大山人時年 72 歲。（圖 1）

此畫的題目叫《芋頭》，但我們看上去，這個芋頭畫得卻像一條魚，連魚的眼睛都隱約可見，而芋頭的莖像魚的尾巴一樣高高翹起。

我們再來看八大山人的另一幅畫。（圖 2）

這幅畫作於 1683 年（康熙二十二年），八大山人時年 58 歲。

畫的題目叫《魚》，但看上去，這條魚，又像一個芋。

這是怎麼回事？芋像魚，魚像芋，誰像誰？誰是誰？這要聯繫八大山人的禪思禪意禪味來分析。

這幅《魚》畫的左上角有款：「癸八月圓日驢畫」，下面鑈刻一枚「夫閑」的白文方形印。

你看，又是「驢畫」，又是「夫閑」，幽默的自嘲裏，帶有犀利的機鋒，還真有些禪意、禪味和禪趣呀。不過，如果說，前面的一些作品還能從禪宗

的意味去把握的話，那麼，這兩幅畫就特別怪，芋頭像魚，魚像芋頭，用禪宗的思想來分析就更要有些深度啦。

　　在此事物和彼事物的關係問題上，莊子《齊物論》主張抹去事物之間的差別，認為此即彼。禪宗亦有所謂沒有分別和互為轉化的説法。強調即心即佛，心法不二。主觀與客觀之間，此物與彼物之間，沒有區別，也不用區別。

　　在現象與本質的問題上，禪宗有所謂實相無相的説法。這是禪宗立宗的理論基石。《五燈會元》卷一：「（世尊）説法住世四十九年，後告弟子摩訶迦葉：『吾以清淨法眼、涅槃妙心、實相無相、微妙正法，將付於汝，汝當護持。』」實相無相思想本大乘佛學，大乘佛學重在探求諸法之後的真實，它稱為「實相」。實相作為萬法之後真實不虛之體相，是萬法的意義之所在。對世界「實相」的關注，對生活意義的呈現，是八大山人長期浸潤於佛學的結果。

　　有一次，我在江西宜黃縣的曹山寺與一高僧聊天。曹山寶積寺（簡稱曹山寺），始建於唐咸通（870—873）年間，一座1100多年的江南古寺，它和江西宜豐的洞山普利寺（也稱洞山寺）同為中國禪宗五大派系之一曹洞宗的祖庭。我説：「在歷史的長河裏，佛學禪宗也是與時俱進，不斷創新，不斷發展的呀。」高僧卻説：「佛相可以變化，而佛陀是不變的。」是呀，在佛學禪宗看來，觀音可以是千面觀音、千手觀音，世界萬物也有很多表像幻相，問題是要看穿看透它，抓住事物的實相本質。

　　在八大山人的繪畫之中，視覺「看」到的真實讓位給了心靈「感受」到的真實。八大山人的「真」，就是他所尊奉的「實相」學説。八大山人在他的代表作《河上花圖》中題詩説：「爭似畫圖中，實相無相一顆蓮花子，籲嗟世界蓮花裏。」在

圖 2　《雜畫冊》之三《魚》　十開　紙本墨筆　縱30.2 厘米　橫 30.2 厘米　日本金岡西三藏　《八大山人全集》第 3 冊第 687 頁

八大山人看來，芋也好，魚也好，它們的外部面貌都是一種幻相，而藝術的
關鍵在於把握事物的實相。

　　清人何紹基在題《八大、石濤花果合冊》時説：

　　　　畫師何處堪著我，萬物是薪心是火。
　　　　有薪無薪火性存，隱顯少多無不可。
　　　　苦瓜雪个雨和尚，目視天下其猶裸。
　　　　偶然動筆鈎物情，肖生各與還胎卵。
　　　　心狂不問古河山，指喻時拈小花果……
　　　　勃勃生理等興廢，童童浮世老瘖跛。
　　　　君不見烏芋平生樸實頭，石榴終有頑皮裏。
　　　　其中質樸外頑皮，貯入籮筐任顛簸。
　　　　混元同證清淨根，蓮子一窠花兩朵。

　　應該説，何紹基在這裏對八大山人的評價是準確的。在八大山人那裏，
藝術的表達是一種薪火相傳，但具體到畫芋、畫魚，那只不過是一種傳心
之物、傳火之薪。所以，畫家在繪寫萬物之時，觀眾在觀看畫作之時，都
要「目視天下其猶裸」，要透過現象看本質，不看幻相看真相。以洞觀之眼
視之，天地萬物，「裸」然自在，直露本真。八大山人的後期作品撕破表相，
已經成了他的程式化的行為。八大山人特意畫得不像，或者畫得互像，像這
兩幅《芋頭》《魚》，芋頭畫得像魚、魚畫得像芋頭，像其他的繪畫作品中，
魚像鳥，鳥像魚，小貓像老虎，水仙像人手等等，我們都可以看到八大山人
所要彰顯的「裸露的真實」。何紹基説八大山人要呈現天下之真相，如同頑
皮的石榴有質樸之心，燦爛的蓮花根於蓮子一窠，都表現了世界的本原性存
在，正説出了八大山人繪畫的意義所在。

　　八大山人畫中的芋頭、蓮花、魚、鳥等等，都在呈現「世界」的「實
相」，也就是世界的意義、生活的意義，但是，這並不表示八大山人就認為
這「世界就在芋頭、蓮花、魚、鳥裏」，或者説在一朵蓮花裏看出廣遠的世
界，那是一個空間上的理解；也不表示「芋頭、蓮花、魚、鳥等就是實相的
載體」，那是現象本體二分觀影響下的誤解；八大山人是要表示「芋頭、蓮
花、魚、鳥等就是世界」，就是一個自在圓足的意義世界。此之謂「實相」。

六　　八大山人那條《鱖魚》的奇怪眼神

　　八大山人的繪畫對中國畫壇影響極其深遠。清朝乾隆時期，以鄭板橋、李方膺、金農等一批畫風相近的揚州畫家，在徐渭、八大等人的影響下形成了舉世矚目的「揚州八怪」。

　　八大山人與揚州八怪一樣，被世人目為「怪」，比如八大山人《安晚冊》的第六開《鱖魚》（圖1）就比較「怪」。

　　這幅《鱖魚》的「怪」有三：

　　首先，佈局「怪」。除右下角鈐有一枚「禊堂」白文長方形印（圖2），左上角題詩的下面鈐有一枚朱文無框屐形印「八大山人」（圖3）。整個畫面，

圖2　「禊堂」

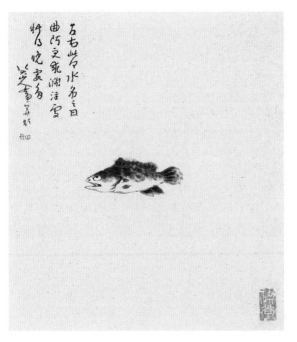

圖1　《安晚冊》之六《鱖魚》　二十二開　紙本墨筆　縱31.8厘米　橫27.9厘米　日本泉屋博古館藏　《八大山人全集》第2冊第323頁

圖3　「八大山人」印

圖 4　《安晚冊》之六《鱖魚》局部

空無一物，只畫了一條鱖魚，和它置身的無邊的茫茫世界對照，就傳遞了極豐富的內涵，這是一條孤獨的魚，這是一條自信的魚，這是一條憤世嫉俗的魚，這是一條心靜如水的魚，這是一條海闊天空的魚。

　　第二，物象「怪」。特別是這條魚全身僵硬，翻着白眼，眼神怪異。

　　八大山人畫畫，既不畫眼睛看不見的抽象，也不畫目光所及的表像，他只傾心於以意為之的「意象」，是一種用心印象的「心印」。八大畫石，上大下小，頭重腳輕，岌岌可危。八大畫樹，三兩個枝杈，五六片樹葉，幹粗根細，不合常理。魚和鳥，八大畫得最多、也畫得最傳神，給人的印象最為深刻。

　　正像有人形容的那樣，「失群強項傷心鳥，張口無聲瞪眼魚」，魚眼鳥眼是八大山人最下力的地方，眼睛畫得像人的眼睛，似乎能四周轉動，眼眶常常畫成硬硬的橢圓形，黑黑的瞳孔有力地點在眼眶的上方，恨恨地翻着白眼望着青天，瞪着怪異的眼神，冷冷地楞楞地直逼人心，有無可名狀的孤傲之氣。[1]

　　但奇怪的是，八大山人的魚，看上去很木訥，很呆板，仔細一琢磨，越看越靈動，很傳神。

　　八大山人的寫意畫就是能像這樣，緣物寄情，取捨自由，以神取形，以

1　何平華：《八大畫風與楚騷精神》，江西美術出版社 2004 年版。

意捨形，筆不周而意周，形不像而
神似，最後終能做到形神兼備。

第三，意思「怪」。八大畫的
魚多為無名之魚，八大畫的鳥常為
無名之鳥，等等。要理解八大畫的
意思，往往要借助八大的題畫詩，
但八大的題畫詩卻往往晦澀難懂，
比如這一首（圖5）：

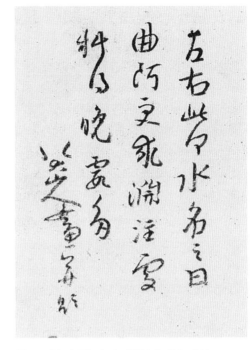

> 左右此何水，名之曰曲阿。
> 更求淵注處，料得晚霞多。

典出《世説新語‧言語》：
東晉謝安的弟弟謝萬經過曲阿
湖，問：「這是甚麼湖？」
答：「曲阿湖。」

圖5　《安晚冊》之六《鱖魚》的題畫詩

謝萬説：「怪不得水只流進來，
就積聚於此，不再流出去了。」（「故當淵注渟著，納而不流。」）

所謂「淵注」，就是水注入淵中，容納其中，不再流走。八大山人十分
熟悉《世説新語》，各種典故信手拈來。將這幅畫和這首詩聯繫起來看，八
大山人由魚談到水，由水想到人，是要表達一潭「死水」中的魚的感受。當
然，也有觀點認為這是借淵水説明人的心胸也應像淵中之水，納而不流，這
樣才能達到水靜淵渟、冰壺瑩澈的境界。

八大山人的這一泓湖水，沒有流動、沒有波浪、甚至沒有漣漪，可「淵
注處」卻涵納一切。八大山人作這幅畫時，破屋陋庵，衣食無着，心卻依然
海闊天空，一塵不染，明淨如鏡。

只有這樣，他的心靈才能有光輝燦爛的晚霞。

七 「時人莫向此圖誇」：你把八大山人的畫看懂了？

圖 1 《魚鳥圖軸》 綾本墨筆
縱 143 厘米 橫 44 厘米 江西
修水縣黃庭堅紀念館藏 《八大
山人全集》第 1 冊第 220 頁

八大山人的這幅《魚鳥圖軸》，竟然高達近 1.5 米，是一幅大作品。（圖 1）

乍一看，這幅《魚鳥圖軸》似乎誰都看得懂，畫了一條大魚、一隻小鳥。可細一琢磨，又似乎沒看懂，也看不懂。

一是從遠處看過去，這魚呀、鳥呀的比例怎麼那麼大，可給人的感覺，這魚呀、鳥呀與山呀、水呀的關係又很和諧，很搭配。

二是山體與水面為甚麼都虛化空蒙了，可給人的感覺景色是那麼美。那隻小鳥單足立在高山上，神態萌萌可愛：（圖 2）

山體淡墨單勾，若隱若現地呈現在畫面的左邊，虛化縹緲若仙山。整個畫面呈現出山上山下，水天一色，近水遠景，水色空蒙。

三是魚的形態和神態特別怪，卻給人的印象特別深。（圖 3）

山體的下面是一潭深水，平臥着一條修長的大魚，奇大無比，怪異無比，特別是那瞪着的眼睛十分怪異，那是一雙典型的「八大眼」，大大的眼眶，黑黑的眼珠頂着眼眶的上沿，楞是把大片大片的眼白翻了出來。

四是魚與鳥的互動讓人感動，卻不知道這是甚麼意思。儘管整幅畫面的景色描繪、氛圍營造都讓人感受到了高山大水的空蒙高遠，但無論是高山，還是水面，都退到了遠方，避到了旁邊，把魚和鳥推到了前台。這魚兒瞪着眼

圖 2 《魚鳥圖軸》的鳥　　　　圖 3 《魚鳥圖軸》的魚

晴向上看着小鳥，那小鳥低頭俯身看着魚兒，它們的空間距離很遠，而心靈情感很近，它們似乎在說着話，在說甚麼呢？

　　要理解、看懂八大山人的這幅畫，可鑒賞右上方的那首題識詩（圖 4）：

> 目盡南天日又斜，時人莫向此圖誇。
> 是魚是雀兼鸜鴿，午飯晨鐘共若耶。
> 　　　　　八大山人畫並題。

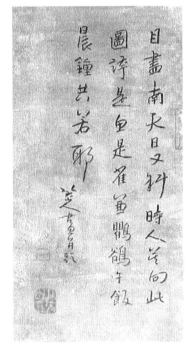

　　第一句是說望着南天的天邊，太陽西斜又要落山了。第二句是說人們看到這幅畫的時候，不要誇口這幅作品很好，不要誇口看懂了這幅畫。第三句裏的「兼」是「或」「或者」的意思。「鸜鴿」，又叫鴝鴿，是八哥鳥的別稱。第四句中的「若耶」，指浙江紹興若耶溪，北流入運河，溪旁有浣紗石古跡，相傳西施曾浣紗於此，故一名浣紗溪。這第三句和第四句是說：畫面上畫的是魚兒呀，還是鳥呀，畫面表現的是中午呢，還是早晨呢，似乎是清清楚楚的，但你們哪裏明白，魚就是黃雀，黃雀就是八哥，早晨就是中午，中午就是早晨。

圖 4 《魚鳥圖軸》的題識詩

　　蕭鴻鳴先生對這首詩有另一番解讀：這是一首八大山人晚年回憶往事的詩。詩的一開始即點明了當時的時間和地點：上午至中午的這一段。地點：坐在靠南面的窗戶前。詩人坐在面南背北的窗戶前（作畫），極目遠望，南天的景色盡收眼底（已許久），因為這日頭（太陽）都已西斜了。（你們）今天千萬別誇（我上午）畫的這張畫，因為這張圖所畫的是魚，是雀，還是八哥？連我都說不清楚。詩人用揶揄的方式在詩中與自己對話，也在與朋友們對話。為了說明這一點，於是詩人在第四句詩中便將自己所處的環境背景畫龍點睛般地點了出來。[1]

　　八大山人在這裏用畫表現了禪宗的一個思想。世界的溪水中，鳥啼魚游，群花自落，萬類自由。在平常人看來，八哥、鷓鴣、黃雀、游魚等等事物，都是清楚的。一是一，二是二，非此即彼。而八大山人的意思是說，時人看到這幅畫時，不要誇下海口，自以為能把魚兒呀、八哥呀、中午的飯呀，早晨的鼓呀，區分得清清楚楚。其實，在八大山人的世界中，魚和八哥，午飯和晨鼓，一切表相都是虛幻的，一切的界限都模糊了，物與物的界限並不是絕對的、僵硬的，是魚又非魚，是鳥又非鳥。所以「時人莫向此圖誇」，它們不是空間存在的一個「部分」，也不是在時間的秩序中存在的「過程」。

　　明末清初畫家陳洪綬也以繪畫荒誕而著名，但相比之下，陳洪綬的畫多注意誇張變形，表現超越現實的高古情懷。而八大山人有時會對具體形態進行誇張變形，但更多的是在逼真的形態中，突出一點變化，給人一種似幻非真的感覺，八大山人的怪誕更強調存在的無定性。

1　　蕭鴻鳴：《八大山人生平及作品系年》，第 123 頁、12 頁、126 頁。

八　八大山人的魚與莊子宋玉的魚，怎麼比？

圖 1 　《魚石圖軸》　紙本墨筆　縱 134.8 厘米　橫 60.5 厘米　上海博物館藏　《八大山人全集》第 2 冊第 426 頁

八大山人的這幅《魚石圖軸》（圖 1），創作於 1696 年，八大時年 71 歲。欣賞這幅畫，可從以下幾方面入手：

第一，是這座巨大的石頭。在高達 1.35 米的偌大畫面上，劈面就來了一座巨大的石山，石是殘破未破的石，山是將倒未倒的山。石頭，是八大山人常畫的題材，畫得也特別好，八大山人許多名作中的石頭特別耐人欣賞、耐人品味，越看越有味，越看越覺得石頭有思想、有靈性、有生命。

鍾銀蘭先生評論說，八大山人往往在畫面中間畫上一塊上大下小的巨石，並以一筆轉折的線條，畫出了石頭的塊面，這一條「氣勢如龍」的線，不僅表現了對象的形狀、質感、空間感、立體感，更強烈地表現了作者的性格。在石紋的處理上，一變傳統的「線皴」和早期灰面和暗面的造型，而使用「點皴」，通過一簇簇濃淡變化不一的橫點皴，更覺生氣盎然。

你看這塊石頭、這座石山，直上直下，崇高無比，上大下小，搖搖欲墜，而橫皴擦染，把石山表現得蒼茫鬱葱。更神奇的是，幾筆點染，就交代了這座石山有一小半是在水下，這竟然交代出一片水面，這是一個石崖下的深潭，是一個水浸山腳的遼闊水面，從而為下面那條魚的出場做了鋪墊，營造了環境，渲染了環境。

第二，是小魚與巨石的對比。這是八大山人拿手的畫法，像《鳥石圖》《貓石圖》《魚石圖》《荷石圖》《松石圖》《湖石雙鳥圖軸》《柯石雙禽圖軸》《雙鵲大石圖軸》等名作，都是把石頭、石山和其他動物或植物畫在一起，形成

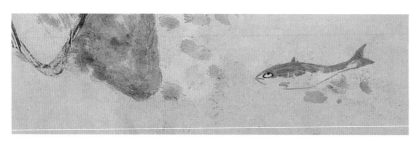

圖 2　《魚石圖軸》局部

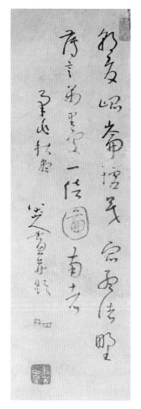

圖 3　《魚石圖軸》的印章與題識詩

搭配，組成畫面，表達思想。

第三，要特別觀賞這條魚。（圖 2）

石山下、深潭裏的那條細小的游魚。這條魚是木訥的，似游非游。這條魚是渺小的，小到稍不細辨，都會注意不到，可這條魚與萬頃的水面同處，它與千年的石山同在，它是勇敢的、是自信的、是永久的。

八大山人在畫的起首，鈐了一枚白文長方形的「褉堂」印，在題識詩的下方又鈐上一枚「八大山人」的朱文無框扉形印，還意猶未盡，再鈐上一枚「在芙山房」的白文方形印。（圖 3）

八大山人畫了一座巨大古老的山，還畫了一條細小木訥的魚，他這是要表達一個啥呢？

在畫面的右上方，八大山人有一段題識詩（圖3）：

朝發崑崙墟，暮宿孟渚野。
薄言萬里處，一倍圖南者。
柔兆秋盡，八大山人畫並題

八大山人的草書，風格獨特，成熟流暢，賞心悅目，線條圓中有方，氣勢連綿不斷，極富流動感。筆勢內斂含蓄，又複雜多變，章法疏朗雅致，靈動又有法度。

但這段題識詩是甚麼意思呢？

　　「崑崙」，傳說中黃帝所居住的神山。「孟渚」，傳說中的虛無縹緲之所。司馬相如《子虛賦》中子虛和烏有兩人的對話中就提到孟渚這個地名。在中國文化裏，「孟渚」代表歸隱、江湖。高適就有「我本漁樵孟渚野，一生自是悠悠者」的詩句。「柔兆」，是太歲紀年法。[1]

　　八大山人在這裏用了《莊子‧逍遙遊》的典故。《逍遙遊》是莊子的代表篇目，「逍遙」，優游自得的樣子，「逍遙遊」就是沒有任何束縛地、自由自在地活動。「逍遙遊」也是莊子的重要哲學思想。

　　莊子在《逍遙遊》說：

　　北方的大海裏有一種叫鯤的魚，體積不知道大到幾千里；變化成為鳥，名字就叫鵬。鵬的脊背像座山，不知道長到幾千里，它展開雙翅就像天邊的雲。鵬鳥奮起而飛，翅膀拍擊急速旋轉向上的氣流直衝九萬里高空，背負青天，穿過雲氣，隨着海上洶湧的波濤，飛向南方的大海。

　　斥鷃譏笑它說：

　　這個鯤鵬幹嘛要飛得這麼高這麼遠呢？我奮力向上一跳，急速地起飛，飛個幾丈高，碰着榆樹和檀樹的樹枝，就落下來，盤旋於蓬蒿叢中，這就是我飛翔的極限了。幹嘛要到九萬里的高空而向南飛呢？

　　後來，宋玉在《對楚王問》中也講到這種鯤魚朝發崑崙，暮宿孟渚：

　　故鳥有鳳而魚有鯤，鳳凰上擊九千里，絕雲霓，負蒼天，足亂浮雲，翺翔乎杳冥之上，夫藩籬之，豈能與之料天地之高哉？鯤魚朝發崑崙之墟，暴鬐於碣石，暮宿於孟渚，夫尺澤之鯢，豈能與之量江海之大哉？故非獨鳥有鳳而魚有鯤也，士亦有之。

　　宋玉說：鳥中有鳳，魚中有鯤。鳳凰展翅上飛九千里，穿越雲霓，背負

着蒼天，腳踩着浮雲，翱翔在那高高的藍天。而那籠中的小�🐦雀怎能和鳳凰那樣了解天地的高遠呢！鯤魚早晨從崑崙山腳下出發，中午就來到渤海邊的碣石山上曬脊背，夜晚可在孟渚過夜。而那一尺來深水塘裏的小鯢魚，怎麼能和鯤魚那樣來談論江海的廣闊呢？所以，不光是鳥類中有鳳凰，魚類中有鯤魚，士人之中也有傑出人才。

莊子、宋玉他們說鯤魚之大，是極言其大，運用了誇張、擬人、對比等手法，汪洋恣肆，排山倒海，但是，八大山人引用莊子、宋玉的這個典故，卻是反其意而用之。他不是用極大來表現大，而是用極小來表現大。

莊子、宋玉講的魚，體積大，大到不知幾千里，是量江海的大魚，而八大山人畫的不是大鯤魚，只是「尺澤之鯢」，是小魚，但就是這樣一條小魚，也是一條量江海的魚，而且，同樣是「朝發崑崙墟，暮宿孟渚野」，這九萬里的距離，這種小魚還超過那隻圖南而飛的鯤鵬，「薄言萬里處，一倍圖南者」。

將八大山人的此畫與此詩連在一起看，我們就明白，這高山下的深潭就是孟渚野，是一片精神的家園，是一塊自在的場頭，而這條魚早晨還在崑崙墟呢，它比莊子宋玉的那隻鯤魚要快上一倍，萬里之遙，它瞬間即到，浩渺之水，它自在自如。它是一個精神的強者，它是一個自由的精靈。

通常人們對於小大的認知，多半執着於體量上、體能上及空間上的大小，以為高山為大，以毫毛為小。但八大山人要表達的是：世間的萬事萬物，其實無大無小，無強無弱，大就是小，小就是大，強就是弱，弱就是強，都有自在之性。正如莊子所說：「天下莫大於秋毫之末，而泰山為小，莫壽乎殤子，而彭祖為夭。」

這種觀念帶動了八大山人繪畫的創作。古人是極言其大而見大，極言其強而見強，八大山人則是淡說平常而見其大、見其強。八大山人畫的都是一些常見的魚鳥雞鷹、梅蘭竹菊，但是，在他的筆下，在他的畫中，無論一條游魚、一隻小鳥，還是一塊醜石、一棵老樹，都是一個獨立自主的精神世界。正是有了這種獨立自主的精神世界，所以儘管都是一些平常之物、日常之物、弱小之物，卻能大其體態、大其姿態、大其神態，暢游於江湖之中，挺立於天地之間。

八大山人已然達到了「天地與我並生，萬物與我為一」的通達之境。

九　　八大山人有一條從明朝凌空飛來的《魚》

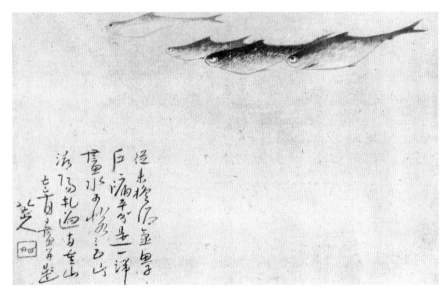

圖 1　《竹荷魚詩畫冊》之四《魚》　四開　紙本墨筆或設色　縱 20 厘米
橫 46 厘米　私人藏　《八大山人全集》第 3 冊第 711 頁

　　《竹荷魚詩畫冊》的第四開就是這幅《魚》，八大山人作於 1689 年，時
年 64 歲。（圖 1）

　　欣賞這幅畫，可有五個層次：

一　這幅畫給人的第一印象就是空間佈局怪異奇特。

　　畫面的上方，由右向左游來了四條魚。但奇怪的是這四條魚不在畫面的
其他位置，而是頂着畫面的上方畫。這樣一來，魚下面的那一大片留白，就
既是一大片水面，也是一片天空了。這些魚就似乎不是在水裏游，而是在天
上飛，不但是在天上飛，還是貼着天際線，凌空飛過來的一群鳥。

二 這幅《魚》的題識詩也不是題在畫面的上方，而是題在圖的左下方。

八大山人往往通過空間佈局上的這種變異，建立起一種人們罕見的物質存在關係，同時用魚、水、天、詩、印等的組合搭配營造出一個奇異美妙的美學空間。

三 當然，這幅畫給人最突出的印象就是費解。

畫面很美，意思難懂。八大山人的這些魚和這首詩要表達的是啥意思呢？

此畫的題識詩（圖2）寫道：

> 從來換酒金魚子，戶牖平分是一端。
> 畫水可憐三五片，潯陽軋過兩重山。
>
> 　　　己巳十月畫並題，八大山人

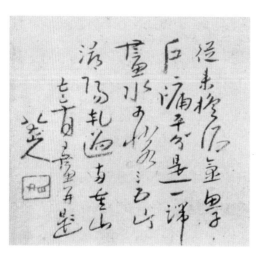

圖2　《竹荷魚詩畫冊》之四《魚》的題識詩及款署印章

「金魚」即魚符。歷代兵符以虎形為主，唐代為避其祖「李虎」名諱，改用魚符，採用鯉魚的形狀，「鯉」諧音李姓。魚符外邊套的袋子，叫作魚袋。唐代官員三品以上紫袍，佩金魚袋；五品以上緋袍，佩銀魚袋；六品以下綠袍，無魚袋。唐代官員卸任後，可以把魚符留在身邊，作為終生的榮寵。但如果家族沒落，就有可能被子孫典當變賣。所以，魚符，常常是家道中落後剩下的老

物件。杜甫有詩「銀甲彈箏用，金魚換酒來」，[1] 其中換酒用的「金魚」，就是指魚符，屬過時的老物件。

後來，唐代武則天當政時期曾將魚符改為龜符。因為龜就是中國古代最令妖邪膽戰心驚的神獸玄武，「玄武」有「武」字，玄武（龜）就暗示武氏之姓。武則天一朝，官員三品以上佩金龜袋，四品銀龜袋，五品銅龜袋。李商隱詩「無端嫁得金龜婿」即源於此。

唐朝詩人賀知章，好酒，人稱「酒仙」，杜甫《飲中八仙歌》講的第一位就是賀知章：「知章騎馬似乘船，眼花落井水底眠」，性情中人，醉態可掬。賀知章極為景慕李白。有一天，他聽說李白到了京城長安，就上門拜訪，並向李白要新作的詩拜讀。李白拿出《蜀道難》。賀知章還沒讀完，就連連叫好，還一臉仰慕地對李白說：「哎呀，你就是天上下凡的詩仙呀！」把個李白捧得異常舒服（「出《蜀道難》以示之，讀未竟，稱賞者數四，號為『謫仙』」）。從此，李白被稱為「謫仙人」，人稱「詩仙」。現在，酒仙碰到詩仙，當然酒興與詩興大發，於是，賀知章請李白飲酒，剛坐下，才想起身邊沒有帶錢（真是酒仙之風格和作派），一分錢難倒英雄漢，但賀知章不是趙匡胤，賀知章從腰間解下一個金飾龜袋，讓人拿去換酒。有人阻攔：「使不得，這個飾物是標示你的官階品級的，怎好拿來換酒？」賀知章仰面大笑，還是金龜換酒，與李白喝了個痛快。

唐·孟棨《本事詩》和李白《對酒憶賀監》詩序中記錄了這件事，自此「金龜換酒」的故事便流傳開來，成為一段詩壇佳話。

所以「金魚換酒」「金龜換酒」的「金魚」，是指一個過時的老物件。

八大山人，前朝皇族，當年有身份有地位，但現在天崩地坼，時過境遷，就像那「換酒」的「金魚」，雖然是地位、品級的象徵，但這是前朝的事了，已經過時。儘管如此，你看那些魚，還是那麼有精氣神，氣宇軒昂，凌空飛來。它們越過廣闊的空間，還越過了久遠的時間，八大山人在這麼小的畫面中，通過這麼簡單的物象，表現出這麼深邃的時空關係。

現在，我們明白了，這些凌空飛來的魚，正是八大山人自己呀。在這幅畫中，魚群頂着畫面頂部畫，魚群與讀者留下大片空白。這就造成了兩

1　《陪鄭廣文遊何將軍山林十首》其五—。

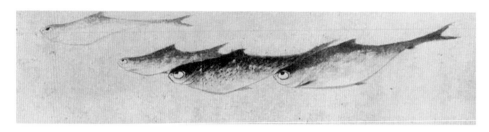

圖 3　《竹荷魚詩畫冊》之四《魚》中凌空飛來的魚群

個效果：

　　一是魚群似乎是像一個戰鬥機群，貼着天際線飛來，它們目光炯炯，精神抖擻，俯瞰天下，氣貫長虹。

　　二是魚群頂着畫面頂部畫，魚群與讀者之間就有一片遼闊的水面，這個魚群在如此遼闊的水面暢游，是如此自信自在。它們從明朝一路游來，它們從潯陽一路過來，軋過了兩重山，越過了遼闊的水，而這些水，這片像天空一樣遼闊的水面，在這「魚眼」裏（也是八大山人的眼裏），不過是「三五片」。（圖 3）

　　沒有胸襟、沒有眼界，哪有如此氣勢、如此場面？

四│八大山人的魚表達了中國文化中的善化思想。

　　這幅畫通過畫面的奇特佈局，把魚和鳥轉化了。鳥魚的善化互轉，是中國文化裏常有的事。毛澤東著名的詞《沁園春‧長沙》就有「鷹擊長空，魚翔淺底，萬類霜天競自由」的詩句，鷹不說「飛」，而說「擊」；魚不說「游」，而說飛翔的「翔」。這種文化現象其實體現了中國的哲學思想。儒道兩家哲學講變化，宇宙變動不居，世界無時無刻不在變化。《易傳》就是一部講變易的書。《莊子》中的「藏舟於壑」的故事，陳述的就是他的變化觀。郭象說：「夫無力之力，莫大於變化者也。」宇宙不主故常，才生即滅，處在永不停息的變化之中。轉眼就是過去，片刻即為舊有，變化是沒有暫息的。

　　當然，影響八大山人的善化思想的更多的是江西禪宗，而不是儒道變化觀。八大山人的立足點並不在表現變動不居的宇宙，而是通過世界的變化，

表現他「世界即幻象」的思想。他的「善化」，不是陳說世界變動中的節奏，表現流動中的現實，而是通過「善化」來顯露：一切都是虛幻的、不真實的、不可把握的。八大山人的目的不在揭示物質是運動的，進而研究運動規律，而是着力表現物質是虛幻的，連物質的這種變化和運動本身也是虛幻的，真實在心。蘇州靈岩山寺藏八大山人《山水魚鳥冊》，第一開畫的是一條魚，這條魚像是要飛起來。第二開畫一隻鳥，這隻鳥就像是一條魚，尾巴如魚一樣張開。畫家似乎要告訴人們，或是魚，或是鳥；不是魚，不是鳥；以前是魚，現在是鳥；現在是鳥，又將要變成魚。總之，世界即如此，沒有固定不變的魚，也沒有固定不變的鳥。[1] 本來，繪畫是給人一種視覺形象，但八大卻告訴人們：你們看到的視覺形象只是一種幻相。

魚兒和鳥兒都是八大山人繪畫的常見題材。八大山人畫的魚，五花八門，各種類型的魚兒都有，或呆頭呆腦，或僵直筆挺，很少畫魚在水中游弋的常態，我們常常看到的倒像這幅畫一樣：鳥不是飛於天而是棲於地，魚不是戲於水而是飛於天。

天津歷史博物館藏的《魚鳥圖》，也是他晚年的作品，畫一黃口小雀立於懸崖上，而一條大魚卻從水中騰起，作飛翔之狀。八大山人還有一幅《鳥石魚圖軸》，款「甲戌之重陽涉事」，作於 1694 年（69 歲），[2] 畫一隻鳥棲息於山崖上，仰望飛魚。

八大山人畫的鳥，也是類型繁多，大的如老鷹，小的如鵪鶉；尊貴的鳥，如鶴；卑微的鳥，如小雀，他畫的鳥，或棲於樹，或蹲於石，或傍於崖，或落於地，就是少見飛翔於天。八大山人為我們創造出一個又一個鳥不飛而魚兒飛的世界。

1　朱良志：《八大山人研究》，安徽教育出版社 2008 年版，第 17 頁。
2　此畫班宗華《八大山人書畫析義》一文曾引，同樣款為「甲戌之重陽」所作的作品很多，參見《故宮文物》（台北）第九卷第一期，1991 年。

五 ｜ 八大山人的魚在中國畫的歷史上有獨特地位。

　　魚，是中國哲學、中國文學的常見話題，是中國畫、中國詩的常見對象。
《莊子‧秋水篇》第十七：莊子與惠子遊於濠梁之上。

　　莊子曰：「鯈魚出游從容，是魚樂也。」

　　惠子曰：「子非魚，安知魚之樂？」

　　莊子曰：「子非我，安知我不知魚之樂？」

　　惠子曰：「我非子，固不知子矣，子固非魚也，子之不知魚之樂，全矣。」

　　莊子曰：「請循其本。子曰：『汝安知魚樂』雲者既已知吾知之而問我，
我知之濠上也。」

　　這段對話，邏輯、辯證、有趣，充滿了活潑潑的生意，既是中國文學的
無上瑰寶，也是中國哲學的一脈正宗，是中國文化長河的一脈清泉。

　　中國畫的魚藻畫描寫的主要對象是魚，常常以此則對話的思想和意境為
題，凸現中國文化生生不息的活潑生意。朱熹曾為魚藻畫題過「活潑潑地」
四字，可算是別有會心。

　　歷來中國的魚藻畫，公論北宋劉寀《落花游魚圖卷》為第一。（圖4）

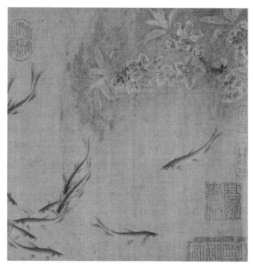

圖4　《落花游魚圖卷》局部　絹本設色　縱
26.4厘米　橫252.2厘米　美國聖路斯美術館藏

　　這幅畫先畫盛開的杏花，落花引來群魚爭食，大魚小魚，百十成群，往來翕忽，聚散依依，魚身用淡墨暈染，再用濃墨點睛。幾十條魚的姿態各異，十分傳神。水面上以淡彩點染出浮萍、水藻，用的就是「沒骨」畫法。

　　這幅魚樂圖生趣盎然，展示出水中的涵泳自然之態，洋溢出莊子和惠子「濠上魚樂」的真諦，無限生趣，蘊含在這自由自在、自得其樂的意境之中。

　　畫面正中最醒目的地方，

有一片剛飄落下來的紅色花瓣。立刻引來十餘條小魚。但它們很快發現這並不是食物，於是，就圍着花瓣嬉戲游樂。十餘條小魚的聚散關係處理得非常好。八九條小魚在花瓣的下方，聚在一處，或向或背。另一條小魚，大概是剛剛才從遠處趕來，正好填補了花瓣上面的大片空白，構思極為巧妙。有人說這是表現群魚爭啄花瓣，這樣解讀，就是強者為勝了，完全破壞了作品的意境。

但是，八大山人畫的魚，不再是活蹦亂跳、歡快嬉戲的群魚，而是呆板僵滯、凝然不動的落寞之魚；傳達的不再是溢於表面的討喜生機，而是一縷沁入人心的冷漠與孤傲。八大山人是一個在非常的環境裏執着堅守的非常之人。程顥（1032—1085）説「萬物之生意最可觀」，八大山人在宋明理學「觀萬物而生意」的基礎上，又挺進了一大步，達到了寫心靈、寫思想的新境界。因此，八大山人的魚，就比劉寀的《落花游魚圖卷》具有更揪心的力量。

十　看看八大山人那奇異怪誕的魚和鴨 ——《魚鴨圖卷》鑒賞

圖 1 《魚鴨圖卷》 紙本墨筆　縱 23.2 厘米　橫 569.5 厘米　上海博物館藏　《八大山人全集》第 1 冊第 198-199 頁

　　八大山人的這幅《魚鴨圖卷》（圖 1），作於 1689 年（64 歲），是八大山人跨入晚年的代表作。

　　品讀與鑒賞此畫，可發現它有六個特點：

一｜篇幅巨大，物象眾多。

　　這幅長卷，縱 23.3 厘米，橫竟然達到 5.7 米。八大山人用魚、鴨、山、石等組成九組不同的畫面。

　　第 1 組：長卷的起首，即最右邊有七條魚組成一個魚群，體態各異，又組成一個整體，像個戰鬥機群，氣勢宏大、儀態萬方地從畫面之外翩翩飛來

（圖 2）：

圖 2　《魚鴨圖卷》局部 1

　　第 2 組是三條魚相向而對，兩條一大一小，由右向左，一條由左向右（圖 3）：

圖 3　《魚鴨圖卷》局部 2

　　第 3 組是一條胖胖的魚優哉游哉地游（圖 4）：

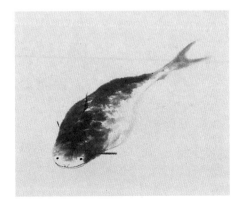

圖 4　《魚鴨圖卷》局部 3

第 4 組是兩條胖魚相向而對,身後一個魚群（圖 5）:

圖 5　《魚鴨圖卷》局部 4

第 5 組是一組半露水面的石山（圖 6）:

圖 6　《魚鴨圖卷》局部 5

第 6 組是兩條魚相向而對（圖 7）:

圖 7　《魚鴨圖卷》局部 6

第 7 組是一群怪鴨（圖 8）：

圖 8　《魚鴨圖卷》局部 7

第 8 組是一座怪石山，像是在遠方，又像是浮在水上，石山裏面還暗藏着一隻鴨（圖 9）：

圖 9　《魚鴨圖卷》局部 8

第 9 組是在卷末（圖 10），一隻孤鴨獨身自處，隱然立於危石之上，掉頭閉目，像是憋着一肚子的火，窩着一股子的氣，擺出一副懶得理你的神氣；又像是老禪入定，過去的一切都淡然遠去，周圍的一切都無意過問，一副超然世外、安閒自得的神態。

圖 10　《魚鴨圖卷》局部 9

二│組合怪異。

畫面上，魚有五組，鴨有兩組，有的成群，有的獨處，有的結伴而游，有的相對而行，若斷若連，顧盼生情，再穿插了兩組奇山怪石，構成荒誕奇異的組合。

三│結構怪異。

八大山人常常打破畫面空間的視覺關係，這是他在構圖上的怪誕特徵。八大山人的畫中，鴨眼成方形，鴨腿像石柱，魚大於山，貓酷似虎，鳥可以化為魚。此幅畫卷中，魚比山還大，島如同一塊石頭，特別是畫面末尾眠鴨的那隻站在石頭上的鴨腳，如同石柱。第 8 組畫面那遠處的山邊，又有一隻眠鴨，鴨與山化為一身，融成一體，山就是鴨，鴨就是山，綿延的山峰，似乎是鴨的翅膀。一切事物的定相都變了形，一切空間的比例關係都被粉碎了，這樣的處理方式，在中國繪畫史上是前所未見的。

四│關係怪誕。

八大山人的畫很怪，造型往往不同一般。他所畫的鳥，大多是弓背縮頭，眼珠瞪圓，充滿狐疑與警覺；有的鳥一足獨立，似失去平衡；有的鳥棲息於枝，顯得笨拙而又疲憊，似無奮飛之意。凡成對的鳥，總是各自望着不同的方向；即使兩兩相對，也是一隻竊竊私語，一隻愛理不理；或似睡非睡，一隻四處張望。在形象組合上，八大山人也打破常規，他將魚與鳥組成一畫，魚仰頭視鳥，鳥低頭視魚；魚與鳥一是水中之物，一是陸上之物，合成一畫，不可思議。鳥的眼睛不望藍天，而是莫名其妙地望着水中的魚，大有大話西遊、無厘頭的後現代味道。

五 ｜ 形象怪異。

八大山人常常對魚、鳥、貓、松、石等動物和植物具體形態進行誇張變形和變異處理，人們習以為常的花、木、鳥、魚，在他的畫筆之下都被「陌生化」了，這就造成了八大山人繪畫的怪誕特徵。八大的繪畫中，處處是翻着白眼的鴨、鼓腹的鳥、瞪眼的鵪鶉，魚似乎是有翅膀的鳥，鳥又成了有鰭的魚。比如此畫卷中的魚、鴨眼睛都變成了圓形，眼珠子有綠豆小點、圓弧線、一條細線等不同的畫法，呈現出睞笑、瞌睡、凝視、驚恐、瞪目、冷漠等不同神態，傳達出「白眼向人」式的蔑視、「嬉皮笑臉」式的嘲笑、「閉目養神」式的孤傲、「怒氣衝天」式的憤懣等不同情感。（單國強）

六 ｜ 意思令人費解，氣息陰冷寂靜。

整幅畫卷，着墨不多，魚、鴨的體態和神態、眼睛和眼神、姿勢和動勢，表現得生動之至；魚、鴨沉浮遠近的空間效果，依靠筆墨的輕重濃淡，表現得淋漓盡致。他畫的魚、鳥，整體形象是逼真的，可魚眼、鳥眼卻成了方的，眼珠子點在眼眶邊，白眼朝天，眼神怪異，冷光逼人。

總之，八大山人的花鳥畫常表現為一種令人捉摸不透的奇異怪誕，他那些花鳥形象的怪誕造型，藝術語言的高深莫測，組合關係的雋永意味，都體現着他的精神、氣韻和情感，給人一種緩不過神、喘不過氣來的壓迫感、衝突感和怪誕感。

十一　八大山人那條皇家池中游來的魚

圖 1　《安晚冊》之十三《小魚》
二十二開　紙本墨筆　縱 31.8 厘
米　橫 27.9 厘米　日本泉屋博古
館藏　《八大山人全集》第 2 冊第
330 頁

　　這幅《小魚》（圖 1）作於 1694 年（康熙三十三年甲戌），八大山人時年 69 歲。

首先 ｜ 看八大山人的佈局與構圖。

　　偌大的畫面上，八大山人就只畫了一條小小的魚。這是八大山人特有的畫面佈局，是八大山人典型的構圖風格。八大山人的構圖，盡可能留白、用白，或在通幅畫面上只畫一魚一鳥、一花一石，強化物象與環境的對比關係，或把巨石與小魚、大荷葉與細荷莖……畫在一起，強化兩個物象之間的

對比關係，從而在無始無終、無邊無際的時空中，體現海闊天空與雲橫霧塞中生命的呼吸吐納及追光蹈影之美。[1]

其次｜看八大山人畫的這條魚（圖2）。

這條魚挺着脊梁骨，直着尾，瞪着眼，只不過不是那種常見的翻着白眼，而是眼如黑漆、烏黑發亮、炯炯有神，旁若無人、酣暢淋漓地在萬頃水面中游弋。

圖2　《安晚冊》之十三《小魚》局部

第三｜看畫面右上角的八大山人題詩（圖3）：

到此偏憐憔悴人，緣何花下兩三句。
定昆明在魚兒放，木芍藥開金馬春。

「定昆明」，即定昆明池，為唐中宗的長女安樂公主所建。《隋唐嘉話》卷下記載：「昆明池者，漢孝武所穿，有蒲魚利，京師賴之。中宗朝，安樂公主請焉，帝曰：前代已來，不以與人。不可。主不悅，因大役人徒，別掘一池，號曰定昆池。」據《朝野僉載》卷三記載：「安樂公主改為悖逆庶人。奪百姓莊園，造定昆池四十九里，直抵南山，擬昆明池。累石

圖3　《安晚冊》之十三《小魚》的題識詩與題款、印章

1　薛永年：《論八大藝術》。

為山，以象華嶽，引水為澗，以象天津。飛閣步檐，斜橋磴道，衣以錦繡，畫以丹青，飾以金銀，瑩以珠玉。又為九曲流杯池，作石蓮花台，泉於台中流出，窮天下之壯麗。悖逆之敗，配入司農，每日士女遊觀，車馬填噎。」唐以後，定昆明池成為驕奢的代名詞。

「木芍藥」，即牡丹花，唐代開元中宮廷中所種。有一次，唐明皇與楊貴妃在沉香亭觀賞牡丹花，命李白作詩，李白奉旨作《清平調》三章，以牡丹花來比楊貴妃之美，寫盡楊貴妃的受寵和唐明皇的風雅，其中有「名花傾國兩相歡，長得君王帶笑看。解釋春風無限恨，沉香亭北倚闌干」之語。而八大山人這裏提及牡丹花卻有由盛而衰的滄桑之感。

「金馬」，即金馬門，漢代宮門名。漢武帝得大宛馬，乃命以銅鑄像，立馬於門外，因稱金馬門。《史記‧滑稽列傳》：「金馬門者，宦〔者〕署門也。門傍有銅馬，故謂之曰『金馬門』。」後用以指代皇帝宮苑。

這樣看來，詩中「定昆明」「木芍藥」「金馬門」等，都是繁華盛世的皇家之物。八大山人在這裏提及，是在抒發時過境遷、物是人非的滄桑之感。你看，定昆明池還在，而魚兒卻「放」了，沒了，金馬門成了廢墟，當年的人和事也成往事雲煙了，可一到春天，牡丹花還在那裏照常開放得熱鬧歡暢。

讀到這裏，我們才明白，這條魚竟然出身高貴，是那皇家之物，可憐它「憔悴」失落，無家可歸。

第四，為甚麼八大山人反覆題詠這首詩呢？八大山人題畫詩，常常是「一詩多題」。此詩在八大山人 1695 年前後的多幅作品中出現。1695 年的《雜畫冊》中有一幅作品就題有此詩。據陳世旭先生研究，這首詩題過不下五處。其一是「甲戌夏給退翁所繪」；其二是「為韋華先生所作」；其三是「甲戌題畫明年冬日承過峰和尚枉顧為八大山人」。[1]

詩人在感嘆時過境遷、物是人非。豪華無比的定昆池，魚兒還在那裏游得歡暢；高大宮苑的金馬門，牡丹還在那裏開得鮮艷，但是，「偏憐憔悴人」，眾人皆有「春」，我自獨憔悴。「人」為甚麼會「憔悴」？因為天地變化，定昆明池水早已乾涸，金馬門外荒草萋萋，昨日宮苑裏官宦稠稠、宮女如雲，轉眼間，流落紅塵不知處。舊時王謝堂前燕，飛入尋常百姓家。正像明代文

1　陳世旭：《孤獨的絕唱 —— 八大山人傳》，作家出版社 2014 年版，第 252 頁。

學家袁中道所說：「君不見金穀園、定昆池，當時豪華無與比，今日紅塵空爾為！」[1]

　　最後，再把八大山人的這首詩和這條魚比照起來看，原來這條魚是前朝的皇家之物，出身高貴，見過場面的，這條魚就是八大山人他自己呀。面對悠悠天地的車輪滾動，八大山人撫胸長嘆，黯然神傷，但是，他這條皇家池水裏的小魚，他這個前朝皇族的遺民，雖然游放到江湖大澤，流落於民間街頭，繁華不再，富貴盡失，卻依然氣場十足，生機盎然，生命的意義、精神的力量再次迸發出耀眼的光芒。

1　《袁中道集》（珂雪齋集本）卷一，《送王生歸荊州》。

十二　八大山人是如何「畫」出時間來的？
——《魚石圖軸》的宇宙意識和時間意識

圖 1 《魚石圖軸》　紙本墨筆　縱 58.4 厘米　橫 48.4 厘米　故宮博物院藏　《八大山人全集》第 3 冊第 481 頁

　　魚、石是八大山人作品中常見的題材，這幅《魚石圖軸》（圖 1）是八大山人後期的作品。

　　此畫明畫了一石一魚，還暗畫了一片水，構圖簡潔單純，意境寧靜悠遠。人們很少有這樣的視覺感受，畫面中只有魚、山和題款，魚、石、題款三者之間，平穩之中有奇險。山的形態一團漆黑，怪誕古異，卻堅固穩固。魚兒也很怪誕，翹着高高的尾巴，挺着直直的身子，瞪着奇怪的眼睛。

　　在魚和石之間，有大片的水，八大山人通過這魚、這石、這水的空間佈局想表現甚麼呢？

　　此畫的右上角有款「八大山人寫」（圖 3），下方有一枚白文方形印「可得神仙」（圖 4），在畫面的左下角，又鈐有一枚朱文長方形印「遙屬」（圖 5）。

　　八大山人怎麼就有「可得神仙」的感覺？為甚麼會那樣欣然會心、悠然神遠？他在「遙屬」甚麼呢？

　　清康熙年間，有一位叫王澍的鑒賞家在畫的右上方有個題跋：

圖 2　《魚石圖軸》的魚

八大山人挾忠義激發之氣，形於翰墨，故其作畫不求
形似，但取其意於蒼茫寂歷之間，意盡即止，此所謂
神解者也。康熙辛丑秋八月廿四日，良常王澍觀並題

圖 3　「八大山人寫」印

　　王澍的跋作於 1721 年。這個時候八大山人已經故
去。王澍可謂八大山人的知音，他說八大山人作畫「不求
形似」，但求「神解」。王澍還說八大山人作畫「取其意
於蒼茫寂歷之間」。這「蒼茫寂歷」四個字，一語中的，
鞭闢入裏，分析得極為精準、透徹。這就是八大山人心靈
中的世界，顯現出一種「永恆感」。當然，王澍的這個題
跋破壞了畫面的整體感，亦是不尊重作者的行為。

圖 4　「可得神仙」印

　　八大山人在這裏引入了時間，引入了世界。這座山，
是蒼茫的山，從遠古就存在直至今天；這條魚，從鳥兒化
來，由水中騰起，在無窮的變化中存在；從遼闊的水面游
來，游過了蒼茫的山巒，游過了無邊的世界。

　　古怪的山巒和僵直的魚似乎沒有聯繫，但八大山人
把它們擺到一起，通過他的「神解」把它們聯繫起來，
在它們之間鑿通了一條生命之「流」，它們之間的空間關
係，就呈現出時間性的存在，它們都是在世界的「流」中
浮沉、流蕩。八大山人在這幅畫中要表現的是變易世界背
後那不變的事實。當然，八大山人是要在空間藝術中突出

圖 5　「遙屬」印

時間性因素，他的這幅《魚石圖軸》展示出來的魚、石、水的空間關係，不在人們視覺的真實，而在永恆的意義，而是為了超越時間。它的落腳點不在變，而在不變。

時光悠悠，天地悠悠，山水悠悠，無論世道時勢如何變，山，就在那裏，水，就在那裏，魚，也在那裏，蒼茫寂歷，精神永在。

八大山人將他的畫放到無邊的宇宙、放入無限的時空中來審視存在的價值，從而呈現出一個高古寂寥、蒼茫寂歷的藝術世界。他要祛除人們對當下的迷思，以無限流轉的空間事實，粉碎人們對虛幻不真的色相世界的沉溺。他在無限的時間綿延和空間延展中，體現了「寂寥」。八大山人要說的是一個蒼茫寂歷的永恆故事，要呈現的是一個高古寂寥的無邊宇宙。

我們再來欣賞這幅《魚石圖軸》，構圖還是八大山人的獨特風格：一座石山，上大下小，絕壁千丈，搖搖欲墜，下面還有一條小魚。這種場景到處都有：上面是絕壁高山，下面是冷水深潭，深潭裏有條小魚。簡潔的畫面呈現出蒼茫的宇宙意識和悠遠的時間意識，我們看到的是空間，感覺到的卻是時間，感覺到天老地荒。

八大山人的才能竟能如此傑出：就這麼幾個如此簡單的意象，就能呈現出如此濃厚的時空意識。

所以，我認為：八大山人的作品體現的不僅是情緒、不僅是牢騷，更重要的是一種文化的心境，是一種哲學的思考，是一種人生的態度，是一種生命的意義，而且，這種意義具有一種廣闊而悠遠的生命時空，這是中國人的空間感、是中國人的時間感。這種時空觀念在當下有很高的價值，與世界是可以交流的，在歷史中是可以永存的。

十三　八大山人為甚麼把貓畫成了一隻虎？

圖 1 《雜畫冊》之六《貓》六開　紙本墨筆縱 30.3 厘米　橫 47.2 厘米　故宮博物院藏　《八大山人全集》第 1 冊第 74 頁

　　八大山人晚年畫過很多貓。我們從他的兩部《雜畫冊》中選出兩幅作品來鑒賞：

　　第一幅是六開《雜畫冊》中的第六開《貓》（圖 1），作於 1684 年，八大山人時年 59 歲。八大山人有題款「八大山人甲子一陽日畫」。甚麼叫「陽日」呢？這是中國傳統曆書裏的一種說法。據說，黃帝創立了一種曆書，叫「黃曆」，又因曆書是由皇帝頒布並遵循的曆法，故這種曆書又稱「皇曆」。辛亥革命之後，統一稱作「黃曆」。黃曆裏面包括了天文氣象、時令季節，用以指導農業耕種的時機，還包含日常生活中的禁忌內容，成為人們趨吉避凶的規則。黃曆的「陰陽」跟天干地支的推算有關。在「甲、乙、丙、丁、戊、己、庚、辛、壬、癸」這十天干裏，或在「子、醜、寅、卯、辰、巳、午、未、申、酉、戌、亥」這十二地支裏，奇數為陽，偶數為陰。也就是說「甲子日」是陽日，「乙未日」是陰日。這就是八大山人說「甲子一陽日」的

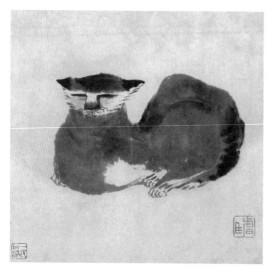

圖 2　《雜畫冊》之十《貓》十四開　紙本墨筆　縱 22.6 厘米　橫 24.1 厘米　北京榮寶齋舊藏　《八大山人全集》第 1 冊第 85 頁

圖 3　「驢」印

由來。

並鈐有一枚「夫閒」的印章。

看來，八大山人的心情是輕鬆超脫的，那麼，他是怎樣以「夫閒」的心情來畫這隻貓的呢？看畫中的貓，十分怪異。腰身特別長，眼睛睜得特別大、特別圓、特別亮，前俯後聳，準備隨時躍起前衝，像是猛虎下山，像是戰士搏擊，根本不像人們印象中的那種小小的貓、懶懶的貓、溫順的貓。

第二幅是十四開《雜畫冊》中的第十開《貓》（圖 2）。

比起前一幅來，貓的形態由動態改成了坐在那裏的靜態，圓睜的眼改成了瞇着的眼，翹尾變成了夾尾，但形態仍然是那樣怪異，腰身依然是那樣長，樣子依然是那樣凶，像貓又像虎。連畫貓的心情也是一樣的，前一幅是悠閒自在的「夫閒」，這一幅八大山人鈐上的印是自嘲自信的「驢」（圖 3）。

人們不禁要問：八大山人為甚麼要這樣畫貓？他要表達的是甚麼意思？

我們知道，透過現象看到本質，通過形式表達內容。要描繪一個物象，往往就要描繪外形，繪畫就是繪「形」繪「色」，不畫外形，如何把握呢？但是，禪宗卻不看重這個外在的「形」和「色」。禪宗對圖畫的基本看法是「不

著相」，一切相即非真。

八大山人是接受這一觀點的。就像中國禪宗史上的那個著名的故事：「幡動？還是風動？其實只是心動。」

公元 676 年（唐儀鳳元年），慧能來到廣州光孝寺。印宗法師正在講法。一陣風吹來，寺內懸掛的旗幡隨風飄動。印宗法師問道：

是風在動？還是幡在動？

眾僧有的說是風動，有的說是幡動，爭論得很激烈。

這時，隱居多年的慧能跳了出來，說：

不是風動，不是幡動，仁者心動。

慧能一語，如晴空炸雷，驚動四座。一問，方知當年與神秀鬥法的那個大名在外、多年不見的慧能呀。於是，慧能就在印宗法師的親自主持下，在寺中那棵菩提樹下正式落髮並落座說法，從此開闢佛教南宗，稱「禪宗六祖」。南禪「不執着於名相」的思想也傳播開去。

八大山人認為，畫家是要畫那個眼之所看、目之所視的「相」，但一切畫中的相都是幻而不實的，都是空相，都是「假名」。所以，畫家是要畫出這個有形有色的「相」，畫這個變亮變暗的「影」，可心裏卻要想着那個「空」，要畫出那個「空」的「相」，用「空」之「相」表現出「實相」，表現出有意義的世界。因此，八大山人說「畫者東西影」，畫不離「相」，卻又不在「相」，「相」即非「相」，「實相」就在非「相」中。

八大山人畫貓，可以畫得不像，甚至是特意畫得不像，在八大山人看來，它是像貓，還是像虎，這都不重要。因為這個外形是空的，這個表相是幻的，八大山人的繪畫要表現虛空背後的真實。當然，「名相」和「實相」其實是割裂不開的，脫離、拋棄名相來談實相是談不成的，並沒有一個沒有「相」的「實相」，更不存在一種脫離一切存在條件、沒有一個存在形式的抽象絕對的精神，總之，「實相」就在「相」中，只不過是不要執着於名相而已。

十四　　八大山人那隻不二法門的貓

圖 1　《安晚冊》之九《貓》二十二開　紙本墨筆　縱 31.8 厘米　橫 27.9 厘米《八大山人全集》第 2 冊第 326 頁

圖 2　《安晚冊》之九《貓》的題識詩

八大山人的這幅《貓》（圖 1）現藏於日本泉屋博古館。此畫作於 1694 年，八大時年 69 歲。

畫面的左上方有一題識詩（圖 2）：

林公不二門，出入王與許。

如公法華疏，象喻者義虎。

詩末有「八大山人題」的落款，並鈐有一枚朱文無框「八大山人」的屐形印。

　　詩中的「林公」，指支道林，東晉名士、僧人，對佛道兩家的學說都有精深研究，尤對《莊子·逍遙遊》有特殊的愛好。他借用佛教的理論來談莊子的《逍遙遊》，見解也不同流俗，提出了著名的「逍遙新義」。

　　當時，向秀和郭象曾為《莊子》全書作注，注本在社會上廣泛流傳，對於「逍遙」的理解，也都以郭象、向秀所說為准。郭、向的觀點就是「適性就是逍遙」，人們只需隨心所欲，而不受外物的羈縻和牽累，自由自在，這就是「逍遙遊」。

　　支道林連連搖頭，認為「適性」的提法有問題。這樣論逍遙，就會失去終極的理想價值。「古代著名暴君夏桀、著名大盜跖以濫殺無辜為性，假如適性是逍遙的標準，那他們也算逍遙了嗎？」

　　事後，支道林為《莊子·逍遙篇》重新作注，賦予「逍遙」以新的含義，謂之「物物而不物於物」，即承認客觀事物的存在，但能超然於這些事物之上，即不被外在的東西所誘惑，徹底虛空其心，拋棄心中所持，這樣才有可能進入逍遙的境界。[1]

　　支道林《逍遙新義》寫出來以後，立刻得到社會名流的追捧，認為支氏新解遠超郭氏舊注。可見支道林談玄的影響之大。

　　八大山人詩中的「不二門」，即佛教的「不二法門」。「法門」，在佛學中是指「門道」「路徑」「方法」。「二」是分別心，「不二」就是「無分別心」，「非此非彼、又即此即彼」「沒有彼此的區別，就是不二」。「不二法門」是佛教認知世界萬事萬物的方法與觀念，闡述的是世間萬物本質與表相的關係，認為宇宙萬物本質上都平等無差別，主張眾生在本質上都與佛無差別，人人皆可成佛。強調不加分別，一即一切。即心即佛，心法不二。後人用「不二法門」來稱直接入道、不可斷言的方法，獨一無二的門徑、方法，也用來比喻最好的或別無選擇的方法。八大山人在這裏說「林公不二門」，就是稱讚支道林的方法是最好的方法。

　　「出入王與許」，「王」指王羲之，「許」指許詢。支道林與這兩人很要好。他曾和許詢一道講經說法，曾在山陰（今浙江紹興）講《維摩經》。「不二法門」就出自《維摩詰經·不二法門品》：「如我意者，於一切法無言無說，無

1　　馬良懷：《魏晉文人講演錄》，廣西師範大學出版社 2009 年版，第 173 頁。

示無識，離諸問答，是為入不二法門。」支道林做法師，許詢為都講，兩人採用一問一答的形式，闡釋經義。每當支道林把一層意思剖析明白，聽眾認為無懈可擊時，許詢就出人意料地提出了新的問題，大家想這一回支道林要被難住了，支道林竟又生發出新義，滔滔不絕地講開了。如此往覆，直到講經結束，兩人的問答就像汩汩流泉，永不枯竭。聽眾都十分驚嘆和敬佩支道林義理的精微奧妙。

支道林雖才華絕世，但其貌不揚，名氣不大，而那時王羲之是個大名士，東晉的開國宰相王導就是他的伯父，瑯琊王氏是東晉的第一家族，要想融入上流社會的文人圈子，就必須得到王羲之的賞識。王羲之開始有些看不起他。有一次支道林去拜見王羲之，正趕上王羲之和許詢相談甚歡。支道林就在王羲之的車旁等候，當人們退去後，王羲之要登車走人時，支道林對王羲之說：「現在我是不是可以跟你談談我的淺薄的看法呢？」於是，他就把自己的逍遙新義大講了一通。王羲之聽了，嘆服不已，把談終日，相與甚歡。兩人從此成為好朋友，支道林自然就成為以王羲之為領袖的會稽文人群體中的一員了。所以，八大山人這裏才有「出入王與許」一說。

《法華經》是一部佛典。「義虎」初為華嚴宗的一個高僧的名字，《五燈會元》卷十三：「有善華嚴者，乃賢首宗（即華嚴宗）之義虎也。」後代用「義虎」來指對佛典有精到見解的高僧大德。如《釋氏蒙求》有《道光義虎·恭明智囊》條云：「道光在江東窮研經論，義理縱橫，時皆知重，故東南目之為『義虎』。」

八大山人的「如公法華疏，象喻者義虎」一句，是誇讚支道林對這部經典的闡釋，就像義虎對這部佛典的解釋一樣。

八大山人這首題識詩的意思是說：支道林這個人厲害呀，他和許詢一道講解不二法門，達到了高僧義虎這樣的講經水平，得到了王羲

圖3　《安晚冊》之九《貓》局部

之這樣的大名士的認可。

那麼，八大山人的這首詩和這幅貓又有甚麼關聯呢？如何以不二法門的觀點來看八大山人畫的這隻貓：

這隻貓的毛膚色，茸茸一團，看似可愛，兩隻貓眼卻炯炯有神，警覺驚醒，整個體態虎虎有生氣，有撲躍搏擊狀。乍一看，黑白兩色，好像是兩隻貓，白貓馱着一隻黑貓；細看，又是一隻貓，沒有差別，這使我們想起前面「八大山人為甚麼把貓畫成了虎？」一節分析的那兩幅《貓》，幾分像貓，又幾分像虎。八大山人的這幅貓和前兩幅貓所表達的意思都一樣，無論是貓與虎、一與二都是讓人直接感悟無區別、無取捨、無斷常等不二法門的思想精髓。

江西宜豐的黃檗山是禪宗臨濟宗的祖庭，黃檗山的開山祖斷際禪師說過：「諸佛本圓，流入六道，處處皆圓。萬類之中，個個是佛。譬如一團水銀，分散諸處，顆顆皆圓；若不分時，只是一塊。此一即一切，一切即一。」

八大山人的這隻貓，就是不區別、不言說，直接呈現、直接入道。

| 十五 | 迷離的世界機警的貓
—— 八大山人《貓石》畫鑒賞 |

圖1　《花鳥屏》之三《貓石》　四條　絹本墨筆　縱161.8厘米　橫42.2厘米上海博物館藏《八大山人全集》第2冊第250頁

　　八大山人一生畫了許多貓，本書分析他在59歲、66歲、71歲等晚年各個時期畫的五幅《貓》圖。前面分析了兩幅沒有背景的貓，本篇再分析他的三幅把貓和石畫在一起的《貓石》圖。

　　朱良志先生《八大山人研究》專有一節《說「睡貓」》分析八大畫的貓，[1] 其中引王方宇先生觀點，說八大山人的貓幾乎都作睡狀，或是瞇着眼，甚至在高高的山上，那隻貓也還是睡着的。《安晚冊》中那幅題有「林公不二門」的貓圖，那貓也是睡着的。

　　八大山人的貓為甚麼都作睡狀呢？朱良志先生認為是來自江西曹洞宗門學說。據《禪宗頌古聯珠通集》卷二十四說良价之事：「洞山果子誰無分，掇退台盤妙轉機。今夜為君輕點破，牡丹花下睡貓兒。」朱先生指出「牡丹花下睡貓兒」是曹洞宗的當家學說。

　　可是，我們仔細觀察本書的這五幅《貓》圖或《貓石》圖，就會發現，無論是立軸，還是長卷，還是冊頁，八大山人筆下的貓，大都不是睡貓，有些是圓睜雙眼，形態像虎，兇猛有力，即使是那些瞇着眼睛的貓，似乎也不是睡貓，也是十分警覺，動感很強。

　　比如，**八大山人的四條《花鳥屏》之三《貓石》**（圖1）。

1　　朱良志：《八大山人研究》，安徽教育出版社2008年版，第99頁。

　　此畫作於 1692 年，八大時年 66 歲。在這麼高的畫面上，左上角鈐有一枚「八大山人」的白文方形印。（圖 2）

圖 2　「八大山人」印

　　上部幾乎五分之四的畫面是石崖，而畫面底部下中又是一塊巨石，這高崖巨石畫得是影影綽綽，撲朔迷離，環境寧靜神祕，氣氛卻緊張而扣人心弦，真像那部著名電影《這裏的黎明靜悄悄》中那片靜謐美麗卻殺機四伏的水邊樹林。

圖 3　《花鳥屏》之三《貓石》局部

　　在高崖之下、巨石旁邊的石縫裏，潛伏着一隻貓。（圖 3）

　　在這個環境中，再看那貓的雙眼，怒目直射，機警銳利，密切地注視着前方，看那貓的體態神態，它是躲避着甚麼？還是準備在伏擊誰？

　　再看《貓石圖軸》（圖 4），此畫紙本墨筆，左上鈐朱文長方形印「蔫艾」（圖 5），還鈐有一枚白文方形印「黃竹園」（圖 6）。

　　畫面繪有兩隻貓，縮頸拱背，一上一下蹲伏於山石之上，山石上方的那隻貓體形稍大，其背作誇張之弓狀，注視前方，一副躍躍欲試向下俯衝之狀（圖 7）。

　　石下方的那隻貓也是一副傲兀不群、凜然不可侵犯的樣子（圖 8）。

　　這幅畫是一幅立軸，畫面的山體綿延而上，氣勢峻拔，而兩隻貓的神態都是冷漠、敵意、兇猛，姿態都含有一股憤世嫉俗、警惕戒備的動勢，向下向前，動能十足，衝勁十足，造型誇張，形神兼備、筆墨簡約生動，純淨，自然，有

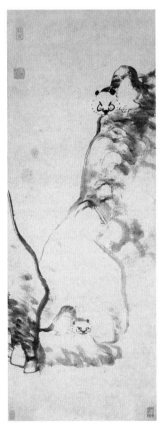

圖 4　《貓石圖軸》　紙本墨筆　縱 103 厘米　橫 38 厘米　湖北武漢市文物商店藏《八大山人全集》第 2 冊第 432 頁

圖 5 「蔫艾」印　　圖 6 「黃竹園」印

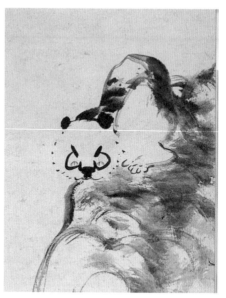

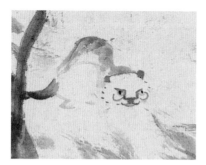

圖 8　《貓石圖軸》山下的貓　　　　　圖 7　《貓石圖軸》山上的貓

天趣。

最後，我們再來看下一幅《貓石雜卉圖卷》（圖 9），作於 1696 年，八大山人時年 71 歲。

這幅畫的環境似乎不像前面那幅影影綽綽，殺機四伏，儘管山景艷麗，鮮花盛開，可八大山人的那隻貓卻依然不相信這個社會，不信任這個世界，那雙警覺的眼睛似乎把眼前的一切都看穿，它不是高僧坐禪，放下了一切，

圖 9　《貓石雜卉圖卷》局部 1　《八大山人全集》第 2 冊第 413 頁

它像一個戰士一樣匍匐蹲守在這裏，進入了戰鬥狀態，處於衝鋒路上。（圖10）

　　所以，**在欣賞八大山人的《貓》和《貓石圖》時，有幾點要說明：**

　　一、「牡丹花下睡貓兒」，的確是江西禪宗曹洞宗的當家學說。「牡丹花」代表榮華富貴，佛家視之為色相。佛家中的「牡丹花下睡貓兒」，是指榮華富貴於眼前，而不為所動。正像有人問禪者：「你身邊的人有權有勢，有錢有財，你該怎麼辦？」禪者說：「關我甚麼事？」正像我們時常看

圖10 《貓石雜卉圖卷》局部 2

到情景：正午陽光下伏在地上的貓，瞇着眼，或閉着眼，睡眼迷蒙，對世上的一切都不關心，不起心，不思量。《續傳燈錄》卷 32 載大慧宗杲法嗣了性禪師的事：「問：如何是獨露身？師曰：牡丹花下睡貓兒。」八大山人的確有許多繪畫作品表現了面對榮華富貴不起心、面對幻相形式不執着的思想，萬象之中獨露身，不惑於物，不迷於相，獨立無待，就是江西禪學的無心是道，即心是佛，無心為修。就是惺惺懂懂，無心無念，不起思量。

　　二、但是，八大山人在前面二篇分析的兩幅《貓》表達的核心思想，卻是說在貓與虎、一與二、白與黑之間，不加分別、不執於相，表達的是另一種禪意、禪趣，儘管這兩種思想也是相通的。

　　三、而這篇中的三幅《貓石圖》中的貓，卻是通過貓與石的關係處理，表現了貓在特定環境中的狀態與姿態，炯炯有神氣，虎虎有生氣。記得魯迅先生說陶淵明並非渾身靜穆，也有金剛怒目式的詩作，在我看來，對人生經歷、思想情感、藝術世界都異常豐富複雜的八大山人，似乎也應作如是觀。

　　八大山人，他不但有「禪」，而且還有「氣」，精氣神的「氣」。

十六　八大山人早年出家時看破了甚麼？破執着、破差別、破區別

圖 1　《傳綮寫生冊》之一《西瓜》十五開　紙本墨筆　縱 24.5 厘米　橫 31.5 厘米　台北故宮博物院藏《八大山人全集》第 1 冊第 3 頁

從 23 歲到 55 歲，八大山人經歷了長達 32 年的僧侶生活。就藝術創作來講，在佛門的這段時光，今天所見的八大山人作品不多。主要是他 1659 年、34 歲時在介岡燈社期間創作的《傳綮寫生冊》十五開，現藏於台北故宮博物院，這是八大山人最早的存世作品。而《傳綮寫生冊》的第一開就是這幅《西瓜》（圖 1）。

這幅《西瓜》圖，有如下特點：

特點之一：平常心畫平常物。八大山人畫這幅《西瓜》之時，經歷了一系列巨變。

1648 年，八大山人 23 歲這一年，在經歷了「甲申，國亡，父隨卒」的慘痛後，剛剛守孝期滿，又趕上清軍第二次攻進南昌城，並屠城，再次經歷「妻、子俱死」的巨變，八大山人「剃髮為僧」，遁入介岡燈社。

1653 年（順治十年），八大山人 28 歲時，即剃度後的第 5 年，在進賢介岡燈社正式拜耕庵（弘敏穎學）為師。

　　1659 年（順治十六年），八大山人 34 歲時，正式接替
耕庵（弘敏穎學），住持介岡燈社，「豎拂稱宗師」，聚徒講
經了。

圖 2 「雪衲」印

　　正是在這一年，八大山人畫了這幅《西瓜》，按常情常
理來看，國破家亡、復明無望，他是百般無奈、萬念俱灰，
他是憤懣在胸、心如刀絞，可他不但看破紅塵、遁入空門，
也看破煩惱、心靜如水，畫下西瓜這種平常之物。

　　特點之二：八大山人畫的這兩隻大西瓜，不甚光滑，疙
疙瘩瘩，甚至還有些誇張變形，有點像熟透的老南瓜，倒顯
得飽滿與成熟。這是兩隻怪瓜，軟塌多皺的輪廓線和森然老
蒼的墨色，還怪在兩隻瓜的前後空間關係，兩隻西瓜，濃淡
相宜，前中有後，後中有前，兩隻瓜既是一前一後，又像是
左右穿插相扣。

圖 3 「个字」印

　　特點之三：佈局精妙。物象與文字、印章相得益彰。兩
隻怪怪的大西瓜放在右下角，而上方、左方的大量空白則佈
置了題畫詩、印章，有題畫詩三首，有四枚印章：白文方形
印「雪衲」（圖 2）、朱文方形印「個字」（圖 3）、白文方形
印「釋傳綮印」（圖 4）、朱文方形印「刃庵」（圖 5）。

圖 4 「釋傳綮印」印

　　另外，此畫還有三枚鑒藏印：「乾隆御賞之寶」「養心殿
鑒藏寶」「石渠寶笈」。《石渠寶笈》是清代乾隆、嘉慶年間
的大型著錄文獻，共編 44 卷。著錄了清廷內府所藏歷代書
畫作品，分書畫卷、軸、冊九類，是我國書畫著錄史上集大

圖 5 「刃庵」印

成的曠古巨著。這三枚鑒藏印表明此《西瓜》圖在清宮廷收藏之物中的地位
與價值。

　　西瓜、題詩、印章、鑒賞印的配置，整個畫面內容豐富，穩定和諧。

　　特點之四：題畫詩的韻味深厚，特別是禪味盎然。八大山人在《傳綮寫
生冊》中的禪語運用，十分熟稔。這幅《西瓜》畫上有三則題識。

　　題識一（圖 6）：

　　無一無分別，無二無二號。

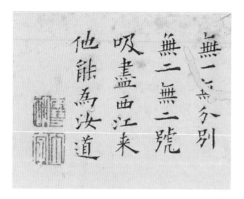

圖6　《傳綮寫生冊》之一《西瓜》題識一

吸盡西江來，他能為汝道。

　　這首題詩説明了這幅畫的意思：「無」和「一」沒有甚麼分別，「無」和「二」也不存在甚麼差異，佛法本無分別，言語難以盡説。在禪宗看來，有和無（「無」和「一」）、多與小（「一」與「二」）事物的幻象，本質上是沒有區別的。這可謂深得禪宗旨要，這兩隻西瓜形象化地表現禪學「無一」「無二」、無分別思想。同時，它還表現了江西禪宗的思想：人人都有佛性，不依靠外人，不輕視自己，自己應該做自己的主張。江西禪宗的代表人物百丈懷海説：「要向無佛處，坐大道場，自己做佛」，要「獨坐大雄峰」。禪宗八祖馬祖道一是江西洪州禪的創始人。當年，襄州龐蘊居士參拜馬祖道一，問：

　　「不與萬法為侶者，是甚麼人？」

　　馬祖答道：「待你一口吸盡西江水，即向你道。」**1**

　　宋代釋崇岳在《頌古六首》其一中説：

　　一口吸盡西江水，龐老不曾明自己。

　　爛碎如泥瞻似天，鞏縣茶瓶三隻嘴。

　　表達了江西禪宗的氣魄和自信，同時也表達了即心即佛、不加分別、不假言語、不靠別人、直接頓悟的思想和觀念。

　　題識二（圖7）：

　　和盤託出大西瓜，眼裏無端已著沙。

1　[宋] 釋道原《景德傳燈錄·居士龐蘊》：「後之江西，參問馬祖云：『不與萬法為侶者是甚麼人？』祖云：『待汝一口吸盡西江水，即向汝道。』」

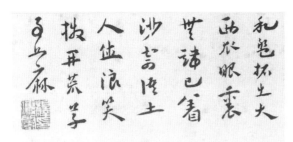

圖7 《傳綮寫生冊》之一《西瓜》題識二

寄語土人休浪笑，撥開荒草事丘麻。

此詩由「和盤託出」的大西瓜想到西瓜裏面成沙粒狀的瓜瓤（南昌俗話就有「這隻西瓜起沙了」的説法），再由西瓜起沙想到眼裏着沙，佛家講究「六根清淨」，「六根」指眼、耳、鼻、舌、身、心（意）。而八大山人的詩中寫道：「眼裏著沙」「心亂如麻」，委婉曲折透露出八大山人的某種心緒。

題識三（圖8）：

從來瓜瓞詠綿綿，果熟香飄道自然。
不似東家黃葉落，漫將心印補西天。

第一句引《詩經・大雅・綿》：「綿綿瓜瓞，民之初生，自土沮漆」，「瓜瓞綿綿」是就如同一根連綿不斷的籐上結了許多大大小小的瓜，引用為祝頌子孫昌盛。

第二句又用「道自然」的道家俗語，二語均意在果熟香飄，自然而然，瓜瓞綿綿，原在法爾之中，是世界的自在呈現。

第三句「不似東家黃葉落」，佛經中有黃葉止啼的故事，據北本《入涅槃經》卷二十記載，佛陀常常將自己應機説法比喻為手上拿着一片黃葉子，哄小孩説這是黃金，其實只是空的，並沒有黃金，並以此説明對佛的教法不能拘泥於文字語言等名相。《景德傳燈錄》卷六馬祖章云：「僧問：和尚為甚麼説即心即佛？師云：為止小兒啼。僧云：啼止時如何？師云：非心非佛。」八大山人「不似東家黃葉落」，説的是有的佛門弟子不了解佛的真諦，拘泥於語言

圖8 《傳綮寫生冊》之一《西瓜》題識三

從來瓜瓞詠綿綿果熟香飄道自然
不似東家黃葉落漫將心印補西天
己亥殉月广菴人觀

文字名相，這與佛法背道而馳。

　　第四句「漫將心印補西天」有三層意思：第一層意思，西方就在當下。所謂「補西天」，說的不是女媧補天的故事，而是佛教所謂西方極樂世界，禪宗則強調西方就在眼前（此就空間而言），就在當下即是西方（此就時間而言），佛不在西天，佛就是自然而然的呈現。宋代臨濟宗禪師汾陽善昭就說過：「坐斷日頭天地黑，萬象森羅在目前。」第二層意思，說何以「補」之，仍在「心印」，即心即佛。八大山人的「心印」，就是以心靈的妙悟為唯一的真實。第三層意思，這心如何印之，不在冥思，不在靜讀，一念心清淨，處處蓮花開，無心即為本心。

　　這三層意思，要點在「道自然」，八大山人在這裏講的「心印」，並不是要樹立起一個主體意識，去理性地、艱苦地潛心了解世界、琢磨世界、解釋世界，而是放下心來，靜下心來，去體悟這個世界。當然，在這個時候，他雖然出家做了和尚，且佛學深厚，但回想家國淪陷之痛，他不能做到「六根清淨」，他想到「不食周粟」的伯夷、叔齊，想到在故都青門外種瓜的東陵侯，寧願自己開地種糧，畫中的西瓜就是他自己種的。但是，周時奮先生認為，八大山人還夢想着將「自己的心印去聊補那大明王朝破碎的西天」，[1] 那就另當別論啦，這兩隻西瓜恐怕沒有這種意思。

　　總而言之，這幅《西瓜》畫，表達的思想觀念沒有他以後作品來得複雜、深刻、深沉，但這反映了八大山人遁入空門之後的一些禪學心得和人生態度，表達了他站在江西洪州禪的觀念來看待人生遭際和世事變化，看破紅塵，看破執着，看破名相，看破區別，平常心是佛。

　　但是，八大山人說是萬念俱灰，卻不是心靜如水。在八大山人這些平常之物、平常之語、平常之心的後面，又有多少不平常呀。人間無數煩惱事，大都是「此情無計可消除，才下眉頭，卻上心頭」，佛門之人說是平常，說是放下，說是看破，談何容易。八大山人也是如此呀。

1　　周時奮：《八大山人畫傳》，山東畫報出版社 2003 年 1 月版，第 71 頁

十七　八大山人的西瓜月亮兩個圓

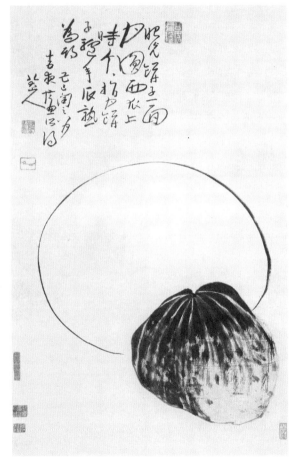

圖 1.《瓜月圖軸》　紙本墨筆　縱 74 厘米　橫 45.1 厘米　美國哈佛大學福格美術館藏　《八大山人全集》第 3 冊第 720 頁

這幅《瓜月圖軸》（圖 1），作於 1689 年（康熙二十八年），八大山人時年 64 歲。

此畫簡潔而鮮明，右下角畫了一個大西瓜，其上又虛畫了一輪大大的圓月，整個畫面是一白一黑、一虛一實兩個大圓。意匠經營，計白當黑，虛實對比，表現出耐人尋味的空間感。

畫面的上部有題識詩（圖 2）：

昭光餅子一面，月圓西瓜上時。
個個指月餅子，驢年瓜熟為期。

詩末有八大山人的款署：「己巳閏之八月十五夜畫所得。」

八月十五，天上一輪圓月，人間家家戶戶切西瓜，吃月餅，八大山人心有所思，情有所動，筆有「所得」。他的「所得」是甚麼呢？

這一年是 1689 年，離 1688 年夏江西巡撫宋犖鎮壓起義之事正好一年。

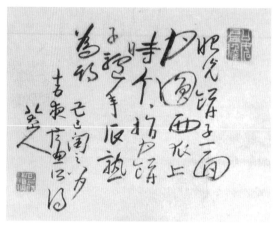

圖 2　《瓜月圖軸》的題識詩

「昭光」，即八月十五夜的朗月當空。八月十五是中秋，乃團圓之日，此時畫瓜畫月，含意自然不同一般。月兒是那樣明亮，瓜兒是那樣甜美，但是，月下瓜前，人（畫家）的內心卻是那樣殘破、淒楚。兩相映襯，其情感意味不難體察。

「個個指月餅子」，就是不忘前事，也有人認為這首題識詩是用了一個掌故，元朝末年漢人反對蒙古人的統治，八月十五中秋節，在月餅的後面貼上一小紙作為起事的信號，即所謂「八月十五殺韃子」，鋒鏑直指清朝。八大山人當然期盼這一天的到來，然而，復國有沒有希望呢？沒有。俗語常用「驢年馬月」來表示遙遙無期，「驢年瓜熟為期」，是指心中所企盼的事情就像西瓜熟在「驢年」那樣渺茫，這「瓜」恐怕永遠不能成熟了，八大山人只剩下亡國之餘痛，復國之絕望。品鑒此畫，筆調明快，清氣四逸，卻有一種無盡的悲哀籠罩了全篇。

八大山人這種複雜微妙的心情從他鈐的印章中也可見一斑，他先是鈐下一枚「口如扁擔」的白文長方形起首印。他是心中有苦不想說、心中有氣不能說、心中有恨不敢說呀，所以，他就口如扁擔閉上嘴了，可他又擺出一副悠然自得滿不在乎的神態，在題識詩的末尾鈐下一枚「可得神仙」的白文方形印。意猶未盡，最後鈐下一枚「八大山人」的朱文有框屐形印。

朱良志先生在《八大山人研究》中對此畫做了另外一種解讀：詩近打油，然意頗堪玩。月照西瓜，處處皆圓，「個個指月餅子」：用佛學指月意。《楞嚴經》卷二說：「如人以手指月示人，彼人因指，當應看月。若復觀指，以為月體，此人豈唯亡失月輪，亦亡其指。」以手指月，得月忘指，「指」為所借之媒介，「月」為求取之實相。捨筏登岸，得兔忘蹄，不能執着於「指」而忘「月」。「驢年」，即俗語所謂猴年馬月之意。八大山人的意思是：

如果你執着於手指之指，執着於月亮的外在形態，將月亮等同於「餅子」，忘記了「一月普現一切月，一切水月一月攝」的實相世界，那就會累年而不悟，頑然而難覺。他的畫是指月之指，而非月本身；是登岸之筏，而非彼岸。

禪宗常以圓相來表現對佛法的領悟，或以手指曲起作圓相；或以雙手圍成圓相；或在地上畫圓相；或有上堂説法，一言不發，畫大圓，人坐其中；或畫一圓相，中有一點；或在空中畫一圓相；或圍繞大樹畫有一圓，等等。禪門大德小師，皆懂此道，可以説是禪的一個標號。以圓相象徵真如、實相，或眾生本具佛性等，為宇宙萬有之本源。

八大山人的這幅《瓜月圖軸》，體現了禪宗的一個思想，要破執着於文字，破執着於工具的運用，得魚忘筌，得意忘言。不執着於形式，不憑藉工具。「磨磚不能成鏡，坐禪豈能成佛。」話不説破，一説就錯。就是通過不可分別的圓相，昭示實相的世界。

十八　八大山人為甚麼喜歡畫西瓜？

　　八大山人的這幅《花果圖卷》（圖 1），是一幅長卷，長達 1.86 米。從左至右，依次畫了梅花、芍藥、牡丹、盆花，最後，畫了一個大西瓜。一共是五種花卉水果。

　　梅花點染得高潔疏朗（圖 2）；芍藥描繪得清新活潑（圖 3）；牡丹高貴淡雅（圖 4）；盆花輕柔親切（圖 5）。

　　特別是最後那個大西瓜，飽滿圓滿的外形，結實厚重的質感（圖 6）：

　　「花」「瓜」雖然都是尋常之物，可幾個物象之間形成強烈對比，筆墨虛實有着美妙變化，一墨五色，濃淡暈染，整個畫面洋溢着濃濃的生命氣息和美學意味。

　　以尋常之物入畫，這是中國畫的優良傳統，可是，八大山人以尋常之物入畫，卻是少見，比如他畫過芋頭、菜果，特別是常畫西瓜。而且，畫得大俗大雅，意味濃厚，清麗可愛，人們看完之後，還會引發思考：八大山人為甚麼這麼喜歡畫西瓜？

　　一般認為，此圖是八大借畫瓜表達了自己對明朝的懷念，甚至有反清復明的意向。瓜很大，「舉之須二人」，卻要「食之以七月」，意即須「潛伏爪

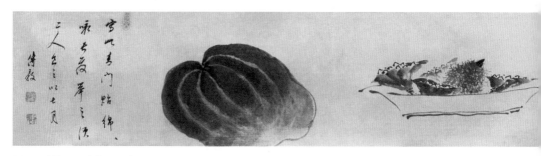

圖 1　《花果圖卷》　絹本墨筆　縱 22 厘米　橫 186 厘米　故宮博物院藏《八大山人全集》第 1 冊第 28-29 頁

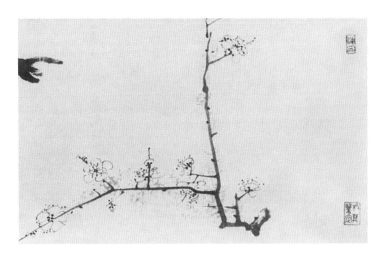

圖 2　《花果圖卷》中的梅花

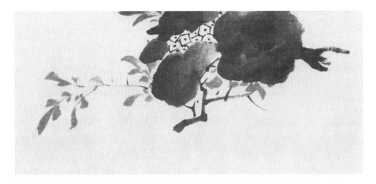

圖 3　《花果圖卷》中的芍藥

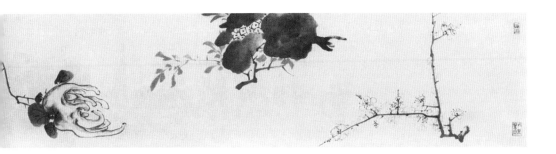

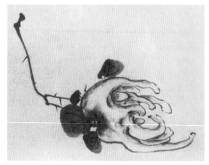

圖 4　《花果圖卷》中的牡丹　　　　圖 5　《花果圖卷》中的盤花

圖 6　《花果圖卷》中的西瓜　　　　圖 7　《花果圖卷》的題詩、題款、
　　　　　　　　　　　　　　　　　　　　　印章

牙忍受」。[1] 我則以為：此畫是表達八大山人懷念明朝的情緒，更表達了八大
山人那種看透人世盛衰、人生榮辱、世事滄桑、閒適淡定的當下心境和人生
態度。

　　理解這幅畫的關鍵，是這首題畫詩。詩云：

　　寫此青門貼，綿綿詠長發。
　　舉之須二人，食之以七月。

1　聶振斌：《中國題畫詩大觀》，《文藝研究》，2000 年版，第 155 頁。

這首題畫詩（圖 7），字寫得絹秀清新，灑脫自然，雅致流暢，具有純正的董其昌的書法意味。

這首詩的大意是：我畫的這個瓜就是東陵侯邵平貽送的那隻瓜呀，朝代的更替引發了個人的人生起伏，但生活就像這瓜一樣，照樣綿綿不絕，源流長發。這個瓜好大呀，「舉之須二人」，好甜呀，「食之以七月」，該怎麼生活就怎麼生活吧。

「青門」，古長安城外一地名。《三輔黃圖‧都城十二門》：「長安城東出南頭一門曰霸城門，民見門色青，名曰青城門，或曰青門，門外舊出佳瓜，廣陵人邵平……種瓜青門外。」邵平，也叫召平。當年，秦始皇的父母莊襄王和趙姬死後安葬在今臨潼區秦東陵。秦始皇命邵平管理和監護這座陵墓，並封邵平為東陵侯。秦朝滅亡後，邵平淪為布衣百姓，窮困潦倒，只好在長安城東郊種瓜，味道甜美，人稱「東陵瓜」，又叫「青門瓜」[1] 所以，這首八大山人題畫詩中的「青門」是指青門瓜，也叫「東陵瓜」。

據《史記‧蕭相國世家》中記載，邵平這個人極富有政治頭腦。公元前 196 年，陳豨在河北反叛，劉邦親率大軍從關中到邯鄲去討伐。淮陰侯韓信在長安被人告謀反，呂後用蕭何的計策，誅殺了韓信。劉邦在前方聽說韓信已被誅殺，立即派使臣拜蕭何為相國，益封 5000 戶，令 500 名士兵保護他。當時各位朝臣紛紛向蕭何表示祝賀，唯有邵平私下對他說：「你大禍臨頭了。」並解釋說道：你都不想想，你在關中後方，有誰會來攻打你，要 500 名士兵幹甚麼用，其實是劉邦疑心太重，怕你與韓信一樣，在後方謀反，所以是讓他們來監視你的行動的。蕭何一聽，大驚失色，忙問邵平該怎麼辦？邵平向蕭何獻計說：將所有的封物一一辭掉，並將自己的家私獻出來支援前方，將自己的親屬都送往前線去打仗，這樣劉邦就放心了。蕭何按照邵平的謀略去辦後，劉邦果然大喜，從此更加信任蕭何了。

後世常用「邵平種瓜」的故事抒發人生感嘆。三國魏國阮籍《詠懷詩》之九曰：「昔聞東陵瓜，近在青門外。」描述了邵平當年種瓜賣瓜的盛況，也表達了「布衣可終身，寵祿豈足賴」的人生態度。東晉陶淵明有詩道：「衰榮

1　《史記‧蕭相國世家》：「召平者，故秦東陵侯。秦破，為布衣，貧，種瓜於長安城東，瓜美，故世俗謂之『東陵瓜』，從召平以為名也。」

圖 8 「黑枳」印

圖 9 「傳綮」，
「釋傳綮印」「刃
庵」印

無定在，彼此更共之。邵生瓜田中，寧似東陵時！」[1]意即不必計較衰敗與榮盛，應隨遇而安。唐代駱賓王在《帝京篇》中用「黃雀徒巢桂，青門遂種瓜」來描繪自己因得罪聖上，被貶到臨海為丞時的宦海沉浮。駱賓王也表達了「一項南山豆，五色東陵瓜」[2]的歸隱之意。唐代李白在《古風》用「昔日種瓜人，青門東陵侯」句來表示對邵平的懷念。杜甫《喜晴》詩：「千載商山芝，往者東門瓜。其人骨已朽，此道誰疵瑕。」還有那位唐代詩人王維在不得志時，先想到邵平種瓜賣瓜之地，「門前學種先生柳，路旁時賣故侯瓜」，表達了要學習陶潛、邵平的那種閒適淡定、不為物喜不為物悲的人生態度。總之，「東陵瓜」「東門瓜」「青門瓜」「召平瓜」「邵平瓜」「邵侯瓜」等在後世常用來指甜美之瓜，或比喻人生起伏、先官後隱的生活，表達閱盡滄桑、看透人生的淡定心境。

　　在這首題畫詩的前面鈐有一枚「黑枳」的朱文橢圓形印（圖 8），詩的末尾的落款「傳綮」，還鈐有「釋傳綮印」的白文方形印和一枚「刃庵」的朱文方形印（圖 9）。

　　你看，一前一後，又是落款，又是印章，還是三枚，這麼鄭重其事，可見這首詩是這幅畫的點題所在。

　　所以，八大山人的這幅《花果圖卷》雖然是借西瓜來抒發自己希望朱家王朝瓜瓞綿綿，如同瓜藤結的大瓜小瓜一樣連綿不斷，子孫昌盛，但因為這種希望是在明清交替的嚴酷無情卻不可更改的現實下表達的，普通的西瓜就變成了「青門瓜」「東陵瓜」，尋常之物就承載了沉重的歷史滄桑感，而這種歷史滄桑感表現在畫面上，無論是筆墨、畫風，還是書法，卻又是那麼清麗娟秀，溫潤雅致，這又反映出八大山人「平常心是佛」的如如不動、從容淡定。

1　《飲酒二十首》。
2　《夏日遊德州贈高四》。

十九　看看八大山人的兩隻鳥是如何去機心、存天心？

八大山人的《蓮房小鳥圖軸》（圖 1），作於 1692 年（康熙三十一年壬申），八大時年 67 歲。此畫是幅精品，畫面上鈐刻滿了鑒賞印：「苦篁齋」「魚飲溪堂」「調嘯閣」「大風堂漸江髡殘」「雪个苦瓜墨緣」「稚柳居士」「烏衣」「遲秋簃」⋯⋯共 12 枚。當代學者如單國強、朱良志、孔六慶、周時奮等許多先生都對這幅作品做過精彩的分析，[1] 可見此畫受到重視和喜愛的程度。

在這圖軸上，畫了一朵蓮花和一隻小鳥（圖 2）。

這朵蓮花的蓮梗，無根無託，從左下側斜斜地伸出。憑空而出，無依無靠，蓮梗和蓮瓣用飽含水墨的筆以淡墨、濃墨點寫而成，在幾筆暈化的濃淡墨點中間，幾筆線條就勾出幾粒蓮子。在誇張的蓮蓬上，立着一隻小鳥，單腳獨立在一枝無依無靠、搖搖晃晃的蓮花上，是多麼不容易。只見這隻小鳥的爪子緊扣蓮瓣，身上羽毛蓬起，不斷地振動，一副似落非落、欲動又靜止、欲墜而掙扎的窘態。筆墨極為簡

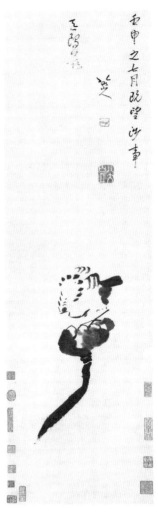

圖 1　《蓮房小鳥圖軸》　紙本墨筆　縱 94.1 厘米　橫 28.4 厘米　上海博物館藏《八大山人全集》第 2 冊第 247 頁

1　分別參見孔六慶：《中國畫藝術專史 · 花鳥卷》，江西美術出版社 2008 年版，第 427 頁。周時奮：《八大山人畫傳》，山東畫報出版社 2003 年版，第 48 頁。

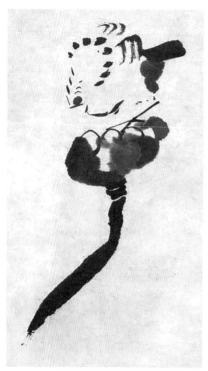

圖2　《蓮房小鳥圖軸》局部

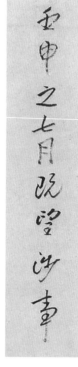

圖3　「壬申之七月既望涉事」

逸，又顯禪心如流水、濃淡而有致的韻味。

圖軸的右上方題寫的款識（圖3）中有時間：「壬申之七月既望。」

「望」即「望日」，指農曆十五。「既望」，指農曆十六日，滿月後一天。

值得注意的是，款識有「涉事」二字。八大山人將繪畫稱為「涉事」。「涉事」的意思是隨意之為，率性之作，並不是有意為之、刻意為之。八大山人自己在1693年（68歲）所作的《魚鳥圖卷》題識中有具體解釋。本書多次有分析，可參看第一篇第一節《南昌青雲譜這個地方有氣場有磁場》，第二篇第七節《八大山人清澈平和的畫面傳遞了怎樣的人生態度 ──〈魚鳥圖卷〉鑒賞》，第三篇第十四節《八大山人怎麼把樹畫成了人？》

「涉事」二字在八大山人的後期作品中多見。劉建業先生認為：八大山人曾有一段時間用「涉事」二字與「八大山人」名號相配，「涉事」二字表達了作者作畫是以其創作動機為基礎的，每幅畫都反映了作者對現實的看法。「涉事」款始見於1690年（康熙二十九年），集中出現了5年左右，到甲戌年開始退出，70歲以後不復出現。八大在寫給友人鹿村主人的信中，曾明確說過「涉事一日即作畫一日之意」，涉事二字實為「作畫」二字的同義詞，所以，凡題「涉事」二字的，就不再用「畫」字，若兩款齊用，就是重複。在傳世的「八大」真跡中，還沒有發現「涉事」與「畫」同題一紙的例子。

這幅圖軸還題有「天心鷗茲」四字的款（圖4）。在《安晚冊》之十六開《芙蓉》還鈐有一枚「天心鷗茲」的白文長方印（圖5）。這兩處的款與印可以比較，相互印證。

圖 4 「天心鷗茲」　圖 5 「天心鷗茲」印

此印的解釋另有「忝鷗茲」一說。[1]本書取「天心鷗茲」說。

「天心鷗茲」，「茲」，即鶿。此語本於《列子·黃帝篇》中一個故事：有一少年喜歡海鷗，經常去沙灘餵食，天長日久，海鷗都不怕他。他一到海邊，海鷗都會落到他的身邊，相處甚歡。後來他父親知道了，對兒子說：家裏長久沒沾葷腥，明天抓幾隻來。兒子不願意，但不敢違父命。次日去沙灘，心裏就有了逮海鷗的念頭，雖然沒有付諸行動，表情如舊，一如既往地餵食，但海鷗們彷彿已經窺見了他的心思，只是在他的頭上飛來飛去，不再落下。因為這時人有了機心，而鳥兒是忘機的。八大山人要做一隻有「天心」、去「機心」的鷗鳥，與世界遊戲。

機心，就是有所期待，有所動機，有所目的，而不是一種自由的活動。機心就意味「定法」，依規循法。中國美學觀念強調對機心的超越：反對目的性的求取，強調偶然性的興會；反對知識的盤算，強調當下的超越；反對預定的秩序，強調法無定法，審美不是對先行存在的法度的實現，而是自在、自由、無所依循的創造活動。中國藝術追求「忘機」的境界，超越機心，達到偶然的興會。八大山人的「天心鷗茲」這個款識表達的就是「去機心」的思想。

除此之外，八大山人在早期作品《傳綮寫生冊》還用過「灌園長老」這個款署，自稱「灌園長老」體現的也是這一思想。

　　己亥七月，旱甚，灌園長老畫一茄一菜，寄西邨居士，云：「半嶙茄子半嶙蔬，閒剪秋風供芯蒭。試問西邨王大老，盤飧拾得此莖無。」西邨展玩，噴飯滿案。

<hr />

1　參見《八大山人全集》第 2 冊第 233 頁。

　　八大這時能以「長老」自稱，說明他在禪林中的公認地位，此時，其師父穎學弘敏已離開進賢，前往奉新創建耕香院，進賢的介岡燈社就由八大山人代為主持。雖然此時的八大山人年紀只有 34 歲，但佛學造詣深厚，聚徒百餘人，「豎拂稱宗師」「尤為禪林拔萃之器」，身份、地位和本事，都是被認可的了不得的人物，《景德傳燈錄・禪門規式大要》：「凡具道眼，有可尊之德者，號曰長老。」所以，八大山人自稱「長老」是可以理解的。

　　但自稱「灌園」是甚麼意思呢？這也體現了「去機心」的思想。「灌園」出自《莊子・天地》：

> 子貢南遊楚國，返晉，過漢陰，看見一老翁澆菜園，抱着一個大甕到井中汲水，吃力多而功效少。
> 子貢説：「你為甚麼不用水車呢？水車用力少而功效大。」
> 老翁説：「有機械者必有機事，有機事者必有機心。機心存於胸中，則純白不備；純白不備，則神生不定；神生不定者，道之所不載也。吾非不知，羞而不為也。」

　　莊子的核心在於反對機心，因為用機械，就是一種機事。是機事，就會有機心，有了機心，就破壞心靈的純而不雜、光明澄澈。超越機心，就是恢復一種從容自由的真實生命。灌園長老就是不存機心的人。八大山人取「灌園」這個典故，也是意在破機心。

　　朱良志先生認為《蓮房小鳥圖軸》是一幅太虛片雲式的作品 [1]，他對八大這幅作品的分析有三點值得注意。

　　一是「無根」。八大的這朵蓮花，無根無源。無根，是八大山人花鳥畫的常設。在他的畫中，不僅蓮無根，蘭無根，樹無根，花無根，山也無根。無根，在禪宗中象徵無所羈絆，一絲不掛，雲起雲落，去留無痕，家國不存，獨立無依。禪宗就強調萬法本無根，一落根，即被羈絆。

　　二是「無靠」。這幅畫中，只有一朵蓮花、一隻小鳥，沒有荷塘，沒有荷葉，沒有荷花，統統刪去，無所依靠，無所依傍，這種獨立無依的狀態，

1　朱良志：《八大山人研究》，安徽教育出版社 2008 年版，第 42、54 頁。

潛藏着無所粘滯的思想，表現了南禪的那種自在無礙、隨心所欲的活潑宗風。

　　三是「無相」。八大山人將一隻似落非落的鳥，閃爍着欲動欲止的翅，睜着幽微難測的眼，獨腳「似立」於似有若無的蓮蕊之上。蓮蕊的若有若無，鳥翅的閃爍不定，鳥眼的幽微迷離，鳥身的似落非落，鳥腳的欲立未立，一切似乎都在暗示空幻不實，不粘不滯。

　　八大山人通過繪畫來述說世界的「幻」，他畫山，山總在虛無縹緲中；他畫樹，樹枝往往憑空橫出，不知從何而來。一切都如雲起雲落，去留無痕，如「鳥跡」行空，似有還無。當然，八大的「幻」並不是認為世界是一個「幻」的事實，更不是否定存在本身，而是說「幻」是我們對世界的執着，通過「幻」來粉碎人們思維中的「假」，顯現世界本原面目的「真」。由「假」到「幻」再到「真」，正是八大山人晚年此類作品的基本思維線索。八大怪誕的繪畫是要通過變化無定的表相來說明：我們所執着的世界、所執着的對世界形式的認識，其實是「幻」而不真的。八大山人的荒誕就在突出「幻」的感覺。

　　八大山人同樣的作品還有他在同一年創作的《孤鳥》（圖6）。

　　畫面上的孤鳥和《蓮房小鳥圖軸》中的小鳥別無二致：也是毛羽蓬鬆，醉「鳥」迷眼，單腳獨立，天心鷗茲，只不過《蓮房小鳥圖軸》的那隻鳥是立於蓮花之上，《花果鳥蟲冊》的這隻鳥是立於海石之巔。同樣，這裏的海石畫得也像《蓮房小鳥圖軸》的蓮花一樣，憑空而出，無所依傍，那種水天一體、空色茫茫的韻味十分濃厚。

　　還應說明的是，這本八開的《花果鳥蟲冊》第一開畫的是一朵落花，但題款「涉事」兩字卻奇大無比，突出地表現了八大山人「去機心、存天心」的思想。

　　讀者可以將《蓮房小鳥圖軸》和《孤鳥》中的這兩隻鳥聯繫起來看，品鑒八大山人的去機心、存天心的「涉事」思想。

圖6　《花果鳥蟲冊》之五《孤鳥》　紙本墨筆　縱22.5厘米　橫28.6厘米《八大山人全集》第4冊第746頁

二十　　看看八大山人的世界觀

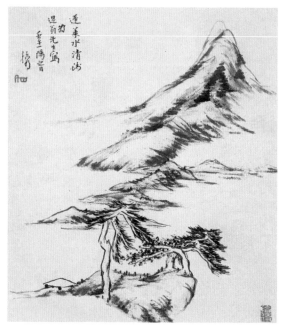

這幅《山水》（圖 1 ），
八大山人自題識云：

蓬萊水清淺。

為退翁先生寫。

壬午一陽之日，拾得。

「壬午」，即 1702 年，
時年八大山人 77 歲。注
意，此畫是《安晚冊》之
二十二，而《安晚冊》創作
於甲戌，即 1694 年，時年
八大山人 69 歲。不知為甚
麼 77 歲時的作品收在 69 歲
的畫冊裏？是八大山人自己
後來收錄進去的呢，[1] 還是後
人彙編於此？存疑。在此亦

圖 1 《安晚冊》之二十二《山水》 二十二開　紙本墨
筆　縱 31.8 厘米　橫 27.9 厘米　日本泉屋博古館藏
《八大山人全集》第 2 冊第 339 頁

請教於大方之家。

　　「一陽之日」指冬至這一天，中國古有「冬至一陽生」之説，指從冬至這
天開始，陽氣就開始慢慢回升了。（圖 2 ）

　　然後，鈐一枚「八大山人」的朱文無框展形印（圖 3 ），在畫面的右下
角，還鈐有一枚白文長方形印「拾得」。（圖 4 ）

　　這隨意「拾得」的山水中，雖然透出一股靈氣，卻顯得是那麼筆墨孤迥，

1　參看《安晚冊》之二十《書法》的內容。

荒寒寂靜。此畫簡潔，明顯具有董
其昌的風格。畫面上，近處是幾株
老樹參差，一幢茅屋孤立，中間隔
着一泓清淺如許的蓬萊之水。水的
那一頭是一列山巒，近坡遠峰，成
S形蜿蜒而上，境界幽曠，逸氣橫
生，枯筆健姿，蒼勁圓秀。

此畫的題詩「蓬萊水清淺」一
語，本自於李白《古風五十九首》
之九：

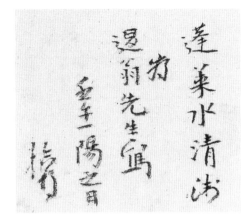

圖2 《山水》題識

莊周夢胡蝶，胡蝶為莊周。
一體更變易，萬事良悠悠。
乃知蓬萊水，復作清淺流。
青門種瓜人，舊日東陵侯。
富貴故如此，營營何所求。

圖3 「八大山人」印

圖4 「拾得」印

李白說事物總在不斷變化，宇宙間萬物沒有例外。他引用了《莊子·
齊物論》的典故。莊周夢見自己化為蝴蝶，醒後鬧不清楚是自己夢中變成蝴
蝶呢，還是蝴蝶夢見自己變成莊周。李白還提到蓬萊的海水，也曾變為清淺
的細流。李白最後提到邵平曾襲封東陵侯，食邑千戶，秦亡後淪為平民，成
為長安城東青門外的一個種瓜老農。李白的意思是世事人生，變化無常，對
這種變化，應該坦然接受。富貴本就如此，那些蠅營之輩幹嘛要那樣苦苦追
求呢。

八大山人是認同李白「一體更變易，萬事良悠悠」觀點的，正是以這樣
的眼光來看待世事變化，八大山人才得到心靈的釋然。沒有絕對的故園，故
園只不過是曾經給我生命的地方；沒有絕對的故國，故國只不過是曾經為我
獲得一定地位的疆域；沒有永遠的王侯將相，原來的東陵侯，現今成了青門
種瓜人。

八大山人的這幅畫正說明，世界的一切都在變化中。「蓬萊水清淺」，海

上仙山蓬萊如何會「水清淺」呢？變化。

變化是中國傳統的重要哲學思想。中國哲學認為，宇宙才生即滅，變動不居，處在永不停息的變化之中。變化無時不有，無處不在。轉眼就是過去，片刻即為舊有，變化是無止無盡的。辯證唯物主義也認為：世界是物質的，物質是運動的，運動是有規律的，而規律是可以認識和把握的，把握了物質的運動規律，就把握了世界的本質。

八大山人當然認為世界是運動的、變化的，但是，八大山人除了說大海都會變得清淺這種變化的思想外，他還表達了更多的思想內容。八大的思想落腳點不在強調世界的變化，而在於一切都在變化中，沒有永遠的握有，在蓬萊水淺、海枯石爛、滄海桑田的永恆變化中，皇宮可以變為坊間的粗屋，瓊閣可以變為村前的破亭，一切都像夢一樣幻而不真。他的思想是禪宗的思想，認為變化只是世界的表相。他的繪畫不是要表現宇宙的變化，而是要通過變化的表相，表現世界的不確定與不可把握。

那麼，怎樣對待這種「變」中之「幻」呢？八大山人是退回內心，保持定力，以一種超然的眼光去看待眼前的山水，這樣才能在「幻」中得「真」，在「真」中確立生命的意義。只有「立處皆真」，才能「隨處做主」。

八大山人晚年的畫和詩都在圍繞一個主題：生命何以有意義？八大山人是一位遺民畫家，因家國之變，一生漂泊。他通過藝術來追尋生命的意義，漸漸地淡化了他的王孫情懷、故國思念，故國愈來愈不是他確立生活意義的根本標準，他關心的根本問題愈來愈聚集於人作為一個生命體的價值意義。所以，這本 1694 年的《安晚冊》中的「安晚」，不是安王孫之心，而是安個體之生命，是安頓心靈、安頓生命。

八大山人的意思是，由顯赫到落魄，蓬萊海水變清淺，原來也包括一種必然。在浩瀚的宇宙中，人的生命不過一瞬，人的存在十分渺小，富貴得失都不必斤斤計較，那外在的天地不過是一片浮雲。只有守住心靈之安寧，要化蓬萊的仙水為現世的清流，把存在的意義最終落實為當下的優游。

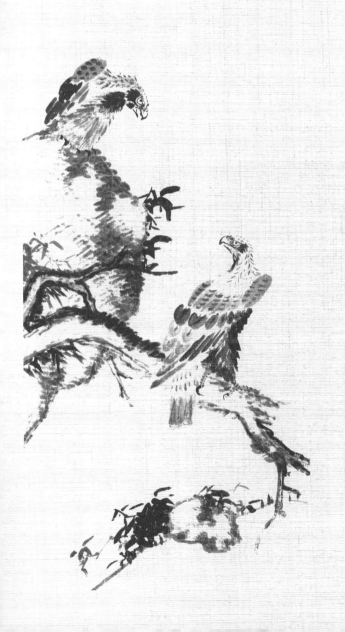

| 一 | 八大山人《芋》頭裏的芋頭禪 |

一|

　　八大山人的繪畫題材，常常是些日常生活中的常見之物。比如這幅《芋》（圖1），是1659年八大山人34歲時在其出家地──江西進賢縣介岡燈社（今屬南昌縣黃馬鄉）所作。這時八大山人在介岡燈社拜潁學弘敏習禪已經6年了。此畫左下角鈐有一枚朱文橢圓形的「鈍漢」印（圖2），在題畫詩的末尾、畫面的中間還鈐有一枚「刃庵」的朱文方形印（圖3），「刃庵」是八大山人早年用的名號和印章。

　　《傳綮寫生冊》一共十五開，畫的都是尋常之物：西瓜、芋頭、石榴、墨花、玲瓏石、藤月、松等十二開，另有書法三開。值得注意的是，八大山人特地在第三開《書法》中交代了《傳綮寫生冊》的創作由來。（圖4）

圖1　《傳綮寫生冊》之二《芋》　十五開　紙本墨筆　縱24.5厘米橫31.5厘米　台北故宮博物院藏《八大山人全集》第1冊第4頁

圖2　「鈍漢」印

圖3　「刃庵」印

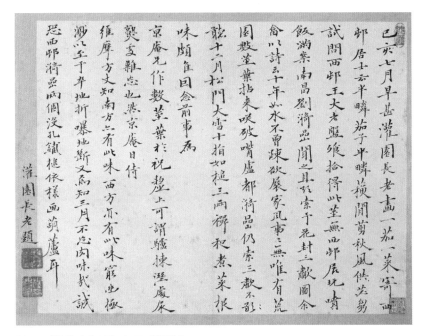

圖 4 《傳綮寫生冊》之三《書法》

己亥七月，旱甚，灌園長老畫一茄一菜，寄西邨居士云：「半畇（菜畦，
即菜地的意思）茄子半畇蔬，閒剪秋風供苾芻。試問西邨王大老，盤餐
拾得此莖無？」西邨展玩，噴飯滿案。南昌劉漪岩聞之，且欲索予《花
封三嘯圖》。余答以詩云：「十年如水不曾疏，欲展家風事事無。唯有荒
園數莖葉，拈來笑破嘴盧都。」漪岩仍索三嘯不聽。十二月松門大雪，
十指如槌，三兩禪和煮菜根，味頗佳。因念前事為京庵兄作數莖葉於祝
釐上，可謂驢揀濕處尿，熟處難忘也。京庵日待維摩方丈，知南方亦有
此味，西方亦有此味，以此於卒地折，曝地斷，又焉知三月不忘肉哉！
誠恐西邨、漪岩兩個沒孔鐵槌，依樣畫葫蘆耳。灌園長老題。

八大山人這段話的意思是：1659 年七月，旱得厲害。我這個灌園長老畫
了一個茄子、一棵白菜，寄給西邨居士，題了一首詩：「半塊地的茄子半塊地
的蔬菜，秋天採摘下來供應出家人食用。請問你西邨王大老，你的餐桌菜盤
裏有這些東西嗎？」西邨先生收到後反覆展玩，笑得飯噴了一桌子。南昌的

劉漪岩先生聽説這件事後，就向我索求《花封三嘯圖》。我寫了一首詩回答説：「時光流水，十年的時間一下子就過去了，我一直想繼承、展示我家的傳統，卻一事無成。唯有荒廢的菜園裏幾根蔬菜，這樣隨便拿來會讓人憋不住地笑出聲來的。」可是劉漪岩先生不聽，堅持索要《花封三嘯圖》。十二月松門大雪，人的十個手指凍得像棒槌一樣，三兩禪和幾根菜根煮在一起，味道還是很好的。我想起前面的那件事，於是就在賀帖上為京庵兄畫了幾根菜葉樹枝的普通之物。可以説是驢老挑濕的地方撒尿，因為熟處難忘呀。京庵兄每天侍奉維摩方丈，知道南方也有這種味道，西方也有這種味道，於是在極其偏僻、細小的地方都找遍了，甚至連爛在地裏的菜根都挖出來了，又怎麼知道孔子的三月不忘肉味呀。因為西邨、漪岩兩個人都是沒孔鐵槌式的老實人，於是我就對着先前畫的茄子蔬菜，依樣畫葫蘆（於是，就有了這本《傳綮寫生冊》）。

　　文中的「苾芻」，亦作「苾蒭」，即比丘，本西域草名，梵語喻出家的佛弟子。受具足戒者之通稱。唐玄奘《大唐西域記·僧呵補羅國》：「大者謂苾芻，小者稱沙彌。」白居易《東都十律大德長聖善寺鉢塔院主智如和尚茶毗幢記》：「前後講毗尼三十會，度苾蒭百千人。」《西遊記》第十三回：「〔三藏〕又念卷《孔雀經》，及談苾蒭洗業的故事。」章炳麟《大乘佛教緣起考》：「時阿難陀與諸苾蒭在竹林園，有一苾芻而説頌曰：『若人壽百歲不見白水鶴，不如一日生得見白水鶴。』」

　　文中的「嘴盧都」：撅着嘴，鼓着嘴。元代無名氏《殺狗勸夫》第一折：「他那厢吃的醉醺醺，我這裏嘴盧都喑喑地納悶。」

　　《傳綮寫生冊》中的這幅《芋》，上有題畫詩：

　　洪崖老夫煨榾柮，撥盡寒灰手加額。
　　是誰敲破雪中門，願舉蹲鴟以奉客。

　　「洪崖」，南昌城西邊的一座山，道家叫逍遙山，又叫散原山（《水經注》）、厭原山（《豫章記》）、南昌山（《太平寰宇記》），晉代始稱西山。左右石壁鬥絕，飛泉奔注，下有煉丹井，亦曰洪井。相傳為洪崖先生得道處。這裏有明朝寧獻王朱權及子孫的墳地，也就是八大山人的祖墳所在地。

「煨」：原指盆中火，南昌方言，指將食物埋於火堆中煨熟。「榾柮」：指煨火用的樹兜。「寒灰」：已冷卻的灰燼。「手加額」：撥火時的動作，火灰會隨風而起，此時多會用手加在額前，以擋住灰塵掉入眼中。此處也暗含有額首祈盼之意。「雪中門」：指自己在野郊大雪封門的環境。「蹲鴟」：芋頭的別稱。

全詩的意思是：我在用短小的樹兜煨烤着芋頭，不時撥動寒灰，使火勢旺盛些，寒灰四處飛揚，我要用手擋着額前以防寒灰掉入眼中。在這種寒冷的日子裏，又會有誰來敲這被雪封住的門呢，即使有客來訪，也只能以此賴以果腹充饑的芋頭相送，以盡奉客之道了。

二

八大山人畫芋頭這些平常之物，是他現實生活的真實反映。據文獻記載，八大山人的父親死於 1644 年。[1] 那個時候，八大躲在西山，除避禍逃難之外，正是為其父親守孝。所以，洪崖是八大山人一生中最難以忘懷的地方之一。《傳綮寫生冊》是一本記紋 1644 年甲申國變後 15 年來八大山人顛沛流離生活以及遭遇的總結性作品。八大畫這幅畫、寫這首詩的時候已是 34 歲了，因此自稱「洪崖老夫」。

這幅《芋》就是一幅生活氣息濃郁的畫，這首詩是《傳綮寫生冊》中情感鮮明的一首題畫詩。八大山人的畫和詩，敍述了這一段永生難忘的事情和當時的窘境：大雪天，天寒地凍，煨芋頭，一種平常不過的平常之物，一幅苦難人生的生活記錄，全詩給人的感覺是一片淒涼悲慘、落魄的景象，也表現了亂世之中的一點人情。

三

縱觀八大山人的繪畫，他在多處都畫過芋頭，比如《个山雜畫冊》第七

1　[清] 陳鼎《八大山人傳》：「甲申國亡，父隨卒。」

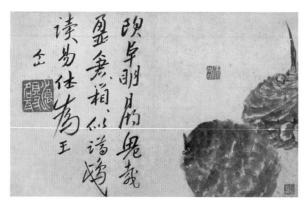

圖 5 《个山雜畫冊》之七《芋》《八大山人全集》第 1 冊
第 66 頁

開《芋》（圖 5），畫上有題畫詩一首：

歐阜明月湖，鬼載盈倉箱。
倉箱似蹲鴟，讀易休為王。

據胡迎建先生意見，「歐阜」，即指江西永修縣境內的雲居山，上有明月湖。

再如《花果冊》第二開《芋頭》（圖 6），再如《花果冊》第一開《芋頭》（圖 7）。

圖 6 《花果冊》之二《芋頭》《八大山人全集》第 2 冊第 451 頁

圖 7 《花果冊》之一《芋頭》《八大山人全集》第 4 冊第 860 頁

四

為甚麼八大山人老畫芋頭這種再普通、再平常不過的日常之物呢？八大山人是要表達他「芋頭禪」的思想與理念。

八大山人畫芋頭，反映他這段時期的習禪生活和修禪習得。八大山人說，他在佛門，過着「三兩禪和煮菜根」的生活，生活平淡，但平淡中自有意味。八大融道禪哲學精神，強調以光明朗潔的心靈照耀世界，在無遮蔽狀態中顯現真實。他的這種理念和思想，就是洪州禪的「平常心是道」。

何謂「平常心」呢？即「遇茶吃茶，遇飯吃飯」，[1] 渴了就喝，餓了就吃。該幹嘛幹嘛，平常自然，這是參禪的第一步。何謂「芋頭禪」？就是洪州禪。當年馬祖道一在江西南昌（洪州）提出了「平常心是道」這樣一種充滿中國特色的佛學理論，日常生活，砍柴擔水，種地作田，吃苦耐勞都是佛，即心即佛，所以，中國人的拜佛是強調佛在心中，使自己的內心強大起來，所謂求神不如求己，拜佛就是修心，修身要注重當下，從現在做起，從自己做起，無論生活多麼苦，不管處境多麼糟，都要以佛的規範要求自己，把自己變成一尊佛，做到立處皆真，隨處做主，自做主張。

由此可見，對禪宗而言，茶呀、芋呀、菜呀、果呀，既是養生用品，又是得悟途徑，更是體道法門。養生、得悟、體道這三重境界，對禪宗來說，幾乎是同時發生的。

正是有了這種處世哲學和觀物理念，八大山人總以平常物入畫，以平常心繪畫，在題材的選擇、筆墨的表現、境界的創造等方面都表現了這種平常物，貫徹了這樣的平常心。正是有了這種「平常心即道」的文化精神，像八哥、靈芝、芋頭等才會被八大用來抒發情感、表達情思，如芋頭在八大的繪畫中，成為八大禪門經歷與隱居生活的某種象徵，使這一類題材的意義得以延展。在八大的作品裏，平常的事物都蘊含了不平常的精神，平常的生活能湧現出深沉的生命感受。

1 《祖堂集》卷十一。

五

　　八大山人畫芋頭、花卉、蔬果這些平常之物，可以看出他早年的藝術風格和書法風格。

　　這部《傳綮寫生冊》是八大山人最早的存世作品。《芋》《西瓜》《石榴》《草蟲》等，對自然物象的描繪精準細緻，一鳥一蟲都栩栩如生，一瓜一芋都生動逼真，當然，此時的八大還是一個初學者，還未擺脫對寫實的拘泥，流露出些許模仿的生澀。

　　《傳綮寫生冊》有題畫詩十首，俚語及典章並列，語言雖晦澀難懂，但各有交代。三開書法及各題跋的字體，隸書、楷書、行草、章草俱全，雖筆法稚弱，尚未形成後來八大山人自家的體勢，但源頭活水發源於此，後人從此冊頁，可對八大山人的書畫歷程溯源。

　　《傳綮寫生冊》每頁均鈐蓋有「宋致審定」，第十開《墨花》的外綾邊上還鈐有「致印」和「宋氏樨佳書畫庫印」。第一開有「乾隆御賞之寶」「養心殿鑒藏寶」「石渠寶笈」的收藏印記；第二開有「嘉慶御覽之寶」收藏印記；第八開有「宣統御覽之寶」印章。

　　「宋致審定」和「宋氏樨佳書畫庫印」「致印」之「宋氏樨佳」，是時任江西巡撫宋犖的季子。雖然在宋犖的書畫進呈目錄中，並未明確指明，但從這套作品所鈐蓋印章的數量、鈐蓋印章的秩序來看，《傳綮寫生冊》很可能曾在宋犖府收藏，再由宋犖進呈而被清廷皇家所珍藏，再往後，又被作為宮中寶物帶往台灣，收藏於台北故宮博物院。《傳綮寫生冊》對於研究八大山人的生平及藝術有着極其重要的意義。

二　　　土瓶子裏的靈氣與逸氣
　　——八大山人《瓶花》《瓶菊圖軸》鑒賞

　　1694 年（康熙三十三年），八大山人 69 歲。這一年，他畫了兩個瓶子，都插了一朵花。一幅是《瓶花》（圖 1）。另一幅是《瓶菊圖軸》（圖 2），都是他晚年的傑出作品。這兩幅作品的特點如下：

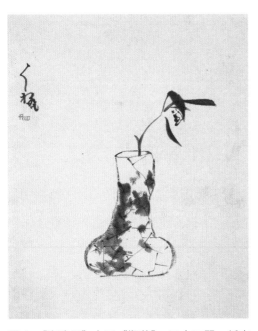

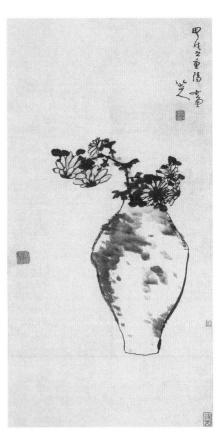

圖 1　《安晚冊》之二《瓶花》　二十二開　紙本墨筆　縱 31.8 厘米　橫 27.9 厘米　日本泉屋博古館藏《八大山人全集》第 2 冊第 319 頁

圖 2　《瓶菊圖軸》　紙本墨筆　縱 91 厘米　橫 46 厘米　唐雲舊藏《八大山人全集》第 2 冊第 342 頁

　　一是**整幅構圖**，都在平正簡括中顯出奇突，一種剛勁兼渾樸的筆調，令人玩味不盡。畫瓶是一筆瓶：畫出來的瓶口小腹大，瓶底平整，兩側對稱，只用一筆，不描不改，保持着繪畫的元氣。畫瓶比畫圓難，最難的是兩邊的曲線要對稱，不欹不斜，還要有美感。[1]

　　《瓶花》的左上方有「个相如吃」的花押，還鈐有一枚「八大山人」的朱文無框展形印。

　　二是運筆用墨。畫幾朵菊花，似乎隨意勾去，但菊花的高低錯落、疏密聚散已在落筆時重新經營過了，饒有韻致。點葉發枝，挺健穩重，生趣盎然。八大運用了各種不同的線條，有粗細、濃淡、曲折、乾濕、深淺多樣的方法，有對比，又有統一，富有音樂的節奏感。勾線頓挫轉折有序，暈染層次乾濕不亂，顯示出筆墨功力的精微。

　　再看《瓶菊圖軸》，別看這個瓶子像個陶罐，有些土氣，可透着一股靈氣。八大用筆勾勒出花瓶的輪廓，用墨表現出花瓶的受光變化。墨光浮動，隨筆點在瓶上的點子，恰好表現出陶瓶的質感。瓦罐也因為這些柔韌自如的線及透明淹潤的點，在土氣的質感之外又有了一份靈氣。狀物之真實，在八大山人作品中也是少見的（單國強）。從描寫物體的形象中，充分流露出八大山人豪邁倔強的性格、磊落不羈的心氣和大膽創新的精神。

　　和《瓶花》一樣，這幅《瓶菊圖軸》也是狀物佈局，十分講究，連落款蓋章都得體到位。《瓶菊圖軸》在右上方有「甲戌之重陽畫」「八大山人」兩個題款，在右上方、左方和右下方還鈐有「可得神仙」「黃竹園」和「焉艾」三枚印。著名書畫家唐雲也鈐有「唐雲審定」的鑒藏印。

　　三是他的取材。八大的繪畫對象多為日常生活中的平常之物，小花小草、芋頭蓮花、八哥鸚鵡……有些事物，比如廉價的瓦罐在八大山人之前是無人畫過的，平常物入畫，平常心即佛。在八大的筆下，任何一種平常之物都散發濃濃的生命氣息，都成了安頓心靈的福田，都蘊含着和呈現出不平常的精神。而這一切又似乎是不經意、不刻意的，它那親切寧靜的氣息，樸素清新的美感讓人感到安詳而平和、自然。過去狂悖煩躁的歲月裏被忽略的生活與生命的美感，開始潤澤他的心田，涵泳他的筆墨。八大山人晚年，因為

1　丁家桐：《八大山人傳》，人民美術出版社 2008 年 1 月版，第 15 頁。

積極的生命狀態，他的藝術也由此步入了更高的文化境界。

　　四是他表達的情緒與意境。植物花卉常常是八大山人借景抒情、借題發揮的載體，表達了深沉廣闊的意境。不管是扁瓶，還是高瓶，無論是菊花，還是野花，《瓶花》和《瓶菊圖軸》這兩幅畫都是畫一枝花斜倚於一個土瓶之中，「長借墨花寄幽蘭，至今葉葉向南吹」，愁緒無邊、憤恨何向。但八大山人的情緒心境是淡定平靜的，創作狀態是歡快愉悅的。

三　八大山人的這塊佛門之石，怎麼表達了他的佛門之「空」？

這幅《玲瓏石》（圖 1）作於 1659 年，八大山人時年 34 歲。

在畫面的左下方，有一首題畫詩（圖 2）：

圖 1　《傳綮寫生冊》之十二《玲瓏石》　十五開　紙本墨筆　縱 24.5 厘米　橫 31.5 厘米　台北故宮博物院藏　《八大山人全集》第 1 冊第 14 頁

圖 2　《玲瓏石》的題畫詩與「燈社」「雪衲」印

擊碎須彌腰，折卻楞伽尾。

渾無斧鑿痕，不是驚神鬼？

「須彌」，即須彌山。佛典中的山名，又譯為妙高山、妙光山。傳説山在海中，上為帝釋天所居，四周有四天王居所。須彌也用來比喻佛等。

「楞伽」：一指山名，佛就是在這座山説《楞伽經》。二指《楞伽經》，該經被菩薩達摩用來作為禪宗「印心」的根據，故禪宗亦稱楞伽宗。這裏是指楞伽山。

「渾無」：一點也沒有，完全沒有。斧鑿痕：斧頭與鑿子，指用斧頭劈鑿子鑿出來的人工痕跡。

八大山人説：這塊石頭來自須彌山和楞伽山這個佛和神聚集的宇宙中心。他説：這是一塊天然奇石，是從須彌山腰擊碎下來的，是從楞伽山折卻來的，沒有一點人工斧鑿的痕跡，因此，他詼諧地説，沒有驚動這些聖山上的佛與神吧！

哦，八大山人畫的這塊玲瓏石，原來是一塊佛門之石，有三個看點：

一、看八大山人的藝術水平和藝術觀點。畫面當中畫着一塊太湖石，卻佔據了畫面五分之三，構圖簡練穩重，質感奇拙古樸，質地堅實老硬，物象剔透靈動。題畫詩的「渾無斧鑿痕」，反映了他對繪畫的見解和追求。八大山人正是以虛實、正反、明暗交錯的藝術結構，表現了石頭的硬朗自然、玲瓏剔透，沒有造作習氣，沒有斧鑿痕，具有筆墨自然、形象生動的神韻。

二、看八大山人此時的生活態度與世界觀。這幅《玲瓏石》鈐有一枚朱文長方形的「燈社」起首印，還鈐有一枚「雪衲」的白文方形印。

這就表明此畫是八大山人早年出家在介岡燈社時所作，是現存八大山人最早的作品。那時八大山人歷經 1644 年國難、1645 年的南昌淪陷家破父死、1648 年的南昌二度攻陷並被屠城，更面臨清王朝對前朝宗室的清剿追殺……八大山人是活不能活，死不願死，逃無可逃，萬般無奈，只好落髮為僧，遁入空門。

八大山人畫的佛門之石，玲瓏空心，表達了佛門的空。「空」，是佛教對世界一切事物本質的簡要描述，認為世上一切，非有非無，無邊無垠，大無其外，小無其內，《心經》開頭就説：「觀自在菩薩，行深般若波羅蜜多時，

照見五蘊皆空，度一切苦厄。」佛門的「空」，是一種對現實事物、現實苦難的解釋，是説一切萬有皆緣起，萬事萬物，法無定法。就像八大山人，他吃了這麼大的苦，遭了這麼大的難，他不能騙自己，他不能説這一切都不曾發生。所以，佛門的「空」，不是「沒有」，不等於「無」，不是沒有發生，而是對現實的一種態度和解釋，就是説，面對生活中的苦與難，不要執着於相，執着就苦，就起煩惱。也要放下，不要去想了，不要去念叨了，隨緣隨心。

　　現在我們要問：這管用嗎？這時的八大山人，剛遁入空門，驚魂未定，他想擺脱，想放下，想把一切都忘掉，可一切又難以忘掉。於是，他畫這塊空心石，企圖用佛門的「空」來安慰自己，説他看到的那些悲慘、他遭遇的那些苦難，都是幻相，都要忘卻，都要放下，把自己的心放空，這樣才能解脱自己。可是，我們知道，到頭來，靠佛門學説，靠終日坐禪，八大山人終究沒放下，沒解脱，最後他還是還俗了，回到了世俗社會。當然，這是後話。所以，我們在鑒賞此畫之時，要堅持唯物主義觀點，把八大山人放在那特定的時代環境去考察他的思想，包括去分析佛門的「空」理論，而不要空對空去述説佛門的「空」，那真的會把自己帶到溝裏去。

　　三、看八大山人的精神氣質與價值取向。八大山人喜歡石頭，一生喜歡刻石，留有 100 多方印章，甚至有一款「石癖」印章，直接表達他的這種愛好與情趣。八大不但喜歡刻石，更喜歡畫石，諸如鳥與石、魚與石、貓與石、花與石、松與石……當然，還有像上幅《玲瓏石》一樣單畫一塊石的，再如這幅上海博物館藏的《花卉冊》十開中的第九開《湖石》（圖 3）：

圖 3　《花卉冊》十開之九《湖石》　紙本墨筆　縱 21.4 厘米橫 32 厘米　《八大山人全集》第 1 冊第 26 頁

滿幅畫面，也只

畫一塊湖石，印有「刃庵」一印，畫面中間還寫有「石癖」二字。

　　「石癖」，為甚麼八大山人愛石成癖呢？因為畫石，寄託了他的思想情感。龍科寶《八大山人畫記》中說：「山人……最佳者松、蓮、石三種，有時滿幅止畫一石。」八大山人畫的石，都是一些怪石奇石，嶙峋皴硬，就像盤鬱在八大胸中的塊壘。現在，有一首歌唱道：

　　　　我是一顆小小的石頭，
　　　　深深埋在泥土之中，
　　　　千年以後，
　　　　繁華落幕，
　　　　我還在風雨之中為你守候。

　　石頭是小小的，不偉岸，不出眾，還埋在泥土裏，不是在聚光燈下，不是在舞台中央。沒有萬人矚目，甚至沒有關心，沒有注意，但這塊石頭的內心很強大，信念很堅定，它堅信，千年以後，繁華熱鬧終歸落幕，富貴起伏終是浮雲，只有石頭還在風雨中等候……石頭，在八大山人這裏，既表達鬱結的心情，也表現倔強的性格，還表現久遠的時間，更表現某種堅定的信念。

　　總之，八大山人的這塊石頭是空心的，但是，空不是無。這塊石頭有一個靈魂，有一種生命，有一團元氣，有思想，有情感，有性格，這塊怪石，風吹雨打，電劈雷轟，卻古樸老硬，有棱有角，依然屹立於天地之間。

四　　八大山人《柳禽圖軸》的悠閒與無念

　　八大山人的這幅《柳禽圖軸》(圖1)右下角鈐有一枚「八大山人」的白文方形印，除此之外，再無題款，看不出創作年代，但可判斷是八大晚年的作品。

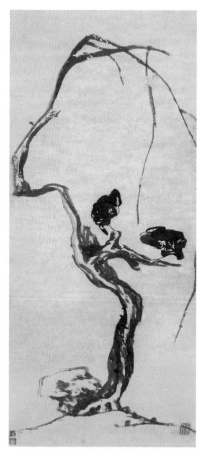

圖1　《柳禽圖軸》　紙本墨筆　縱127厘米　橫56厘米　佛山市博物館藏《八大山人全集》第3冊第556頁

　　畫面底部正中，一堆怪石，怪石旁邊倔強長出一棵枯柳，樹幹粗壯遒勁，彎曲盤旋而上，直到畫面頂端，又裊裊然飄下兩根細細的樹枝，這柔軟的枝條在寒風中舞動，枝條上沒有一片葉子，天地間沒有些許生氣。就在這天老地荒、枯槁蕭索的淒涼環境裏，兩隻小鳥獨腳站立在枯枝之上，微閉着眼睛，靜靜地棲息，似乎正在進入夢鄉。(圖2)

　　這幅作品突出的是悠閒、無念，世上的一切似乎都離它們遠去，它們寧靜地棲息於這世界之中。

圖2　《柳禽圖軸》局部

　　八大山人的睡鳥圖與石濤的《睡牛圖》有異曲同工之妙，都是表達無念於心的思想。《睡牛圖》石濤自題詩云：

　　牛睡我不睡，我睡牛不睡。今日清吾身，如何睡牛背？
　　牛不知我睡，我不知牛累。彼此卻無心，不睡不夢寐。

　　牛睡了，我睡了，牛不知我睡了，我也不知牛睡了，不秉一念，不存一心，一切都是自由自在地存在，互不關涉地存在，互不影響地存在。

　　八大的《睡鳥》和石濤的《睡牛》二圖，突出的都是這樣的無心思想。

　　八大山人喜歡畫鳥，但他畫的都是悠閒靜棲的鳥，或是冥然入眠的鳥，很少畫展翅飛翔的鳥，也很少畫覓食追逐的鳥。這裏有八大山人深長的用心。八大認為，飛來飛去的鳥，代表着忙碌、追逐。人類辛勤忙碌、無限追求，成天忙碌、不斷追逐，是因為有目的，有欲望，有欲望，就會有爭鬥。有爭鬥，就永無安寧之地。

　　八大不畫飛鳥，就在於飛鳥易起追逐之想，失自性之真。

　　八大山人不畫飛鳥，還有一種表現「鳥道」的思想：飛鳥騰空，無依無憑，遠離人世，固然可以見其空靈，但這是脫離塵世的空，不近凡塵的空，這樣的空雖有空意，卻背離了禪宗不有不無的不二法門。八大的南宗禪學與莊子哲學有不少相同相近之處，又有不同之點。莊子哲學強調無為，強調逃避，逍遙高蹈，遁跡於無有之鄉。但八大山人的空，不是絕對虛無的空，不是逃離人間之後的空，而是一種非有非無的心靈境界。

　　八大山人的「鳥道」，不追求獨鳥高飛遠翥的超凡拔塵，而在呈現身處世間的心地寧靜，不在高高的天空，而在山巒上，在小石旁，在枯柳上，在荷柄上。鳥兒似落非落，翅膀似飛未飛，个是為覓食而來，多現閒適之態，有的悠閒地棲息，有的打上一個盹，有的圓睜着混沌的眼睛。這正是良价所說的既行鳥道，又不行鳥道。行鳥道，以見其空；不行鳥道，以見其有。講到這裏，不禁想起印度詩人泰戈爾的詩：

　　鳥兒已經飛過，
　　天空了無痕跡。

五　　地老天荒鳥理羽：八大山人是怎樣結構佈局、營造氛圍、表達意境的？

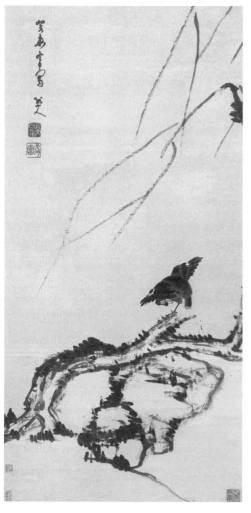

八大山人的這幅《楊柳浴禽圖軸》（圖 1），畫面上題款「癸未冬日寫」（圖 2），也就是說，此畫創作於 1703 年（康熙四十二年）冬至，八大時年 78 歲。

圖 1　《楊柳浴禽圖軸》　紙本墨筆　縱 119 厘米橫 58.4 厘米　故宮博物院藏　《八大山人全集》第 3 冊第 643 頁

圖 2　「癸未冬日寫八大山人」

此畫給人的印象是八大山人結構佈局、營造氛圍、表達意境的能力特強。

首先，此畫景象奇險、形勢駭人。一隻孤鳥單足立於枯柳之巔，枯柳又倚靠在一塊石頭上面，石頭上大下小，歪歪倒倒地立在一個斜坡之上，看那架勢，隨時隨刻都將崩塌。那塊大大的危石一旦傾塌，那棵依偎大石的枯柳也將倒下，形勢十分險惡嚴峻。（圖 3）

其次，環境氣候也十分令人不爽。八大山人是如何表現這不爽的環境與氣候的呢？

八大山人只是在這隻鳥的上方，用了十來筆，畫了幾根細細的無芽無葉的柳枝，這幾根柳枝佔據了畫面上部的整個空間，不重不厚不寬，卻表現了楊柳的老幹枯枝的質，表現了柳條迎風飄蕩的勢，還表現出一種天老地荒、寒氣逼人的蕭索氛圍，這氛圍籠罩在小鳥的頭上，無邊無際，預示着小鳥的生存境況。（圖 4）

第三，孤鳥的刻畫精彩絕倫。正是由於八大山人把危石山勢、環境氣候交代得清楚徹底，小鳥的出場與亮相才是那

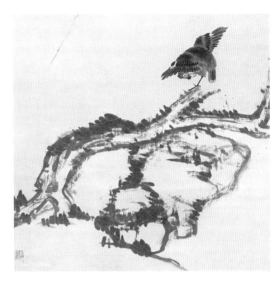

圖 3　《楊柳浴禽圖軸》局部一

圖 4　《楊柳浴禽圖軸》局部二

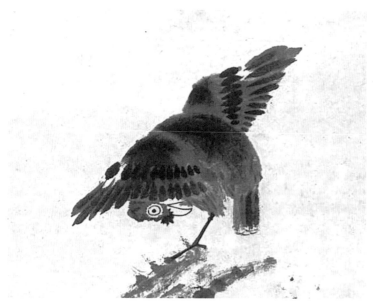

圖 5　《楊柳浴禽圖軸》局部三

樣光彩照人。這隻小鳥無所適從，振翅欲飛，可寒風乍起，冷風嗖嗖，它不知飛往何方，去無所去；它欲長佇此處，可柳葉雕零，石傾樹倒，它無所依傍。面對這麼惡劣的環境，這隻孤鳥，鎮定自若，單足立於枯枝之上，埋頭理羽，悠閒自在，十分淡定。（圖 5）

　　如此環境氣候下的這隻孤鳥的如此淡定，表達了八大山人對社會形勢的獨特看法，對人生態度的本質理解。八大山人就是這樣總能將筆墨的能量凝聚在一個小小的載體上，將無限的空間壓縮在一個小小的畫面中，傳遞出一種撼動人心的力量。

　　第四，八大對筆墨的對比運用，讓人擊節讚嘆：畫幾條柳枝的枯筆，對小鳥理羽的刻畫，布的白是那麼空曠，點的黑是那麼濃烈。八大山人的畫，除了有形的筆墨講究之外，無形的空白更有情調，比如這幅畫中，八大山人沒有畫風，可那幾根飄蕩的柳條卻讓人感受到冷風嗖嗖，八大山人沒有畫溫度，可那幾根光禿禿沒有一片葉子的樹枝，甚至畫那幾根柳枝的枯筆焦墨，卻讓人從那一片甚麼也沒畫的空白處感受到了無邊無際的淒厲寒意。八大山人就是用幾根柳枝這樣簡單的形狀畫出了直接看不到、只能想像到的廣闊空

間，畫出了同樣看不到、只能感覺到的風，和畫不出、只能體會得到的寒風凜冽，表現了他心中那種殘山剩水、地老天荒的精神世界。

八大山人揚棄了董其昌畫風的清麗逸秀、陰柔多於陽剛的筆墨特點，更多體現了筆簡意賅、蒼潤古拙的意趣和神韻。在八大山人的水墨世界裏，點畫處理，力重千鈞，筆墨表現，縱橫捭闔，有一股巨大的對抗外部世界束縛的張力。這種筆墨中蘊含的力量的衝突感，反映了他內心深處不可言傳的鬱積。八大在此畫上落下了「八大山人」的款（圖6），鈐了一枚「八大山人」的白文方形印（圖7）。

圖6 「八大山人」

圖7 「八大山人」印

第五，八大山人的畫，筆簡意豐。物象普通尋常，畫的都是人們常見的東西。結構也不複雜，簡潔明朗，無非是一朵花，數片葉，一塊石頭，幾根草，鄭板橋說他「純用簡筆」，秦祖永也說「山人畫以簡略勝」，往往寫生花鳥，點染數筆，神情畢具。的確如此，八大的筆墨沒有一點多餘，用筆極其簡約，但他的構圖和造型單純卻不單調，情調高古卻不枯燥，在這幅畫的左上方，八大山人鈐了一枚朱文方形印「何園」（圖8），在畫的右下角鈐了一枚朱文方形印「真賞」（圖9）。

圖8 「何園」印

八大山人的繪畫、書法、題詩、印章，都表達着豐富的思想意蘊，傳達着一種「神氣」和韻味。

圖9 「真賞」印

六　八大山人畫孤鳥、畫雙禽，那他怎麼畫一群鳥？

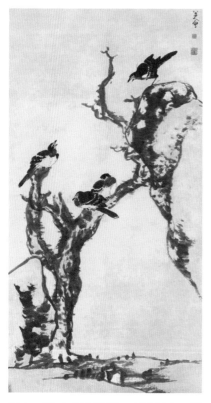

圖 1　《枯木寒鴉圖軸》　紙本設色　縱 179 厘米　橫 91.5 厘米　故宮博物院藏　《八大山人全集》第 2 冊第 466 頁

八大曾畫過很多鳥，也很善於畫鳥，是我國最傑出的花鳥畫大師，但八大畫鳥，要麼是孤鳥，要麼是雙禽，像這幅《枯枝寒鴉圖軸》（圖 1）一口氣畫了四隻鳥的，不常見。此幅《枯枝寒鴉圖軸》是一幅大作品，特點在於：

一是鳥的環境荒凉。 畫面上，粗粗地長出來一棵枯木，枯木上枝枝丫丫地分出幾個枝幹，主幹粗壯有力，卻光禿禿地沒有枝條，更沒一點綠葉，枯木的左下和右上，一高一低有兩塊怪石。（圖 2）

二是鳥畫得比較多。 整個畫面畫有四隻鴉鵲，高低錯落地形成不同組合：枯木上棲着三隻鴉鵲，另有一隻立於石上。高石上的這隻與停落在枯樹上的另一隻相對鳴叫，熱情對談（圖 3），而另外兩隻則縮頸憩息，相背而立，毫不關心。

棲鳥、枯木、怪石，呼應穿插，連帶自然，相映成趣。

三是墨用得比較重， 鴉鵲用濃墨點寫，筆力沉穩。樹石用墨較淡，粗筆皴擦，墨色蒼渾。

四是作品意境荒寒，寄意深遠， 是八大山人晚年代表作。八大的畫面異

圖 2 《枯木寒鴉圖軸》局部 1　　圖 3 《枯木寒鴉圖軸》局部 2

常清潔，往往留有大片的空白，但這種空白並不是虛無，它與花鳥的筆墨形象構成了黑白虛實的對比，畫有盡而意無窮，人的精神情思得以馳騁。[1]

　　五是在疏密安排方面，虛實之間，相生相發。大疏中有小密，大密中有小疏，空白處補以意，無墨處求以畫，而他的嚴謹，則不只體現畫面總的氣勢和分章布白中，甚至一點一畫也做到位置得當，動靜有序。

　　最後慎重題字蓋章。畫面的起首題款「八大山人寫」，再鈐「可得神仙」的白文方形印，還鈐白文方形「八大山人」印，在畫面的左下角，八大山人鈐上了一枚朱文長方形印──「遙屬」。

　　時人評價八大的畫時說道：徐渭放中能放，八大山人放中能收，筆墨可謂縱恣揮灑又圓潤凝重。

1　　陳晴、金靖之：《中國花鳥的人文氣質》，《中國之韻》2012 年第 4 期。

七　八大山人怎樣一筆畫成了一條魚？

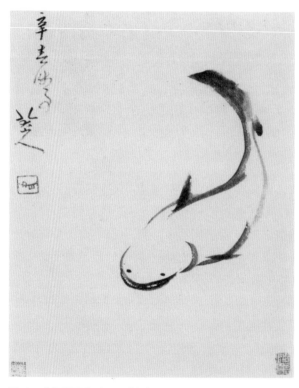

圖 1　《雜畫冊》之五《魚》　八開　縱 33.4 厘米　橫 26.5 厘米　北京榮寶齋舊藏　《八大山人全集》第 4 冊第 742 頁

簡潔，是中國畫的突出特點，而八大山人更是把這一特點表現得淋漓盡致。這幅《魚》（圖 1），可從四個方面欣賞其「簡」：

首先，描繪的物象很少。這幅《魚》，整個畫面就那麼一條魚。可結構佈局講究精到。此畫左上角有款「辛春涉事」，在畫面的右下角，鈐有一枚白文長方形的「涉事」印，兩者形成呼應。畫面的左上角有落款「八大山人」，並鈐「八大山人」的朱文有框屐形印，整個畫面簡練而完整，賞心又悅目。

其次，描繪物象的筆墨也少，無論用筆還是佈墨，都十分簡潔，圓融凝練，比如這幅畫，八大山人一筆就勾勒出這條魚的形態，再蘸一點濃墨，點出眼睛，撇出背上和腹側的魚鰭，寥寥幾筆，就形神兼備地把一條魚呈現在人們面前。

再次，八大山人的物象、結構、筆墨等，雖然簡潔，卻不簡單；雖然單純，卻不單調，純得一點雜質都沒有，可豐富得意蘊無窮。八大的畫，筆簡意賅，筆簡意豐，造型極具概括性，既表現了這條魚「滑」的質感，又呈現

了這條魚「力」的勁道，充滿內在的張力，寥寥幾筆就把這條鮎魚的特徵、氣韻充分表達出來。

最後，八大山人的筆法洗練，遒勁有力。比如畫這條魚，起手是從鮎魚的背逆鋒向上，既是魚的脊椎骨，又是魚的背部輪廓，接着，畫出魚腹向上弧線，框出魚的基本形體比例和動態趨向。再畫出魚頭的下頜，然後接第一筆逆鋒向上至尾端，順勢回鋒下壓畫出尾部的質感與色感，筆上的墨色逐漸減淡，在畫完魚的上唇之後，以殘淡的筆墨，畫出魚背外輪廓和腹部至尾部的關係。就在這由濃到淡的一筆中，又含有用筆的順、逆、強、弱、輕、重、虛、實。在一筆一畫中，有主體的意思，又有自然的生發，形成了與西方再現和表現顯然不同的形態。[1]

1　參見孫宜生：《「啞」人意象》，載王朝聞主編《八大山人全集》第 5 冊，江西美術出版社 2000 年版，第 1144 頁。

八　　八大山人那條溫潤中和胖胖的魚

圖 1　《魚鴨圖卷》（局部）　紙本墨筆　縱 23.2 厘米　橫 569.5
厘米　上海博物館藏　《八大山人全集》第 1 冊第 199 頁

人們在欣賞和評論八大山人的繪畫作品時，往往會用到一個「水」字，即蘸墨後筆墨含水量。像這幅《魚鴨圖卷》（圖 1）裏的這條魚，含水量就特別充盈。

這條魚是《魚鴨圖卷》的一個局部。[1] 作於 1689 年（康熙二十八年），八大山人時年 64 歲。

這條魚尾巴細長，身體粗壯，嘴巴寬闊，眼睛小，魚鰭短，筆墨極其優美，是「心像已經完全成熟的作品」。孔六慶先生在《中國畫藝術專史·花鳥卷》中有段極妙的評析：這條魚筆墨極美，姿態優美，講究透視轉折，用小筆從濃墨到淡墨一氣呵成地畫出了從魚頭中間到脊背、再到兩邊的前後關係、體積關係，而且，筆墨與筆墨之間的濃淡關係，筆筆見筆，中和又溫潤，既分明有序，又渾然一體，是八大畫魚中筆墨最精粹的。[2]

最具趣味的，是焦墨的眼睛與魚鰭的處理：其小、其短及其位置的恰當，

1　《魚鴨圖卷》已在第四篇第 10 節《看看八大山人那奇異怪誕的魚和鴨——〈魚鴨圖卷〉鑒賞》中全面鑒賞，可參看。

2　孔六慶：《中國畫藝術專史·花鳥卷》，江西美術出版社 2008 年版，第 426 頁。

圖 2　董其昌錄顏真卿《麻姑仙壇記》　行草　縱 24.8 厘米　橫 183.6 厘米　上海博物館藏

有如畫龍點睛一般。還有對那寬闊嘴巴的處理，非常仔細地畫上了一點一點連接起來的排牙，並在嘴巴線上方又仔細地刻畫了魚鼻孔。這兩部分細節，增加了耐觀看、耐賞析的程度。

　　無論是畫、還是字，八大山人在理論上和技法上都受董其昌的極大影響。但儘管如此，八大山人還是和董其昌有所不同。有人評論：八大用墨不同於董其昌，董其昌淡毫而得滋潤明潔，八大乾擦而能滋潤明潔，其作畫用筆由方硬變圓潤，飽和墨汁與運筆的方法相結合，下筆給人以渾厚豐富之感。

　　說到用墨的「水」，董其昌就有這個特點。比如其書法就有水分充盈、水氣十足、墨彩華潤、空靈秀逸、中和閒適、氣韻深厚的特點。（圖 2）

　　相比之下，八大山人繪畫的「水」還在於他對紙張的運用。宣紙有熟生之分。明中期以前，畫家所用紙張都是「熟紙」。明中期以後，紙的加工程式減少，謂之「生紙」。熟宣是加工時用明礬等塗過，故紙質較生宣為硬，久藏會出現「漏礬」或脆裂，吸水能力弱。所以，水滴在紙面上，熟宣不會立即擴散或不再擴散，而生宣則逐漸向四周擴散。正是由於熟宣紙吸水性較弱，熟宣宜於繪工筆畫而非水墨寫意畫，經得住層層皴染，墨和色不會洇散

開來，熟紙不洇不走墨，乾濕濃淡，可層層暈染。

　　生紙作畫，墨汁容易擴散，易洇走墨，難於控制，這本來是缺點，而八大山人的本領就是能充分利用生紙這一特性，把生紙作畫的難點變成優點。他利用生紙吸水能力強、能產生豐富的墨韻變化的特點，為水墨寫意畫開闢了一個廣闊的前景，也創造了人們對水墨寫意畫的新觀念，其功不朽。他的辦法是提高控制力，通過對筆中含水量的控制，使筆墨出現層次更豐富的變化。

　　清代龍科寶的《八大山人畫記》說，八大山人「有仙才，隱於書畫，皆生紙淡墨」。八大山人通過對生紙水洇暈染特點的運用，更加形象地表現了禽鳥羽毛的茸軟感，表現荷幹、荷葉的稚嫩和枯老，產生了在熟紙上不能達到的藝術效果，用水洇暈染的效果表達了他「墨點無多淚點多」的感情。

　　八大山人是第一個主動利用生宣紙特性以加強藝術表現力、並成功使用生紙以推動中國水墨寫意畫發展的畫家。

九　　水下山上的魚鳥問答
——八大山人《魚鳥圖軸》鑒賞

圖 1　《魚鳥圖軸》　紙本墨筆　縱 172.7 厘米　橫 85 厘米　上海博物館藏　《八大山人全集》第 2 冊第 405 頁

這幅《魚鳥圖軸》（圖 1），作於 1695 年（康熙三十四年），八大時年 70 歲。

畫面起首有「旃蒙大淵獻」（圖 2）。「旃蒙大淵獻」是和天干地支相對應的一種紀年法。

「旃蒙」，乙年的別稱，古代用以紀年。《爾雅·釋天》：「太歲在甲曰閼逢，在乙曰旃蒙。」

「大淵獻」，亥年的別稱。古以太歲在天宮運轉的方向紀年。太歲指向亥宮之年稱大淵獻。《爾雅·釋天》：「（太歲）在亥曰大淵獻。」後亦用作十二支中「亥」的別稱。

所以，八大山人在此用的「旃蒙大淵獻」就是指乙亥年，即公元 1695 年。

畫上有「八大山人」題署（圖 3），還鈐有四枚印章，右上方有「可得神仙」的白文方形印（圖 4）、「八大山人」的白文方形印（圖 5），右下方有「遙屬」（圖 6）的朱文長方形印和「篇

圖 4 「可得神仙」印　　圖 5 「八大山人」印

圖 2 「旃　圖 3 「八大山人」
蒙大淵獻」

圖 6 「逍屬」印　　　　圖 7 「篇軒」印

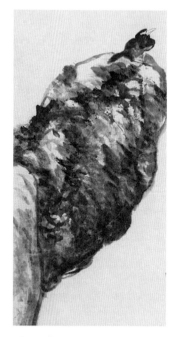

圖 8 　《魚鳥圖軸》局部 1

軒」的白文方形印（圖 7）。

怎麼欣賞此畫呢？

畫面的左邊斜斜地自下向上伸出一段懸崖，這段懸崖特別巨大且極度不穩，隨時都有倒塌的危險。八大山人對此筆墨著色較多，觀眾欣賞此畫時，眼睛必然首先會注意到這塊山崖。（圖 8）

當人們注意山崖時，視線就會被引向懸崖之上的那隻怪鳥：還是那八大的標準姿態：單足獨立，鼓腹憋氣，拱背昂頭，白眼向天的鳥兒。（圖 9）

人們欣賞山崖之後，視線會被引向懸崖下面，那裏千尺之深的斷崖深潭。深潭裏面有兩條胖胖的游魚，橫貫於畫面。

這兩條魚畫得很怪、很有特點：

一是這兩條魚與山崖、怪鳥形成對稱關係。如果從畫面的右上角到左下角拉一條直

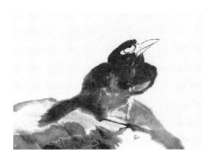

線，把畫面分成兩個三角形，那山崖和怪鳥在左邊的三角形（1）內，那兩條魚在右邊的三角形（2）內。（圖10）

二是這兩條魚與山崖、怪鳥形成平衡關係。這兩條魚畫得特別大，大得與山崖不成比例。這是為甚麼呢？從視覺和心理感覺來看，那塊山崖塊頭大、黑色重，又全在左邊，且不穩定，所以，「為了使畫面平衡，只能把魚畫大，根據畫中構圖的

圖9 《魚鳥圖軸》局部2

需要，一條魚的分量還不夠，所以又加上了一條相對小的魚」。**[1]**

三是這兩條魚與山崖構成呼應關係，為全畫營造出一種天老地荒的寂靜氛圍。這一大一小的兩條魚，身體都是僵直的，這兩條魚都向前方的山崖游去，卻給人一種極靜的狀態。

四是這兩條僵直的游魚、單足獨立的鳥和古老而寂靜的山中深潭，攔在一個畫面之中，卻是活力無窮。只要看看那魚的眼睛：不但眼睛與眼眶的輪廓、眼珠的黑與魚身的白，產生強烈的對比效果；就單看那魚眼，一筆畫成一個圓圓的眼眶，然後在圓圓的眼眶上方重重地點上一個黑圓點，那漆黑漆黑的眼珠一動不動地定定地看着你。久久地盯着這魚眼，它似乎會活動起來。

在八大山人的作品中會常常見到這種場面：一塊怪怪的大石頭，或上大下小，或橫空插入，總是給人一種不穩之感。在怪石的上面

圖10 《魚鳥圖軸》的對角線結構

1　參看李桂娟：《八大山人寫意花鳥畫的構圖形式》，轉載於《八大山人研究大系》第七卷·中，江西美術出版社2015年版，第86頁。

圖 11　《魚鳥圖軸》局部 3

或下面，或雞、或鳥、或魚，常有兩隻或兩組小動物，這些小生命或你我相望，竊竊私語，互相呼應；或你有言、我無語，你看我、我看天……就像這幅畫，魚兒似乎很主動，鳥兒卻別過頭去看着天。這種佈局造成一種特有的情勢，傳遞了一種特有的意味，增加了畫面的意趣。

看到這裏，人們要問：這是表現甚麼意思呢？八大山人的繪畫裏，魚和石放在一起，往往表達時間的永恆。我們在武夷山、龍虎山等地常常看到這種景致：斷岸千尺，深水浸靠着山根，山就這麼待着，水就這麼停着，讓人感覺到時間是那麼洪荒久遠，是那麼停滯不動。而就在這麼一個環境中，這隻鳥兒像是老禪入定，這些魚兒就這麼悠然超然，它們就這麼個姿態，就這麼個神情，就這麼讓人會心有悟。

十　　　　《魚樂圖軸》裏的小生命與大空間

　　這幅《魚樂圖軸》（圖 1），作於 1696 年（康熙三十五年），八大山人時年 71 歲。此畫現藏於美國紐約大都會藝術博物館。

如何欣賞此畫呢？

　　一是看他構圖佈局。《魚樂圖軸》的構圖，整體成對角構置，上下有兩座石崖，一大一小，一高一低，一遠一近，上邊那塊從左邊凌空斜出，雄渾樸茂，下邊那塊奇險幽澀，嶙怪古拙。

　　在畫面右上方的空白處，有題款「柔兆」「八大山人」，還鈐有「可得神仙」的白文方形印和「八大山人」的白文方形印。

　　二是看他描繪物象。先看他畫山。用筆用墨無不精到傳神。此畫之中，下部的怪石用筆沉穩多變，且墨氣淋漓，秀潤內含，具有深長的金石意味。畫中上部的怪石則相反，乃一筆勾畫而成，中鋒取勢，一氣呵成，行筆矯膠如龍，蒼勁有力，展現了八大山人極其濃厚的書法功力。[1]

　　再看他畫水，雖然石崖佔據了大部分畫面，但石崖之間留出的空白，卻展示出一

圖 1 《魚樂圖軸》 紙本墨筆　縱 134.5 厘米　橫 60.6 厘米　美國紐約大都會藝術博物館藏 《八大山人全集》第 4 冊第 780 頁

片更大的水面，水天一色，雲霧浩瀚，空空如也似無形，可高山深谷無底，水天空蕩無邊，天山雲霧都隱現在空白之中，簡潔凝練，意蘊豐富，達到了

1　羅文華：《試論八大山人花鳥畫的構圖》，轉載於《八大山人研究大系》第七卷・中，江西美術出版社 2015 年版。

圖 2　《魚樂圖軸》局部 1

圖 3　《魚樂圖軸》局部 2

圖 4　《魚樂圖軸》局部 3

「畫留一分空，生氣隨之發」的空靈境界。

最為精彩的，還在於八大山人畫魚。這幅畫上，兩石之間，水面之中，有七條靈動活潑的小魚游蕩其間。雖然山崖極其大，游魚極其小，而那兩塊大面的石崖卻使得小魚尤為突出搶眼，人們第一眼就被小魚吸引過去。魚兒雖小，卻佔據了畫面的中心，耐人尋味。石崖之間的大片水面遠接天邊，小魚翔游其間，生機活潑，情趣無限。（圖 2）

三是看他調動觀畫者的想像力。八大山人善於調動觀畫者的潛能，在觀畫者的積極參與下，拓展出極其廣闊的想像空間。比如，這幅畫，畫了山，畫了魚，並沒有畫水，但我們卻一眼就能看到水；兩座石崖矗立對峙，狹窄仄逼，我們感覺到了水的深度，感覺到了水的開闊，真是不著一筆而氣象萬千。

四是他善於運用對比手法。這幅畫的石之大與魚之小、山之高與水之低、物之近而天之遠、山之靜與魚之動，都形成了強烈的對比對照，在對比對照下，大山尤顯其大，小魚卻不顯其小，反而特別搶眼，靈動，傳神。特別是山和水，魚和水的並列對比，更讓人瞭望到空間的廣闊無限，享受到時間的亙古久遠，感覺到意境的雄渾高古。（圖 3）

五是他長於大膽剪裁，善於以最少的筆墨繪出內容最豐富的畫面，筆墨處理清脫洗練，棄雜取精，以神取形，以意捨形，言簡意賅。八大山人的筆墨無多，削盡冗繁，以一當十，而氣勢磅礡，姿態非凡。

六是他觀察事物精細入微，用筆細膩如髮絲，那小魚尤為精細傳神。有些論者只是粗粗一看，還以為只有二三尾小魚，其實是七條。你看，圖 2 處兩條，圖 3 處四條，圖 4 處還有一條，一共 7 條

而如此精粹極工的筆墨，卻是無意為之，涉事而為，極其灑脫。你看那魚兒雖小，放大來看，一筆帶過，一揮而就，卻是神龍活現，氣韻生動。

十一　八大山人的山水畫和他的花鳥畫，怎麼比？

八大山人的這幅《渴筆山水冊》（圖1），畫面的右邊大部畫崇山，山下有樹木，林中有房屋。

畫面的左上方有落款「八大山人」（圖2），這四個字不是直排寫下，而是比較特殊的一種寫法，沒有那種「哭之笑之」的意味了。

落款的下方，鈐有「八大山人」的朱文無框屐形印（圖3）。

八大山人的畫，以花鳥畫最為著名。他的花鳥畫，造型奇崛誇張，筆墨簡潔凝練，畫風冷峻清逸，物象狂放怪誕，寓意雋永深刻。

圖1 《渴筆山水冊》之五《山水》 十二開　紙本墨筆　縱21.3厘米　橫16.8厘米　美國紐約大都會藝術博物館藏《八大山人全集》第4冊第822頁

不過，他的山水畫也達到了令人驚嘆的水平，其構圖、章法、筆墨、意境，都精妙絕倫，成就絕不在他的花鳥畫之下。

八大山人的山水畫，總體風格可概括為一句話：「殘山剩水，天老地荒」，就像石濤評倪瓚的畫，有「一股空靈清潤之氣，冷冷逼人」。

中國文人的山水畫，一般是虛靈寧靜、蘊藉平和、溫文爾雅、閒情雅致。可八大的山水畫，都是一些渺無人煙的荒山剩水，山是遙岑平坡，卻空

圖 2 「八大山人」

圖 3 「八大山人」朱文
無框屐形印

無一人，水是無波無痕，卻杳無一舟，山前坡下，往往畫着一些歪樹斜木，穿插顧盼，枝多葉少，枝幹雖極挺拔，枝杈卻如鹿角，意境荒索冷寂，遺世獨立。八大山人就是這樣，以畫代言。他的命運坎坷，屢遭重創，內心世界孤憤難平，個性心地倔強不屈，即便是竄伏山林，跌落民間，落魄江湖，也絕不墮落，不染塵俗，他「放浪於形骸之外，佯狂於筆墨之間」，於是，無限的沉寂中生發出一縷逸氣恨愁，蒼遠的境界中透露出無限雄健簡樸。

八大山人的山水畫多以乾筆淡墨為主，加上幾個蒼老生辣的苔點即告完成，蕭條淡泊、孤傲落寞之心境溢於筆端。像這幅《山水》，蒼勁古樸，筆道極簡，筆法秀峭，用墨特別出彩，他運用乾墨渴筆，淡墨乾擦竟能造成奇特的效果：視覺上猶如乾裂秋風，感覺上卻潤含春雨、滋潤明潔，滋潤明潔之中又蒼莽生辣，有一種豪邁雄放之氣升騰於荒寒寂寞之野。所以，班宗華先生評價它是《渴筆山水冊》全冊中最不同凡響的一頁。它的塊狀乾墨的筆觸，決不像其他同時期的任何中國繪畫，它似乎是一種對色調、組織、空間和微暗而閃爍的暈塊之純粹實驗。[1]

八大的山水畫，一是簡，二是純。簡，簡到極處，純，純到極致，藝術的純粹和純真在他那裏表現得淋漓盡致。他「在筆法墨法上去掉了所有的繁縟」，寥寥數筆勾勒出的花草樹石，以最簡省的筆墨，表現大千世界豐富的氣象。八大山人山水作品幽深清遠，寧靜純淨，超凡脫俗，清新自然，渾然天成，風格獨特。「他的筆墨之純淨，既來自視覺的感受，又是他心性心境的流露」「八大山人的筆墨清醇，發源於心靈的『無待』和『放下』」，他刊落繁複，獨留精魂，以抽象之筆墨程式，寄託着無限的悲苦情懷。八大山人的筆墨情感化為一種慷慨嘯歌般的書寫，具有一種「天外之天」「法外之法」的大美。[2]

1 轉引自周時奮：《八大山人畫傳》，山東畫報出版社 2003 年版，第 233 頁。
2 本節參看萬新華：《淋漓奇古障猶酣——八大山人的山水畫藝術》，何芳：《八大山人山水畫線的藝術特色》等，均轉載於《八大山人研究大系》第七卷·中，江西美術出版社 2015 年版。

十二　　八大山人的《藤月》藤蔓墜明月

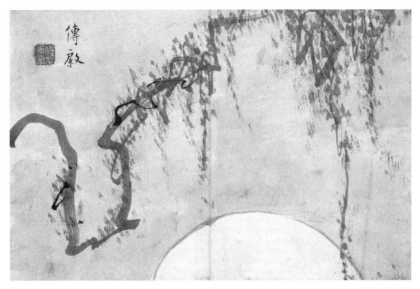

圖 1 《花卉冊》之十《藤月》 十開　紙本墨筆　縱 21.4 厘米　橫 32 厘米　上
海博物館藏　《八大山人全集》第 1 冊第 27 頁

　　《藤月》是八大山人早期在做「傳綮和尚」時的一幅名作。(圖 1)

　　1648 年，清軍第二次攻進南昌城，並屠城。八大山人時年 23 歲，已在
南昌城郊的西山躲了三年，經歷了「甲申，國亡，父隨卒」的慘痛遭遇。現
在，又看到如此慘狀，十分震恐，並感到明朝對清兵的抵抗已無力無效。於
是，躲進介崗燈社，三年後在這裏正式出家為僧。這樣，八大山人從 1648
年至 1666 年、從 23 歲至 41 歲，一待就是 18 年。「傳綮」就是他在這一時
期的法名。所以，畫面的左上方有「傳綮」的落款（圖 2），然後鈐了一枚白
文方形的「釋傳綮印」（圖 3）。

　　這幅《藤月》雖是小幅作品，寥寥幾筆，卻筆筆見功，意境深遠：

　　一、看此畫的佈局。一根藤蔓從右上方而來蜿蜒曲折，往左前方而去，
佔據了大部分畫面，而半輪明月只是一小塊，不僅藤長月小的比例有些奇

圖 2 「傳綮」

圖 3 「釋傳綮印」

怪，藤在上、月在下，更讓人奇怪，既有高揚飄空之感，也有因月落而生的墜落下沉之嘆。

　　二、八大那根用淡墨皴擦的藤蔓，十分精彩。從畫面的右側若隱若現地悠悠飄來，好似在清風中搖擺；到了畫面的中部，突然像湍流急溪般一路向下而去；就在藤條垂到下端的時候，又開始蜿蜒向上，曲折遒勁；最後，消失在看似雜亂的枝條蔓葉中，騰躍在畫面之外，讓人聯想翩翩。八大山人是不是在借這蜿蜒曲折、綿延蔓長的藤條訴説朱明王朝的綿長久遠和他自己的某種思念。

　　三、看此畫的意境。這不禁讓人想起辛棄疾的《青玉案·元夕》，一句「東風夜放花千樹，更吹落，星如雨」，就把當年臨安城中的上元之夜，寫得萬態紛至，絢麗多彩，熱鬧非凡，靈動飛揚。同樣，八大山人的這幅《藤月》也把那灑落的藤絮寫得紛紛揚揚，就像「更吹落，星如雨」，在朦朧的月色下，配上那藤蔓蜿蜒，斷斷續續，隱隱約約，一切都是那樣恍如夢中。場面似乎熱鬧，心境卻異常悲涼。鄭板橋欣賞八大作品時的感慨「國破家亡鬢總皤，一囊詩畫作頭陀。橫塗豎抹千千幅，墨點無多淚點多」，倒是十分吻合八大山人的這幅《藤月》的意境。

　　四、畫面中最精彩的要屬那「猶抱琵琶半遮面」的明月。八大山人用「計白當黑」的方法，只是用線條勾勒出月的輪廓，外部則渲染均勻，這使得月亮分外明亮。[1] 這輪明月不同常人畫的月亮：它不是一輪圓月，而是半輪月亮，更重要的是這輪明月不是掛在空中照九州，而是畫在畫面的底部。誰都看明白了，這輪碩大的明月在墜落，這引發了人們的聯想：這輪明月與明代是不是有着千絲萬縷的聯繫或暗示呢？這是否傳遞了明朝覆滅的某種信號？是否傳遞了八大山人對前朝故國的某種思緒和懷念呢？

　　五、畫面的意象組合也特別精彩。那根盤繞旋轉而又下沉的藤蔓，那紛紛揚揚、灑落而下的藤絮，與這輪墜落的明月相照應，更增加了月亮的下墜

1　參見崔自默：《八大的「意象」》，轉載於《八大山人研究大系》第六卷·下，江西美術出版社 2015 年版。

感，形成了失落感的兩重奏，這是悲痛的兩重奏。[1] 因為，人們會想：那蜿蜒曲折的藤枝不但暗喻了覆滅的明朝，還是八大山人一生的寫照，那隨風飄蕩的藤絮也正是八大在風雨激蕩、動蕩不定的年代裏為前朝故國留下的眼淚，唉，同樣是熱鬧到花雨而下，同樣是美艷到恍如夢境，同樣是那麼明亮的月夜，人的悲苦之情卻增添無限。

1　孫宜生語，轉引自周時奮：《八大山人畫傳》，山東畫報出版社 2003 年版，第 19 頁。

十三　八大山人的《荷花》夢，中國書畫的水墨情

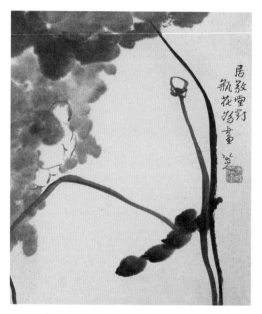

圖 1　《山水花鳥冊》之五《荷花》　八開　紙本墨筆　縱 37.8 厘米　橫 31.5 厘米　上海博物館藏　《八大山人全集》第 2 冊第 314 頁

這幅《荷花》（圖 1），物象簡潔，只畫了兩叢荷花，卻讓人感覺悅目、賞心、驚嘆、舒服。細細分析鑒賞，有四點值得一說：

一是構圖佈局。如果從畫面的右上角到左下角拉一條對角直線，我們就看到了那熟悉的八大山人對角佈局。（圖 2）

畫面分隔成左上、右下兩個部分。兩個部分一虛一實，一疏一密，對比強烈，疏其右下，幾根荷莖施施然，扶搖而上；密其左上，大片墨色渲染出密密荷葉荷花，遮天蔽日。右筆左墨，相映成趣。而偏中右下方垂下的那一葉和撐起的那一花，則為連接左上角與右下角的關捩所在。[1]

二是物象的簡潔。八大山人的畫，物少，景大，往往用一條魚、一隻鳥、一隻雞、一塊石、一棵樹、一朵花，構成一個完整的畫面，物象造型的用筆也寥寥可數，少而能做到厚實、充滿。八大山人的這幅《荷花》的左上角用濃淡水墨渲染出荷葉，夾以雙勾白蓮花，右下角以濃墨畫出兩枝荷秆，又以線勾蓮蓬，兩者之間穿插一枝倒垂荷葉。這樣即使秆中有葉，葉中有花，黑白灰相間，又打破了對角分割易造成的板滯格局，頓使畫面活躍起

1　參見崔自默：《八大的「意象」》，轉載於《八大山人研究大系》第六卷・下，江西美術出版社 2015 年版。

來。造型於簡化中生動，筆墨於洗練中顯豐
富。[1]

　　三是藝術形式的混合運用。先是從畫面
的下方起筆，長出幾枝荷梗，在右上方有題識
「居敬堂對瓶花為畫」。（圖3）

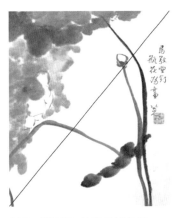

　　「居敬堂對瓶花為畫」題款，是說他坐在
居敬堂對着瓶花畫畫，但畫出來的畫面卻表明
他的思緒已飛向那荷塘的田田蓮葉，筆下的簡
潔物象頓時拓展為深遠的意象空間。

　　如果將八大山人這幾個字的書法線條與此
畫中的荷梗線條放在一起欣賞，不但能感覺到

圖2 《荷花》的對角線結構

中國書法的獨特魅力，還能感受到書畫同源相通所具有的意
味雋永的中國藝術美。

　　題款下面寫有「八大山人」的落款和鈐有「个相如吃」
的白文方形印。（圖4）

　　這樣，繪畫、書法和印章的空間組配，充分調動了意象
語言，大大拓展了觀眾的視覺效果和想像空間。

　　四是「筆」與「墨」的運用。中國畫十分講究「筆」和
「墨」。所謂「吳帶當風」「曹衣出水」，說的就是中國人物畫
在筆法上的精妙運用。「筆」是應對點和線，是為「筆法」；
「墨」是應對面和塊，是為「墨法」。八大的這幅《荷花》左

圖3 《荷花》
的題跋

邊「墨分五色」，畫出大片荷葉荷花，右邊筆中含情，繪出
幾根荷梗，因為物象少，筆數少，「筆」的運用更見功力。這
幾枝荷梗，極具中國書法的線條之美，這既體現了八大山人
「書法與畫法兼一」的藝術觀點，也展現了八大山人主動積極
地把書法技法移用到繪畫之上的藝術實踐。

　　八大山人書畫結合，一筆兼用，越到晚年，筆法越見含
情脈脈，流暢圓潤。

圖4 《荷花》
的款印

1　單國強語，轉引自周時奮：《八大山人畫傳》，山東畫報出版社 2003 年版。

十四　八大山人那相互顧盼的兩隻鷹

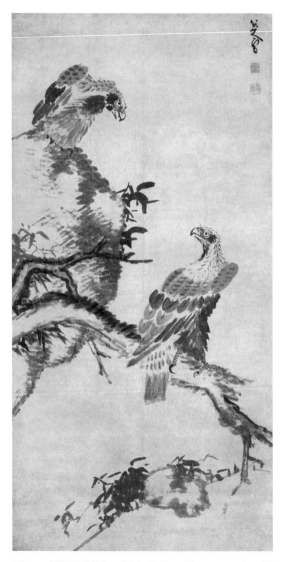

圖 1　《雙鷹圖軸》　紙本墨筆　縱 126 厘米　橫 66.5 厘米　上海博物館藏　《八大山人全集》第 3 冊 第 554 頁

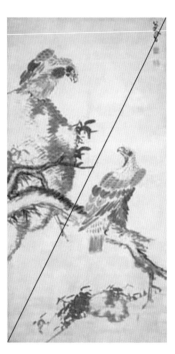

圖 2　《雙鷹圖軸》的對角線結構

圖 3　「八大山人」寫　　圖 4　「八大山人」與「何園」印

這幅《雙鷹圖軸》（圖 1）為八大山人 74 歲時所作，是他晚年畫鷹的代表作。

一是我們所熟悉的八大山人的對角線結構（圖 2）。畫面上，兩隻鷹一左一右，一高一低，相互顧盼，枯木頑石間於其中，起到分割畫面的作用，又與雙鷹相映成趣。

二是造型準確，筆墨細緻。那鷹眼、鷹嘴、鷹爪、羽毛、體態，無一不描畫得栩栩如生，俯仰高低之間，那雙鷹的英武之姿躍然紙上。

三是心態平靜，返璞歸真。八大晚年重新回到傳統的追求，技藝力求精密、嫻熟，用筆更簡潔，用墨更灑脫。

四是落款與印章。此畫右上面有「八大山人寫」的落款（圖 3），並鈐一枚白文方形印「八大山人」，一枚朱文方形印「何園」（圖 4）。

五是與林良相近又不同。八大山人這幅《雙鷹圖軸》中的鷹，十分類似明代宮廷畫家林良筆下的鷹，準確細膩的形體描繪、犀利尖銳的眼神鷹嘴、雄健強悍的體魄姿態以及濃淡有序的墨色處理，極少誇張成分。但是，八大山人晚年畫的蒼鷹或蘆雁，反映了他在水墨寫意方面達到緊密精緻的程度，同時，其沉思、抑鬱的神情也表達了他獨特的個性和情感，其內涵仍有別於林良。[1]

1　單國強語，轉引自周時奮：《八大山人畫傳》，山東畫報出版社 2003 年版，第 134 頁。

十五　　八大山人「鳥」圖的「中斷」結構

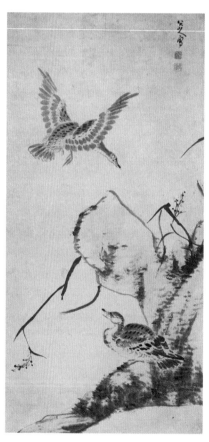

圖1 《蘆雁圖軸》 紙本設色　縱187.7
厘米　橫90.5厘米　河北省博物館藏
《八大山人全集》第3冊第544頁

圖2 《蘆雁圖軸》的對
角線結構

如何欣賞八大山人的「鳥」圖？

從這幅《蘆雁圖軸》（圖1）來看，
八大山人的「鳥」圖往往有幾個看點：

一、有靜的，也有飛的。人們常
説：八大山人的畫裏，鳥不飛，魚不游，
都是縮頭聳背，單腳獨立地待在那裏。
其實，八大的筆下，也有飛的鳥，比如
這幅《蘆雁圖軸》。

二、八大的「鳥」圖結構上常常是對角線分開的上下中斷結構。（圖2）

人們認為：這種「中斷」結構是八大山人晚年的獨創。比如這幅《蘆雁
圖軸》，就是從右上角到左下角拉一條對角線，在中間的空白處伸出一乾樹
枝、蘆草或荷葉，作為這條對角線的標誌，成為地面與天空的分界線，形成

上下兩個空間，兩隻鳥就分別佈置在上下兩邊。上面那個空間是一隻從遠處飛回來的孤雁，而在蘆草下面的那隻立雁則翹首以盼。這種獨特構圖給人一種「咫尺千里，可望而不可即」的錯覺。天上地下，兩隻蘆雁遙相呼應，生動傳神。在技法表現上頗得林良筆意，但筆法更圓潤而簡練。

　　三、八大山人大多畫一隻兩隻鳥，但也不盡然。也有畫四隻雁的，像後面這幅《蘆雁圖軸》（圖3）就是四隻鳥。

　　此畫的結構上也是對角線將上下左右分開的中斷結構，中間是用一根蘆葦作為分隔線，在上下兩個空間裏，分別安排了飛雁和棲雁，一上一下，一左一右，一動一靜，映帶生風，呼應生情。

　　不同的是，此畫是天上還是一隻鳥在飛，而蘆葦之下則棲有三隻鳥，姿態各異，生動有趣。

　　四是落款與印章。這兩幅「鳥」圖都是「八大山人寫」的落款，也都是鈐的「八大山人」白文方形印和那枚「何園」朱文方形印，只不過是後一幅《蘆雁圖軸》還在畫面的左下角鈐了一枚朱文方形印「遙屬」。（圖4）

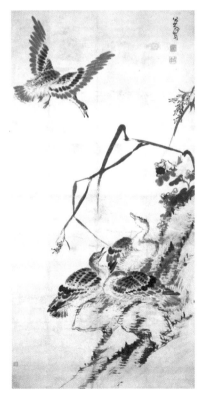

圖3　《蘆雁圖軸》　縱183.3厘米橫90.7厘米　上海博物館藏　《八大山人全集》第3冊第553頁

圖4　《蘆雁圖軸》的對角線結構

十六　八大山人是怎樣用一幅牡丹畫來說生、說死、說家國的？

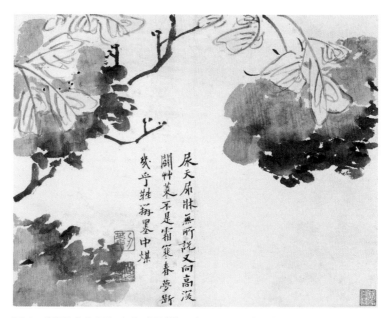

圖 1　《傳綮寫生冊》之十《墨花》　十五開　紙本墨筆　縱 24.5 厘米　橫 31.5 厘米　台北故宮博物院藏　《八大山人全集》第 1 冊第 12 頁

　　《傳綮寫生冊》共十五開，這幅《墨花》（圖 1）是其中之十，作於 1659 年（順治十六年），八大山人時年 34 歲。

　　此時，八大經歷了一系列巨變：1644 年崇禎皇帝上吊、明朝滅亡、1645 年清兵第一次進南昌城、「父死」家散、自己逃入西山，躲藏三年；1648 年清兵第二次攻入南昌並屠城，自己遁入空門、繼而剃髮為僧。八大山人面對天崩地坼的巨變，萬般無奈，萬念俱灰，驚魂甫定，只好潛心學佛了。這幅《墨花》就是創作於這個時期。

　　這幅《墨花》有幾個特點：

一、**此畫物象歡快，畫風明麗。**「墨花」就是墨畫的牡丹，也是黑牡丹。畫面從左邊伸出一叢牡丹，花大瓣密，花枝招展，花型典雅，花姿綽約，八大山人用一支毛筆能把牡丹畫得如此色澤艷麗、雍容華貴，真令人嘆服，而且不是由下往上開，而是從上往下覆蓋，既畫出了牡丹的高大、茂密，又畫出花叢之外的空間，顯露出牡丹的疏朗，還形成一個畫框，真是匠心獨運，妙手天成。

二、**此畫具有一種明顯「水」氣。**八大山人以水分飽滿的筆墨來畫牡丹，幾枝牡丹畫得是筆法多變，有枯筆，有濕筆，枯、濕對比，趣味橫生；有淡墨，有濃墨，濃淡輝映，富有變化，表現了一種氣韻節奏，墨跡深淺之間顯得花瓣有形有度，清純通脫，墨色淋漓之中顯得用筆酣暢、中和溫潤。整個畫面出現的水跡清晰而生動，筆與筆的交接，從濕到枯的過渡，韻律節奏漸變而顯現出生命的活潑。

三、**此畫的詩與畫，搭配佈局比較特別。**八大山人一般把題畫詩和落款、印章放在畫面的左右上方，或左下方，但這幅《墨花》的左上、右上都是牡丹，題畫詩、印章偏偏題在畫面的正中央。此詩、此字、此印的寫法、位置，都可以看出作者對詩、印的內容抱着鄭重的態度，還略帶拘謹。（圖2、圖3）

「刃庵」與「傳綮」都是八大山人剛出家時的法名。

四、**此畫的書法有看頭。**八大山人的書法和他的畫一樣，十分有名。此幅《墨花》的書法值得品讀。（圖4）

《傳綮寫生冊》是八大山人的早期作品，此時八大還很年輕，書是「熔空靈剔透與樸拙生峭於一爐，戛戛獨造了」。字呢，說不上「狂偉」，還相對

圖2 「刃庵」印　　圖3 「釋傳綮」印

圖4 《墨花》題畫詩

老實，《傳綮寫生冊》上的題詩，純乎歐陽詢體段，這是當時八大的楷書基礎。歐陽詢的字，嚴謹工整、平正峭勁，筆力剛勁，一絲不苟，但容易寫得拘束，而八大山人用放逸之筆來寫歐體，清新、勁健，了無瑣畏，且多用隸筆。[1]

五、和八大山人的其他畫一樣，題畫詩都耐人尋味。

尿天尿牀無所説，又向高深闢草萊。
不是霜寒春夢斷，幾乎難辨墨中煤。

此首詩真是和尚寫詩，詩中多有佛家口語，「情逸韻拔」，而生峭意味十足。

第一句中的「尿天」「尿牀」指的都是日常生活中的常見現象。佛家語中有「五台山人雲蒸飯，佛殿階前狗尿天」[2]「尿牀鬼子」[3] 的說法。第二句中的「草萊」，草叢，《孟子・離婁上》：「闢草萊，任土地者次之。」「又向高深闢草萊」這一句是指死後葬入山野草叢。陶淵明也有詩「死去何所道，託體同山阿」。[4]

此詩的第一、二句是用禪語來説生與死。他以日常生活中的常見現象「尿天尿牀」來説生，以「向高深闢草萊」來説死。此詩前兩句是説人生於世不過吃飯、睡覺、屙屎、撒尿，死後也不過葬入草萊之中，如此而已，就這麼簡單而平常，沒有甚麼可説的（「無所説」）。

此詩的第三、四句「不是霜寒春夢斷，幾乎難辨墨中煤」，是甚麼意思呢？眾説紛紜，有的説是以黑牡丹隱喻富貴場上一團墨，墨得就像「難辨墨中煤」，有的説是指清王朝的當道者。其實，「墨中煤」，佛家禪宗語，出自曹洞宗禪師宏智正覺（1091—1157）批評神秀禪法説：「菩提無樹鏡非台，虛淨光明不受埃。照處易分雪裏粉，轉時難辨墨中煤。」[5] 這是説，神秀「身

1　參見孟會祥：《讀八大山人》。
2　《洞山良价傳》。
3　《臨濟語錄》。
4　《輓歌》。
5　《宏智禪師廣錄》卷四，《大正藏》卷四八。

是菩提樹，心如明鏡台」的說法，就像區分「雪裏粉」「墨中煤」一樣，是荒謬的。

但是，八大山人在這裏是借禪宗話頭一語雙關地表達了他對崇禎皇帝、朱明王朝的懷念。「霜寒春夢斷」，指明了時間是三月暮春，既含崇禎皇帝自縊的時間──三月十九；又暗含牡丹花開時間──暮春三月，「墨中煤」既是指佛家語，又含地名，即崇禎自縊的地點是皇宮後的煤山。

雖然各個詞語解釋清楚了，但串起來，整個詩句的意思還是讓人摸不着頭腦。八大山人這首詩的意思大約是：「生」沒有甚麼好說的，「死」也就那麼回事。如果不是那年「霜寒春夢斷」（1644 年暮春三月的清兵攻佔北京），人們就昏天黑地辨不清楚形勢發生了天崩地坼的變化。當然也有另一層意思：如果不是那年「霜寒春夢斷」，我怎麼會搞得像現在這樣「墨中煤」一樣，分辨不清，荒謬不經，變成了一個精通佛教經典、禪宗要義的和尚呢？

現在，我們可以釐清八大山人在畫這幅畫、題這首詩時的思路：他以筆墨畫牡丹，畫的是「黑牡丹」，就由「墨」「黑」聯想到「煤」，按下來，既由「煤」聯想到禪宗的話頭「墨中煤」，也由「煤」聯想到「煤山」，再由「煤山」聯想到崇禎之死。[1]

六、此畫的畫面與詩意，有衝突，卻統一。 欣賞了畫面，弄通了詩意，我們還是不明白，八大山人把這牡丹和這題詩擱在一起，是甚麼意思呢？畫面是這樣清麗水氣，輕快明亮，題意卻那樣艱澀隱晦，沉重糾結，這樣清麗滋潤的筆墨，配上晦澀的詩句，在矛盾中求統一。

而且，一般人印象中的牡丹花，花光灼灼，富麗煌煌，而八大山人則用牡丹去表現尿天尿淋、高深草萊甚至墨中煤，這正是對改朝換代、國破家亡具有深切之痛，心像才會幻化出如此的筆墨形象。

「墨中煤」表達八大山人的處境、環境與心境。他命運多舛，處境艱難，他對現實黑暗是不滿的、絕望的，他的心境是悲涼的、失落的、無奈的。但令人驚奇和佩服的是，對照那黑暗的環境、艱難的處境和悲涼的心境，八大山人卻畫出這樣一幅清新、通透、水潤的畫面，讓人感受到一份淡定、從

1　同時參見王天民：《八大山人詩選評注》，轉載於《八大山人研究大系》第九卷‧下，江西美術出版社 2015 年版。

容、自信。

　　當然，這幅畫也可以這樣理解和欣賞，八大山人是「以樂景來寫哀情」，儘管此時社會趨於穩定，人生的無奈逐漸歸入平淡的生活，心態漸漸歸於平和安詳，但八大山人命運多舛，家國情懷難以忘懷，王孫情結鬱結不化，心境悲憤鬱悶，痛苦掙扎，「苟全性命於亂世」，只是活着而已。他即使把一叢牡丹畫得清新水靈，可那首題畫詩中生澀的禪林話頭、生死話題，詩畫搭配，卻鮮明地表達了八大山人的生活感受，那就是八大山人在給方士琯的信中說的：「凡夫只知死之易，而未知生之難也。」

　　我們讀着八大山人的這幅畫，似乎聽到了八大山人那生命的沉重嘆息：

　　唉，這樣活着，我容易嗎！？

十七 都是出身皇家的「畫和尚」，八大與石濤怎麼比？

2019 年，在新落成的江西上饒市博物館有個「天潢貴冑」的展覽，展出了劉海粟美術館館藏的五件藏品。其中有八大山人的兩件：《行書自作詩》《牡丹孔雀圖》，石濤的兩幅山水：《黃山圖》《竹溪琴隱圖》，另外有石濤與八大合繪的《松下高士圖》。

這幅《松下高士圖》創作於1701 年。據說，除了這幅《松下高士圖》，八大和石濤還合繪過其他作品。但是，歷史上八大和石濤是不是合作繪過畫？這是有不同意見的。因為兩人從未見過面，他們是如何合繪這幅畫，很難說清楚。

可不管怎麼說，八大和石濤確實是人們常常連在一起說的兩個人。

在中國美術史上，明末清初的石溪（髡殘）、弘仁（漸江）、八大、石濤是著名的四大畫僧，也就是四個和尚畫家。其中八大和石濤尤為人們同時並舉對比。

八大和石濤這兩個人的藝術成就、風格以及他們之間的交往都是中國藝術史上的罕見現象。

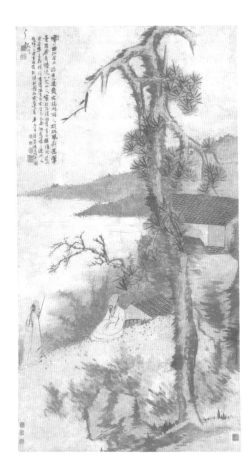

《松下高士圖》 縱 251 厘米 橫 135 厘米 劉海粟美術館藏

　　八大和石濤確有許多相同之處：

　　兩人出身相同，出身皇族，都是朱元璋的後代，出生於帝王胄裔。八大的身世前文已有敍述，此處不贅。石濤是明宗室靖江王贊儀之十世孫。明亡時石濤只有 4 歲。1645 年其父親朱亨嘉在廣西桂林自稱監國。隨後被唐王朱聿鍵（自稱隆武皇帝）在 1646 年殺害。石濤被王府中的一個僕臣負出，逃過一劫。為保全性命，逃到離桂林二三百里的全州湘山寺出家當了和尚。在那裏潛心學畫，這才有了以後的藝術成就。

　　兩人的人生經歷相同，都經歷了明清交替的歷史巨變，都是遁入空門，長時間地在寺院裏做和尚，用自己剃度、而不是被清廷剃髮的辦法，既躲過了清廷的追捕追殺，又維護了自己的清白與自尊。

　　兩人的政治傾向和思想情感相同，都是前朝遺民，對前朝故國始終懷念不忘，雖然石濤曾兩度接康熙的駕，並一度混跡京城，企圖博得賞識，但最終還是萬念俱灰。

　　兩人的藝術成就相同，都喜歡書法，喜歡詩，都是大畫家。

　　兩人的性格與素養也相同，都有強烈的個性，有創造力，都有很高深的學問，對儒佛道三家都有研究，並將這變成自己的人生智慧。

　　八大和石濤也有不同。

　　石濤「熱」，看石濤的畫就會衝動。石濤的畫給人狂熱、熱烈的感覺，石濤的藝術，狂濤怒卷，他有詩說：

　　拈禿筆，向君笑，忽起舞，發大叫，大叫一聲天宇寬，團團明月空中小。

又說：

　　吾寫此紙時，心入春江水。江花隨我開，江水隨我起。把卷望江樓，高呼曰子美。一笑水雲低，開圖幻神髓。

　　這簡直是李白的遺風。石濤在南京時，畫過《萬點惡墨圖》，滿紙煙雲翻騰。後來在揚州，他又畫有《狂壑晴嵐圖》，挾帶着晚明狂禪之風，他的意氣是「崩空狂壑走天半」，他的筆墨是「狂濤大點生煙雲」。

而八大卻是「冷」的、冷峻的，特別冷靜、平淨、甚至寂靜。八大也有狂勁，他好酒，幾乎每畫必喝，朋友龍科寶曾描繪八大畫畫：

> 山人躍起，調墨良久，且旋且畫，畫及半，閣毫審視，復畫，畫畢痛飲笑呼，自謂其能事已盡。熊君抵掌稱其果神似，旁有客乘其餘興，以箋索之，立揮為鬥啄一雙雞，又漸狂矣。遂別去。

八大作品中很少有石濤那樣的狂態。八大的詩幽冷艱深，不易理解。他的畫總有一種永恆的冷寂的感覺，「萬物自生聽，太空恆寂寥」，在八大山人的畫裏，鳥不飛，魚不游，葉不抖，風不吹，花不是爭奇鬥艷，迎風怒放，只是在石頭縫裏、山澗裏幽幽地開着；石頭也沒有嶙峋縱橫的姿態，卻好像存在了千百年、並還將千百年地存在下去。他的畫面總是這樣，在寧靜幽深之中，有生命的煙霧。

石濤常常令人心潮激越，而八大卻總是讓人心靈震撼。

石濤深受楚辭的影響，有一種楚風吹拂、纏綿悱惻的意味，有難以忘懷的家國情感，作品中透出纏綿淒婉的韻味，個性中也有放曠高蹈的楚辭情調。哀怨、迷離、狂放，構成了楚辭的精神，在一定程度也體現出石濤繪畫藝術的風格。石濤的藝術給人的感覺是：天花自落，襟懷自張，淒楚迷離，別有風味。

而八大就不同了，他不是通過外在世界的渲染，抒發心靈的哀傷，而是側重在表現內心的平寧。小花對危石而微笑，小鳥踏危石而輕吟，不是守分從命，更是超越危困的世界。朱良志先生説：八大從總體來説是孤峰突起的，這在中國繪畫史上是罕見的。

八大和石濤筆墨與書法上也有很大不同。石濤長於墨法，八大長於筆法。石濤的畫總有黃山畫派、宣城畫派的影響，氤氳流蕩的黃山影響他一生的藝術，他對墨法曾有很深的鑽研。八大山人的繪畫，「墨」用得好，「筆」更得到激賞。俞樾將石濤與八大的畫相比較，説：「山人筆墨，以筆為宗；和尚筆墨，以墨為法。」這裏「山人」是指八大，「和尚」是指石濤。

就書法而言，兩人各有所長，石濤如張旭的書法燕舞花飛，八大如泰山金剛經書法古拙蒼莽，但總體而言，八大的書法成就要高於石濤，而且，八

大將繪畫、書法融合貫通到妙境。吳昌碩説八大「筆力千鈞」「筆如金鋼杵」，潘天壽也説八大「妙用金鋼腕」。這個特點既體現在他的繪畫，而常見於他的書法。

朱良志先生認為：這兩位大師晚年的藝術是互相影響的。石濤對八大有影響，甚至改變了晚年八大的畫風。而石濤學八大就更明顯了。即使與八大齊名，石濤對八大也非常崇仰，他得到八大的《大滌子草堂圖》後歡喜非常，特意題寫古風長詩，其中有「西江山人稱八大，往往遊戲筆墨外。心奇跡奇放浪觀，筆歌墨舞具三昧……須臾大醉草千紙，書法畫法前人前」等句，足見仰慕之切。1696 年之後，石濤建了一個大滌堂，這是他平生自己建立的唯一的家，其中的中堂畫就是請八大來畫的。他説八大是「書法畫法前人前」，對八大的藝術由衷地欽佩。石濤晚年的荷花、花鳥等構圖偶爾也可以看出八大的影響。

八大與石濤雖然畢生未見一面，但二人的交流是深刻的，通過朋友（比如朱觀、程京萼、張潮、陳鼎）傳遞信息極為頻繁。石濤的弟子後來到了八大那裏學畫，八大的畫通過石濤的介紹，在揚州乃至南京等地有很高的聲望。

八大山人的書法藝術

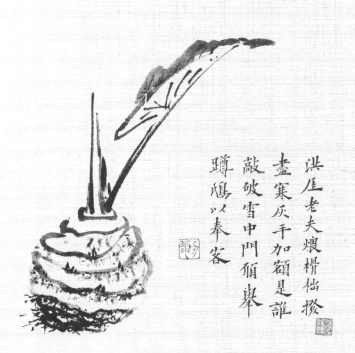

洪厓老夫煨榾柮撥

盡寒灰干加額是誰，

敲破雪中門殉華

蹲鴟以奉客

一　八大山人，是繪畫好，還是書法棒？

圖 1 《安晚冊》之八《荷花》　二十二開　紙本墨筆　縱 31.8 厘米　橫 27.9 厘米　日本泉屋博古館藏　《八大山人全集》第 2 冊第 325 頁

毫無疑問，八大山人在中國繪畫史和中國書法史上都是站得住、立得起、叫得響的人物。

八大山人的藝術成就是多方面的，畫、書、詩、印，造詣深，成就高，前兩者的成就更高，八大的繪畫獨樹一幟，八大的書法別開生面，他在這兩個領域都有長期的探索，創作了眾多的作品，有着鮮明的個性，取得了巨大的成就，具有雙重歷史意義：對以往的傳統有繼承、有創新；對後來的發展有啟示、有影響。所以，說八大山人在繪畫和書法兩個領域都是殿堂級歷史級的頂尖大師，是毫不為過的。如果拿八大的繪畫和八大的書法來比，哪個更厲害呢？

比來比去，結論是：不知道，很難比，沒得比。比如，八大的朋友石濤雖然堅決認定八大的「書法畫法前人前」，但他只是說八大的書法和繪畫都大大超過了前人，至於書法與繪畫孰強孰弱，石濤則避而不說。

但是，八大山人的繪畫、書法畢竟太絢麗奪目了，讓你不能視而不見，繞不開，躲不過，人們總是會自覺不自覺地將八大的畫和八大的字做比較，在不少人眼裏，八大的書法水平高於其繪畫水平。如清人邵長蘅說「山人工書法」，清人龍科寶《八大山人畫記》說「山人書法尤精」，近人黃賓虹也認

為八大是「書法第一，畫第二」。就與其他人比較而言，周士心先生說：「明末四僧書畫，可稱春蘭秋菊各擅勝場，然而，論書法應為四僧之冠，八大當之無愧」。[1] 這些評語只是一部分人的觀點，但人們一般都認為，八大的書法名氣常被繪畫名聲所掩蓋了。

也許，這個問題可以換個角度來問：八大山人的繪畫與書法，怎麼看？相互之間有甚麼聯繫和影響？

1. 八大的畫影響了字，字中有畫；八大的字也影響了畫，畫中有字

張庚先生曾用「蒼勁圓晬」四字來讚譽八大的筆墨美。「蒼勁」是指運筆有力，筆力扛鼎，有內在的勁道；「圓晬」即豐滿、圓潤、不單薄、有生氣。[2] 這種線條美既表現在書法中，也表現在繪畫中。八大畫過許多荷花，他的荷梗就是中鋒用筆，直接用篆書筆法寫出的。比如，《安晚冊》之八《荷花》的那幾根荷柄，就能看出書法如何影響了繪畫（圖1）。

八大始終像篆書一樣以中鋒行筆，畫出那修長、流暢的荷花莖幹，筆鋒內斂，柔中見剛，一筆成之，如綿裹鐵，如圓柱體一般渾厚朗潤，有外在的立體感，又有內在的力度與勁道。有人評價：這種荷莖的線條行筆就是當作篆書用筆來觀賞也可謂上品。此論不假。

相比以書入畫而言，八大以畫入書的成就更為顯著，在藝術史上的意義就更為重大，因為八大以前，書法一直影響着畫法。到了八大，畫法才真正影響到書法。八大將「畫法」用於「書法」，有意將漢字固有的結體空間和佈局安排析解之後重新組合，或有意壓縮或張大某一空間，或有意使用異體字改變書法的構成因素，使字裏行間大小錯落、疏密相間、跌宕起伏，因字生勢，畫意益然。

再如《安晚冊》的「安晚」之一《引首》（圖2）。看「安」和「晚」兩個字，

圖2　《安晚冊》之一《引首》《八大山人全集》第2冊318頁

1　周士心：《八大山人及其藝術》，台灣藝術圖書公司1974年版，第138頁。
2　沈名傑：《畫法兼之書法——八大山人畫中書法的意境美》，轉載於《八大山人研究大系》第八卷·上，江西美術出版社2015年版，第170頁。

圖 3　《河上花圖卷‧題畫詩》局部　《八大山人全集》第 2 冊第 440 頁

都是誇大了字體的中間部分，上下兩端收縮，這都是把畫法引入了字法。

再看《河上花圖卷》（72 歲）上的題畫詩（圖 3）。就像這幅繪畫是一篇傑作一樣，整首題畫詩的運筆、結體、字法、章法，也是一篇傑作，就是把它當作畫來欣賞，也特別有意思。你看其中的「郎」和「斜」這兩個字的最後那筆豎畫純以篆書筆法寫出，剛勁渾圓，勁道十足，彈性亦十足，人稱「金剛杵」，如果把它和畫中的荷花的荷梗比照起來看，就可以發現八大山人是將畫荷莖的筆法運用到書法中來了，畫荷，如同寫字，都是篆書的中鋒運筆呀。

八大就是以書入畫和以畫入書，最後達到書畫的完美契合。

2. 八大的畫和字都洋溢着生命的氣息和精神的氣象：畫如其人，字亦如其人

清代劉熙載在《藝概‧書概》:「書，如也。如其學，如其才，如其志，總之，曰:如其人而已。」書法，就是寫字，而寫字和寫字的人是密切相連的。

八大的字有着八大的情緒發泄，有着八大的生命表達。看八大的字，你會覺得它是活的，你是在聽八大訴說，你在看八大表達。八大書法，線條珠圓玉潤，骨力洞達，結體出奇制勝而又出自天然，章法生動靈秀，意境高遠，簡約孤寂，超凡脫俗。一件有一件之妙，一字有一字之態，不求工而愈工，極盡翰墨之妙，無論是筆法、字形，還是結字、章法，一看即知為八大，識別度極高。

3. 八大的書畫合一，繪畫和寫字都汲取了對方的特點，又形成畫或字自身的新特點與新成就

八大的厲害之處在於，他不但同時在書法和繪畫兩個領域都達到相當的高度，還能自覺地把書法和畫法結合起來。就中國美術史來看，一直是書法

對繪畫在用筆方式上施加影響。但八大
山人改變了這一情況。八大山人畫荷花
的莖梗，便極有書法線條流暢之美，渾
然天成，不刻意求工；了無牽掛，不瞻
前顧後；乾淨利索，不拖泥帶水。

　　八大的書法，在字態字形上，有強
烈的造型意識，他的單字的字形結體，
在空間處理上，匠心獨運，即他對一個
字的各個部首之間的擺布、分割、重
組、整合、對比，極有藝術性。單獨一
字，便可當畫來欣賞。他的線條迂余委
曲，容與徘徊，有節奏地參差着、錯落

圖 4　《書畫冊》之十三《書法》《八大
山人全集》第 2 冊第 286 頁

着、掩映着、排列着、堆疊着，在空間流布，簡直就是美妙的一篇樂章。[1]

　　八大的書法，無論是單字的字形結體，還是整篇的章法佈局，都有繪畫
的影子。八大善於把寫意畫的筆墨和空間圖形滲入書法之中，他後期書法用
筆愈來愈簡練，筆畫的長短、敧正、穿插各不相同，如其繪畫用筆一樣豐富
精練，八大墨法蒼潤奇古，濃淡合宜，晚期書法中多渴筆，顯然是受到山水
畫乾筆皴法的影響，如《書畫冊》（1693 年，68 歲）之十三《書法》（圖 4）。

　　如何欣賞這幅作品呢？一是看八大對字的結構處理變化多樣，如開篇的
「宋」和「家」兩個字，放大中間結構，縮小下部空間，形成疏密對比，「燦
爛」兩字是縮小左偏旁，擴大右偏旁，形成字的大小、疏密、枯濃的變化。
二是方折寫成了圓折，看作品中開頭「宋」「家」兩字的寶蓋頭、再看「南」
字，橫折都寫得很圓，有一個弧度，既顯得圓融流暢，又放大了字體內部的
空間，具有很強的造型感。三是整幅作品大小錯落，正敧互補，觀者的欣賞
過程，就如同書者的書寫過程一樣，有一種生動流暢的韻律感和節奏感。[2] 四
是整幅作品墨色的枯濃變化非常強烈，對比鮮明，可以看到清晰的用筆蘸墨

1　崔自默：《八大山人書法的啟示》，轉載於《八大山人研究大系》第八卷·上，江西美術
　　山版社 2015 年版，第 48 頁。
2　邵仲武、張冰：《八大山人的書法藝術》，轉載於《八大山人研究大系》第八卷·上，江
　　西美術出版社 2015 年版，第 97 頁。

點，具有很強的節奏感。五是結尾那個字，我們又看到了八大體中的那鼎鼎有名的「金剛杵」，那遒勁有力的一筆，直貫而下，為全篇做了一個精彩的結束。

4. 書畫理論和實踐的統一

八大在實踐中做到了書法和畫法的相互影響，相互統一，更難能可貴的是，他在理論上還有自覺的總結。八大 1693 年（68 歲）在《山水冊》之五題識中說：「昔吳道元學書於張顛、賀老，不成，退，畫法益工，可知畫法兼之書法。」「吳道元」，即唐大畫家吳道子，書法學習張顛（張旭，唐代書法家）、賀老（賀知章，唐代詩人，書法家）。八大山人的這句話是說：張旭、賀知章的書法雖然沒有幫助吳道子在書法上達到多高的成就，但對其作畫起到了重要推進作用，可知畫法兼之書法。

八大在臨李北海《麓山寺碑》題識中又說了另一層意思：「畫法董北苑已，更臨北海書一段後，以示書法兼畫法。」

「畫法兼書法」也好，「書法兼畫法」也罷，八大山人的這兩次題識都是強調「書畫通一」這一美學命題，可見他是何等重視兩門藝術之間的相互促進、相互影響，他在書畫實踐中也是這樣做的，而且做到了極致。

八大山人是中國書壇與畫壇的巨擘，是中國「書」「畫」高原上聳立起來的一座高聳入雲的山峰。

楊琪先生說：如果說中國 15 世紀最偉大的藝術家是倪瓚，16 世紀最偉大的藝術家是徐渭，那麼 17 世紀最偉大的藝術家就是八大山人。八大山人最傑出的貢獻就在於把文人寫意花鳥畫推向了發展的頂點。[1]

300 年來，八大山人的書畫藝術，奇情逸韻、拔立塵表，他是一位承前啟後的藝術巨匠，一直領袖群倫，如同一棵屹立於藝術之林的蔥郁古木，長青不衰。他不但開了清代「揚州八怪」的先河，近代畫壇上如吳昌碩、齊白石、陳師曾、張大千、劉海粟、潘天壽、李苦禪等一代又一代的名家大家，無論是筆墨的簡練概括，或是松圖佈局，還是意境神韻超邁，都不同程度地汲取過八大的營養，深受其影響。

1　楊琪：《你能讀懂的中國的美術史》，中華書局 2011 年版，第 327 頁。

二　八大山人為甚麼能成為一流書法家？

1. 勤學苦練、磨礪出鋒

現在練書法的人很多。一個人怎樣才能成為書法家？有的人會說：找本好字帖，買支好毛筆。這話當然是玩笑，更多的人會說：名師指點，勤學苦練。這話有道理。

八大山人為甚麼能成為一流書法家？勤學苦練是當然的。雖然我們不知道八大山人練字是不是練得廢棄的筆堆成了「筆冢」，洗筆的水積成了「墨池」，但我們確實知道八大山人一生都在寫字。「台上一分鐘，台下十年功」，我們看到八大一揮而就的書法作品，就讚嘆他怎麼就盡得董其昌之精髓，怎麼就盡顯黃庭堅之神韻，殊不知八大練習董其昌一練就是十幾年。本書前面講過，1690 年，八大山人創作了一幅《快雪時晴圖軸》，並在畫上題記說：「古人一刻千金，求之莫得，余乃浮白呵凍，一昔成之。」八大山人說：古人說一刻千金，浪費不得。我是一面大口大口地喝着酒，一面呵着口氣取暖，突擊了整整一個晚上才把它畫完。（圖 1）

「浮白呵凍，一昔成之」這八個字，我們可以看到八大山人那種飲酒、呵手、揮毫、連夜創作作品的樣子。要知道，這時的八大，已經是 65 歲的老人啦。天才出於勤奮，八大成為大書法家，勤奮是第一因素。

2. 家學淵源、文化素養

家庭永遠是人們的第一學校，家長永遠是人們的第一導師。八大是皇室後裔，王府門第和家族環境為他練習書畫提供了優越的條件。八大出身書畫世家，有家學傳統，八大的祖父朱多炡是一位詩人兼畫家，精通詩、書、畫、印，山水畫

圖 1　《快雪時晴圖軸》題畫詩《八大山人全集》第 1 冊第 208 頁

風宗米芾，頗有名氣。父親朱謀鸑「亦工書畫，名噪江右」，[1] 叔父朱謀垔也是一位畫家，著有《畫史會要》。

正因為八大生於書法世家，從小就接受過極為嚴格和正統的書法訓練，他的書法功底就極其厚實。陳鼎《八大山人傳》說八大「八歲即能詩，善書法，工篆刻」。

八大有着深厚的佛學修養。他出家當和尚 30 多年，「生在曹洞臨濟有，穿過臨濟曹洞有」，精研佛法，精通各派學說，「豎拂稱宗師」。

八大對道家經典也很精通，雖然他做沒做過道士，學術界有爭議。本人認為八大沒有做過道士，但他熟悉道學卻是不爭的事實。而且南昌乃至江西的道學思想深厚，道家氛圍濃厚，中國道教四大天師，其中南方三家，全在江西，一是龍虎山（在今鷹潭）的天師道，一是皂山（在今樟樹）的靈寶道，一是南昌西山的淨明道。而八大山人的祖先朱權（第一代寧王）就是一個做過道士的人。

八大自幼不但接受了家族的書法教養，更接受了正統的和正規的儒家教育。他甚至改名參加過科舉考試，為應試，他廣泛地學習儒學典籍，他對儒學思想極熟，儒學素養深厚。因此，在他的題畫詩、題跋、書法，包括他的時間落款中，儒釋道，無所不通；歷史掌故，禪宗話頭，《世說新語》，唐晉詩文，廣泛涉獵，觸類旁通；他對中國儒學、老莊哲學、魏晉玄學領悟極深，融會貫通。

正是因為悠長的家學源淵、深厚的江西文化底蘊，豐富而坎坷的人生經歷，他才具有雄厚的知識儲備與深厚的文化素養，「腹有詩書氣自華」，正是「胸中有風雷，筆下生雲煙」，所以他才能夠把中國人思想與智慧滲透到他的繪畫與書法之中，包括把點畫、筆墨之中的繁與簡、大與小、濃與淡、陰與陽、局部與整體等對立統一關係處理得出神入化。所以他才能夠在各個領域來回穿梭，縱橫自如，他才能夠多能兼善，做到詩、書、畫、印的有機結合，才能夠形成有別於前人的藝術風格。

3. 社會變遷、人生經歷

八大除了家學淵源、勤學苦練這種書法家成長的普遍規律外，還有一個

1　[清] 陳鼎：《八大山人傳》。

外在因素，就是形勢的變化。23 歲因時變而被迫逃入佛門後，詩文書畫是八大修習禪之餘的重要活動，也成為其慰藉心靈的伴侶，書畫更成為他宣泄情感的特殊方式。在 57、58 歲，即康熙二十一、二十二年，清廷統治日益穩固，開始從文化上籠絡文人，實行懷柔政策以補鎮壓之不足。康熙十八年開博學鴻詞科，同一年清吏胡亦堂迎八大到臨川修地方史。八大還俗欲望漸濃，他在臨川三個年頭，思想鬥爭激烈，最終焚僧服、發癲瘋，走回南昌，流落民間。

皇室的血統、動蕩的年代，國破家亡的身世、淒涼的心境，絕世的才華、內心的高傲，表面孤高冷落的後面是一顆憤世的心靈，感受了人世的無常與無奈，經歷無數磨難之後，逐漸歸於平靜，歸於圓融。

八大山人的畫是中國文人畫的代表和高峰。文人畫不同於民間畫，也不同於宮廷畫，陳衡恪先生說「文人畫有四個要素：人品、學問、才情和思想，具此四者，乃能完善」。陳衡恪先生解釋文人畫時也說「不在畫裏考究藝術上功夫，必須在畫外看出許多文人之感想」。其實，八大的字也可以作如是觀。

八大山人的畫也好，字也罷，都寄以人生苦難的傷感之痛，寓有國破家亡的憤懣之情，標舉逸氣，崇尚品藻，都講求筆墨清脫，流露文人情趣，筆法恣肆、放縱、簡括、凝練，造型誇張，意境高遠。

4. 轉益多師、融會貫通

八大山人的學習意識很濃，學習能力很強。他的花鳥畫，遠宗南唐徐熙的野逸畫風，也取法宋代文人畫家的蘭竹墨梅，還受其他畫家技法的影響，如明代的林良、呂紀等。他運筆的粗放，尤得之於明代的著名畫家陳道復和徐渭。

他的山水畫，遠紹南朝劉宋宗炳的以形寫神，又融合南唐、北宋、元代畫家如董源、巨然、米芾、倪瓚等人的技法，特別是以元畫為主要臨仿對象。而元季四家中，八大又特別醉心於倪瓚的筆墨情趣。八大山水畫深得倪瓚的筆意，體現出簡率荒寒的審美風格。[1] 現存八大寫有「臨」「仿」元季畫家字樣的山水圖軸佔其山水作品的一半以上。如《仿黃公望山水圖軸》《仿王蒙

1　何平華：《八大畫風與楚騷精神》，江西美術出版社 2004 年版，第 138 頁。

山水圖軸》《仿吳鎮山水圖軸》《仿倪瓚山水冊頁》等。

中國人學書法，講究下苦功臨習古人碑帖。晉代的王羲之，唐代的歐陽詢、顏真卿，宋代的黃庭堅等書法大家都是如此，明代的董其昌也曾下苦功臨習，僅王羲之的墨跡就臨了 500 多本。

八大的書法也不例外，也是向前人學習，這一點，前人多有表述。八大「少時能懸腕作米家小楷」[1]「行楷學大令，魯公」。[2]

要欣賞八大的書法，先看看八大是怎樣臨摹前人的字帖的。有些人臨帖學書法，是只上一條船，只認一個人，只練一種體，行書、草書……歐體、顏體……一條道走到黑。而八大山人，博採眾長，他學前人書法：褚遂良、董其昌、黃庭堅、索靖、王羲之，無所不及，八大習各種書體：楷書、行書、草書、篆書，無不涉獵，但八大並不是東一榔頭西一棒子，也不是逢廟就進，見佛就拜，八大的書法之路，走的是大道，走的是正道，不投機取巧，不刀走偏鋒，不偷工減料。他學董其昌，一學就是十幾年，他學王羲之，一部《臨河敘》作品都寫了幾十遍。

5. 創造創新，自成一體

八大雖然十分注重轉益多師，可他不是開中藥鋪，搞大拼盤，而是太上老君的煉丹爐，爛熟於心，博採眾長，融會貫通，創造性轉化，創新性發展，形成自己的畫風和書體。

八大的花鳥畫繼承了明代陳淳、徐渭寫意的技法，但畫風比陳淳更冷峻清逸；比起徐渭更狂放怪誕，寓意也更深刻。以大筆水墨寫意畫著稱，尤以花鳥畫見長。

八大的山水畫學習了黃公望、董其昌，張大千就說過「山人畫法從董思翁，上窺倪黃三百年」，但與黃公望、董其昌不同的是，八大的山水畫筆致簡潔，有靜穆之趣，且枯素冷寂，於荒寂境界中透出雄健簡樸氣勢、孤憤的心境和堅毅的個性。更重要的是，他以董其昌為渡梁，在繪畫上心儀宋元，在書法上直追晉唐。八大的山水，多為殘山剩水，一片荒涼，它既不同於黃公望的蒼率筆意，也不同於馬遠、夏圭的半邊一角，而於殘破的形式結構中

1　[清] 龍科寶：《八大山人畫記》。
2　[清] 邵長蘅：《青門旅稿》。

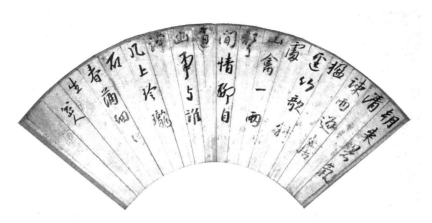

圖 2 《行書五言律詩扇頁》 南昌八大山人紀念館藏《八大山人全集》第 3 冊第 620 頁

注入真情，展示大美。

八大的書法臨習了前人字帖，更在創新（圖 2）。黃庭堅、董其昌是八大的書法老師，八大不但臨他們的字帖，還學習並實踐他們的書法理論。黃庭堅說：臨習前人字帖，重在神韻，掌握其精髓，不能只是像前人的模樣（「直接右軍心源，非徒肖其面目」）。八大就是這樣，師法古人，又不泥於古法，他十分注重臨帖，卻是按照自己的感覺去臨習古人字帖，並不追求外在的形似，而注重內在的精神體現，從而形成了別具一格、與眾不同的「八大體」。

<table>
<tr><td>三</td><td>八大山人成為大書法家，總共走了哪幾步？</td></tr>
</table>

　　八大從幼年寫字，歷經青年、中年、老年、晚年直到 80 歲的生命終點，他的書法之路與其繪畫之路同樣漫長，幾乎貫穿他的一生。

　　如何對八大書法的發展歷程進行分期？學者多有討論，分為兩期、三期、五期、八期等不同觀點，即使同樣是分兩期或三期之類，每一期的時間節點也斷得不一樣。主要代表有丘振中、王方宇、卜靈等先生，可以參看王方宇《八大山人的書法》、丘振中《八大山人的書法藝術》、鄧寶劍《八大山人書法的藝術格調與分期問題》、潘帆江《近二十年來八大山人書法研究述評》、宋濤《淺析八大山人的書風形成及其演變》等。

　　我們認為，八大書法的歷史分期要把握以下幾點：

　　1. 要從八大的書法作品出發，作品是書法實踐最客觀的體現。八大從最早 1659 年 34 歲《傳綮寫生冊》起，一直到 1705 年 80 歲《行書醉翁吟卷》，八大何時學董其昌，何時臨黃庭堅，何時寫楷書，何時寫行草，何時追求誇張對比，何時追求高古空靜，除了要看他自己或別人的敍述，更重要的還是要以八大的書法作品説話。

　　2. 要與八大繪畫的分期相對應。八大書風與畫風經歷的階段基本上是相同的，而且，在時間上也幾乎是同時的。[1]比如，他在 56 歲焚僧服還俗後的「个山」「驢」期，畫是誇張變形、造型奇古的，字也是爽勁剛硬、狂放不羈的，八大書法，寫着寫着，會突然放大部分字體，製造出明顯的誇張對比。

　　3. 更為重要的是，八大書法的分期，不能就書法來看書法，而要聯繫八大的人生軌跡與思路歷程來觀照。八大始學唐代歐陽詢，繼學明代董其昌、宋代黃庭堅，再學魏晉索靖、王羲之，出入諸家，轉益多師，博採眾長，最後融會貫通，自成一體，既遵循學習書法的一般規律，更是受到當時社會形勢變化而變化的思想情緒的影響。如果脫離八大的人生軌跡和思路歷程，就

1　參見薛永年：《論八大藝術》。李一：《八大山人的書畫互滲》，轉載於《八大山人研究大系》第八卷·上，江西美術出版社 2015 年版。

難以把八大書法的變化過程，特別是變化的原因說清楚、說透徹。

4. 年代的斷期只是一個相對概念。我們說哪年開始（結束）是某某期，就是一個標誌，而不是說一到這一年，前一時期的某個書法特徵就不見蹤影，或者某個新的書法面貌就陡然出現。

基於上述認識，我們把八大的書法歷程分為三大時期五小階段：一、56歲以前的「僧門逃禪修習期」（分前期學褚遂良、後期學董其昌兩個階段）；二、49至59歲的「還俗矛盾糾結期」；三、59歲以後的「八大書體期」（分59至70歲的「老年成熟階段」、70至80歲的「晚年通會階段」）。通俗地講，即三個時期共五步：當和尚的時期（包括兩步）、還俗前後期、老年八大期（包括兩步）。

下面我們一步一步地敘述：

一｜第一期，55歲前的「僧門逃禪修習期」

八大「青少年時期」的書法面貌，現還沒有發現有傳世的作品，只有各家對八大有關情況的記載。

1. 第一期的前半段。迄今發現八大山人最早的書畫作品是34歲時的《傳綮寫生冊》，它是這一階段的代表作品。

八大19歲那一年，清兵進入南昌城，明宗室成員作鳥獸散，這時，八大的父親去世，他就躲在南昌西山，一邊守墳守孝，一邊逃難逃命，同時還要窺測時局動向。後來，形勢愈來愈緊，23歲那年，清兵第二次攻下南昌城，全城大屠殺。八大山人徹底絕望，只好遁入介岡燈社，躲進禪林。過了幾年，終於落髮正式為僧。所以，到《傳綮寫生冊》之時，已有11年了。因此，這個冊子的書畫面貌也在一定程度上折射出八大這些年的僧門生活和他的心境。

可以想像，八大創作《傳綮寫生冊》前後的十多年，他「破笠頭遮卻叢林」，始終處於隱姓埋名、觀察外界、謹言慎行、時惕乾稱、惶惶不可終日的狀態。為了保命，他也下了決心、安下了心要做一名僧人（他也確實成了一名僧人，而且是高僧、「宗師」），於是他嚴守佛門的清規戒律，嚴厲管住

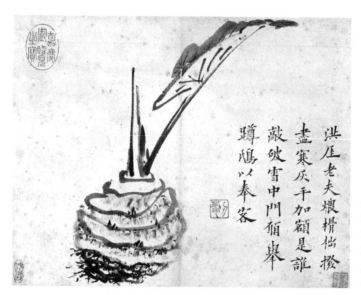

圖 1　《傳綮寫生冊》
之二《芋》　十五開
紙本墨筆　縱 24.5 厘
米　橫 31.5 厘米　台
北故宮博物院藏　《八
大山人全集》第 1 冊第
4 頁

自己的嘴，守住自己的心。

　　習禪之餘，他也繪畫寫字，這只不過是幫助他修心修行的輔助手段而已，即使是繪畫寫字，也是嚴格講究規範規矩，這樣，他在書法練習楷體似乎就是必然的了。

　　從《傳綮寫生冊》第二開《芋》的題畫詩來看（圖 1），八大的楷書，明顯得法於歐陽詢歐陽通父子。字體的筆畫都是瘦硬的方筆，用筆方整峻拔，筆法瘦勁，筆鋒外露，歐字代表性的捺筆學得十分到位，橫捺收筆高挑，此外還帶有明顯的隸書味道，如「崖」「盡」字的末筆橫畫。結體中規中矩，平正而不誇張，結構勻稱，字形端方，結構狹長，體勢險峻欹側，挺勁束腰。可見八大已能寫得一手漂亮的歐體了，只是章法略顯拘謹。

　　2. 第一期的後半段。在佛門待久了，八大對佛理、禪學漸入佳境，成了住持一方寺廟叢林的宗師級人物了。這個時候，八大的書法之路也就進入了他的和尚時期的第二階段（從 1666 年—1680 年 41—55 歲），學董其昌的行草。

　　八大山人為甚麼要學董其昌呢？

　　在清初，董其昌的書法，風靡朝野。但八大選擇董其昌體倒不是追星、跟風、隨大流，而是與其思想情緒和書畫追求有着內在聯繫，有三個理由：

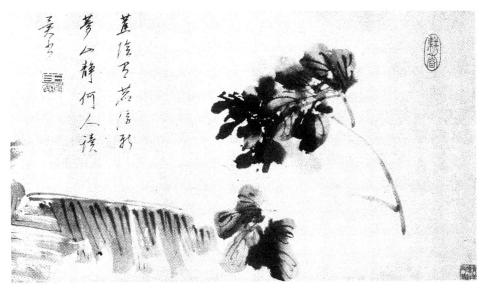

圖 2 《墨花圖卷・題識一》《八大山人全集》第 1 冊第 34 頁

（1）八大漸漸地感覺到了法度嚴謹的歐體楷書很難表達自己的苦悶心緒和複雜心理，很難表達江西禪學那種空靈圓融的思想。而董其昌的行書清秀疏朗、「淡墨空玄」，比起端嚴刻板的歐體更稱八大的心意，更能成為八大抒發心臆的載體和工具。

（2）這種歐體也與大寫意的繪畫不相協調。而董其昌書體用墨的濃淡變化，與八大寫意繪畫的筆墨變化有暗合之處。

（3）前段時期，八大寫字有較重的模仿痕跡，「逸氣」不夠。丘振中先生講：自從選定董其昌作為依傍後，八大山人的行書在章法、線條、對筆的控制都有較大的進步，上升到一個新的水平。[1]

於是，八大山人就把學習書法的目光投向了董其昌，轉而學起董其昌的行書來了。儘管董其昌的書法流逸飄蕩，神采飛揚別致，十分難學，八大用了十來年的時間全面深入董其昌的行草書，成效顯著，能做到信手寫來，形神兼備，幾可亂真。

1　邱振中：《八大山人的書法藝術》，轉載於《八大山人研究大系》第八卷・上，江西美術出版社 2015 年版，第 15 頁。

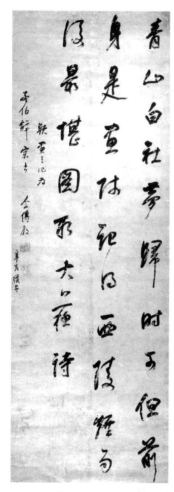

圖 3 《个山傳綮題畫詩軸》 紙本墨筆　縱 122 厘米　橫 38.5 厘米 （美國）王方宇舊藏 《八大山人全集》第 3 冊第 669 頁

1666 年（41 歲）的《墨花圖卷》有五段行草題識，我們舉《題識一》來説明（圖 2）：其文字是「蕉陰有鹿浮新夢，山靜何人讀異書」，從書法上看，清秀瘦勁，結字、筆致，用筆虛靈變化，行筆墨色變化，佈局疏淡簡遠，章法疏朗，雅致、暢快，將董其昌的瀟灑疏淡的意趣表達得淋漓盡致，無論從筆法、結法、章法和韻味上，都深得董氏之神髓。[1]與董相比只是略顯單薄，時有方折筆畫，同年（41 歲）的《傳綮花卉卷》，卷中的題字雖然是行草書，筆畫仍是從瘦硬方筆中變化而來。[2]

1671 年（46 歲）《个山傳綮題畫詩軸》是八大現存最早的獨幅書法作品（圖 3）。此時的字體比《墨花圖卷》要熟練得多、老辣得多，對董其昌的理解與掌握都十分到位，字的結構、行筆、章法以及用墨的變化，都有顯著的董其昌字體的風格了，而且，用筆減少了提按，筆毫壓着紙面運行，線條變得厚重起來。這種「壓而不提」的行筆，與董其昌又有了某種微妙的區別，對八大山人書法風格的形成具有重要的意義。

1676 年（51 歲）《題夏雯看竹圖》之二的跋語（圖 4），從字形結構、墨色變化、字組安排到整體章法、節奏變化，之四的題詩筆畫靈動，氣息寧靜淡遠，都有董其昌的風格和神采，深得董氏神髓。

1　邵仲武張冰：《八大山人的書法藝術》，轉載於《八大山人研究大系》第八卷·上，江西美術出版社 2015 年版，第 68 頁。
2　王方宇：《八大山人的書法藝術》，轉載於《八大山人研究大系》第八卷·上，江西美術出版社 2015 年版，第 117 頁。

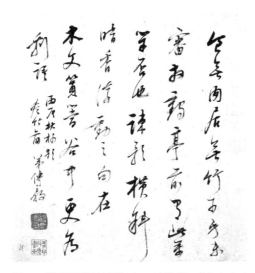

圖 4 《題夏雯看竹圖》之二的跋語 《八大山人 全集》第 1 冊第 39 頁

圖 5 《梅花圖冊》四開之三《梅花》《八 大山人全集》第 3 冊第 676 頁

1677 年（52 歲）《梅花圖冊》共四開，第四開《書法》用行書寫了一首詩「泉壑窅無人……」則完全是老練的董體。本文有專文分析，此處不贅。我們看第三開上的楷書題詩（圖 5）：

三十年來處士家，酒旗風裏一枝斜。斷橋荒蘚無人問，顏色於今似杏花。

其書體是在歐體的基礎上糅合了米字風韻，參以黃庭堅筆意，寫得生動靈活，結體富於變化。

總之，八大出家當和尚前後達 30 多年，佔了他人生時間的一小半。他在僧門逃禪的這段漫長時光，是他的書法歷程中的第一時期，主要分為兩個階段，前學歐陽詢，後學董其昌；前學楷書，後練行書。

二 ｜ 第二期是 49 至 59 歲的「還俗矛盾轉折期」

到 1671 年（46 歲），八大山人學董其昌學得惟妙惟肖、幾可亂真，已

經有成熟的董字作品。正在這時和以後的若干年，八大又轉而學起黃庭堅。

八大甚麼時候開始學習黃庭堅的呢？學者們的意見不一。比如劉文海認為是 52 歲前後，[1] 王方宇認為是在 55 歲以後，因為一直到 1678 年（53 歲）才有了學黃字的作品。[2]

八大為甚麼要學黃庭堅？

難道是因為他倆都是江西人？黃庭堅是江西修水人，應該說，八大山人作為一個土生土長一輩子沒有離開過江西的南昌人，對江西這塊土地、對江西文化、包括對江西名人是很熟悉、極有感情的。比如他對陶淵明、歐陽修、陸九淵、黃庭堅呀、包括經常來江西的李白、蘇軾等人的人品與作品極熟悉，隨手拈來，經常引用和書寫。但是，八大學黃庭堅，倒不是因為是江西同鄉，而要聯繫當時的社會形勢變化以及八大的心態變化來看。

1662 年（清康熙元年），南明皇帝朱由榔被抓並絞死在昆明，南明最後一個政權「永曆」覆滅，清廷對明朝的軍事行動取得徹底勝利，在全國的統治得到鞏固，於是，康熙對前朝遺民的態度就開始由追殺剿滅轉向政治管制和文化籠絡。1668 年（康熙七年，八大 43 歲），康熙降詔：凡明宗室竄伏山林的，可還田廬，復姓氏。這一政策對明宗室成員是有影響的，他們開始考慮要不要回到社會。八大山人聽到這個消息，本已絕望的心肯定又活絡起來。要不要回歸社會？要不要返回家園？他在糾結，他在盤算。

1674 年（八大 49 歲）端午節的後兩天，黃安平為八大畫一幅肖像，勾起八大的人生回憶與展望。他回想了自己的逃禪經歷，痛惜自己「勞破面門，手足無措」，感嘆「贏贏然若喪家之狗」，現在「到頭不識來時路」，對今後他打算道：「兄此後直以貫休齊己目我矣。」最後，他鄭重鈐一枚「西江弋陽王孫」印，幾十年來一直逃禪保命，隱姓埋名，從皇親貴族淪為被追殺的對象，有姓不能叫，有命難以保，家仇國恨不能報，滿腔怒火不能發，只能悶在心裏幾十年，正所謂「濕絮包火」，巨石遏泉，鬱積勃結。在這種形勢下，八大那顆強壓下去死了的心開始活躍起來，往前走了一步，有了還俗

1　　劉文海：《淺析八大山人書藝路徑及學書過程中的取與捨》，轉載於《八大山人研究大系》第八卷・下，江西美術出版社 2015 年版，第 118 頁。

2　　參見王方宇：《記八大山人書法拓本》，《八大山人的書法》兩文，分別轉載於《八大山人研究大系》第八卷・上，江西美術出版社 2015 年版，第 117 頁、第 2 頁。

的想法。

　　1679 年（康熙十八年），八大 54 歲，朝廷繼續調整政策，康熙下詔開博學鴻詞科，優撫故國之遺賢，同時下令修纂《明史》。清廷各級地方政權開始薦舉「賢才」，修纂地方志，禮遇遺民中的知名之士，以籠絡漢族的人心。接着，他應臨川縣令胡亦堂之邀前往臨川參加編修《臨川縣志》。臨川是明益王的封地，也是當年阻擊清兵南下的重要抵抗地。八大山人在這裏觸景生情，情不自禁，兩度發病癲狂，內心汩涔鬱結多年的悲憤抑沉頓時被喚醒，思想鬥爭激烈，心理衝突糾結，隨着癲瘋的持續發作而衝騰噴發。最後，在 1680 年（55 歲），終於撕裂其僧衣並焚之，告別佛門，走回南昌還俗，回到世俗社會。回到南昌後，看到人去物非的舊時家園，內心的狂緒繼續憤發，隨後伴着嬉笑怒罵而化成憤世嫉俗的狂者言行。

　　八大這些年的思想鬥爭是激烈的，情緒言行是跌宕波動的，一是從八大的名號來看，八大的名號都有時段性，從其使用時間段可看出八大思想變化的過程。他在出家做和尚期間使用「傳綮」（1659—1676）、「灌園長老」（1659—1660），還有點潛心修禪、立志傳承或逃世逸民的味道。而在 1681 年到 1684 年（56—59 歲），八大多用「驢、驢書、驢屋、驢屋驢、个山人」等名款，陳鼎《八大山人傳》：

> 歲餘，病間更號曰个山，既而自摩其頂曰：吾為僧矣，何不以驢名？遂更號曰个山驢。

　　可見八大的情緒是壓抑憤懣的，是憤世嫉俗的，是冷眼向人的。二是從八大的書畫實踐來看，他要麼就不寫不畫，1679 年、1680 年這兩年就沒有可靠的傳世作品，要麼就像明末清初的遺民畫家陳洪綬一樣，時而「吞聲哭泣」，時而「縱酒狂呼」，陳鼎《八大山人傳》說：山人「或灑以敝帚，塗以敗冠，盈紙骯髒，不可以目，然後捉筆渲染，或成山林，或成丘壑，花鳥竹石，無不入妙。如愛書，則攘臂搦管，狂叫大呼，洋洋灑灑，數十幅立就」。邵長蘅《八大山人傳》也說「醉後墨瀋淋漓」，書風也帶有強烈而深刻的情緒化，用筆尖銳外露，線條躁動不安，節奏跳躍動蕩。

　　了解當時形勢的急劇變化和八大的心理活動、言行表現，就不難理解八

大的藝術創作、包括書法歷程了。顯然，在這種情況下，無論是中規中矩、一筆一畫的楷書，還是清秀散淡、文氣十足的董其昌行草，它們在審美趣味和情緒表達上都不可能再符合八大此時的精神狀態和表達要求了。於是八大必然會尋找另一種書體了。於是他找到了黃庭堅。

　　黃庭堅的書法特徵是：長槍大戟，中宮外放，內緊外放，筆畫伸手放腳，極其舒展，結體欹側開張，縱橫開闊，書體「變化無端」，奇拗硬澀。王世貞評價黃庭堅的行書說：「以側險為勢，以橫逸為功，老骨顛態，種種槎出。」而黃庭堅書法的這種風格正好與八大這時的心理同構，八大的書法，在黃庭堅書法中，注入了自己難以名狀的情緒，亢奮恣肆，放達險絕，「或寄以騁縱橫之志，或以散鬱結之懷」（張懷瓘）。

　　這一時期，八大山人書法中黃庭堅的影響，留下了許多印跡。

　　1674 年（49 歲）的《个山小像》，在隨後的 49—53 歲之間，八大山人前後有六次在上面題識，隸書、章草、草書、行書、楷書、篆書等六體俱全，分別是：一、八大山人篆書題「个山小像」四字，後有董其昌體行草兩行。1674 年題。二、八大山人題，大字章草，小字行草。1674 年題。三、饒宇樸題。四、彭文亮題。五、八大山人題，隸書。1677 年—1678 年題。反映了他這五年裏的書法面貌。

　　其中，1674 年（49 歲）的行書題識：

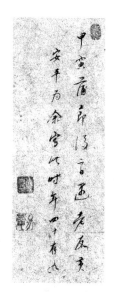

甲寅蒲節後二日，遇老友黃安平，為余寫此，時年四十有九。

　　寫得像董其昌。（圖 6）
　　而題於 1677 年（52 歲）的詩作：

生在曹洞臨濟有，穿過臨濟曹洞有。洞曹臨濟兩俱非，羸羸然若喪家之狗。還識得此人麼？羅漢道：底？个山自題

　　寫得像黃庭堅。（圖 7）

圖 6 《个山小像》上的題跋 《八大山人全集》第 1 冊第 1 頁

　　兩者相比，發生了明顯變化，已從董書的清秀蕭散轉向黃書的奇拗縱橫。

　　再如，《芙蓉湖石圖扇頁》（1678年，50歲前後，重慶博物館藏）扇面上題詩（圖8）：

　　總欺學學與堯堯，喚作天門第一橋。
　　待到中流人共曉，莫將深淺問江潮。
　　个山

　　已有黃庭堅的筆意，酷似黃庭堅的《伏波神祠詩》和《松風閣詩》，但尚有刻意模仿的痕跡。

　　《梅花圖冊》（1677年，52歲，故宮博物院藏）、《个山人屋花卉冊》（美國普林斯頓大學美術館藏）的題款書法，都明顯在學習黃庭堅。

　　1681年（56歲）《繩金塔遠眺圖》，

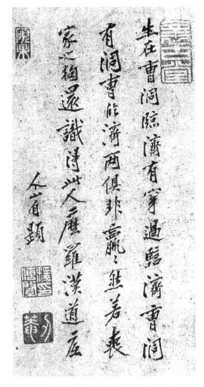

圖7　《个山小像》的自題詩　《八大山人全集》第1冊第1頁

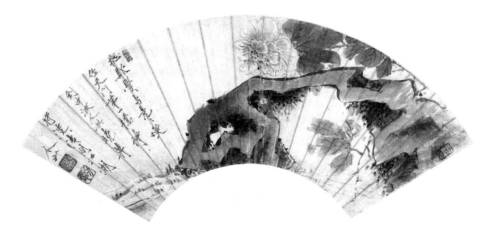

圖8　《芙蓉湖石圖扇頁》《八大山人全集》第1冊第40頁

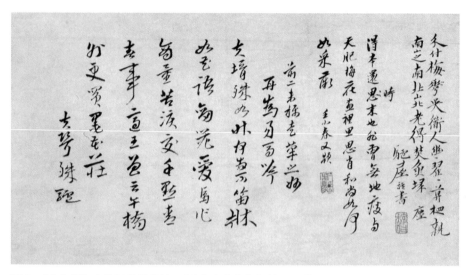

圖 9　《古梅圖》上的三首題畫詩　《八大山人全集》第 1 冊第 47 頁

這是目前所見八大最早的有明確紀年的上「驢」款的作品。

到了 1682 年（57 歲），《行書劉伶酒德頌卷》的面貌就不一樣了。不但寫明「仿山谷老人書」，也確實似黃庭堅書體，收緊中宮，伸展長畫。八大的書法風格已從清秀蕭散轉向奇拗縱橫、恣肆側險，爽利痛快。

再如 1682 年（57 歲）的《古梅圖》。此畫以及畫上三首詩的內容我們在本書第 2 篇第 1 節已經分析過，這裏分析其題畫詩的書法。八大在 34 歲的《傳綮寫生冊》之《西瓜》也有三首詩連寫三種書體的情況，都是連用楷、行、草三種書體題詩。這幅 57 歲的《古梅圖》又是用三種書體連寫了三首詩（圖 9）：

分付梅花吳道人，幽幽翟翟莫相親。南山之南北山北，老得焚魚掃（虜）
塵；
得本還時末也非，曾無地瘦與天肥。梅花畫裏思思肖，和尚如何如采薇。
前二未稱走筆之妙，再為《易馬吟》：「夫婿殊如昨，何為不笛牀？如花
語劍器，愛馬作商量。苦淚交千點，青春事適王。曾去午橋外，更買墨
花莊。」

　　八大連用三種書體來書寫這三首詩，是要宣泄心中一浪高過一浪的亢奮情緒，但是，這時的書體已經看不見歐陽詢、董其昌、黃庭堅的痕跡了，楷書脫卻了歐體俊俏方正，代之以奇崛結體，並滲入行書筆意，如「分」的寫法似乎行書，「相」的結體奇崛，行書也找不到董其昌秀潤纖柔的蹤跡。特別是最後一首草書《易馬吟》一詩，開始呈現八大自己的面貌，集字大小穿插，筆法剛柔兼濟，略帶篆書筆意。從中可以看出八大將米芾書法粗筆遒勁、瘦筆詭利與黃庭堅奇拗縱橫、恣肆側險的書法結體融會貫通，從而形成非米非黃的八大書法的雛形，引發八大書風的突變與自己風格的形成。[1]

　　這一時期，八大對不同書體也有表現出選擇性。他多書草書，甚至在原有較為規矩的章草基礎上，出現狂草，用筆連綿，線條帶有黃字的波動起伏，結體大開大合，字形忽大忽小，婉轉多姿。當然，線條有些生澀，還不夠淋漓酣暢，字字之間的映帶關係也不夠自然。[2] 正是受到黃庭堅的影響，60多歲時，邵長蘅見到八大的字說他的書法「頗怪偉」。

　　這裏，有一點應該特別説明：我們把八大書法的第一期截止時間定在1680年（55歲），同時又把第二期的起止時間定在1674年（49歲）至1684年（59歲）。這就有一個問題：第一期的截止時間是1680年（55歲），而第二期的開始時間是1674年（49歲），這裏怎麼會有個交叉和重疊的時間呢？

　　這有幾個原因：

　　一是與八大人生經歷和思想歷程有關，他先是要不要還俗的內心糾結，然後在臨川的激烈瘋癲，再後來還俗回到南昌對故園不堪入目、往事不堪回首的悲愴憤懣，是起於《个山小像》（49歲）的。

　　二是那為甚麼不把第一期的結束時間定在49歲呢？這要與八大書法作品的實際情況吻合。把第一期的結束定在55歲，不僅與他在56歲時不當和尚還俗的人生階段相一致，《梅花圖冊》寫於52歲，這是八大第一期第二階段的代表性作品。

1　胡光華：《八大山人書法的藝術風格》，轉載於《八大山人研究大系》第八卷·下，江西美術出版社2015年版，第 /4 頁。
2　宋濤：《淺淡八大山人的書風形成及其演變》，轉載於《八大山人研究大系》第八卷·下，江西美術出版社2015年版，第123頁。

　　三是那為甚麼不把第二時期的起始時間定在 55 歲以後呢？因為 49 歲這一年《个山小像》上的八大題識已經有了黃庭堅的印跡。而八大在學黃庭堅的時候，並沒有放棄學董其昌。他這時的書法特徵既有董其昌的風格，又有黃庭堅的影子。《梅花圖冊》這樣的代表作品還出在 52 歲的時候。所以，我們就把八大書法歷程的第二期定為 49 歲至 59 歲，雖然這種分期在時間上有些交叉與重疊。

　　總之，這種分期，是由八大山人的特殊人生經歷與思想歷程決定的，這種分期，也能更好地反映和説明八大書法經歷的真實性、特殊性和複雜性。

三｜第三期是 59 歲至 80 歲的「八大書體時期」

　　那八大書法何時進入最高境界的呢？

　　八大到 59 歲時，畫風、書風都為之一變，「陸止於此，海起於斯」，整個藝術能力都躍升到嶄新水平，讓人耳目一新。我們可以把八大的這一時期（1684—1705，59—80 歲）稱為「八大山人期」，在書法上就是「八大體」，這就是八大書法歷程的第三期，它一直貫穿了八大生命的最後 20 多年。

　　1.「八大山人期」或「八大體」的書法的五個特點：

　　（1）這一時期的作品主要用「八大山人」的款印。59 歲以後，八大有三幅作品值得注意：一是 1684 年（59 歲）的《行楷黃庭內景經冊》，開始在書畫作品上署款「八大山人」。二是 1684 年（59 歲）的《个山雜畫冊》，除署名「个山」外，第一次使用「八大山人」印章。三是 1685 年（60 歲）《行書林兆叔詩扇頁》，首次使用「八大山人」朱文無框屐形印。從此，「八大山人」名款從 1684 年一直用到 1705 年去世，從未間斷。

　　使用「八大山人」款印，標誌着八大藝術生涯的一個轉折點。張庚《國朝畫徵錄》：

　　余每見山人書畫款題「八大」二字必連綴其畫。「山人」二字亦然，類「哭

之笑之」，字意蓋有在也。[1]

（2）傳世作品多，以前，八大的書法主要是在繪畫上的題跋和題詩，而這以後立軸、長卷、冊頁、扇面等各種形式的純書法作品大量出現，包括行書、草書、楷書等各種書體。

（3）與其繪畫一樣，八大的書法也終於形成了自己的風格，進入了成熟期。逐漸擺脫了早年受歐陽詢、董其昌、黃庭堅等人的影響，董其昌的風格已悄然消失，其行草中的「董華亭（董其昌）意，今不復然」（［清］龍科寶語），黃庭堅的縱橫恣肆、米芾的爽利峻峭也逐漸蛻去。

（4）雖然還有以前造型奇崛的影子，章法行氣尚有隔閡之處，卻大大減少了方筆的使用，字間的牽絲映帶也是偶爾為之，筆下的火氣和狂躁逐漸被簡淡與平靜替代，[2]用筆痛快，線條乾淨，凝重洗練，簡樸自然，既透露出其內心之明透，更見出其技法之高明。

（5）仍然洋溢着旺盛的創新創造精神。八大的一生，他在書法第一期的傳綮和尚期、第二期的還俗糾結期，學唐代歐陽詢、學明代的董其昌，學宋代的黃庭堅等，在藝術高峰上不斷地學習創造，在進入花甲之年後，他在生命的最後 20 年的第三期，仍然不斷開拓新境界，不但和前兩期面貌大不一樣，就是這 20 多年，也是不斷有新變化、新躍升。所以，八大書法的第三期，又可細分為 59 至 69 歲的「老年成熟階段」、70 至 80 歲的「晚年高古平和階段」這前後兩個階段。

2. 八大前期，1684—1694 年（59—69 歲），老年成熟階段。

1684 年（59 歲）的《个山雜畫冊》共九開，每開上面有一首草書題詩。這是八大書風突變的最明顯的標誌。第五開《兔》（圖 10）的題詩是：

下第有劉蕡，捉月無供奉。欲把問西飛，鸚鵡秦州隴。个山

1　張函：《由朱耷的變異書風說明遺民變異書法的歷史價值》，轉載於《八大山人研究大系》第八卷‧下，江西美術出版社 2015 年版，第 215 頁。

2　邵仲武、張冰：《八大山人的書法藝術》，轉載於《八大山人研究大系》第八卷‧上，江西美術出版社 2015 年版，第 70 頁。

圖 10　《个山雜畫冊》九開之五《兔》《八大山人全集》第 1 冊第 64 頁

仔細觀賞這幾行詩的書寫，不但可看出其他九幅題畫詩的特點，還可看出八大這一時期書法的新變化：

一、八大的題識書法以前常常是行、楷、草單獨題寫，而這《个山雜畫冊》的九幅題畫詩的書法均為楷、行、草結合，初步確定了自己的風格，形成「八大體」的雛形。

二、此時開始追求變形，結體多採用異體，如這一開的「飛」「鸚」、第九開的「雷」。

三、在章法佈局上，有意將某個字突然放大，如上圖《兔》的題詩中，第三、四行的「鵲」「州」和「隴」突然放大，同時，還有意打破字距與行距的排列習慣，如這一開第一行（7 個字）和第二行（8 個字）排列勻稱，第三行則只有 4 個字，全詩最後一行乾脆就寫了 1 個字「隴」。八大就是這樣有意採用張顛、懷素狂草大小長短欹正相間的方法，製造出字體的欹正相間和大小對比的反差，這種誇張對比的不協調超過了人們審美習慣眼光中的均衡感，給人以較強的視覺刺激。

四、八大書法的這一新變化，與他的繪畫歷程是同步的。《个山雜畫冊》九開的書法與繪畫都各佔空間的一半，畫了花鳥，造型誇張。如這一開中，八大將兔子的眼睛畫成了有棱角的方形。這種奇異的誇張和大膽的變形，表現出不可遏止的激情和旺盛的創造力在突破成法中奔突與撞擊，也反映出八大這一時期的心理矛盾。[1]

1　李一：《八大山人的書法之路》，轉載於《八大山人研究大系》第八卷．上，江西美術出版社 2015 年版。

　　五、畫幅雖小，然氣力彌滿，無論畫或題詩，雖然有蛻變期的稚弱，卻是生氣勃勃。整體風格是情緒激昂，運筆如風吹浪湧，氣勢雄偉。第九開《芭蕉》上題詩「蕉心鼓雷電，葉與人飛翻」，胡光華先生在《八大山人書法的藝術風格》中說：用此詩來形容八大山人這個時候的書法是「書與人飛翻」也是很恰當的。

　　1684 年（59 歲），八大作《行楷黃庭內景經冊》（王方宇藏），還有臨寫傳世王羲之《黃庭經》的《行楷黃庭外景經冊》（王方宇藏），這兩件作品既有黃庭堅的勁拔老辣，又有董其昌的清逸秀潤，其書法風格是三人的結合。整體結構也有變化，字字清秀，轉折、提按、頓挫也不全為唐楷法度，已呈現在歐字的基礎上追求晉唐小楷的風格，偏向晉人風格，然結字多偏長，起筆呈尖狀，行筆中鋒側鋒互用，給人一種爽利峻峭之感。[1]

　　1684 年（59 歲）的《書畫對題冊》中的題詩開始從前人的書法脫胎出來，以硬毫入紙，筆力挺拔而有彈性，以方筆取圓勢，個性較為明顯，結體布白上與兩年前《行書劉伶酒德頌卷》（1682 年 57 歲）相比，富有變化，用筆上比以前的狂草凝練。

　　1686 年（61 歲），作《草書盧鴻詩冊》。本書後有專文賞析，此處不贅。

　　1689 年（64 歲）《瓜月圖軸》《歲寒三友圖》《竹荷魚詩畫冊》（四開）和 1690 年（65 歲）的《孔雀圖軸》，不但傑作迭出，而且，這些繪畫上的草書題詩和題款，書風又為之一變。這裏試以《竹荷魚詩畫冊》四開之三《荷》（圖 11）上的草書題詩，對八大山人這幾篇的書法特點做一分析鑑賞，全詩為：

　　一見蓮子心，蓮花有根底。若耶擘蓮蓬，畫裏郎君子。

　　這幅草書作品有如下特點：
　　（1）從筆法上看，全以禿毫中鋒篆筆書寫，筆法圓晬，金剛杵、屋漏

1　參見雒三桂：《大美無言》，宋濤：《淺淡八大山人的書風形成及其演變》，鍾銀蘭：《八大山人及其行書〈臨河敍〉》，均轉載於《八大山人研究大系》第八卷，江西美術出版社 2015 年版。

圖 11 《竹荷魚詩畫冊》四開之三《荷》 紙本墨筆　縱 20 厘米
橫 46 厘米《八大山人全集》第 3 冊第 711 頁

痕、折釵股、懸針、垂露、銀勾蠆尾等筆法，無所不用其極其妙。[1]其中「耶」字，不但一個字獨佔一行，在章法佈局上讓人讚嘆，就看那一豎，悠悠然，裊裊然，貫穿而下，一下千里，這筆金剛杵的筆法讓人大呼過癮。

（2）從字法上看，既有懷素金鈎鐵線式的蒼勁筆力、雄放奔肆的點畫，又有晉唐小楷的娟秀古樸，兩者結合，形成八大山人獨特的風神瀟灑、行雲流水的圓潤風格。

（3）從寫形與結體上看，多用異體字，此篇三個「蓮」字，第一、三個就是異體字。結體大膽獨特，上下部首錯開，如第一、三個「蓮」、那兩個「畫」字，還有最後那個「題」字。字體大小間用，有的字寫得大，有的字寫得小，如第二行有「子心蓮」三個字，但「子心」兩字，幾乎寫成了一個字。

（4）從章法上看，以前，八大寫字，通篇下來，每個字的分布，大小一致，相對勻稱，這時卻將個別字寫得特別大，突兀地插入其中，比如「華」「耶」「蓮」和第二個「畫」字，這就形成奇峰突起、節奏突然變化的強烈對比效果，但是，把個別字突然放大，又不顯得扎眼，它們在全篇之中，和其他字一起，又像是一個變化中有統一、險絕中有平衡的美妙樂章。這真是標

1 胡光華：《八大山人書法的藝術風格》，轉載於《八大山人研究大系》第八卷·下，江西美術出版社 2015 年版，第 77 頁。

準、老練的「八大體」了。

1692 年（67 歲）的《行書軸》。

1692 年（67 歲）《行書千字帖冊》16 開，楷行草兼備，用筆在規矩中見靈活，平中寓奇。[1]

總之，八大體前期（59 歲—69 歲）的書法可由幾位書法理論家的話語來評說，如翁振翼在《論書近言》中説：「學書不亦筆筆求工，求工則必不工……筆筆用意，乃妙。」黃庭堅在《論書中》説：「《蘭亭》雖真、行書之宗，然不必一筆一畫為准。」劉熙載在《藝概》中説：「學書者始由不工求工，繼由工求不工，不工者，工之極也。」

八大這一時期的書法，就是進入了「由工求不工」的階段，雖然不是一筆一畫都寫得中規中矩，卻是工之極也。

3. 八大後期，1695—1705 年（70—80 歲），晚年高古平和階段

對八大山人的書法之路來講，70 歲又是另一個分界線。

（1）八大對自己晚年書法也充滿自信，説：「行年七十始悟永字八法。」

（2）八大自己的署款有變化。1694 年（69 歲）將在署款「八大山人」之「八」由八字外撇形轉變為內撇形，即兩點之狀。70 歲之後，八大在署款中用「八大山人寫」取代以前的「八大山人畫」，並一直沿用至去世，「寫」與「畫」，一字之別，意味大矣。

（3）八大 70 歲後，獨立書法作品驟增，書法作品不僅數量多，而且精品多，59 歲以後創造的「八大體」，更加成熟完善。

（4）八大的書風趨向於平和簡靜，進入豁然貫通的境界。八大在晚年書法形成了「八大體」，以含蓄簡練為特徵。雖然還保存了探索期結體怪偉的成分，但明顯的變化是趨向簡化。結體也刪繁就簡，少連綿牽絲，盡量減少多餘的線條。無論是行楷、行書、行草、草書，以拙樸遒勁見神，以奇偉敧正得勢，以疏朗空靈生韻。

（5）無論是書法作品或是畫中題字，多是行草，不再用或少用篆隸，摒棄方折的隸意，化方為圓，寓方於圓，純用篆書的圓轉。用筆愈來愈含蓄無

1　崔自默：《八大山人書法的啟示》，轉載於《八大山人研究大系》第八卷·上，江西美術出版社 2015 年版，第 45 頁。

圖 12　《行書禹王碑文卷》（局部）《八大山人全
集》第 2 冊第 374 頁

鋒芒，圓渾醇厚，頓挫減弱，提按和跌宕變化減少，用墨的枯潤變化也愈來愈少了。

（6）自然平和。70 歲以前，八大書法盡學前人而不囿於前人，縱橫奇崛，不拘常式，結體上欹側移位、章法上誇張變化，書法作品搖蕩善變，奇崛恣肆，最明顯的特徵是奇異的誇張的結體和變形。70 歲之後，八大書風變為凝重洗練，精神內斂，蕭散閒雅，雄渾朗潤、凝重簡約，墨不外溢，平和而無火氣，靜穆而少躁動，盡量縮小對比和反差。整體風格自然溫和，渾然一體，有蘊藉持重之長老風，而無咄咄逼人之世俗氣。濃郁的激情寓於平靜簡約，雄渾的活力只是流淌在疏密有致、參差錯落的字裏行間。

下面，我們看看這一時期八大書法的主要作品。

如 1695 年（70 歲）的《行書禹王碑文卷》（圖 12），結體似拙而實巧，用筆柔緩而挺勁，有返璞之趨勢。在用筆上明顯融入篆書的筆意，中鋒用筆，寓方於圓。不是靠提按頓挫表現外在的用筆豐富性，而是在起收筆處藏頭護尾，以凝練圓渾的筆道表現內美。這樣一來，用筆的簡練和含蓄更有利於字體造型的大小、長短、欹正的變化，八大試圖在用筆的平正和結構的險絕之間尋找新的平衡。[1]

1696 年（71 歲）的《行書西園雅集記卷》也是融入篆書筆法後的作品，與八大在 1688 年（63 歲）寫的《行草西園雅集卷》相比，筆法明顯變化，功力與境界大異。本書後有專文賞析，此處不贅。

1697 年（72 歲）《河上花圖卷》的題詩是八大成熟期的代表作之一。這個長卷長 1292 厘米，詩題於畫後，獨立成幅，長 30 多厘米。是書畫合璧之

1　李一：《八大山人的書法之路》，轉載於《八大山人研究大系》第八卷·上，江西美術出版社 2015 年版。

作，書法風格與繪畫風格一致，200 多字的詩歌似隨口騰出，書法信手寫來，意境高古、蒼涼、痛快、清脫。用筆沉着，厚重而見篆籀意，隨着口中所吟，筆之中鋒禿毫行於紙上，篆意滲入行草之間。結字上追求「怪偉」的趨勢漸收，愈見平和，恣意中求古勁高秀，隨着穩重而流動的行筆，出現了佈局上的大小、長短、欹正的變化。通篇充滿畫意，渾然天成，沒有一點斧鑿的痕跡，達到隨心所欲不逾矩了。顯示了蘊藉、洗練、朗潤、古樸、含蓄、靜謐的特點。外雄渾柔潤，內韌勁深厚，自然天成，稚拙率真，爐火純青。

圖 13 《臨蘇軾〈喜雨亭記〉》 紙本墨筆 縱 16 厘米 橫 14 厘米 《八大山人全集》第 3 冊 659 頁

1697 年（72 歲）《書（韓愈）送李願歸盤谷歌》，此書後有專文賞析，此處不贅。

1702 年（77 歲）《書畫冊》十二開，為八大最高水準的書法。

1705 年（80 歲）「夏日」署名「八十老人」的十二開《書畫冊》之六至之九臨蘇軾《喜雨亭記》。（圖 13）

同年五月的《般若波羅蜜多心經》《行書醉翁吟卷》，恬淡天成，靜物而單純，不加任何強調修飾，不著一絲煙塵氣息，可稱八大書法的巔峰，達到了「松風流水天然調，抱得琴來不用彈」的化境。[1]

1　卜靈：《簡論八大山人的書法風格》，轉載於《八大山人研究大系》第八卷‧下，江西美術出版社 2015 年版，第 65 頁。

<table>
<tr><td>四</td><td>甚麼是八大山人那名揚四方的「八大體」？</td></tr>
</table>

　　王方宇先生説：「八大山人的書法成就，用中國傳統的尺度衡量，同歷代大書法家作品相比，可以説，夠得上最高的品格」。[1]

　　八大的筆墨圖式非常獨特，八大書法有着鮮明的符號性，識別度高。畫如其人，書如其人，功力深厚，特別是花甲之年後的書法，達到了出神入化的巔峰狀態。八大的字，後人可以學習，卻難以企及，只能激賞，卻無法假冒。

　　那八大山人的書法特點有哪些呢？我們從筆法、字法、章法上講三點：

1. 筆法上，中鋒用筆，寓方於圓

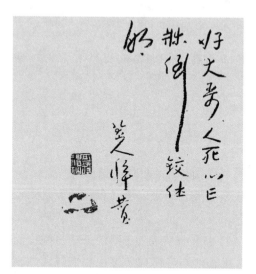

圖1 《題丁雲鵬十六應真圖冊》之六　十六開　絹本墨筆　縱21.3厘米　橫22.3厘米　《八大山人全集》第3冊第714頁

　　中國書法是線條的藝術，線條是書法的靈魂。看八大的繪畫也好，書法也罷，都感覺到其線條的「氣韻生動」，八大書法的線條美是一大特點和亮點。

　　看這幅作品（圖1），且不説八大的留白藝術，就單看其書法，禿筆、枯墨、中鋒，特別是那個「倒」，一個字佔了四個字的位置，那一豎，直貫到底，都是筆以生「氣」，墨以成「韻」。

　　八大書法的線條美，美在用筆。書法藝術的物化形態就是通過用筆來書寫線條、結字造型，用筆就是書寫點橫撇捺等筆畫時的筆鋒

1　王方宇：《八大山人的書法藝術》，轉載於《八大山人研究大系》第八卷·上，江西美術出版社2015年版。

的運動狀態，這就要掌控毛筆的柔軟而富有彈性的筆毫，使運鋒鋪毫首尾完善，氣勢流暢，筆力豐盈，使筆毫在順逆相交、疾澀相顧、輕重相間的情況下運行。清代康有為說：「書法之妙，全在運筆。」

八大山人書法的成就，主要是筆法的改變。我們怎麼欣賞八大書法的用筆呢？看八大的起筆、行筆和收筆。

漢字的書寫，每一筆都包含「起筆、行筆和收筆」三個階段，而八大書法的起筆，從劍拔弩張的方筆出鋒，改成圓潤藏鋒，以圓潤出之，很少有銳利的鋒芒。收筆不大露鋒芒，顯出圓鈍，平靜含蓄、樸實無華。行筆呢？禿筆渴墨、中鋒運筆，這是「八大體」的一大特色。八大書法在行筆過程中，均勻地使筆鋒團聚，以中鋒貫徹始終，筆毫就這樣壓着紙向前推進，筆畫在行進之中沒有明顯的起伏變化，轉折處、轉角處均無棱角。

丘振中先生認為，八大書法，折筆變圓筆，主要原因在於中鋒的運用。對中鋒的堅持，必然會盡量避免折筆，而以轉筆為中心。他對轉筆的控制十分出色，線條勻整而富有韌性，特別是右上角彎折處的孤線。[1] 方宇先生認為：八大的這一轉變發生在 1689 年至 1690 年之間。現在傳世的《臨河敍》都是他筆法轉變以後的作品。[2]

當然，多位專家也談到，八大書法的中鋒用筆，並不那麼絕對化。「八大山人在運筆時並不是將筆鋒調整至絕對的中鋒以使筆畫的兩邊勻稱，而是在保持筆鋒基本處中鋒狀的情況下，適度地運用側鋒技術，以筆肚抵紙，通過竹紙之間的皴擦，造成筆畫某一邊筆糙與殘缺不平」。[3]

而中鋒用筆的主要因素，就是引篆入行、草。正因為引入篆書的中鋒筆法，才致使提頓減少，筆力雄渾、凝重，筆畫圓勁、厚實，有立體感。

書法的筆畫線條，其審美品格表現在幾個方面：筆畫線條的力量強度，即充沛而剛柔相濟的筆勢力量、筆畫線條的力量厚度，即筆畫富有立體感、

1　邱振中：《八大山人的書法藝術》，轉載於《八大山人研究大系》第八卷·上，江西美術出版社 2015 年版

2　王方宇：《八大山人的書法藝術》，轉載於《八大山人研究大系》第八卷·上，江西美術出版社 2015 年版。

3　白謙慎：《清初金石學的復興對八大山人晚年書風的影響》，轉載於《八大山人研究大系》第八卷·下，江西美術出版社 2015 年版，第 12 頁。

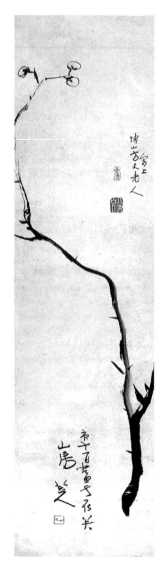

圖 2　《墨梅圖軸》　紙本墨筆
縱 125.7 厘米　橫 34 厘米《八
大山人全集》第 3 冊第 728 頁

圓柱感，筆畫線條運行狀態的生動性和活潑度。

　　看八大的字，平靜簡約。八大運筆較為緩慢，似乎犧牲了速度，甚至其草書也看不到風馳電掣的速度，但筆畫從頭到尾比較均勻，看不到起伏連綿的線條，而人們就是在這種心平氣和、淡定從容的平靜中體會到一種剛毅和嚴肅，體會到「骨法用筆」乃是筆法中的法中之法。

　　看八大的字，其線條都能以最簡練的筆墨來表現最豐富的內涵，一點也不單調，豐富微妙，就像交響樂裏的管樂，低沉而悠揚。[1]

　　這幅《墨梅圖軸》（圖 2）創作於 1690 年（65歲），看那梅花的枝幹，曲折向上，那就是一個向上奮進的生命，綿長、頑強，仔細品鑒，八大的那管毛筆，似乎就像一孔泉眼，荷梗、樹木、山石，以至於最幼小的筆觸，都被那筆鋒上的水墨纏裹着，汨汨湧出，滲透於紙上，凸現在人們面前。看這枝梅幹，再去品鑒八大書法裏的線條，似乎能領悟八大筆墨藝術中的規律與韻味。

　　看八大的字，其線條富有個性，圓潤遒勁，柔美而有筋質，富有彈性，節奏感強，表現力豐富。他的筆力堅勁，每根線條都像鋼筋鐵絲，點畫雖細，質感卻遒勁厚重。

　　看八大的字，每根線條都是那麼乾淨純淨，至純至淨，至簡至潔，沒有一絲的拖泥帶水，沒有一點煩躁不安，甚至看不到提按與頓挫，絕不矯揉造作，端莊而容與，樸茂而空靈，簡單而自

然，「氣象高曠而不入疏狂」（八大語[1]），風神秀逸不流於軟媚，沉穩秀勁，寓樸厚於婉轉，藏勁健於圓活，存奇逸於工整，見激越於沖融。[2]

2. 字法上，結體寬博、字形圓融

八大寫字，常常大小誇張，把一個字分開寫，寫得像兩個字，有時又把兩個字合成一個字。結字因字生勢。自然隨意。

八大的字形空曠圓融，雍容寬綽，特徵有三：

一是單字內部的大面積空間，1. 無論左右、左中右、上下、上中下結構，還是半包圍結構，都是相鄰的部分相互遠離，大大拓展了空間的空白。2. 通過伸展包裹的筆畫、將被包裹的部分寫小來拓展封閉或半封閉空間內的空白，像「口、國、包、同、司」這種全包圍、半包圍結構的字，其右上角轉折處不但方折寫成圓弧，而且盡量伸展出更大的梭形空間。3. 將左右結構的字寫得左高右低，從而使左下角空白。八大對線條質感和空間意識有過人的敏感，晚年的書法用筆寓方於圓，單字結構圓渾，即使運用折筆，也注意保持外部輪廓的圓轉，結構的圓渾就使單字保持明顯的收斂。

二是有意使某些部首或筆畫的正常位置發生偏移。八大行書最明顯的特徵是結體上的大膽，他拘謹於結體的規矩，常常有意改變漢字的固有結構和固定結體，左右錯位，移位，上大下小，偏斜攲側，疏密對比，繁簡對比，疏離錯落，打破習慣定勢，造成視覺衝突，又能中節中度，險中求穩，取得和諧統一。

三是他善於把握攲側和平正的關係，每個字單獨看去幾乎全都東倒西歪，重心不穩，卻能在不穩中求穩，在不平衡中求平衡，保持全篇佈局勻稱和諧，足見他的手段以及雄渾健拔

圖 3 《瓜月圖軸》上的題跋 《八大山人全集》第 3 冊第 720 頁

1 《臨古詩帖冊》之六，《八大山人全集》第 4 冊第 866 頁，江西美術出版社 2003 年版。

2 雒三桂：《大美無言》，轉載於《八大山人研究大系》第八卷・上，江西美術出版社 2015 年版，第 60 頁。

的筆力功夫，能「力挽狂瀾」。如《瓜月圖軸》題跋（圖 3）這幅作品，灑灑
落落，率性自如。就單個字來看，結體多姿，字內空間，就單個筆畫來看，
筆法搖曳生姿，墨色幻化無窮，就章法佈局來看，字裏行間錯落穿插，每個
字都想出眾冒尖，然相互之間又顧盼生情，若有雲煙穿行紙面。

《河上花圖卷》（1697 年，72 歲）題詩在用筆的圓渾上與《行書醉翁吟
卷》如出一轍，但排列佈局上一反以往的連續性為基礎的方式，字體大小錯
落，相互配合，也與鄰行交纏在一起，造成一種獨特的節奏。[1]

3. 章法上，佈局錯落，空靈疏朗

八大會把行書和草書夾雜並置在一起，造成結構上的某種衝突，同時再
用一種圓轉的筆法將它們統一在作品中，從而展現出新的面貌。[2]

八大書法的章法佈局猶如繪畫，善於營造大面積的空白，有時擴大字
距、行距，以凸顯單字的妙趣以及整幅作品的精神面貌。如《竹荷魚詩畫冊》
之二《魚》（圖 4）上的題詩：

圖 4　《竹荷魚詩畫冊》之二《魚》
上的題詩《八大山人全集》第 3 冊
第 710 頁

細雨濛濛黃竹邨，

輕舟白白水雲屯。

如何了得黃牙飯（上聲），

五月河豚亦倒吞。

己巳六月，黃竹園畫並題八大山人。

八大的這幅作品，畫、書、印相互
配合，構成和諧統一的圖畫，意境深遠。
就書法來看，章法佈局流布參差攤疊，字
間錯落掩映，佈局結體的大小、長短、敧
正、挪移相結合，那疏朗縱橫的分行布
白，空靈疏朗，看似寬鬆，細細品味，便

1　　邱振中：《八大山人的書法藝術》，轉載於《八大山人研究大系》第八卷·上，江西美術
　　　出版社 2015 年版。
2　　邱振中：《八大山人的書法藝術》，轉載於《八大山人研究大系》第八卷·上，江西美術
　　　出版社 2015 年版。

覺筆筆生發中骨質緊密，絲絲相扣。[1] 一字可以成行，數字結成氣象，字裏行間、大小疏密、跌宕起伏，主次分明。八大山人在《行書千字文帖冊》十六開之十六題款中記載：

> 壬申五月既望，曉透黃竹園，飛光一線為書。頃之，壽春祠偕好生堂道士至，為作篆字數行，後半綴文乃爾錯落也。

圖 5　《花鳥山水冊》十開之十《行書蘇軾游廬山記》　紙本墨筆　縱 31.4 厘米　橫 23 厘米　《八大山人全集》第 4 冊第 852 頁

1　傅明鑒：《八大山人書法藝術淺析》，轉載於《八大山人研究大系》第八卷·上，江西美術出版社 2015 年版，第 192 頁。

　　其中「乃爾錯落」,雖然説的是篆書,但也可以看出八大書法對章法佈局的看法,他實際上也是這樣做的,並達到很高的藝術水準。

　　《行書蘇軾遊廬山記》(圖 5),書寫於 1700 年,75 歲高齡。這幅作品一是給人的整體觀感是平和安靜,心清氣爽,寫得行雲流水,神機一片。二是通篇佈局縱橫揮灑,空間安排恣肆率意。三是行款佈局錯落有致,天真爛漫,氣韻生動,律動感強烈。空間與空間之間不停地收放更迭,塊面空間與零碎空間之間相互縱橫錯落,豐神疏逸。四是字法筆法的運用,出神入化,所有的單字空間的聚散、疏密、欹正、位移都在整體章法的起承轉合中不斷生發,正像古人所説:行走於山陰道上,山光水色交相輝映,讓人賞心悦目,目不暇接。

五　八大的書法之路為甚麼要沿着歷史脈絡往回走？

一

八大山人十分注重向前人學習，向傳統學習，從「少時能懸腕作米家小楷」，到去世前，他一生都在臨習前人字帖。

1702 年，八大 77 歲，參加一個老朋友的壽宴，作《松柏同春圖卷》（圖 1）以賀壽，就在這次朋友雅集，八大看到一幅懷素的真跡，喜出望外，隨即臨帖，並將此事記在賀壽的畫上。

八大在這幅畫的題記中說：「溪南吳君古稀初度」，大家「捧觴稱慶」。主人家藏有懷素的《千文》真跡，我真是高興。「是日得以飽觀，隨興臨學」，席間，大家向我「索圖作壽」，於是，我「書興發」，「磨出一錠兩錠墨，寫出千年萬年樹」，「且酌且揮，若有神助」，不知不覺就畫出了一幅 41 厘米長的《松柏同春圖》，在畫卷的末尾寫了一段 160 多字的後記。八大說他「一觴一詠」，「筆走龍蛇」，「漫贅俚言」，這幅字畫獲得大家激賞，「滿座欣賞拙筆甚有天趣」。八大心中認可，甚是欣喜，仰面大笑，嘴上卻說「沒有那麼好吧」（「仰面笑曰：『亦未必然』」）。

圖 1 《松柏同春圖卷》上的題記　《八大山人全集》第 3 冊第 611 頁

　　這篇題記生動細膩地把當時的場面呈現在人們面前，寫出了壽宴的歡樂，不但書法好，與繪畫搭配恰當，同時反映了八大這個人的天真率真，要知道，這個時候八大已經是 77 歲的老人啦。這個題記就反映了八大學習前人、臨習字帖的習慣。

　　其實，要研究八大的書法，就要排列一下他學習前人的臨學之路。八大的臨習有幾個特點：

　　1. 八大臨習前人，臨得多，涉獵廣泛。現在有些人學習書法，只認一個人，或歐陽詢、或顏真卿，只練一種體，或楷書、或草書。但是，從八大來看，從古到今，秦、漢、晉、唐、宋、明，幾乎所有朝代都被他臨遍了，篆、籀、隸、草、楷，幾乎所有書體都被他練過，從漢代的蔡邕到明朝的董其昌、黃道周，幾乎所有的書法名家都被他學遍。沒漏一個人，沒少一個朝代，沒缺一種書體。所以，他的路子走得寬，是書法學習的一條大路。

　　2. 八大臨習前人，非常自覺。看八大臨帖，有個現象很有意思：八大早年臨習褚遂良、董其昌等，從不標明「臨某某人」，字形卻與前人的字，筆畫、結體、字形、章法特別像，臨仿的痕跡明顯。後來，1682 年（57 歲）書《甕頌》《酒德頌》開始注明「臨」「頌」字樣。69 歲進入晚年後，臨習前人字帖時更是明確題款「臨某某人」。所以，八大的這種臨習是一種成熟後的自覺，這是書法學習的一條正路。

　　有些人學習書法，就是埋頭自己學，雖然苦練，卻是由着自己的性子寫，跟着自己的感覺走，這終歸是成不了氣候的。

　　3. 八大臨習前人，不是臨摹，而是「抄寫」。八大晚年的臨帖，完全不同於早期的臨摹，他不是去臨摹古人書法的字「形」，不是一筆一畫照着描，照着臨，而是去體會古人書法的「韻」，照着自己的感覺寫，呈現古人的「神」，寫出自己的「貌」，不是摹臨，而是意臨；而是抄帖，是「抄寫」，是借抄古書進行創作的一種手段，比如，從八大的《臨河敍》，就看不到王羲之的筆畫字形，只是八大自己的書法面貌，但王羲之的晉人書法之氣韻神態，卻蘊藏其中。八大是借這種臨帖來追尋中國書法的脈絡，體會古人的筆意，在更高層面與歷史傳統對話。所以，八大的路子走得新，是一條創新之路。

　　人們説，一個人能向未來看多遠，取決於他回顧的歷史能有多遠，一個

人向未來伸出的創新觸角有多長，取決於他扎在歷史土壤中的根基有多深。八大的書法之所以能橫空出世，驚艷世人，就在於他十分注重歷史傳統，自覺學習前人，對中國書法傳統創造性轉化、創新性發展，所以，八大書法的字法、筆法、章法、氣韻格調才基因強大，根脈很深，帶有濃厚的八大風格，八大晚年書法才會血濃骨老、爐火純青。

二｜

　　學書法的人講，看一個人的字好不好，就要看這個人的字有沒有出處，有沒有來路。沒有出處的字，那是瞎寫，來路不正的書法，那就是旁門左道野狐禪。八大的書法功夫深，深就深在八大從秦漢、晉唐、到宋明，全部走了一遍；八大書法的水平高，高就高在是八大自己的字，卻有着張芝、王羲之、歐陽詢、黃庭堅等許多人的身影，是有出處、有來路的。當然，八大書法的這個出處和來路，並不是說這一筆是王羲之的、那一畫是黃庭堅的，而是說，八大的書法是從中國文字發展和書法演變的歷史進程中長出來的。

　　所以，欣賞八大書法，就要把八大的臨習之路和中國文字發展和書法演變的歷史進程對照起來看，這樣，才能看出八大書法的歷史根基和文化基因。

　　漢字的歷史有 6000 多年了，最早的能夠識別的文字系統是 3000 多年前的甲骨文，然後是周朝的金文，甲骨文是用刀刻在龜甲獸骨上的，金文是鑄造在殷周青銅器上的，都是用「硬筆」「寫」在硬物上。而軟筆書法是用「軟筆」寫在「軟物」上（帛、紙），從最早用毛筆書寫的秦篆、漢隸開始，然後是楷書、行書和草書的出現與發展。

　　文字的發展和文字書寫（書法）的演變受到幾種動力的推進：

　　一是表情達意的需要。文字和書法都是人們表情達意的工具，隨着人們交往的擴大、頻繁與複雜而不斷發展演變。除了在造字法上發展出象形、指事、會意、形聲、轉注、假借等方法之外，就從軟筆書法的幾種書體來看，篆書、隸書、草書、楷書、行書等，也都是一種不斷滿足表意的複雜過程，比如相對於篆書來講，隸書起筆收筆、偏旁部首、筆畫的波磔、相對於篆隸來講，楷書的點折橫豎撇捺、「永字八法」，都在不斷豐富文字字形自身複雜

的同時，滿足了表情達意的需要。

二是人們書寫簡便、快捷的需要。

三是人們書寫工具與載體的變化與改進。且不說甲骨文、金文在筆畫、筆道、字法上特點受制於工具與載體，比如篆書可以用刀刻或用軟筆寫在竹簡或木牘上，或寫在絲帛、紙上。用甚麼樣的筆、用甚麼樣的紙，都會影響文字書寫的筆畫、字形和章法特點。比如，明朝中期，生宣紙的出現，對八大書畫的創作就有相當的影響。龍科寶《八大山人畫記》才會評價八大山人「皆生紙淡墨」。

從這三點來看毛筆書法的歷程：

篆書是秦統一全國實行「書同文」後的規範書體，特徵是筆畫粗細劃一，線條勻稱，行筆圓轉流暢、字形修長、上密下疏，排列整齊。

漢代通行隸書，隸書出於書寫簡便實用的目的，對篆書去繁就簡，筆畫改曲為直，改「連筆」為「斷筆」，從線條向筆畫，筆畫橫長豎短，筆法蠶頭雁尾，筆畫波磔，一波三折，生出掠筆、波挑、方勢，字形變長圓為寬扁，工整華麗。蔡邕（133─192）是其代表。

但是，用隸書來書寫軍事文牘，時間來不及，便出現了既簡又便的章草。在西漢時期，草書主要出於戍卒徒吏之手，是典型的民間書體。章草就是隸書的一種快寫，它衝破了隸書嚴謹的法度，解散了隸書的體勢，保留了隸書的形跡，如筆法上留有隸書的波磔；字形上方中帶扁，橫向取勢；章法上「字字區別」（張懷瓘《書斷》），上下字獨立而不連寫。

從漢末到魏晉，文字的書寫藝術和書體演變進入自覺時期，出現第一個高峰期，各種筆法和書體，如張芝、索靖的章草，鍾繇的楷書，王羲之、王獻之的行書，都隨之出現並完成。

到唐代，中國書法史又出現第二個高峰期。歐陽詢、顏真卿、虞世南、褚遂良的楷書、張旭懷素的草書、李邕的行書、孫過庭的《書譜》理論，一時群賢畢至，群星燦爛。

縱觀八大現存的書法臨習作品，就會發現八大臨習得非常全，從篆書、隸書，到草書、行書、楷書；由秦、漢、晉，到唐、宋、明，八大書法的臨習之路走得非常遠，是一條長長的路。

八大臨寫過唐代歐陽詢、歐陽通、褚遂良、顏真卿、孫過庭、李邕、張

圖 2 《臨蔡邕書卷》 紙本墨筆 縱 22.5 厘米 橫 84.6 厘米 上海博物館藏《八大山人全集》第 2 冊第 370 頁

旭、懷素⋯⋯有《臨褚遂良書》（各四開）、《臨褚遂良〈聖教序〉》（《山水冊》二開之二）、《臨歐陽詢書畫冊》（一開）、《臨古詩帖冊》（六開）。

八大臨寫過魏晉鍾繇（151—230）、索靖（239—303）、王羲之（303—361，一作 321—379）、王獻之、王僧虔等，有《臨索靖月儀帖》（六開）、臨王羲之《臨河集敘》19 件、1699 年（74 歲）《行楷臨興福寺闕截碑》（二十開）等。

八大還臨寫過漢代蔡邕、張芝（？ —192）等，有 1694 年（69 歲）《石鼓文篆楷書冊》（十四開）、《行書臨禹王碑文卷》1695 年（一開）、《臨蔡邕書卷》（圖 2）。

除此之外，宋代的蘇東坡、黃庭堅、米芾，明代的董其昌、黃道周等名家法帖均被八大一一臨仿過。有《臨王寵書》（一開）、1703 年（78 歲）《臨黃道周》尺牘（2 頁）。

再舉一例，八大於 1702 年（77 歲）多次臨過《藝韞帖》，如《行書藝韞帖冊》；《行書扇頁》，結構勻稱雅致，章法安靜典雅。《藝韞帖》是《淳化

閣帖》收錄的唐太宗書帖，而《淳化閣帖》是宋太宗趙光義於 992 年（北宋淳化三年）令翰林院侍書王著甄選內府所藏歷代墨跡編次摹勒，是我國歷史上第一部大型名家書法集帖，簡稱《閣帖》，共十卷，收錄了中國先秦至隋唐 1000 多年的法帖，包括帝王、名臣等 103 人 420 帖。八大那麼大年紀，居然還看到並臨習這麼珍貴的書帖集，可見他的臨習功夫下得深。

我們從八大的臨習之路上，完整地看到了中國書法、書體演變的歷程，所以，八大書法的歷史根基特別深厚，文化基因十分強悍，表現出來的文化底蘊特別濃郁，個性特點也十分鮮明和突出。

三

不過，對八大的臨習，我們可以提出一個問題：中國毛筆書法，從秦漢晉、到唐宋明，無論是篆書、隸書到行、草、楷的書體演變，還是筆法、字法到章法的書寫發展，都是一個由簡單到複雜、由單一到豐富的過程，但是，八大山人的書法之路卻由唐到晉、由晉再回溯到漢，他為甚麼要逆流而上，沿着歷史脈絡一直往回走呢？他為甚麼要越練越遠、越練越古呢？

一、八大是要熔古今為一爐。他從今臨到古，不是采蘑菇的小姑娘，撿到籃子裏都是菜，不是中藥鋪、大拼盤，而是太上老君的煉丹爐，各種書體都臨習，各種風格都學習，然後融會貫通，卓然算成一體。八大自己在《書臨河敍・題識》就説：「臨書者云：晉人之書遠，宋人之書率，唐人之書潤，是作兼之。」

二、八大是要用最簡單的形式、最單純的線條來表現最豐富的內容。八大的晚年書法，會讓人想起中國文化常用舞劍來比寫字。唐代公孫大娘善於舞劍，李白、杜甫都寫詩稱讚，杜甫還説張旭從公孫大娘的舞劍中悟到書法之道，《樂府雜錄》也説懷素見公孫大娘舞劍，草書遂長。明朝徐渭也在《張旭觀公孫大娘舞劍器》説「大娘只知舞劍器，安識舞中藏草字」，總之，都認為舞劍與書法有密切關係。金庸、古龍先生筆下的劍客，常有「手中有劍，心中無劍」，那麼，劍歸劍，人歸人，人劍兩不相涉；如果「心中有劍」，哪怕「手中無劍」，也會無劍勝有劍，因為這時人劍合一。八大晚年書法，

禿筆、中鋒、淡墨，可人筆合一，滿紙雲煙。你看八大，臨習前人書帖，一直臨習到晉、漢，不能説他心中的情感不豐富，也不能説他不了解、沒掌握表現複雜內容的多樣形式，所以他盡量不用楷書的提按，不用狂草的速度與筆鋒，不用隸書的筆畫波磔起伏，就用晉人的氣韻、篆書的筆法，就一支禿筆，就一種速度，心平氣和、從容淡定地寫下去，他是有意要用最簡單的形式來表現最豐富的內容，他像一名高超的劍客，他是一名真正的書者。

董其昌摯友陳繼儒（1558—1639）在為董其昌《容台集》寫的序言裏稱讚董其昌「漸老漸熟，漸熟漸離，漸離漸近於平淡自然，而浮華刊落矣，姿態橫生矣，堂堂大人相獨露矣」。此話移用來評價八大的晚年書法，也是十分恰當的。晚年的八大，人生經歷、心理情感、思想內容不可謂不豐富，不可謂不複雜，他掌握的用來表達思想情感的手段也不可謂不繁多，但他鋪開大地就是紙，折枝柳條就是筆，甚至連點勾撇捺、提按頓挫都不用，就這麼用粗細一致的篆書線條、就這麼用勻速推進的中鋒筆法來體現筆畫的豐富、字形的豐富。

浮華落盡，絢麗去矣，平淡自然，姿態生矣，一個活生生的八大「堂堂大人相」，獨露矣。

六　　八大山人從唐人書法那裏學到了啥？

　　在八大山人那個時候，書法學習十分重視學習唐人。

　　翁振翼在《論書近言》中說得更是斬釘截鐵：「唐以後書，一輕易學不得。」為甚麼呢？翁振翼比較了晉、唐、宋三個朝代的書法，認為學晉要從唐入手，而宋不及唐。「書尚古拙，宋人各出新意，所以不及唐人古拙。」「唐書無病，宋書多有病。宜分別觀之。」為甚麼宋人書法「多有病」呢？「宋人書非不高……意在學晉而不及唐，遂多病筆。」宋人是在意趣上追隨晉人，而力度卻不及唐人，所以敗筆很多。

　　初學書法時不能只追求意趣，而要做到用筆慷慨，結構法度嚴謹。

　　怎樣做到法度嚴謹呢？要「學唐人法，不容一筆苟且」。翁振翼認為：學習書法，不學唐人法度很難有所成就。

　　清代書法家王澍在《論書剩語》中說：「魏晉人書，一正一偏，縱橫變化，了乏蹊徑。唐人斂入規矩，始有門法可尋。魏晉風流，一變盡矣。然學魏晉，正須從唐入，乃有門戶。」

　　梁巘《學書論》也說：「學書須臨唐碑，到極勁健時，然後歸到晉人，則神韻中自俱骨氣。」

　　為甚麼這麼多書法大家都強調學習書法要從唐入手呢？

　　因為唐代是中國書法發展史上繼晉代之後出現的第二個高峰。唐代在真、行、草、篆、隸各種書體中都出現了影響深遠的大書法家。楷書有歐陽詢、虞世南、顏真卿、柳公權，行書則有李邕，草書有張旭、懷素等，篆隸二體有李陽冰、韓擇木、蔡有鄰、李潮、史惟則等。

　　八大對晉、唐、宋都下力甚勤，他對上述言論恐怕是認同的，並且身體力行地實踐之。而八大山人正是從唐代書法入手的。

　　自宋代起，學書之人重唐人之法度，重晉人之韻味，而八大山人先突唐人之法，再攝晉人之韻，冶晉、唐、宋書法為一爐，熔鑄各家。我們知道，八大在楷書方面學習了唐代的顏真卿、褚遂良、特別是歐陽詢。我們現在還沒發現八大臨習柳公權的作品，是至今還沒有發現呢，還是八大壓根就沒有

臨習過柳公權呢？就不得而知了，此處不論。八大在草書方面學習了懷素，在行書方面學習了李邕。這裏就講講八大山人對李邕的臨習。

李邕（678—747），唐代書法家，曾任北海太守一職，人稱「李北海」。李邕一生光明磊落，疾惡如仇，他彈張昌宗之黨，諍諫中宗之失，斥鄭普思之邪，劾武三思之罪，駁韋巨源之諡，辯姚崇之冤，在武后、中宗、玄宗面前都敢犯顏直諫，結果，得罪了許多人，引來「奸佞切齒，諸儒側目」，不為俗眾所容，經常被貶，在地方為官長達 34 年，有一次被貶海南任崖州舍城丞。[1] 舍城縣位於今海口（原瓊山）境內。

李邕雖然一生宦海沉浮，卻狂傲不馴，他以詩文、書法冠於當世，尤以書法成就最大。《舊唐書》卷 190 中《文苑中・李邕傳》載：「邕早擅才名，尤長碑頌。雖貶職在外，中朝衣冠及天下寺觀，多齎持金帛往求其文。前後所製，凡數百首。受納饋遺，亦至巨萬。時議以為自古鬻文獲財，未有如邕者。」李邕光靠幫別人寫碑文，就成了大富翁，手中一有錢，胸中就有膽，於是，他就特立獨行、「恃才傲物」了。

720 年，李白 20 歲，剛出道，去拜訪名震當世的渝州（今重慶市）刺史李邕，遭到冷遇，李白頗為鬱悶，賦詩一首《上李邕》：「大鵬一日同風起，扶搖直上九萬里。假令風歇時下來，猶能簸卻滄溟水。時人見我恆殊調，見余大言皆冷笑。宣父猶能畏後生，丈夫未可輕年少。」說我李白是一隻大鵬呀，年紀雖輕，您可不要輕視我呀。話雖這麼說，李白對李邕還是很敬重，後來，李邕被李林甫誣告陷害直至被杖死。李白賦詩說：「君不見李北海，英風豪氣今何在？」[2]

李邕書法的代表作有《岳麓寺碑》《葉有道碑》《雲麾將軍碑》（即《李思訓碑》）。八大山人對李邕的這些名作可能都臨習過，但《八大山人全集》中只見後文提到的一幅。芮新豐先生提到過兩件：一為八人山人 66 歲在山水冊頁中臨《麓山寺碑》（圖 1），一是八大山人 80 歲時臨《李思訓碑》。[3]

李邕的《岳麓寺碑》在今長沙市麓山岳麓書院裏，碑高 272 厘米，寬

1　《舊唐書》卷 190 中《文苑中・李邕傳》。
2　《答王十二寒夜獨酌有懷》。
3　芮新豐：《八大山人的書風特點》，轉載於《八大山人研究大系》第八卷・下，江西美術出版社 2015 年版。

圖 1　《臨麓山寺碑》（局部）轉引自芮新豐《八大山人的書風特點》《八大山人研究大系》第八卷·下第 158 頁

133 厘米，圓頂。有陽文篆額「麓山寺碑」四字，清晰無損，碑文 28 行，每行 56 字，共 1400 餘字。李邕於 730 年（唐開元十八年）撰文並書寫，字體行書。因年久碑面風化，部分斷裂，現存 1000 餘字。碑文敍述自晉泰始年間建寺至唐立碑時，麓山寺的沿革以及歷代傳教的情況。辭章華麗，筆力雄健，刻藝精湛，文、書、刻兼美，故有「三絕碑」「北海三絕碑」之稱，是長沙市留存最早、價值最高的碑刻。

李邕師承「二王」（王羲之、王獻之），又蟬蛻「二王」，能入乎內而出乎其外，筆力創新。王書以秀逸取勝，李書以豪健得名，所以，古人有「右軍如龍、北海如象」「右軍如風、北海如鷹」的評語，可以說，李邕是東晉以來繼王羲之之後的最傑出的行書高手，代表着唐代行書的最高水平。那麼，李邕的行書有哪些了不起的地方呢？

《宣和書譜》說：「邕精於翰墨，行草之名尤著。」「李邕的字從二王入手，既得其妙，乃復擺脫舊習，筆力一新。」（《宣和書譜》）他反對機械摹仿，提倡創新，曾說：「似我者俗，學我者死。」他的創新在兩個方面：

一是將行書用於碑刻。魏晉以來，碑銘刻石，都用正書撰寫。而李邕改用行書，有「撰碑八百首」之說，名重一時。後人也多採用行書寫碑。

　　二是個性明顯，體格雄強寬厚，開張而又沉穩，字體左高右低，上疏下緊，用筆渾厚而靈秀。筆力藏巧於拙，遒勁舒展，給人以險峭爽朗的感覺。

　　三是從風格來講，用筆瘦勁，方圓兼備，奇險中見穩健，有一種東晉二王以來的行書所沒有的豪爽雄健之氣。比如：李邕的《麓山寺碑》筆力凝重雄健，結體縱橫相宜，筆法剛柔並施，章法參差錯落，如行雲流水。北宋黃庭堅評其：「字勢豪逸，真複奇崛，所恨功夫太深耳，少令功拙相半，使子敬複生，不過如此。」清孫承澤說：「《岳麓寺碑》雖已殘剝，然其鋒穎尚凌厲不可一世。」

　　八大臨寫李邕的現存書跡，除芮新豐先生提到的兩件，《八大山人全集》現收有《臨古詩帖冊》十四開之一、二《臨李邕書》（圖 2）。此作臨於 1702 年，八大 77 歲。八大這篇書法分前後兩部分，前一部分抄錄的是唐代劉肅筆記小說《大唐新語·隱語》敘述隱士盧鴻的一段話：

　　玄宗徵嵩山隱士盧鴻，三詔乃至。及謁見，不拜，但磬折而已。問其

圖 2　《臨古詩帖冊》十四開之一、二　紙本墨筆　縱 23 厘米　橫 16 厘米　《八大山人全集》第 4 冊第 864 頁

故，對曰：「禮者忠信之薄，不足以拜，山臣鴻敢以忠信奉上。玄宗異之，詔入賜宴，拜諫議大夫，賜以章服，並辭不受。」

　　八大這篇書法作品後一部分書寫的則是董其昌（字宗伯）的有關事跡與一段話：

> 董宗伯云：「鴻字浩然，一曰鴻乙。」余頌《戲鴻堂帖》曰：「飛冥易肆高，戲海書家妙。將開鴻乙堂，或免斥鷃笑。」用此事也。嚴君平為冥鴻，鍾元常書如飛鴻戲海，又宋劉次莊有《戲魚堂帖》，而浩然亦有《草堂圖》行於世。臨李北海書。八大山人

　　這段話說的是董其昌（宗伯）宅第中有一書畫齋，叫「戲鴻堂」。董其昌在「戲鴻堂」存有晉、唐、宋、元名家的許多字帖真跡。董其昌從中挑選了一些編成 16 卷，曰《戲鴻堂帖》。至於為甚麼叫「戲鴻堂」呢？董其昌自述了一段話，原文就是八大山人書寫的這一段話的後一部分。

　　這樣看來，雖然八大山人在篇末注明「臨李北海書」，但文字陳述的內容與李邕無關，書法也與李邕行書的筆畫字形相去甚遠，那麼八大晚年學習唐人，取法李邕，學到了哪些東西呢？

　　一是字法險峭爽朗。結體參差錯落，左高右低，上疏下緊，八大山人書法中獨特的「字內空間」與李邕書法的影響密不可分。

　　二是筆法凝重雄健，剛柔相濟，遒勁舒展。人們評論李邕雄奇崛而深厚沉渾，如同萬年之枯藤。八大臨習李邕，就取其筆意：筆墨到處，沉着處不失流動，流動處又顯深沉，鋪毫入紙，聳挺且雄健，時時如孤峰拔地而起，卓然而立。

七　八大最早的書法作品與唐代的楷書

　　從宋代以來，唐代楷書幾乎成為所有人學習書法的入門範本，特別受到推崇。而歐陽詢是初唐四大書法家最傑出者，史稱唐朝楷書第一。他的楷書用筆剛健方勁，鋒芒外露，骨氣勁峭，法度嚴整，結構字字方正，結體狹長、瘦硬沉勁，體勢險峻、欹側穩健，有晉人風韻，又開唐人楷風，他奠定了楷書用筆、結構上的格局，使唐代楷書趨於定性、成熟。八大山人學習書法時可能就以歐體楷書為入門範本，臨習過較長時間。[1]

　　八大山人留下的最早的書法作品是 1659 年（順治十六年）34 歲所作《傳綮寫生冊》中的題識。《傳綮寫生冊》共十五開，其中有三開書法，五開畫上有 8 段題識（其中一開上有 3 段），此八開共有 11 段題跋：5 段楷書、3 段行書、1 段隸書、2 段草書。30 多歲的八大就能做到楷、行、隸、草諸體兼善，可見其功底了得。

　　這裏選的《月自不受晦》是《傳綮寫生冊》之十四書法（圖1），現藏台北故宮博物院。寫的是：

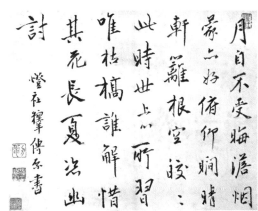

> 月自不受晦，淡煙蒙亦好。
> 俯仰睏晴軒，籬根空皎皎。
> 此時世上心，所習唯枯槁。
> 誰解惜其花，長夏恣幽討？
>
> 　　　　燈社釋傳綮書

圖 1 《傳綮寫生冊》十五開　之十四《書法》　紙本墨筆　縱 24.5 厘米　橫 31.5 厘米　《八大山人全集》第 1 冊第 16 頁

1　邱振中：《八大山人的書法藝術》，轉載於《八大山人研究大系》第八卷·上，江西美術出版社 2015 年版。

　　第 1 句「不受」指沒有受到。「晦」：農曆每月的末一天，這一天月亮完全隱沒。轉義指昏暗不明，晦暝。此句指月明如鏡，沒有晦暗。

　　第 2 句「淡煙」：淡淡的煙霧。蒙：蒙朧，模糊。

　　第 3 句「俯仰」：低頭和抬頭。「瞯」：探視，此作看解。「晴」：晴朗。「軒」：高大。

　　第 4 句「籬根」，指籬笆根。「皎皎」：白而亮。

　　第 5 句「世上心」：世人的心，此處兼有自喻之意，指自己的想法。

　　第 6 句「所習」：所反覆做的事。「枯槁」：指修行，長坐修行，形若枯木。

　　第 7 句「誰解惜」：「解」，知道，了解。「惜」，憐惜。

　　第 8 句「恣」：放縱，無拘束，任意。「幽討」：幽，昏暗，渾暗。《易·困》：「幽，不明也。」《荀子·正論》：「上幽險，則下漸詐矣。」注：「幽，隱也。」另作「沉靜」「安閒」。杜甫《江村》：「清江一曲抱村流，長夏江村事事幽。」此處所用當與杜甫同。「討」：索取，希望獲得。

圖 2　「燈社」印

　　全詩描畫了月亮皎潔的美好仲夏之夜，一位僧人林間習禪的情景，表現出作者被迫寄身禪門的無奈心理。

　　這首詩開篇讚許道：月色沒有受到晦影的侵害，皎潔的月色真好啊，淡淡的煙霧（夜靄）也不錯。抬頭看夜空，低頭看籬笆，月光皎皎，夜色空蒙。在這個皓月當空的夜晚，世上的人卻沒有心思去欣賞這一夜景，所做的事只是形容枯槁，打坐參禪。詩人再一次為人們沒有心情去欣賞這美好的夜景發出感嘆：誰能懂得憐惜珍愛這一美景（「花」）呢？「就讓這樣的長夜任意地存在下去吧」，即讓沉浸在念佛境界中的人們，繼續沉浸下去吧。

圖 3　「刃庵」印

　　這首詩鈐了一枚長方形的朱文起首印「燈社」（圖 2）。「燈社」，即他出家的「介岡燈社」（在今江西省南昌縣黃馬鄉）。八大於 1648 年（23 歲）在介岡燈社落髮為僧，1653 年（28 歲）在介岡燈社拜弘敏為師，法名「傳綮」，號「刃庵」。1659 年（34 歲），住持介岡燈社。1666 年（41 歲）前往奉新縣的耕香院。所以，八大在介岡燈社生活了 18 年，《傳綮寫生冊》及其書法作品就是創作於他任燈社住持

圖 4　「釋傳綮印」

之後的時期。

此詩結尾處，八大鈐了一枚「刃庵」的朱文方形印（圖3），還鈐上一枚朱文長方形的「釋傳綮印」（圖4）。

《傳綮寫生冊》之十五《書法》是一段楷書題跋，在這幅作品中，八大山人已經能寫出一手端莊的歐體楷書。

一、就筆法來看，瘦硬精勁點畫妥帖，結構勻稱，字體修長方正，用筆揮灑自然，收放對比明顯，結字長扁錯落，突出主筆，功底厚實，受歐陽詢的影響，加大了方筆的運用，整體上就顯得比褚體楷書更有筋骨。

二、結體取勢又含有褚遂良的風格，例如「今」「芙」等字，尤其是最後一行款字，很好地再現了褚體楷書寬綽瀟灑的風度。但「渾」「東」「無」等字，中宮收緊，借鑒褚體筆勢開張的特點。

三、「提」「按」的色彩很濃。唐代楷書十分注重、強調筆畫的下筆處、彎折處和結束處這三個部位，並用提按的方法來加重、突出這些部位，而筆畫的中間部分就一帶而過。八大山人也是如此，他寫隸書和草書，使用的也是唐代楷書提按、留駐的筆法。但他有意誇張某些筆畫，如橫畫有隸書意味的收筆，這說明他有了創新和獨創自家風格的意識和嘗試。

四、章法佈局，疏朗為主，還打亂了橫向的序列排布，營造出縱有行而橫無列、疏淡簡遠的意境。

《傳綮寫生冊》是八大早期書畫合璧之作，功力很深，卻有着模仿的痕跡。這幅作品中，各字的水平不一，有的勻稱、妥帖，有的卻鬆散而幼稚。[1] 這種混雜和不成熟，以及一部冊頁中各種書法風格的並置，說明這時的八大還處於書法創作的初始階段，但他已顯示出對各種筆法和結構的敏感，嚴謹斬截中見跌宕，比歐、褚多出了幾分活脫。[2]

1 邱振中：《八大山人的書法藝術》，轉載於《八大山人研究大系》第八卷‧上，江西美術出版社2015年版。
2 崔自默：《八大山人書法的啟示》，轉載於《八大山人研究大系》第八卷‧上，江西美術出版社2015年版，第6頁。

八　看！八大書法中的那股悠然久遠的魏晉氣息和氣韻

　　學界有句話「唐詩、晉字、漢文章」，魏晉時期的書法是了不起的。

　　魏晉是中國古代歷史思想大解放的時代，也是中國書法史的重要轉型期，正如文學進入自覺時代一樣，漢字的書寫在注重實用性的同時，審美性也日益得到重視和強調。魏晉還是中國書法史的一個最繁榮時期：書體完備，真、行、草，幾乎同時出現；書家眾多，群星璀璨。孫過庭《書譜》開篇就說：「自古之善書者，漢魏有鍾、張之絕，晉末有二王之妙。」說前有張芝、鍾繇，後有王羲之父子。

　　後世書法理論都強調：學書之人，要以學晉為宗。黃庭堅在《書論》中說：「凡作字須熟觀魏晉人書，會之於心，自得於古人筆法也。」清代書法理論家翁振翼在《論書近言》中就說得很乾脆：「不學晉人法，總不成書。」而王鐸再補上一刀，說得更狠：「書不宗晉，終成野道。」

　　八大晚年書法有着濃濃的魏晉神態、魏晉風骨、魏晉氣韻。這一點，有許多論者提及。陳鼎《八大山人傳》：「山人詩畫，大有唐宋人氣魄。至於書法，則胎骨於晉魏。」楊賓《大瓢偶筆》說八大「其書有鍾王之氣」，「鍾王」即指鍾繇和王羲之。張庚《清朝畫徵錄》稱八大：「有仙才，隱於書畫、書法，有晉唐風格。」近人李苦禪也說八大書法「得益於鍾繇、王羲之父子及孫過庭、顏真卿」，「其點畫的流美及其清新疏落、挺秀遒勁的風神，直可睥睨晉唐」。

　　八大十分景仰晉人的政治態度和生活方式、精神氣質，喜讀《世說新語》，十分熟悉魏晉人物及其事跡，在書法實踐上，對晉人書法更是十分愛慕。

　　八大十分重視學習晉人書法。八大早年學唐楷，然後學明代董其昌，再學宋代黃庭堅，再學王羲之父子、索靖、張芝，大體就是由唐入晉的過程。

　　因《臨河敘》記載着王羲之和友人在蘭亭修禊一事，傳世的《蘭亭序帖》

（即八大臨寫的《臨河敍》）也稱《禊帖》。

八大書法的魏晉氣韻是多年書法練習的結果。八大書法學習晉人，主要從三個方面入手：

1. 在楷書上，學鍾繇的小楷。鍾繇（151—230），兼工篆、隸、真、行、草多種書體，寫得最好的是楷書，他的楷書古雅渾樸，圓潤遒勁，古風醇厚，筆法精簡，自然天成。減少了漢隸的波磔，實現了漢隸到楷書的演變，並臻於成熟，完成了中國書法從古典向現代的轉變，成為「正書之祖」。[1]

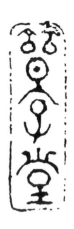

圖 1　1693 年（68 歲）以後的作品上常鈐有「晉字堂」的朱文長方印

楷書的出現，使文字的書寫在點畫運動、空間造型上變得豐富多彩起來，中國的書體也就從單一的篆隸演化出楷、行、草，並趨於穩定。鍾繇處於漢字由隸書向楷書演變並接近完成的時期，承上啟下，繼往開來，有力地推動和完成了這個演變過程。

張懷瓘《書斷》說：鍾繇「真書絕世，乃過於師，剛柔備焉。點畫之間，多有異趣，可謂幽深無際，古雅有餘。秦、漢以來，一人而已」。此話說鍾繇超過他的老師，並說他「秦漢以來，一人而已」，評價極高。

2. 在行書上，學習「二王」，特別是王羲之的字帖臨寫得最多。王羲之（303—361，一作 321—379）用筆活脫，行氣自然，將行草的筆法與筆勢發展到極致，成為中國的「書聖」。

圖 2　1682 —1702 年（57—77 歲）間的作品上常有枚「禊堂」白文長方印

3. 在草書上，學索靖的章草。索靖（239—303），字幼安，敦煌人，西晉將領、著名書法家，曾任征西司馬，故人稱「索征西」，死後因其功被追贈「司空」，人稱「索司空」。現在去敦煌，人人都會提及索靖、張芝。莫高窟的第 156 窟非常有名，裏面有幅「張議潮出行圖」的壁畫，在此窟前室的北壁上，有篇《莫高窟記》，其中說：「晉司空索靖題壁仙巖寺」，這是莫高窟開鑿前的一條

1　《宣和書譜·正書敍論》。

圖 3　《花鳥山水冊》十開之十《行書蘇軾游廬山記》　紙本墨筆
縱 31.4 厘米　橫 23 厘米　《八大山人全集》第 4 冊第 852 頁

重要史料。

索靖以善寫草書知名於世，尤精章草。索靖的書法，內涵樸厚，古樸如漢隸，轉折似今草，險峻堅勁，氣勢雄厚。自名其章草曰「銀鈎蠆尾」，即鈎、挑等筆畫遒勁有力，有如銀鈎和蝎尾，能捷然上卷，「乙」「丁」「亭」等字之末趯，須駐鋒而後趯出，故遒勁有力。索靖流傳後世的書法作品有《月儀帖》《出師頌》《急就章》等。他的書法對後世影響很大。唐代書法家歐陽詢平生不肯輕易推許古人。一次，他路見索靖書寫的碑石，竟臥於碑下，朝夕摩掌，不忍離去。這不禁讓我們想起八大山人從歐陽詢一直學到索靖，原來是有脈絡的。

八大山人得到了晉人甚麼樣的風骨與氣韻呢？

試看八大山人 1670 年（75 歲）的《行書臨蘇軾遊廬山記》（圖 3）。黃庭堅說：「大字難於結密無間，小字難於寬綽有餘。」就是說，寫大字要密不透風，寫蠅頭小楷，要寫到疏能走馬，「須令筆勢紆餘跌宕有尋丈之勢，乃佳」。看八大這篇《行書臨蘇軾遊廬山記》，淡墨禿筆，不緊不慢，心平氣和地寫來，沒有一字局促，結體簡化平穩，用筆含蓄內斂，線條圓渾醇厚，厚

重中見篆籀意，整篇的風格平和安靜，涵養醇和。

　　八大書法之所以散發着魏晉氣息與氣韻，就在於他不是為寫而寫，而是「攝天地和明之氣貫入手腕指間，方能與造化相通，而盡萬物之變態」，[1]正因為如此，我們才能在八大的行書作品中欣賞到書法的純熟和優雅，才能看到八大身上那深入骨髓的晉人風韻。

　　再以八大的書札為例。書札是八大書法的重要組成部分。丘振中先生說：信札是中國書法中的一種特殊形式。唐代以前留下的書法作品，大部分是書信。人們在寫書信、記日記時，不會那麼做作、僵硬，而更加隨意、自然，甚至有下意識的書寫。

　　八大留到今天的書信共有三十多通，如《手札冊》十二通，《書畫合裝冊》十六開之十六《手札》，《行書手札冊》4通，《書畫冊》之一、二、三，《致方士琯手札冊》十三開，《手札十通冊》，多半是晚年寫給方士琯、敬老、東老、省齋等朋友的，內容涉及朋友交往、賣畫、飲宴之約、身體狀況、所用食物醫藥、借錢、謝贈等生活之事。這些手札，既是研究八大晚年生活的重要資料，具有一定的史料價值，也具有很高的書法藝術價值。

　　這裏選《手札十通冊》之一（圖4），釋文是：

> 《內典》：「心期天人。」愧事何異此之賜也。畫一且未見，而見一喜可知也。
> 西城先生八大山人頓首九月廿五日

圖4　《手札十通冊》十開　之一　紙本墨筆　縱 19.8 厘米　橫 13.6 厘米《八大山人全集》第 4 冊第 888 頁

　　其中「西城先生」，是指方士琯，即八大山人的好友、書畫資助人和代理商。

1　[清] 王澍《論書剩語》。

圖 5 「可得神仙」印

這則手札上鈐有一枚白文方形印「可得神仙」（圖 5）。

正因為是寫給朋友的信，所以，心境更為自由隨意，全無拘束，了無掛礙，其書法越加隨心所欲，都是隨手拈來，揮灑自如，行草相間，無拘滯之感，壓紙走筆，信筆寫來，滿紙雲煙，頗有畫意。[1] 丘振中先生評論八大晚年的書札説：八大「似乎不再計較是否中鋒行筆，只是將筆壓在紙上，往前推移而已。圓筆、方筆並行，枯筆、濕筆並行，毫無擺布和執意誇張的痕跡」，[2] 八大晚年的這些書札正是筆隨心走，隨心所欲，連貫自然，是書法史上此類作品中的優秀之作。王澍説：古人的書法為甚麼好呢？因為他們「意不在書，天機自動，天真爛然」，如果「有意為之，多不能至」。

觀察八大山人從青年到晚年、從唐代到晉代的書法歷程，我們看到了八大書法的一個甚麼軌跡呢？孫過庭説：

> 至如初學分布，但求平正；既知平正，務追險絕，既能險絕，復歸平正。（《書譜》）

八大正是如此：首先是「只求平正」，先學唐人的法度與氣象，比如學歐陽詢的瘦勁硬挺，中規中矩，像模像樣；然後是「求險絕」，比如學黃庭堅的中宮外放，張手伸腳，就是形成「八大體」後，其書法仍然具有豐富、奇崛、欹正的特徵；最後是「復歸平正」，簡練，單純，豐富，穩健沉着，中氣十足，神清韻和，一派超邁高古的風神，一種從容淡定的氣度。

1　崔自默：《八大山人書法的啟示》，轉載於《八大山人研究大系》第八卷‧上，江西美術出版社 2015 年版，第 6 頁。
2　邱振中：《八大山人的書法藝術》，轉載於《八大山人研究大系》第八卷‧上，江西美術出版社 2015 年版。

九　　八大寫字，怎麼就寫出了空曠靜穆的秦漢高古之風？

　　八大山人的了不起在於：他不但能站到時代的前列，還能見常人所未能見，做常人所未能做。

　　當時，書法理論家和實踐家大多講到書法學習要學唐人、要追尋晉韻，只有少數大家論述得更遠更深刻。王澍在《論書剩語》中就說：「作書不可不通篆隸。」他說現在的人呀，「作書別字滿紙」，就是因為沒有搞清楚本源所在，只是隨俗跟風地亂寫一通。他說：「通篆法則字體無差，通隸法則用筆有則，此入門第一正步。」

　　八大山人是在書法實踐上做到了這一點。八大山人的書法，走大路，得真傳，他非常自覺、積極、主動地對中國書法的發展源流，一直追根溯源地到了秦漢，這也就在實際上探知和把握中國文字的發展路徑與規律。300 多年前的明末清初，像甲骨文等許多中國更早文字的史料還沒發現，而八大山人能追蹤到中國文字發展和書法演變的篆籀隸書階段，並對它進行臨寫和吸納進自己的書法實踐、特別是行書、草書等書體創新裏去，這真是讓人驚訝，讓人佩服的。

　　八大山人是從唐到晉的，而「晉代離秦漢不遠，晉人的書法中，依然保留着秦漢的篆隸使轉圓勁的古風」，所以，八大山人到達晉後，具有深遠含容的晉人氣韻、平淡清遠的晉人氣息之後，他像一位書法登山者，再攀登更高的山峰，像一名書法探路者，再往前眺望，又把目光投向更遠的遠方，更古的古代，眺望到漢字發展和書法演變的更早源頭，於是，他到達了秦漢，看到了秦漢的篆書、漢代的隸書、漢代的章草，於是他的字裏更具有空曠靜穆的高古之風。

一│八大山人臨寫石鼓文與大禹王碑

　　魏晉書體源自漢隸，而漢隸又是從秦篆發展演變而來。篆書，分大篆和小篆。大篆也稱「籀文」。漢隸不同於小篆，一是在筆畫的起筆、收筆講究蠶頭雁尾，撇、捺、點等筆畫向上挑起，二是筆畫的運筆輕重頓挫，富有變化，講究一波三折，波磔分明。三是隸書有了自己的偏旁部首，書法上就有結體擺布。

　　書法界有句俗語：不到源頭，難知根本；不見真跡，不知妙境；不觀古刻，孰辨敗筆。八大山人的篆隸臨習，就是從石刻碑文入手的，他臨習的古代石刻文字是《石鼓文》《禹王碑》等。

圖 1 《石鼓文篆楷書冊》十四開 之一 紙本墨筆 縱 17 厘米 橫 8.3 厘米 《八大山人全集》第 2 冊第 295 頁

　　八大山人的《石鼓文篆楷書冊》，一共有十四開。此處是第一開（圖 1）。甚麼是石鼓文呢？它是至今發現的先秦刻石文字的最早遺存。該刻石於唐初被發現。原石作鼓形，故稱「石鼓」，共十石，分別刻有四言詩一首，徑約三尺餘。內容記述秦國君田獵之事，故又稱「獵碣」。曾被棄於陳倉雲野，故又稱「陳倉十碣」。原石在天興（今陝西寶雞）三時原，今藏故宮博物院。

　　石鼓文的字體，上承西周金文，下啟秦代小篆，從書法上看，石鼓文上承《秦公簋》（春秋中期的青銅器），銘文蓋 10 行，器 5 行，計 121 字。其書為石鼓、秦篆的先聲。

　　石鼓文用筆起止均為藏鋒，圓融渾勁，橫豎折筆之處，圓中寓方，轉折處豎畫內收而下行時逐步向下舒展。結體促長伸短，勻稱適中。字形方正豐厚，古茂雄秀，其勢風骨嶙峋又楚楚風致，確有秦朝

的強悍氣勢。石鼓文是集大篆之成，開小篆之先河，在書法史上起着承前啟
後的作用。

　　那甚麼是禹王碑呢？禹王碑最早發現於湖南衡陽市的衡山岣嶁峰，又稱
岣嶁碑，宋嘉定年間人們從衡山拓來複製於長沙市岳麓山，1935 年建石亭護
之。現為全國重點文物保護單位。真正的禹王碑唐代還在衡山。禹王碑與黃
帝陵、炎帝陵被文物保護界譽為中華民族的三大瑰寶。禹王碑是中國最古老
的名刻，碑文傳說是記述和歌頌了大禹治水的豐功偉績，碑高 1.7 米，寬 1.4
米，共 9 行，凡 77 字。字形是奇特的古篆文，蒼古難辨。

　　看八大山人的《石鼓文篆楷書冊》，可以發現八大不是對原碑刻臨摹，
而是按自己的面貌進行抄寫，在抄寫的過程中提取篆書裏的筆墨線條的筆法
表現、結體間架的字法特徵、章法佈局的審美特質，冶晉、唐、宋書法為一
爐，超越古人，自用我法，獨創一體。

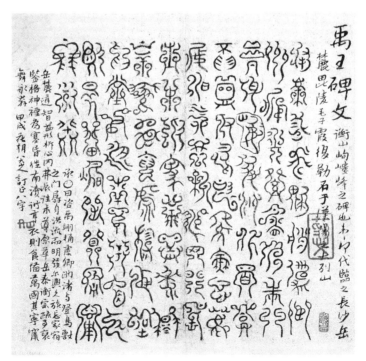

圖 2　《石鼓文篆楷書冊》十四開　之十四《篆書臨禹王碑》　紙本墨筆
縱 17 厘米　橫 8.3 厘米《八大山人全集》第 2 冊第 308 頁

圖 3　白明陶藝作品上的圖案

八大山人 1694 年（69 歲）的《石鼓文篆楷書冊》之十四是《篆書臨禹王碑》（圖 2）。此幅作品字體奇古，線條似蜷身蝌蚪，遒勁有力，運筆如行走龍蛇，古樸酣暢，整體上具有一種靜穆凝練、華麗典雅的氣息，它就靜靜地呈現在那裏，蘊藏着一種雄深、樸茂的巨大張力。

看到八大的這幅作品，不知為甚麼，總讓人想起建築工地上工人紮的那張密密麻麻、盤曲有力的鋼筋網，還讓人想起享有國際聲譽的當代著名陶藝大師、江西籍的清華大學教授白明先生的陶藝作品（圖 3）。這種線條都讓人想起一條線的運動的形態、內在的力量，和一個面的佈局、張力。中國書法和中國陶藝，都把線條的藝術魅力展現得如此淋漓盡致，都美輪美奐地呈現了中國文化的底蘊與特質。這種不同藝術之間的相通性，在於它們有着文化上的共同的根。

二│八大書法的古風撲面，在於他用篆書的筆法來寫行、草、楷

八大書法，包括各種書體，諸體兼善，尤以行草見長，晚年書法在行草中又融進篆書筆意。關於篆書對八大書法的影響，專家多有論及。王亦旻先生論述最詳。

在 70 歲前後，八大山人集中探索了一個時期的篆書。他刻苦臨習古人石刻碑文字帖，經十來年的磨礪功夫，終於參用篆書筆法，形成中鋒圓潤、婉約多姿、厚重渾成、富有晉人氣息的行書和草書。

1692 年，八大山人 67 歲寫了一篇《行書千字文帖冊》，他寫了 15 開之後，又寫了一篇後記（圖 4）。為甚麼在前面寫了十五開行書之後，要寫這麼一段呢？讓我們看看八大山人的這篇《後記》裏說了啥：

壬申五月既望，曉透黃竹園，飛光一線為書，頃之，壽春祠偕好生堂道士至，為作篆字數行，後半綴文乃爾錯落也。八大山人記。

　　他說：在 1692 年農曆五月十六這一天的早晨，陽光透過黃竹園，「飛光一線」（八大不但書法好，文字功夫也不錯，是一位寫情抒情高手），八大神清氣爽地寫字了。他寫的是甚麼字體呢？「作篆書數行。」

　　看到這裏，有人會說，這明明是行書嘛，還有點行楷的味道呢，怎麼是篆書呢？關鍵就在這裏：八大是以篆書的筆法來寫行楷。

　　再舉一例。八大不止一次臨寫過《禹王碑》。1695 年，八大 70 歲時，也就是寫《石鼓文篆楷書冊》的第二年，又用行書寫了一幅《禹王碑文卷》（圖 5）。

圖 4　《行書千字文帖冊》十六開之十六《後記》　紙本墨筆　縱 23.5 厘米　橫 13.2 厘米　《八大山人全集》第 2 冊第 245 頁

圖 5　《行書禹王碑文卷》局部　《八大山人集》第 2 冊第 374 頁

　　總之，八大學習秦漢的篆書隸書，主要不是去寫篆書，所以，八大篆書、隸書的存世作品都很少。除了上文提及的 1694 年（69 歲）的《石鼓文篆楷書冊》十四開可稱為篆書作品，其他基本上是篆書題款，[1] 主要有 1674 年（49 歲）《个山小像》上「个山小像」四字，1684 年（59 歲）《雜畫冊》第一開所書「八大山人」名款，約 1696 年（71 歲）前後《天光雲景圖冊》上的篆書引首、1702 年（77 歲）《松柏同春圖》卷上的篆書引首。

　　此外，隸書作品有 1676 年（51 歲）《題夏雯看竹圖》之一的引首題字「看竹圖」三個字，字形以長方體勢出之，筆法自然流暢，古樸厚重，對隸書的理解到位。用筆平衡沉實，特別注意筆畫的起收形態，方圓變化，有板有眼。結構緊湊而勻稱，都以長方取勢，基本是平正一路的漢碑風貌，其書寫速度並不慢，筆勢暢快，節奏感明顯。[2]

　　既然八大不寫整幅篆書或隸書作品，那他幹嘛要去苦練篆書隸書呢？他主要是要以篆書的筆法去寫行草，「非為篆書而篆書，而是力圖把篆隸的精神帶入行草中去，因而具有篆籀氣」，[3] 八大的行草作品，特別是一些大字立軸，明顯地帶有篆書的筆法特徵，最典型的是中鋒運筆，筆法沉着凝練，常常是篆書起筆、收筆，用筆非常簡潔，沒有逆起，也沒有搭鋒，只是用一種很單純的蹲鋒入紙，像徒手畫出的線條一樣隨意，很像用硬筆畫出的線條一樣。線條也沒有太多的起伏變化，提頓內斂含蓄，轉折處亦以篆書的圓轉行筆代替行楷書的硬角折筆，筆筆中鋒，圓潤厚實，用墨濃而不燥，通篇沒有絲毫的火氣躁氣。一些以豎收筆的字，最後一豎故意拉長，並帶有不經意的彎曲。這種典型的篆書筆法，蒼勁中帶有一股柔韌感，與他所畫荷莖的筆法有異曲同工之妙。

　　八大山人通過學習秦漢的篆書和隸書，特別是把篆書的筆法融進自己的行草之中，修正了以前狂怪誇張的結體和勁疾銳利的筆勢，以禿筆中鋒書寫，線條圓轉流暢，含蓄而有內力，結體多變，善於欹側中求險正，而又氣

1　　王亦旻：《影響八大山人晚年書法風格的幾個因素》，轉載於《八大山人研究大系》第八卷‧下，江西美術出版社 2015 年版。

2　　邵仲武、張冰：《八大山人的書法藝術》，轉載於《八大山人研究大系》第八卷‧上，江西美術出版社 2015 年版。

3　　白謙慎：《清初金石學的復興對八大山人晚年書風的影響》，轉載於《八大山人研究大系》第八卷‧下，江西美術出版社 2015 年版。

度平靜。[1]

三｜八大山人為甚麼要把篆書和行書結合在一起呢？也就是說，八大引篆入行，達到了甚麼效果呢？

1. 篆書有着獨特的線條美、形式美。篆書與楷書有很大的不同。楷書的線條有粗有細，而篆書的線條上下一般粗細，筆畫自始至終飽滿豐實，書法的種種妙處藏蘊其中而不著痕跡。董其昌說：「以草隸奇字之法為之，樹如屈鐵，山如畫沙，絕去甜俗蹊徑，乃為士氣。」八大就是將篆書的筆法融入行草之中，造就了奇特瑰麗的線條美。[2]

2. 篆書的運筆過程是勻速運動，楷書則是變速運動，以表現輕重疾徐的節奏，表達內心的情緒變化。丘振中先生指出，「楷書，特別是唐代楷書，把筆鋒的複雜運動都轉移到筆畫的端點和折點，同時發展出一套強化提按、突出端點和折點的筆法。」篆書的起筆、收筆講究自然起截，了無藏頭護尾之態，運筆則是一直控制着線條均勻地運動。八大正是通過篆書的中鋒運筆，具備了更出色的控筆能力，這成為他接近晉人筆法的關鍵。[3]

書家有話：要想寫好字，筆要提起來，力要沉下去。那怎麼才能做到力透紙背呢？壓着紙寫。古人説：「筆鋒未著紙，而手已移動，則浮且輕，蓋在在外，沒沉下去故也」，八大山人就是壓着紙寫，心平氣和，不疾不徐，不提不按，筆觸所及，墨水自然流出，恬靜而無煙火氣息。心境如寧靜之湖水，不見波瀾。

3. 筆力拙樸奇偉，有空曠高古的風格。「秦漢之書，其巧處可及，其拙處不可及」，「作隸篆須有萬壑千岩奔赴腕下之氣象」。八大的字之所以像萬年

1 鍾銀蘭：《八大山人及其行書〈臨河敍〉》，轉載於《八大山人研究大系》第八卷‧下，江西美術出版社 2015 年版。

2 沈名傑：《畫法兼之書法──八大山人畫中書法的意境美》，轉載於《八大山人研究大系》第八卷‧上，江西美術出版社 2015 年版。

3 邱振中：《八大山人的書法藝術》，轉載於《八大山人研究大系》第八卷‧上，江西美術出版社 2015 年版。

老藤那麼古拙，就在於他以禿毫渴墨中鋒的篆法來書寫，這樣，用筆如綿裏鐵，行筆如蠶吐絲，筆力扛鼎，書風拙樸率真，縱橫奇偉，顯示了八大晚年書法血濃骨老、爐火純青，與王羲之的妍美流便的書風迥異其趣。

4. 篆書的線條圓潤沉着，有立體感。董其源提倡「發筆處便要提得筆起」。書法界也認為這「提筆」是很重要的，「字須筆筆送到，到筆鋒收處，筆仍須提直，方能送到」。那麼，怎樣才能「提得筆起」呢？董其昌提出三點：「懸腕」「正鋒」「禿筆」，寫出上下一般粗細的線條，就容易做到，而且，「禿筆」還容易形成雄渾老辣的氣勢，這是尖鋒不易做到的。[1] 八大把禿筆中鋒用於行草之中，其書法才有了沉着凸起的力量與氣象。

5. 篆書的字形長圓，章法整齊勻稱。「篆書有三要：一曰圓，二曰瘦，三曰參差。圓乃勁，瘦乃腴，參差乃整齊。三者失其一，奴書耳。」八大以篆書的筆法去寫行書和行草，在行書和行草中體現篆書的筆法和筆意，這是前無古人、具有開創性的。自唐代一直到清代碑學興起之前，篆書主要遵從唐代的李陽冰和南唐徐鉉、徐鍇兄弟的筆法，結字端正飽滿，線條平衡勻稱。而八大的書法實踐使行書和行草出現了新的面貌。

當然，八大也不盡然是用篆書來影響行草，這種結合也使篆書發生了新的面貌。49 歲時寫篆書「个山小像」，用筆工整、沉穩，講究篆書法度；到 1695 年 70 歲《石鼓文篆楷書冊》《石鼓文》《大禹碑冊》中的篆書，既有小篆的婉轉圓潤，卻是行草的速度，行筆流暢，任意揮灑，有着靈動活潑的氣息。既讓其晚年的篆書擺脫了刻板規矩的面貌，更令其行草書有了全新的風格展現。[2]

白謙慎先生也談道：八大把篆書引入行草，篆書「落筆和收筆的技術也僅點到為止，不斤斤於筆畫外形的完滿……與篆刻家運刀時利用石章硬度的變化造成線條的自然殘破的效果有異曲同工之妙……八大山人此時的書法已走出明人篆書的窠臼，一派古樸蒼勁的氣象」。[3]

1　　卜靈：《簡論八大山人的書法風格》，轉載於《八大山人研究大系》第八卷·下，江西美術出版社 2015 年版。

2　　芮新豐：《八大山人的書風特點》，轉載於《八大山人研究大系》第八卷·下，江西美術出版社 2015 年版，第 158 頁。

3　　白謙慎：《清初金石學的復興對八大山人晚年書風的影響》，轉載於《八大山人研究大系》第八卷·下，江西美術出版社 2015 年版。

十 　八大山人的草書是向誰學的？

　　中國書畫理論強調，書畫練習必須學習前人，秦祖永《繪事津梁》說：如果不效法古人，就是人走夜路，沒有燭光照明，就沒有入路。[1] 所以，初學者必須先從臨古入手。王澍在《論書剩語》中把這種對前人的學習強調成一個書家的出處與來路。他說：「作一字，須筆筆有原本乃佳，一筆杜撰便不成字。」如果沒有出處，則會顯得來路不明，來路不正，就有點形跡可疑。

　　八大山人的草書，水平極高，既有自家風貌，又有出處和來路。八大的出處和來路是甚麼呢？我們首先想的是唐，然後是晉，最遠是漢。八大的出處是中華書法的傳統基因，八大的來路就是中國書法的歷史深處。

　　中國書法理論，學習書法，就要向前人學習，且要向多人學習，「不熟前人則不成字，熟一家則無生氣。學一家書，知其好而不知其惡，學諸家書，好惡了然矣」「只學一家，學成不過為人作奴婢；集眾長歸於我，斯為大成」（《翰林粹言》）。

　　八大山人正是如此，他非常重視學習前人，且不是只守着一個門戶，而是轉益多師，博採眾長。八大的草書至少跟三個人有關，即：唐代的懷素、西晉的索靖、東漢的張芝。

一 　八大的草書與唐代的懷素

　　懷素生於 737 年，卒年不詳。自幼出家，尤好且善「狂草」，與張旭齊名，後世有「張顛素狂」或「顛張醉素」之稱。懷素與李白、杜甫等人都有交往。懷素的傳世墨跡有《論書帖》《自敍帖》《苦筍帖》和多種《千文帖》等。

　　懷素的草書實際上有兩種風格。比如《自敍帖》，連筆迅疾，轉折縈帶，

1　[清] 秦祖永《繪事津梁》：「畫不師古，如夜行無燭，便無入路。故初學必以臨古為先。」

急轉取勢，縱橫迴旋，通篇如長江大河奔騰而下，一瀉千里，似驟雨旋風翻滾飛舞，氣勢浩大。其用筆圓勁有力，使轉如環，奔放流暢，其筆勢狂怪怒張，放縱飄逸，神采飛揚。呂總《讀書評》中説：「懷素草書，援毫掣電，隨手萬變。」

懷素的草書還有另一種風格，比如他在793年（唐貞元九年）為東陵聖母寫的《聖母帖》，內容是晉代杜、康二仙女躡靈升天、福佑江淮百姓的故事。《聖母帖》是懷素晚年由驟雨旋風、絢爛之極而復歸平淡古雅的通會之作，故歷來為書林所重。

與《自敘帖》相比，《聖母帖》較為規範：從筆法上看，運用了篆書技巧，多用中鋒行筆，少用筆尖運轉，故筆法圓融，筆道蒼勁渾樸，線條道勁圓轉，溫潤古健，富有彈性。從字法上看，點畫簡約凝練，較少牽絲連綿。其字與字不相連屬，字態大小參差，均不逾字行的排列。從風格上看，《聖母帖》以心立法度，沉着頓挫，盡脱火氣，通篇猶如一瓣心香，肅穆與尊崇。

圖1 《臨古詩帖冊》十四開之四《臨懷素書》紙本墨筆　縱23厘米　橫16厘米 《八大山人全集》第4冊第865頁

梁巘在《承晉齋積聞錄》中説：「懷素《聖母帖》圓渾古茂，多帶章草，是其晚年筆，較《自敘》更佳，蓋《自敘》猶極力縱橫，而此則渾古自然矣。懷素《聖母》乃其諸帖中之最佳者。」注意，梁巘在這裏特意強調了「多帶章草」的特點，正因為《聖母帖》既吸收了「二王」（王羲之、王獻之）的神采，又兼容了漢代草隸之筆於一爐，所以，它是懷素的里程碑之作。

我們再來看八大對懷素的臨習。八大《臨古詩帖冊》十四開之四《臨懷素書》（圖1），雖然八大是按照自己的風格寫，寫出來的字形與懷素並不完全一樣，但懷素狂草的影子還是在的。

八大山人還臨寫過懷素另一種風格的草書代表作《聖母帖》（圖2）。

圖 2 《聖母帖釋文卷》（局部）《八大山人全集》第 4 冊第 810 頁

　　可見，八大對懷素兩種風格都有關注和臨習，但我們更要強調八大對懷素《聖母帖》的臨寫。八大為甚麼更注重臨寫懷素的《聖母帖》呢？我們弄清楚了這一點，就會明白八大為甚麼寫得不像狂草，卻能抓住懷素晚年草書的精髓。

二 ｜ 八大的草書與晉代的索靖、漢代的張芝

　　八大在抄錄懷素《聖母帖》（文字略有不同）之後，鈐一枚「八大山人」的朱文無框屐形印，又鈐一枚朱文長方形的「蒍艾」騎縫印，以示這篇書法作品另起一段了。然後自題了一段話（圖 3）：

圖 3 《聖母帖釋文卷》（局部）《八大山人全集》第 4 冊第 811 頁

綠天庵自序，《千文》等帖醉書，一本於張有道之玄，惟《聖母帖》醒書，得索幼安與張有道之整。因想見漢二家書法，皆生長酒泉州郡，一去而為屬國，綠天庵書，那得不珍重之？戊寅小春八大山人題於在芙山房。

這段自題不但書法漂亮，內容也有意思，解釋如下。

「小春」，指農曆十月，即「小陽春」。「戊寅」，即 1698 年，那一年八大山人 73 歲。這篇書法作品和這篇後記代表了八大山人晚年的書法認識和水平。

「綠天庵」，即指懷素，懷素曾將棄筆堆積掩埋，號稱「筆冢」。又廣種芭蕉，用蕉葉當紙練習書法，並名其居曰「綠天庵」。懷素好飲酒，每當酒酣興起，不分牆壁、衣物、器皿、蕉葉，任意揮寫，時人謂之「醉僧」。自言得草書三昧，時人稱之「狂僧」。

　　甚麼是《千文》（還有《自敘帖》）「醉書」？甚麼叫《聖母帖》「醒書」呢？就是說懷素的草書有兩種風格。這種分類是八大對懷素草書的認識，也為八大的書法選擇的一個根據。

　　「索幼安」，即指索靖（字幼安）。「張有道」，即指張芝，字伯英，因淡於仕進，朝廷以有道徵不就，時人尊稱其「張有道」。

　　八大山人臨習懷素的草書，尤其重視懷素的《聖母帖》。為甚麼？因為《聖母帖》與晉朝的索靖、漢代的張芝有關，由此可見「二家書法」。

　　索靖流傳後世的書法作品《月儀帖》就是章草名帖，字數逾千，書法法度森嚴，鋒芒尖銳，骨力非凡。八大特別注重索靖的字字獨立，用筆含隸書筆意，張力很強。正如索靖於《草書狀》中所言：「若舉翅而不飛，欲走而還停」，[1]言不中矩，圓不副規。……狡兔暴駭，將奔未馳。」索靖是東漢書法家張芝姐姐之孫子，書法上受張芝影響很深。

　　1702 年，八大山人 77歲，作《書畫冊》，十二開中就有六開是臨索靖《月儀帖》，這是八大山人晚年創作處於高峰時期的作品，亦是八大草書的重要之作。

圖 4　《書畫冊》十二開之十二《臨索靖〈月儀帖〉》《八大山人全集》第 3 冊第 595 頁

1　沈名傑：《書法兼之書法——八大山人畫中書法的意境美》，轉載於《八大山人研究大系》第八卷‧上，江西美術出版社 2015 年版，第 166 頁。

八大在《臨索靖〈月儀帖〉》（圖 4）最後還說：

> 此晉司馬索靖《月儀》書法。《月儀》頗似漢張芝書，未識張芝，更學於
> 何人？而章帝故好之，以傳於世，乃得此也。

你看，八大前面在臨懷素的《聖母帖》後提到索靖和張芝，現在臨索靖
《月儀帖》又提到張芝。張芝是甚麼人呢？

張芝（？ —約 192），東漢書法家，敦煌郡（今酒泉）人，學習書法非
常刻苦，「凡家之衣帛，必先書而後練之。臨池學書，池水盡墨」（衛恆《四
體書勢》）。以帛為紙，臨池學書，先練寫而後漂洗再用，日復一日，年復一
年，水為之黑，後稱張芝墨池。據《沙州都督府圖經》：張芝墨池在敦煌城
東北一里處（今黨河大橋西南附近）。716 年（唐玄宗開元四年）九月，敦
煌縣令趙智本找到了墨池的具體位置，並找到了一方長 2 尺、闊 1.5 尺的石
硯。於是他勸說張氏族人修葺墨池並建造了一座張芝廟。

張芝善隸、行、草書，尤擅長章草，張懷瓘《書斷》列張芝的章草、草
書為神品。三國魏書法家韋誕稱他為「草聖」。晉王羲之對漢、魏書跡，惟
推鍾（繇）、張（芝）兩家，認為其餘不足觀。韋誕、索靖、王羲之父子、
張旭、懷素之草法，均源於張芝。

章草的出現至遲在西漢末期到東漢早期，是由隸書的草寫而來，所以留
有隸書的特點：筆畫波磔，字字獨立。而張芝在書法史上被譽為「草聖」，
主要是因為他在章草上的貢獻。

章草的傳世作品，除三國時期皇象的《急就章》外，主要是宋《淳化閣
帖》中張芝的《八月帖》《冠軍帖》《終年帖》《欲歸帖》《二月帖》等。但專
家們認為《八月帖》為章草，較為可靠外，其餘大多恐為後世偽託。清康熙
初年，在武威涼莊道屬內井中挖掘出張芝手書的一塊石碑，上刻「澄華井」
三字。

這樣，我們可以看出，八大山人之所以屢屢提到懷素、索靖和張芝，
就是因為這三人的書法都與章草有關，而八大臨習這三人，就在於他要學習
章草。

三 | 章草筆法

為甚麼叫「章草」呢？有幾説：

1. 得名於漢章帝時杜度的奏章。東漢章帝劉炟（57—88，75—88 年在位）時，杜度為齊相，常用一種草書給皇帝寫奏章。漢章帝非常喜歡這種書體，就命杜度以這種書體呈送奏章，故稱「章草」。唐張懷瓘《書斷》説：「至建初中，杜度善草，見稱於章帝，上貴其跡，詔使草書上事，蓋因章奏，後世謂之章草。」

2. 得名於漢章帝的墨跡。據說漢章帝也擅長草書，故稱「章草」。宋代《淳化閣帖》第一帖，就是漢章帝的《辰宿帖》，即漢章帝書寫的《千字文》，也稱漢章帝習字帖。這是有記錄的和後世的《千字文》相關的最早書法作品，也是現今存世最早的帝王書作。書體為章草。當然，論者多認為這件作品不可靠，而是後人所寫掛在漢章帝名下的。因為漢章帝不可能預先書寫後世的《千字文》。

3. 得名於《急就章》。漢元帝（公元前 74—前 33，前 48—前 33 在位）時命令黃門令史游編了一部識字課本，共 1394 字，組成三言、四言或七言的韻文，無一複字，內容涉及甚廣，如同一部小百科全書。從漢至唐，它一直是社會流傳的主要識字教材，唐代以後，其蒙學教材地位才被《千字文》《百家姓》《三字經》所代替。《急就章》雖是西漢史游所撰，卻是皇象所書。皇象，生卒年不詳，三國吳時廣陵（今江蘇揚州）人，官至待中、青州刺史。其書師從杜度，精篆、隸，最工章草，筆勢沉着痛快，自然縱橫。皇象書寫《急就章》的書體是草書，後人就把這種書體叫成「章草」。但這種説法也有人批駁，因為，這部識字啟蒙教材開始只是因篇首「急就」二字而叫《急就》，或叫《急就篇》，而叫成《急就章》是在魏以後。如《魏書‧崔浩傳》稱《急就章》，《隋志》作《急就章》一卷。所以，是因篇名而把書寫《急就章》的草書叫成「章書」，還是用章草來書寫《急就篇》，而把《急就篇》改叫成《急就章》？存疑。

杜度之後，東漢中期的崔瑗（78—143）也以章草名世，他的《草書勢》繼承杜度草法而又有所創新，由於西漢杜度及東漢崔瑗的努力，章草得到長足發展，出現由俗到雅的轉變，至東漢晚期趙壹《非草書》時，草書已大行

於世。但直到張芝出現以前，章草還只是一種新興書體，沒得到士人階層的普遍關注，其文化審美價值尚未獲得社會性認同。

直到張芝在桓靈時期出現，才改變了這一狀況。張芝是章草高手，他的意義在於：

1. 相比於杜度、崔瑗，張芝省減了章草的盤曲結構，線條開放，時空運動特徵更趨強烈。張懷瓘《書斷》概括張芝草書的特點：氣脈相連，「字之體勢一筆而成」，「如行雲流水」，偶有不連而血脈不斷，行首之字，往往繼其前行，氣脈通於隔行，如「拔茅連茹，上下牽連，或借上字之下而為下字之上」，若猿猴井底撈月之像，鈎鎖連環之狀。古人謂之「一筆飛白」。

2. 初步建立起草書的法度和規範。

3. 張芝從民間和杜度、崔瑗那裏汲取了章草的精華，後脫去舊習，省減章草點畫、波磔，創造出有別於章草的「一筆書」，當時也稱為「今草」，一時名噪天下。

4. 創立了草書文人化傳統，推動了由民間書風向文人書風的過渡，對當時及後世書家產生了重要影響，是文人書法的開山鼻祖。世人稱之為「草聖」。

南宋文學家、音樂家、書法家、江西鄱陽人姜夔對章草代表性人物張芝、索靖給予了高度評價，他説：「大凡學草書，先當取法張芝、皇象、索靖章草等，則結體平正，下筆有源。」(《續書譜》)而八大山人從張芝、索靖、懷素那裏要學習的東西就是這個。

正因為八大山人能從懷素想到索靖、張芝，從一條歷史的脈絡中幾個代表性人物中捕捉到草書書寫的規律性東西，勤奮學習，終於形成了自家面貌。

十一　八大山人的草書創新有哪些新特點？

1690 年以後，八大山人確立了自己書法創作的個人風格。從此，直到 1705 年去世，他創作了眾多傑出的書法作品，包括行書、草書、楷書等各種書體。

中國書法講究學習古人，傳承傳統，更講究創新突破，要能自做主張，要有自家面貌。梁巘說：「學古人書，須得其神骨、魄力、氣格、命脈，勿徒貌似而不深求也。」（《學書論》）「學古人須得其神骨，勿徒其貌似。」（《平書帖》）中國書法家都十分注重臨習古人字帖，但強調要把握原帖的精粹原意。如果「學書全無帖意，如舊家子弟，不過循規蹈矩，飽暖終身而已」（錢泳《書學》）。所謂「自運在服古，臨古須有我」，隨人學人成舊人，自成一家始逼真。

八大山人就是這樣一位書法大家，他既刻苦學習傳統，努力追尋古人，又獨樹一幟，自成一體，創造出勁健流暢、純樸圓潤、點畫流美、挺蹈遒勁的風神與面貌，特別是行書和草書形成了「八大體」特點。

那麼，八大山人的草書創新有哪些新特點呢？

1. 用篆書的筆法來寫行草。八大的行草多見篆書的筆法：中鋒，禿筆，藏鋒，自然起截，沒有逆起，也沒有搭鋒，只是用一種很單純的蹲鋒入紙，像徒手畫出的線條一樣隨意，了無藏頭護尾之態，筆鋒的落、起、走、住、疊、圍、回，都藏蘊其中，而不着痕跡，藏巧於拙。這種筆法就造成了筆畫線條的走向很有方向性和趨勢感，或直或曲，轉折圓轉，很少有突然的「急轉彎」或「急刹車」。線條也沒有太多的起伏變化，圓潤厚實，用墨濃而不燥，全無絲毫火氣。

2. 筆畫具有篆書的線條化。從外輪廓看，八大的書法線條均勻，粗細都差不多，整個線條兩邊的邊緣幾乎是平行的，柔和、平滑、乾淨，不拖泥帶水，但柔中有剛，綿中藏針，好像是拿着錐子在沙上畫一樣，或像用硬筆畫出的線條一樣。

從線條的質感來看，八大書法的線條如長風飄帶，或九曲婉轉，或長

驅直入，有韌性、有骨氣、有性格、有精神，給人以清新、淡泊、獨特的美感，用筆圓勁，筋骨內含，神氣內斂，內在的活力生生不息。有人把八大書法的這種筆畫線條説成是「蚯蚓體」，[1] 十分貼切、傳神、形象地説出了八大書法的特徵。

　　3. 控制行筆節奏，減緩運筆速度、沉着穩健。這一點似乎有點奇怪。草書本來就是要寫得快，沒有速度，那還叫草書嗎？在一般人的印象裏，所謂草書，往往跟狂飲大醉、瘋瘋癲癲、大呼小叫，奮筆疾書連在一起。比如懷素的狂草，其運筆的速度驚人。李白曾專門有詩述説懷素的狂草速度：

> 少年上人號懷素，草書天下稱獨步。
> 墨池飛出北溟魚，筆鋒殺盡山中兔。
> ……
> 吾師醉後倚繩牀，須臾掃盡數千張。
> 飄風驟雨驚颯颯，落花飛雪何茫茫。
> 起來向壁不停手，一行數字大如斗。
> 恍恍如聞神鬼驚，時時只見龍蛇走。
> 左盤右蹙如驚電，狀同楚漢相攻戰。
> 湖南七郡凡幾家，家家屏障書題遍。
> 王逸少，張伯英，古來幾許浪得名。
> 張顛老死不足數，我師此義不師古。
> 古來萬事貴天生，何必要公孫大娘渾脱舞。

　　八大草書學習懷素，多次臨寫李白描寫懷素的這首詩，特別強調懷素草書的速度。但八大本着「我師此義不師古」的態度，創造出與前人完全不同的新面貌。我們這裏把他兩次臨寫的作品列舉、對比如下（圖 1、圖 2）：

　　八大山人用篆書的筆法來寫草書，就必然要面對和處理運筆速度的問題。八大多次臨習懷素，並書寫李白描寫懷素狂草速度的詩，這也反映了八大山人對草書速度的重視和看法。這兩幅強調懷素草書速度的作品，都與所

1　　任道斌：《美術的故事》，廣西師範大學出版社 2009 年版，第 157 頁。

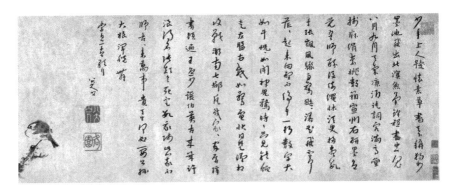

圖 1 《書畫合璧卷》局部《八大山人全集》第 3 冊第 538 頁

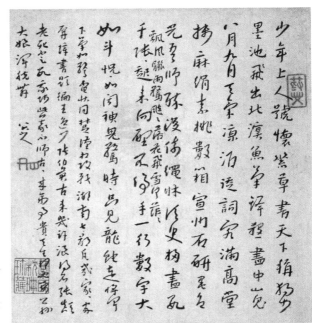

圖 2 《書畫合璧卷》二開之二《草書李白歌行》《八大山人全集》第 3 冊第 635 頁

謂狂草有着不同的面貌，這正是表達了八大自己對草書速度的看法。

八大草書的基本用筆，是以中鋒行筆為主，腕力和指法用得比較少甚至不用，以用肘、臂和肩膀之力為主，這樣一是行筆範圍較大，用筆轉折圓勁，轉筆的靈活性較弱；二是行筆節奏一以貫之，變化不大，不作大幅的提、按；三是用墨圓潤飽滿，圓渾勁健，從而形成整體的韻律美。

4. 章草書體，書風高古淳厚。八大山人的草書，帶有很強的章草味，字

字獨立，很少牽連掛絲。

　　八大山人經常臨習索靖、張芝等人的草書，因為索靖、張芝是晉漢之人，又都是章草高手，朱和羹說張芝的「臨池之法：不外結體，用筆。結體之功在學力，而用筆之妙關性靈。苟非多閱古書，多臨古帖，融會於胸次，未易指揮如意也。能如秋鷹博兔，碧落摩空，目光四射，用筆之法得之矣」！還說「魏晉去漢未遠，故其書點畫絲轉自然，古意流露」。（《臨池心解》）

　　八大正是通過章草的把握，來追尋晉漢古風，他不管是筆畫特徵、書體面貌，還是精神氣象，都比元明以來絕大部分書法家更接近晉人風範。

　　比如，前面已舉一例，八大山人在 1702 年寫過《書畫冊》十二開，其中有《臨索靖〈月儀帖〉》六開，但如果與索靖的《月儀帖》對照一下，就會發現兩者差異很大。為甚麼會這樣呢？因為元明人所書章草，不過是楷書的按頓加上隸書的飄尾，而《月儀帖》世傳刻本已經摻入了過多的楷書意味。在這種情況下，八大山人堅持用自己所領悟的「晉人筆法」臨寫章草，禿筆書寫，含蓄圓融，大巧若拙，簡淨率意。如果把八大山人臨本與漢簡上的章草相比，在筆致、氣息上確有神似之處。當時人們不可能見到漢代章草墨跡，這顯示出八大山人通過歷史脈絡中代表人物的代表作品來捕捉傳統文化特點的能力。

　　5. 行草相間，結構上的衝突和風格上的融通形成視覺衝擊力與美學感染力。八大山人的行書作品中經常夾雜一些草書，草書作品中也經常夾雜一些行書。這種行、草夾雜的情況在宋代以來就開始出現，主要是在草書中夾雜與楷書有關的行書筆法，在明代草書中已經成為慣例。但在八大山人的作品中，強調的一是結構。他把行書與草書並置在一起，造成結構上的某種衝突，同時再用一種圓轉的筆法將它們統一在作品中，從而展現出新的面貌。就以八大山人草書的代表作《草書詩軸》（1696 年）為例，這件作品線條推移的節奏變化不明顯。二是以圓轉的線形與筆法為基調。三是大草簡略而開張的結構，特別是字結構內部的大面積空間，既調整了作品的空間節奏，平添了頓挫，又能和其他元素融貫成一個整體。這在歷代草書中都是獨樹一幟的。

十二　八大山人的行書與董其昌

八大山人是一位大書法家，尤其擅長草書和行書，草書是他的拿手好戲，行書是他的強項絕活。

一

要問八大的行書受了哪些人的影響？後來是東晉的王羲之，先前卻是明代的董其昌。

董其昌（1555—1636），今上海松江人。晚明最著名的書法家，與元代著名書法家趙孟頫齊名，其書法特點：一是喜歡用淡墨，淡雅清朗，天姿秀潤。有時用了一點濃墨，也要用細如游絲的娟秀的點畫來沖淡；二是重「文人氣」「書卷氣」，講究「中和寬厚」「溫柔敦厚」「儒雅平淡」；三是篇幅較短，字體較小；四是講究筆法的含蓄蘊藉和靈動，他非常推崇米芾對藏鋒的運用，說：「米海岳『無垂不縮，無往不收』，此八字真言，無等等咒也」。[1]

大約從 1666 年開始，到 1678 年十餘年間，八大山人的書法愈來愈受董其昌的影響。比如：

《花果圖卷》那段題識：

> 寫此青門貽，綿綿詠長鬏。舉之須二人，食之以七月。[2]

《花卉圖卷》那三段題識：

> 「粉蕊何能數，盤英絕似球。好將冰雪意，寄語到東甌。」

1　《千年書法》，中國民主法制出版社 2006 年版，第 188 頁。
2　見《八大山人全集》第 1 冊第 28—29 頁。

「聞道紫苑黃，姚家稱別品。何如新紫花，深黑如墨瀋。」
「天下艷花王，圖中推貴客。不遇老花師，安得花頃刻。」[1]

1666 年，41 歲的《墨花圖卷》有五段題詩和行款、題識：

「蕉蔭有鹿浮新夢，山靜何人讀異書。」
「拋出金彈兒，博得泥彈休。不似叢林穄，顴頂而兩眸。」
「洵是靈苗茁有時，玉龍搖曳下天池。當年四皓餐霞未？一帶雲山展畫眉。」
「月色和雲白，松聲帶露寒。」
「為橘老長兄戲畫於源西精舍」。[2]

1671 年，46 歲的《个山傳綮題畫詩軸》：

青山白社夢歸時，可但前身是畫師。記得西陵煙雨後，最堪圖取大蘇詩。[3]

在上述作品中，八大書法的結字、筆致全學董其昌，一是在點畫之間細若游絲的連筆縈帶和左右顧盼的相互響應，二是字的分間布白有意放寬，它與字之間的距離比較稀鬆，八大的書勢、行筆與董其昌的行書十分相似，有董其昌的用筆虛靈和流暢，顯現出一股細膩、光潤的書卷氣，只是比董其昌略為單薄，但疏朗、雅致、流暢，深得董氏神理。

經過十多年的學習，八大對董其昌的學習，有了明顯的成就，達到了驚人的地步。

1677 年（康熙十六年丁巳），八大山人 52 歲，他創作的《梅花圖冊》九開之四是一首五絕詩（圖 1）：

1　見《八大山人全集》第 1 冊第 30—32 頁。
2　見《八大山人全集》第 1 冊第 34—37 頁。
3　見《八大山人全集》第 3 冊第 669 頁。

泉壑窅無人，水碓舂空山。
米熟碓不知，溪流日潺潺。
个山書

圖 1　《梅花圖冊》九開之四　《八大山人
全集》第 3 冊第 677 頁

這首詩是説：整條山泉溝壑空蕩
蕩的，窅無一人，就是一個水碓在那裏
舂米。米早已碓熟，可是水碓卻渾然不
知，還在空山之中一下一下地碓，旁邊
的溪流整日裏還在那裏潺潺地流淌。

這幅書法作品內容寫得空靈，禪
機盎然，字也寫得平淡、放逸，秀潤滋
潤，字與字之間寬綽疏朗，姿態生動，
字裏行間有一股清新之氣，沁人心脾。

這幅《梅花圖冊》中的五絕詩在書
法上是典型的董其昌風格，且純熟、自
信，幾可亂真。如果沒有落款「个山書」
三個字（圖 2），還真會讓人錯認是董
其昌的手筆。

此幅作品右上角鈐有「掣顛」的白
文長方形的起首印（圖 3），結尾還鈐
有白文方形的「釋傳綮」印（圖 4）、
朱文方形「个山」印（圖 5）。八大山
人學習董其昌的成就得到了人們的認
可。［清］龍科寶《八大山人畫記》云：
「山人書法尤精……其行草頗得董華亭（董其昌）意。」

圖 2　「个山書」

圖 3　「掣顛」印

圖 4　「釋傳綮」印

圖 5　「个山」印

二

八大轉益多師，遍學古今天下名師，但影響終身的卻只有董其昌。為甚

麼八大這麼推崇、並下功夫學習董其昌呢？為甚麼董其昌對八大書法的影響能貫穿八大的一生呢？

首先，與八大的人生遭遇、思想歷程密切相關。在明清交替、清兵攻下南昌的時代轉折中，八大山人 23 歲時逃入寺廟，躲進禪林。八大做和尚，雖是被迫，卻十分認真。他靜心禮佛修行，規規矩矩做佛事，老老實實學禪理，時間不長，就深得禪機，造詣甚深，「豎拂稱宗師」，主持一方叢林。與此相對應的，他在兒時擅長米家小楷的基礎上，把歐陽詢的楷書寫得出神入化。歐體的那種瘦硬剛勁、法度嚴謹與八大的中規中矩、小心謹慎的逃禪生活是相一致的。

但到 40 歲前後，這時他做和尚已有十來二十年了，政治形勢雖然還很嚴酷，卻不像以前那樣追殺明室成員的風聲鶴唳、血雨腥風了。再說，八大對佛理禪宗不但在規矩、知識上有了了解與掌握，更是對禪學的思想、精髓有了領悟，他獲得了一定的身心自由，他的世界觀有了更多的清脫、空靈、圓融，這在書法上，歐體就難以表達和抒發他的思想情緒了，於是，他的書法實踐就轉向了董其昌。

其次是董其昌本人的情況。董其昌綜合了八大所注目的大部分書法家的成就。董其昌書和畫俱佳，在繪畫和書法上都能極大地影響八大。董其昌的書法理論也深深地影響了八大。八大不但臨學董其昌的書法風格，還努力實踐董其昌的書法理論。

最後，八大學董其昌還有風氣所及的因素。清初盛行兩種書風：一是歐陽詢的楷體，橫平豎直、端方拘謹；一是董其昌的行書，流暢疏朗、清脫雅致。而康熙年間董氏書風流行，康熙皇帝酷愛董其昌的書法，極力褒獎，御筆《跋董其昌墨跡後》稱讚董其昌書法「天姿迥異，其高秀圓潤之致，流行於楮墨間，非諸家所能及也」。由於皇帝的提倡，康熙時代的書壇是董其昌的天下。學習董其昌的書法，成為當時的風尚，也有很多客觀的便利條件。

三

所以，我們在許多方面都可以看到八大學習董其昌的影子。

　　首先是學習董其昌的書法歷程。董其昌由唐及晉，他在《畫禪室隨筆》中自謂始學顏真卿，後師虞世南，還學過褚遂良、歐陽詢、李北海、楊凝式、米芾，逐漸「以為唐書不如晉魏」，轉學王羲之和鍾繇，深得魏晉書法韻味。八大也是遍學大家，然後直追魏晉。王方宇先生曾在《八大山人的書法》中概括道：「最初，他受歐陽詢的影響很深。稍後，他學董其昌的行草，再轉入黃庭堅的誇張開廓。用此法多方試探，未獲滿意的成就。曾試臨古人各家字範，從各大家作品中追尋魏晉人書法的氣質，終於參用篆書筆法，形成中鋒圓潤，婉約多姿、厚重渾成且富有晉人含蓄風格的草書。」

　　第二，學到了禪理。董其昌的書法和書法理論都有濃濃的禪味。《明史・文苑傳》就說董其昌「通禪理」。而八大的字，禪意禪味也特別濃厚。

　　第三，學到了如何臨帖。董其昌認為書法要臨帖，但臨帖應像習禪，不執死法。禪宗最忌諱粘皮帶骨，死煞句下。董其昌在《畫禪室隨筆》中論述如何臨帖時，講了藥山（今湖南常德）惟儼禪師的一個觀點：和尚要看經書，但不能拘泥於經書，而要把經書看穿，即使是牛皮也須看穿。禪宗始祖達摩傳《楞伽》，五祖弘忍傳《金剛經》，雖然都沒有離開語言文字，但最後以「字句非字句」作為結束，為甚麼呢？因為禪宗認為不可執文字相，要「依義不依語」，「得意而忘言」。董其昌接着說：今人看古帖，皆穿牛皮之喻也。古人神氣淋漓翰墨間，妙處在隨意所如，自成體勢，故為作者。字如算子，便不是書，謂說定法也。就是說，今人學書法的臨帖，要把名家的字帖當作牛皮，把它看穿。要學古人在翰墨之間的淋漓神氣，隨意所如，自成自家的體勢，自成自家的風格。

　　書法家常說：「唐人重法，晉人重理。」這是說唐人的書法不如晉人。但甚麼是「理」呢？一般人常常認為是指諸如李斯的筆法、蔡邕的筆勢、衛夫人的筆陣、王羲之的筆勢、王僧虔的筆意等道理。但董其昌認為：這些「理」都是一些規矩、準繩、法度，都是「筌蹄」，是第二義的東西。晉人所重的「理」，是神理（心性），是第一義的玄理，是忘形而後得的意。在主觀上是意境（意言境），客觀上是天然妙趣，是實相真如。董其昌認為：書家的這種「神理」，心性，每個人本來就具備，正像儒家所說「人人皆可成堯舜」，佛家所說「一切眾生皆有佛悟」。所以，董其昌認為：

臨帖如驟遇異人，不必相其耳目、手足、頭面；而當觀其舉止、笑語、精神流露處。莊子所謂「目擊而道存者也」。

書法臨名帖，就像在路上突然遇上一位奇人高人，大可不必把這個人的耳朵眼睛、手腳、頭臉琢磨得清清楚楚，而應該體會觀察他的舉止笑談，體會他流露出來的精神氣質。學習書法時臨前人帖子，也是一樣的道理：不能僵硬地模仿照抄外在的筆跡，而應把握其氣韻，這才是書法的「神理」（心性）所在，心中有書法之道的這種根本，就會自然流露於外，這才會有好的書法。[1]

八大山人也一樣，臨帖很多，卻全然是一副「依義不依語」的禪師派頭。不管甚麼人的字帖，哪怕是王羲之的《臨河敍》（《蘭亭序》），也是你王羲之是你王羲之的，我八大是我八大的，結果，説是臨王羲之，字卻全然就是八大自己的風格。

第四，學到了執筆、用墨和佈局。董其昌説：「吾所云浮，須懸腕，須正鋒地。」八大晚年書法，行筆全用中鋒。董認為「作書最要泯沒痕，不使筆筆在紙素，成板刻樣」。「用筆之難，難在遒勁」，八大的行草，筆畫自方轉圓，蒼勁古樸。董其昌説「用墨須使有潤，不可使其枯燥，尤忌穠肥，肥則大惡道」，八大則淡墨作書，濕潤有度。關於結構佈局，董其昌説：「作書最忌者，位置等勻，且如一字中，須有收有放，有精神相挽處。」「古人作書必不正局，蓋以奇為正。」而八大行書恣意率性，結字大小錯落。[2]

第五，學到了一個「淡」意。董其昌的書法十分注重一個「淡」字。他在《畫禪室隨筆》中説：一般人學書法，往往以姿態取悦於人（凡人學書，以姿態取媚），而我自從學了柳公權，才悟到要在淡處用筆。他還自得地説：我天性喜歡書法（「性好書」），沒有一天不練字（「無日不執筆」），所以字中有淡意（「故書中稍有淡意」）。董其昌不但為自己的書法有淡意而自得，還以有沒有淡意來區分古人書法的優劣高低。他認為唐代書法家林緯乾書學

1 田光烈：《佛法與書法》，河北人民出版社 1991 年 5 月版，第 325 頁。
2 王亦旻：《影響八大山人晚年書法風格的幾個因素》，轉載於《八大山人研究大系》第八卷·下，江西美術出版社 2015 年版，第 55 頁。

顏真卿，蕭散古淡，才沒有虞世南、褚遂良那些人的妍媚習氣。清代書法家王文治喜用淡墨，就有瀟疏秀逸的神韻，人稱「淡墨探花」，「淡墨翰林」。懷素的晚年作品《小草千字文》完全是以淡取勝。董其昌在《跋懷素小草千字文》中說：張旭和懷素都以王羲之為師，再加上狂怪怒張的特點，人們就多有批評。但懷素得到了王羲之「淡」的特點，所以就勝過了我們這些人。王羲之的草書是沒有辦法學的，而懷素從淡處着筆，真是得其要領。

怎樣才能具有「淡」的意味呢？董其昌說他是學了柳公權。柳公權主張「用筆在心，心正則筆正」，書法「須善學柳下惠者參之」，「筆正」「心正」就是說心要平靜平淡，要像柳下惠有坐懷不亂不動心，只有心平靜，字才有淡意。柳公權立身行事，也極其淡泊。夏天，唐文宗與一幫學士聯句，唐文宗曰：「人皆苦炎熱，我愛夏日長。」柳公權續曰：「熏風自南來，殿閣生微涼。」他的詞清意淡到了如此地步。董其昌大力推崇柳公權這一點，並說他學了 30 年的書法，才懂得這一道理（「余學書三十年，見此意耳」）。[1]

八大山人的字也是一樣，淡墨禿筆，生動靈秀，含蓄內斂，圓渾醇厚，十分「清淡」。當然，八大的「淡」還不同於董其昌的「淡」，八大的字，是沒有了浮躁心，沒有煙火氣，沒有油煙味。八大寫字，心平氣和，甚至沒有了運筆的提、按，沒有了情緒的波動，沒有大呼小叫，哪怕是寫草書，運筆如風，心卻不動，就這樣淡淡地寫過去，字也就淡淡地呈現開來，十分有「味」。

1　田光烈：《佛法與書法》，河北人民出版社 1991 年 5 月版，第 327 頁。

十三　老鄉見老鄉，兩眼淚汪汪：八大山人為甚麼找到了黃庭堅？

　　1666—1678 年的 10 多年間，就在八大掌握了董其昌的清淡飄逸的時候，政治形勢發生重大變化。清廷統治日趨穩定，其統治手段也從單一的軍事鎮壓轉向軟硬兼施，特別是採取懷柔籠絡的政策。這樣一來，八大山人就碰上了還不還俗的糾結，因而，心情緊張，心緒不定，心潮起伏，思想鬥爭激烈。在書法上，董其昌式的柔美娟秀表達不了他的情緒與情感，因為其清淡雅致顯得過於柔媚秀逸，甚至有些「媚態」，因此遭到張瑞圖、王鐸、傅山、倪元璐等明末四大書法家的抵抗。八大也覺得董其昌的書風不稱心，不順手，於是，他把視線轉向黃庭堅和米芾。

　　黃庭堅（1045—1105），號山谷道人，和八大一樣，也是江西人，江西修水人，宋代文學家，江西詩派創始人，也是著名書法家，和蘇軾、米芾、蔡襄並稱為「宋四家」。他的書法曾風靡朝野，他的存世墨跡以行草為多。書法風格特點十分明顯：一是中宮外放，字的中間緊湊，外部張揚，筆畫較長，長橫、長豎、大撇、大捺，向四面輻射；二是行筆果斷、自然，書寫中不斷出現的濃墨重筆，表現出豪峻傲岸的風神、沉着痛快的節奏；三是整體觀看效果更加驚人。黃庭堅的字一般不可從個體欣賞，而要從大局上觀看，從整體上欣賞，才能看出恢宏。

　　關於黃庭堅的書法，曹寶麟先生曾說：「黃氏之行書給人的印象總覺得有一股鬱勃不平之氣在字裏行間沖決激蕩，彷彿破紙而出。那殺紙極重的力度和拗折恣肆的線質，簡直可以看作是他不屈不撓倔強性格的象徵」。[1]

　　1674 年，八大 49 歲的時候，黃安平給八大畫了《个山小像》。從那一年開始，八大陸續在這幅畫像上題寫和書寫了幾段題識，集中地展現了八大山人在這一階段的書風面貌。在這幅作品上，他寫了篆書、隸書、章草、行

1　　轉引自劉文海：《至味出以淡泊纖濃寄於簡古 —— 八大山人書藝管窺》，轉載於《八大山人研究大系》第八卷‧下，江西美術出版社 2015 年版，第 127 頁。

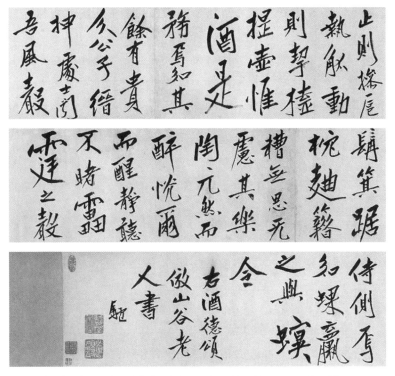

圖 1　《行書劉伶酒德頌卷》（局部）　紙本墨筆　縱 25.7 厘米　橫 531.1 厘
米　《八大山人全集》第 1 冊第 42 頁

書、真書等六種書體，似董其昌，又兼融黃庭堅、米芾兩家的書法特點，其
功力之深，令人驚嘆。比如「个山自題」那四個字，就明顯地具有黃庭堅那
種長槍大戟的特徵。

約在 8 年後，即 1682 年前後，八大 57 歲時書寫了這幅《行書劉伶酒德
頌卷》（圖 1）：**1**

這幅《行書劉伶酒德頌卷》紙本墨筆，縱 25.7 厘米，長達 5.3 米，是一
幅很長的長卷。寫的是：

有大人先生，以天地為一朝，萬期為須臾，日月為扃牖，八荒為庭衢。

1　這件作品雖無年款，據王方宇先生研究，署「驢」款的作品多出自 1681 至 1684 年之間。

行無轍跡，居無室廬，幕天席地，縱意所如。<u>止則操卮執觚，動則挈榼提壺，唯酒是務，焉知其餘</u>。有貴介公子，縉紳（紳）處士，聞吾風聲，議其所以，乃奮袂攘襟，怒目切齒，陳說禮法，是非蜂起。先生於是方捧罌承糟，銜杯漱醪，<u>奮髯箕踞，枕曲籍（藉）糟，無思無慮，其樂陶陶。兀然而醉，恍爾而醒，靜聽不睹雷霆之聲</u>，熟視不見泰山之形，不覺寒暑之切肌、利欲之感情。俯觀萬物，擾擾焉若江海之載浮萍。二豪侍側，焉知蜾蠃之與螟蛉（蛉）。

右《酒德頌》仿山谷老人書　<u>驢</u>[1]

劉伶，西晉沛國（今安徽宿州）人，「竹林七賢」之一，由於當時社會動蕩，統治者翻雲覆雨，文人常遭驅使迫害，於是，或借酒澆愁，或以酒避禍，或以酒後狂言發泄不滿。劉伶嗜酒如命，不拘禮法，寫《酒德頌》，就是反映晉代文人消極頹廢遁世、蔑視名教禮法、嚮往自然逍遙的心態。後世文人愛寫劉伶的《酒德頌》，如元代趙孟頫、明代董其昌都錄寫過劉伶的《酒德頌》全文。

八大山人用黃庭堅的書法風格來抄錄劉伶的《酒德頌》，也是要借劉伶這杯酒，來澆自己心中的不平之塊壘。所以，八大在右上角鈐有一枚「其喙力之疾與」的白文長方形起首印。在結尾鈐有「驢屋人屋」的白文方形印、「浪得名耳」的白文方形印各一枚。另外，八大在結尾處還特意題上「右《酒德頌》仿山谷老人書驢」的字樣，「山谷老人」，就是指黃庭堅。

這是八大題識仿臨前人的最早書法作品。為甚麼要仿黃庭堅呢？八大學習董其昌的書法，已有多年，已經是一位出類拔萃的書法家。這時社會政治形勢的變化，引發了他的心緒波動，進入一個躁動煩躁期，他在書法上想要擺脫董其昌的娟秀柔美，於是，他找到黃庭堅的書法風格。這幅《行書劉伶酒德頌卷》就表現了這一企圖。

這幅《行書劉伶酒德頌卷》，整體氣勢宏大，深得黃庭堅大字行書縱橫恣肆之神妙精髓，具有濃郁的黃庭堅風格：

字形、用筆出之以黃庭堅體貌，字字堅挺，墨漬厚重結實，轉折處用筆

1　引文乃八大山人《行書劉伶酒德頌卷》的全文，而下面畫線部分乃圖 1 的文字。

剛勁，用筆取澀勢厚重而雄健，字態左低右高呈奇崛之勢，[1]豪邁中露鋒芒，性情極盡放任揮灑。

筆畫與結體充分把握了黃庭堅「輻射式」書體的精髓，中宮斂結，向四周幅身之法。「中宮緊結，筆畫外放」，長撇大捺，「長槍大戟」，點畫呈輻射將向四周擴張，幾乎每一字都有一些誇張或拉長的筆畫，並以氣力送出，既沉着又痛快，緊密的字形中忽然帶出一筆長長的線道，令人眼睛為之一亮。

八大的這幅《行書劉伶酒德頌卷》的筆法還明顯受到米芾的影響，有些字結構也幾乎照搬米芾的作品。[2]但八大山人是一位創新能力極強的畫家、書家，這幅作品雖然標明是仿黃庭堅，但也有了八大山人自己的風格：

首先，除個別極伸展的縱長筆畫外，較少出現黃字特有的筆畫行進過程中的波動起伏，相反，更多的是峻峭爽利的筆法，顯然這是從米芾那裏學來的。

第二，在結體取勢上，大量使用了向背、正攲等方法，字勢多陡峭峻險，右肩聳拔[3]如「不」字，八大把右邊一點壓得很低，並將點加長成線，使字的右上部疏朗別致。再如「知」字，也是將右邊的「口」下壓，造成左聳右跌，取得空靈奇偉之勢。

第三，「雷」「是」等變形異體字的寫法。

第四，進一步誇張了黃庭堅銀鈎薑尾的寫法，將黃體的橫撇長拉變為短撇急出，將「載」「感」的擢筆進一步拉長以誇張取勢。[4]返俗的八大以斬釘截鐵的用筆和奇拗的結體發泄心中多年的抑鬱，初步表現了不為法拘的個性風神，令人感受到走出佛門的八大在用沉着痛快的筆法和險峻峭拔的結體來宣泄多年的內心苦悶。[5]

1　轉引自劉文海：《至味出以淡泊纖濃寄於簡古──八大山人書藝管窺》，轉載於《八大山人研究大系》第八卷·下，江西美術出版社 2015 年版，第 127 頁。

2　邱振中：《八大山人的書法藝術》，轉載於《八大山人研究大系》第八卷·上，江西美術出版社 2015 年版，第 16 頁。

3　邵仲武、張冰：《八大山人的書法藝術》，轉載於《八大山人研究大系》第八卷·上，江西美術出版社 2015 年版，第 70 頁。

4　胡光華：《八大山人書法的藝術風格》，轉載於《八大山人研究大系》第八卷·下，江西美術出版社 2015 年版，第 75 頁。

5　李一：《八大山人的書法之路》，轉載於《八大山人研究大系》第八卷·上，江西美術出版社 2015 年版。

| 十四 | 八大山人追尋的是唐代的王羲之，還是晉代的王羲之？ |

一　八大臨寫得最多的人是王羲之

　　八大山人十分喜愛王羲之的書法。在 1693 年至 1700 年間，八大山人多次臨寫王羲之。

圖 1　《行書臨河集敍軸》　紙本墨筆　縱 31.5 厘米橫 28 厘米《八大山人全集》第 2 冊第 427 頁

　　王方宇先生詳細列出了 19 件八大山人的《臨河敍》，確知真跡者共 12 件，贗品 2 件，其他待定。[1] 就在江西美術出版社出版的《八大山人全集》中，收有 10 件。分別是：

　　①《八大山人全集》第 2 冊第 280—281 頁之七至之八。

　　②《八大山人全集》第 2 冊第 427 頁，1696 年。（圖 1）

　　③《行書臨河集敍軸》，

1　　王方宇：《八大山人的書法》，轉載於《八大山人研究大系》第八卷・上，江西美術出版社 2015 年版，第 5 頁。

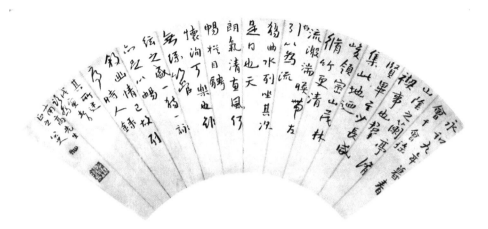

圖 2 《行書臨河集敍扇葉》 紙本墨筆 縱 33 厘米 橫 70.4 厘米 《八大山人全集》第 4 冊第 808 頁

1697 年。《八大山人全集》第 2 冊第 439 頁。

④《書畫合裝冊》十六開之十一—十四開《臨河集敍》，1699 年，《八大山人全集》第 3 冊第 512—516 頁。（圖 8）

⑤《行楷書法冊》七開之五《行書〈臨河集敍〉》，1697 年，《八大山人全集》第 4 冊第 798 頁。

⑥《臨河集敍扇頁》，1698 年，《八大山人全集》第 4 冊第 808 頁。（圖 2）

⑦《蘭亭詩畫冊》十八開之一一—六《臨河集敍》，《八大山人全集》第 4 冊第 837—839 頁。

⑧《花鳥山水冊》十開之九《行書〈臨河集序〉》，1700 年，《八大山人全集》第 4 冊第 852 頁。（圖 6）

⑨《臨河集敍屏》六條之一，《八大山人全集》第 4 冊第 854 頁。（圖 7）

⑩《臨河集敍屏》六條之二一—四，《八大山人全集》第 4 冊第 856—859 頁。

八大臨習的《臨河敍》也各具特色，形式各異，有冊頁、立軸、扇面，字形有大小之分，每次臨寫都有不同的處理方法，小到單字，大到字組。

八大喜愛讀《世說新語》，十分景仰晉人的政治態度和生活方式、精神氣質，在書法實踐上，對晉人書法十分愛慕，對王羲之更是喜愛有加。

圖3「禊堂」印
《繩金塔遠眺圖
軸》 高邕舊藏

圖4　1693年
「晋字堂」印
《立鳥圖軸》 北
京文物商店藏

1682—1702 年（57—77 歲）間的作品上常有一枚「禊堂」白文長方印（圖3），因為《臨河敍》記載着王羲之和友人在蘭亭修禊一事，傳世的蘭亭序帖也稱《禊帖》。1693 年（68 歲）以後的作品上又鈐有「晋字堂」的朱文長方印（圖4）。

所以，「晋字堂」「禊堂」印的使用説明了八大對王羲之的《禊帖》十分嚮往，反映了他對王羲之書法的喜愛。

二 王羲之和他的《蘭亭序》

王羲之（303—365），東晉書法家，中國書法史上的「書聖」。他的《蘭亭序》被譽為「天下第一行書」。

東晉時有個風俗，每年農曆三月初三，人們都要到郊外踏青，還要臨水用河水沐浴，以消災避禍，這種臨河舉行的祛除不祥的祭祀，就叫「修禊」。

353 年（永和九年）三月初三，王羲之約了 41 位當時的著名文人來到蘭亭，列於曲水之邊，投羽觴（又名耳杯，一種酒具）於曲水之上，任其流下，酒杯在誰的面前停住，誰就取而飲之，並賦詩一首，這就是「曲水流觴」典故的由來。王羲之趁着酒興，為大家寫的詩作了一篇序文，敍寫了蘭亭集會的盛況，抒發了人生的種種感慨。「濯濯如春月柳」「軒軒如朝霞舉」「爽爽如清風朗月」，體現了晉人的那種簡約玄淡、飄逸自然、流風餘韻，表現了那個時代的精神風貌和氣質風韻。

王羲之的這篇序文內容寫得好，灑脱無拘，文筆流暢，書法也是一片神機，結體、用筆無法而有法，墨氣忽濃忽淡，一筆一畫皆有情趣，全篇字與字、行與行的整體佈局上，章法渾然一體，變化細微，佈局疏密有度而自然；字勢上從第一個「永」字到最後一個「文」字，筆意相連，陰陽起伏，

筆筆不斷，從頭至尾，一氣呵成，如天馬行空游走自在。[1]

當時，王羲之並沒有為這篇序文取名，後來，劉義慶定名為《蘭亭集序》。而劉孝標作注，則因為蘭亭臨河、修禊又是臨河舉行，而名曰《臨河敍》。宋人桑世昌集《蘭亭考》卷 1 於《蘭亭修禊序》下注云：「晉人謂之《臨河敍》，唐人稱《蘭亭詩序》或云《蘭亭記》，歐公（歐陽修）云《修禊序》，蔡君謨（襄）云《曲水序》，東坡云《蘭亭文》，山谷（黃庭堅）云《禊飲序》」。[2] 可見，王羲之的這篇序文有《蘭亭序》《禊帖》和《臨河敍》等多個名稱。

王羲之的《蘭亭序》經過十幾個世紀的流傳，得到後人的高度讚賞，成為一個神話。唐太宗讚嘆它「點曳之工，裁成之妙」。宋代黃庭堅說：「《蘭亭序》草，王右軍平生得意書也。反覆觀之，略無一字一筆，不可人意。」明代董其昌說：「右軍《蘭亭序》，章法為古今第一，其字皆映帶而生，或小或大，隨手所如，皆入法則，所以為神品也。」

三 ｜ 八大多次臨寫《臨河敍》是王羲之的哪一個版本？

八大山人十分重視與喜愛王羲之那篇以「永和九年……」開頭的序文，但有一個問題：八大統統不叫《蘭亭序》，而一律叫《臨河敍》。為甚麼他臨的王羲之的那幅作品不是《蘭亭序》，而是《臨河敍》呢？

眾所周知，王羲之手寫的《蘭亭序》已無真跡傳世。現存《蘭亭序》都是臨本或摹本，共 28 行、324 字，以唐代的 4 個版本最為出名：馮承素《神龍本蘭亭》、《虞世南本蘭亭》《褚遂良本蘭亭》和《定武本蘭亭》。[3]

那麼，八大臨寫的是哪一個版本的《蘭亭序》呢？

哪個版本都不是。

1　百折：《教你欣賞書法》，中國文聯出版社 2004 年版。
2　張函：《由朱耷的變異書風說明遺民變異書法的歷史價值》，轉載於《八大山人研究大系》第八卷‧下，江西美術出版社 2015 年版，第 223 頁。
3　宮大中：《就蘭亭書案議六家「蘭亭」》，轉載於《八大山人研究大系》第八卷‧下，江西美術出版社 2015 年版，第 228 頁。

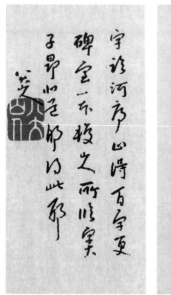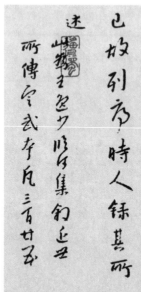

他臨的是《臨河
敍》，而不是《蘭亭
序》。但是，並沒有人見
過《臨河敍》。《臨河敍》
三字最早見於《世說新
語》第十六《企羨》劉
孝標的注，而且，《世說
新語》中劉孝標的「注」
裏附的《臨河敍》只有
153 字。

對於這種情況，韋
國先生認為八大臨的是
定武蘭亭的另一變本。
其實，壓根就沒有《臨
河敍》這個書法的帖
子。李一、鍾銀蘭諸先
生的觀點有道理，八大

圖 5　《蘭亭詩畫冊》十八開之五、六《臨河集叙》　紙本墨
筆　縱 22.5 厘米　橫 12.5 厘米　《八大山人全集》第 4 冊
第 839 頁

山人有可能就是抄錄《世說新語‧企羨第十六》劉孝標的注中所引王羲之《臨
河敍》，在抄錄中又有稍加改變。

八大山人在《蘭亭詩畫冊》十八開之五、六《臨河集敍》（圖 5）中說：

此為王逸少《臨河集敍》，近世所傳定武本凡三百廿五字，《臨河敍》止
得百字，更碑室一本，較山人所臨字大。子昂北道，那得此耶！八大山
人。

讀懂這個題跋，就會明白八大的《臨河敍》為甚麼只有百字左右。[1]「子
昂」，指趙孟頫，「子昂北道」，指趙孟頫自南方往京城一路，這時在路上

1　韋國：《八大山人晚年意臨的古帖墨跡尋蹤》，轉載於《八大山人研究大系》第八卷‧下，
　　江西美術出版社 2015 年版，第 195 頁、第 196 頁。

寫了定武本的十三跋。這裏不但否定了定武本，也諷刺了趙孟頫政治上的失
節。[1] 也有先生認為八大山人臨寫的《臨河敍》是一個我們不曾見到的傳本，
也可能是作者的假託。

　　這裏要説明的是：八大的此則書法作品在《八大山人全集》中叫《蘭
亭詩畫冊》，這是後人給命名的。按八大山人的本意，應該叫《臨河敍詩畫
冊》。在八大自己寫的題跋中，他只提到過「臨河敍」，從沒有説過「蘭亭序」
或「蘭亭詩畫冊」之類的話。

四｜為甚麼八大臨的是《臨河敍》，而不是《蘭亭序》？

　　為甚麼八大山人不臨流傳甚廣的《蘭亭序》，而臨了一個流傳不廣、甚
至有沒有都不知道的《臨河敍》呢？而且，八大臨寫的《臨河敍》，與唐人
摹寫的《蘭亭序》的文字也不相同，這是為甚麼呢？甚至八大自己在 1693
年寫的《臨河敍》和後來臨寫的也不一樣，就是和《世説新語》中的文字也
不完全一樣，這又是為甚麼呢？

　　我認為：關鍵的一點，是因為八大要「刻意擺脱摹本中的唐人影響，而
直追晉人書法的筆意」。在八大看來，對王羲之的那幅作品，晉人叫《臨河
集敍》，唐人叫《蘭亭集敍》，所以，他把王羲之的這幅作品叫作《臨河敍》，
而不叫《蘭亭序》，就表明他要超越唐風，而要追尋晉代氣韻的態度。王亦
旻先生也認為：「觀八大山人所寫《臨河敍》，無半點唐摹《蘭亭序》的俊秀
之風，反而更似《萬歲通天帖》中王羲之《姨母帖》的筆法和韻味。這説明
此時的八大山人更偏愛王羲之早年書法中結字疏朗、用筆質樸的風格」。[2]

　　八大山人認為，王羲之是東晉的王羲之，而不是唐代摹本裏的王羲之。
八大要通過對王羲之的臨寫，來體會晉人氣息，追慕晉人風韻。所以，八大
有意不去臨寫《蘭亭序》，而要臨寫《臨河敍》，雖然這都是王羲之一個作品

1　　張函：《由朱耷的變異書風説明遺民變異書法的歷史價值》，轉載於《八大山人研究大系》
　　　第八卷·下，江西美術出版社 2015 年版，第 220 頁。
2　　王亦旻：《影響八大山人晚年書法風格的幾個因素》，轉載於《八大山人研究大系》第八卷·
　　　下，江西美術出版社 2015 年版，第 59 頁。

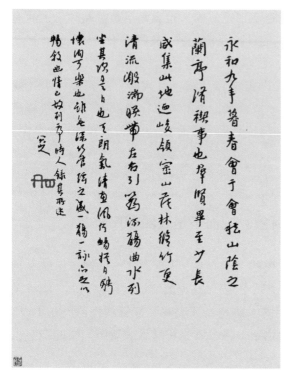

圖 6　《花鳥山水冊》十開之九《行書臨河集叙》紙本
墨筆　縱 37.4 厘米　橫 23 厘米《八大山人全集》第
4 冊第 852 頁

的兩個名稱，但是，《蘭亭序》代表的是唐代的書法面貌，而《臨河敍》代表的是晉人的精神氣息。

　　看那幅八大山人寫於 1700 年（75 歲）的作品（圖 6），它和八大山人的其他臨本一樣，都沒有王羲之書法的外在模樣，他只是按自己的風格書寫，但仔細品鑒，其晉人的風神動人，晉字的品位十足。

　　《蘭亭序》經過十幾個世紀的流傳，輾轉翻刻的拓本，即使是所謂的《定武蘭亭》，也摻入了太多唐人楷書的筆意。唐代楷書確立前，筆法的基礎是隸書，隸書的筆法從下筆伊始，便不停地控制線條的內部運動，這種控制均勻地貫徹於筆畫的始終，筆畫自始至終飽滿豐實。而楷書，特別是唐代楷書，把筆鋒的複雜運動都轉移到筆畫的端點和折點，同時在筆法上強化提按、突出端點和折點，這就從根本上突破了前人的用筆原則。但提按筆法帶來的流弊，是端點與折點的過分誇張，以及筆畫中部的疲軟。八大山人對《臨河敍》的臨本，就是他對通行之見的抵制和批判。所以，八大山人要接近晉人筆法，其關鍵就在於要對這一情況進行反撥。八大就是這樣按照他所理解的晉人筆法來臨寫《臨河敍》，避免提按，以中鋒為基礎實現點畫的圓轉。

五│八大《臨河敍》的臨帖方法

從八大晚年留下的十幾件
《臨河敍》墨跡看，無論是結體
還是用筆，都與流傳至今的《蘭
亭序》的墨跡不同，完全沒有王
羲之書法風格的痕跡。《臨河集
序屏》是 1700 年八大 75 歲作品
（圖 7）。看《臨河集敍屏》六條，
字形筆貌與王羲之的那篇《蘭亭
序》真是相差太遠。八大山人臨
王羲之的書法作品具有自己的特
點：

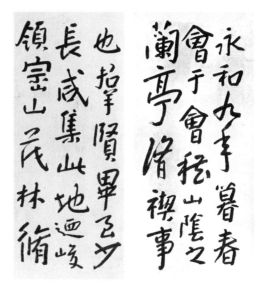

圖 7 《臨河集叙屏》六條之一、二 《八大山人全集》第 4 冊第 854 頁

1. 八大的《臨河敍》，用筆
粗壯酣暢，用筆明顯減少了提
按，減弱了頓挫，增加了篆書意
味，卻富有節奏，摻入了些許篆
書的筆意。禿毫、中鋒、篆筆。

2. 外拓的結構渾厚而盡顯張力。外拓的結構中某些空間相比之下更為誇
張，這種誇張的空間既使空間更為悅動，它們之間又能相互調和，並不覺得
突兀。八大常利用結字和章法上的錯落移位來打破固有的空間形式，造成空
間在視覺上的不平衡，他再通過字與字之間的銜接錯落使那些誇張不安定的
空間得以平衡安定。如「會於會稽山陰」的第一個會字，上半部分搖搖欲墜，
極為驚險，然而接卜來的「於」字向左一偏恰好化險為夷，製造了矛盾，又
解決了矛盾，跌宕起伏，峰迴路轉，接下來，又來了一個「會」字，則安靜
了許多。[1]

3. 佈局上也不同於《蘭亭序》的勻稱排列，在空間劃分上一字分為兩字，

1　李星：《八大山人晚年書法形式美的構成》，轉載於《八大山人研究大系》第八卷・下，
江西美術出版社 2015 年版，第 163 頁。

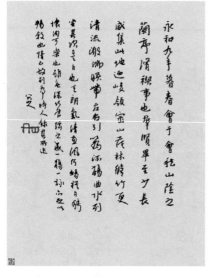

圖 8 《書畫合裝冊》之《臨河集叙》 縱 25 厘米　橫 20 厘米《八大山人全集》第 3 冊第 512 頁

或兩三字合為一體。王羲之瀟灑俊秀，靈逸遒媚，妍美流便，八大則渾厚奇崛，簡古渾樸，簡樸率真，縱橫奇偉。

4. 不但書風迥異其趣，而且字數多少，前後是否一致，都無所謂，在八大的面前有沒有王羲之的書帖都不重要，八大只是按自己的風格來抄寫王羲之的內容，無論是結體還是用筆，都是「意臨」。而且，就是與八大山人以前臨的《臨河叙》相比，這幅 1700 年的《臨河叙》，面貌也有很大的不同，這個從蕭淡精微向圓潤樸厚的變化過程反映了他從追尋「晉人筆意」向「自我」境界發展。[1]

為甚麼會這樣呢？因為王羲之只是八大追慕晉人氣度的一個途徑，八大對王字的關注，不重結構、筆法，而重對晉人書法意境的體會，對晉人風格的把握。

總之，有三點結論：（圖 8）

1. 王羲之當年並不是既寫了《蘭亭序》，又寫了《臨河叙》；後世流傳的版本中也沒有一部《臨河叙》的版本。而是這篇「天下第一行書」有幾個名稱：唐代多叫《蘭亭序》，晉代有叫《臨河叙》，還有叫《修禊序》，等等。

2. 八大山人認為流傳於世的《蘭亭序》的各個版本都摻入了唐代的理解和筆法。為了直追晉人氣韻，他就特意在名稱上大做文章，一直把王羲之的這篇「天下第一行書」叫成《臨河叙》，以標榜他臨寫的才是晉人的書法。

3. 八大山人對王羲之的臨寫，不在筆畫字形的描摹，而在於筆意字韻的追尋。這是「在漁不在筌」「得意而忘言」的魏晉精神，也是八大繼承傳統、超越傳統的一貫做法。

1　韋國：《八大山人晚年意臨的古帖墨跡尋蹤》，轉載於《八大山人研究大系》第八卷·下，江西美術出版社 2015 年版，第 195 頁、第 196 頁。

十五　八大山人的《五絕詩軸》

　　八大山人的這幅作品在《八大山人全集》中的題目是《行書五絕詩軸》，其實它是草書。

　　八大山人在 60 歲前後形成自己成熟的書法風格。1684 年（59 歲）署「八大山人」款以後，通過臨寫鍾繇、王羲之、孫過庭、顏真卿等人，書體為之一變，從此，直到 1705 年去世，他在行書、草書、楷書等各種書體上創作了許多傑出的作品。

　　八大的這幅《五絕詩軸》是其晚年獨特風格的精品，他寫的是：

> 客問短長事，願畫鳬與鶴。
> 老夫時患胛，鶴勢打得着。

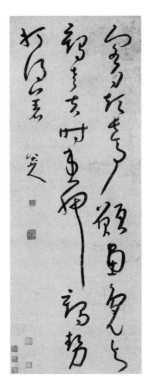

《五絕詩軸》　紙本墨筆　縱 120.5 厘米　橫 44.5 厘米　南昌八大山人紀念館藏《八大山人全集》第 2 冊第 431 頁

　　這幅作品因為用草書寫就，寫的是甚麼字，難認莫辨。第一句，一開始認為是「客自起長亭」，第三句認為是「老夫時畫押」。有位先生在 1981 年《文物》第 6 期寫了一篇《八大山人的畫押》，把「起長亭」改成「短長亭」，把「時畫押」改成「時患胛」。江西美術出版社《八大山人全集》的釋文是「客自短長亭」。

　　後來，有讀者來信説：

　　第一句應為：「客問短長事」。在字形上看，「客自短長亭」或「客問短長事」都有可能，但從上下文上看，「客問短長事」比「客自短長亭」好多了。[1]

　　第二句：「鳬」，野鴨子，體長 60 餘厘米，喙寬而扁平且短，常群游於

1　新浪博客：《八大山人的石鼓文》，2009-07-07。

湖泊中，能飛。鳧脛短小，而「鶴」腿細長，故有「鶴長鳧短」之說。「客問長短事，願畫鳧與鶴」，典出《莊子·駢拇》「長者不為有餘，短者不為不足。是故鳧脛雖短，續之則憂；鶴脛雖長，斷之則悲」。說鳧脛短、鶴脛長，這是事物所固有的，而合乎自然、順應人情的東西，就是各得其所的，反映了莊子聽任自然的思想和無為而治，返歸自然的社會觀、政治觀。

第三句：「患胛」，疑為肩周炎之類病。

八大山人這四句詩的意思就是：「有客人問關於短長的問題，我就用畫野鴨和仙鶴來回答。我就像閒雲野鶴一樣悠閒冷眼地蹲坐着，你奈我何。」一派任其自然、悠然自得的散淡，還透出一股子倔強勁、精氣神。

八大山人的這幅《五絕詩軸》，構圖精到，結字開闊，較少欹側，大開大合，空間營造獨特，外拓內斂，用筆尖銳鋒利，字勢險絕，字形錯落，運筆圓渾靈動，動勢流暢。八大善於將其畫荷莖的「金剛杵」筆法，運用到草書的筆法中去，如「胛」字的那一豎，大幅拉伸，是八大典型的「蚯蚓體」「金剛杵」，細長、飄逸而剛健有力，讓人想起八大畫荷花的莖梗的畫法，渾圓、剛勁、富有彈性與節奏，修長圓晬遒勁。

八大山人早期書風險絕，頗具怪偉氣象；中期逐漸收斂，沉着蘊藉；晚期任其自然，平淡天成。用筆上也變化明顯，早期勁疾刻削的筆勢轉化為渾樸自然、含蓄內蘊的筆調，以圓渾、凝重、清潤為特色，這種意蘊含蓄的筆調，把墨的乾濕濃淡運用得非常空靈，充滿着一種寂寞淡然的情調。（鍾銀蘭）

從 1678 年（53 歲）到 1686 年（61 歲）的七八年間，八大山人草書作品逐漸增多，且是放縱不羈的狂草。作於 1682 年前後的《行書詩冊》是一件重要作品，狂草結構和筆法的引入，作品中夾雜着一些大字，閱讀起來有種突兀感。正是這種拆解和誇張，打破了他前期勻稱、雅致的模式，不同於他原有的章法和用筆習慣，為他在成熟期對某些空間和筆法的誇張埋下了伏筆。這一時期的狂草，是八大山人確立自己書風時的一個十分重要的階段。[1]

1　《八大山人的書法藝術》，轉載於《八大山人研究大系》第八卷·上，江西美術出版社 2015 年版，第 17 頁。

十六　八大山人的《行書王世貞詩軸》

八大的這幅書法作品，是一幅較大的立軸。此軸行書錄王世貞《喜肖甫中丞開府吳中》詩之二。釋文是：

當時七子才名大，誰似金甌出御題。
搖筆江南開雨露，揮鞭海水卷虹霓。
張公政就民堪樂，蜀國弦調聽不淒。
倘許元戎過小隊，新庄亦字浣花溪。

此軸是八大獨特書體的代表作。其結構在端正中通過行間、字間的連帶和字形的簡化來求得通幅書法的變化，於平衡中通過字間的位置安排和行與行間的錯落有致，呈現出奇絕險怪而有度的風格特徵。整幅書法體現了奇特、誇張、均衡、工整的藝術特色。[1] 更重要的是，此軸將篆書筆法融於行書、草書之中，用中鋒、藏鋒、直筆寫出粗細勻稱的筆畫線條。

中國書法中的用筆經歷了一個由簡到繁、又由繁到簡的過程。筆法變化最豐富的時期，是在東晉前後。那時最出色的書法作品是王羲之《初月帖》《喪亂帖》等，線條內部的運動和線條的外廓形狀異常複雜。

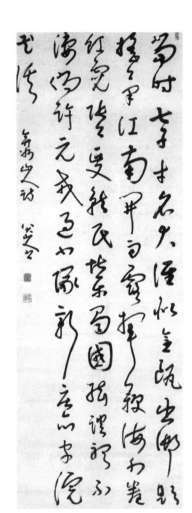

《行書王世貞詩軸》紙本墨筆　縱164.5 厘米　橫 63 厘米《八大山人全集》第 2 冊第 480 頁

1　參見夏啟文的博客：《八大山人朱耷草書題畫詩賞析》，2014-02-28。

　　八大山人在這一點上有真正的領悟。他一開始接受唐楷訓練，後來打散習慣的結體，改變習慣的筆法，最後選擇中鋒作為用筆的基礎，這才有了對晉人筆法得心應手的運用。但是，中鋒行筆，難度較高，因為它很容易帶來單調、刻板。而線條在不同的作品中要有區別，就是在同一件作品中，也要有用筆、節奏的細微變化，反映出人們在點畫推移過程中筆畫線條的邊廓形狀、質感的微小變異。而八大山人的書法堅持中鋒用筆，保持筆畫的粗細均勻，同時又能表現出情緒的節奏感與細膩度。

　　這就造成了八大草書的一些獨特特點。比如八大和懷素都有僧侶經歷，都是草書高手，但兩人還是有明顯的區別。

　　首先，懷素書寫的速度很快，而八大書法的線條推移遠沒有達到懷素狂草的速度。

　　第二，懷素在用筆上是中鋒和側鋒並用，也不回避尖刻的筆畫，用筆的深淺也有較大的變化，而八大山人書法作品中線條粗細始終比較均勻，線條內部運動與懷素相比，也比較單純。

　　第三，就線條質地而言，八大山人雖然在節奏的豐富性和氣勢上有所損失，但徹底的中鋒鑄造出堅實的基礎，這對於他的書法與繪畫的創作具有極為重要的意義。

　　八大山人對中鋒有各種靈活的運用，對中鋒的堅持，必然會盡量避開折筆，而以轉筆為中心，特別是右上角彎折處的弧線，這種筆法看起來很容易，但真正能夠掌握的人非常少。這種筆法意味着線條改變方向時要有很強的控制能力，正是因為八大具有十分出色的轉筆控制能力，他才能隨心所欲地左右運行筆鋒，寫出來的筆畫線條勻整而富有韌性。

　　八大山人書法中用筆的這些特點，也深刻地影響了他的繪畫創作。《河上花圖卷》（1697 年）《枯木寒鴉圖軸》等成熟時期的作品，以中鋒為基礎的用筆變化，在他的繪畫中臻於極致。鄭板橋曾經這樣談到八大山人的一個學生：「能作一筆石，而石之凹凸淺深、曲折肥瘦無不畢具。」這正是八大山人一個顯著的特點。在繪畫領域中，八大筆法的內部運動也達到了前所未有的複雜和豐富程度。

十七　八大山人是怎麼寫對聯的？

八大山人書寫的對聯，現存的不多，有九幅，其中，五言聯六幅：「開徑望三益，卓犖觀群書」；「采藥逢三島，尋真遇九仙」；「圖書自仙室，山鬥望南都」；「几閣文墨暇，園林春意深」；「幽防遺絨冕，宸春矚樵漁」；「一杯金穀贈，舊日老人書」；七言聯三幅：「飯疏對客有豪氣，燒葉讀書無苦聲」（現藏於台北故宮博物院）；[1]「蕉蔭有茗浮新夢，心靜何人讀異書」；「小山靜繞棲雲室，野水潛通浴鶴池」。[2]

右邊這副對聯是八大晚年（**77** 歲前後）的代表作，是八大書法的一幅精品。

> 圖書自仙室，
> 山斗望南都。

右邊對聯的欣賞可從以下幾方面入手：

從內容上看，不少人說八大山人在青雲譜當過道士，那多半是不當之論。但此副對聯確有「道」的氣息，反映了八大山人確有「道」的觀念和思想。

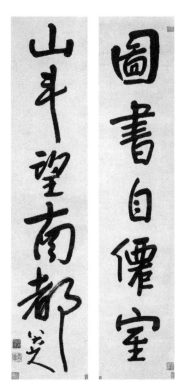

《行楷五言聯》　紙本墨筆　縱 161 厘米　橫 30.8 厘米（美國）王方宇舊藏　《八大山人全集》第 4 冊第 804 頁

從書法藝術上看，對聯是中國文字和中華文化的一種獨特樣式，講究上下聯的工整對仗，書寫起來，字少而大，又相對獨立，單字的安排經營佔

1　王方宇：《八大山人的書法》，轉載於《八大山人研究大系》第八卷·上，江西美術出版社 2015 年版，第 8 頁。
2　《八大山人全集》第 2 冊第 461 頁。

到很重要的位置。上聯與下聯的相應文字按其對聯的格式相互對應對稱，相互之間又有字形筆畫繁簡之限制，字體大小、錯綜安排，不但要平衡每一個字，還要顧及上下字的連結以及上聯與下聯之間相對字的關係照應。所以，書寫對聯，其章法結構安排與詩文的書寫就有所不同。

而八大山人寫對聯，則有他自己的書法特點與亮點：

1. 從書體和用筆來看，這副對聯的書體是行楷，用筆則是篆書筆意，幾乎不用明顯的提按頓挫，筆道渾圓遒勁，沉穩流動。

2. 從上下聯的結構來看，八大的這幅對聯結構巧妙，造型獨特。上下聯不是同一風格，甚至可以說兩幅相對獨立的作品，上聯中規中矩，嚴肅、靜，下聯恣肆縱逸，活潑、動，上聯「圖書」兩字的筆畫繁多而緊密，下聯相對的「山門」筆畫少，所以下聯沒有用字字對齊的佈局，而是把「山斗」二字寫得較小，把「斗」字豎筆拖長，放縱出去，接下來「望」字緊湊，與上面的字形大小相配，下面所留空白較大，為下面「南」「都」閃出了足夠的空間。

3. 從字體結構看，八大書法，有寫到最後，心境突然放開，字體陡然放大，末筆悠然放長的習慣。這副對聯也是如此，八大寫到最後，放開心境，將「南」「都」二字寫得比較大，並大大拖長「都」字那最後的豎畫，一直拉長到底端，與上聯長短配齊，形成呼應。而「都」字左下有空，「八大山人」的落款就插在這一長長的豎筆旁邊，上下聯配搭合度。

這樣，上下兩聯字的錯落安排，打破了一般對聯的嚴格對稱，活脫自由，而上下兩聯的整體空間分布又是對稱的。[1]

1 李一：《八大山人的書法之路》，轉載於《八大山人研究大系》第八卷・上，江西美術出版社 2015 年版，第 41 頁。又參見邵仲武、張冰：《八大山人的書法藝術》，轉載於《八大山人研究大系》第八卷・上，江西美術出版社 2015 年版，第 87 頁。

十八　八大山人的《草書五言聯》:「采藥逢三島,尋真遇九仙」

南昌市八大山人紀念館裏,沿着中軸線前後排列着關帝殿（關公）、呂祖殿（呂洞賓）和許祖殿（許遜）,在中院呂祖殿的門楹上懸掛着八大山人書寫的《草書五言聯》:

采藥逢三島,
尋真遇九仙。

八大山人的書法作品具有強烈的個人特徵。這幅作品特徵有三:

一是書體與書體、筆法與筆法錯綜使用,形成獨特的結構特徵。行書和草書是八大山人書法最重要的成就,但八大在同一書法作品中,常把行書與草書並置在一起,行書中經常夾雜着草書,草書中也經常夾雜着行書。另外,長風飄帶的長線條與短促斬截的短線條在書寫和佈局中交錯互現,形成較大的對照,造成結構上的參差移位、疏密對比、外拓內斂、凝聚簡約等等衝突,而圓轉流暢的筆法又將上述結構上的衝突統一和諧起來,展現出新的面貌,具有筆簡形具、高古空靈的獨特魅力。

二是單字內部的空間構造。從戰國到晉唐,流傳下來的書法作品絕大部分都具有均勻分布的內部空間。八大山人則

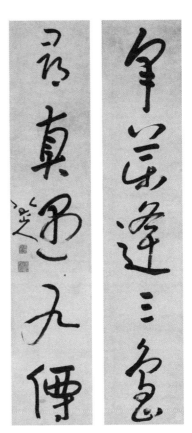

「采藥逢三島　尋真遇九仙」紙本墨筆　縱 152.8 厘米　橫 31 厘米廣州市美術館藏　《八大山人全集》第 2 冊第 252 頁

創造出一種新的結構方式：對漢字結構的某些部分加以誇張和變形，以畫家的構圖意識來經營字結構乃至線條的走向，自然流暢而又清新脫俗。八大作品中的單字結構中，結體頗為奇特，某些部分或筆畫往往會出人意表地偏移其正常位置，要麼是保持左緊右舒的特點，明顯地壓抑左邊的空間，而極大地誇張擴展右邊的空間，產生對比；要麼是字縮小下部，中部留出空間，如「藥」字、「逢」字也是擴大中部空間；要麼擴大右上方的由兩段弧線所圍合的梭形空間，八大山人有時留出大面積的空間，這樣，結體與空間既出奇制勝而又出自天然，章法生動靈秀，神完氣足而內斂。

　　三是上下聯錯落配置。對聯講究對仗工整，格式固定，而八大的整副對聯，不拘於一般對聯的嚴整對稱，而是上下聯的各字活潑自然地錯落安排，而上下聯在整體空間的分布上又是均衡的，像這副對聯在佈局上既講對仗，又有變化，他打破了字字對齊的佈局，將「采藥逢」三字寫得稍大，並拉升「島」字，把「三」字的橫筆畫縮短並把整個字縮小，下聯的「真遇九仙」四個字將餘下的空間均等分配，「八大山人」的署名放在下聯的中部，增補了「遇」字留下的空白，取得均衡之勢。這種局部錯落、整體對稱和諧的造型處理和花鳥畫中對物象的造型處理有異曲同工之妙。

十九　　八大山人 61 歲時寫的《草書盧鴻詩冊》

八大山人在還俗前後的幾年，一直在尋找能表達內心劇烈波動的書法形式，除了黃庭堅、米芾的行書外，草書也是他探索的重要書體。[1]

約在 1684 年（59 歲）前後，八大山人逐漸蛻去了黃字的恣肆和米字的爽利峻峭，方筆的使用逐漸減少，字與字之間的牽絲映帶也是偶爾為之，筆下的火氣和狂躁逐漸被簡淡與平靜替代，歸複平正。

當然，這是一個逐漸演變的過程。比如 59 歲時的《个山雜畫冊》中題詩書法的誇張變形、大膽狂放，可以看出八大對黃庭堅書法遺貌取神的銳氣，但到了 1686 年（61 歲）的《草書盧鴻詩冊》，面貌就不同了，雖然用筆還不夠沉着，章草意味較濃，運筆

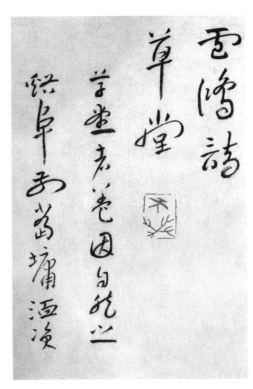

《草書盧鴻詩冊》之一　三十八開　紙本墨筆　縱 30 厘米　橫 19.5 厘米　故宮博物院藏　《八大山人全集》第 1 冊第 90 頁

尚時有方折筆畫出現，但已具有《雜畫冊》確立的基本特徵，通篇完全是八大自己豪放疏朗、巍峨跌宕的風格了。

《草書盧鴻詩冊》，共有三十八開，150 餘行，是八大書法的精品之作。

1　邵仲武、張冰：《八大山人的書法藝術》，轉載於《八大山人研究大系》第八卷·上，江西美術出版社 2015 年版，第 93 頁，第 70 頁。

這裏選的是《草書盧鴻詩冊》的第一開，釋文是：

> 盧鴻詩草堂，草堂者，蓋因自然之溪阜，前當墉洫，資

　　盧鴻（？一740前後），唐代畫家、詩人、書法家，著名隱士。713年，唐玄宗選用賢士，派遣使者備禮邀請盧鴻出山。盧鴻再三不肯。717年，玄宗再次下詔，稱讚「鴻有泰一之道，中庸之德，鈎深詣微，確乎自高」（《新唐書·隱逸傳》）。詔書表示「虛心引領」「翹想遺賢」，懇切希望盧鴻能出山赴任。盛情難卻，盧鴻應召來到東都洛陽，謁見玄宗。玄宗設宴款待，授他做諫議大夫。盧鴻堅決辭謝。玄宗讚賞他的節操，就賜他一身隱居服、一所草堂，讓他帶官歸山，每年可得到糧米一百石、布絹五十匹，還讓他隨時記下朝廷的得失。盧鴻回山後，召聚五百弟子，講學於草堂之中，直到去世。盧鴻曾作《草堂十志（嵩山十景）圖》，把他隱居的草堂繪成水墨十景，並寫了十志詞，極言隱居之處的幽美景物，反映清閒自得的隱居生活。八大的草書就是這幅《草堂十志圖》上的十志詞。

　　這篇《草書盧鴻詩冊》可從四個方面欣賞：

　　一是線條十分流暢。此作用筆趨於圓轉，線條的流暢度明顯增強，轉筆的控制能力有了明顯的進步，行筆一氣呵成，翩若驚鴻，宛如游龍，心手雙暢，觸遇運筆，志在飛移，有如一曲書法交響樂章。[1]

　　二是筆法盡量簡化。此作點畫凝練圓渾，不強調筆鋒的豐富變化，在用筆方式上以中鋒為主導，對提按的運用愈來愈少，粗細提按開始減弱，強調圓轉線條，轉折處變得圓轉。用筆上的圓轉和結構上的圓轉漸漸合成一個統一的整體，字的右上角出現富有特徵的彎折。由於對圓轉線條的強調，作品開始顯示出自己的特徵。[2]

　　楷書發展到唐代，出現了提按、留駐的筆法，這對後世影響很大。但是這種筆法與草書格格不入。劉熙載說「草書中不能夾一楷筆」。真正的草書

1　胡光華：《八大山人書法的藝術風格》，轉載於《八大山人研究大系》第八卷·下，江西美術出版社2015年版，第76頁。

2　邱振中：《八大山人的書法藝術》，轉載於《八大山人研究大系》第八卷·上，江西美術出版社2015年版，第18頁。

必定要衝擊唐代楷書的筆法，或者說，會迫使唐楷筆法「退場」。這一過程與人們對晉人筆法的追求是連在一起的。晉代筆法的基礎是隸書，它還保留着隸書控制筆畫推移中整個過程的特點，同時環轉佔有重要的地位，正所謂「元常不草，而使轉縱橫」。這一切，在八大山人的筆下終於逐漸彙聚成一個難得一見的集合。[1]

三是空間掌控能力很強。單字內部的空間感很強，保留了突然放大某些字結構的特點，字形內部的空間分割變化多樣，同時，保留了字體之間的大小反差，通過對不同字形的佈置甚至是誇張式的處理，造成結體的大小欹正、開合收放、疏密、墨色枯濃等等的對比反差，使得整體畫面錯落有致，文筆氣勢放縱不羈，從而抒發了八大胸中的不平之氣，反映了八大的狂放不羈、怪偉不群。正是因為這種字結構和篇結構的空間處理，整篇作品絲毫沒有因筆法的簡化而顯得單調，反而在這種簡化和複雜之間找到了一種平衡點。[2]

四是篇結構的畫面感很強。取勢的經營佈置以及章法佈局的安排都十分巧妙，結構上多雜有行書，在以前《个山雜畫冊》中誇張的草書與行書結合，產生了明亮的空間「景觀」，在空間構成上融和畫意，[3] 八大的這種獨特的空間語言給書法帶來了整體上的全新氣象。

1 邱振中：《八大山人的書法藝術》，轉載於《八大山人研究大系》第八卷·上，江西美術出版社 2015 年版，第 18 頁。
2 邵仲武、張冰：《八大山人的書法藝術》，轉載於《八大山人研究大系》第八卷·上，江西美術出版社 2015 年版，第 93 頁、第 70 頁。
3 李一：《八大山人的書法之路》，轉載於《八大山人研究大系》第八卷·上，江西美術出版社 2015 年版。

二十　八大山人 63 歲時寫的《為鏡秋詩書冊》

《為鏡秋詩書冊》十六開之一　紙本墨筆　縱 24.7
厘米　橫 29.6 厘米《八大山人全集》第 1 冊第
130 頁

這幅《為鏡秋詩書冊》創作於 1688 年（康熙二十七年），八大時年 63 歲。這是一件長篇大作，書寫的內容是東漢末年的《古詩十九首》，此詩主要描寫士子苦悶情緒與朋友的離愁別緒。魏晉氣象頓時呈現。

這裏選的是第一開，其釋文是：

行行重行行，與君生別離。
相去萬餘里，各在天一涯。
道路阻且長，會面安可知。
胡馬依北風，越

縱觀八大山人的三篇作品，即 1682 年（57 歲）的《行書詩冊》，到 1686 年（61 歲）的《草書盧鴻詩冊》，再到 1688 年（63 歲）的這篇《為鏡秋詩書冊》，就可看出：氣息變得順暢起來，草書、楷書風格漸趨統一，反映了八大草書的發展脈絡。

這幅《為鏡秋詩書冊》可從幾個方面鑒賞：

1. 這幅《為鏡秋詩書冊》，八大一寫就寫了十六開，行筆如飛，首尾貫通，用筆剛勁而婉轉，如玉筋柔韌而搖曳多姿，將筆鋒的轉折頓挫之處處理得非常流暢婉轉，放縱自由，乾脆爽朗，沒有一點猶豫、阻滯、拖泥帶水，

線條輕快流暢如行雲流水，結體隨心所欲而不落俗套，章法無拘無束又不失法度，氣勢恢宏猶如萬馬奔騰。

2. 這幅《為鏡秋詩書冊》，書體變化靈活。全篇十六開，前十二開是草書，十三至十五開是行楷，最後一開又是草書。八大開始以奔放的草書，筆法圓晬遒勁，手疾筆靈，草書寫到十二頁時，題了款識，鈐了印章，本可結束，但意猶未盡，又以小楷寫了八首古詩，寫得錯落有致，從容不迫。最後一頁，再以狂放的草書寫了最後一首詩，書體的變換反映了書寫心態的轉換，也反映了八大駕馭不同書體的能力。[1]

3. 結體精妙而神采動蕩，字與字的單元空間固有的聯繫被打散了，誇張的草書空間變得自然而協調，字與字之間、行與行之間，空間都變得鬆動，空間變得開放，觀賞者的感覺幾乎可以在所有空間中自由穿行。[2]

4. 章法分行布白，如瀑流飛澗。結字縱橫，神完意足。極盡誇張對比之能事，密處每行排 10 多字，疏處僅排二三字。時而密不透風，時而疏可走馬。筆到之處，墨色跌宕起伏，扣人心弦，筆未到之處，虛空深邃，意蘊無窮。

5. 八大書法的運筆有個特點，就是壓着紙寫，筆毫壓着紙面運行，減少了提按，甚至不提不按，這種「壓而不提」的筆法使線條變得厚重起來。八大山人紀念館館長王凱旋先生評述過八大山人的書法作品的妙處，有自己的見解。他說：八大山人做了幾十年的和尚，對甚麼事都很淡定。傅抱石創作前要喝酒，喝了酒才有情緒，才能出好作品。唐朝懷素寫起狂草來，也是醉酒狂書，大呼小叫，從其作品可以看出情緒的激動。但八大山人的字裏行間流露的卻是心情的平和、氣息的平穩。他寫草書，提按幾乎不見痕跡，撇捺可以平靜如水，筆墨卻很流暢。

的確如此。八大山人的字體現出一種對待生活的態度、一種看待人世的心境，這種態度和心境有着江西禪宗的內核與精髓。這種思想、態度、心境是來自生活的磨難、人生的坎坷和心靈的感悟，是那個時代的波瀾與八大

1　李一：《八大山人的書法之路》，轉載於《八大山人研究大系》第八卷‧上，江西美術出版社 2015 年版。
2　芮新豐：《八大山人的書風特點》，轉載於《八大山人研究大系》第八卷‧下，江西美術出版社 2015 年版。

思想的融合。這種生活態度的表達在其他藝術家的書畫作品中是比較少的，石濤作品中很少，唐伯虎的作品中就更沒有了。八大山人是一個用藝術形式完美表現人生態度、深刻表達思想見解的重要人物。人生的坎坷、身世的跌宕、朝代的更替、人生的顛簸、佛教與禪宗的影響，都表現在他的書畫詩歌作品中，這是其他的畫家、書家所無法達到的，其他許多詩僧、畫僧寫的詩、寫的字、作的畫，儘管也有很多禪味，但八大山人的字、畫、詩不僅有禪味，禪味後面更有思想的深度、文化的內涵。這方面的東西要多多研究。

八大山人 63 歲和 71 歲兩次書寫米芾的《西園雅集圖記》

　　宋代米芾寫的《西園雅集圖記》不但是一幅書法精品，還是中國書法史上的一個事件，是中國文人交往史上的一段佳話。

　　北宋駙馬都尉王詵（1037—約 1093）經常把當時的文人名流請到自己的府第西園集會。有一次，王詵請了一位名畫家把自己和這些文人名流聚會的情景畫了下來，取名《西園雅集圖》。

　　這位畫家叫李公麟（1049—1106），也就是本書前面《个山小像》四首自題詩之二中「李公天上石麒麟」中的「李公」。顯然，八大山人對他是有好感的。為甚麼呢？李公麟是宋代的傑出畫家，他發展了「白描」畫法，創造出「掃支粉黛、淡毫清墨」，「不施丹青，而光彩動人。」他善畫人物，尤工畫馬，蘇軾稱讚他：「龍眠胸中有千駟，不惟畫肉兼畫骨」。他的代表作是《五馬圖》，用筆簡練又細緻生動地表現出駿馬運動和性情的特徵。畫中五匹大馬由五個人牽引，神采煥發，顧盼驚人。他的作品今存不多。除《五馬圖》外，另有《臨韋偃牧放圖》《免冑圖》《維摩詰像》《十六小馬圖》《龍眠山莊圖》《輞川圖》《九歌圖》《洛神賦圖》《草堂圖》《蓮社圖》《明皇演樂圖》《農節圖》《明皇醉歸圖》《維摩演教圖》《汴橋會盟圖》《白描羅漢圖》《海會圖》《百馬圖》等。另外，還有這幅《西園雅集圖》。

　　李公麟在《西園雅集圖》裏畫了主人王詵和自己，再加上蘇軾、蘇轍、黃庭堅、秦觀、米芾、蔡肇、李之儀、鄭靖老、張耒、王欽臣、劉涇、晁補之以及僧圓通、道士陳碧虛，畫主人賓客 16 人，加上侍姬書童，一共 22 人。畫中，這些文人名流風雲際會，或揮毫弄墨，吟詩賦詞，或撫琴唱和，打坐問禪，各色人等，舉止得體，動靜自然，不僅表現出不同階層人物的共同特點，還畫出了尊卑貴賤不同人物的個性和情態。

　　畫完之後，當時在場的大書法家米芾為這幅《西園雅集圖》作了一篇記，以文字的形式記錄了 16 人的姓名、當時的衣冠神態和周邊清幽曠遠的

環境。這篇文章就叫《西園雅集圖記》。

　　由於蘇軾、蘇轍、黃魯直、李公麟、米芾等都是千年難遇的翰苑奇才，史稱「西園雅集」，眾人認為這次「西園雅集」可與晉代王羲之「蘭亭集會」相比。再加上畫這幅畫的人是大畫家李公麟，為這幅畫寫記的人是大書法家米芾，從此，「西園雅集圖」成了人物畫家的一個常見畫題，紛紛摹繪《西園雅集圖》。比如著名畫家馬遠就畫過《西園雅集圖卷》，現藏於美國納爾遜·艾金斯博物館。陳洪綬（1598—1652）在入清後晚年也畫過一幅反映描繪社會文人名流聚會情景的《雅集圖》（現藏上海博物館），精心描繪和着力突出這些名士的形象、風度和思想情感，表達了陳洪綬自己對這些名士的崇仰與感悟。

　　八大山人至少兩次書寫了米芾的這幅作品。第一次是在 1688 年（清康熙二十七年），八大山人 63 歲書寫的《西園雅集卷》，是一幅長卷，現藏於故宮博物院。這裏節錄的是局部（圖 1），釋文是：

> 《西園雅集》李伯時效小李將軍為著色，泉石雲物，草木花竹，皆妙絕動
> 人。而人物秀髮，各肖其形。自有林下風未（味），無一點塵埃氣，不
> 為凡筆也。其烏道貌（帽），黃道服，捉筆而書者為東坡先生；仙桃巾，
> 紫裘而坐觀者為王晉卿；幅巾青衣，據方几而凝佇者為……

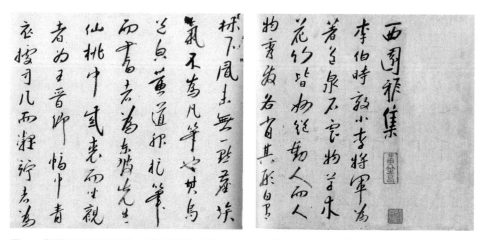

圖 1　《行草西園雅集卷》　紙本墨筆　縱 26 厘米　橫 211 厘米　故宮博物院藏　《八大山人全集》第 1 冊第 162—163 頁

　　這是一件標示八大山人的書法風格從怪偉進入平淡的過渡作品，體現了八大晚年的書法特點：[1]

　　1. 此卷一開篇就是一派高曠氣象。點畫橫豎少頓折，多減省，行筆舒緩，沉着圓潤；結體寬博，敬正相生，就像隱逸高士，娓娓清談，氣息寧靜，從容不迫，溫文爾雅，全然一幅卓然高致的魏晉風度。

　　2. 結體和用墨富於變化。如同其畫石上大下小，畫樹幹上粗下細，八大在此幅書法結體上亦有上大下小的傾向。「西園雅集」四字，「西」字伸長上面的一橫，縮小下面的一橫。「園」字的兩豎畫內的空間上寬下窄。「雅」字的兩豎之間上寬下窄，收筆故意集中在一起。「集」字也是上大下小。「李」字上下的兩橫上面一橫伸展，下面一橫收縮。「道」字的最後一筆一般的寫法是伸展拉長以託住上面的部首，而八大則縮短最後一筆畫，造成上大下小的視覺感。「為」字出現了向右上伸展的圓弧形。「園」字則開放左上角的空間。「口」字內的單元部件偏於一邊。八大試圖以空間結構的誇張變形尋找一種不均衡感，形成造型奇古的風格。

　　3. 字字獨立，而氣息貫通。通觀全幅，單字絕大多數不作聯筆，兩字聯綿僅 7 處，兩字以上無聯綿，但通幅卻是行氣貫注。八大山人絕妙地利用了單字字形的舒展緊縮、陰陽向背、互相挪讓、上下呼應、左右顧盼，使它們之間產生了一種視覺張力，並得到充分發揮，令其彌漫於全幅，從而創造了一個無懈可擊的整體結構。

　　4. 章法佈局較為均勻卻新意迭出。此幅行書作品將繪畫的意象融入書法之中，常出新意於法度之中，意法相協，圓熟靈動，通篇佈局既自然而發，又匠心獨運。此為八大山人書法面貌獨到之處。初觀此幅，可能會略覺平淡，但只要稍一細看便立即發現其中趣味盎然、美不勝收。八大山人在對通篇統一、整體、平穩的把握之卜，在每行中都參入連筆草書，少則一二，多則五六，安排巧妙，絲毫不見突兀。正是這些字的存在使此幅作品於老成中不覺乏味，平穩中不覺單調。其前部嚴整，中部略起漣漪，後又復歸嚴整。

1　　參見李一：《八大山人的書法之路》，轉載於《八大山人研究大系》第八卷，上，江西美術出版社 2015 年版。又參見劉秋生：《八大山人〈西園雅集圖記〉：深悟禪理，穿透妙諦》，文化傳播網，2009-03-27。

圖 2　《行書西園雅集記卷》　紙本墨筆　縱 49.5 厘米　橫 165.4 厘米　溫州市博物館藏《八大山人全集》第 2 冊第 424 頁

正文結束的數行則稍作波瀾，最後落款又以嚴整作結。

　　那麼，八大山人為何要創造這篇書法作品呢？一則對這種文人名流聚會雅集的事是比較嚮往的。二是米芾文中表達的觀點是八大所贊同的：「水石潺湲，風竹相吞，爐煙方裊，草木自馨。人間清曠之樂，不過如此。嗟呼！汹湧於名利之域而不知退者，豈易得此哉？」三是米芾是書法大家，也是八大習字臨帖的對象。

　　當然，八大臨帖，是臨前人的帖，寫自己的字。你看，這幅《西園雅集卷》的書法風格與米芾的字已是相去甚遠。不但與所臨對象的字大不相同，就是八大自己前後寫的字也有很大不同。在寫了《西園雅集卷》的 8 年後，八大在 71 歲時又把這幅作品重寫了一遍（圖 2）。

　　比較一下八大山人的這兩幅作品：1688 年（63 歲）時寫的《行草西園雅集卷》用筆還有方筆出鋒，有些劍拔弩張；而 1696 年（71 歲）的《行書西園雅集記卷》則是融入篆書筆法後的作品，正是由於參合了篆書的筆法，

中鋒用筆，藏頭護尾，變得圓潤藏鋒，即使在縈回連帶處，也很少提按，更沒有多餘的花哨動作，從而形成含蓄圓融、雄強婉約、渾厚內忍的八大風格。[1]

時隔 8 年，兩幅作品的內容一樣，筆法則明顯變化，功力與境界也大不相同了。

1　崔自默：《八大山人書法的啟示》，轉載於《八大山人研究大系》第八卷·上，江西美術出版社 2015 年版，第 45 頁。

二十二　八大山人 68 歲時的草書《時惕乾稱》

　　南昌市八大山人紀念館呂祖殿門廊的門額上，掛着一個匾額「時惕乾稱」。這是八大山人的草書手跡。原件現藏於江西省博物館。八大在「時惕乾稱」的後面有題款：

　　癸酉之冬日，為得中年社兄書。八大山人。

　　此幅作品右上鈐起首印「在芙山房」。末尾鈐「篇軒」白文方印、「八大山人」白文方印。

　　「時惕乾稱」，出自《周易》乾卦第三爻「君子終日乾乾，夕惕若，厲無咎」，《周易注疏卷》第 16 頁：「故乾乾因時而惕，雖危無咎矣。」所以，「時惕乾稱可解釋為時時警惕，遇到危險也就不怕了。也可解釋為珍惜時光，[1] 成語「朝乾夕惕」即為此意。

　　「乾稱」，乾者，天，亦父；坤者，地，亦母。此處之「乾稱」，意即世間之萬事萬物，小我大我之天地宇宙。

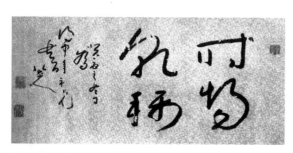

《時惕乾稱》　紙本墨筆　橫 80 厘米　縱 37 厘米《八大山人全集》第 2 冊第 294 頁

　　八大山人用的「乾稱」二字，來頭可大了，可能出自北宋張載。對，就是那位北宋思想家、教育家、理學創始人之一的張載（1020—1077），鳳翔郿縣（今陝西眉縣橫渠鎮）人，謚號「橫渠先生」。張載與周敦頤、邵雍、程頤、程顥合稱「北

1　劉品三：《八大山人草書〈時惕乾稱〉橫披》，轉載於《八大山人研究大系》第八卷‧下，江西美術出版社 2015 年版。

宋五子」。張載學說的主旨就是那流傳極廣的「橫渠四句」:「為天地立心,為生民立命,為往聖繼絕學,為萬世開太平。」張載為了訓誡學者,作了《砭愚》《訂頑》兩篇訓辭(即《東銘》《西銘》),《西銘》原為《正蒙·乾稱篇》的一部分。張載曾於學堂雙牖各錄《乾稱篇》的一部分。後來,程頤(張載侄子)將《訂頑》改稱《西銘》。「乾稱」的意思是只有時時警惕世間的變化,才能化險為夷、保全平安。

八大山人書寫「時惕乾稱」這四個字,既反映了八大山人作為前朝宗室在隱居逃禪以及還俗之後的生活狀態,也表達了一種哲理思想和為人處世的座右銘:時時警戒自己的墮落,始終保持自己高貴善良的道德情操,時時警惕人世的變化,以保永昌。蓋何以時惕?唯乾稱而已。

從書法上來講,這幅作品書風成熟,點畫圓融,結構奇崛。

一是字內空間處理獨具一格。「時惕乾稱」四個字比較大,「時」,中間空出大面積空間;「惕」也明顯將中部空間擴大;「乾」左上、右下空間極為空曠;「稱」中部、右下空間明顯擴大。作品對空間的處理,獨具匠心,奇崛老到。

二是「乾」「稱」二字,都出現了二次重疊的筆畫,即在兩個相近的線條部分重疊,這就避免了過多的線條對空間的分割,又製造了更多的字內空間。[1]

三是運筆如風。線條純圓,禿筆淡墨,筆墨飛動,神氣連貫,字寫得非常簡練流暢,既明快狂放,又凝重平穩,顯露出一種雄渾老練的氣勢。

1 傅明鑒:《八大山人書法藝術淺析》,轉載於《八大山人研究大系》第八卷·上,江西美術出版社 2015 年版。

二十三　八大山人 71 歲時的書法精品：《草書題畫詩軸》

《草書題畫詩軸》　縱 123.9 厘米　橫 47.2 厘米　《八大山人全集》第 2 冊第 469 頁

　　八大山人的這幅書法作品是一幅立軸，創作於 1696 年（康熙三十五年），八大時年 71 歲。釋文是：

月川一以渡，山書一以啟。
潮頭望揚子，湖上此焦尾。
　　　題畫八大山人

　　立軸的右上角有「遙屬」印，末尾還鈐有「可得神仙」「八大山人」印。

　　這件作品是八大草書的代表作。這幅作品的最突出之處，就是八大山人用筆取勢的才情和營造空間的超凡才能。

　　草書的結構安排比起楷書和行書要開放自由，它提供了更多的空間可以自由發揮。而八大山人除用筆行筆之外，其經營結字、章法佈局，都借鑒了繪畫構圖做法，大膽而又巧妙地分割空間，營造出多變的形式。整幅作品簡練灑脫、疏朗空靈，行筆佈局營造出一種禪境，字裏行間散發着晉人的幽遠。

　　1. 從用筆來看，以篆書筆法入草。八大山人在形成自己的書風後，其線條運行的節奏變化並不明顯，圓轉的線條、壓而不提的筆法，與簡略而開張的結構融成一個整體。這種用筆和章法都有別於當時所盛行的追求奔放不羈的氣勢和強烈的視覺衝突的草書。

　　2. 字與字之間較為獨立，八大山人的單字造型能力堪稱奇絕，細看某

字，造型是各顯姿態；[1] 字與字之間亦是錯落有致，節奏感悠揚深邃。從結構來看，一是內部有大面積空間，其中「渡」「潮」兩字的結構打破了我們所習慣的空間感覺，左右錯落的空間被誇張到極致。二是結構錯位，八大在寫上下結構的字時，經常將字形分為幾個部分，從第二部分開始逐漸向右偏移，造成搖搖欲墜的險勢，視覺感很強。此作品中的「書」，第三筆後開始逐漸向右偏移，然而由於上半部分已經穩定了字勢，所以，字的重心不受影響。

　　3. 八大此幅作品的章法佈局近似董其昌，疏朗開張，字距、行距都拉得很開，除前兩個字略有連帶外，極少連帶，沒有出現連綿的字組，畫面的豐富主要通過字體形狀的不斷變化來實現。比如「楊子」這兩個字的安排，「子」字極力收縮，與「楊」字緊貼，八大顯然是把它們作為一個字來看的，這是很大膽的設計。在章法佈局上突出了行的效果，上下字的間距較近，行與行之間較疏朗，每一行之內，他都會巧妙地利用開合等手段，突出節奏的變化，最吸引人的地方是經常誇張地運用變化空間的分割手段，把矛盾擴大，因此往往能形成強烈的虛實對比，具有很強的視覺衝擊力。

　　4. 製造矛盾又平衡矛盾。如這幅作品中的「畫」「尾」兩字，字形極為瘦長，如高聳入雲的奇石一般巍然挺拔。就單字來看，似乎有些奇怪、突兀，可放在整體章法中又是那麼和諧，相互之間不可或缺。八大山人彷彿將打破慣用的空間關係視為一種樂趣，再將這種相互衝突的空間之間找到某種平衡視為一種遊戲，[2] 這就在中鋒用筆、壓而不提、平靜如水的基調中平添了頓挫、變化。這些特點都使得八大的書法作品在歷代草書中獨樹一幟。

1　　李星：《八大山人晚年書法形式美的構成》，轉載於《八大山人研究大系》第八卷·下，江西美術山版社 2015 年版。

2　　李星：《八大山人晚年書法形式美的構成》，轉載於《八大山人研究大系》第八卷·下，江西美術出版社 2015 年版。

二十四　八大山人 72 歲時書寫韓愈的《送李願歸盤谷歌》

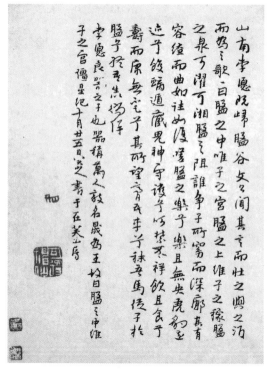

《行楷書法冊》七開之四《送李願歸盤谷歌》　紙本墨筆　縱 26.2 厘米　橫 19.1 厘米《八大山人全集》第 4 冊第 797 頁

《送李願歸盤谷歌》是唐代韓愈寫給友人李願的一段話。盤谷在太行山的南面，位置幽僻，地勢阻塞，人煙稀少，卻風景優美，泉水甘甜，土地肥沃，草木繁茂，是隱者盤桓逗留的地方。李願就住在這裏。有一次李願在返回盤谷隱居之前，和韓愈分別時説了一通隱居的好處。韓愈聽後，大為感慨，因為他長期以來得不到朝廷的重用，心中鬱悶，就寫下這段話，以傾吐他的不平之氣，並表達他羨慕李願隱居生活的思想感情。

八大山人常常把韓愈的《送李願歸盤谷序》作為他的書法題材。至少有五件同樣題材的作品：上海博物館藏的《行書節錄〈送李願歸盤谷序〉》軸；杭州唐雲藝術館藏的《山水詩畫冊》；華盛頓弗利爾美術館藏的《丁丑書法冊》；東京國立博物館藏的《行書軸》；舊金山亞洲藝術博物館藏的 1698 年《戊寅書畫冊》。

八大的這幅《送李願歸盤谷歌》是八大晚年代表性的書法名作，作於 1697 年（康熙三十六年），八大時年 72 歲。此作錄了韓愈這篇文章的最後一部分，捨棄了其文開篇的盤谷「願之言曰」三種人物的主要部分，獨取韓

愈歌詠的隱居之樂末段，只有韓愈全文的五分之一。

　　這篇書法作品的釋文是：

> 山南既歸盤谷，文公聞其言而壯之，與之酒而為之歌。歌曰：「盤之中，
> 惟子之宮；盤之上，維子之稼。盤之泉，可濯可湘；盤之阻，誰爭子所？
> 窈而深，廓其有容；繚而曲，如往如復。嗟盤之樂兮，樂且無央。虎豹
> 遠跡兮，蛟螭遁藏。鬼神守護兮，呵禁不祥。飲且食兮，壽而康。無不
> 足兮，其所望。膏吾車兮秣吾馬，從子於盤兮，終吾生以徜徉。」
> 李願，良器之子也。器稱萬人敵，名晟，為王，故曰：「盤之中，維子之
> 宮。」彊星紀十月廿五日八大山人書於在芙山房

　　這段文字翻譯成現在的話就是：

　　山南李願即將返回盤谷了。公（韓愈）聽了李願的話，稱讚他講得有氣
魄。給他斟上酒，並為他作一首歌：「盤谷之中，是你的房屋。盤谷的土地，
可以播種五穀。盤谷的泉水，可以用來洗滌，可以沿着它去散步。盤谷地勢
險要，誰會來爭奪你的住所？谷中幽遠深邃，天地廣闊足以容身；山谷回環
曲折，似乎走了過去，卻又回到了原處。啊！盤谷中的快樂啊，快樂無窮。
虎豹遠離這兒啊，蛟龍逃避躲藏。鬼神守衛保護啊，呵斥禁絕不祥。有吃有
喝啊，長壽而健康，沒有不滿足的事啊，還有甚麼奢望？用油抹我的車軸
吧，用糧草餵我的馬，隨你去盤谷吧，終生在那裏優游徜徉。」

　　最後，八大還特意添加了一段跋語：

> 李願，良器之子也。器稱萬人敵，名晟，為王，故曰：「盤之中，維子之
> 宮。」

　　李維琨先生說這似乎表達一種「我，昔明弋陽王之後，現正在西江在芙
山房領略林下逸興」[1]的言外之意。

1　李維琨：書本無法立象盡意——讀八大山人《行書節錄〈送李願歸盤谷序〉》軸，轉載於
　　《八大山人研究大系》第八卷・下，江西美術出版社 2015 年版。

這幅作品是《行楷書法冊》七開中的第四開。八大山人書寫完畢，還鈐上一枚「八大山人」的朱文無框展形印和一枚「可得神仙」白文方形印。

韓愈的這篇《送李願歸盤谷歌》流傳很廣，影響很大。宋代的那個曾在江西永修雲居山待過的高僧佛印了元也曾經提到過這篇文章。當年，蘇東坡被貶到廣東惠州，遠在江浙的佛印託人帶書信給蘇東坡説：

> 我曾經讀過韓愈的《送李願歸盤谷序》，李願不遇主知，猶能坐茂林以終日。子瞻您中大科，登金門，上玉堂，卻遠放寂寞之濱，但這只不過是那些權臣妒忌子瞻您為宰相罷了！人生一世間，如白駒之過隙，三二十年功名富貴，轉盼成空。何不一筆勾斷，尋取自家本來面目。……昔有問師：佛法在甚麼處？師云：「在行住坐臥處，着衣吃飯處，屙屎撒尿處，沒理沒會處，死活不得處。」子瞻您胸中有萬卷書，筆下無一點塵，到這地步還不知性命所在，那一生聰明還要它做甚麼？三世諸佛則是一個有血性漢子。子瞻您要能腳下承當，把一二十年富貴功名賤如泥土。努力向前，珍重，珍重。

八大山人書寫韓愈的這篇文章，也有一種看得開、放得下的意思，表達了他自己的某種平和心態和思想境界。

李維琨先生對這幅作品有如下分析：

1. 高古凝重。1690 年後，八大由勁拔峭利的方筆出鋒改為渾厚含蓄的圓潤藏鋒、兼參以篆書的筆法。在書法上，八大山人中鋒運筆，綿裏藏針，墨不溢毫，絕少露出鋒穎，顯得樸茂莊重，富含高古的篆籀遺意。

2. 其結體透露出八大書法奇特的個性。字裏行間突然放大某個字的結構，如「為」「盤」「護」等，通體字跡的大小、欹側始終保持着靈動的變化。特別有意味的是，全篇總共有七個「盤」字，個個寫得如出一轍，與向稱「天下第一行書」的《蘭亭序》中二十幾個「之」字無一雷同竟然迥異其趣。

3. 全篇矛盾又統一。行書中夾着若干草書，比如這篇作品中的「聞」「豹」「遠」等字，而全篇如此雄渾完整且又一氣呵成，實在是彌足珍貴。[1]

1　李維琨：書本無法立象盡意——讀八大山人《行書節錄〈送李願歸盤谷序〉》軸，轉載於《八大山人研究大系》第八卷·下，江西美術出版社 2015 年版。

二十五　八大山人 73 歲時寫的《行書孫逖五言排律詩頁》

　　《行書孫逖五言排律詩頁》（圖 1），創作於 1698 年（康熙三十七年），時年 73 歲。釋文是：

　　廟堂多暇日，山水契真情。
　　欲寫高深趨（趣），還因藻繪成。
　　九江臨戶牖，三峽繞檐楹。
　　花柳窮年發，煙雲逐意生。
　　能令萬里近，不覺四時行。
　　氣概苟香馥，光含樂鏡清。
　　詠歌齊出處，圖畫表沖盈。
　　自保千年遇，何論八載榮。

圖 1 《行書孫逖五方排律詩頁》（局部） 紙本墨筆　縱 72.2 厘米　橫 146.3 厘米 《八大山人全集》第 2 冊第 462 頁

　　這幅作品落款「八大山人」，在起首處有「遙屬」印，結尾鈐有「篇」「八大山人」印。在書法上有如下特點：

　　一是筆精墨妙，濃墨重筆而不凝重，線條翻轉而不輕飄，舒卷自如，筆墨老到，隨心所欲。

　　二是逐字安排妥當，字與字之間、行與行之間既連貫又隔離，混元一氣。

　　三是八大在很多作品中，都是寫最後一行或最後幾個字時，

圖 2 《行楷書法冊》之三《行書孫逖詩》　紙本墨筆
縱 26 厘米　橫 19.1 厘米　《八大山人全集》第 4 冊
第 797 頁

心境開放，字勢廓展，但欲放不松，歸返調和。

孫逖是唐代的著名大儒。其家族歷史悠久，孫氏家族魏晉南北朝時期開始嶄露頭角，到唐代進入輝煌時期，人丁興旺，且多有知名之士。孫逖是其家族發展史上的關鍵人物，在唐代文學運動史上也佔有重要地位。他不但選拔了李華、蕭穎士以及顏真卿等一批人才，自己亦工詩擅文，極具文學才華，他在唐代詩歌「由初入盛」的過渡轉型關口步入詩壇，是盛唐之音的積極建設者。孫逖早年遊宦山陰創作的山水詩歌借鑒了清麗秀雅的吳越詩風，具有強烈深遠的情感和高古渾厚的格調，表現出時代的風格面貌，取得了較高的藝術成就。

孫逖的這首五言排律詩，八大寫過好幾次。除這幅《詩頁》外，還有《行楷書法冊》之三《行書孫逖詩》（圖 2）。此作品氣韻深遠，有魏晉人書法意味。創作於 1697 年（72 歲），也就是説，比上幅作品早創作一年，兩幅作品可比照起來欣賞。

八大還有一幅《行草孫逖奉和李右相中書山水軸》，縱 80.5 厘米、橫 28.3 厘米。創作於 1698 年，73 歲。八大山人所寫的大幅立軸存世不少。而這幅《行草孫逖奉和李右相中書山水軸》可能是八大書法中最大的立軸，所書孫逖詩則描寫一幅李思訓壁畫，用他自己的設想描寫的心境。

二十六　　八大山人 74 歲前後寫的《書耿湋五言律詩軸》

《書耿湋五言律詩軸》是八大書法中非常精美的一幅草書大立軸，釋文是：

儒墨兼宗道，雲泉結舊廬。
孟城今寂寞，輞水自紆徐。
內學銷多累，西園易故居？
深房春竹老，細雨夜鐘疏。
塵跡留金地，遺文在石渠。
不知登座客，誰得蔡邕書。

款署「八大山人」，鈐長方形印「遙屬」，「可得神仙」「八大山人」白文方形印。

耿湋，約公元 763 年前後在世，河東（今屬山西）人，唐大曆十才子之一。耿湋的這首詩，八大曾在戊寅三月六日寫過一幅冊頁，即《山水沙魚鳥書法冊》中的之一頁，但那不是草書，而是行楷。現存於舊金山亞洲藝術博物館。

這幅立軸是八大書法之上品，篇幅巨大，字體雄偉，筆法圓潤，通體筆畫、字形、行氣、章法皆協調統一，可稱傑作。[1]

1. 筆法：這幅作品的主要筆法是中鋒用筆，圓潤有立體感。如「竹」「園」

《書耿五言律詩軸》 紙本墨筆 橫 60.9 厘米 縱 127 厘米《八大山人全集》第 4 冊第 805 頁

1　參見夏啟文的博客：《八大山人朱耷草書題畫詩賞析》，2014-02-28。

等字的用筆，提頓含蓄，渾厚多姿。

　　2. 字法：一有魏晉氣息。「儒墨兼宗道，雲泉結舊廬」，結體疏密得當，清秀靈動，雖變化萬端，卻無不恰到好處。疏處無鬆散蕭條之形，密處無擁促寒蹇之氣。點畫縈帶，呼應自如，承前啟後，如行雲流水。[1] 二是字的疏密、虛實對比。「結、舊、城」等字放空字的左下側，密集字的右側或右上側，使字的左下空曠，右側密集，形成左下虛、右上側實的對比效果。八大運用此法，使字在結體上形成虛實對比關係，同時使字的重心發生移位，造成一定的視覺張力，一種跌宕起伏的感覺。「宗、故、寞、客、蔡」等字都是縱上斂下，使字的重心下移。而「竹、地、遺」等字都是斂上縱下，字的重心上移。

　　3. 對比強烈，變化豐富，字與字之間的大小對比，字的重心在左右擺動，形成一種美妙的空間節奏和章法意蘊，如第三行中「故」大「居」小，「深」大「房」小、「春」小「竹」大等。再如第一行「舊」字字心在左，「廬」字的字心在右，「孟」字字心在左，「城」字的字心又到右，一行之中，字心左右擺動，自然靈運而不呆板。

　　4. 章法：有的字似欹而正，意斷還連，每個字的結體穩妥，字與字之間筆連豐富，氣度貫通，如行雲流水，字連共有六處，有時兩三個字大小錯綜，連成一體，如「城今寂」三字、「不知」二字，分合之間，韻律動人。「雲」和「泉」首尾相連，「春」和「竹」二字似斷似連，「登」和「座」筆斷而意連，既保證了行氣，也加強了行筆的運動感。[2]

　　八大山人書寫此作之時，已是 74 歲的老人了，他既能變化多樣，又能統一完美，於平淡天真中見功力，在工穩內斂中現英光，真可謂「人書俱老」。[3]

1　　王寶勤：《英光內斂平淡天真——八大山人草書詩軸賞析》，轉載於《八大山人研究大系》第八卷‧下，江西美術出版社 2015 年版。

2　　王寶勤：《英光內斂平淡天真——八大山人草書詩軸賞析》，轉載於《八大山人研究大系》第八卷‧下，江西美術出版社 2015 年版。

3　　王寶勤：《英光內斂平淡天真——八大山人草書詩軸賞析》，轉載於《八大山人研究大系》第八卷‧下，江西美術出版社 2015 年版。

二十七　八大山人 74 歲時寫的《臨興福寺半截碑冊》

　　八大常臨習古人字帖，也臨習過《石鼓文》《禹王碑》等碑文，在形成自己的風格後，他仍然臨習前人，還擴大了臨習的範圍，蔡邕、王羲之、索靖、李邕、懷素、蘇東坡、倪雲林、王寵、黃道周都在他的視野中。而且，晚年臨習時（如 77 歲有三部臨帖的書法冊），都注明了他臨的是甚麼人的字，但是，他並不是臨摹原字的形式，寫出來的字仍然是八大山人自己的書法面貌。這種「臨」可以理解為「抄」，用八大自己的話說「師其意而不師其跡」，是抄錄古代法帖。

　　八大的臨習之作，有些還代表了八大晚年書法成就。比如《臨興福寺半截碑》為二十二開，共 754 字。創作於 1699 年（康熙三十八年），八大時年 74 歲。這是八大山人晚年作品，亦是其書法作品的代表。這裏選的是第一開和第二開。釋文是：

　　　筆自石樓東鎮守封司地之班金冊西符啟命將軍之秩雖從師中尉總南宮之禁其或瞻剛如鐵操緊明霜酌龍豹之韜奉神武之榮名溢寰海

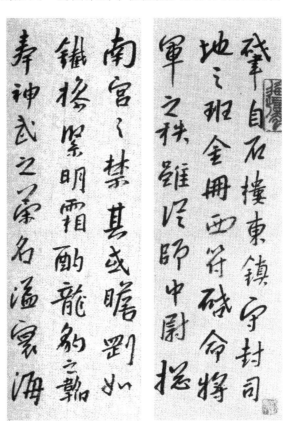

《臨興福寺半截碑冊》二十二開之一、之二　紙本墨筆　縱 25.3 厘米　橫 8.5 厘米　《八大山人全集》第 4 冊第 826 頁

　　此冊美國王方宇舊藏、張大千舊藏。大千先生題簽：通體完整，書法已進入老境，筆法渾厚，字體外形氣象盛大，而內涵豐滿，耐人尋味。

　　721 年（唐開元九年）十月，興福寺有個叫大雅的僧人，集王羲之帖中的字為一位將軍立碑，此碑由徐思忠等刻字，張愛造此碑立於興福寺，故叫《興福寺碑》。此碑於明萬曆年間在陝西修城發現，出土時僅存下半截，故又名《興福寺半截碑》。

　　因為集的是王羲之的字，在明末清初又是有關王羲之書法的新材料，所以這塊碑的名氣之大，僅次於《懷仁集王羲之聖教序》。《墨林快事》謂：「集人大雅乃興福寺僧，故世謂之《興福帖》，其集王字顧獨得其精神筋力，是以書家重之。」而八大十分重視王羲之，因而臨習此碑。

　　對照唐《集王羲之興福寺碑》，八大山人《臨興福寺碑冊》是比較忠實於原帖的，只是保留了李邕書法的結體特徵。[1]

　　唐朝的王羲之帖，真偽難辨。而八大認為唐代各傳本已摻入唐意而失去晉味，他十多次臨習王羲之的那篇「天下第一行書」，就從來不叫《蘭亭序》而堅持叫《臨河敍》。現在，他看到這件新出土的作品，雖然這時（1699 年）他已經 74 歲，自己的書法風格早已形成，並達到極高水平，但得到此碑的拓本，還是極其興奮，這是研習王羲之書法的最新材料，所以認真創作了這幅《臨興福寺半截碑》精品。

　　八大的臨習是按照自己對王羲之的理解而對其法帖抄錄，在王字和自己的字之間找到契合點。此作突出方筆的使用，多將字形易長為方扁，或將自己擅長的結構錯位手法移植過來，豐富字形內部的空間分割。[2]

　　王建源先生《論八大山人〈臨興福寺半截碑〉的藝術內蘊》一文對這篇作品的特點做了詳盡而深刻的分析。

　　一、單純筆法。首先是筆法上的改變，筆法是書法的核心，每個書家不同的用筆方法，對工具的擅用，如長鋒、短鋒、硬毫、軟豪、兼毫等，會產生不同的效果，在運筆過程中，對筆法的使轉、藏露、偏正、順逆、徐疾，

1　芮新豐：《八大山人的書風特點》，轉載於《八大山人研究大系》第八卷·下，江西美術出版社 2015 年版，第 161 頁。

2　邵仲武、張冰：《八大山人的書法藝術》，轉載於《八大山人研究大系》第八卷·上，江西美術出版社 2015 年版，第 73 頁。

用筆產生線條，線條在書法造型中最直接反映作者的生命形態和審美意識。

　　《興福寺碑》極盡變化之能事，點畫利落，轉折分明，將毛筆的中鋒、側鋒、偏鋒有機地協調使用。在筆法運用上，王羲之已是登峰造極，而八大山人之臨作，通篇純用中鋒，線條圓潤渾厚，筆觸流動勁利，明顯在轉折處減弱了提按頓挫的動作，捨去了牽絲映帶的枝節，用篆籀法作行草，但在這一拓直下的線條運動中，八大山人嚴格控制着速度與節奏，單純的「一筆法」中又呈現出豐富而微妙的變化。圓渾中有蒼澀，雄強中有婉約，如「屋漏痕」，似「折釵股」，與自然相照應。正如其在《臨河敍》所題「晉人之書遠，宋人之書率，唐人之書潤，是作兼之」。可見八大山人對筆法有着獨特的領悟和運用。行草書有篆隸演繹，筆畫一以貫之，豐厚飽滿，發展到唐楷，法度嚴謹，加強了筆畫的提按和起止，強化兩端的結果導致中段疲軟，這是與晉人筆法的不同之處，八大山人以單純高遠的晉人筆法作為個人書風的特徵和臨摹的根基，其晚年十餘次臨《臨河敍》作可為佐證。

　　八大山人的線條圓轉流暢，簡約高古。八大山人的獨特筆法常常被稱為「禿筆」，「尖筆寫禿勢」。所謂「禿筆」，是指沒有鋒尖的毛筆，在書寫過程中呈現「笨頭笨腦」的狀態。但在看似圓頭圓腦的下筆的地方，毛筆着紙時出現的切面，呈方形、圓形、銳角形、鋒尖、映帶、用筆變化的形態，由於在整體字構中以圓渾簡練的線條所覆蓋，難以發現。

　　二、**簡練結構**。《興福寺碑》體態寬博，端莊典雅，具有經典作品的重要特徵。觀八大山人臨作，其一，完全打破了寬博方正的格局，單字結構圓渾暢達，外拓內斂，善於在字的右上方以圓轉筆法展勢而收斂左右，呈現出大開大合的氣勢。如臨本中「常」「南」等字，將右半部化方折為圓轉，使外形充滿張力，內部凝聚簡約，破除了均衡格局，強化了字形的節奏。其二，圓中寓方，方圓兼施。轉、折是書法構成的重要元素，也是風格特徵的着洛點。一味的圓轉與一味的方折都將導致程式化，八大山人高明之處在於將兩者有機結合。如「師」左邊兩小口用方，右邊以圓舒展，「宮」上部寶蓋頭用圓轉，下面兩方口用方折，「圖」字的外方內圓而出之，更有甚者，運用二極，使圓者更圓，方者更方，這在八大山人的其他作品中也很常見。其三，打破方正格局，運用參差移位，疏密對比，變形誇張諸手法製造險象。這在八大山人臨作中極為普遍，左右移位，上下伸縮，外實內虛，斂舒自如，如

「壽」「騰」「顧」等，都明顯運用了上述手法，達到了出其不意卻又在情理之中的妙境。其四，簡省筆畫，化連為斷，耐人尋味。簡省筆畫是八大山人慣用的手法，八大言簡意賅，凝練點畫，使之筆短意長，筆斷意連，達到以少勝多的妙境。如「君」「戟」「飛」等字。

　　三、字內空間。八大山人作品明顯增大了單字結構的內部空間，常常在字結構的右上方用弧線呈現橢圓形的大塊空白，造成了單字結構的不均勻、不平衡，但在單字構成中加大異變，營造新的意象，然後通過下一字的空間緊縮和收斂達到與上一字的平衡和照應。內部構成的異變直接影響到外部的空間平衡，原先那種規整的分行布白被解構，這些內部空間的增損，遠離了古典作品的程式，構成了八大山人書法的高古空靈。

二十八　八大與弘一，以禪入字，誰的字更有禪味？

　　談起八大山人的書法，就會讓人想起弘一大師李叔同。許多人都會問：他們兩人，怎麼比較？字，誰的更有禪味？

一　八大與弘一，人有一比

　　1. 兩人都是一代高僧。

　　李叔同（1880—1942）活了 63 歲，39 歲（1918 年）出家，號弘一，直至逝世，做了 20 多年的和尚，使斷絕數百年的律宗得以復興，成為「重興南山律宗第十一代祖師」；而八大（1626—1705）活了 80 歲，23 歲進入佛門，「豎拂成宗師」，住持介岡燈社。中國佛教禪宗分南北兩禪。慧能創南禪之後，分菏澤、青原、南嶽三系，菏澤不傳。青原、南嶽深化為臨濟、溈仰、曹洞、雲門、法眼五宗，即禪宗「五燈」。到明代只剩下臨濟和曹洞二宗。八大山人釋名傳綮，號刃庵，是曹洞宗第三十八世。

　　不同的是，八大在佛門待了 30 多年，56 歲返回俗世。而弘一大師出家 20 多年，至死沒離佛門。

　　2. 兩人都是才華橫溢。

　　本書已反覆說明，八大家學淵源，學養深厚，繪畫、書法、篆刻、詩文，無所不能；而李叔同也是多才多藝，詩文、詞曲、話劇、繪畫、書法、篆刻無所不能。七歲便能熟讀《文選》，且寫得一手好書法，「二十文章驚海內」，李叔同是我國最早出國學文藝的留學生之一；最早創辦我國的話劇團體「春柳社」，最早出演話劇《茶花女遺事》《黑奴籲天錄》，最早研究油畫，最早研究西方音樂……在日本，參加過同盟會，在上海，參加過文藝革命團體「南社」，創作了振奮人心的愛國歌曲《祖國歌》《大中華》等，寫出過澎湃激昂的愛國詩句：「雙手裂開鼷鼠膽，寸金鑄出民權腦」「男兒若論收場好，不是將軍也斷頭」，他的一首《送別》「長亭外，古道邊，芳草碧連天。晚風

拂柳笛聲殘，夕陽山外山」，更是唱遍了祖國大地，流傳於時間長廊。

　　3. 兩人都是經歷了一個由激烈威猛到心平氣和的心路歷程。

　　李叔同由風華才子到雲水高僧，前半生絢爛至極，出家後繁華刊盡，歸於寂靜。八大則由皇族王孫到逃命僧人、再到平民畫家，是曾經滄海，歸於平淡，復歸平正。

　　4. 兩人都是中國文化的代表性人物，極具思想內涵與人格力量。

　　李叔同曾在當時國內有影響的浙江第一師範學校擔任音樂、美術教師，豐子愷、劉質平等文化名人就是李叔同的學生。著名文學家夏丏尊也在這裏任國文教師，夏先生多次對學生說：「李（叔同）先生教圖畫、音樂，學生對圖畫、音樂看得比國文、數學等更重。這是有人格作背景的原故。……這好比一尊佛像，有後光，故能令人敬仰。」被同事評價為「受人敬仰的有後光的佛」，可見李叔同的人格高尚。而八大山人也是如此，無論世事如何變化，無論自己的命運如何不堪，可他這個大半生都生活在污泥中的人，卻始終做着一個清潔的夢，他用自己的小鳥、小魚、荷花、山水……表達了自己的道德操守、信念價值和理想追求。

　　5. 兩人都是書法大家。

　　兩人都是終身習字。八大的書法，本書論述已詳矣。書法也是李叔同的畢生愛好，李叔同（弘一）的書法達到極高的境界，被譽為 20 世紀中國十大書法家之一。他出家前即以書法名世，碑學功底深厚，點畫方折勁健，結構舒展，筆勢開張，凝重厚實，富於才氣。他遁入空門後，放棄了話劇、詩文、油畫、音樂等其他一切才藝，唯書法研習不輟，老而彌篤。他出家以後的書法作品，沒有了在俗時的那種點畫精到、刻意求工，而代之以圓潤、含蓄、蘊藉，充滿了宗教的超脫和寧靜，不激不屬，心平氣和。正如他自己表白的那樣：「朽人之字所示者，平淡、恬靜、沖逸之致也。」

　　兩人的字都獨具一格，自成一體，識別度高，影響力大。現代許多名人都以得到弘一的一幅字為榮耀。魯迅先生曾在日記中詳述自己在內山完造家求得弘一法書而為之欣喜不已的事。郭沫若先生亦通過弘一的在俗弟子轉求大師墨寶，加以珍藏，還在致弘一大師的回信中對法師一以貫之的文藝觀 ——「士先器識而後文藝」，深表服膺。

二 ｜ 八大與弘一，字有四同

1. 靜。兩人的字都平靜、寧靜、明淨

弘一大師的字，似乎下筆遲緩，幾近硬筆書，可淡泊寧靜、明淨、平易、安詳。

這是絢爛至極的平淡、雄健過後的文靜、老成之後的稚樸，有一種不落一絲塵埃的白潔之美，不是書法大家，確是無法表現這種精邃玄妙的境界的。

八大也是如此，他晚年的小字行楷，如 80 歲時書寫的《行書蘇軾〈遊廬山記〉》，平和安靜，不緊不慢，深歷淺揭，涵養醇和。

2. 慢。兩人的字都節奏舒緩、從容不迫

葉聖陶曾經這樣評價弘一的字：「……就全幅看，好比一位溫良謙恭的君子，不卑不亢，和顏悅色，在那裏從容論道。」

八大的書法作品，也是筆觸舒緩，沉靜，安寧，通篇的書寫沒有劇烈的節奏起伏，只是保持着一種「不激不厲」「不溫不火」的基調，從始至終都是氣定神閒。他晚年寫了多幅小楷作品，非常精彩。1705 年（80 歲）《書畫冊》中的楷書，字裏行間嚴謹周密，筆墨被筆鋒的運動所包裹，絕無鬆懈之感，寫得卻像漫不經心，安靜從容，氣度超邁，韻致清遠。[1] 凌雲超《中國書法三千年》說：八大山人作書是「在其溫和的、不躁不急徐徐下筆之下，不加頓挫，直如寫隸字，隨手腕之轉畫，任心意之成態，而寫出了山人自己的書格」。

3. 淡。兩人的字都淡然、淡定、淡泊。

八大與弘一的字，看上去都很淡，情緒不激動，態度很超然，心境很淡定。真正達到了董其昌要求的「平淡天真為旨」「以淡尤為宗」的境界。

八大喜用淡墨，通篇都很平淡，黑色與紙的底色反差並不劇烈，黑色不是從紙面躍然而出，而是淡淡地凝斂於紙面。[2] 八大之所以常以淡墨出之，並不是沒有濃墨，而是用墨的節奏平緩，在舒緩的節奏中又有疾徐的變化，墨與紙相稱，不是突兀地立於紙面，而是凝歛其上，悄然生發，就像一股潮水剛剛湧

1 　邵仲武、張冰：《八大山人的書法藝術》，轉載於《八大山人研究大系》第八卷・上，江西美術出版社 2015 年版。
2 　鄧寶劍：《八大山人書法的藝術格調與分期問題》，轉載於《八大山人研究大系》第八卷・下，江西美術出版社 2015 年版。

來，又將慢慢退去。[1] 八大在 1705 年（80 歲）寫的《仕宦而至帖》（即《晝錦堂記》帖，南京博物院藏）平淡天成，靜穆肅遠，不加絲毫修飾，如老僧入定，不着一絲煙火氣。

弘一大師的書法直接受到八大以禪入字的影響，同時，把八大的簡淡和冷峻推向了新的高峰。

4. 簡。兩人的字都簡潔、簡化、簡練

八大和弘一都是將中國極簡藝術發揮到極致的人，這也是他們兩人書法的藝術魅力所在。作家劉墉《點一盞心燈》中講：「『取』是一種本事，『捨』是一門哲學，沒有能力的人取不足，沒有通悟的人捨不得。」蘇東坡説：「發纖濃於簡古，寄至味於淡泊。」黃庭堅説：「簡易而大巧出焉，平淡而山高水深。」越到晚年越簡練，以簡代繁，損之又損，「平淡」「簡約」「空寂」，八大的簡約並不是呆板平直，而是將變化呈現在細微處，如同春芽之初生，雖無花繁葉茂之絢爛，卻另有一種包孕萬象的生機。[2] 八大晚年骨法用筆，把字寫得渾潤，筆法自始簡約豐實。

三 ｜ 八大與弘一，各有禪味

1. 弘一大師的字，是「認真」寫出來的，八大山人的字，是「率性」寫出來的。

人們回憶：弘一大師寫經，是在心安神定的狀態下，以高度鎮靜的功夫，運之於腕，貫之於筆，傳之於紙，故有斂神藏鋒的氣韻，寫畢，往往滿頭大汗，非常疲勞。

弘一在佛門，嚴守教規，而八大在俗世，卻超凡脫俗，特立獨行，所以，弘一的字，一筆一畫，是有規矩、有講究的。葉聖陶説弘一書法，「就一個字看，疏處不嫌其疏，密處不嫌其密，只覺得每一筆都落在最適當的位置上，不

1　魏倩：《略論僧人書法「大味必淡」的藝術格調》，轉載於《八大山人研究大系》第八卷·下，江西美術出版社 2015 年版。

2　鄧寶劍：《八大山人書法的藝術格調與分期問題》，轉載於《八大山人研究大系》第八卷·下，江西美術出版社 2015 年版。

圖 1　弘一大師的字

容移動一絲一毫。」弘一的字，只要認真，還是可臨習的。

　　而八大的字則更像是天然而成，不可複製，不可臨帖。八大寫字，是率性、涉事，信筆寫來、一揮而就。八大山人 75 歲以後書寫的信札，極為隨意，似乎不再計較是否中鋒行筆，只是將筆壓在紙上，往前推移而已。圓筆、方筆並行，枯筆、濕筆並行，毫無擺布和執意誇張的痕跡，但作品節奏變化豐富、空間暢達，是書法史上此類作品中的優秀之作。

　　2. 弘一大師的字是僧人之字，八大山人的字是文人之字。

　　弘一的書法作品，常常是書寫經文，而八大的現存作品中，除了寫過《心經》外，基本上不見其書寫經書經文，都是一些臨帖和繪畫上的題詩款。八大寫字，是在怡情，是在傳藝。而弘一寫字，是在修行，是在傳法。（圖 1）弘一大師自己就說過：「夫耽樂書術，增長放逸，佛所深誡。然研習之者，能盡其美，以是書寫佛典，流傳於世，令諸生歡喜受持，自利利他，同趣佛道，非無益矣。」（《李息翁臨古法書》序）。

　　3. 弘一的字森嚴凜然，見字猶聞佛法，堪稱中國歷代書法中的逸品。而八大的字宗教氣息不濃，高古、散淡、曠達。

　　八大與弘一寫字，都是筆隨手轉，腕隨心轉，於是，書如人意。兩人的書法作品中都有萌萌欲動的生命氣息、勃勃向上的精神氣象，其意境既讓人感動，又讓人身心清澄。

　　相比之下，弘一的書法作品主要是在出家之後，「樸拙圓滿，渾若天成」，非常乾淨，非常安靜，非常純淨，沒有雜質，絕無喧囂，不食人間煙火，是僧人的無欲、無念、無諍，其字的禪味是教義、是佛理、是寺規、是不苟、是聖潔。

　　八大山人的字，同樣冷清，同樣至純至淨，沒有雜質，同樣超凡脫俗，卻少了宗教的氣息、佛門的森嚴，更多的是那時代的氣息、人生的感慨、價值的

堅守、心胸的曠達與思想的智慧，同樣猶如天籟之響的靈魂清音，穿透人們的心靈。

　　八大的書法作品主要是寫於還俗之後，他出家時修習的不是律宗而是禪宗，還俗後更不再拘泥於佛門清規，不是心如槁木，心如枯井，而是心境曠淡，表現在字裏行間和筆墨揮灑中也就多了一些淡然中的隨順與清俊（盧川語），當然，30 多年的僧門生活、逃禪經歷、修禪習得，作為一種人生經歷、文化素養、思想土壤注入了他的書畫之中，使得他的書畫作品具有了別樣的形態和悠長的禪味，這種禪味是人生、是歷史、是思想、是情懷、是感慨。

　　所以，弘一的字讓人肅然起敬，凜然自律；八大的字讓人悠然有悟，心領神會，會心一笑，倍感親近。

　　4. 弘一的字，讓人看到高僧的素養；八大的字，則讓人感受到文人的情懷。（圖 2）

　　弘一的字，清凉超塵，精嚴冲逸，雖然他蘊含着儒家的謙恭、道家的自然，但更多的是釋家的視界與靜穆，其字的精神氣象是內斂的、與世無爭、離人較遠的；而八大的字，更多的則是儒家的立場與情懷，其字有儒雅、寧靜，卻少見那份謙恭，它的精神氣象是散發的，是入世表達、與人交心的，洋溢着中國文人的氣質、東漢的高古、魏晉的曠達，他有佛家「相由心生，相隨心滅」的理念，卻更多的是君子「事來而心始現，事去而心隨空」的「心學」態度，隨遇而安，率性涉事，事情來了就盡心去做，事情過後，心象就恢復到原來的虛空平靜，保持自己的本然真性不失。

圖 2　弘一大師絕筆

四　從八大的《行書扇頁》看八大書法的「禪味」

　　下面這幅《行書扇頁》（圖 3），八大山人書於 1693 年（68 歲）。釋文是：

靜几明窗，焚香掩卷，每當會心處，欣然獨笑。客來相與脫去形跡，烹苦茗，賞奇文。久之，霞光零亂，月在高梧，而客至前溪矣。隨呼童閉戶，收蒲團，靜

坐片時，更覺悠然神遠。

　　　　　　昭陽大梁之十月書似曾老社兄正八大山人

末尾鈐有「八大山人」的朱文有框屐形印。

　　從內容來看，是一幅讀書隱逸圖，是一幅高士對話錄，有一種東漢的高古、魏晉的散淡曠達，虛曠為懷，具有一種超凡脫俗的平和心境，內心豁達，意態悠然，全然沒有戾氣怨氣，也沒有詭譎乖戾，只是一派靜中覺悟，會心得意，寫得活靈活現。從書法上看，寫得娟麗灑脫，心平氣和，沒有一絲一毫的浮躁氣息。

　　八大的書體意境高遠，簡約孤寂，氣息高古，風格淡雅，字態拙樸。八大的字，恬淡簡約，不是禪字，卻有禪味。這種禪味，就是一種思想的智慧，一種平和的心境，一種淡定的態度，一種內在的力量。禪是沒有了脾氣，沒有了情緒，沒有欲念，而八大是有愛、有恨、有記憶、有想法的，但他不流露，不大叫大嚷，也不是強壓怒火。清代學者胡文英（1723—1790）《莊子獨見》說：「莊子眼極冷，心腸極熱。眼冷，故是非不管；心腸熱，故感慨萬端。雖知無用，而未能忘情，到底是熱腸掛肚；雖不能忘情，而終不下手，到底是冷眼看穿。」他評說的是莊子，其實，移用到八大身上，也是一樣。

　　到了晚年，八大的書法已達爐火純青，狂放寓於靜穆，恣肆藏於樸厚。用八大山人 1702 年（77 歲）自己在《臨古詩帖冊》之六的話來說，是「氣象高曠而不入疏狂，心思縝密而不流瑣屑，趣味沖淡而不近偏枯，操守嚴明而不傷激烈」，「通會之際，人書俱老」。

圖 3　《行書扇頁》　紙本墨筆　縱 21 厘米　橫 46 厘米　《八大山人全集》第 4 冊第 762 頁

二十九　八大一生最後一年（80 歲）的壓卷傑作：《行書醉翁吟卷》

　　八大山人的《行書醉翁吟卷》，長達近 4.5 米，是一幅很長的長卷，這是八大山人 80 歲時寫出的稀世珍品，是他一生最後一年寫下的壓卷傑作。這裏選的是《行書醉翁吟卷》前面的一段，其文字是：

> 慶曆中，歐陽公為滁州守。琅琊幽谷，山川奇麗，鳴泉飛瀑，聲若環佩。僧智山作亭其上，公刻石為記，以遺州人。既去十年，太常博士沈……

　　王方宇先生評論說：此卷書法，字大如錢，行楷兼之，用筆圓潤，錯綜有致，英光內斂，平淡天真，作為最後一年的壓卷之作，正所謂「復歸平正，人書俱老」。[1]

　　就連八大山人自己也將此作看成是他的得意之作，他在此卷鈐下的圖章有：「真賞」（兩見）、「驢屋人屋」「浪得名耳」「拾得」「篇軒」「八大山人」「何園」、屐形「八大山人」「十得」等 10 印，可見珍重。

　　此篇作品可從四個方面賞析：

　　1. 從內容來看，山水寄情、文人雅事，正合八大山人的心意

　　八大山人的這篇《行書醉翁吟卷》是抄錄北宋王闢之《澠水燕談錄》卷七中的一段話。《澠水燕談錄》是一部史料筆記，記載了從北宋開國（960 年）至宋哲宗紹聖年間（1094 年）140 多年間的北宋雜事，文學性強，行文洗練，言簡意賅，生動風趣，《澠水燕談錄》蘊含了作者的政治理想和道德判斷，創作動機嚴肅、目的純正、品位高雅，是北宋史料筆記的代表性作品，

1　王方宇：《八大山人的書法》，轉載於《八大山人研究大系》第八卷·上，江西美術出版社 2015 年版。

對後世的筆記體小說創作有巨大影響。（圖）

　　《澠水燕談錄》卷七的這段話講的是歐陽修謫守滁州時，寄情山水，寫下名篇《醉翁亭記》。10 年後，太常博士沈遵，專程來遊滁州，愛其山水秀絕，以琴寫其聲，為《醉翁吟》。後來兩人在河朔會面，沈遵為歐陽修彈琴，歐陽修以歌贈沈遵，還寫下《醉翁引》以敍其事。30 多年後，歐陽修和沈遵都去世了，廬山有個叫崔閒的道士，妙於琴理，他和沈遵很熟，就譜了一曲，並請蘇東坡作詞，以記敍歐陽修與沈遵之事。此曲詞一時廣為流傳。其詞曰：

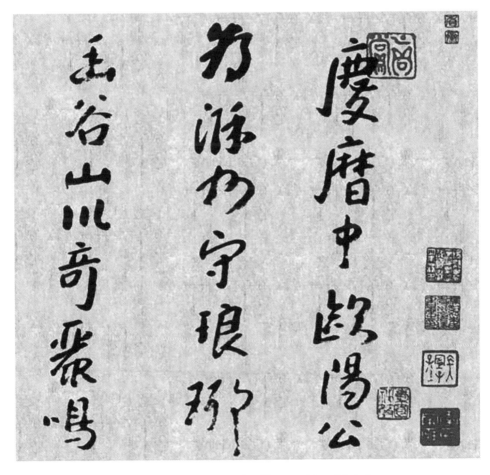

《行書醉翁吟卷》局部　紙本墨筆　縱 30 厘米　橫 466 厘米　《八大山人全集》第 4 冊第 894 頁

琅然，清圓，誰彈？響空山，無言，惟有醉翁知其天。月明風露娟娟，人未眠，荷簣過山前，曰有心也哉此弦！醉翁嘯詠，聲和流泉。醉翁去後，空有朝吟夜怨。山有時而同巔，水有時而回淵。思翁無歲年，翁今為飛仙。此意在人間，試聽徽外兩三弦。

你看：歐陽修、沈遵、崔閑、蘇東坡，這麼多文人雅集，講述的又是琅琊幽谷，亭文曲詞之事，這正是八大山人所嚮往的景、所熱衷的事、所藉以寄情抒懷的物呀。八大作為前朝遺民，立足自己的「荷園」，疏離清朝的社會，堅持自己的操守，所以，他的畫，畫的都是一些「清涼的世界」「自在的場頭」，他的字，除了臨習前人的字帖之外，多半都是書寫《世說新語》這些筆記雜書裏的歷史掌故、軼文雅事，這些書寫內容的選擇也反映了八大冷眼看世界，寄情於山水，騁目於天地的生活情趣，以及追求理想的道德堅守和價值取向。

如果借用八大抄錄的《澠水燕談錄》卷七這段話裏的句子，八大這篇書法作品的內容與他的書法也達到了「信手彈琴而與泉合，縱筆作詞而與琴會」的意境了。

2. 從筆法上看，用筆穩重渾樸，雄渾飽滿，骨力天成，安詳自在

此篇作品融入篆書筆法，中鋒用筆貫徹始終，極大地弱化了提按，減少了頓挫，筆鋒藏而不露，行筆安靜從容，此篇作品的線條袪除了雕琢，刪繁就簡，用筆簡練到了極點，線條內部的運動卻豐富而微妙，簡潔樸素中有豐饒之美，線條飽滿流暢，寓方於圓，從而形成樸茂渾厚、肅穆高古的個性化用筆。

八大的書法在 70 歲（1695 年）前後已經十分成熟，運筆圓渾剛勁，結體端莊厚重，諸法具備，他自云：「行年七十始悟『永』字八法。」

據說，懷素有一次向顏真卿討教書法之道，談到自己如何從自然奇觀中悟出筆法：「我觀察夏天的雲變幻無窮，如奇峰連綿，就取法入草書。」從雲彩的變幻、山峰的連綿來悟書法，這當然是書法自然，但畢竟還是太玄了。顏真卿讚許地說道：「『夏雲奇峰』的體會領悟到書法的真諦，『屋漏痕』的現象你注意過嗎？」所謂「屋漏痕」就是雨水漏在牆壁上的痕跡，這比白雲和山峰更加直觀，從中要領悟到用筆無起無止，自然美妙的境界。

　　八大山人此時的筆法確實進入很高的境界：安靜平和，卻暗藏骨力；字字斷開，卻氣勢恢宏；隨意而為，卻耐人品味，有藏頭護履之美，而無起止之跡，沉穩流動，秀美雄厚，渾厚見質，既有卓爾不群的精神氣質，又有清遠一體的獨特面貌。

3. 從字法和章法上看，結體左右逢源，佈局逸韻橫生，章法隨機而化

　　在字型結體的營造上，八大更是一位空間大師，敢於造險，善於誇張，外實內虛，主筆突出。雖然此篇作品的結體不像以前那樣險絕，而歸於平正，但無論是字內空間、還是字與字之間的佈局，仍然是畫意盎然，極盡大小、長短、欹正的變化，黑白分布間減少牽絲，既保存了「八大風格」的特殊線質和結體特徵，又將各字之間銜接做到生動而無擺布之痕跡，可謂空谷傳聲，出神入化。[1]

4. 從風格與心境來看，書文同調，高古不群，是心手相忘之作

　　晚清著名書法家曾熙（農髯）在《行書醉翁吟卷·跋》中評論八大山人「至其圓滿之中天機渾浩，無意求工而自達妙處，此所以過人也」。[2]

　　王方宇先生認為：八大在形成「八大體」之後還有追求險絕的一面，但在 68 歲前後，他已開始從險絕中逐漸向晉人書法追尋，走向收斂的途徑，復歸平正。真所謂越到後來越簡樸自然，越着意於整體，可謂氣象高曠而不入於疏狂，豐神疏宕而不流於軟媚，不激不厲而風規自遠。[3]正像這篇作品，天機渾浩，無意求工，自到妙處。

　　總體來說，八大山人的《行書醉翁吟卷》這幅作品書寫凝重流轉，筆筆中鋒緩出，點畫結字，既開自家面目，又露古人筆意，前人稱八大山人「書法有晉唐風格」，「有鍾、王之氣」。此話確實說出了八大的書法氣象與書風淵源。

　　縱觀八大一生的書法歷程，歐陽詢的書法使之有法，董其昌的書法使之

1　芮新豐：《八大山人的書風特點》，轉載於《八大山人研究大系》第八卷·下，江西美術出版社 2015 年版。
2　曹工化、閔學林：《論八大山人書風與「三教」的關係》，轉載於《八大山人研究大系》第八卷·下，江西美術山版社 2015 年版。
3　李一：《八大山人的書法之路》，轉載於《八大山人研究大系》第八卷·上，江西美術出版社 2015 年版。

有表現力，黃庭堅米芾使之張揚個性，抒情寫性，而後一直上溯到鍾繇、王羲之，甚至索靖、張芝，參以畫法和篆筆，又以晉漢之書法精神統攝全域，所以，自開生面，別具一格，另起高峰。縱觀清初畫家書家，少有與之匹敵的。

孫過庭《書譜》說：「初學分布，但求平正；既知平正，務追險絕；既能險絕，復歸平正。初謂未及，中則過之，後乃通會。通會之際，人書俱老。」品讀此話，深感八大是也。

丘振中先生說「既能險絕，復歸平正」，「通會之際，人書俱老」，這是中國書法的至高境界。[1] 如果說《行書醉翁吟卷》這件作品是這一境界的代表作，那麼，八大山人的許多作品都像是通向這件作品的一個過程。在八大書法的發展過程中，不僅有許多像這幅作品的標誌性巔峰，還展現出八大書法的各種奇矯不群的面目，產生了許多美妙絕倫的傑作，讓我們對八大山人的書法既有不停的驚嘆，也有深深的思索。

1　邱振中：《八大山人的書法藝術》，轉載於《八大山人研究大系》第八卷・上，江西美術出版社 2015 年版。

2015 年初版後記

八大山人是中國書畫史上的一座高峰，是江西文化史上的一位巨人，也是我十分喜愛的一個人物。我是南昌人，很早就知道八大山人，去過青雲譜多次，但是，一直到 2008 年，看到江西美術出版社出版的《八大山人全集》，以前的那些對八大的喜愛才一下子湧現出來，於是看了許多研究八大的書，慢慢地做筆記、寫體會、談心得，最後，用了幾年的時間寫了這部書。

我並不是畫畫的人或寫字的人，更談不上是美術研究者，我也不會，也不想成為畫家、書法家，也不會、不想成為書畫的研究者，甚至不會成為八大的研究者。這部小書只是把我學習、閱讀、鑒賞八大作品的一些筆記、想法、心得記錄下來，告訴大家，與大家分享一下。

八大和八大作品吸引我的地方有五點：

首先當然是他寫的字、畫的畫好看。雖然是 300 多年前的作品，但現在看來似乎很前衛、很現代。

第二是八大的人生經歷曲折奇特，而且，這是在明清易代的天崩地坼的歷史轉變之中的人生，因而，八大作品所表現出來的人生思考就有了許多的時代印記和歷史縱深。

第三是八大作品的思想內涵特別深厚，和中國文化的儒、釋、道的思想，特別是和江西禪宗的思想結合得特別緊。

第四是八大作品中的那種氣定神閒、悠然自得、底氣十足。八大畫的鳥呀、雞呀、魚呀，都能給人力量、尊嚴、自信和淡定。

第五是八大的作品具有一種當代價值。雖然過去了幾百年，但八大作品卻具有一種濃郁的現代感、時尚性，甚至還有些前衛，更重要的是，八大作品中那種洋溢四射的中國風格、中國意味、中國氣派，那種美麗雋永的生活方式、人生態度、價值觀念，能引發當下人們深深的思考和久久的回味。

八大和八大作品有着中國的文化基因、審美情趣、價值觀念、處世方式和人生態度。而這些東西並不是由八大說出來的，而是在八大作品中自然而然

地、無處不在地呈現出來、洋溢出來、散發出來的，這種呈現、洋溢、散發出來的氣息、氣韻，在現在來講，還是當代中國價值觀念的來源之一，還是當代中國人為人處世的底氣，還是當代中國走向世界、與其他文明對話的軟實力。所以，我寫了這部書。

在本書中，八大作品的名稱、出處，統一以江西美術出版社 2000 年出版的《八大山人全集》為準。現在，往往有這種情況，同一幅八大的作品，名稱不一，也難找出處，如果八大作的畫或寫的書法不和鑒賞的文字在一塊兒，就造成一種後果：説者説的、聽者理解的很難一致。

本書的寫作體例一般是先出一幅作品，下面注明它在《八大山人全集》（江西美術出版社 2000 年版）的出處，以便讀者尋找參照，然後就是解讀、賞析，最後是就八大作品的思想內涵與價值進行評説。

在體例上，想做成類似串講式、訓詁式，一字一句地壓荏過去，使外行人對八大的書畫、八大的詩也能有一定的了解和理解。

每幅作品，首先注明創作的年份，這一年作者的年紀，然後交代畫面上的文字、款識、自題詩是一些甚麼字，並對這些文字、款識、自題詩進行解釋、賞析和評論，然後從結構、筆墨、物象等幾個方面「圖解」「講解」這幅畫、這幅字。最後談思想、談意境、談其他。

本書中所有紀年，基本不用天干地支，一般是公元紀年在前，皇帝的年號標在後面的括號裏，或只用公元紀年。似乎這不太符合現行規範，但考慮到本書不是純粹的學術著作，更因為要適應現代人特別是年輕人的閱讀習慣，所以採取現在這種做法。舉例説來，我們表述八大山人「逃離南昌城、剃度、正式拜耕庵為師、《个山小像》畫成、回南昌作《繩金塔遠眺圖軸》」這五個時間點，如果説這五個時間點分別是「乙酉、戊子、癸巳、甲寅、辛酉」，現在一般的人根本搞不懂是哪一年，更不要説這一時間點到那一時間相隔多少年。如果表述「順治二年、順治五年、順治十年、康熙十三年、康熙二十年」，那麼一會兒順治，一會兒康熙，也很難一眼看出這五個點的時間關係，而如果表述為「1645、1648、1653、1674、1681 年」，前後的時間關係一目了然，人們很容易看清這分別是八大的 20、23、28、49 和 56 歲。

在收集資料和寫作過程中，我所研究的八大作品主要參考了江西美術出版社出版的《八大山人全集》。由於八大出生於江西，是江西的文化名人，江西美術出版社當然對八大山人格外關注。多年來，江西美術出版社孜孜不倦，在

八大的作品出版和學術研究成果出版領域，下力甚勤，功績卓著，已在全國成為這方面的出版高地。其間，我與江西「中文天地」老總傅偉中、江西美術出版社社長湯華以及青年編輯李國強等同志多次討論交流。他們對本書的寫作給予了許多真誠的鼓勵和寶貴的建議。

在長達 3 年的寫作過程中，我閱讀、吸收並引用了許多先生的研究成果，不敢掠美，我都盡量一一注明。如果還有未注明清楚之處，還請見諒。我還得到了胡迎建、葉青、陳政、方志遠、孫家驊、王凱旋、歐陽鎮、毛靜等先生的讀稿、討論、指教，在此一並鳴謝。

由於八大作品的解讀和賞析本身有不少見仁見智、模糊不清的地方，所以，在各家觀點之中，自然會有取捨不同，或有自己的某些見解，也算是各家觀點中的一種吧。

　　　　　　　　　　　　　　　　　　　　　　　　　　　　姚亞平

　　　　　　　　　　　　　　　　　　　　　　　　　　　2015 年 3 月

2020 年增訂版後記

《不語禪——八大山人作品鑒賞筆記》自 2015 年 8 月由三聯書店、江西美術出版社出版後，得到了廣大讀者和業界專家的認可和好評，又在 2015 年 9 月、2016 年 1 月重印了兩次，累計發行 25000 冊。八大山人被認為是一個身影模糊的古代人物，藝術鑒賞被認為是一種曲高和寡的高雅活動，我沒有想到這麼一個小眾話題，會受到讀者這樣熱情的歡迎，這說明中華優秀傳統文化的永久魅力與當代價值。

這次由江西美術出版社增訂再版，並由香港中華書局出版繁體版，書名改為《不語禪——八大山人的作品和他的時代》。並做如下幾點說明：

一

這次再版繼續保持「一個緊扣」，即緊扣八大山人繪畫、書法作品的賞析，幫助大家理解鑒賞。本書賞析了八大山人繪畫作品 85 幅、書法作品 87 幅（含題詩、題款）、印章 50 多方，花押 10 多個。這在一部書中對八大作品集中賞析、逐一賞析，可能算是最多的。

本書採取串講、通讀的方式，按一定的講解程式對八大山人的繪畫或書法作品進行賞析。繪畫作品的賞析一般按畫面結構、空間佈局、物象安排、形象刻畫、筆墨運用、用意內涵、風格特點、題詩題款、印章花押等順序，逐一講解。

書法作品的賞析一般按內容釋義、書法史的相關人與事、筆法、字法、章法、風格、特點、評論等順序，逐一講解。

二

這次再版，繼續保持和強化了「三個注重」，即指對八大書畫作品賞析時，特別注重三大關係：

　　1. 注重八大書畫作品與八大所處時代的關係。八大山人身處明清交替的時代轉折關頭，時代的變化對他來講，無異於天崩地坼，山河變色，家國不在，個人的命運像大風中的落葉一樣。本書通過對八大書畫作品的賞析，看八大山人、中國文人是如何自處、如何把握自己的，從而反映出中國文化的某些特質。

　　2. 注重八大書畫作品與八大所處地域的關係。八大山人是地地道道的江西人、南昌人，生於斯，長於斯，死於斯，一輩子沒有離開過江西。他對江西人文地理、江西歷史文化、江西佛教禪宗、江西遺民氛圍等極為熟悉和癡情。本書通過八大作品與江西地域文化關係的把握，既加深了八大作品的賞析，又反映了江西文化的特點，直到相互發明的效果。

　　3. 注重八大書畫作品與八大這個人的關係。本書講清八大的家世、身世，講清八大的人生經歷、人生遭遇、人生階段，做到既由畫來看人，又從人來品畫，特別是澄清一些對八大的誤解或「定論」（如身影模糊、牢騷滿腹、圖謀不軌、醉徒狂僧等）。通過對八大作品的賞析，着力把八大身上的那種正能量反映出來，即一個人身處逆境、人逢磨難該如何自處？八大用他的人生和作品給出了答案，即：一個身陷污泥、卑微無名的人卻一生都做着一個清潔的夢。

　　所以，本書與其說是談論「八大山人的繪畫與書法」，還不如說是談論「八大山人和他的繪畫、書法」。這樣做，不但聯繫時代、社會、作者把作品講清講透講好，還力圖說清說透說好八大山人這個人，消除「那個身影模糊、怪裏怪氣、性格另類的酒徒狂僧」的不實形象。

　　4. 講好中國故事，呈現中國的觀念價值，展現中國文化的迷人魅力。八大的作品及八大個人的人格操守與價值觀念，在相當程度上就是中國文人的代表，也反映了江西人的文化性格。八大山人在歷史轉折關頭表現出來的定力與主見，表現出來的操守與執着，是中國文化的力量與魅力。

三

　　本書賞析的八大作品，其圖片、名稱、創作年月、頁碼都按照江西美術出版社 2000 年版的《八大山人全集》。本書可以看作是《八大山人全集》的講解、鑒賞與研究。

　　《八大山人全集》共收入八大書畫作品 322 件（如果一開或一條也算一件作品，那就收入了 841 件）。而對八大山人的這些作品進行分析和鑒賞，要有

一個初始條件，這就是指稱要明確，要唯一。現在的情況常常是：大家講的是八大的同一件作品，但名稱不一，比如，甲說《翠鳥枯柳圖》，乙說《小鳥古樹圖》，雖然他們倆分析的是同一幅作品，卻像是隔空喊話，讓人不知所云。

本書依照江西美術出版社的《八大山人全集》來賞析八大作品，這就在作者與讀者、學者與學者之間找到一個共同的交流平台，讀者可以依據《全集》收入的八大作品原圖來參看本書的賞析，學者之間的討論交流也可以就《全集》收入的八大作品來進行。

正是出於這種考慮，《八大山人全集》沒有收錄的作品，本書就一般不講。極個別地方也分析了《八大山人全集》沒有收錄的八大作品，比如第六篇書法部分第六節賞析的《臨麓山寺碑》，對於這種情況，其出處就特別做了注明。

《八大山人全集》是江西美術出版社出版的一部精品力作，收錄翔實完備，考訂嚴謹仔細，印刷精良清晰，注釋準確權威，既是八大山人作品收集、整理和研究的標誌性成果，也是八大山人研究、交流的基礎性平台。

當然，現在看來，這部《全集》有再版的必要，第一，一些確認並公認了是八大作品卻還沒有收入《八大山人全集》的，應該收入。有些作品有人確認為八大山人的作品，但沒有得到公認，或可以出一集《附錄》的方式。第二，有些書畫作品的命名應該重新考慮，比如《蘭亭詩畫冊》（其理由參見本書第六章第十四節）。第三，《八大山人全集》的各幅作品應該大體按時間順序排列。第四，現在，江西美術出版社出版的《八大山人全集》有銅版紙版和宣紙版兩個版本：銅版紙版是全 4 冊，而宣紙版是全 5 冊，兩種版本的冊數應該統一。

四

這次再版，本人花了相當的精力認真修訂，也吸收了八大研究的一些最新研究成果、考證成果，做了較大的改動，特別是書法這一篇的改動較大，增補較多，主要是：

1. 鑒賞八大書法作品的各節，按照八大山人的年齡順序重新排列，這樣，既看出各幅作品的時間順序，可更清晰地看出八大書法歷程的演進過程，也能更好地將八大書法與八大繪畫比對着看，同時，能更深刻地看出八大思想變化的心路歷程與八大書畫的藝術發展過程在社會變化的大潮中是怎樣互相影響、

同步變化的。

2. 增寫了八大書法的分期與特點，八大書法特點的整體分析、八大書法與中國書法發展史的關係，如《八大山人為甚麼能成為一流書法家》《八大山人成為大書法家，總共走了哪幾步？》《甚麼是八大山人那名揚四方的「八大體」？》《八大的書法之路為甚麼要沿着歷史脈絡往回走？》《八大山人從唐人書法那裏學到了啥？》《看！八大書法中的那股悠然久遠的魏晉氣息和氣韻》《八大寫字，怎麼就寫出了空曠靜穆的秦漢高古之風？》《八大山人的草書是向誰學的？》《八大山人的草書創新有哪些新特點？》《八大與弘一，以禪入字，誰的字更有禪味？》等，還增加了對《時惕乾稱》等作品的鑒賞，刪除了某些篇章。

3. 八大書法的分析鑒賞如同對八大繪畫的分析鑒賞，不但注重對作品本身的解讀、串講、分析，更注重把作品和八大本人聯繫起來，把文本分析與作者分析、時代分析結合起來，從書法作品來看八大這個人，從八大這個人來理解其書法作品。

五

此次增訂，不但在書法部分增補了一些章節，其他文本也做了較大修訂，以校正初版的不妥，彌補初版的不足。尤其是增加了圖片數量，增加了篇幅。另外，圖片的運用，是本書的一個特色，這次增訂再版增加了不少圖片：原來基本上是一篇文字配一幅作品的圖片，現在為深入賞析八大作品，對八大作品不僅有整幅觀看，還配有局部或細節放大，或把題詩題款印章的圖片單獨列出，進行賞析。另外，還配有一些與八大相關的地點、人物或其他圖片。

在本書再版之際，感謝傅偉中先生從初版到再版，一直給予指導、支持與幫助。感謝江西美術出版社周建森社長、李國強與肖丁編輯和整個編輯團隊。特別要感謝金耀基先生，金先生是文化大師，對祖國、對家鄉、對中華文化情有獨鍾，著述甚豐，影響遍及全球學術界和整個華人世界，金先生還是著名書法家，他為拙著題寫「不語禪」，是對後學的提攜與鼓勵。特此鳴謝。

<div align="right">姚亞平</div>

<div align="right">2019 年 8 月 29 日於休斯頓，2020 年 2 月 8 日改於南昌</div>

參考文獻

王朝聞：《八大山人全集》（1~5 卷）。南昌：江西美術出版社，2000。

王朝聞：《八大山人全集（宣紙版）》（1~5 卷）。南昌：江西美術出版社，
　　2010。

八大山人：《八大山人書畫集》（上下卷）。天津：天津人民美術出版社，
　　1997。

八大山人：《八大山人書法集》（上下卷）。北京：北京工藝美術出版社，
　　2005。

饒宗頤：《八大山人研究大系》（1~12 卷）。南昌：江西美術出版社，2015。

朱良志：《八大山人研究》。合肥：安徽教育出版社，2008。

[南朝‧宋] 劉義慶：《世說新語》。北京：中華書局，2011。

陳四益，黃永厚：《魏晉風度》。長沙：湖南文藝出版社，2010。

馬良懷：《魏晉文人講演錄》。桂林：廣西師範大學出版社，2009。

趙園：《聚合與流散——關於明清之際一個士人群體的敘述》。北京：中國文
　　聯出版社，2009。

趙園：《明清之際的思想與言說》。上海：復旦大學出版社，2010。

趙園：《明清之際士大夫研究》。北京：北京大學出版社，1999。

趙園：《制度‧言論‧心態——〈明清之際士大夫研究〉續編》。北京：北京
　　大學出版社，2006。

程維，褚兢：《文化青雲譜》。南昌：江西人民出版社，2010。

程維：《水墨青雲譜》。南昌：江西人民出版社，2013。

鄧濤：《紙本的青雲譜》。南昌：江西人民出版社，2017。

陳弘緒等：《江城名跡記江城名跡記續補三種》。南昌：江西人民出版社，
　　2015。

朱良志：《石濤研究》。北京：北京大學出版社，2005。

謝帆雲：《一個人的易堂史》。南昌：江西人民出版社，2017。

丘國坤，廖平平：《易堂九子年譜》。南昌：江西教育出版社，2018。

廖鐵：《魏晉書風》。長沙：湖南人民出版社，2006。

朱良志：《美學散步叢書‧真水無香》。北京：北京大學出版社，2009。

朱良志：《中國美學十五講》。北京：北京大學出版社，2006。

朱良志：《曲院荷風——中國藝術十講》。合肥：安徽教育出版社，2010。

任道斌：《美術的故事》。桂林：廣西師範大學出版社，2009。

蕭鴻鳴：《八大山人》（上中下卷）。南昌：江西人民出版社，2004。

蕭鴻鳴：《八大山人在介岡》。北京：人民美術出版社，2010。

陳世旭：《孤獨的絕唱——八大山人傳》。北京：作家出版社，2014。

丁家桐：《八大山人傳》。北京：人民美術出版社，2008。

何平華：《八大書風與楚騷精神》。南昌：江西美術出版社，2004。

周時奮：《八大山人畫傳》。濟南：山東畫報出版社，2003。

周時奮：《給世界一個白眼——八大山人傳》。貴陽：貴州教育出版社，
　　2018。

石冷：《八大山人》。北京：中國人民大學出版社，2003。

楊林：《八大與弘一‧世俗的自在》。西安：陝西人民出版社，2012。

雷子人：《人跡於山——明代山水畫境中的人物、結構與旨趣》。北京：北京
　　大學出版社，2010。

楊琪：《中國美術鑒賞十六講》。北京：中華書局，2008。

史忠平：《大師臨鑒之路‧董其昌》。南昌：江西美術出版社，2016。

楊琪：《你能讀懂的中國美術史》。北京：中華書局，2011。

孔六慶：《中國畫藝術專史‧花鳥卷》。南昌：江西美術出版社，2008。

王璜生，胡光華：《中國畫藝術專史‧山水卷》。南昌：江西美術出版社，
　　2008。

楊建峰：《八大山人》（上下卷）。南昌：江西美術出版社，2009。

□ 責任編輯：許 穎

□ 設計：黃希欣

不語禪
——八大山人的藝術和他的時代

□
作者
姚亞平

□
出版
中華書局(香港)有限公司
香港北角英皇道 499 號北角工業大廈一樓 B
電話：(852) 2137 2338　傳真：(852) 2713 8202
電子郵件：info@chunghwabook.com.hk
網址：http://www.chunghwabook.com.hk

□
發行
香港聯合書刊物流有限公司
香港新界荃灣德士古道 220-248 號
荃灣工業中心 16 號
電話：(852) 2150 2100　傳真：(852) 2407 3062
電子郵件：info@suplogistics.com.hk

□
印刷
美雅印刷製本有限公司
香港觀塘榮業街 6 號 海濱工業大廈 4 樓 A 室

□
版次
2021 年 5 月第 1 版第 1 次印刷
© 2021 中華書局(香港)有限公司

□
規格
16 開(240 mm×170 mm)

□
ISBN：978-988-8758-57-9

本書繁體版由江西美術出版社授權出版